KB134228

페기 구겐하임

Peggy Guggenheim: The Life of an Art Addict
by Anton Gill

Copyright © 2001 by Anton Gill
All rights reserved.
Korean Translation copyright © 2008 by Hangilart Publishing Co.
This Korean edition translated under license from HarperCollins Publishers Ltd.,
London through KCC(Korea Copyright Center Inc.), Seoul.

이 책의 한국어판 저작권은 (주)한국저작권센터(KCC)를 통해
저작권자와 독점계약한 한길아트에 있습니다.
저작권법에 의해 한국 내에서 보호를 받는 저작물이므로
무단전재와 무단복제를 금합니다.

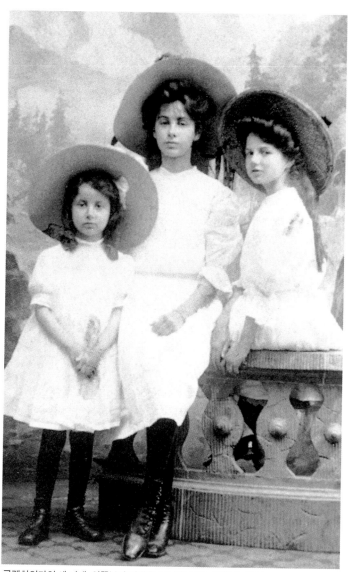

구겐하임가의 세 자매. 왼쪽부터 헤이즐, 베니타, 페기. 루체른, 1908.

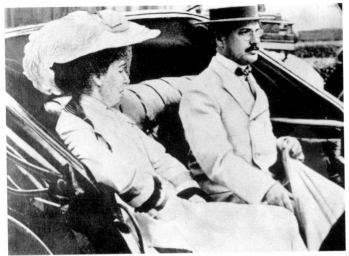

마차에 타고 있는 페기의 부모, 플로레트와 벤저민. 뉴욕, 1910년경.

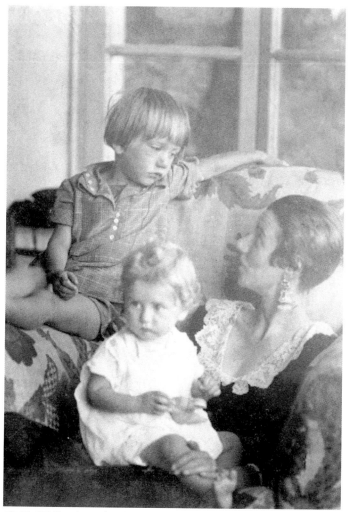

페기와 아들 신드바드 그리고 딸 페긴.
1920년대 중반 프랑스에서 페기가 후원해준 지인 중 한 사람인
베르니스 애보트가 찍은 사진. 언제나 코에 대해 예민하게 반응했던
페기로서는 드물게 찍은 옆모습 사진이다.

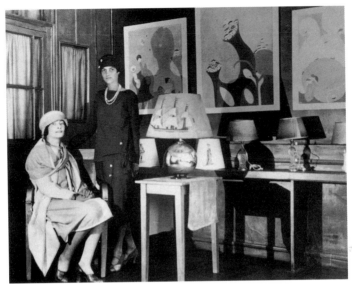

페기와 미나 로이(앉아 있는 쪽). 사이가 나빠지기 전 파리의 그들 가게에서.

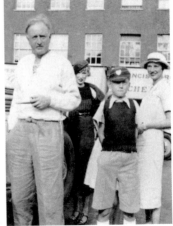

왼쪽 페기의 첫 남편이자 일생의 친구 로렌스 베일.
그는 작가, 화가, 그리고 초인적인 술꾼이었다.
오른쪽 로렌스와 그의 두 번째 아내인 작가 케이 보일(맨 뒤쪽),
예비학교 교복을 입은 신드바드, 그리고 페기. 영국, 1931.

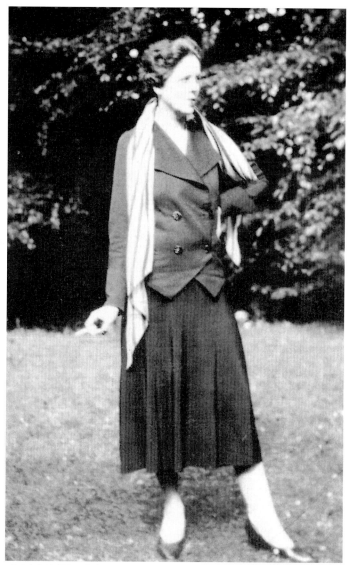

페기가 후원해준 소설가 주나 반스.
1936년 헤이포드 저택에서 찍은 것으로 추정.

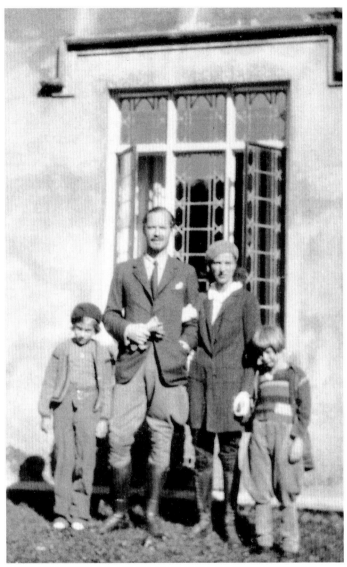

일생의 사랑이었던 존 홈스, 신드바드, 그리고 페긴과 함께한 페기. 헤이포드에서.

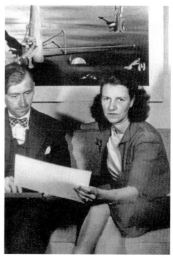

왼쪽 페기의 친구 에밀리 홈스 콜먼.
오른쪽 1930년대 후반 허버트 리드와 페기.
당시 그들은 런던에서 페기가 기획한 현대미술관을 준비 중이었는데,
이 프로젝트는 제2차 세계대전이 발발하면서 무산되었다. 사진작가는 지젤 프로인트.
페기는 자신의 다리와 벽에 걸려 있는 이브 탕기의 「보석함 속의 태양」(1938년
구겐하임 죈에서 구입)이 사진에 함께 나오도록 주문했다.

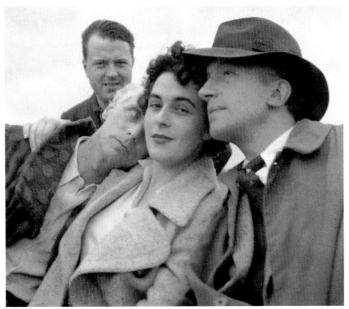

막스 에른스트, 레오노라 캐링턴, 롤랜드 펜로즈(왼쪽부터), 그들 뒤로 E. L. T. 므장스. 리 밀러가 찍은 사진이다. 1937년 휴가를 보내던 콘월 램크릭에서.

페기의 친구이자 구겐하임 죈의 관리인이었던 와인 헨더슨.

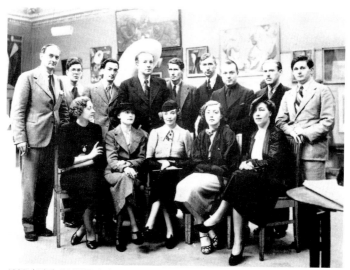

1936년 런던 초현실주의 전시회에 모인 화가와 미술 애호가들.
뒷줄 왼쪽부터 루퍼트 리, 루스벤 토드, 살바도르 달리, 폴 엘뤼아르,
롤랜드 펜로즈, 허버트 리드, E. L. T. 므장스, 조지 리비, 그리고 휴 사이크스 데이비스.
앞줄 왼쪽부터 다이애나 리, 누쉬 엘뤼아르, 아일린 아가, 세일라 레게,
그리고 신원 미상의 여인.

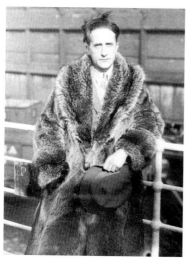

페기의 멘토이자 친구, 그리고 아마도
연인이었을 마르셀 뒤샹.

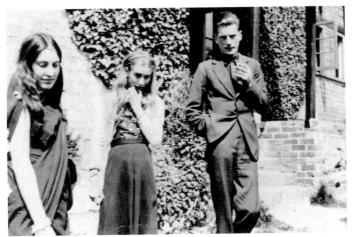

주목나무 오두막집에서 사무엘 베케트와 페긴, 그리고 데보라 가먼(맨 왼쪽).

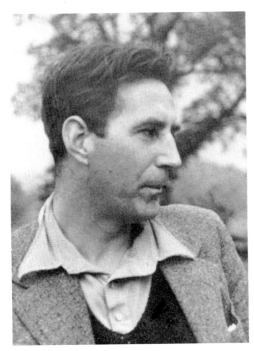

페기의 연인이었던
더글러스 가먼.

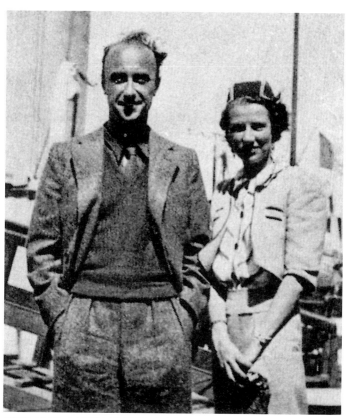

페기와 이브 탕기. 1938년 6월 구겐하임 죈에서 열릴
탕기의 전시회를 위해 런던으로 가던 중.

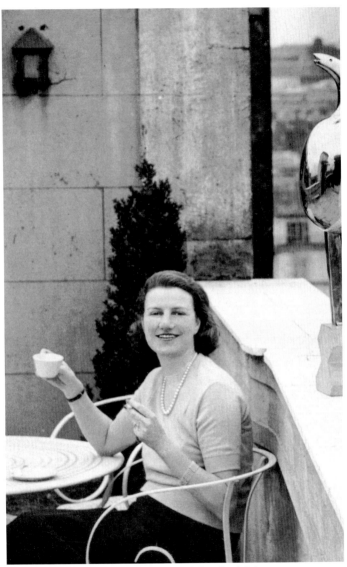

1940년 케이 세이지에게 빌린 파리 생루이 섬 아파트 발코니에서.
난간에 있는 작품은 당시 막 구입한 브란쿠시의 「마이아스트라」.

어느 예술 중독자의 삶

• 책을 펴내며

이 책은 공적, 사적으로 수집한 각종 자료, 즉 출판물, 미출간 원고, 편지, 일기, 인터뷰, 가십, 이메일, 전화통화, 비디오테이프, 팩스, 웹사이트 등의 참고자료를 샅샅이 모아 작성한 것이다. 최근의 주제인데도 일부 고유명사들의 철자법에서 여러 모순이 발견되어서, 그때마다 나는 가장 보편적인 방식에 의거했다.

편지처럼 고유자료에서 직접 인용할 경우 관용법, 어법, 철자는 임의대로 고치지 않았지만 인쇄상의 실수는 교정했다. 페기는 오랫동안 흐릿한 파란색 리본이 달린 구형 타자기를 사용했는데, 타이핑이 정확한 편은 아니었다. 페기가 엉뚱하게 적어놓은 철자는 그대로 남겨두었으며(페기는 습관적으로 'thought'를 'thot'로, 'brought'는 'brot'로 적었다), 불명확한 부분은 충분한 근거가 있는 경우에만 설명을 첨부했다.

페기 컬렉션의 작품 제목들은 대부분 안젤리카 Z. 루덴스타인이 보유한 '페기 구겐하임 컬렉션 카탈로그'에 의거했다. 그밖의 그림과 조각들은 일반적으로 통용되는 제목을 썼다.

이 자리를 통해 도움을 준 모든 이에게 감사의 마음을 표하고 싶다. 페기와 개인적으로 친분이 깊었던 여러 지인이 관대한 마음으로 그녀에 대한 기억을 내게 나눠줬다. 그들에게 가장 큰 감사의 마음을 전한다―그들의 이름은 이 책 끝부분 '감사의 말'에 언급했다. 지면이 한정된 탓에 그다지 중요하지 않은 세부 사항은 선택적으로 사용할 수밖에 없었다. 이 책은 단순한 전기로 보기에는 훨씬 흥미롭고 방대한 내용을 포괄하고 있다. 내가 쓴 글은 부득이하게 수많은 논쟁을 불러일으킬 것이다. 어떤 자료들은 서로 모순되고, 또 어떤 자료는 가십과 뜬소문에 제약을 받고 있기 때문이다. 다만 자료들을 인용하는 과정에서 정확성 여부를 검증하고, 추측은 최소화하는 데 만전을 기했다. 원고를 검토해준 마지 캠피, 바바라 슈크먼, 캐롤 베일에게 감사의 인사를 전한다. 이 복잡하고, 무질서하고, 주목받아 마땅한 여성의 삶의 기록에 어떤 실수가 있다면 그 책임은 필자의 몫이다.

앤톤 길

파티

- 서곡

싸울 때마다 튀어나오던 옹고집 기질과 우정을 나눌 때의 따스한 온정, 관대함과 신랄함, 우울한 분위기 그리고 더 큰 웃음을 위해 기꺼이 포기할 줄 아는 대범함, 청교도에 버금가는 보수성과 에로틱에 대한 무모한 중독, 이 모든 것이 그녀의 인격을 구성하는 모순된 본질이었다.

모리스 카디프, 『멀리 있는 친구들』

1998년 9월 29일, 한 주 내내 내리던 비가 오후 늦게 그쳤다. 덕분에 저녁이 되자 정원에 깔아둔 판석이 완전히 말랐다. 더위와 습기도 한풀 꺾여 군중이 모여들기에 분위기도 공기도 딱 적당했다.

팔라초 베니에르 데이 레오니 정원은 18세기 도르소두로에 지어진 것으로 베네치아 대운하 중에서도 아카데미아 둑 위, 아카데미아 브리지와 산타 마리아 델라 살루테 사이에 위치하고 있다. 근처에는 대운하가 산 마르코 운하로 갈라져 흐르고 있다. 미완성의 이국적 건축물 팔라초는 지하 2층과 지상 1층으로 이루어졌으며, 테라스로 이

용되는 편평한 지붕으로 덮여 있다. 하지만 이곳 정원은 베네치아에서 가장 넓다. 나무들 또한 매우 웅장하다. 페기 구겐하임이 이 팔라초를 구입하여 살던 시절, 정원은 진창투성이에 잡초가 무성했고, 안에는 조각상이 전시되어 있었다——막스 에른스트가 만든 청동 거인을 비롯해 아르프와 브랑쿠시 특유의 미니멀 아트들——그 조각상들은 숲 속에 몰래 숨어 있는 신비로운 존재들로, 그들을 눈치 채지 못한 채 다가오는 여행객들을 기다리며 그곳에 숨죽이고 있는 듯했다.

페기가 죽은 지 20년이 지난 화요일 저녁, 수백만의 방문객이 비교적 손질이 잘된 곳에 모여들었다. 자갈을 깔아 산뜻해진 정원 위로 조각상들은 거리낌없이 그 모습을 드러냈다. 페기 구겐하임이 1940년대 후반 이곳 베네치아로 공수해온 이들 컬렉션은, 지금은 다수가 새로운 주인을 만났다. 많은 작품이 지금은 텍사스 출신의 컬렉터 팻시와 레이몬드 내셔의 소유가 되었다.

그날 밤 모기떼로부터 도망친 군중이 전등불 아래 모여들었다. 정원은 사람들로 북적거렸다. 최고급 의상부터 티셔츠에 청바지까지 모두 다채롭고 개성 있는 옷차림이었다. 여기 모인 사람들은 페기의 탄생 100주년을 기념하는 전시회 개막에 주목하고 있었다. 페기의 손녀가 기획한 이 전시회는 맨 처음 뉴욕 솔로몬 R. 구겐하임 미술관에서 시작하여 여기까지 이르렀다. 솔로몬과 페기는 큰아버지와 조카 사이로, 이들의 컬렉션은 페기 생전에는 각각 별도로 관리되고 있었다. 손녀 캐롤 베일은 솔로몬 R. 구겐하임 미술관에서 일하는 유일한 구겐하임 가의 자손이다. 방문객들 사이에서 포르투니 드레스를 입고 서 있는 그녀의 모습은 생전 포르투니 드레스를 선호했던 페기의 모습을 암시한다. 캐롤의 여동생 줄리아와 사촌들 또한 이

자리에 참석했다——페기의 손자 일곱 중 여섯 명이 아직 생존해 있었으며 마크는 불참했다. 파브리스는 1990년 숨을 거두었다.

　페기 구겐하임 컬렉션의 큐레이터 필립 릴랜즈는 1980년 팔라초가 공공 갤러리가 된 이래 작품들을 책임져 왔다. 필립은 본래 자코모 팔마 일 베키오에 관한 박사논문을 쓰고자 케임브리지 대학에서 베네치아로 유학 온 영국인으로, 그의 이탈리아어 구사능력은 흠잡을 데가 없었다. 나무들 사이로 쏟아지는 빛줄기가 사람들 발밑의 그림자 모양을 바꾸는 동안, 줄리아의 딸이자 페기의 현존하는 유일한 증손녀인 21개월 된 미아가 로버트 모리스가 만든 「무제」(1969) 위로 기어올라 갔다——육중한 금속 못으로 이어진 단면 위에서 균형을 잡고 있는 이 거대한 금속 직사각형은 땅 위에 수평으로 펼쳐져 있다. 미아는 작품 위를 오르락내리락 뛰어다녔다. 아이의 이런 모습을 몇몇 사람이 고개를 돌려 바라보았다.
　두 시간 후 사람들은 이곳을 떠나고, 얼마 후면 정원은 텅 빌 터였다. 구석 벽에 붙어있는 돌로 만든 평판은 페기의 '사랑스러운 아이들'이 쉬고 있는 자리를 표시하고 있었다. 마지막 한 마리까지도 거의 순종 혈통을 유지했던 열네 마리의 작은 라사 압소들은 그 팔라초에서 세대를 거듭하며 페기의 인생을 공유했다. 그 옆에 나란히 붙어 있는 또 하나의 기념명판에는 이렇게 적혀 있다.
　"페기 구겐하임 이곳에 잠들다. 1898~1979."

*　　*　　*

　1998년 파티는 정원에서 펼쳐졌다. 18년 전인 1980년 4월 4일 페

기의 유골을 매장하는 예식에는 겨우 네 사람만 참석했을 뿐이었다. 그녀는 크리스마스 직전에 외롭게 숨을 거두었다.

페기의 명성은 20세기 전반부를 풍미했던 일류 현대미술 컬렉터로서 출발했지만, 방황과 방탕이 빈틈없이 결합된 그녀의 '무대 뒤' 인생은 수많은 가십과 악담, 스캔들, 눈요깃거리로 점철되었으며, 이는 여러 화가 및 조각가의 후원자로서의 명예를 실추시키고도 남았다. 그녀의 명성이 절정에 이르렀을 당시, 페미니즘은 아직 유년기에 머물러 있었다. 여성은 참정권을 보장받지 못했고, 사회의 주요 구성원으로 인정받지 못했다. 남자들은 여자보다 우월한 특권을 누렸고, 1900~60년에 활약하던 남성 예술가들은 극단적인 성차별주의 집단으로 타의 추종을 불허했다. 페기는 결핍된 자존심과 공격성이 뒤섞인 모습으로 그들의 세계에 도전했고, 그들을 후원했다. 페기는 그 세계에 예술가로서 입문할 수 없었지만——이는 당시 어느 여성에게든 힘든 과제였다——그와 똑같은 입지를 돈으로 살 수 있었다. 그녀는 자신의 재능을 깨닫지 못했지만, 대신 지난 수백 년에 걸쳐 가장 중요한 세 개의 미술사조를 후원했다. 큐비즘(입체파), 초현실주의, 그리고 추상 표현주의가 바로 그것이다.

페기가 현대미술에 다가서기까지는 시간이 필요했다. 우선 사진작가 앨프리드 스티글리츠가 경계를 파괴하며 운영하던 뉴욕 291 갤러리에서 페기가 자신의 손에 작품을 쥐어보기까지 20년이라는 세월이 걸렸다. 그 그림은 스티글리츠의 아내가 될 조지아 오키프의 작품이었다. 이처럼 이른 시기에 보헤미안과 어울린 그녀였지만——그녀는 사촌이 운영하던 아방가르드 서점에 일하면서 스티글리츠를 소개받았다——이후 한 명의 남편과 여러 연인을 거쳐 자신의 천직

을 발견하기까지 또 다른 20년을 보내야만 했다.

페기는 스물한 살에 상대적으로 빈약한 재산의 일부를 물려받았다. 제1차 세계대전이 터지자 유럽은 미국의 젊은이들에게 환영의 손짓을 보냈다. 페기는 대륙에서 휴가를 즐겼던 어린 시절의 추억과 또 다른 여러 사연으로 인해 그곳으로 떠나는 첫 배에 합류했다. 그녀는 그 세계에 뛰어들었고, 그곳에서 여생을 보냈으며, 그곳에서 스타가 되었다.

제2차 세계대전이 발발하면서 유대인이었던 페기는 다시 미국으로 돌아올 수밖에 없었다. 뉴욕에서 그녀는 과거 어디서도 찾아볼 수 없었던 갤러리를 열었고, 살롱——굳이 이름을 짓는다면, '위스키와 포테이토칩 파티'——을 이스트 강이 내려다보이는 이스트 51번가 자택에서 개최했으며, 미국의 젊은 예술가와 유럽에서 망명 온 중견 현대미술 수호자들이 서로 마주할 수 있는 포럼을 탄생시켰다.

전쟁이 끝나고, 또 한 번의 결혼마저 불행하게 끝난 뒤, 그녀는 유럽으로 돌아가 베네치아에 정착했다. 그녀는 그곳에서 자신의 컬렉션을 완성하는 작업에 들어갔다. 그녀는 왈가닥에 방탕한 삶을 살았다. 그녀는 마이케나스로서, 아내로서, 충실하지 않은 어머니로서 살아갔다. 그리하여 지금 이 순간에는 위대한 여성으로 완성되었다. 하지만 내적으로는 결코 사랑을 찾지 못했던, 언제나 호기심 많고 생기 넘치는 소녀로 남았다.

맨 처음 페기 구겐하임 컬렉션을 방문했을 때, 나는 그곳 작품들이 베네치아에 있는 풍부한 르네상스 시대의 산물이며 바로크 미술의 광휘와 신선한 대조를 이루는 모습에 충격을 받았다. 청량제 같

은 이곳을 방문한 이들은 누구나 행복한 마음을 가지고 영광스런 프라리 교회나 산 로코 학교로 되돌아갈 수 있었다. 자신의 컬렉션에서 가장 아끼는 그림을 딱히 꼽지 못했던 페기에게는 사실 가장 좋아하는 그림이 따로 있었다. 그 작품은 아카데미아에 소장되어 있는 조르조네가 그린 「폭풍우」(The Storm, 1505)로, 팔라초에서 돌을 던지면 맞힐 수 있을 만큼 가까운 곳에 있다. 그녀는 언젠가 그 작품 하나와 자신의 컬렉션 전부를 맞바꿀 수 있다고까지 말했다.

자신의 100번째 생일을 축하하는 파티를 내려다보며 페기는 외롭게 세상을 등졌던 자신의 죽음과 비교하며 재미있어 했을 것이다. 수많은 사람이 모여든 모습을 보고 감동받았을지도 모른다. 한편으로는 지출된 경비를 보고 아연실색했을지도 모르겠다.

저녁 늦게 다시 비가 내리기 시작했다.

페기 구겐하임

4 베네치아

1 어린 시절

나는 뉴욕 웨스트 69번가에
서 태어났다. 그 당시에 대해 내게는 아무런 기억도
남아 있지 않다. 어머니의 말에 따르면 간호사가 병
에 뜨거운 물을 채우는 사이, 나는 으레 그렇듯이
참을성 없이 세상으로 돌진해 나와서는 고양이처
럼 날카로운 비명을 질렀다고 한다.

● 페기 구겐하임, 『금세기를 넘어서』(1979)

난파선

벤저민 구겐하임은 꽤 오래전부터 궁지에 몰려 있었다. 파국으로 치닫는 결혼은 오히려 어느 정도 익숙해진 편에 속했다. 스스로도 인정했다시피, 아내와의 관계가 악화되어 좋은 점——그래봤자 성가시게 늘어지던 잔소리가 사라진 것이 전부였지만——도 있었다. 또다른 골칫거리는 사업이었다. 11년 전인 1901년, 그는 가업에서 탈퇴했다. 한결같이 고압적인 형제들의 태도에 자존심이 잔뜩 상한 그는 뭔가 보여주고 싶은 마음에 독립을 결심했다. 그는 광산업 및 토목업에 관한 전문지식을 가지고 있었다. 승산도 있었다. 그가 세운 '국제 증기펌프 회사'는 에펠탑 꼭대기까지 올라가는 엘리베이터 공사를 따내지 않았던가?

지난 20년을 되돌아보건대 매정하다 못해 자신을 적대시하는 뉴욕에 비해 파리는 나쁜 선택이 아니었다. 세 딸 베니타, 페기, 헤이즐이 아니었다면 그는 모든 인연을 끊고 자유의 몸이 되어 떠나고도 남았을 것이다. 이 아이들은 플로레트와 함께 살던 처음 8년 동안——의무감에 떠밀려——남긴, 열정이 거의 전무하다시피 했던 순

간에 태어난 믿기지 않는 생명이었다.

　그런데도 사업은 내리막길로 치달았고, 이를 호전시킬 방도가 그에게는 없었다. 가족은 그에게 미국으로 이민 온 구겐하임 가문의 1세대 중에서도 대학물을 먹은 일인자임을 끊임없이 상기시켰지만, 그는 성실한 학생이었을지언정 사업가는 아니었다. 사업의 실패는 결혼보다도 더 치명적이었다. 그의 가문은 주력 분야에서 연간 25만 달러의 순수익을 내고 있었다. 세기가 바뀔 무렵 가문을 떠나 제명까지 당했지만 가업이 비약적으로 발전하는 모습을 어찌 가만히 지켜만 보고 있겠는가? 1912년 4월, 그는 미국으로 돌아가기로 결심했다. 마침 30일은 헤이즐의 아홉 번째 생일이기에 그는 이 날짜에 맞춰 귀국하기로 했다. 한켠에는 집안에 여유 자금을 부탁할 마음도 있었다. 그러나 설령 부탁할 용기가 있더라도 형들에게 대출을 기대하기란 승산 없는 도박에 가까웠고, 아내의 돈은 그의 손이 닿지 않는 곳에 있었다. 이처럼 불리한 상황은 가족 아무도 모르는 그만의 비밀이었다. 방만한 경영, 불안정한 투자, 사치스러운 생활은 비난받을 여지가 충분했다.

　벤저민과 플로레트는 1894년 10월 24일에 결혼했다. 그녀는 스물네 살이었고, 그는 스물아홉 살이었다. 그는 결혼 전부터 바람둥이였지만, 미모의 신부에 걸맞은 호남자였다. 그러나 그녀는 셀리그먼 가문의 일원이었다. 그녀의 가족은 그의 가문을 우습게 보았지만 그녀에게 그는 횡재나 다름없었다. 셀리그먼 가문은 구겐하임만큼 부자는 아니었지만 뉴욕의 명문이었으며, 구겐하임 가는 이러한 인지도가 절실히 필요했다. 당시 벤은 물론 여지없는 가문의 일원이었다.

　막내딸이 태어난 이후, 벤은 정부(情婦)를 여럿 거느렸고 사업상

의 이유로 프랑스에서 보내는 시간이 더 많아졌다. 그는 지난해에는 자식들을 거의 만나보지 못했다. 8개월간은 아예 얼굴도 비치지 않았다. 1911년 4월 초 파리에서 헤이즐에게 편지를 보낸 것이 전부였다. 이 편지에는 딸들을 향한 애정이 담겨 있다. 또한 절실하기보다는 의무에 충실한 어조이지만 아내와의 재회에 대한 기대감도 은연중에 암시되어 있다.

편지 잘 받아보았다. 인형이 세관을 통과하는 데 그처럼 오래 걸리다니 유감이로구나. 그렇지만 받아보면 틀림없이 좋아할 거라고 믿어 의심치 않는다. 여기는 어제 눈이 엄청나게 많이 온데다 날씨도 몹시 추워져서 네가 파리에 있다면 아마도 후회했을 거야. 아무튼 오늘은 다시 화창해졌고 조만간 나무에 새싹이 돋는 것도 볼 수 있을 거다. 3월 30일에 내게 보낸 편지를 받았다고 네 언니 페기에게 전해주겠니? 바로 어제 페기에게 편지를 썼으니까 오늘 또 보내지는 않으려고 한다. 또 그 아이에게 사려 깊은(?) 편지를 받아서 매우 기뻤다고 얘기해 주려무나. 너희 둘이 내게 편지를 좀더 자주 쓴다면 좋으련만. 네 엄마만 원한다면 파리 근교 생클루에 멋진 시골별장을 빌릴 참이다. 그곳이라면 네 엄마가 루실과 도비(?)를 만날 수도 있을 테고, 7월까지 머물 수 있을 거야.
사랑을 가득 담아서
아빠가

그는 아이들을 그리워했다. 특히 밑의 두 아이는 그를 동경했고, 아빠의 사랑을 가운데 둔 라이벌이었다. 그의 이름을 딴 첫째 딸 베

니타는 열일곱 살로 이제 숙녀가 다 되어가고 있었다. 어머니와 달리 침착하고, 약간 차가웠다. 외모는 아름다웠지만 플로레트가 좋아하는 브리지 게임이나 티 파티, 가십을 즐기며 그저 부유하고 나태한 일상을 추구하는 경향이 있었다. 벤은 플로레트가 자신을 패배자로 취급하는 것을 너무도 잘 알았다. 그녀는 재산을 따로 가지고 있으면서도 돈을 좋아했고, 버는 것을 쓰는 것보다 더 좋아했다. 그들 사이에 아들이 없는 것은 대단히 유감스러웠지만, 그 부분의 무능함은 구겐하임 일족 전체가 공유하는 문제이기도 했다.

조카 해리는 벤에게 아들이나 다름없었다. 그는 일곱 형제가 가문의 대를 잇기 위해 위해 낳은 다섯 명의 아들 가운데 하나였다──벤의 누이들도 아들을 낳았지만 해당 사항이 없었다. 4월 9일, 벤은 미국행 배편을 알아보기 위해 셰르부르로 떠나기 직전 파리에서 해리와 함께 점심식사를 했다. 해리는 겨우 스물두 살인데도 벌써 약간 고지식해져 있었지만, 벤은 자신의 사업에 대해 고충을 크게 부각시키지 않으면서 얘기했다. 해리의 아버지 대니얼은 벤의 형제 가운데 가장 부자는 아니었지만 가장 큰 영향력을 지닌 수장이었다. 벤은 사적인 얘기는 가능한 피했다. 몇 년 전 열네댓 살쯤 된 해리에게 이렇게 충고했다가 난감해진 적이 있었기 때문이다.

"아침식사 전에는 여자와 잠자리를 하지 말려무나. 우선 지치기도 하거니와 그날 낮에 더 좋은 누군가를 만날지도 모르잖니."

해리와 만나기 직전, 벤에게는 약간의 문제가 생겼다. 그와 운전수 르네 페르노, 비서 겸 하인 빅터 지글로를 위해 예약해둔 배가 급여에 불만을 품은 석탄 인부들이 불법 파업을 벌이는 바람에 출항을

갑자기 취소시킨 것이다. 벤 또한 다른 배편을 알아볼 수밖에 없게 된 수많은 성난 승객 중 한 명이었지만, 런던, 뉴욕, 사우샘프턴 등 여러 곳에 차례로 전보를 보내다가 행운의 미소를 감지했다. 그리고 화이트 스타 라인사의 증기선인 RMS 타이타닉호에 비서와 자신을 위한 1등 객실 두 개와 운전수를 위한 2등석 하나를 예약했다. 처녀 항해 중인 이 배는 사우샘프턴에서 출발하여 뉴욕으로 향하는 노선으로, 4월 10일 저녁 셰르부르에 잠시 정박했다가 프랑스 항구와 아일랜드의 퀸스타운(현 코브)을 경유할 예정이었다. 뱃삯이 결코 만만치 않은 편이었지만—1등 객실 편도가 1,520달러였다—첨단기술로 속도가 매우 빨랐고 1등실 내부는 품격 그 자체였다. 여유가 없는 와중에도 품위를 잃지 않았던 벤은 배편을 바꿀 수밖에 없는 상황을 즐기기 시작했다. 또한 승객 명단에서 함께 여행게 될 유명 인사들의 이름을 발견하고는, 그가 어떤 배편으로 대서양을 횡단했는지 나중에 형제들이 안다면 자신을 실제보다 높게 평가해주지 않을까 생각했다.

벤은 일곱 형제 중 다섯째로 태어났다. 막내 윌리엄과는 그래도 마음이 통하는 편이었지만 그 또한 벤처럼 가업과 인연을 끊었다. 사치스럽기는 벤과 마찬가지였지만 그래도 그는 자기 일에 충실한 젊은이였다. 벤처럼 그도 '가난한' 구겐하임이었다. 이 두 형제는 회사를 떠나면서 각각 800만 달러의 자본금을 포기했다. 벤은 아내에게 이 사실을 숨겼다.

그런데도 B갑판 객실에 자리잡은 벤의 모습은 '가난'이란 상대적인 의미에 불과하다는 사실을 증명해주고 있다. 일반 중산층의 시각으로 볼 때 그는 여전히 부유한 편에 속했으며, 그가 아는 한 형들은

아직 돈을 그다지 많이 버는 편이 아니었다. 마흔일곱 살의 벤에게는 재기할 시간이 충분했다.

그러나 결국 기회는 돌아오지 않았다. 4월 14일 밤 11시 40분 벤의 행적은 알 수 없지만, 기회란 놈은 훨씬 전에 그의 객실에서 도망치듯 사라졌다. 어디서든, 배의 중심부부터 희미하게 울려 퍼진 삐걱거리는 불쾌한 진동을 그도 감지했을 것이다. 그리고 빠른 속도로 미끄러져 지나가는 빙산 또한 당연히 목격했을 터였다. 하지만 다른 대부분의 승객들처럼 그 또한 크게 관심을 가지지 않았다. 타이타닉호가 가라앉는다는 것은 상상조차 할 수 없는 일이었다. 이러한 기대 속에, 이 항해를 마지막으로 은퇴를 앞두고 있던 베테랑 선장 에드워드 J. 스미스는 근처 다른 함선들이 종일토록 보내오는 빙산 경고 메시지를 무시한 채 사실상 최고 속력을 포기하지 않았다. 화이트 스타 회장 J. 브루스 이즈메이가 대서양 횡단 최단 기록 갱신을 부추기고 있었기 때문이다.

자정쯤 지글로와 합류한 구겐하임은 그의 구역을 담당하는 승무원의 도움으로 구명조끼를 착용했다. 헨리 새뮤얼 에치스는 구겐하임에게 구명조끼(밝게 빛나고 전도가 잘되는 천을 안감으로 댄 이웃은 북대서양 바다가 얼마나 차가운지 전혀 고려하지 않은 채 제작된 것으로, 그나마 몇 벌 없었다)에 두꺼운 스웨터를 덧입으라고 재촉하고는 그와 하인을 갑판 위로 떠밀었다. 구명보트에는 1등실 승객들을 위한 자리가 보장되어 있었다. 시간이 흐를수록 혼란은 가중되었고, 얼마 남지 않은 구명보트 밧줄이 풀리기 시작할 즈음에는 당시 선박 밑바닥에 가득했던 불쌍한 여자며 어린애들이 침몰하는 배 위에 버려질 것이 분명해졌다. 이에 대처한 벤저민 구겐하임과

빅터 지글로의 행동은 멋지고 용감했다. 그들은 일단 객실로 돌아와 정장으로 갈아입은 다음 여자들과 아이들이 보트에 타도록 도와주었다. 전언에 따르면 벤은 이렇게 말했다.

"신사로 기억되기 위해 최고로 멋진 옷을 차려입었소."

그 다음 후일담은 타이타닉호가 남긴 전설과 겹치지만, 벤의 마지막 순간을 목격한 구체적인 증언들은 신빙성이 높은 편이다. 하지만 지글로도, 운전수 르네 페르노도 모두 사망한 지금 이를 입증할 방법은 없다. 1등실 담당 승무원이었던 에치스는 구명보트에서 노를 젓는 임무를 맡아 살아남았다. 그는 훗날 벤의 유언을 부인에게 전해주고자 구겐하임 일가가 모여 사는 뉴욕 세인트 레지스 호텔로 찾아왔다. 이미 벤의 실종을 알고 있던 플로레트는 비탄에 잠긴 나머지 그를 직접 만나지 못했다. 그래서 그는 대니얼 구겐하임에게 대신 유언을 전했다. 이 만남은 기사화되어 세상에 널리 알려졌으며, 4월 20일자 『뉴욕 타임스』에 가장 상세하게 실렸다.

……그들(벤과 지글로)의 의도는 금세 알 수 있었습니다. 그들은 구명보트에서 빠져나와 부녀자들을 구하기 시작했어요. 구겐하임 씨는 이렇게 소리쳤던 것 같습니다.

"여자가 먼저야."

그는 선원들의 훌륭한 조력자였습니다. 처음에는 상황이 그렇게 나쁘지 않았습니다. 그렇지만 충돌 후 45분간의 상황을 지켜본 구겐하임 씨와 비서의 다음 행동은 대단히 감동적이었습니다. 구겐하임 씨와 비서는 둘 다 저녁만찬 때의 정장을 입고 있어 나를 놀라게 했습니다. 그들은 여유만만하게 스웨터를 벗어던졌고, 분

명히 단언컨대 구명복 같은 것은 입고 있지 않았습니다.

에치스가 부유한 가문에 찾아와 보상을 바라고 영웅신화를 날조했을 가능성은 거의 없어 보인다. 배와 함께 가라앉은 남자들이 그와 비서뿐이 아니었다는 사실로 미루어보아 오히려 구명보트에 뛰어드는 비겁한 모습을 목격했다는 증언이 더 믿기지 않았을 것이다. 신문에 거명된 주요 탑승인사 중에는 이밖에도 월도프-아스토리아 호텔 사장 존 제이콥 아스토어 4세[1], 당시 태프트[2] 대통령의 육군참모였던 아치볼드 버트 소령 등이 포함되어 있다. 메이시 백화점을 운영하던 이시도어 스트라우스 부부 또한 배 위에서 다른 승객들을 돕다가 삶을 희생적으로 마감했다. 에치스는 벤의 유언을 전했다.

"내게 무슨 일이 생기면, 뉴욕에 있는 아내에게 내가 최선을 다했다고 말해주시오. 내가 여자를 대신 물속에 빠뜨릴 정도로 겁쟁이가 아니라는 것도."

브루스 이즈메이는 그 즉시 캐퍼시아호의 구조로 목숨을 부지해 파장을 일으켰다. 이 재난을 기록한 연대기 작가 중 한 명인 월터 로드는 저서 『기억해야 할 밤』(*A Night to Remember*)에 이렇게 적었다.

"구조된 이즈메이는 항해 내내 자기 방에 틀어박혀 나오지 않았다. 거의 먹지도 않았고, 아무도 만나지 않았다. 마지막에는 아편의 힘으로 버텼다. 자진해서 은퇴를 선언한 그는 이때부터 이미 인생으로부터의 망명을 시도하고 있었다. 그로부터 채 1년이 안 되어 화이트 스타 라인사에서 퇴직한 그는 아일랜드 서쪽 해안에 부동산을 사들여, 그곳에서 은둔자나 다름없는 신세로 지내다 1937년 사망했다."

벤의 가족은 넋을 잃었다. 타이타닉호가 빙산에 부딪치기 여덟 시

간 전, 플로레트와 세 딸은 플로레트의 아버지 제임스 셀리그먼의 아흔 살 생일 파티에서 돌아오던 중 기이한 경험을 했다. 베니타는 "호외요! 호외!"라고 외치는 신문 노점상에 눈길을 보냈다. 무엇인가 직감한 그녀는 "아빠가 탄 배에 끔찍한 일이 벌어졌을지도 모른다"며 어머니에게 신문을 사도록 재촉했다. 헤이즐은 이 경험을 훗날 구겐하임 가문의 연대기 작가인 존 H. 데이비스에게 자세히 설명했다.

에치스의 증언이야 믿지 못할 이유가 없지만, 재난을 둘러싸고 각종 거짓말이 난무했다. 신문들이 난리를 치는 것도 무리는 아니었다. 당시 대중들은 영화나 팝 음악, 스포츠 스타보다 갑부, 유명인사 또는 그런 부류 중 선행을 한 사람들을 좋아했고, 타이타닉호는 물 밑에서 그들에게 쓸 만한 수확을 안겨주었다. 몇 달 후 그와는 또 다른 조짐이 엿보였는데, 몇 년 뒤에는 한층 심각해졌다. 가라앉지 않을 것 같았던 배의 침몰이 자연에 대한 인류의 패배로 다가온 것이다. 테크놀로지에 대한 완전한, 그리고 확신에 찬 신뢰의 함몰이었다. 같은 해, 로버트 팰콘 스콧 대장과 그의 일행이 남극점에서 귀환 도중 숨지는 사건이 일어났다. 그들의 시신은 11월에 발견되었고, 세계의 자존심은 또 한차례 타격을 입었다. 곧 다가올 제1차 세계대전은 구시대 질서를 철저하게 붕괴시킬 태세로 때가 오기만을 기다리고 있었다.

침몰 기사가 쏟아지는 가운데, 다양한 오보도 함께 몰아쳤다. 4월 20일자 『데일리 그래픽』지는 이 재난에 초점을 맞춘 추모판을 발행하면서 벤의 동생 사이먼의 사진을 실어놓고는 위에다 '벤저민 구겐하임'이란 캡션을 달아놓았다. 이로 인해 가족은 한 번 더 비탄에 빠졌

다. 에치스는 '제임스 존슨'이라는 다른 승무원의 이름으로 여러 차례 기사화되었고, 무엇보다 가장 널리 퍼진 뜬소문은 벤이 9,200만 달러의 유산을 "대부분 그의 가족에게" 남겼다는 것이었다.

벤이 어느 정도의 자산가였는지 도통 알 수 없었던 가족은 이 뉴스로 인해 심경이 복잡해졌다. 그러나 이러저러한 낙관적인 기대는 2만 3,000달러 상당의 생명보험 증권이 벤이 남긴 전부라는 사실이 밝혀지면서 한풀 꺾였다. 이는 그 자체만으로는 나쁘지 않은 액수였다—상대적으로 이번 재난에 마찬가지로 희생당한 저명한 영국 저널리스트이자 성(性)차별 반대주의자였던 윌리엄 T. 스테드[3]의 경우 1만 달러짜리 보험에 가입해 있었다. 희생당한 탑승객에게 지급된 가장 높은 액수의 보험금은 5만 달러였다.

신화는 그밖에도 다양하게 이어졌다. 아홉 살 생일이 불과 얼마 안 남은 시점에서 아버지를 잃은 헤이즐에게, 이 사건은 그녀의 인생 전반에 걸쳐 심각한 영향을 미쳤다. 1995년 치러진 그녀의 장례식에서는 그녀가 죽기 전에 부탁한 「내 주여, 당신에게 더 가까이」[4]가 연주되었다. 그러나 일반적으로 알려진 바와 달리, 거대한 배가 침몰하는 순간 연주된 음악은 이 찬송가가 아니었다. 그 배의 악단은 용감하게도 마지막 순간까지 연주를 멈추지 않았지만—그리하여 단 한 명의 단원도 살아남지 못했다—당시 그들이 연주한 음악은 래그타임이었다.

구겐하임 가를 뒤흔든 또 다른 전설은 "구겐하임 부인"이 "남편"과 함께 탑승했다는 소문이었다. 벤이 셰르부르에서 정부인 '금발의 여가수'를 데리고 승선했다는 소문이 빠르게 부풀어 올랐다. 하지만 타이타닉호 탑승 명단에서는 그런 인물을 찾아볼 수 없다. 아

무리 여색을 밝히던 벤이라 할지라도 막내딸의 생일에 맞춰 귀국하면서, 부두에서 마중 나온 가족과 마주칠 것을 뻔히 알면서도 여자를 데리고 탔으리라는 발상은 황당무계하다(배 위에서 누군가와 눈이 맞았을 가능성은 있을지언정).

그때까지도 플로레트는 남편이 죽지 않고 다만 실종되었을 뿐이라는 희망을 버리지 않았다. 1차로 발표된 생존자 리스트는 뒤죽박죽이었고, 캐퍼시아호는 항구에 도착할 때까지 최종 구조자 명단을 송전하지 않아 언론의 부아를 돋웠다. 하지만 이는 악의가 있거나 악영향을 우려해서가 아니었다. 로스트론 선장은 회사 및 가족에게 메시지를 보내고 싶어하는 생존자들에게 우선적으로 무선 전신기를 사용하게 배려했을 뿐이었다. 어쨌든, 완행 여객선이던 캐퍼시아호는 타이타닉호의 침몰을 목격했던 일요일 밤이 지나 목요일이 되어서야 뉴욕에 도착했다.

아버지를 잃은 베니타의 반응은 기록으로 남아 있지 않지만, 헤이즐과 페기는 훗날 증언을 남겼다. 화가가 된 헤이즐은 대부분 배와 물에 관련된 작품을 그렸다. 1969년 말 침몰 57주년이 되던 날, 그녀는 「타이타닉 구명선 블루스」라는 5절짜리 시를 지었다. 1년 뒤 그녀는 여기에 곡을 붙여 스스로 노래를 불러 녹음했다. 첫 번째 절은 매우 감동적이었다. 엉성한 노래였지만 그 감정만큼은 의심의 여지 없이 진실이었다.

80년의 절반에 17년을 더한 과거에
나의 아버지는 온전함을 거부하고 갑판 위에 서 있었지요.
구명선에 보장된 자신의 자리를 더 약한 이들에게 양보하셨답니다.

배는 짐짝과 침대의 잔해 한가운데서 가라앉았어요.

타이타닉이 그 배의 이름이었어요. 타이타닉은 그 배의 수치였지요!

이 모든 것이 대서양에서 벌인 속도전에 승리하기 위한 것이었죠.

그것은 대서양에서 벌인 스포츠였어요. 핼리팩스 해안 근처에서 말이지요.

바로 옆의 배는 느릿느릿 달렸던가요?

누가 알겠어요, 작가 월터 로드라고 알겠어요?

아마도 그는 알겠지요──전능한 신, 우리의 구세주.

그만이 죽음의 징조가 무엇이었는지 말해줄 수 있을 테지요.

아버지가 사망할 당시 막 열네 살이 되어가던 페기는 1940년대 중반 집필한 자서전에 다음과 같이 더욱 간결하게 남겼다.

"아버지의 죽음은 내게 엄청난 일이었다. 타이타닉호의 끔찍한 악몽에서 벗어나기까지 몇 달이나 걸렸으며, 아버지를 잃은 상실감을 극복하는 데는 몇 년이 걸렸다. 그 후로도 아버지를 찾아다니는 상상을 한 것을 보면, 어떤 의미에서 완전히 극복한 것은 아니라고 할 수 있다."

말년을 맞이한 두 여성의 고백이 솔직하지 못할 이유는 없다. 하지만 그들 각자에게는 삭막했던 자신들의 인생을 변명할 필요가 있었다. 아무튼 그들은 둘 다 특별히 내성적인 편은 아니었다.

온갖 추측성 기사가 난무하는 한복판에서 플로레트와 그녀의 세 딸은 훗날 벤이 남긴 유산의 실체를 파악하게 되었다. 하지만 그렇게 되기까지는 기나긴 과정을 거쳐야 했다.

상속인

벤의 사망 이후 그의 막강한 형제들 대니얼과 머리, 솔로몬 그리고 사이먼은 생전 벤과의 반목을 접고 미망인과 유족들을 돕기로 합심했다. 벤은 자신이 운영하던 국제 증기펌프 회사를 비롯해 사업과는 거의 무관하게 벌인 다양한 일, 호사스러웠던 취미, 하인들의 생계, 정부들, 그리고 파리의 아파트로 인해 재산을 거의 탕진한 상태였다.

일단 형제들은 각자 사비를 털어서 사려 깊게도 미망인이 눈치채지 못하도록 개인 계좌를 이용해 플로레트에게 전달했다. 그 다음에는 벤이 벌인 사업들을 정리하기 시작했다. 모든 것을 정상화시키고 수많은 채무 관계를 청산하는 데 7년이 걸렸다. 이 모든 일이 마무리되었을 즈음 플로레트 앞으로 대략 80만 달러, 딸들 앞으로 1인당 45만 달러의 유산이 남았다. 형제들은 벤이 어림잡아 약 800만 달러를 탕진한 것으로 추정했다.

그 유산은 액면가로는 결코 적지 않지만, 구겐하임 제국의 척도로는 보잘것없는 액수였다. 구겐하임 가문은 벤의 유족들에게 삶의 방

식을 바꾸도록 충고했다. 페기의 표현에 따르면, 자존심 강했던 플로레트는 전달받은 생활비가 남편 형제들의 돈임을 알자마자 "거의 발작 지경에 이르렀다"(1916년 플로레트는 친정 아버지가 사망하면서 남겨준 200만 달러를 물려받고 형편이 나아지자 그 빚을 모두 갚았다). 벤이 가업에서 탈퇴한 이후 1911년, 당시 그의 가족은 구겐하임 가문의 본가였던 세인트 레지스 호텔에 있는 임시 주거용 스위트룸으로 이사했고, 이스트 72번가의 집은 페기의 고모에게 세를 주었다. 1912년, 세인트 레지스 호텔의 숙박료가 인상되자 플로레트는 딸들을 데리고 5번가와 85번가 끄트머리에 있는——주소에는 5번가라고 명기되어 있지만——좀더 소박한 동네로 이사했다. 셀리그먼 가문은 분명 도움을 줄 수 없었거나 그럴 의지가 없었고, 플로레트는 있는 돈으로 마지못해 생활을 꾸려가기 시작했다. 플로레트의 친척들은 그녀가 풍족하게 살고 있다고 생각했는지도 모른다. 아니면, 구겐하임 가에 시집을 간 이상 그녀의 생계는 시집의 몫이라 여겼을 수도 있다. 어느 쪽이든, 굶는 사람은 아무도 없었다.

그러나 벤의 유산이 얼마나 변변치 않은 것인지 밝혀지면서 모두 충격에 휩싸였다. 헤이즐은 친구에게 "우리 엄마는 수도에서 나오는 뜨거운 물에 달걀을 삶아"라고 다소 신파적으로 털어놓았다. 하인들은 해고할 수밖에 없었고, 그림, 태피스트리, 보석들은 닥치는 대로 팔아치웠다. 헤이즐은 코로의 작품을 구입하면서 "호사스러운 정장과 구두와 타이에, 모로코 가죽으로 만든 슬리퍼를 신고 있었으며", "엄마와 함께 매일 밤 오페라를 보러 다니던" 아버지를 회상했다. 그런 생활은 이제 과거의 일이 되어버렸고, 페기는 이렇게 적었다.

"그 순간부터 나는 더 이상 구겐하임 가문의 진정한 일원이 될 수 없다는 콤플렉스에 시달리기 시작했다. 나는 그들에게 가난한 친척에 불과했으며, 가문의 다른 일원들에 비해 열등하다는 수치심에 고통스러웠다."

그녀의 이런 느낌은 다음 배경을 통해 충분히 이해할 수 있다. 구겐하임 형제 가운데 가장 나이가 많았던 사람은 아이작이었다. 1922년 그는 죽으면서 1,000만 달러를 유산으로 남겼다. 1939년에 사망한 머리는 1,600만 달러를, 1930년에 죽은 댄은 600만 달러를 남겼다. 페기와 헤이즐이 1937년 어머니의 죽음으로 각각 50만 달러를 추가로 상속받기는 했지만——그들의 사랑스러운 언니 베니타는 그로부터 10년 전에 사망했다——이들 자매는 사촌들이, 즉 머리의 자손인 에드먼드와 루실이 각각 800만 달러를, 그리고 댄의 아이들이었던 로버트, 해리, 글래디스가 각각 200만 달러를 상속받는 것을 지켜보았다. 그들 모두 뉴욕과 롱아일랜드 근교에 살고 있었으므로, 페기가 그 지역을 벗어나고 싶어한 것은 전혀 이상한 일이 아니었으며 이는 헤이즐도 마찬가지였다. 다만 벤이 죽은 순간에도 의연하게 대처했던 열일곱 살의 베니타는 동생들보다 침착하고 보수적이었던 만큼 다른 노선을 걷고 있었다.

먼 훗날 페기 친구들의 회고에 따르면 헤이즐은 페기의 전기를 편찬한 버지니아 도치에게 이렇게 말했다.

"아버지가 사망한 다음, 구겐하임 가의 심기를 건드리고 싶지 않았던 어머니는 결혼은커녕 남자와 단둘이 방안에 있는 것조차 거북해했다. 내 생각에 만약 아버지가 살아 계셨다면 페기는 부르주아 갑부와 결혼했을 것이고, 나는 그들의 결혼을 반대하고 나섰을지도

모른다."

그러나 이는 솔직하지도 않을뿐더러 플로레트의 엉뚱했던 기질을 전혀 고려하지 않은 증언이다. 물론 그녀의 성격은 다른 형제자매들에 비하면 훨씬 정도가 덜했지만, 그럼에도 당시 상황이 어떠했는가를 추론해내는 데는 별반 도움이 되지 않는다. 페기와 헤이즐은 아버지와 베니타의 사랑을 쟁취하고자 치열하게 다툰 라이벌이었으며, 나중에는 명성과 평판을 두고 다시 맞섰다. 당시 그들은 종교의 품으로 돌아가 있었다. 페기는 이렇게 썼다.

"아버지가 돌아가신 다음 나는 신앙심이 깊어졌다. 나는 임마누엘 교회 예배에 빠진 적이 없었고, 카디쉬[5]에 참석하면서 장엄한 희열을 만끽했다."

가족은 상복을 입고 있었는데, 페기는 "검은색을 통해 무엇인가 진지하면서도 자아를 의식하는" 느낌을 받았다.

끝내 시신을 찾지 못해 신화적인 요소까지 추가된 벤의 영웅적인 죽음으로 인해 당시 어린 소녀에 지나지 않았던 페기와 헤이즐은 실제보다 더욱 우상화된 아버지를 기억하게 되었다. 그러나 벤의 죽음이 그들의 삶의 방식에 근본적으로 영향을 미쳤는가는 의심스럽다. 좀더 본질적인 문제는 경제적 곤란이었다. 구겐하임 형제 가운데 막내 윌리엄은 1916년 창업 이래, 칠레의 구리광산에서 벌어들인 엄청난 수익과 번창했던 투기사업에서 이윤을 공평하게 분배받지 못하고 불법적으로 배제당했다고 이의를 제기하며 형들을 고소했다. 불운하게도 윌리엄과 벤은 1912년 1월, 가문의 회사가 금광산업에 진출하자 이를 포기하는 각서를 썼다. 자신을 배려해주는 구겐하임 가문에 충실하고 싶었던 플로레트는 윌리엄의 고소에 가급적 관여하지

않으려고 노력했다. 구겐하임의 나머지 형제들은 윌리엄에게 합의금으로 600만 달러를 지불했다. 당시 윌리엄은 형편없는 투자로 인해 월스트리트에서 '도박사 윌리'라는 별명으로 불리고 있었다. 그는 젊은 여배우에서부터 사교계의 여왕, 대형 승용차, 막강한 권력, 큰 집을 좋아했고, 자비로 출판사를 경영하며 여흥을 즐겼다. 25년 동안 단 한 권의 책도 출판한 적이 없는 이 출판사는 사실상 폐업 상태였다. 반목했던 아내와 그 사이에서 낳은 아들은 뉴욕 법정을 통해 자신들의 정당한 몫을 받아내는 데 성공했다. 1941년 그의 임종 당시 공식적으로 상속권을 주장한 두 명의 코러스 걸과 두 명의 사교계의 여왕이 받은 금액은 빚과 세금을 공제하고 한 명당 1,000달러에 불과했다. 윌리엄의 후손들한테는 매우 다행스럽게도, 동생의 삶의 방식을 너무나 잘 파악하고 있었던 사이먼 구겐하임은 소송이 끝난 뒤 그들에게 100만 달러의 신탁금을 전달했다.

벤과 윌리엄은 다른 형제들에 비해 훨씬 의무감 없이 자랐으며 이 때문에 형제들한테 미움을 샀다. 그렇지만 벤과 윌리엄의 말로를 지켜본 형제들은 결과적으로 아버지의 엄격함에 감사하게 되었다. 벤과 윌리엄은 가업에 합류하기 전 특별히 대학교육을 받았다. 비록 실패는 했지만 윌리엄은 감수성 넘치는 이지적인 경향의 소유자였다. 괴짜이기는 했어도 자신의 중요한 기억을 회고록으로 적어두었고, 또 그보다 더욱 중요했던 구겐하임 '황가'(皇家)의 초창기 기록을 남길 만큼 역사의식도 있었다. 가계 안에 잠재하는 예술적 감수성을 최초로 입증한 것은 솔로몬 구겐하임이었지만, 벤은 자신의 둘째 딸로 하여금 예술계에 입문하고, 또 유럽을 사랑하도록 감화를 준 첫 번째 인물이었다.

그토록 결사적으로 노력했지만, 페기는 결국에는 자신의 유대인 기질을 드러내고야 말았다. 그녀는, 엄청난 갑부였지만 뉴욕 유대인 사교계가 경멸하던 벼락부자 가문의 일원이었으며, 그들의 가장 가난한 친척이었다. 그녀는 일찍이 반유대주의를 경험했고, 다른 망명자들과 마찬가지로 사회적인 결속과 금전 제일주의의 필요성을 공감하고 있었다——페기는 그저 미국 이민 2세대에 지나지 않았다. 할아버지는 친·외가 모두 중부 유럽에서 온 서민 출신 유대인으로, 신대륙에 건너와 행상인으로 출발했다. 그녀는 할아버지들로부터 성공한 상인들의 필수 덕목 두 가지를 물려받았다. 그것은 돈에 대한 애정과 함부로 낭비하지 않는 기질이었다. 만약 손익을 따졌더라면, 그녀가 그림에 투자한 돈은 그 자체로 천 배가 넘는 이득을 남겼을지도 모른다. 페기가 상속인을 따로 남기지 않고 세상을 뜨자 그녀의 친척들은 기뻐했다. 역설적이지만 그중 한 명이었던 벤은 그녀가 가장 사랑하던 사촌이었다.

구겐하임과 셀리그먼

페기의 양가 할아버지는 모두──마이어 구겐하임은 1847년에, 제임스 셀리그먼은 1838년에──구시대 유대인에게 행해졌던 경제적·직업적 차별에서 벗어나고자 유럽을 떠났다. 유럽에는 유대인 공동체가 몇백 년간 이어져 내려왔지만, 십자군전쟁 이후 내부적으로 불신과 의심, 공포의 여지가 가중되고 있었다. 공동체는 방어를 목적으로 자기들끼리 뭉치고 국가에 귀속되기를 거부했다. 그들이 살고 있는 국가에서는 그들을 기껏해야 반갑지 않은 이방인 정도로 간주했으며, 그들의 삶과 관련된 법령을 가능한 어렵고 까다롭게 시행했다. 대부분의 유대인들은 동유럽과 러시아의 작은 시골에서 생활했고, 농사를 짓거나 거주지 외의 땅을 소유하는 것이 금지되었다. 설령 허락된다 하더라도 기독교인에게는 면제된 관세며 세금이 조건으로 따라붙었다.

유대인에게는 광산이나 제련 또는 공업 관련 사업이 허용되지 않았으며, 신앙과 관련 없는 전문직 또한 금지되어 있었다. 그들의 직업은 재단사, 행상, 생활필수품을 파는 시시콜콜한 소매상, 그리고

고리대금업자가 전부였다. 교회에서는 그들에게 사채 사업만은 허락했는데, 구약성서에 적혀 있는 두 가지 교의에 유대인은 적용되지 않는 점을 역설적으로 이용한 것이었다. 「출애굽기」22장 25절에는 이렇게 적혀 있다.

"너희 가운데 누가 어렵게 사는 나의 백성에게 돈을 꾸어주게 되거든 그에게 채권자 행세를 하거나 이자를 받지 말라."

또한 「신명기」 23장 19절에는 다음과 같은 내용이 있다.

"너의 형제를 상대로 고리대금을 하지 말라. 돈 고리대금도, 음식 고리대금도, 그밖에 어떤 고리대금도 하지 말라."

실질적으로 교회는 고리대금업의 필요성은 인정하면서도 불리한 평판을 감안해, 다분히 정치적인 의도로 유대인에게 그 권리를 부여한 것이었다.

구겐하임 가문의 기원은 불확실하다. 아마도 현재 '위게스하임'(Jügesheim)이라 불리는, 프랑크푸르트 암 마인의 남동쪽 지역에서 유래되었을 것이라 추측된다. 17세기 말 구겐하임 가는 유대인에게 유달리 가혹했던 독일에서 벗어나 스위스로 이주했다. 스위스에 사는 유대인 공동체는 고리대금업을 독점하고 있었다. 그러나 상업이 발달하고 점차 돈이 사업을 위한 자본으로 유용되면서 많은 관심 속에 고리대금은 건전한 사업으로 인정받기 시작했고, 이에 교회는 1512~18년 열린 제5회 라테란 공의회에서 기독교인에 대한 고리대금 금지 규정을 완화했다. 이로 인해 스위스 유대인들은 그 역할이 위축되었으며, 기독교 인구가 점차 불어나자 스위스 연방주들은 유대인들을 추방하기 시작했다. 유대인 인구는 국가 전체적으로 감소하여 18세기 말엽에는 오버엔딩엔과 렝나우라는 작은 공동체 두 군

데밖에 남지 않았다.

렝나우는 취리히 북서쪽 25마일 정도에 있는 작은 마을로, 구겐하임은 이곳에 정착했다. 페기의 친가 쪽을 거슬러 올라가면 최초의 조상으로 야콥이란 남자가 등장한다. 야콥 구겐하임은 유대교의 장로이자 그 지역에서 존경받던 탈무드 학자였다. 그와 교제하던 사람 가운데 요한 울리히라는 비교적 진보적인 식견을 갖춘 프로테스탄트 목사가 있었다. 그는 1740년경 관절염으로 고생하는 부인을 데리고 근처 바덴의 온천 마을에 찾아왔다. 이때의 만남으로, 일찍이 유대교에 관심이 많았던 울리히는 야콥과 친구 사이가 되었다. 그런데 공교롭게도 목사의 열성적 전도는 야콥의 아들 중 한 명인 요제프를 기독교인으로 개종시키고 말았다. 그러기까지 16년이 걸렸고, 예민하고 총명한 요제프로서는 자신의 양심과 투쟁하는 고통스러운 기간이기도 했다. 결국 우정은 깨졌다. 그러나 구겐하임 가로서는 정치적으로 우세한 종교를 상대로 치른 첫 번째 작은 전쟁이었다. 아들의 개종에 대한 야콥의 반발은 상당히 거세어서 기독교 사회의 분노를 초래했으며, 결국 그는 렝나우에서 추방당하지 않기 위해 600플로린(은화) 상당의 벌금을 지불해야 했다. 그것을 감당할 여유가 있었다는 것은 그의 집안이 얼마나 부유했던지를 보여준다.

유대인들은 여전히 사채업을 할 수 있었고, 야콥의 또 다른 아들 이자크는 사업수완이 좋았다. 1807년 노령으로 사망하면서 그는 은화와 금은 식기 등 2만 5,000플로린 상당의 재산을 남겼다. 그러나 렝나우에서 유대인의 입지는 점점 불리해졌고, 이자크의 손자들이 장성했을 무렵 재산은 거의 바닥을 보였다.

그들 중 한 명이었던 시몬(영어명 사이먼)은 그 마을에서 30년 동

안 벌이가 신통치 않은 양복점을 경영했다. 그는 1836년 아내와 사별한 뒤 홀로 남아 아들 마이어와 네 딸을 키웠다. 1847년 스무 살이 된 마이어는 행상을 하며 스위스와 독일을 누비고 다녔다. 그러나 어린 딸들은 여전히 집안의 골칫거리로 남아 있었다. 시몬은 유대인에게 적용되는 스위스 법률에 따라 세금이 부과된 신부 지참금을 마련할 만큼 돈을 충분히 벌지 못했고, 따라서 그들은 결혼할 수 없었다.

결혼은 시몬 자신의 문제이기도 했다. 1847년 그는 쉰다섯 살의 나이에 열네 살 연하의 과부 라헬 바일 마이어를 사랑하게 되었다. 그녀에게는 3남 4녀의 자식에 어느 정도의 재산도 있었다. 여기에 시몬의 집과 재산을 더하니 그들이 바라던, 당국의 결혼 허락을 받을 수 있을 만큼 충분한 돈이 모였다. 그러나 국가는 허락하지 않았다. 시몬과 라헬로서는 할 만큼 한 것이었다. 결국 그들은 고향을 떠나는 쪽으로 해결책을 모색하기 시작했다.

1819년 조지아 사반나에서 제작된 최초의 대서양 횡단 증기선 사반나호가 그들의 고향에서부터 리버풀까지 25일 만에 횡단에 성공했다. 그 배는 항해를 위한 만반의 준비를 갖추었고, 드물긴 했지만 바람이 없을 때는 증기의 힘만으로 노를 움직였다. 아무튼 이 배의 성공적인 항해로 미 대륙의 젊은 공화국과 유럽은 삽시간에 더욱 긴밀해졌고, 비교적 저렴하고 신속하면서도 안전한 대서양 횡단의 전조를 보여주었다. 또 다른 더욱 복잡한 노선들이 잇달아 등장했다. 미국은 재능과 노동력 그리고 여전히 상대적으로 빈약한 유럽인 인구를 보충하는 한편, 광대한 미개척지에 정착할 이주민을 원했다. 유럽의 유대인에게 그 나라는 하나의 거대한 매력 덩어리였다. 그곳에는 게토도 차별대우도 없었다. 물론 미 대륙에 살고 있던 원주민

은 이런 조건에 해당되지 않았다.

독일의 시골 출신 유대인, 특히 차별이 심한 바이에른 지방에 살던 촌뜨기들은 일찌감치 이민을 결심했다. 집으로 배달되는 편지에는 온통 신세계에 대한 칭찬 일색이었다. 시몬과 라헬에게 이는 만만치 않은 시도였다. 이 시대 기준으로 그들은 둘 다 상당히 진보적인 편이었지만, 세상 경험이 많지 않은 시골 마을의 스위스–독일인일 뿐이었다. 그러나 고향에서 받는 부당한 대우는 선택의 여지가없도록 만들었다. 그들(유대인) 가문의 뿌리가 아무리 수세기를 거슬러 올라갈지언정, 그와 상관없이 자유롭게 살 수 있고 '손님'에게관대하며 착취당하지 않는 땅이 바로 거기에 있었다. 그들은 시몬의재산과 투자금을 처분하고, 아이들을 데리고 육로를 통해 코플렌츠로 향했다.

그곳에서 다시 함부르크로 향한 이들은 알아본 가운데 가장 저렴한 미국행 범선 3등 선실을 잡고자 사흘간 머물렀다. 여정은 8주간이어졌다. 선실은 갑갑했으며, 승객들은 끊임없이 번식하는 쥐와 동거하다시피 지냈다. 말린 과일이 공급되었지만 식사——주로 건빵——는 열악했고, 물은 아주 제한적으로 배급될 뿐이었다. 사생활이란 아예 불가능했다.

그러나 시몬의 아들 마이어와 라헬의 열다섯 살 난 딸 바르바라에게는 불편함 따위는 아랑곳하지 않을 만큼 훨씬 중요한 일이 벌어지고 있었다. 그들은 사랑에 빠져버렸다. 미 대륙 해안선이 수평선 위에 모습을 드러내는 순간, 그들은 가능한 빨리 결혼하기로 마음먹었다. 기필코 성공하고야 말겠다는 마이어의 굳은 결심은 이로 인해더욱 확고해졌다. 그는 작지만, 활력 넘치는 남자였으며, 손녀 페기

를 포함한 수많은 후손에게 대대로 전해질 뚜렷한 이목구비의 소유자였다. 친절하면서도 좀더 좋은 인생을 마다하지 않는 성격——성공한 뒤에는 품질 좋은 시가와 맛 좋은 백포도주를 특별히 선호했다——덕분에 너그러운 측면이 돋보였고, 유머 감각도 있었다. 그러나 사업가로서의 그는 습관적으로 의심이 많았고, 냉혹했으며, 또 날카로웠다. 그리고 돈을 버는 데 지나칠 만큼 집착했고, 성격상 돈과 관련된 일에는 가차 없이 반응했다.

함께 출발한 가족의 목적지는 친구며 친척들이 이미 정착해 있던 필라델피아였다. 제2, 제3의 이민 물결은 고향 사촌이나 이웃들의 정착지를 거점으로 삼는 것이 일반적이었는데, 그 이유 중 하나는 신세계의 언어를 구사할 줄 아는 이민자가 거의 전무했던 탓이다. 1848년 미연방은 북동쪽을 제외하고 여전히 개척되지 못한 채 방치되어 있었다. 약 70년에 걸쳐 진행될 식민지 건설과 도시화는 아직 갈 길이 멀었다. 1682년 윌리엄 펜에 의해 세워진 필라델피아는 이제 겨우 2,500명의 유대인을 포함한 10만 명의 인구가 채워진 부유한 요충지였다. 유대인들은 지역사회에서 인정받았지만 대수롭지 않은 사회적, 경제적 지위를 유지할 뿐이었다.

상륙한 뒤 조촐한 여행가방을 정리하고, 낯설고 흥분되고 위협적인 환경에 적응하면서 대가족은 정착할 곳을 물색했다. 도심 외곽 빈민가에 집을 빌리자마자 시몬과 라헬은 결혼식부터 올렸다. 그 다음 순서로 그들은 빠듯한 저축이 동나기 전에 일자리를 구해야 했다. 시몬과 마이어는 남의 밑에서 일할 바에야 창업을 하기로 결심했다. 시몬이 양복점을 마련하고도 여유가 남아서, 마이어는 예전에

해본 적이 있는 행상을 시작했다. 가게란 것이 워낙 없거나 드문드 문 있는데다 운송이 까다로웠기 때문에 대부분의 사람들, 특히 변두 리 외진 지역에 사는 사람들은 필수품을 행상한테서 구입하고 있었 다. 늙은 시몬이 시내에서 일을 하는 동안, 젊은 마이어는 일요일마 다 짐을 하나 가득 들고 집을 나서 금요일까지 시골에 가 있었다. 도 처에 도사리는 강도의 위협과 모욕을 감수하면서 수십 마일을 걸어 다니고, 싸구려 숙소를 전전하는 쉽지 않은 일이었지만 오래지 않아 그는 배달 구역과 단골손님을 확보했다.

구겐하임들은 언어와 지역의 장사 습관을 하루빨리 익혀야 했다. 그렇지만 과거 스위스에서 부과되었던 그 모든 규제며 세금에서 해 방된 덕분에 그들은 힘든 일을 훨씬 수월하게 견뎌나갔고 동기도 부 여되었다. 특히 마이어한테는 이와 같은 새출발이 획기적인 일이었 고, 자신이 빼어난 사업수완을 가지고 있다는 사실을 금세 깨달았 다. 철로 만들던 화덕이 평로(平爐)로 급속히 바뀌는 가운데 그는 난 로를 닦는 흑연을 팔아 베스트셀러로 만들었다.

마이어는 광택제를 제조업자에게 사지 않고 직접 만들어 팔면 낮 은 소매가를 유지하면서 더 큰 수익을 낼 수 있다고 판단했다. 그 시 절에는 가격 제한이 따로 없었을뿐더러, 제조업자가 사소한 고객 한 명을 잃고 어떤 반응을 보였는지에 대해서도 별다른 기록이 없다. 마이어는 재료를 한 통 사가지고는 친하게 지내던 독일인 약제사에 게 성분을 분석해달라고 의뢰했다. 그렇게 완성한 제조법을 가지고, 부족한 시간을 다투며 재료를 뒤범벅하는 실험을 거듭한 끝에 마이 어는 난로를 칠하는 흑색도료는 물론, 손으로 닦지 않고 난로 위에 두기만 해도 저절로 세척이 되는 한층 진보된 상품을 개발했다. 이

광택제는 불티나게 팔려서, 시몬은 본업을 포기하고 아예 집에 들어앉아 중고 소시지 기계를 이용해 제품을 만들어야 할 정도였다. 마이어는 예전보다 8~10배의 이윤을 남겼다.

이뿐이 아니었다. 당시 미국인은 커피를 좋아했지만 진짜 커피 원두는 매우 비쌌다. 가난한 서민들은 커피 에센스나 값싼 콩과 치커리로 만든 농축액을 사용했다. 마이어의 배다른 형제 레만은 이 액체를 집에서 제조하는 데 성공했고, 마이어는 이를 판매 목록에 추가했다. 이 시절 그는 소비자들이 신용하는 노련한 세일즈맨이었다.

배에서 내린 지 4년 만에 스물네 살의 나이로 난로를 닦는 흑연과 커피 에센스 장사로 사업의 모양새를 갖춘 그는 필라델피아의 케니시스 이스라엘 시나고그에서 바르바라와 결혼해 그들만의 살림집을 장만했다. 궁합이 잘 맞는 한 쌍의 성공적인 결혼이었다. 예의 바르고 헌신적인 바르바라의 성격은 마이어를 완벽하게 보필해주었다. 그녀는 결코 남편의 권위에 토를 다는 법이 없었고 언제나 그를 지지했다. 아이들에게도 좋은 어머니였던 그녀가 실수한 점이 있다면, 어린 자식들을 지나치게 방임해 기른 것이었다. 반면 마이어는 엄격한 규율주의자였다. 막내아들 윌리엄은 이렇게 회상한다.

"아버지는 벌에 관한 한 자비를 베푸는 법이 없었다. 채찍질은 늘상 있는 일이었다. 필요하면 언제라도 가죽 벨트는 물론 머리빗이나 주걱까지도 사용했다. ……어느 누구도 아버지의 말이 법이라는 것을 믿어 의심치 않았으며, 그 법을 어기고도 무사할 거라는 생각 또한 하지 않았다."

바르바라는 생애를 통틀어 단 한 번도 남편이 벌어준 돈을 헛되이 낭비하거나 제멋대로 사용하지 않았다. 하지만 자선사업에는 처음

부터 관심이 많았으며 재산이 불어나는 만큼 그 규모도 늘려나갔다. 마이어의 기업제국이 건설되었고, 그의 사후에도 제국은 더욱 월등한 재능을 가진 아들들에 의해 거침없이 발전했다. 아마도 그들의 어머니는 부를 축적한 뒤에도 가문의 이름을 존엄하게 남기고자 아들들에게 자선재단을 세우도록 부추겼을 것이다.

그 후 20년에 걸쳐, 마이어와 바르바라는 쌍둥이 형제를 포함한 아들 여덟과 딸 셋을 낳았다. 쌍둥이 중 하나였던 로버트는 어릴 때 죽었고, 딸 가운데 저넷은 겨우 스물여섯 살까지밖에 살지 못했다. 그러나 나머지 생존한 자식들은 재산을 상속받을 수 있을 만큼 성장하여 지금으로부터 1세기 전 미국 내 서열 6위의 기업제국을 완성시켰고, 마이어의 손녀 페기가 태어날 즈음에는 권력을 모으는 데 기여했다.

그 사이 사업과 관련한 마이어의 관심은 더욱 넓고 다양해졌으며, 언제나 더 높은 수익을 창출해 자신의 입지를 사회적으로 탄탄하게 만들고 싶어했고 그 욕구에 따라 움직였다. 여기에 반드시 집착했다고 말할 수는 없지만—결혼 이후 그들은 신분이 상승함에 따라 더 나은 곳으로 이사를 다니기 바빴다—특별히 신경을 쓴 것은 사실이었다. 세속적, 정치적, 사업적, 또는 사회적 이득이 없는 경우에는 절대로 돈을 쓰지 않았다. 그는 자신이 태어난 시골 소작농의 속담을 곧잘 인용했다.

"비둘기 구이가 저절로 입안에 날아드는 법은 없다."

그는 이 격언을 아들 한 명 한 명에게 일일이 주지시켰다. 1854년에 태어난 장남 아이작의 성공은 완벽하다고 볼 수 없었다. 그렇지

만 그 다음에 태어난 세 명의 아들, 대니얼(1856), 머리(1858), 그리고 솔로몬(1861)은 그보다 훨씬 크게 성공했다. 쌍둥이 중 살아남은 한쪽 사이먼(1867) 또한 가문의 울타리 안에 남았다. 생존한 두 딸, 1871년 태어난 로즈와 1873년 태어난 코라는 19세기 관습에 따라 좋은 가문에 시집가서 부모에게 보탬이 되어주었다. 그러나 벤저민(1865)과 윌리엄(1868)은, 앞서 보았듯이 자신의 길을 고집했다.

교육에 관한 한 마이어는 아내와 달리 신앙에 특별히 매달리지 않았으며 종교적 인척 관계에 상관없이 최고를 고집했다. 그리하여 가톨릭 주간학교에 진학한 아이들은 선조들의 종교와 관습에서 손쉽게 벗어날 수 있었다. 벤과 윌리엄은 훨씬 우수한 교육의 혜택을 누렸지만, 학문에 진지했던 건 윌리엄뿐이었다. 나머지 형제들은 아버지의 원조 아래 가능한 신속하게 가업에 합류했고, 실전을 통해 사업을 터득했다. 아버지와 함께 열심히 일했던 손위 형제들은 훗날 마이어가 재산을 아들 모두에게 공평하게 나누어주기로 하자 불만을 품었다. 그렇지만 마이어는 아우들도 결국에는 사업적인 부담을 짊어져야 한다는 사실을 주지시키며 그들을 반박했다. 그는 소작농의 또 다른 격언을 언급했다.

"막대기 하나하나는 쉽게 부러지지만, 다발은 부러지지 않는다."

결국 형들은 굴복했지만 수긍하지는 않았다.

1870년대, 양잿물(비누재료)이라든가 막 개통되기 시작한 철도처럼 그 시대의 각종 주요 산업에 뛰어들어 소소한 부를 누리던 마이어는 관심을 레이스로 옮겼다. 1863년 스위스에서 유대인 관련 차별 법률이 모두 철폐되자, 바르바라의 숙부 중 한 명은 고향으로 돌아가 레이스 공장을 차렸다. 숙부한테 제품을 공급받은 마이어는 레

이스 사업을 시작했다. 다각경영에 대한 그의 천부적인 직관력은 다시 한 번 입증되었고, 1879년까지 그는 거의 80만 달러의 수익을 거두었다.

그러나 진정 위대한 도박은 그 다음 순서에 찾아왔다. 그로부터 2년 뒤 퀘이커 교도였던 친구 찰스 그레이엄이 콜로라도 리드빌 신흥도시 외곽에 있는 두 개의 은납광산을 추천했던 것이다. 처음 이곳에 손을 댔던 사업가는 광산에 자신과 아내의 이름을 따서 각각 'A.Y.'와 '미니'라는 이름을 붙였지만 거의 아무런 이윤도 남기지 못하고 이를 처분했다. 그레이엄은 광산의 3분의 2를 사기 위해 대출까지 받았지만 수익은 신통치 않았고 만기가 다 될 무렵에는 대부금의 절반밖에 값을 여력이 없었다. 윌리엄 구겐하임은 그레이엄이 부른 값이 2만 5,000달러였다고 기록했지만 또 다른 출처에 의하면 기껏해야 5,000달러에 불과했다고 한다. 좌우간 마이어는 광산에 대해 일자무식이었지만 도박의 가치가 있다고 판단했다. 그의 곁에는 동업자 샘 하쉬가 있었다.

마이어가 리드빌 사업을 시작한 지 오래 지나지 않아 광산이 홍수로 범람했다는 좋지 않은 소식이 전해졌다. 물을 펌프질하여 밖으로 빼내는 데 2만 5,000달러의 비용이 필요했고, 이는 두 명의 동업자가 감당할 수 있는 선을 넘은 금액이었다. 마이어는 망설였지만, 그럼에도 투자금이 상대적으로는 여전히 저렴하다는 사실에 주목했다. 또한 아마도 지금까지 한 번도 틀려본 적이 없는 자신의 직관을 믿고 있었을 것이다. 그는 수력발전 시스템의 전신이었던 증기펌프 사업에도 뛰어들었고, 이는 훗날 아들 벤저민이 이 분야에 사업적인 관심을 가지는 계기가 되었다. 그는 동업자들에게 권리를 사들였고,

광산을 개발하고 보수했으며, 지출이 늘어나는 것을 지켜보고, 걱정하면서 때를 기다렸다. 그러나 그리 오래 기다릴 필요는 없었다. 1881년 여름, 납과 은이 풍부하게 묻힌 광맥이 발견되었다. 곧 광산은 1년에 20만 달러의 수익을 냈으며, 10년이 지나기 전에 이윤은 75만 달러에 육박했다.

난로용 광택제를 판매한 경험을 바탕으로, 마이어는 광석 제련 비용을 절감하기 위해 자체적으로 제련회사를 설립하고자 했다. 그는 스물세 살 된 아들 벤저민의 도움을 받아 1888년 푸에블로에 제련소를 차렸다. 같은 해 일가족은 동부 일대의 모든 도시를 제압하고 상업의 중심지로 떠오른 뉴욕으로 이사해 새 집과 새 사무실을 차렸다.

그들은 레이스 사업을 접었다. 광산업이야말로 구겐하임 가업의 중심이자 정수가 되었다. 세상은 그들이 노리는 사냥감이었다. 다음 해 그들은 유용 가능한 펀드를 가지고 미국 제련업계를 장악했고, 멕시코, 칠레, 알래스카 그리고 앙골라까지 광산을 넓혀갔다. 이익은 수억 달러에 이르렀다. 그들은 항상 선량하거나 도덕적인 고용주는 아니었다. 그들의 사업 방식은 칼날처럼 정확했고, 그 시대는 광산 운영이 생태환경에 미치는 영향에 대해 아무도 비난하지 않았다. 여하튼 그들은 경이적인 성공을 거두었다. 단순히 일가족 차원에서도 수적으로 가공할 만한 번영을 이룩했다. 마이어와 바르바라는 손주들 스물세 명의 생일을 기억해야 했다. 구겐하임의 재력은 앞으로 그 재산을 물려받고 상대적으로 사업에 흥미가 없었던 페기 세대의 번영까지 약속하는 규모로 성장했다.

바르바라는 당뇨병에 걸려 1900년 3월 20일에 죽었다. 벤과 윌리

엄은 얼마 안 있어—다소 튀는 방식으로—가업에서 손을 뗐다. 나머지 형제들은 사업상 사사건건 충돌해온, 대학물 먹은 방자한 이 둘과 싸우지 않아도 되어 기뻐했다. 더군다나 여자들한테 인기가 많다고 자부하던 윌리엄은 1900년 말 매우 경솔한 결혼을 하면서 명성에 오점을 남겼다. 형들은 이혼을 종용했으며, 좌절한 이혼녀를 납득시키기 위해 무려 7만 8,000달러를 내놓았다. 이 결혼은 13년 동안이나 지속되었고, 1914년 그나마 괜찮아 보이던 두 번째 결혼식에까지 이어져 스캔들을 일으켰다. 벤과 윌도 적지 않은 수익을 올렸고 사업에도 어느 정도 관심이 있긴 했지만, 그것도 세기가 바뀌기 전의 일이었다. 그들은 1900년 이후에는 구겐하임 가의 막대한 재력과 완전히 인연을 끊었다.

마이어는 나이가 들자 사업의 주도권을 아들 대니얼에게 단계별로 넘겨주었다. 그는 심심풀이로 주식에 잠깐 손을 대고 있었다.

페기는 다음과 같이 말했다.

"할머니가 돌아가셨을 때, 할아버지는 요리사가 보살펴주었다. 그녀는 그의 정부였던 것 같다."

이는 정말 페기다운 생각이었고 반드시 사실이 아닐 수도 있다. 그녀는 언제나 진정한 애정이 전제된 불륜에는 약한 모습을 보였다.

"나는 할아버지가 악담을 하자 그녀가 한바탕 눈물을 쏟아내며 우는 모습을 본 적이 있다. 이 신사는, 언제나 아무도 동행하지 않고 바다표범 무늬 칼라를 단 코트와 모자를 맞추어 입고는 말이 끄는 썰매를 타고 뉴욕을 한 바퀴 돌고 오곤 했다."

요리사 얘기는 페기의 과장이었겠지만, 한나 맥나마라라고 불리던 한 하녀는 바르바라가 죽은 뒤 얼마 되지 않아 마이어에게 25년

간 정부 노릇을 해온 데 대한 위자료로 2만 5,000달러를 청구했다. 마이어는 모든 사실을 부정했고, 이 불미스러운 사건은 잊혀졌다. 그러나 하녀의 주장이 전혀 근거 없는 것은 아니었다. 마이어의 아들들 또한 대부분 일생 동안 몇 차례에 걸쳐 한 명 또는 그 이상의 정부를 거느렸다.

그러나 만약 마이어에게 말년을 위로해준 그 누군가가 있었다면, 그는 그녀를 비밀에 부쳐두었을 것이다. 그는 1905년 감기 때문에 요양차 떠난 플로리다에서 작고했다. 바르바라를 먼저 떠나보낸 지 거의 5년째 되던 해였다.

1894년 벤 구겐하임이 플로레트 셀리그먼에게 청혼할 즈음, 그의 가문은 이미 그녀의 가문을 앞질러 훨씬 부유해져 있었다. 그러나 셀리그먼 가는 '구그들'(Googs)보다 단지 10년 일찍 신대륙에 정착했을 뿐인데도 뉴욕 유대인 사회에서 엘리트로 인정받고 있었으며, 광산업과 제련업으로 부자가 된 가문을 경멸했다. 셀리그먼 가의 누군가는 독일로 귀국한 사촌들에게 전보를 보내면서 고의적으로 맞춤법을 틀리게 씀으로써 자신들의 멸시를 은연중에 드러냈다.

"FLORETTE ENGAGED GUGGENHEIM SMELT HER."(플로레트가 그녀에게 쿵쿵거리던 구겐하임과 약혼했음)

아무튼 그들의 결합에 대해서는 아무도 반대하지 않았다. 누구든 구겐하임의 재산에, 또는 그 재력을 일구어낸 속도에는 경의를 표할 수밖에 없었기 때문이다. 벤저민은 꽤 멋쟁이였고 여자를 밝혔지만, 따스한 성품과 유쾌한 미소의 소유자였다. 플로레트는 평범한 외모에 까다로운 성미였다. 그러나 양쪽 가문의 관점으로 볼 때, 그들의

결합은 득이 많았다.

뉴욕에서는 서로 격이 달랐지만, 셀리그먼 가문의 기원은 사실 구겐하임가와 희한할 만큼 비슷하다. 바이에르스도르프는 독일 프랑크 계열의 밤베르크와 뉘른베르크 사이에 있는 작은 마을이다. 여기에는 적어도 14세기 중반부터 유대인 부락이 형성되었고, 그들의 마지막 세대는 폴란드 강제수용소로 끌려가 1942년에 생을 마쳤다. 독일의 많은 지역이 그러하듯 이곳에도 유대인 묘지가 대규모로 조성되어 있으며, 마을 안에는 유대인 거리가 있다. 젤리크만 (Seligmann) 가문은―미국으로 이주한 후 이들은 자신들의 이름에서 두 번째 'n'을 삭제했다―1680년경에 바이에르스도르프에 정착했다. 1818년 마을 직공이었던 다비트 젤리크만은 파니 슈타인하르트와 결혼했다. 이 부부는 유대인 거리에 집을 짓고 20년이 넘도록 함께 살면서, 구겐하임이 그러했듯 여덟 아들과 세 딸을 낳았다. 오늘날 바이에르스도르프에는 젤리크만 거리와 가문의 재단으로 운영되는 '다비트&파니 젤리크만 유치원'이 있다.

파니는 자신의 지참금을 가지고 침대용 아마포, 옷감과 레이스, 리본 몇 필을 재고품으로 구입했다. 그녀는 그것들로 집에서 구멍가게를 열었는데, 장사가 제법 잘되어 다비트의 보잘것없던 재산을 늘려주었다. 다비트는 양모를 팔면서 부업으로 봉랍(封蠟)사업에 뛰어들었다. 그는 사업상 자주 집을 비워야 했고, 그 때문에 아이들의 교육은 그로서는 몹시 걱정스럽게도 아내의 몫이 되었다.

바이에르스도르프에 들르는 외지 여행객들은 파니의 가게를 애용했고, 1830년 중반 장남 요제프는 적당한 규모로 환전사업을 시작했다. 그 시절에는 독일의 많은 지역이 조그마한 공국으로 이루어져

화폐제도가 통일되어 있지 않았다. 때문에 요제프의 거래는 활기를 띠었고, 환전을 통해 작은 이득을 챙겼다. 어머니의 포목점을 이용하는 고객들의 편의를 위해 돈을 바꿔주며 출발한 이 사업은 본격적인 화폐 거래로 이어졌으며, 열두 살의 나이에 조숙했던 요제프는 여러 외국환 가운데 심지어 미국 달러까지 다루게 되었다.

파니는 아이 모두에게 기대가 컸지만, 요제프를 특히 애지중지했다. 그러나 1830년대 중반 독일 농촌경제는 하향곡선을 그리고 있었고, 농민들이 산업화된 도시로 이주할수록 쇠퇴는 점차 가속화되었다. 법에 의해 가혹하게 차별당하고 있던 유대인들은 빚을 내지 않고는 살아가기가 어려워졌음을 깨달았다. 어떤 이들은 도시로 떠났지만 어느 누구도 그들을 반겨주지 않았다. 또 어떤 이들은 나라 바깥을 주시했다. 폴란드나 러시아처럼 억압이 훨씬 심한 동유럽계 출신 유대계 이주민들이 젤리크만의 나라를 지나 서쪽으로 건너갔고, 미국은 그들이 원하는 기회가 넘쳐나며 견딜 만하다는 소문이 퍼졌다. 당시의 이민 규모는 제법 대단해서, 뉴욕 유대계 사회는 내국인과 외국인으로 구별될 뿐 아니라, 독일계 이름의 '좀더 일찍 정착한' 이주민들이 훨씬 나중에 정착한 대다수 러시아 슬라브 계열의 이주민들——그들은 사회 밑바닥을 맴돌고 있었다——을 차별할 정도였다.

파니 젤리크만은 계획을 세웠다. 그녀는 당시 열네 살이던 요제프를 에를랑엔 근처 대학에 보냈는데, 이는 집안에 유례가 없는 시도였다. 그는 2년 동안 그곳에서 독일문학을 전공하고 라틴어, 그리스어, 영어, 프랑스어를 배웠다. 열여섯 살의 나이로 졸업할 때, 그는 자신의 날개를 활짝 펼쳐 미국으로 날아가는 것 말고는 원하는 것이

없었다. 마흔여섯 살의 보수적이고 엄한 아버지 다비트는 아들의 뜻에 반대하고 나섰다. 이민자들은 대체로 패배자로 간주되었고, 게다가 미국에서는 유대인들이 자신의 종교를 포기하고 있다는 소문이 들려왔다. 그러나 파니의 의지는 굳건했다. 남편을 설득하는 데 다소 시간이 걸렸지만, 1837년 7월 열여덟 살의 요제프는 그 마을 남녀 열여덟 명 및 어린아이들과 함께 떠나도 좋다고 허락받았다. 파니는 뱃삯을 마련하기 위해 돈을 있는 대로, 멀리 외딴 곳에서도—아마도 줄츠바흐에 있는 그녀의 고향 친척에게서—끌어모아 미국 돈으로 100달러를 마련했다. 그녀는 이 돈을 요제프의 바지 무릎단에 넣어 조심스럽게 꿰매어주고는 작별의 손을 흔들었다. 그녀는 이후 아들을 두 번 다시 만나지 못했다. 1841년 겨우 마흔두 살의 나이에 파니는 사망했다. 그녀는 죽기 2년 전에 낳은 딸 하나를 포함하여 열한 명의 아이를 낳았다. 파니는 가정의 대들보였다. 그녀가 죽은 후 홀아비가 된 남편은 집에서 여러 명의 자식을 홀로 키우며 경제적 어려움에 직면했다.

바이에르스도르프에서 두 대의 마차로 출발한 요제프 일행은 배를 타기 위해 일주일을 달려 브레멘으로 향했다. 그리하여 범선 텔레그래프호를 타고 66일간 대서양을 횡단했다. 배 위에는 요제프 일행을 포함하여 142명의 사람들로 가득했다. 뱃삯은 40달러였고, 하루 물한 잔과 식사 한 끼가 포함된 경비였다. 불행하게도 식사는 돼지고기와 콩이어서, 요제프는 유대인의 식사규율을 엄수하라는 아버지의 명령을 아주 일찍부터 어길 수밖에 없었다.[6] 그는 여행 중에 체중이 줄었지만 워낙 비만한 편이어서 나쁜 일만은 아니었다. 그 또한 일행 중 리더 요한네스 슈미트의 딸과 사랑에 빠졌다. 그러나 마

이어의 경우와는 달리 그들의 로맨스는 배 위에서뿐이었고 텔레그 래프호가 뉴욕에 도착하자마자 눈물겨운 이별로 끝맺었다.

요제프는 미국에 도착하자마자 즉각 자신의 이름을 영국식인 조 지프 셀리그먼(Joseph Seligman)으로 바꾸었다. 이는 뒤이어 쫓 아온 다른 형제들도 마찬가지였다. 그에게는 불쌍한 슈미트의 딸보 다도 더욱 중요한 무엇이 있었다. 그는 야망에 좌우되는 젊은이였 고, 돈 앞에 장사 없다는, 마이어와 비슷한 지침을 품고 있었다. 도 착한 지 얼마 되지 않아 그는 100마일짜리 하이킹을 시작했다. 어 머니의 사촌이 소개해준 펜실베이니아 마운치 크리크까지 가는 동 안 교통비를 한 푼도 쓰지 않은 것을 보면, 길 위에 깔려 있는 각종 위험에 대해 무지했던 것이 틀림없다. 마운치 크리크는 풍요로운 땅은 아니었지만 조지프는 일찌감치 운송회사에 취직해 연봉 400 달러를 받으며 회계 직원으로 일했다. 그는 고용주와 친구가 되었 다. 셀리그먼 가의 사람들은 필요한 사람들과 좋은 관계를 맺는 데 언제나 탁월한 재능을 보였다. 아사 파커라는, 작은 마을에 사는 사 업가와 맺은 관계는 대단히 귀중한 인연으로 남았다. 파커는 훗날 엄청난 부자가 된 인물로, 대학을 설립하고 철도회사 대표와 미국 국회의원을 지냈다.

1년 뒤 조지프는 급여를 인상해주겠다는 회사의 제안을 마다하고 모아두었던 200달러를 다양한 휴대용품에 투자했다. 그리고 무게가 200파운드는 족히 되는 봇짐을 지고 걸어다니며 그 지역 농민들에 게 물건을 팔았다. 힘겹고 때때로 위험했지만, 조는 인내심이 강하 고 성실했다. 현명한 세일즈맨이었던 그는 6개월 만에 500달러의 수익을 냈다. 그는 수익의 일부를, 그에게 오고 싶어 안달이 난 바로

손아래 두 동생 볼프와 야콥에게 여비로 보태 쓰라고 보내주었다.

볼프와 야콥은——미국으로 건너온 뒤 윌리엄과 제임스로 개명했다——조지프처럼 다재다능한 인물은 아니었다. 윌리엄은 게을렀고 사치스러운 생활을 좋아했다. 반면 사치스러움과는 거리가 먼 제임스는, 사리에는 밝지 못했지만 결과적으로 그들 가운데 사업가로 가장 크게 성공했다. 1840년 이 형제들은 필라델피아에서 서쪽 50마일 부근에 있는 랭카스터에 본사로 쓸 만한 땅을 매입했다. 그 이듬해에는 열네 살짜리 동생 예사이아스(훗날 제시로 개명)가 건너와 일찌감치 사업에 필요한 회계사가 되어주었다. 또다시 2년이 지난 뒤 조지프는 불어난 수익으로 아버지를 포함한 나머지 가족을 새로운 땅으로 불러들일 수 있었다.

잘생기고 자신감과 지성미가 넘쳤던 제임스는 첫째 형마저 능가할 만큼 사업에 소질을 보였다. 1846년에는 빠르게 확장을 거듭하던 가문의 포목사업을 지원할 지부를 물색하고자 뉴욕으로 파견되었다. 이와 거의 동시에 제시와 막내동생 헨리(헤르만)는 뉴욕 북부에 있는 워터 타운에 또 다른 지사를 만들고 있는 중이었다. 그곳에서 제시는 근처에 주둔하고 있던 육군 중위와 친교를 맺었다. 그 중위는 율리시스 S. 그랜트라는 인물로, 이 우정 또한 훗날 또 하나의 행운을 불러왔다.

셀리그먼 가족은 검소한 생활을 유지했으며, 이는 그들의 사업이 나라 구석구석을 뒤덮을 만큼 번창한 다음에도 마찬가지였다. 1850년대 샌프란시스코에서 불어닥친 거대한 골드 러시는 그들에게 엄청난 수익을 안겨주었다. 황금 열풍이 지독한 물가 상승으로 이어졌기 때문이다. 5달러면 살 수 있었던 담요가 40달러에 팔려나갔으며

위스키 한 병은 25달러를 호가했다. 이때 캘리포니아에서 벌어들인 이익금은 셀리그먼 가문의 든든한 버팀목이 되었다.

　그러나 곧 새로운 차원의 세계가 그들의 관심을 끌기 시작했다. 그들은 웨스트 코스트에서 벌어들인 수익의 상당 부분으로 금괴를 구입했으며, 뉴욕 지사는 이를 가지고 새로 주식을 구입했을 뿐 아니라 시장 거래에도 이용했다. 미국 은행은 남북전쟁이 끝난 뒤에도 제대로 체계를 갖추지 못했고, 어느 누구든 거리낌없이 그 분야로 진출할 수 있었다. 셀리그먼 사람들은 그쪽 분야에서 평생 돈을 벌 수 있다는 사실을 깨닫는 데 그리 오랜 시간이 걸리지 않았다. 그들은 돈을 빌려주고, 차용증(IOU)을 사고팔았으며, 마침내 예금계좌까지 개설해주기에 이르렀다. 1852년, 33세의 조지프는 유력한 은행가이자 투자가로서 뉴욕에서 입지를 굳혔다. 이들 가족의 유일한 실수는 부동산 투자를 간과한 것이었는데, 이는 물론 투기를 경멸하는 고루한 사상에 얽매인 결과였다. 그들은 대체로 임대를 이용했다. 그리하여 그들은 맨해튼의 약 6분의 1을 사들일 수 있는 찰나의 기회를 놓치고 말았다.

　셀리그먼 가는 착실하게 사업을 꾸려나갔다. 남북전쟁 중에는 연합군에게 군복을 팔았고 국채를 발행하는 위험을 감수했다. 모든 일이 잘 풀렸으며, 종전 무렵에는 그들의 오랜 친구이자 양키 영웅 그랜트의 협력으로 전후 호황을 틈타 이를 현금으로 바꿀 수 있었다. 당시 뉴욕 상류 사회는 유대인 배제를 암묵적으로 동의할 만큼 규율과 관습이 까다로웠지만, 전쟁이 끝날 즈음에는 사업에 종사하는 이라면 어느 누구도 감히 셀리그먼을 무시할 수 없는 수준에 이르렀다. 1860년대 중반까지 셀리그먼 형제자매들은 80여 명의 자녀를

낳았다. 그랜트는 1869년 대통령에 당선되자 조지프에게 재무부 장관직을 제안했다. 조지프는 난생처음으로 망설였다. 50세의 백만장자였지만 여전히 풋내기 유대인 이주자에 불과했던 그는 결국 고사할 수밖에 없었다. 그러나 자신의 영역 안에서는 여전히 왕으로, 그리고 가문이 운영하는 기업의 일인자로 군림할 수 있었다.

아스토어라든가 모건, 밴더빌트 또는 휘트니 등의 가문들과 어깨를 겨룰 만큼은 아니었지만, 셀리그먼 가문의 번영은 끝없이 이어졌다. 그들은 광업으로 인해 한차례 크게 수세에 몰렸던 구겐하임 가와는 달리 단 한 번도 위기를 겪지 않았으며, 그들과 마찬가지로 철도사업으로 그리고 저 유명한 파나마 운하로 투자의 대상을 넓혀갔다. 수에즈 운하를 건설한 페르디낭 드 레셉스[7]는 중앙 아메리카에서 똑같은 성공을 거두는 데 실패했다. 이 때문에 셀리그먼 가는 니카라과에서 경쟁적으로 건설하고 있던 운하에 대한 관심을 거두었을 뿐 아니라, 운하 협정에 대한 대가로 콜롬비아로부터 독립을 요구하는 파나마의 혁명운동을 재정적으로 지원해주기까지 했다.

구겐하임 가는 언제나 이방인이었고 그 때문에 셀리그먼 가에 비해 뉴욕 사교계의 맹목적인 반유대주의에 비교적 영향을 적게 받았다. 셀리그먼 가는 재산이 늘어나는 만큼 인정받고 싶은 마음도 간절했다. 조지프는 신앙을 지키라는 아버지의 충고를 버린 지 오래였으며, 그와 형제들은 거물들과 유능한 인재들 사이에서 동등한 대접을 받고 싶었다. 아무리 돈이 많더라도, 포크와 나이프를 쥐는 법이라든가 명함을 예의 바르게 건네는 법을 배우더라도 독일식 악센트를 구사하는 유대인에게는 이런 것들이 별반 도움이 되지 않았다.

중세 시대 페스트가 창궐했을 때처럼, 1873년 한때 금융공황이 일어났을 때처럼, 유대인은 비난의 대상이었다.

그런데 묘하게도 부유한 스페인계 유대인들은 좀더 쉽게 인정을 받았다. 모세스 라사로스는 유니언 클럽 다음으로 가장 배타적인 뉴욕 네덜란드 이민 클럽을 결성했다. 그의 딸 엠마는 심지어 자유의 여신상을 찬양하는 시까지 지었다.

"당신의 고단함을, 당신의 불행을 내게 덜어내소서⋯⋯."

독일-폴란드계 유대인, 특히 독일 출신 유대인은 사정이 달랐다. 과거 경멸했던 슬라브계·러시아계 유대인 이민족과 마찬가지로 이번에는 그들 스스로가 신참 신세였으며, 그들의 재정적인 안목은 부러움과 동시에 질투의 대상이었다.

인정받고 싶은 바람은 여전히 절실했다. 그들의 시나고그였던 5번가 임마누엘 교회는 개신교로 바뀌어 미국화되었다. 그러나 그들은 옛 조국에 대한 자부심도 강했다. 그들은 자신들만의 배타적인 클럽을 결성했다. '하르모니에 클럽' 벽에는 1893년까지 독일 황제의 초상화가 걸려 있었다. 셀리그먼 가 사람들은 이름을 영어식으로 바꾸었지만 성은 그대로 두었다(두 번째 'N'을 삭제한 것을 제외하고). 윌리엄이 한때 개명을 제안한 적이 있었지만, 조지프는 정히 원한다면 'Schlemiel'(바보천치)로 바꾸라며 이를 묵살했다. 19세기 후반에 이르러 뉴욕에 거주하는 독일계 유대인은 만만치 않은 세력으로 성장했으며, 이 가운데에는 콘텐트, 골드만, 쿤, 레만, 레빈존, 뢰브, 작스, 그리고 쉬프 가문이 있었다. 그러면서도 그들은 자식들의 이름을 지을 때에는 유대인 냄새가 나지 않는 이국적인 미국식 이름을 선택했다. 저명한 유대계 인사들은 자신들의 정체성을 경멸

했다. 아무튼 그들이 무엇을 하든 반유대주의는 사회의 핵심 요소로 버티고 있었고, 비교적 늦게 정착한 유대인들이 이를 피하거나 무시하는 것은 불가능한 일이었다. 조지프의 가슴에 한으로 맺힌 극적인 다음 사건은 이를 여실히 증명한다.

새러토가에 있는 그랜드 유니언 호텔은 알렉산더 T. 스튜어트의 소유였다. 1876년 스튜어트가 작고하면서 호텔의 경영권은 같은 보수당 친구였던 해리 힐튼에게 넘어갔다. 스튜어트는 스스로 턱없이 탐내고 있던 재무부 장관직을 셀리그먼이 거절하는 순간부터 그를 시기했다. 스튜어트는 이후 그 직위를 얻고자 청원을 넣었지만 상원에 기각당했다.

호텔은 스튜어트가 죽기 전부터 적자에 허덕이고 있었는데, 힐튼과 스튜어트는 비유대인 고객들이 유대인의 출입을 싫어하기 때문이라고 믿었다. 그 시절 고급 호텔이며 클럽, 레스토랑에서 유대인 사절은 그리 희한한 일이 아니었으며, 더욱이 새러토가는 부유층이 즐겨 찾는 휴양지였다. 1877년 여름, 셀리그먼 가족이 실제로 그 호텔을 찾아갔는지, 아니면 사전에 경고를 받았는지는 확실치 않다. 하지만 예약도 하지 않고 찾아갔을 가능성은 거의 없을 듯싶다. 아마도 조지프는 벌써부터 거절당한 것에 화가 난 상태로 가족과 여행 가방을 잔뜩 꾸려 그곳에 나타났던 것 같다. 만약 그렇다면, 그는 예상의 딱 절반만큼만 모욕을 당했을 것이다. 진실이 어떻든, 그들은 퇴짜를 맞았다.

언론은 한차례 폭풍에 휩싸였고 격렬한 논쟁이 오갔다. 셀리그먼은 힐튼을 고소했다. 사교계의 분별 있는 회원들은 조지프의 소송을 지지했다. 그러나 힐튼은 자신의 고집을 꺾지 않았다. 그는 유대인

을 좋아하지 않았고 사업도 잘 풀리지 않았다. 법정은 셀리그먼에게 유리한 증거를 입수하지 못했고, 애디론댁에 있는 몇몇 호텔은 힐튼의 행동에 용기를 얻어 하나 둘 '유대인 사절' 정책에 가담하고 나섰다. 조지프가 그 사건을 통해 쟁취한 유일한 소득은 뉴욕의 가장 큰 백화점을 보이콧하는 데 성공한 것뿐이었다. 이 백화점 또한 마찬가지로 과거 스튜어트 소유였다가 나중에 힐튼이 이어받은 것으로 결국 문을 닫고야 말았다.

조지프가 겪은 사건의 여파는 심각했다. 한평생 인정받고자 갈망하고 애쓰고 또 엄청나게 노력했던 사교계로부터 궁극적으로 거부당했다는 생각에 그는 재기 불능 상태가 되었다. 그는 60세를 맞이한 1879년 3월의 마지막 날 숨을 거두었다. 1893년에는 제시 셀리그먼이 즐겨 찾던 유니언 리그 클럽에서 자진 탈퇴했다는 소식이 추가되었다. 이 클럽에는 형 조지프와 윌리엄도 가입해 있었는데, 제시의 탈퇴는 반유대주의적인 분위기 속에 그의 아들 시오도어의 가입이 거부당한 데 따른 조치였다. 형들처럼 제시도 뉴욕이 자신에게 혹독한 동네임을, 그곳에서 40년이 넘도록 살아왔지만 단 한 번도 인정받지 못했다는 사실을 깨달았다. 그는 1년 뒤 사망했으며 유산으로 3,000만 달러를 남겼다.

조지프는 독일 고향으로 돌아가서 결혼 상대를 찾았고, 사촌 바베트와 결혼했지만, 동생 제임스는 뉴욕에서 가장 유서 깊고 가장 탄탄한 유대인 가문 중에서 결혼 상대를 골랐다. 네덜란드-독일계 혈통인 콘텐트 가는 18세기 후반부터 미국에 둥지를 틀었다. 그 가문의 일원과 결혼하는 것은 뉴욕 유대인 사교계 중에서도 최고 상류층으로 입성하는 입장권을 얻는 것과 같았다. 그러나 그 상류층은 규

모도 작을 뿐 아니라 폐쇄적이었다. 부와 지위에도 불구하고 유대인 엘리트들은 담장 없는 비공식 게토에서 살고 있었다. 이는 그들이 마음 놓고 보금자리를 떠날 수 없는 이유 중 하나이기도 했다. 이교 도와 결혼을 꺼리는 관습은 결혼을 통해 유대인 사회를 떠나는 것 역시 달가워하지 않는 풍토로 이어졌다. 설령 가능할지라도 그렇게 맺어진 부부는 사회적인 파문을 감내해야 했다. 결국 근친혼은 필연 적인 결과였다. 사촌과 사촌이 결혼했고, 그들의 자녀 또한 혈족과 결혼했으며, 그로 인해 두 세대를 전후해 육체적 · 정신적 기형이 발 생했다.

결혼을 수단 삼아 벼락출세한 독일인은 제임스 말고도 많았다. 그 런데도 콘텐트 가는 대부분 그를 멸시했다. 1851년 12월 4일 랍비 이작스와 메르츠바허가 참여한 가운데, 그는 로사 콘텐트의 손을 잡 았다. 그는 스물일곱 살이었고 그녀는 열일곱 살의 가냘프고 침울한 소녀였다. 그들은 오래 알던 사이도 아니었고, 서로에 대해 잘 파악 하지도 못했다.

제임스는 게을렀지만 돈의 가치를 잘 파악하고 조심해서 다루었 다. 외손녀딸 페기는 그를 "자신을 위해서는 돈을 쓰지 않았던 매우 겸손한 분"으로 묘사하고 있다. 로사는 결코 속 편한 상대가 아니었 을뿐더러 매우 사치스러웠다. 처음부터 그녀는 자신의 신분과 어울 리지 않는 결혼이라고 생각했고, 결혼과 함께 따라온 재물도 그녀를 달래주지 못했다. 그녀는 살면서 내내 자신의 우월함을 악용했다. 그녀는 상습적으로 시댁 식구들을 '잡상인'이라 불렀다. 그들 부부 의 영국인 집사 이름도 마찬가지로 제임스였다. 로사는 집사한테는 언제나 '제임스'라고 부르면서 집사가 보는 앞에서 남편의 이름을

줄여서 '짐'이라고 부르곤 했다. 이는 제임스 셀리그먼에게 커다란 수치이자 모욕이었다. 그는 춤이 서툴렀지만 그녀는 훌륭한 춤꾼이었다. "독일인들은 일어서 있기에 너무 무거운가 봐요"라고 그녀는 불평했다.

그렇지만 그는 적어도 처음에는 그녀를 사랑했던 것 같다. 참을 수 있는 만큼 그녀의 응석을 받아주었고, 스스로 아껴 쓰며 그녀의 낭비를 보상했다. 그의 천성은 그를 인내심의 최전선까지 끌고 갔고, 결코 행복하지는 않았지만 때로는 원만하게 잘 지내며 여덟 명의 아이를 낳았다. 그중 한 명이 1870년 태어난 플로레트로, 벤저민 구겐하임과 결혼하여 페기의 어머니가 될 인물이었다.

결혼 후 로사는 그 기이함이 갈수록 도를 넘어섰다. 아이들은 친구들을 집으로 초대하지 못했다. 친구들은 사회적으로 신분이 낮았고, 그래서 "아마도 병균이 득시글거릴 것"이란 이유 때문이었다. 어쨌거나 로사는 어린아이를 싫어했는데, 자기 자식도 예외는 아니었다. 병균에 대한 공포로 리졸이 담긴 스프레이를 여기저기 뿌려대던 그녀의 습관은 플로레트와 페기에게도 전수되었다. 또한 갈수록 쇼핑에 많은 시간을 투자했다. 결국 제임스는 외도를 저질렀다. 로사는 어두운 눈빛으로 가게 점원들에게 뜬금없이 "내 남편이 나와 마지막으로 잔 게 언제인 줄 알아요?"라고 물어 그들을 경악하게 만들었다.

제임스는 더 이상 참지 못하고 마침내 집을 나와 네덜란드 호텔로 거처를 옮겼다. 그곳에서 여생을 보내면서 그는 일종의 기인이 되었다. 또한 첨단기술에 두려움을 느꼈던지라 전화를 걸 때는 언제나 비서를 시켰다. 92세까지 장수한 그는 1916년 뉴욕 증권거래소의

최고령 회원으로서 세상을 떠났다. 88세 생일을 맞이한 그를 네덜란드 호텔에서 인터뷰했던 『뉴욕 타임스』 기자는 이렇게 적었다.

> 노신사는 신문기사에 푹 빠져 있었다. 그는 스노 화이트가 매치를 이룬 검은색 정장을 차려입고 곱슬머리를 나부꼈다. 길게 기른 흰 턱수염은 아무렇게나 흐트러져 있었다. 그는 슬리퍼를 신은 채 발을 앞에 있는 벨벳 무릎방석 위에 올려놓았다. 밝은 노란색의 카나리아가 주인과 새장 사이를 푸드덕거리며 오가고 있었고, 가끔 그의 어깨에 앉아서 노래를 불렀다.

말년을 호텔에서 지내던 로사는 1907년 말 폐렴으로 남편보다 한 발 앞서 세상을 떠났다. 페기는 그녀를 '미친 할멈'으로 기억했다.

페기의 아버지나 작은아버지 윌리엄처럼 예외도 있지만, 구겐하임 쪽 큰아버지들과 고모들이 훌륭한 시민으로 칭송받은 것은 그들의 배경과 어머니에게 물려받은 유전자를 생각하면 그리 놀라운 일은 아니다. 하지만 셀리그먼 가의 친척들은 달랐다. 제임스가 새로운 피를 주입했는데도, 소설가 호라시오 앨거를 자식들의 가정교사로 고용했는데도 (그가 소년 합창단에 화풀이한 대가로 유니테리언 교단[8]에서 쫓겨난 점은 별반 도움이 안 되었지만) 페기의 외삼촌들과 이모들은 한결같이, 그녀의 표현에 따르면 "매우 독특했다". 구겐하임 형제들과 달리, 제임스와 로사 셀리그먼의 자녀 중에는 무엇 하나 제대로 성취한 사람이 단 한 명도 없었다. 그들은 본래 가지고 있던 수입으로 생계를 이어나갔다. 그들이 어떤 사람들이었는지, 페기는 이렇게 적었다.

내가 제일 좋아한 이모 하나는 구제불능의 소프라노였다. 5번가 모퉁이에서 버스를 기다리다가 그녀를 만나면, 그녀는 입을 크게 벌리고 큰 소리로 노래를 부르며 따라 부르도록 시켰다. 그녀는 모자를 머리 뒤나 귀 옆으로 기울여 썼으며, 언제나 장미 한 송이를 머리에 꽂고 있었다. 모자를 고정하는 기다란 핀들이 모자가 아닌 그녀의 머리카락 사이사이로 위험천만하게 삐죽삐죽 튀어나와 있었다. 질질 끌리는 드레스는 거리의 먼지를 온통 쓸고 다녔다.

그녀는 날마다 깃털로 만든 목도리를 둘렀다. 그리고 요리 솜씨가 매우 뛰어났는데 토마토 젤리를 잘 만들었다. 그녀는 피아노 앞에 앉아 있지 않으면 부엌에 있거나 테이프에 전송되어오는 속보를 읽고 있었다. 그녀는 고질적인 도박꾼이었다. 그녀는 세균에 이상할 만큼 민감해서 언제나 리졸을 들고 다니며 가구들을 문질렀다. 그렇지만 독특한 매력의 소유자였고, 나는 그녀를 진심으로 사랑했다. 그녀의 남편도 그러했는지는 알 수 없다. 30년이 넘도록 이모와 싸우며 지내던 그는 골프채를 가지고 그녀와 아들을 때려 죽이려 했다. 이에 실패하자, 그는 발에 무거운 돌덩이를 매달고 저수지에 풍덩 빠져 죽어버렸다.

또 다른 이모는 사람보다는 코끼리를 닮았는데, 늦은 나이에 약제사를 연모했다. 물론 순전히 그녀의 공상으로 그쳤음에도 그녀는 심하게 양심의 가책을 느꼈고, 결국 우울증에 걸려 요양원에 들어가야 할 지경에 이르렀다.

페기의 자서전에는 이와 유사한 이야기가 많이 적혀 있으며, 그런 캐릭터들 사이에서 형성된 그녀의 고유한 성격도 흥미로운 징후를

보인다. 오페라 가수였던 프랜시스는 훌륭한 요리사였고 테이프에 전송되어오는 속보를 읽곤 했으며, 마찬가지로 리졸 마니아였다. 우울한 애들라인의 연애는 전적으로 그녀의 상상 속에서 꾸며진 허구였다. 이야기는 여기서 끝나지 않는다. 페기의 외삼촌 워싱턴 셀리그먼은 거의 평생 위스키에 흠뻑 빠져 살았으며, 아연으로 도금한 주머니가 달린 특별 맞춤한 조끼에 숯과 얼음을 넣어 가지고 다니면서 먹었다. 이 소름 끼치는 식이요법은 만성 소화불량을 위한 처방이었지만, 이빨이 새까맣게 변색된 와중에도 집안으로 정부를 끌어들여 자기 방에서 함께 살았고, 그녀를 내쫓으라는 말이 나올 때마다 자살하겠다고 으름장을 놓곤 했다. 그 또한 만성적인 도박꾼이었다. 1912년 그는 자살하고 말았는데, 여자 친구 때문이 아니라 소화불량의 고통을 더 이상 견디지 못해서였다. 당시 88세로 쇠약해진 아버지 제임스 셀리그먼은 아들의 정부를 팔에 끼고 장례식장에 나타나 모여 있던 사람들에게 충격을 주었다. 워싱턴의 죽음 뒤로 또 다른 자살이 뒤따랐다. 아내의 부정을 의심하던 육촌 제시 2세가 아내를 먼저 쏜 뒤 스스로 목숨을 끊었다. 뿐만 아니라 또 다른 친척, 페기의 육촌인 조지프 셀리그먼 2세(조지프 할아버지의 손자)도 유대인임을 비관하여 거의 동시에 자살했다. 이는 무(無)에서부터 인정받고자 투쟁하면서도 내부적으로는 속물근성으로 인해 벌집투성이가 되어버린 유대인 사회가 사교계 물밑에서 얼마나 팽팽한 긴장 속에 영위되고 있었는지 암시하는 대목이다.

워싱턴 다음으로 낳은 제임스의 두 아들 중 새뮤얼은 결벽증이 심해 하루 종일 목욕을 하고 지냈다. 유진은 매우 총명한 나머지 열한 살의 나이로 컬럼비아 법과대학에 합격했지만, 너무 돋보이는 것이

두려워 열네 살이 될 때까지 입학을 연기했다. 그는 좋은 성적으로 대학을 졸업하고 바로 사회에 뛰어들었다. 그러나 다른 혈족과 마찬가지로 그 또한 심하게 인색하여, 식사시간이면 사전 연락 없이 습관적으로 친척집을 방문하여 공짜로 식사를 해결하곤 했다. 식사를 마치고 나면 그는 답례로 의자를 일렬로 늘어놓고 그 사이를 꿈틀거리며 통과하는, 이른바 '뱀놀이'를 하면서 그 집 아이들을 즐겁게 해주었다.

나머지 형제들로는 제퍼슨과 드위트가 있었다. 제퍼슨은 줄리아 윌저와 결혼했는데, 이 교양 있는 여성은 어린 체기를 오페라에 데리고 가곤 했다. 그러나 아내를 무시했던 제퍼슨은 얼마 되지 않아 그녀를 버리고 이스트 60번가에 있는 조그마한 레지던트 호텔로 이사해 혼자 살았다. 그곳에서 그는 쇼걸이나 그보다 더한 여성들에게 옷을 사주면서 일생을 바쳤다. 그는 클라인 백화점에서 드레스와 코트를 한 아름 사가지고는 자기 드레스 룸에 가져다놓았다. 그리고 조카딸들이 찾아오면 그들을 드레스 룸으로 데리고 가서 옷을 골라 가지도록 했다. 여동생 플로레트도 "나한테도 몇 벌쯤 주시는 게 어때요?"라고 말하며 적어도 한 번은 골라가졌다. 제퍼슨은 이밖에도 흥미로운 버릇이 많았다. 그는 비위생적이라는 이유로 악수를 꺼리는 대신 키스를 선호했으며, 과일과 생강이 건강에 좋다고 굳게 신봉했다. 그는 매일같이 셀리그먼의 사무실에 느닷없이 찾아와(제임스의 아들 중 어느 누구도 가업에 주목할 만큼 공헌하지 못했다) 사장에서부터 일하는 사환에 이르기까지 모두에게 과일과 생강을 나누어주었다. 페기가 가장 좋아했던 드위트는 법대를 나왔지만 전공을 살리지 않았다. 대신 그는 상연되지도 못할 희곡들을 쓰는 데 자

신의 시간을 바치는 것을 더 좋아했다. 그의 작품은 단 하나도 무대에 오르지 못했는데, 모든 등장인물이 절대 불가능할 정도로 복잡한 상황에 빠져 있는데다 종국에는 한결같이 이성을 잃었다——곤혹스러운 고르디오스의 매듭9)을 잘라버리는 것이 드위트의 유일한 해결책이었다.

여덟 명의 자식 중 가장 정상에 가까운 사람은 논쟁의 여지가 있는 새뮤얼과 드위트, 그리고 페기의 어머니 플로레트였다. 플로레트의 기이한 성격은 경미했지만 확실히 눈에 띄었다. 그녀는 다른 형제들처럼 인색한 기질을 물려받았고, 단어와 문장을 세 번씩 반복하는 습관이 있었다. 심지어는 때때로 소매 없는 외투를 세 겹씩 입거나, 손목시계를 세 개씩 차곤 했다. 거짓말 같은 일화도 남겼다. 일방통행 도로에서 역주행하던 플로레트는 단속 경찰에게 이렇게 말했다.

"나는 그저 일방, 일방, 일방으로 달리고 있었다고요."

또 어떤 때에는 모자가게에서 "깃털, 깃털, 깃털" 달린 모자를 달라고 해 점원이 깃털이 세 개 달린 모자를 가져오기도 했다. 그녀의 세 번 반복하는 말습관은 종종 남편 벤을 미치게 만들었다.

이런 모습들은 멋진 남편을 사랑했지만 그에게 다다를 수 없었던 그녀의 약한 측면을 보여주는 것이다. 그녀는 엄격하게 자라온 사교계라는 울타리 안에서만 오직 마음을 놓았고, 그 사회적 관습을 인정했으며, 사교적인 행사나 그와 관련된 주제를 대화로 삼아야만 행복해했다. 또 다른 측면에서 볼 때, 그녀는 남편의 부정으로 점철된 불행을 견뎌낼 만큼 강인했다. 더욱이 남편이 죽고 난 뒤 아버지의 유산에 의해 구조될 때까지 25년간 이어진 재정적인 어려움을 홀로

버텨냈다. 침대 정돈이라든가 청소, 요리처럼 양육에 필요한 아주 간단한 가사조차 하인의 도움 없이는 혼자서 할 수 없던 그녀였기에, 이는 그녀가 적응력이 매우 뛰어났다는 것을 증명해준다. 아이들이 성장하는 동안 드러난 더욱 중요한 문제점은 역시 플로레트든 벤이든 둘 다 좋은 부모는 못 된다는 것이었다. 벤은 응석을 너무 심하게 받아주었고 플로레트는 좋은 어머니의 모습을 결코 보여주지 않았다. 플로레트의 눈으로 볼 때, 그녀와 남편 사이에 낳은 세 딸 중 그녀의 이상과 가장 잘 맞아떨어지는 성공작은 장녀 베니타였다. 플로레트가 생각하기에, 자신은 실패한 결혼생활을 베니타라면 잘 해낼 수 있을 것 같았다.

만약 벤과 그녀가 좀더 행복하게 잘 살았다면, 이야기는 달라졌을 것이다. 다소 덜 엄격하게 성장하고, 형제들에 비해 관대한 편이었던 벤은 플로레트를 구속하지 않고 자유롭게 풀어줄 수 있었다. 하지만 그는 그녀를 너무 늦게 만났으며, 그들의 만남은 두 개인만큼이나 뻣뻣한 가문의 결합이었다. 가정을 꾸리기 시작하자마자 벤의 여성 편력은 다시 시작되었다. 돈에 깔려 죽을 만큼 유복하고, 지독하게 거드름을 피우는, 그래서 매우 불행했던 그 세상에서 페기는 태어났다.

성장

"나의 어린 시절은 지나치게 외롭고 슬펐을 뿐 아니라 고뇌로 가득 차 있었다."

페기는 이렇게 적고 있다. 그리고 다시 덧붙였다.

"내 어린 시절은 터무니없이 불행했다. 그 어떤 즐거웠던 추억도 없다. 지금 생각해보면 그저 오래도록 번민만이 이어진 시절에 불과했다."

그녀는 1898년 8월 26일 그녀의 생가, 뉴욕 웨스트 69번가에 있는 머제스틱 호텔 아파트에서 태어났다. 부모는 그녀의 이름을 마거릿이라 지었는데, 이는 가문에서 쓰던 이름도 유대계 이름도 아니었으며, 심지어는 그녀가 아들로 태어나지 않은 데 대한 실망까지 은연중에 배어 있었다. 구겐하임 가에는 아들이 귀했는데, 이즈음에는 벌써 대가 끊길까봐 노심초사하는 수준에 이르러 있었다.

지금은 헤이즐 것만 전해지지만, 마거릿에게도 여동생처럼 '육아일기'가 있었을 것이다. 헤이즐의 육아일기에 따르면, 아이들은 태어난 기념으로 셀리그먼 할아버지로부터 500달러를, 할머니로부터

는 다이아몬드 단추와 팔찌를 선물로 받았다. 파니와 앤지 숙모는 유모차를 마련해주었다. 헤이즐의 보모는 넬리 멀린이었고, 첫 번째 스승(1909)은 그녀를 "아주 똑똑한 아이"라고 칭찬해준 하르트만 부인이었다. 헤이즐이 태어나서 처음으로 한 말은 "아빠"였다. 언니 마거릿은 동생의 첫돌에 뮤직박스를 선물했다.

페기—그녀의 이름은 아버지가 애칭으로 부르던 '매기'를 거쳐 곧 이렇게 굳어버렸다—는 둘째 아이였다. 언니 베니타는 세 살 위였는데 페기는 감정적으로 집중할 수 있게 되자마자 자신한테 소원한 엄마나 자주 집을 비우는 아빠보다 베니타에게 애착을 보였다.

"그녀는 어린 시절 나의 선망의 대상이었다. 솔직히 말하자면 유년기 시절 전체를 통틀어서 그랬다. 아마도 영원히 그랬을 것이다."

페기는 거의 50년이 지나서 쓴 자서전에 이렇게 적었다. 여기서 그 동기를 의심해보기란 어렵지 않다. 그녀와 여동생은 아버지에게 그랬듯 언니의 애정과 관심을 두고 라이벌 관계임을 공공연히 선언했지만, 벤이나 베니타나 단지 어린 자매들의 타고난 경쟁심을 부추기는 대상 이상은 아니었다. 페기와 헤이즐은 둘 다 아주 이기적이었으며, 살면서 관습에 얽매이지 않았고, 언제나 서로를 이기고 싶어 안달이었다. 막내 헤이즐은 페기보다도 경쟁심이 강했다. 그들은 결코 사이좋게 지낼 수 없었다. 헤이즐은 막내로 태어난 신세에 더해 자신을 과시할 재능을 별로 타고나지 못한 것에 두고두고 가슴 아파했다.

두 자매에게 아버지와 큰언니는 동경의 대상이었다. 벤은 집에 거의 들어오지 않는 전형적인 아버지였으며, 헤이즐에게는 특히 그랬다. 아버지가 죽었을 때 헤이즐은 사춘기도 채 맞이하지 않은 어

린 나이였다. 이국적인 분위기를 풍기며 선물을 안고 여행에서 돌아오는 아버지의 모습을 볼 기회는 점점 줄어들었고 시간도 짧아졌다. 그로 인해 어린 자매들의 눈에는 매일매일 사무실에 출퇴근하는 평범한 아버지에 비해 자신들의 아버지가 실제보다 근사하게 여겨졌다. 베니타는 맏언니로서 그 역할에 충실했다. 그녀는 두 여동생보다 유순하고 평범했으며, 어머니가 조성하는 집안 분위기를 참을성 있게, 나아가 기꺼이 받아들였다. 아마도 이 또한 두 여동생이 감탄하고 부러워하는 부분이었을 것이다. 동경의 이유는 그밖에도 또 있었다. 벤과 베니타는 둘 다 젊어서 죽었다. 난파선 위의 영웅으로서, 그리고 도리를 추구한 어머니로서의 희생적인 죽음에 추종자들은 매력을 느낄 만했다. 하지만 더 단순한 이유도 있었다. 헤이즐이 태어났을 때, 네 살 반이었던 페기는 "잔인할 정도로 동생을 질투했다".

페기가 만 한 살이 될 무렵 가족은 머제스틱 호텔을 떠나 '본가'로 들어왔다. 벤은 아직 형제들에게서 사업적으로 독립하기 전이었으며, 구겐하임 가의 재산은 한참 주가가 오르고 있었다. 다른 형제들과 달리 재정적인 면에서 아버지로부터 신중함을 거의 물려받지 못한 벤은 센트럴파크 근처 15번지 이스트 72번가에 화려한 집을 지었다. 록펠러, 스틸먼, 그리고 그랜트 전 대통령의 미망인이 이웃하고 있는 이 부촌(富村)에 벤은 당대 최고의 취향으로 집을 완전히 새롭게 설계했다.

1941년 오랜 부재 끝에 유럽에서 미국으로 귀국한 페기는 딸 페긴을 데리고 다시 그 집을 찾은 적이 있었다. 그곳에는 1911년부터 세들어 살던 고모 코라가 여태 머물고 있었다. 집사가 그들을 집 안

으로 안내할 때, 페기는 페긴 때문에 기운이 쏙 빠져버렸다. 페기는 이렇게 적었다.

"엘리베이터를 타자 함께 있던 열여섯 살짜리 딸은 갑자기 호들갑을 떨면서 이렇게 말했다. '엄마, 소녀 시절 여기서 사셨다고 했죠?' 나는 조심스럽게 '그렇다'고 대답했고 확신을 심어주기 위해 이렇게 덧붙였다. '여기는 헤이즐 이모가 태어난 곳이기도 하단다.' 내 딸은 놀랍다는 눈으로 나를 쳐다보고는 이렇게 말을 맺었다. '엄마, 어떻게 이렇게 형편없는 곳에 사셨더랬어요?' 그러자 우리를 2층으로 안내하던 집사는 의심 가득한 눈초리로 나를 바라보더니 집 안에 들이려 하지 않았다. 어쨌든 나의 기억만이 나를 집 안에 들어갈 수 있도록 허락해주는 유일한 담보였다."

인상적인 파사드[10]가 달려 있는 그 저택은 여전히 그곳에 있다. 페기가 살던 무렵, 이 저택은 간유리로 된 현관으로 들어오면 그 다음 간유리 문을 지나 페기가 '작은' 로비라 불렀던 장소에 이르렀다. 이 로비에는 분수가 있었으며, 가족이 여름휴가차 애디론댁에 놀러갔을 때, 아버지가 불법으로 사냥한 것이 분명한 대머리수리 박제가 위압하듯 내려다보고 있었다. 그 대머리수리 다리에는 부서진 전령(傳令) 사슬도 달려 있었다. 벤은 아마도 매우 예리하고 아이러니한 감각을 지닌 사람이었든가, 아니면 아예 아무 생각이 없던 인물이었음이 틀림없다.

대리석 현관에 있는 대리석 계단은 '피아노 노빌레'[11]까지 이르고 있었다. 이곳은 "여섯 개의 평범한 태피스트리[12]가 패널들과 함께 걸린" 커다란 남향 식당으로, 뒤쪽으로는 작은 온실이 있었다. 주거실에 딸린 응접실에는 알렉산드로스 대왕의 모습이 묘사된 또 다

른 태피스트리가 위압적으로 걸려 있었는데, 페기 어머니는 매주 여기서 뉴욕 상류층 유대인 여성들과 함께 티 파티를 열곤 했다.

어릴 적부터 이런 모임에 참석할 수밖에 없었던 페기의 속내에는 일찌감치 반항의 감정이 끓어오르고 있었다. 페기는 그들이 괴로울 정도로 따분하다는 사실을 알게 되었다. 이는 충분히 이해할 수 있는 대목인데, 왜냐하면 그 대화란 것이 사회적 지위와 관습에 얽매인, 한 참가자의 전언에 따르면 대체로 이런 종류였기 때문이다. 누구는 참석하고 누구는 불참했는가, 누가 가진 은이 어떻더라, 꽤 무거운데 보기에는 가벼워 보이더라, 누구 드레스는 좀 빈약해 보이더라, 누구는 어떤 보석을 달고 나왔더라, 누구 아들은 어느 대학에 보내는 것이 좋을까(하버드나 컬럼비아는 괜찮은데 프린스턴은 영 아니더라) 등등. 누구는 결혼하고 누구는 하지 않은 것도 물론 중요한 화젯거리였다. 짐벨 가문이나 스트라우스 가문은 '구멍가게 수준'에 불과하니 그들과는 결혼하지 않는 게 좋겠어요. 애석하게도 짐벨 가문과 마시 가문은 엄청난 라이벌이어서, 짐벨 가문은 스트라우스 가문의 사람과는 결혼하지 않을 거랍니다.

이런 유의 대화에서 문제는, 뉴욕에 한 발 앞서 정착한 유대계 '전통' 가문과 나중에 찾아온 '신흥' 가문의 차별이었다. 대략 1880년을 기점으로 구분되는 이 계급주의적 속물근성은 조상 대대로 잘살아온 명문가와 벼락부자를 차별하는 영국식 사고방식을 반영하며, 오늘날에도 여전히 존재한다. 다른 유대인 혈족이 일찌감치 그들만의 사회를 형성하고 난 다음, 상대적으로 뒤늦게 뉴욕에 정착한 구겐하임 가문은 상당한 재력을 가졌으면서도 이런 근성과 대적할 수밖에 없었다.

이 시대 뉴욕 유대인들의 연대기를 기록한 스티븐 버밍엄은 그 폐쇄적인 집단을 이렇게 묘사했다.

저녁이면 가문들은 크고 작은 만찬에 서로를 초청했다. 여자들은 요즘 '유행'이 무엇인지, 누가 왜 불참했는지에 특히 관심이 많았다. 이국에서 가난하게 태어난 많은 이가 누에고치에서 나와 아름다운 새 서광이 비추는 곳에 서 있는 지금의 자신의 모습을 자각했다. 그들은 스스로를 프리마 돈나인 양 여겼고, 그들의 남편은 부자가 되었으며, 새로운 땅에서의 출발이 나쁘지 않기를 바랐다. 그들은 역사의 일부가 되기를 간절하게 원했으며, 뜻한 바대로 되었다.

이때는 구슬세공이 유행이었다. 사람들은 대세에 따라갈 수밖에 없었다. '터키식 코너'의 시대여서 숙녀들은 작은 베개에 씌울, 까슬까슬한 작은 구슬로 장식된 덮개를 바느질해 만들었다. 저녁 만찬에 참석한 마커스 골드만은 숙녀들이 유행에 대해 떠들자, 수가 잔뜩 놓인 냅킨을 접어서 접시 옆에 놓고는 다소 뻣뻣하게 테이블에서 일어나 이렇게 말했다.

"돈이야말로 언제나 '유행'하는 것이죠."

그리고 나서 그는 팔을 크게 흔들며 방에서 걸어 나갔다.

이 모든 상황에 대한 반응을 보자면, 페기는 아버지를 닮았다. 그녀의 아버지는 뜻을 품고 그들 집단에서 뛰쳐나왔을 뿐 아니라 정도가 훨씬 덜한 유럽, 그중에서도 프랑스로 돌아갔으니, 페기의 개인주의적인 천성은 여기서 비롯된 것이었다. 마지못한 면이 없진 않지

만, 그녀 역시 반역자였다. 그녀의 성격은 타고난 천성과 교육이 혼합된 것이었다. 그녀는 신흥 부르주아 가문에서 태어났지만 그 뿌리는 소작인이었다. 타고난 소작인의 천성보다는 강요당한 부르주아적 기질이 더 강했지만, 그녀는 양쪽 모두의 영향에서 자유로울 수 없었다.

1층에는 대단히 넓은 방이 있었다. 루이 16세식 '응접실'로, 거울들과 그보다 더 많은 태피스트리로 장식된 공간이었다. 심지어 가구들까지 모조 태피스트리로 덮여 있었으며, 모든 창문에는 밀실 공포증을 유발시킬 것 같은 독일식 레이스 커튼이 달려 있었다. 페기가 회상한 글들의 행간을 읽어보면, 그녀가 묘사한 바로 미루어 거의 반세기가 지난 시점까지도 이를 혐오스럽게 여겼음을 알 수 있다. 응접실에는 곰가죽 깔개도 있었다. 으르렁거리듯 벌린 빨간 입 안에는 이빨과 회반죽으로 만든 부러진 가짜 혀가 달려 '몸서리쳐지는' 머리를 하고 있었다. 거기다 이빨들은 헐거워져서 때때로 아교로 붙여줘야 했다.

그러나 이 방과 거실에는 페기가 잊지 못할 추억이 간직되어 있다. 케케묵은 곰가죽은 제쳐두고라도 "그곳에는 그랜드 피아노도 있었다. 어느 날 밤인가 나는 이 피아노 뒤 어둠침침한 곳에 숨어 울고 있었다. 아버지가 나를 테이블에서 내쫓았기 때문이다. 당시 일곱 살의 어린아이였던 나는 아버지에게 이렇게 말했다. '아빠, 그렇게 만날 바깥에서 주무시고 들어오니까 꼭 바람을 피우는 것 같잖아요'". 이 순진하면서도 날카로운 지적은 의심의 여지 없는 사실이었고, 그런 어른스러운 솔직함은 페기가 이 다음에 자라서 어떤 인물이 될지 미리 암시해준다. 그러나 좀더 즐거운 추억도 있었으며, 절

절한 그리움으로 묘사되곤 했다.

"집 중앙은 햇빛이 비치는 유리 돔으로 덮여 있었다. 밤이면 주렁주렁 달린 램프가 빛을 밝혔다. 그 주변으로 크고 둥글게 굽은 계단이 있었다. 그 계단은 응접실에서 시작해 내가 있던 4층까지 이어졌다. 나는 밤 늦게 귀가한 아버지가 맨발로 계단을 올라오면서 나를 불러내려고 불었던 휘파람을 아직도 음정까지 정확히 기억하고 있다. 나는 아버지를 그리워했고 그를 만나려고 뛰어나가곤 했다."

페기의 부모는 3층에서 각방을 썼고 드레스 룸도 따로 있었다(19세기 방식대로, 벤의 드레스 룸은 트윈 베드가 있는 플로레트의 방과 이어져 있었다). 플로레트나 벤 둘 다 대단한 독서가는 아니었지만 같은 층에는 주인이 꽤 괜찮은 사람이라 생각될 만큼 공들여서 만든 서재도 있었다. 서재 바닥에는 호랑이 가죽이 깔려 있었고 벽에는 페기의 조상들을 상상해서 그린 모조 초상화가 4점 걸려 있었다. 페기는 이 음침한 장소에서 식사를 해야만 했다. 어린 시절 페기는 식욕부진에 시달렸고, 그 때문에 하녀는 그녀를 유리로 덮인 루이 15세식 식탁 앞에 앉혀놓고 끼니를 가지고 장난을 치지 못하도록 감시했다. 숟가락으로 음식을 떠 먹이면 그녀는 울면서 저항하고는 금방 뱉어냈다.

부모의 고리타분하고 때로는 천박하기까지 했던 취향을 열외로 한다면, 훗날 페기가 생동감 넘치는 추상미술에 애정을 가지게 된 이유가 직계조상들의 음울한 초상화가 내려다보는 가운데 억지로 밥을 먹어야 했던 우울한 서재의 추억에 대한 반작용이었음은 굳이 프로이트까지 들먹이지 않아도 추론이 가능하다. 수집광이었던 벤은 이 층에 코로[13]의 작품 여러 점과 와토[14]의 그림 2점을 걸어두었

다. 페기의 삶에서 잠시나마 볕이 들었던 순간은, 이른 저녁 분홍색 실크로 장식된 어머니 방에서 놀아도 좋다고 허락받은 때였다. 플로레트는 저녁만찬에 앞서 프랑스 하녀나 "특별히 불러들인 전문 미용사"에게 머리 손질을 맡겼다. 페기는 베니타나 헤이즐도 함께 있었는지에 대해서는 언급하지 않았다.

저택 4층에는 아이들 방과 제임스 셀리그먼이 집을 나와 네덜란드 호텔에 머무는 동안 임시로 사용했던 서재가 있었다. 여기서 어린 자매들은 차례로 여자 가정교사와 보모에게서 개인교습과 시중을 받았다. 페기는 열다섯 살이 되도록 학교에 가지 않았고, 돌이켜보면 그 덕분에 외롭고 단조로운 어린 시절을 보냈다. 플로레트도 자신의 어머니처럼 친구들의 아이를 집에 초대하는 법이 없었고, 그래서 자매들은 그저 서로를 친구로 삼았다. 그들의 소중한 존재였던 베니타는 페기보다 세 살 많았으며 셋 중에서도 틀림없이 가장 외로웠을 것이다. 또한 페기와 헤이즐은 아주 어릴 적부터 대체로 사이가 안 좋은 라이벌 관계로 지냈던 것 같다.

자매들의 불행은 부모의 소원함과 엄격한 양육으로 인해 더욱 악화되었다. 이는 당시 많은 어린이가 안은 공통된 숙명이기도 했다. 편협하고 엄격했던 앨버트 왕자[15]는 빅토리아 여왕 시대에 자신의 목소리를 높였고, 독일식 교육과 규율이 유대계 독일 이민족과 함께 대서양을 건너왔다. 그림 형제가 수집한 전래 민담들은 결코 아동용이 아니었음은 물론 심지어 엄청난 강도의 사디즘과 타락을 담고 있음에도 교육용 동화로 꾸준히 팔렸다. 하인리히 호프만이 스스로 풍자라고 인정한 『더벅머리 페터』(*Struwwelpeter*)[16]는 1845년 초판이 나온 이래(여전히 출판되고 있다) 규율을 어기는 아이들에게 뒤따르

는 끔찍한 결말을 일러스트로 보여주며 어린아이들에게 적절한 행동양식을 일깨워주고 있다. 20년 뒤에는 빌헬름 부쉬의 『막스와 모리츠』(Max und Moritz)가 비슷한 어조를 구사했다. 소름 끼치는 출판물들이 어린이들을 기다리고 있었고 그들은 줄거리상의 메스꺼운 트릭들을 감내해야 했다.

그 이야기들에 깔려 있는 폭력성은 아이들의 실제 삶에도 종종 등장했다. 벤과 플로레트는 자신들이 돌봐야 할 아이들을 보모와 가정교사에게 방임하다시피 맡겨둔 채 거의 대부분의 시간을 외출해 있었고, 그 순간부터 이들 보모와 가정교사는 이야기 속 괴물인 양 무섭게 둔갑한 것으로 드러났다. 페기의 사촌 해럴드 로브는 가정교사가 자기를 벽장에 가두고는 문짝을 사이에 두고 그의 가족을 모욕하던 일을 생생하게 기억했다. 페기는 "자기가 한 말을 감히 어머니한테 일러바치면 혀를 잘라버리겠다고 위협하던 보모"를 떠올렸다. 페기는 그런 엄포에 아랑곳하지 않을 만큼 용감무쌍했고, 다행히도 이 사실을 안 플로레트는 당장 그 보모를 해고했다. 그런 페기가 5층과 하인들의 숙소로 이어지는 어둠침침하고 좁은 계단을 바라보며 두려움에 가득 찬 철없는 상상을 했다는 사실은 약간 의아스럽긴 하다. 가정교사에 한해서는, 자신의 딸들에게 가능한 최고의 교육을 제공하고 싶었던 것이 벤의 마음이었지만, 페기나 헤이즐의 문법 수준이 늦된 것을 보면 그가 치른 교육비는 성과가 없었던 것 같다.

생존의 위협은 훈육과 교육 말고도 또 있었다.

나는 결코 건강한 편이 아니었고 그래서 부모님은 내 건강에 대

해 끊임없이 안달복달했다. 그들은 내가 온갖 종류의 질병에 걸려 있다고 생각하고는 언제나 의사에게 데리고 다녔다. 어느 날 열 살쯤 되었을 때, 그들은 내 장(腸)에 문제가 있다고 판단하고는 의사에게 보여 '결장 세정' 처벌을 받았다. 나는 헤이즐의 보모에게서 이 치료를 받았다. 그녀는 자신의 역할을 감당하기에는 자격이 한참 떨어지는 사람이었는지라 그 결과는 비극적이었다. 나는 심각한 충수염을 얻어 한밤중에 병원으로 실려가 수술을 받았다. 사람들은 내가 수술을 받기에 너무 어리다고 생각하여 며칠 동안 나를 그대로 방치했다. 하지만 그들의 바보 같은 이야기를 믿지 않은 나는 내 위를 갈라서 열어보아야 한다고 주장했다.

그로부터 얼마 후, 베니타 언니의 백일해가 악화되었고 병이 전염될까봐 우리는 격리되었다. 기침은 아물어 있던 수많은 상처를 새삼스럽게 건드렸고 또 다른 상처를 만들었다. 어머니는 뉴저지 레이크우드 집으로 베니타를 데리고 갔으며, 나는 노련한 보모와 함께 호텔로 보내졌다. 겨울을 외롭게 보낸 것은 말할 필요도 없었고, 그저 가끔씩 길 위에서 아주 멀리 떨어진 채 베니타와 이야기를 나누는 것만이 내게 허락된 전부였다. 어머니는 혼기에 접어든 여러 조카를 위해 끊임없이 파티를 열어주었고, 그동안 불쌍한 베니타는 집 꼭대기층 한쪽에 갇혀 지내야 했다. 그 결과 베니타는 우울증에 걸리고 말았다.

하지만 위안도 있었다. 페기는 장밋빛 미래에 대한 암시를 덧붙였다.

"손님 접대를 허락받은 후, 나는 매우 조숙해져서 어느 정도 세상

과 타협하는 수밖에 없었다. 나는 그들 중 한 사람과 사랑에 빠졌다. 그는 맥스 로스바크라는 인물로 내게 당구를 가르쳐주었다."

또한 그녀는 둘시 셜즈버거(『뉴욕 타임스』를 경영하는 바로 그 셜즈버거 가문)라 불리던 소녀와 함께 레슨을 받았으며, "그녀의 두 명의 오빠에게, 그중 특히 마리온에게 반했다"고 언급했다. 열네 살의 페기는 "자신이 가르치는 학생 모두에게 집적거리는, 매력적인 아일랜드 출신의" 승마 교사와 사랑에 빠졌다. 승마를 시작하면서 또다시 사고가 났다. 타고 있던 말이 롤러스케이트를 타는 소년들에게 놀라 내달리는 바람에 낙마한 그녀는 말 등자에 발이 걸린 채 질질 끌려다녔다. 발목을 다쳤고, 턱이 부서졌으며, 이빨이 부러졌다. 이는 그녀가 일찍부터 고통을 경험했다는 또 하나의 증거로서, "아름다워지기 위한" 수술을 감행해야 했던 중요한 이유가 뒷이야기로 남아 있다. 그리고 그녀가 왜 그토록 평생 외모에 선입견을 가지고 남의 이목을 걱정했는지에 대한 실마리를 던져준다.

경찰 한 명이 진흙탕 속에서 내 이빨을 찾아 편지봉투에 넣어서 돌려주었고, 바로 다음 날 치과의사는 그것을 소독해서 본래 자리에 도로 집어넣어주었다. 문제는 여기서 끝나지 않았다. 턱을 교정해야 했다. 수술 내내 여기 참여한 치과의사들 사이에서 엄청난 전쟁이 벌어졌다. 마침내 그중 한 명이 나머지를 제압하고는 내 불쌍한 턱을 붙잡고 휘둘러 모양을 잡았다. 북스바움이라 불리던 이 승리의 치과의사는 거기서 멈추지 않았다. 그는 몇 년 동안 내 치아를 교정하며 내 입 속에 대해 우월권을 행사하기에 이르렀다. 치료를 그만두면 좋은 점 딱 하나는, 아름다워지기 위해 겪어야

하는 고통이 끝난다는 것이었다. 바로 그만두어야 할 시점이 찾아왔다. 처음에는 패혈증이 염려되었다. 그 위기를 모면하고 나자, 이빨이 적당히 고정되기 전에 충격을 받아 도로 빠져버리지 않도록 주의하는 일만 남았다. 그 기간에 내 유일한 적은 테니스 공이었다. 그래서 나는 테니스를 칠 때 찻잎 거름망으로 입을 막는 근사한 아이디어를 떠올렸다. 아마 누가 보았다면 내가 광견병에 걸렸다고 생각했을 것이다. 그 모든 과정이 끝나자, 아버지는 자신의 실패를 절대로 인정하지 않는 그 치과의사한테서 7,500달러짜리 청구서를 받았다. 아버지는 이 신사를 설득하다가 마지못해 2,000달러 선에서 합의를 보았다.

어린 페기에게는 넘어야 할 산이 또 하나 있었다. 그녀는 일생 동안 발목이 약해 고생했다. 그리고 어릴 적 센트럴파크에서 억지로 스케이트를 타면서 추위와 아픔으로 고생한 기억 때문에 그녀는 이후 두 번 다시 공원을 찾지 않으려 했다. 제2차 세계대전이 터져 하는 수 없이 뉴욕으로 귀환했을 때, 그녀는 친구이자 동료이며 예술사학자이자 큐레이터였던 앨프리드 바의 간청으로 다시 한 번 이곳을 찾아왔다.

"그렇지만 모든 것이 변해 있었다. 나의 어린 시절 추억과 일치하는 건, 오로지 고성(古城)과 거기에 딸려 있는 산책로뿐이었다."

그러나 공원에서의 추억이 마냥 고약한 것만은 아니었다. 페기는 아주 어릴 적 어머니와 함께 '전기전자 장치를 갖춘 브로엄'을 타고 드라이브를 다녔던 기억을 떠올렸다.

"이스트 드라이브 도로 위에 있는 바위를 구경하는 것을 좋아했

는데, 이 바위는 마치 막 튀어나오려는 표범처럼 생겼다. 나는 그 바위를 '야옹이'라 불렀고, 그곳을 지나칠 때마다 안부전화를 거는 흉내를 냈다."

기분전환이 될 만한 사건은 또 있었다. 1895년 연극배우 윌리엄 질레트가 남북전쟁을 다룬 희곡 「비밀임무」(Secret Service)를 집필하고 주역을 맡은 것이었다. 이 작품이 뉴욕에서 상연될 당시 페기는 어린아이였다.

"나는 그의 마티네[17] 공연을 모두 쫓아다녔다. 그가 적의 총알에 맞을까봐 두려워 그에게 경고를 하려고 정말로 빽빽 소리를 지르기도 했다."

즐거운 일은 또 있었다. 그녀가 느꼈던 공포심을 보상할 정도는 아니었지만 훗날 애정 어린 추억으로 떠올린 것만은 분명하다.

기억에 남아 있는 유일한 장난감은 엉덩이가 엄청나게 큰 흔들 목마와, 곰가죽 깔개와 아름다운 크리스털 샹들리에가 달린 인형 집이다. 내가 몇 년 동안이나 딸을 위해 그것과 똑같은 것을 만들어주려고 시도했던 것을 보면, 그 인형 집은 내게 지독한 향수를 남겨주었음이 분명하다. 나는 여러 달에 걸쳐 벽지를 바르고 그집을 꾸밀 물건들을 샀다. 솔직히 나는 아직까지도 장난감을 사고픈 유혹을 떨쳐버리지 못하고 있다. 금세 아이들에게 주어버리지만, 내가 장난감을 사는 이유는 나 자신이 즐거워지기 위해서다. 상아색과 은색 수공예 가구들로 채워진 유리 캐비닛도 기억나는데, 여기에는 촌스러운 놋쇠 열쇠가 달려 있었다. 나는 캐비닛을 잠가두고 어느 누구도 내 보물에 손대지 못하게 했다.

20세기가 막 시작될 무렵에 초기 모델의 자동차를 소유하고, 전화를 일상적인 물건으로 여기고, 게다가 승마와 테니스를 할 수 있었다는 것은 페기가 특권을 누리는 세상에 태어났음을 의미한다. 그녀에게는 또 다른 특권이 주어졌는데, 고독이라든가 그녀를 짓누르던 권위주의의 불쾌함을 보상해줄 정도는 아니었지만 그녀의 시야를 넓혀줄 정도의 가치는 있었다. 이들 자매들은 매우 어릴 적부터 유럽에서 여름을 보냈다. 플로레트는 파리와 런던에 수많은 셀리그먼 친척(여전히 고리대금업에 종사하는)을 두고 있어서 프랑스와 독일, 몬테카를로와 빈의 유명 해변과 온천들을 누비고 다녔다. 베니타와 페기는 이런 혜택을 자주 누렸지만, 헤이즐이 태어난 다음부터 벤은 혼자 여행을 다니는 것을 더 좋아했다. 1904년부터 페기의 아버지는 정부를 두기 시작했다. 그중에는 신경통 때문에 머리 마사지를 위해 부른 입주 간호사도 있었는데, 아마도 여러 연인 가운데서도 가장 아끼는 사람이었던 것 같다. 플로레트는 그 소녀가 남편의 연인이라고 확신하지는 못했지만, 그녀가 좋지 않은 영향을 준다고 비난했으며 결국은 해고했다. 벤의 누이들은 그 간호사와 좋은 관계를 유지했는데, 그 때문에 플로레트는 페기의 고모들과 사이가 나빠졌고, 이는 결국 일가 전체의 문제로 번졌다.

"이 모든 일이 내 어린 시절을 망가뜨렸다."

페기는 이에 대해 냉정하게 언급했다.

"나는 끊임없이 부모님이 일으키는 분쟁에 시달렸으며 그로 인해 조숙해질 수밖에 없었다."

그리고 이렇게 덧붙였다.

"나는 아버지를 사랑했다. 아버지는 매력적이며 잘생겼고 나를

사랑해주었기 때문이다. 하지만 어머니를 불행하게 할 때마다 나는 굉장히 괴로웠고, 때때로 그 때문에 아버지와 다투기도 했다."

스스로 느끼는 번민들로 인해 페기는 참을성 없고 무례한 소녀로 자라났다. 그녀가 거리낌없이 모욕을 주는 상대는 벤뿐만이 아니었다. 그녀는 부모의 친구들에게 당신 남편이 왜 도망갔는지 이유를 알고 있다고 얘기하는가 하면, 영어 실력이 뒤떨어지는 사람에게는 왜 그 정도밖에 배우지 못했냐고 따지기도 했다. 훗날 헤이즐은 플로레트가 페기의 이런 행동들을 참아가면서 달랬다고 전했지만, 그녀는 어린 시절 분명 페기를 부러워했음이 틀림없다. 두 어린 소녀는 모두 베니타의 관심을 끌고자 필사적이었다. 맏언니 베니타는 조용하고, 예쁘고, 친절하고, 그리고 쉽사리 접근할 수 없는 소녀로 모든 면에서 완벽했다. 동생들은 언니의 관심을 얻기 위해 살벌하게 다투었다.

뮌헨에는 프란츠 렌바흐라는 초상화가가 있었는데, 당시 꽤 명성이 자자하고 인기가 좋았다. 어린 시절 유럽 여행을 다니던 페기와 베니타는 그에게 초상화를 청탁하곤 했다. 그는 네 살배기 페기를 그렸으며 또한 첫돌이거나 그보다 어린 페기와 베니타의 2인 초상화도 그렸다. 페기는 그 그림들을 "지난날의 가장 위대한 유산"이라고 진심으로 말하다가도 렌바흐가 "내 눈을 초록색 대신 갈색으로, 내 머리카락은 밤색 대신 빨간색으로 칠했다"고 불평하곤 했다.

이 거장은 페기를 만났을 무렵 승승장구하고 있었지만, 바로 그 시점에 초상화 시대는 저물어가고 있었다. 대신 흑백사진이 그 자리를 차지하기 시작했다. 렌바흐가 그린 페기의 초상화들은 아직까지

전해지는데, 적당히 품위 있고 화려하다. 렌바흐는 두 작품 가운데 하나에 날짜를 기록했는데, 말년에 폐기는 화가 친구에게 붓으로 그 날짜를 지워달라고 부탁했다. 사람들이 그것을 보고 그녀가 주장하는 나이보다 더 들었다는 것을 알게 될까봐 두려웠기 때문이다. 그보다 훨씬 말년에, 렌바흐가 비스마르크를 그린 매우 유명한 화가였음이 알려지면서 폐기는 같은 친구를 시켜 날짜를 도로 집어넣었는데, 이때는 실제 나이보다 더 들어 보이는 것이 두려워서였다. 진위가 의심스럽지만, 폐기가 붓칠을 부탁했던 피터 루타라는 화가는 이 이야기가 사실이라고 주장했다.

플로레트가 짜증을 내며 호텔 종업원들과 말썽을 피우는 동안— 그녀가 팁을 주지 않자, 최소한의 서비스면 충분하다고 생각한 짐꾼들은 그 가족의 짐에 흰색으로 조심스럽게 X자를 표시해 넣었다— 벤은 그래도 딸들의 교육에 관심을 가지고 있었다. 그는 1909년 즈음 하르트만 부인을 가정교사로 고용해 유럽 여행에 동행시켰다. 하르트만 부인은 폭넓은 지식의 소유자였다. 그녀는 어린 소녀들을 파리의 주요 박물관으로, 그리고 당시에는 너무 많은 관광객 때문에 골머리를 앓는 일이 없었던 루아르 성(城)으로 데리고 다녔다. 그녀는 아이들에게 프랑스 역사를 가르쳤고 19세기 영국 고전을 읽게 했으며, 심지어는 바그너 오페라 전곡까지 감상하도록 했다. 그러나 폐기의 정신은 다른 데 쏠려 있었다. 그녀는 루디라는 아버지의 친구에게 푹 빠져 있었던 것이다. 그와 함께 여행을 다니는 동안 플로레트는 자신이 데리고 온 나이 많은 사촌을 그와 맺어주려고 했다. 질투심에 미칠 것 같았던 폐기는 여러 통의 편지를 보내 "내 육신은 불타는 십자가에 못 박혀 있답니다"는 식의 표현을 서슴지 않으며

상실의 아픔을 나타냈다. 이런 표현을 쓰긴 했지만——그녀는 디킨스, 새커리, 조지 엘리엇과 동시에 『음탕한 터키인』(*The Lustful Turk*)도 읽은 게 아닐까?——그녀는 여전히 밀랍인형을 모으고, 인형들에게 자기가 직접 디자인한 옷을 만들어 입히는 어린 소녀에 지나지 않았다. 말하자면 그녀는 상류 사교계와 트루빌에 있는 홍등가 양쪽 모두에서 인정받는 가장 멋있는 숙녀가 되고 싶었던 것이다.

또 하나의 정신 사나운 사건이 일어났다. 베니타와 가정교사와 함께 파리에 있는 룀펠메이에서 차를 마시는 동안 페기는 건너편 테이블에 앉아 있는 여성에게 자꾸 눈길을 주었는데, 그녀도 이쪽에 관심을 가지고 있는 듯했다. 페기는 그 여성의 정체를 직관적으로 알아차렸다. 페기는 아버지에게 다른 여자가 있다는 사실을 알고 있었고, 몇 개월 뒤 그게 대체 누구냐며 자기 선생을 몇 차례나 성가시게 굴었다. 가정교사가 마침내 대답했다.

"너도 알고 있는 여자야."

페기는 차를 마시면서 바라보았던 바로 그 여자임을 깨달았다.

그녀의 이름은 태버니 백작부인이었는데 페기는 자신의 자서전에서 언급하며 초판에서는 '마르키즈 드 체루티'[18], 두 번째 판에서는 간단하게 'TM'이라고 적었다. 당황스러우면서도 의도하지 않은 그들의 만남은 적어도 한 번 이상 일어났다. 부유층 사람들이 같은 상점을 방문하는 것은 그리 놀라운 일은 아니었는데, 플로레트는 '랑방' 매장에서 백작부인과 우연히 마주치자 불쾌함을 표시했다. 그 뒤 벤과 함께 '부아 드 불로뉴' 상점에 들어가다가 다시 한 번 그녀를 만났다. 플로레트는 라이벌이 입고 있던 값비싼 양털 슈트를 눈여겨보았고 누가 사주었는지 알아차리고는 남편의 낭비벽에 대해

항의했다. 벤은 똑같은 옷을 장만하라고 아내에게 군소리없이 돈을 건네주었다. 플로레트는 그 돈으로 옷을 사는 대신 투자를 했다. 백작부인의 등장 이후 플로레트와 벤은 눈에 보일 만큼 사이가 벌어졌다. 벤이 자형의 누이였던 에이미 골드스미스와 사랑에 빠졌을 무렵에는 이혼이 거론되었다. 하지만 그러한 불상사는 구겐하임 가의 중재로 막을 수 있었다. 그들은 벤에게 무모한 짓을 그만두라고 설득했고, 에이미를 매수하는 한편 플로레트를 달랬다. 그러나 1912년 벤이 죽을 무렵, 가족은 이미 확실하게 산산조각나 있었다.

세인트 레지스 호텔은 대가족 구겐하임 일가의 본거지로, 그들은 매주 금요일 저녁이면 그곳에 모여 예배를 거행했다. 그러나 플로레트가 이사해서 나가버리자 구겐하임 일족은 그녀가 여전히 가문의 일원인데도 다시는 그곳에 발을 붙이지 못하게 했다. 대서양 횡단은 당연히 부담스러웠고—그 비용을 감당할 수 없었기 때문에—그 대신 페기 가족은 딜 비치, 엘버런, 웨스트엔드 같은 맨해튼 외곽에 있는 꺼림칙한 빅토리아 시대의 고딕 건물에서 여름휴가를 보냈다. 이 별장들은 구겐하임 가와 셀리그먼 가가 유대인 휴양지에 은신처 삼아 지어놓은 것이었다. 페기는 셀리그먼 할아버지 소유의 비교적 아담했던 그 별장을 기억했다.

"각층은 모두 베란다로 완벽하게 둘러싸여 있었다. 그 베란다에는 가족 모두가 종일 앉아서 놀았던 흔들의자가 가득 있었다. 그 건물은 빅토리아 양식치고는 다소 소박한 편이어서 매력적이었다."

새로울 것 없는 일상이 하루하루 흘러갔다. 어릴 적 그들은 유럽에 가지 못한 여름에는 "이 지긋지긋한 (뉴저지) 해안가에서 보냈

다". 이런 질식할 것 같은 분위기는 페기 마음 깊은 곳에서부터 미국에 대한 반감을 불러일으켰다. 이 나라는 그녀와 같은 가족이 자진해서 부티 나는 게토 안에 들어갈 만큼 여전히 반유대주의를 고수하고 있었다. 샌즈 포인트 배스 클럽과 골프 클럽 가입을 거절당한 큰아버지 아이작 구겐하임은 빌라 카롤라에 있는 소유지 인근에 자기 전용의 나인 홀 코스를 만들었다. 어느 여름날, 유대인 출입을 금하던 앨런허스트 근처의 한 호텔이 불에 타버렸을 때, 아이들은 그 대형 화재를 즐거운 마음으로 구경했다.

1913년 플로레트는 딸들을 데리고 영국으로 건너가 버크셔 애스컷에 있는 셀리그먼 친척들을 방문했다. 그러나 제1차 세계대전의 징조가 엿보이면서 이후 유럽 여행은 물거품이 되고 말았다.

페기는 개인교습을 마치고 자코비 학교에 들어갔다. 센트럴파크 서쪽에 있는 이 학교는 부유한 유대인 소녀들을 위해 설립된 사립재단으로, 페기는 매일 공원을 가로질러 학교까지 걸어갔다. 학문을 배우는 곳이라기보다는 신부학교에 더 가까웠던 이곳은 재학 중인 소녀들에게 그리 많은 과제를 부과하지 않았다. 어떻게 행동하는가, 어떻게 치장하는가, 뉴욕 사교계에 보급되어 있는 복잡한 에티켓과 사회적 관습을 얼마만큼 습득하는가를 더 중요하게 다루었다.

학교에서 고작 이런 것들만 배웠다면 페기는 금세 싫증을 냈을 것이다. 그러나 다행스럽게도 자코비의 연극 선생이었던 콰이프 부인은 이 유난히 감상적인 열다섯 살의 소녀를 돌봐주고 그녀에게 브라우닝을 읽도록 격려했으며, 학교에서 「작은 아씨들」 연극을 상연할 때는 에이미 역을 시켜주었다. 아울러 페기는 책과 사랑에 빠졌고 이 사랑은 한평생 지속되었다. 외로움 속에서 그녀는 문학이 주는

위안을 발견했다. 자코비 학교에 있는 동안 그녀는 J.M. 배리[19]에서부터 조지 버나드 쇼에 이르기까지 현대문학 전반에 걸쳐 박식해졌다. 더욱 대담하게도 입센, 아우구스트 스트린드베리, 와일드를 읽었고 더 나아가 톨스토이와 투르게네프까지 정복했다. 그녀는 앞으로도 한평생 도스토예프스키와 헨리 제임스에 대한 열정을 키워나갈 예정이었으며, 말년에 병이 나거나 어쩔 수 없이 쉬어야 할 때면 로렌스나 프루스트 같은 새로운 작가들을 탐독하는 기회로 삼았다. 이런 문학적인 관심은 그녀를 진일보하도록 이끌어주었다.

당시 그녀는 대학에 진학하고 싶었지만 베니타의 충고로 그만두었다. 베니타는 여동생과 색다른 관계를 유지하고 있었다. 그녀는 여전히 어린 동생의 동경의 대상이었지만, 이 즈음에는 페기가 한 수 위임이 분명해졌다. 페기는 베니타의 충고를 받아들였지만, 한편으로 서운하게 생각했다. 일평생 독학자로서 그녀는 언제나 자신이 알고 있는 것보다, 또는 스스로 의식하고 있는 것보다 더 많은 것을 배우고 싶어했다. 지식에 대한 허기에 시달리던 그녀로서는 그런 기회를 놓치는 것이 유감스러웠다.

또 하나의 중요한 사건이 자코비에서 일어났다. 그녀에게 친구가 생긴 것이다. 그러나 안타깝게도 그녀는 백일해로 쓰러져 휴학할 수밖에 없었다. 그녀가 아팠을 때는 마침 베니타의 사교계 '데뷔'를 비롯해 플로레트가 눈만 뜨면 각종 이벤트를 벌이던 시기였고, 그 때문에 페기는 자기연민에 빠져 겨울을 "외롭고 소외당한 채" 보냈다. 그동안 그녀는 많은 책을 읽었다. 그녀는 언제나 침대에 누워 책 읽는 것을 좋아했다. 그동안 전염병에 대해서라면 언제나 편집 증세를 보였던 어머니는 완전히 공황 상태가 되어 곳곳에 리졸을 뿌려댔고

딸의 체온을 쟀다.

완쾌되어 학교로 돌아온 페기는 다시 문화적·사교적 생활에 몰입했다. 그녀는 벌써부터 소년들을 눈여겨보고 있었다. 첫사랑 가운데 하나였던 프레디 싱어는 재봉틀회사 집안의 아들로 영국 애스컷을 방문했을 때 만났다. 그때의 즐거움은 순수한 것이었다. 마침 프레디의 형과 눈이 맞은 베니타와 더불어 페기는 테니스와 무도회장을 다니며 1914년 초여름을 기분 좋게 보냈다.

7월이 끝날 무렵 유럽에 전쟁이 터졌고, 그해 말엽 페기 가족이 셀리그먼 가 친척들과 함께 머물고 있던 켄트에 좀더 우울한 모습의 관능적인 사냥꾼이 등장했다. 이 의문의 남자는 독일 의대생으로 미국에서 태어난 덕분에 인턴직을 면제받았다. 그는 페기의 떨리는 미답의 감정들을 자극했으며, 그녀를 유혹하여 반쯤은 겁먹게 또 반쯤은 열망하게끔 만들었다. 그들은 뉴욕에서 재회했고, 그는 다시 스벵갈리[20]와 같은 역할을 계속했다. 하지만 이때의 페기는 좀더 현명해져서 그의 관심을 자신의 매력적인 사촌에게로 돌려놓았다. 사촌은 열다섯 살이나 연상이었지만 그는 사랑에 빠졌고 결국 결혼하고 말았다. 이 결혼은 썩 성공적이었고, 그들은 쌍둥이 자매를 낳았다.

자코비 학교에 다닌 지 2년째 되던 해, 페기는 댄스 클럽을 조직해 매달 무도회를 개최했다. 소녀들은 매번 괜찮은 청년을 두 명씩 초청할 수 있었는데 페기가 경매에 부친 청년들 가운데 선발했다. 최고점수로 낙점된 청년 두어 명은 자신들을 성공리에 입찰한 소녀들에게 격식에 맞춰 초청을 받았다.

"이런 파티는 즐거웠으며 절대 지루한 법이 없었다."

동시에 그녀는 친구 페이 르윈슨과 급속도로 가까워졌다. 부르주

아의 콧대를 꺾을 기회만 호시탐탐 노리던 페기는 자서전에서, 적어도 이 대목만큼은 스스로 레즈비언의 목소리를 높이고 있다.

하지만 성인이 된 이후 그녀는 동성애에 대해 기회주의적인 입장을 취하며 거의 언급조차 하지 않았다. 그러나 페이는 "젊은 남자에게 흥미가 있었다". 사실 그녀는 수다쟁이였던 것 같다. 하지만 두 소녀는 공유하는 바가 딱 한 가지 있었다. 그것은 그들이 속해 있는 답답한 사교계에 대한 크나큰 반감이었다.

1915년 여름, 페기는 첫 키스를 경험했다. 그 대상은 '무일푼'이어서 플로레트한테 비난을 받고 있던 젊은 청년이었다. 그는 매일 저녁 페기를 밖으로 데리고 나가면서 플로레트의 차를 빌렸고 그 때문에 플로레트는 더욱 못마땅했을 것이다. 어떤 날은 페기를 데려다주고는 그 차를 몰고 자기 집으로 갔다가 다음 날 아침 일찍 뉴욕에 있는 직장으로 출근하면서 돌려주러 오기도 했다. 이런 일련의 일들은 첫 키스를 한 그날 밤 중대 국면에 접어들었다. 그와 페기는 오붓하게 저녁을 보내고 돌아와서 시 근교에 있는 구겐하임 가의 여름별장 차고에 차를 세웠다. 그는 차 안에서 그녀에게 가까이 다가가다가 무심코 경적에 기댔다. 경적 소리는 플로레트를 깨웠고, 그녀는 울화가 치밀어올랐다.

"내 차를 택시로 착각하고 있나보지?"

그 자리에서 줄행랑친 청년은 다시는 돌아오지 않았다. 그러나 그를 무일푼이라고 냉대했던 플로레트의 판단은 훗날 그가 100만 달러를 상속받음으로써 실수로 판명되었다(이때만큼은 플로레트의 사교계 안테나가 주파수를 제대로 맞추지 못했다). 페기는 최고로 예쁜 소녀도 아닌데다 재산도 대단한 편이 아니었으므로 괜찮은 신랑

감을 함부로 깔볼 수 없는 입장이었다.

1916년 학교를 마친 페기는 사교계에 데뷔했다. 장소는 리츠 텐트 룸이었는데, 그녀는 춤추는 것을 좋아했지만 그러한 인생이 공허하다는 것을 깨달았다. 그녀는 속기 타자 과정을 밟았지만 같은 반의 더 가난한 소녀들에게 따돌림을 당하자 포기하고 말았다. 그러나 전쟁을 후원하는 직장을 구해야겠다는 생각은 여전히 변함없었다. 그녀는 결국 타자(또는 철자법) 실력을 완성시키지 못했다. 하지만 그녀는 비교적 나이 들어서까지 모든 편지를 유서 깊은 레밍턴 타자기로 일일이 공들여 쳤다.

같은 해 제임스 셀리그먼 할아버지가 사망했고, 유언으로 플로레트에게 가문의 재산을 나누어주었다. 그들은 48번가 모퉁이 근처 파크 애비뉴 270번지로 이사했다. 여기서도 페기의 엉뚱한 기질은 말썽을 일으켰다.

"어머니는 내 방에 들여놓을 가구를 미리 골라두면 사주겠다고 약속했다. 그러나 불행히도 나는 그녀의 말을 따르지 않고 신성한 속죄의 날, 즉 위대한 유대인의 휴일인 욤 키푸르(Yom Kippur)날에 쇼핑을 나갔다. 나는 그런 짓을 다시는 못하도록 단단히 야단을 맞았고 무서운 처벌을 받았다."

어머니는 가구를 사주지 않았다. 베니타는 그녀를 옹호해주었을 뿐 아니라 엘리자베스 아덴 매장에 데리고 가서 화장도 시켜주었다.

미연방은 1917년 4월 제1차 세계대전에 돌입했지만, 페기는 이미 그전부터 노력봉사를 하고 있었다. 그녀는 장병들에게 줄 양말을 짜기 시작했는데 그 모습은 거의 강박에 가까웠다. 그녀는 어디를 가든 뜨개질감을 가지고 다녔으며, 식사를 하거나 극장에 갈 때도 마

찬가지였다. 셀리그먼 할아버지가 아직 죽기 전 그녀가 털실을 사느라 쓴 지출 내역을 보고 불평을 할 정도였다. 휴가차 캐나다에 여행을 갔을 때도 그녀는 차 뒷자석에 앉아 뜨개질을 하느라 풍경을 거의 감상하지 못했다. 이 사이 그녀의 마음은 딱 두 번 흔들렸는데, 한 번은 퀘벡 주에서 멋진 캐나다 군인을 보았을 때였고, 다른 한 번은 집으로 돌아오는 도중 유대인이라는 이유 때문에 가족이 버몬트 호텔에서 하루 이상 머무는 것을 (법적으로) 금지당했을 때였다.

1918년 페기는 육군성에 취직했다. 그녀의 임무는 새로 임관된 젊은 신참 장교들이 적절한 가격에 군복과 장비를 구입할 수 있도록 조언하고 도와주는 일이었다. 그녀는 친한 학교 친구와 함께 이 일을 시작했지만 친구는 곧 병이 나 그만두었다. 페기는 친구의 할당량까지 떠맡았다. 부지런함이 일상이 되어버린—질식할 듯한 살롱에서 벗어날 수 있다면 무슨 일이든 좋았다—그녀는 과로 끝에 신경쇠약에 걸리고 말았다. 그녀가 장비를 챙겨준 청년이 다시는 돌아오지 못할지도 모른다는 그녀의 상상은 가능성을 넘어서 사실이었다. 심리학자를 찾아간 페기는 자신이 '미쳐버렸다'(lose mind)는 생각이 든다고 말했다. "당신에게 잃어버릴 정신이 있다고 생각합니까?"라고 빈정거린 의사는 프로이트의 최신 번역서를 읽지 않았음이 분명했다. 그러나 페기는 이 상담을 통해 미래의 할 일에 중요한 단서가 될, 무시할 수 없는 암시를 받았다.

"그의 답변은 우스웠지만 나는 내 '걱정'이 매우 타당했다고 생각한다. 나는 성냥개비들이 눈에 띄면 있는 대로 주워 모았으며 행여 내가 빠뜨린 성냥개비 때문에 집에 불이 나지 않을까 걱정되어 뜬눈으로 밤을 지새웠다. 나는 그것들을 모두 소각해버렸지만, 그래도

아직 타지 않은 멀쩡한 성냥이 남아 있을까봐 공포에 떨었다."

플로레트는 아버지의 간호사였던 홀브룩 양에게 정서장애를 보이는 딸을 돌봐달라고 부탁했다. 이 현명한 여성은 페기를, 상상 속에서 자신과 동일시하는 도스토예프스키의 라스콜리니코프[21]와 천천히 떼어놓고 정상인의 삶으로 되돌려놓았다. 이 심리학적 의식의 전이가 이루어지는 동안 페기는——그녀의 말이 사실이라면——아직 해외로 전근 가지 않은 비행기 조종사와 약혼했다. 그녀는 이렇게 덧붙였다.

"언제나 육군이나 해병들과 함께 유흥을 즐겼던 만큼, 나는 전쟁 중 많은 피앙세를 두었다."

1918년 8월 페기는 스무 살이 되었고, 두 달 반 뒤 전쟁은 끝났다. 뉴욕 사회는 원조 속에 안정을 되찾았다. 싸움은 끝났고, 위험은 지나갔으며, 미연방은 물리적인 피해로 인해 고통받는 그 어떤 살육과도 멀리 떨어져 있었다. 전쟁으로 가족을 잃은 것을 제외하면, 먼 유럽에서의 전쟁은 실감나게 다가오지 않았으며, 끔찍한 사건은 잊어버리는 편이 더 나았다. 유대계 독일인들은 독재자의 오명이 그들의 이름 뒤에 따라붙을까봐 전전긍긍했다.

페기는 성인이 되려면 1년을 더 기다려야 했다. 그날이 오면 그녀는 자신의 날개를 본격적으로 펼칠 예정이었다.

해럴드와 루실

구겐하임 가의 딸들 가운데 듬직한 영국 남자와 결혼할 만큼 일반적인 취향을 가진 사람은 드물었지만, 그래도 그중 몇몇은 이를 시도했다. 가문의 한 줄기에는 영국에 대한 사대주의가 확실히 흐르고 있었다. 페기의 큰아버지 솔로몬은 대영제국을 동경했다. 그는 뇌조를 사냥하러 스코틀랜드에 가곤 했으며, 서식스에 사는 우람한 농부를 자신의 맏사위로 당당하게 데려와 딸 일리노어와 결혼시켰다. 훗날 그녀는 이 결혼을 "공수표"라고 표현했다. 일리노어는 그렇게 스튜어트(Stewart) 성(城)의 백작 아서 스튜어트(Stuart)와 결혼했다(스튜어트 가문은 북아일랜드 카운티 티론에 자리잡고 있었지만, 1973년 아일랜드공화국군[IRA]의 봉기로 멸문했다). 일생의 대부분을 영국에서 보낸 그녀는 여성협회의 수장이면서도 사촌인 페기와는 지극히 상반되는 인물이었으며, 그녀의 아들 중 한 명의 이야기에 의하면 헤이즐에게는 시간조차 제대로 내주지 않았다고 한다.

솔로몬의 딸 바바라와 결혼한 로버트 J. 로슨 존스턴(보브릴사[社] 창립주의 아들)은 미국 시민으로 자랐지만 에든버러에서 태어나 이

튼 스쿨에서 교육받은 인물이었다. 그들의 아들 피터는 훗날 성장하여 외가 쪽 친척 해리와 함께 솔로몬 구겐하임의 브레인 역할을 담당했다.

솔로몬의 셋째딸 거트루드도 영국에서 살았다. 서식스 윈디리지에 있는 집은 비록 그녀의 취향에 맞지는 않았지만 그녀의 아버지가 특별히 마련해준 것으로, 지금은 일리노어의 아들 사이먼이 살고 있다. 거트루드는 불구였고 키가 정상인보다 작았다. 그녀는 일평생을 자선사업에 바쳤다. 제2차 세계대전 내내 그녀는 피난민들을 집 안으로 받아들였으며, 습관적으로 런던 이스트 엔드 출신의 불우 아동들을 불러들여 시골에서 여름휴가를 함께 보냈다. "그녀는 아이들을 연못에 빠뜨려 기생충을 없애곤 했다"라고, 스튜어트 성 백작이자 그녀의 조카인 패트릭은 회상했다.

영국과 아일랜드에 대한 이와 같은 애정은 유럽 본토 출신의 유대인으로서 조상이 소작인이었다는 사실을 감추고 싶은 바람, 함께 동화되고 싶은 바람, 그 아무리 많은 재산을 가지고 있더라도 절대로 극복할 수 없는 반유대주의의 표적이 되고 싶지 않은 바람에서 우러나온 것이었다. 페기가 성장한 이 사회 안에서 결혼은 중대한 문제였다. 다른 형제들에 비해 덜 보수적이었지만 플로레트와 벤 부부조차도 세 딸이 그들 사촌과 비슷한 수준으로 결혼해주었으면 하고 바랐다. 또한 페기와 헤이즐은 영국에 엄청난 매력을 느끼며 성장했다.

그러나 결혼은 1918년의 페기에게는 관심 밖의 일이었으며, 그녀는 뉴욕 유대인 상류 사교계에 입성한 어머니와 언니를 따를 의지가 전혀 없음을 벌써부터 행동으로 보여주고 있었다. 플로레트는 특히

경악했지만, 페기의 생각은 확고했다. 그렇다고 그녀가 공공연하게 정치적이었던 것은 아니며, 이런 태도는 중년까지 이어졌다. 그녀의 인생에서 신앙은 어쨌든 단 한 번도 제 역할을 한 적이 없었다.

자코비 학교를 2년간 다닌 다음, 페기는 빈둥거리며 시간을 보냈다. 어느 정도 자극을 받은 그녀의 능동적인 정신은 자신이 태어난 사교계의 좁은 울타리에 결코 만족할 수 없었다. 그녀는 경제와 역사와 이탈리아어를 과외로 공부했다. 이 과정에서 그녀는 루실 콘이라는 선생을 만났다.

콘은 페기 인생의 첫 번째 스승이었다. 30대 중반이던 1918년, 그녀는 처음에는 민주당 대표인 우드로 윌슨의 지지자였지만 두 번째 임기 중에 그에 대한 호감을 잃고 사회주의 운동에 참여했다. 콘은 보수적인 환경에서 태어난 이 가엾은 부자 소녀를 만나기 전부터 반항적인 십대 추종자들을 보아왔고, 그들을 사상적 전향보다는 실천을 통해 설득하고자 했다. 콘은 실용주의적 사회주의자로, 사회주의야말로 수많은 인류를 진보시킬 유일한 방법이라 믿었다. 페기의 생각은 즉시 바뀌지는 않았다. 그러나 루실은 그녀의 정신에 씨앗을 심었고 그 씨앗은 비록 스승이 기대했던 방향은 아니었지만 싹을 틔우고 미래에 열매를 맺었다. 훗날 유산을 상속받고 유럽으로 이주한 뒤 페기는 콘에게 "셀 수 없이 많은 100달러짜리 지폐"를 보냈다. 페기에게 콘은 일생에서 더 위대하거나 더 초라한 시기에 후원해줄 가치가 있다고 여긴 재능의 소유자 가운데 최초의 인물이었다. 그리고 페기의 지원금은 콘이 그녀에게 미친 영향보다도 훨씬 많이 콘의 인생을 바꾸었다. 그로 인해 콘은 자신이 선택한 인생에 전적으로

헌신할 수 있었기 때문이다.

"내 기나긴 인생(90년)을 뒤돌아보건대, 내 인생에 크나큰 변화를 가져다준 사람은 한 손으로 꼽고도 손가락이 하나 남는단다."

콘은 1973년 페기에게 이렇게 적어 보냈다.

"더 나은 변화 말이지. 그리고 그 네 명 중 한 사람은 페기 구겐하임이야."

그녀는 버지니아 도치에게 이렇게 말했다.

"구겐하임 가문과 같은 사람들이야말로 세상을 진보시키는 버팀목임을, 우리는 함께 배우고 느꼈다. 나는 진심으로 그렇게 생각한다."

이는 가문의 재산이 불어나자 수많은 재단과 신탁을 설립한 구겐하임 가에 대한 감사의 표시였다.

페기는 정치적으로 콘의 영향을 받기는 했지만, 여전히 무엇을 해야 할지 몰랐다. 교육을 받고 싶은 희망과 더불어, 일을 하면서 자신의 인생을 적극적으로 활용하고 싶은 바람도 있었다. 그녀는 전쟁 중에 남자친구——앞에서 보았다시피 그녀가 '피앙세'라 부르던 남자들——를 사귀느라 여념이 없었으면서도 한편으로는 그들을 경멸했다.

1919년 베니타는 이탈리아에서 막 귀환한 미국인 비행사 에드워드 메이어와 결혼했다. 플로레트는 이 결혼을 반대했는데, 메이어의 학력이 신통치 않을뿐더러 재산도 적었기 때문이다. 베니타의 결혼은 페기에게 그저 언니한테 버림받은 느낌만 줄 뿐이었다. 시청 결혼식에서 페기는 또 다른 '페기'라 불리는 오랜 친구와 함께 증인으로 참석했다(친구는 훗날 이혼한 헤이즐의 두 번째 남편과 결혼했

고, 이는 구겐하임 가 사람 모두에게 가장 충격적인 사건 중 하나였다). 페기는 증인으로 섰지만 메이어를 좋아하지 않았고, 자서전에서도 그에 대해서는 심각할 만큼 매몰차게 평하고 있다. 다소 보수적인 베니타와 에드워드의 결혼은 어떤 의미에서는 성공적이었으며, 다만 베니타가 불임이라는 사실만이 안타까울 따름이었다. 이 결혼은 1927년 베니타의 때 이른 죽음으로 막을 내렸는데, 임신을 또 한차례 시도하면서 벌어진 사고였다. 베니타가 아이를 가져서는 안 되는 몸임을 알고 있던 에드워드는 이 사건으로 베니타 친정 쪽 사람들로부터 비난을 받았다.

페기의 에너지는 여전히 출구를 찾지 못했고, 1919년 여름 스물한 번째 생일과 동시에 예상치 못한 아버지의 유산이 그녀에게 돌아왔다. 벤이 죽은 지 7년 만의 일이었으며 절묘한 타이밍이었다. 구겐하임의 큰아버지들은 벤이 앞가림을 하기를 바라는 마음으로 그의 몫을 정확하게 나누어 따로 관리하고 있었던 것이다. 유산의 절반은 신탁금으로 위탁해두어야 했다. 큰아버지들은 현명하게도 재산 전부를 신탁에 투자하라고 제안했으며, 페기도 이에 동의했다. 그 결과 페기의 투자금은 연간 약 2만 2,500달러의 수익을 올렸다. 이는 당시에는 나쁘지 않은 수익이었고, '가난한' 구겐하임에게는 더더욱 그러했다.

1919년까지 베니타의 결혼을 제외하고 페기에게 흥미진진한 사건은 웨스트체스터 애견 클럽이 주최한 도그 쇼에 페키니즈종인 트윈클을 데리고 나가 1등을 수상한 것뿐이었다. 이 개는 페기가 평생 동안 기른 수많은 애완견의 으뜸 중 하나였다. 이제 정말로 떠나야 할 날이 다가왔다. 무엇보다 그녀는 법적으로 독립했고, 어머니의

간섭에서 벗어날 수 있었다. 플로레트에게는 그만큼 고통스러운 일이었다.

페기는 에드워드 메이어의 여사촌과 함께 북미 대륙을 횡단하기로 결심했다. 그들은 나이애가라 폭포를 방문했고, 거기서 시카고로, 그리고 옐로스톤 국립공원으로 향했다. 그 다음에는 캘리포니아의 신생 도시 할리우드를 방문하며 시간을 보냈지만, 그다지 좋은 인상을 받지 못했다. 그녀는 그곳에서 만난 "심각할 정도로 정신이 나간" 영화산업 관계자들과 결별을 선언했다. 페기 일행은 캐나다를 목표로 서쪽 해안을 따라 북으로 올라가다가 잠시 멕시코에 들렀다. 시카고로 돌아온 그들은 예전에 페기가 약혼자라고 말했던, 이제는 제대한 조종사 해럴드 웨셀과 재회했다. 그는 자기 가족에게 그녀를 소개했다. 페기는 아마도 조심스럽게 행동했겠지만 결국 타고난 솔직함으로 시카고와 그의 가족에 대해 매우 촌스럽다고 얘기하며 모욕을 주었다. 그녀가 뉴욕행 열차를 타고 떠날 채비를 할 때, 웨셀은 파혼을 선언했지만 페기는 그다지 개의치 않았다. 그저 베니타를 따라하고 싶은 마음에 저지른 약혼인지라 없던 일로 하는 것이 오히려 마음이 편했다.

페기가 약혼자나 남자친구와의 로맨틱한——여전히 플라토닉했지만——만남을 언급한 내용들은 너무 빈번하고 또 유별나서, 심한 과장이 아니면 진짜로 이성에게 인기가 좋았음을 애써 강조하는 듯하다. 만약 그렇다면, 그 원인을 멀리서 찾을 필요는 없다. 세 자매 모두 매우 귀여운 아이들이었지만, 차분한 성격의 베니타나 고분고분하지 못하고 경솔했던 헤이즐이 아름다운 여성으로 성장한 반면, 페기는 어린 시절의 우아한 외모를 상실했다. 생기 넘치는 눈동자와

성격에 어울리는 길고 가느다란 팔다리, 그리고 참으로 가냘픈 발목을 지닌 그녀가 얼마나 매력적이었는가는 의심의 여지가 없다. 그러나 그녀에게는 단 한 가지 매우 심각한 흠이 있었다. 구겐하임 가 대대로 전해지는 딸기코를 물려받은 것이었다. 그녀는 이 문제를 어떻게든 해결해보겠다고 결심하기에 이르렀다.

성형수술은 제2차 세계대전 때까지만 해도 완전하게 자리잡지 못한 의술이었다. 1920년 초, 페기가 외모 개선에 특별히 재능이 있다는 신시내티의 한 외과의사를 찾아갔을 때만 해도 초기 단계에 불과했다. 그녀는 "꽃잎처럼 살짝 구부러진" 코를 상상했는데, 절반은 동생의 귀여운 코에서, 절반은 테니슨의 시 「왕의 목가」(Idylls of the King)에서 튀어나온 발상이었다.

그녀의 호리호리한 코는 살짝
꽃잎처럼 구부러졌네.

불행하게도 외과의사는 기존의 석고 모델 가운데 원하는 모양을 제시할 수는 있어도 페기가 원하는 모양을 만들 능력은 없었다. 시술 도중 환자는 몇 번이나 수술 중단을 요청했다. 국부마취만으로는 수술의 엄청난 고통을 견뎌낼 수 없었던 것이다. 결국 그녀가 원하는 모양대로 할 수 없다는 의사의 말에 그녀는 수술을 중단시켰고 의사는 모양을 대충 수습해서 원래대로 남겨두었다.

페기의 말에 따르면 결과는 실물보다 못했다. 하지만 4년 뒤 파리에서 만 레이가 찍은 그녀의 사진으로 판단해보자면, 그 코는 그녀의 불평만큼 고약해 보이지는 않는다. 비록 이후 시간이 흐르면서

조잡하게 변했고 그 때문에 그녀는 옆모습 사진을 찍히지 않으려고 도망 다니느라 엄청 고생했지만 말이다. 페기의 용감한 천성은 이모든 경험을 가볍게 웃어 넘겼다. 심지어 그녀는 새로 만든 코가 날씨가 나빠질 때면 빨갛게 부어올라 기압계처럼 작동한다고 말할 정도였다. 그 외과의사가 정말 그녀의 코를 완전히 뜯어고친 것인지는 고치기 '전'과 '후'의 사진만으로는 판단하기 힘들다. 아들 신드바드는 그녀의 코를 물려받았다. 말년에 그녀와 잘 알고 지내던 어떤 이는 코와 관련된 일화가 전부 지어낸 것이 아닐까 의심했지만 그런 것 같지는 않다. 페기는 코 모양 때문에 자신이 못생겨 보인다는 강박관념에 사로잡혀 있었다. 그녀에게 각별히 중요했던 성생활을 누리는 데 특별히 문제가 없었는데도, 그녀는 마지막까지도 최신 시술을 받을까 고민했다. 성형수술이 좀더 안전하고 정교해진 1950년대까지 그녀는 감정적으로나 심리적으로나 이쪽 방면에 진지한 관심을 보였다.

사람들은 일생 동안 페기의 코를 잔인하게 대했다. 30대 시절, 친구 와인의 아들인 나이젤 헨더슨은 그녀를 보면 W.C. 필드가 생각난다고 말했으며, 20년 뒤에는 고어 비달이 똑같은 소리를 했다. 화가 테오도로스 스타모스는 "그녀는 코가 아니라 가지나무를 달고 있었다"고 말했으며, 페기에 대해 연민과 존경심이 가득했던 화가 찰스 셀리거는 1940년대에 그녀를 만났을 때 그녀의 코가 빨갛고 쓰려 보였으며, 볕에 그을어 있었다고 회상했다.

"누구든 그녀를 데리고 침대에 가려는 모습을 감히 상상할 수 없었다."

20대, 30대, 그리고 40대 초반까지 이어진 페기의 과음은 전혀 도

움이 되지 않았다. 아무튼 그녀는 스스로 장애라고 간주했던 부분을 가볍게 넘기고자 했지만, 코 모양이 그녀의 미미한 자존심을 한층 더 깎아내린 것은 의심의 여지가 없다. 수술에 실패했는데도 외과의사는 페기에게 약 1,000달러의 수술비를 청구했다.

지루하기도 했고 위로의 차원에서 페기는 친구를 데리고 인디애나의 프렌치 리크를 방문했으며, 뉴욕으로 돌아오기 전 도박으로 다시 한 번 1,000달러를 날렸다. 루실 콘이 뿌린 씨앗은 싹 틀 조짐이 보였지만, 그녀는 여전히 무엇을 해야 할지 생각이 거의 또는 전혀 없었다. 6주년을 맞이한 『리틀 리뷰』(Little Review)의 주간이었던 마거릿 C. 앤더슨은 콘에게서 페기에 대한 얘기를 전해 듣고 돈과 부자 친척을 소개받기 위해 그녀에게 접근했다. 앤더슨이 원하는 500달러만큼은 아니더라도 적어도 외삼촌이 코트 한 벌 정도는 사주겠지란 희망을 가지고, 페기는 앤더슨에게 현금 대신 제퍼슨 셀리그먼을 소개했다.

『리틀 리뷰』는 가장 비중 있으면서도 유서 깊은 문예지로, 20세기 전반 텔레비전에 자리를 내주기 전까지 번창했다. 15년 내내 시카고에서 샌프란시스코로, 다시 뉴욕으로 떠돌다가 마지막으로 파리에 정착한 이 잡지는 T.S. 엘리엇, W.B. 예이츠, 윌리엄 카를로스 윌리엄스, 포드 매독스 포드, 에이미 로웰 등 위대한 동시대 작가들의 이름을 내걸고 수많은 작품을 소개했다. 이 잡지는 에즈라 파운드를 1917~19년까지 해외 편집자로 두었으며, 1918년 제임스 조이스의 『율리시스』를 연재하면서 결정적으로 유명해졌다. 페기가 조만간 만날 수많은 사람이나 사상과 관련된 평론에 열성적으로 동참하지 않은 것은 기묘한 일이다. 어쨌든 오래지 않아 그녀는, 옆길로 새기

는 했지만 문학의 세계에 빠져들기는 했다.

무엇보다 직장에 대한 간절함으로, 또 그녀가 소속되어 있는 집단 바깥에 있는 사람들을 만나고 싶은 마음에 페기는 자신을 담당하던 치과의사의 간호사 겸 프런트 안내원으로 취직했다. 그녀로 인해 치과는 치통과 무관한 평범한 소녀들로 가득 찼다. 진짜 간호사가 복귀하면서 딸이 그 직장을 그만두자 플로레트는 한시름 놓았다. 딸 가운데 하나가 치과 간호사로 일하는 모습을 보고 그 친구들과 지인들이 달갑지 않게 생각했기 때문이었다. 그러나 플로레트의 안심은 오래가지 않았다. 페기는 보수는 없지만 훨씬 더 의미 있는 직장인 아방가르드 서점 '선와이즈 턴'에서 점원으로 일하게 되었다. 그 서점은 집에서 멀지 않은 44번가 예일 클럽 빌딩 안에 있었으며, 매지 제니슨과 메리 모브레이 클라크가 운영하는 곳이었다. 지배인이었던 클라크는 가게를 클럽처럼 꾸려나갔다. 그녀는 오로지 자신이 신뢰하는 서적만을 판매했고, 작가와 예술가들이 꾸준히 그곳을 드나들며 대화를 나누었다. 페기는 이곳이야말로 자신이 동참하고자 했던 바로 그런 세상임을 재빨리 알아차렸다.

페기를 서점에 소개한 사람은 사촌 해럴드 로브였다. 그는 페기보다 일곱 살 연상이었고, '선와이즈 턴'이 자금난에 시달릴 때 5,000달러를 투자해 당시에는 동업자로 있었다. 해럴드는 페기의 고모 로즈 구겐하임과 그녀의 첫 남편 앨버트 로브 사이에서 태어난 아들이었다. 앨버트의 형 제임스는 '로브 클래시컬 라이브러리'의 설립자였다.

해럴드는 문학적인 성향을 강하게 물려받았다. 그는 1920년대 초

유럽으로 떠나는 미국 젊은이들의 대규모 엑소더스에 합류했으며, 세 권의 소설과 자서전을 출간했고, 단명했지만 상당히 유력했던 문예지 『브룸』(Broom)을 창간하고 운영했다. 이 잡지는 처음에는 로마에서, 그 다음에는 베를린에서 발행되었으며 셔우드 앤더슨, 말콤 카울리, 하트 크레인, 존 도스 파소스, 거트루드 스타인 등의 작품을 소개했다. 미국 독자를 겨냥한 『브룸』은 그로스, 칸딘스키, 클레, 앙리 마티스, 피카소의 작품들도 소개했는데, 이들은 당시 신대륙에서는 거의 무명이었을뿐더러 그중 대부분은 유럽에서 인정을 받고자 몸부림치고 있는 상황이었다. 표류하는 『브룸』을 정착시키기 위한 노력은 매번 처절했고, 해럴드는 처음으로 외삼촌 사이먼에게 자금을 요청했다. 이는 그리 좋은 시도는 아니었다. 해럴드는 또 다른 '가난한' 구겐하임 계열에 속해 있었다. 그의 어머니는 친정아버지한테 50만 달러를 상속받은 것이 전부였다. 외삼촌 사이먼은 프린스턴 대학을 졸업한 해럴드에게 가문의 계열사에 안정된 직장을 주선해주었지만, 성격상 사업이 맞지 않았던 해럴드는 회사를 그만두었다. 그의 모든 의도와 목적은 오로지 보헤미안이 되는 것이었다. 그러나 그의 요청은 칼같이 거절당했다.

"네가 부탁한 『브룸』의 지원금에 대해 외삼촌들이 모두 모여 의논했다. 안타깝게도 네게 보탬을 줄 수 없다는 방향으로 의견이 모였단다. 우리 생각에 『브룸』은 본질적으로 호사가들의 여가생활을 위한 잡지라고 여겨지는구나. ……네가 그 사업을 통해 좀더 일찍 성과를 보여주었더라면 좋았을 텐데 유감이다."

이미 미국을 떠난 해럴드는 유럽에서 외삼촌의 편지를 받았다. 그는 신랄하게 답장을 써서 보냈다.

"외삼촌의 젊은 시절 경력에 대해서는 잘 모르지만, 안전 제일주의보다는 대담무쌍하고 실현 불가능해 보이는 선택을 여러 차례 하셨던 것으로 압니다……."

이에 대한 답장은 받지 못했다.

젊은 시절 『브룸』 편집진에 참여했던 전기작가 매튜 조지프슨은 회고록에서 이 공교로운 사건을 다루면서 흥미 있는 각주를 달았다.

이 일화의 재미있는 점은, 한결같이 완고하기만 했던 구겐하임 가 형제들이 얼마 후 가엾은 조카 해럴드 로브를 견본 삼아 엄청난 규모로 예술을 후원했다는 사실이다. 1924년 초, 사이먼은 1,800만 달러를 존 사이먼 구겐하임 기념재단(1922년 17세의 나이에 폐렴으로 사망한 그의 아들 이름을 땄다)에 기부했다. 이 재단은 수백 명의 화가와 작가에게 후원금을 제공했으며, 그 가운데에는 예전 사이먼 구겐하임이 돌아보지 않았던 『브룸』의 기고가들이 다수 포함되어 있었다.

1924년 『브룸』은 결국 발간을 중단했고, 해럴드는 첫 번째 소설을 집필하기 위해 파리로 왔다. 그곳에서 그는 젊은 어니스트 헤밍웨이를 만났다. 헤밍웨이는 몇 편의 단편소설과 시를 발표했지만, 당시까지만 해도 자신의 천직을 기자라고 여기고 있었다. 그는 야망이 넘쳤지만 불안정했다. 우정으로 시작된 그들의 관계는 라이벌로 발전하여 달갑지 않은 결별로 끝났다.

그 밑바닥에는 자신보다 학력도 좋고 재산도 많은 로브를 부러워하는 헤밍웨이의 질투심이 깔려 있었다. 로브는 허풍쟁이였던 헤밍

웨이를 제압할 수 있었고 또 그렇게 했다. 테니스 실력도 로브 쪽이 월등했다. 그는 또한 여자들 사이에서도 훨씬 인기가 있었으며, 그 당시에는 작가로서도 헤밍웨이를 압도하는 추세였다. 헤밍웨이가 과거에 은근히 참가하고 싶어 하던 팜플로나 투우 축제에서 로브는 소를 단단히 붙들고 뿔을 잡고 올라탔다가 훌륭하게 착지에 성공했으며, 착지하는 그 순간까지도 그가 쓰고 있던 안경은 그의 코 위에 그대로 얹어져 있었다. 관중들은 환호성을 질렀다. 소에 관한 이야기나 나누고 죽이는 장면(로브가 썩 마음내켜하지 않았던)을 지켜보는 것이 전부였던 헤밍웨이로서는 이때 느꼈던 수치심을 잊을 수 없었다. 그 수치심은 자신이 호감을 품고 있던 더프 트와이스던 양에게 해럴드가 접근하면서 더더욱 깊어졌다.

로브가 일부러 헤밍웨이를 자극한 것은 아니었지만, 헤밍웨이의 적개심은 점점 깊어졌으며, 그 감정은 첫 소설 『태양은 또다시 떠오른다』(*The Sun Also Rises*, 1926)에 흘러나왔다. 이 소설에는 1925년 여름 팜플로나를 여행하며 겪었던 수많은 순간이 무자비하게 점철되어 있는데, 그 누구보다 로버트 콘으로 등장하는 로브가 가장 심하게 묘사되었다. 피가 끓어오를 만큼 저돌적으로 집필한 『태양은 또다시 떠오른다』——헤밍웨이는 이 소설을 1925년 늦가을 탈고했다——는 반유대주의적인 감정을 극단적으로 드러내고 있어 오늘날의 시각으로는 신뢰도가 떨어진다(아무리 집필 당시 일부 사회에서 유대인 배척을 어느 정도 용인했다고 하더라도). 헤밍웨이가 콘을 미워한 실제 이유는 로브에게 패한 데서 비롯되었다. 로브는 한 수 위였지만, 평생 동안(그는 1974년에 사망했다) 헤밍웨이의 배신을 절대로 잊지 않았다. 헤밍웨이가 저지른 반칙이 어느 정도였는지는

매튜 조지프슨이 가장 잘 묘사하고 있다.

『태양은 또다시 떠오른다』가 출판된 후 해럴드는 더 이상 헤밍웨이에 대해 언급하지 않았다. 그들의 우정은 깨졌다. 소위 '잃어버린 세대'라 불린 소설을 완성시키면서 젊은 소설가는 실제로 파리에 있던 자신의 친구들을 그려넣은 것이다. ……은퇴한 영국 프로권투 선수이자 헤밍웨이가 가장 좋아한 파리 술집의 바텐더였던 제임스 채터스(바 맨[Barman] 지미)의 회상에 따르면, 그 소설 속에는 실제 인물로 여겨지는 (소설 속) 인물들이 족히 여섯 명은 등장했으며, 보복을 원하는 작가의 의도가 엿보였다. ……

나는 식사 전에 목을 약간 축이려고 '돔'(Dôme)바에서 한숨 돌리고 있었다. 내 옆에는 키가 크고 호리호리한 여성이 선 채로 무엇인가 마시고 있었고, 우리는 곧 안면을 텄다. 박식했지만 겸손했던 그녀는 약간 긴 얼굴에 머리카락은 적갈색이었으며 오래된 연두색 펠트 모자를 눈 바로 위까지 덮고 있었다. 그녀는 트위드 천으로 만든 옷을 입고 영국식 악센트로 말했다. 곧 그녀가 '마이크'라고 부르는, 잘생겼지만 피곤해 보이는 영국 남자가 합류했다. 그녀의 동행임이 분명했다. 그들은 끊임없이 마시면서 나와 수다를 떨다가, 오데옹 광장 근처에 있는 '지미네 바'에 함께 가자고 초청했다. 그곳은 내가 프랑스를 떠나 있는 사이에 꽤 유명해진 가게였다. 편안한 분위기 속에 우리는 가볍게 대화를 나누며 술을 서너 잔 들이켰고 그러면서 스스로를 더욱 매력적이라고 느끼게 되었다. 그러자 로렌스 베일이 바에 들어와 그녀에게 '더프'라고 부르며 인사를 건넸다. 이 순간, 헤밍웨이의 '잃어

버린 세대'의 등장인물로 추정되는 파리의 몇몇 명사에 관한 일화가 떠올랐다. 대화에 섞여 있는 바로 그 악센트, 술을 마시는 방식(건배를 한다든가), 그리고 우울할 만큼 낮은 목소리로 건네는 악의 없는 농담까지. 모든 것이 그대로였다.

갑자기 해럴드 로브가 더프를 보고 성큼성큼 걸어오다가 멈춰서서는 꼼짝도 하지 않았다. 그는 그녀가 시내에 있다는 소식을 듣고 찾아온 것이 틀림없었다. 그는 우리 테이블에 합석해서 거의 아무 말도 하지 않았다. 그러나 그의 심정은 책 속에 묘사된 로버트 콘과 거의 다를 바가 없는 듯 보였다. 더프의 영국 친구는 (소설과 참으로 비슷하게도) 해럴드의 등장에 거의 동요하지 않았다. 로렌스 베일이 용감하게 말했다.

"흠, 이제 어니스트만 등장하면 정원이 다 차겠군."

로렌스 베일은 페기가 '선와이즈 턴'에서 일하면서 만난 사람들 가운데 하나로 매력적인 인물이었다. 그는 훗날 그녀의 인생에 가장 심오한 영향을 미칠 운명이었지만, 당시에는 그 말고도 많은 사람이 있었다. 시인 앨프리드 크레임보그와 롤라 리지가 그곳에 자주 들렀고, 화가 마슨 하틀리와 찰스 버치필드, 작가 가운데에는 F. 스콧 피츠제럴드가 있었다. 페기는 메리 모브레이 클라크를 숭배했다. 그녀는 신여성으로서 그리고 예술가의 친구로서 역할 모델을 제시해주었다.

페기는 새롭게 주의를 끄는 사람들과 어떻게 섞여야 할지 아무런 대책이 없었으며, 향수를 뿌리고 진주 목걸이와 '고상한 진회색 코트'를 걸치고 출근했지만 '선와이즈 턴'은 어쨌든 직장이었다. 언제

나 유쾌한 곳만은 아니었다. 어머니는 서점을 수상하게 여겨 딸을 감시하기 위해 불시에 그리고 수시로 드나들었다. 페기는 날씨가 궂을 때면 레인코트를 가지고 찾아오는 어머니의 모습에 당황했고, 그녀가 시비를 걸어오면 짜증을 냈다. 서점 입장에서는 대환영이었지만(클라크로서는 광명과 같았다), 페기는 구겐하임 가와 셀리그먼 가 숙모들이 그들 아파트와 집에 있는 선반을 채우기 위해 줄지어 책을 주문해오는 것 또한 마찬가지로 당황스러웠다. 그 책들은 결코 읽기 위한 용도가 아니었다. 그저 장식품에 지나지 않았다.

업무 자체는 따분하고 틀에 박힌 정리뿐이었지만, 페기는 노동에 대한 보상보다는 그 공간에 머무는 것 자체를 즐기며 흔쾌히 일했다. 다만 한 가지 불쾌한 점은, 점심시간에만 그녀의 책상이 있는 갤러리에서 빠져나와 서점으로 내려올 수 있었던 것이다. 심지어 책을 파는 것조차 담당 직원이 아무도 없을 때만 간신히 허락될 정도였다. 클라크가 페기를 지나치게 어수룩하게 여긴 것인지 아니면 그녀를 서점에 자유롭게 풀어놓기 부담스러웠던 것인지는 알 수 없다.

어쨌든 페기는 차츰 고대하던 사람들을 하나 둘 만나기 시작했고, 성실한 점원이자 훌륭한 고객이 되어 클라크의 경계심을 누그러뜨렸다. 그녀는 임금 대신 책을 10퍼센트 할인해서 구입하는 쪽을 택했다. 자신이 충분히 보상받고 있다고 여기고 싶어서, 그녀는 현대문학을 전집째 구입해서 특유의 게걸스러움으로 모두 독파해버렸다.

'선와이즈 턴'에 단골로 드나들던 주요 인사 가운데에는 리언과 헬런 플라이시먼 부부가 있었다. 리언은 '보니&리버라이트' 출판사의 이사였으며, 헬런은 페기와 마찬가지로 뉴욕 사교계를 주도하는

유대 가문 출신으로 보헤미안의 삶을 선망했다. 제1차 세계대전 뒤 찾아온 격변기의 사회적 유행에 편승하여, 리언과 헬런은 자유결혼[22]을 했다. 여전히 비통할 만큼 베니타를 그리워하던 페기는 마음의 빗장을 언제든 열 준비가 되어 있었고, 곧바로 리언에게 반해버리고 말았다. 1960년 개정판에는 삭제되었지만, 그녀는 자서전을 통해 이렇게 말했다.

"나는 리언과 사랑에 빠졌다. 그는 내게 그리스 신처럼 보였다. 하지만 헬런은 이에 대해 전혀 신경 쓰지 않았다. 그들은 매우 자유분방했다."

그 만남이 어떤 사건으로 이어졌는지에 대해서는 전해지는 바가 없다. 페기는 그 후 예술적인 분위기에 안착하고 인정받는 데 더욱 관심을 모았다.

플라이시먼 부부는 페기에게 앨프리드 스티글리츠를 소개했다. 50대 중반의 스티글리츠는 사진예술의 선구자였으며 아방가르드 사진 분리파[23]를 창시했다. 리언과 헬런은 페기를 5번가에 있는 그의 조그마한 '291갤러리'로 데려갔다. 그 만남이 당시 페기에게 어떤 영향을 미쳤는지 알 수 없지만, 사진 말고도 다양한 데 관심이 많았던 스티글리츠는 페기에게 미국에서는 처음으로 세잔, 피카소, 마티스를 보여주었다. 그들이 조우한 그 시대는 마침 현대 추상미술에 대한 관심이 점점 높아가던 때였고, '291갤러리'는 아방가르드 회화와 조각의 요충지였다. 페기에게는 이 순간이 첫 경험이었던 셈이다. 그녀는 훗날 스티글리츠의 아내가 될 조지아 오키프의 그림도 보았다. 그 작품이 무엇이었는지는 알 수 없지만, 페기가 "어느 방향이 위쪽인지 몰라 그림을 네 번이나 돌려보았던" 것으로 미루어

추상화였음은 분명하다. 그녀의 친구들과 스티글리츠가 기뻐한 것으로 보아 그녀는 긍정적인 반응을 보인 것이 틀림없다. 페기는 그 후로 25년간 스티글리츠를 만나지 못했지만, "그와 대화를 나눌 때면 거리감이 전혀 느껴지지 않았다. 우리는 시간이 정지된 곳에 있었다"고 말했다. 그 후 페기는 주지하다시피 현대미술계의 원로가 되었다. 그렇다면 오키프의 작품이 그녀에게 소통의 계기가 되었던 것일까? 아니면 단지 추상화가 그녀에게 시간이 지날수록 편해지는 친구처럼, 틀에 박히지 않은 의심스러운 영혼을 상징하는 모반의 정신을 제공했던 것일까? 하지만 현대미술과 직접적으로 교류하기까지는 아직 많은 시간을 기다려야 했고, 그녀는 사려 깊은 사람이 못되었다. 따라서 의식적이든 무의식적이든 그런 통찰은 그녀의 시야 밖에 해당하는 일이었을 것이다.

그녀는 원하는 것은 무엇이든 소유했다. 그런 와중에 깨달은 것은 그녀가 남에게 베푸는 데는 무능하다는 점이었다.

로렌스 베일 역시 플라이시먼 부부의 친구였다. 미국인 어머니와 프랑스계 미국인 아버지 사이에서 태어난 그는 미국 시민이었지만 프랑스에서 성장해 옥스퍼드에서 현대 언어를 공부했다. 영어, 프랑스어, 이탈리아어에 능통하고——그는 전쟁 중 미군 포병대에서 연락장교로 근무했다——앵글로 프렌치 악센트로 말하는, 다소 유럽인에 가까웠던 그는 매력적이고 상냥했다.

그는 상당한 실력의 화가였고, 작가로서도 재능을 보였다. 예술적 소양이 풍부한 것은 의심할 여지가 없었지만, 1920년 스물아홉 살이 되도록 그 어떤 분야에서도 자신의 길을 찾지 못하고 있었다. 파

리에 살던 그는 매사추세츠 프로방스 타운의 실험극단 '프로방스 플레이어즈'에서 자신의 단막극 「원하는 게 뭐야?」(What D'You Want?)가 상연되는 때에 맞추어 뉴욕에 머물고 있었다. 당시 그는 그린위치 빌리지에 있는 플레이라이츠 시어터와 그린위치 빌리지 시어터에서 작품을 연출하고 있었다. 베일의 단막극은 유진 오닐의 작품 공연을 위한 개막극으로 상연되었다. 베일의 주역배우 중에는 훗날 페기의 인생에서 중요한 부분을 차지한 미나 로이라는 여성이 있었다. 베일은 프로방스 타운에서 이미 성공을 거두었고, 뉴욕에서 상연 중인 오닐의 연극 「황제 요한」 제작에 일부 참여했다.

그린위치 빌리지는 예술가들로 북적댔다. 집세가 저렴하다는 소문이 퍼졌기 때문이다. 새로운 분위기의 뉴욕에서는 엘자 폰 프라이탁 로링호펜이라는 남작부인이 중요도와 상관없이 가장 주목을 받고 있었다. 그녀는 가난하고 비참한 가정에서 자라 매춘부로 팔렸지만, 훗날 뮌헨 대학에 입학해 미술을 전공했다. 그곳에서 그녀는 불행한 결혼생활을 거쳐 독일 문학 서클에 가입했다. 그녀의 연인은 경찰의 체포망을 벗어나기 위해 고향을 떠나 파란만장한 인생역정을 거친 뒤 미국으로 그녀를 불러들였지만, 1909년 그녀를 켄터키 주에 버려둔 채 도망갔다. 서른다섯 살의 엘자는 뉴욕에 망명한 가난한 독일 남작과 결혼하여 남작부인이 되었다. 남작은 전쟁이 발발하자 그녀 곁을 떠났고 전쟁이 끝날 즈음 스위스에서 스스로 목숨을 끊었다.

뉴욕에 홀로 남겨진 그녀는 어느덧 화가를 상대하는 모델이 되어 근근이 생계를 유지했다. 이런 그녀의 삶은 드문드문 기사화되다가 『리틀 리뷰』를 통해 본격적으로 부각되었다. 이때부터 그녀의 인생

은 당대의 살아 있는 화신으로 변모했다. 프랑스 영사를 방문할 때면 그녀는 쉰 개의 촛불이 꽂혀 있는 설탕가루 범벅의 생일 케이크를 머리에 썼으며, 성냥갑이나 봉봉사탕을 귀고리로 달았다. 얼굴에는 에메랄드 그린 색을 칠하고 우표를 '애교점' 삼아 붙였으며, 고슴도치 가시를 속눈썹으로 달고, 말린 무화과를 목에 걸었다. 또 어떤 때에는 노란색 파우더와 까만색 립스틱을 얼굴에 바르고, 석탄 광주리를 모자처럼 써서 그 효과를 돋보이게 했다. 1917년, 작가이자 화가인 조지 비들을 만나는 자리에서는 자주색 레인코트를 입고 '궁정식'으로 옷자락을 양옆으로 걷어 올리며 인사해 아무것도 입지 않은 자신의 하반신을 고스란히 노출시키기도 했다.

그녀의 젖꼭지 위에는 두 개의 양철 토마토 캔이 올려져 있었고, 그 안에는 그녀의 등을 감고 남은 연두색 실이 채워져 있었다. 토마토 캔 사이에는 풀이 죽은 카나리아가 들어 있는 아주 조그마한 새장이 걸려 있었다. 한쪽 팔에는 손목에서부터 어깨까지 셀룰로이드를 바른 커튼용 쇠고리가 뒤덮여 있었는데, 그녀는 워너메이커스에 전시되어 있던 가구에서 슬쩍한 것이라고 훗날 털어놓았다. 그녀가 벗어놓은 모자는 금박을 입힌 당근과 사탕무 같은 채소로 고상하지만 눈에 띄지 않게 장식되어 있었다. 머리카락은 짧게 쳐서 주홍색으로 물들였다.

'진정한 본질'로서의 그녀의 이미지는 오래가지 못했다. 천박한 생활과 끊임없이 되풀이되던 경찰과의 시비 때문에 외모에서 비롯된 그녀의 평판은 빛을 잃었고 정신은 점점 붕괴되었다. 소수를 제

외하고 모두가 그녀에게 등을 돌렸으며, 남은 친구 가운데 하나였던 소설가 주나 반스는 그녀를 유럽으로 돌려보냈다. 그녀는 비참한 가난에 시달리다 포츠담에서 생을 마쳤다. 시신은 1927년 크리스마스가 얼마 안 남은 시점에 발견되었는데, 머리를 가스오븐 안에 처박은 채 숨겨 있었다. 페기는 그녀와 아는 사이는 아니었지만 이야기는 듣고 있었고, 사회적 관습에 아랑곳하지 않는 완벽한 상징으로서 매력을 느끼고 새겨두었다.

전후 미국에 찾아온 구원의 감격과 경제적 호황은 그린위치 빌리지만 누린 것이 아니었다. 이러한 혁명은 전쟁 전, 시각예술과 음악에서 가장 위대한 표현을 발견하면서 시작되었다. 현대미술은 당시 진정 새로운 창조물이었다. 프록 코트와 호블 스커트를 입고, 마차와 증기기관차가 다니던 바로 그 시대에 큐비즘이 탄생했고, 스트라빈스키는 「불새」를 작곡했다. 이 같은 예술적 혁명은 과거에는 결코 일어난 적이 없었다.

혁명은 제1차 세계대전으로 인해 불이 붙었으며, 기술적 진보도 비슷한 수준만큼 혁명적으로 가속화되었다. 피카소와 브라크는 1914년 전부터 입체파 그림을 그렸으며, 이탈리아에서는 움직임을 시각적으로 표현하는 실험이 발라와 세베리니에 의해 시도되어 주목을 받았다. 반면 모션 포토그래피(영화의 전신)는 아직 초기 단계에 머물고 있었다. 19세기에서 20세기로 넘어가는 전환의 시대에는 엄청난 기술의 진보가 이루어졌다. 그러나 1920년을 들여다보면, 자전거가 여전히 가장 빠른 교통수단으로 군림했으며, 비행기 여행은 몇몇 소수에게만 알려져 있었고, 자동차 · 전화 · 라디오는 거의 찾아보기 힘들었다. 전보는 전쟁을 통해 비약적으로 발전했지만 상

용화까지는 아직 멀어서, 타이타닉호가 침몰 직전 발송한 SOS 신호는 사실 거의 최초의 사례였다. 텔레비전은 등장하지도 않았다. 컴퓨터는 말할 것도 없이 아주 먼 미래의 일이었다.

페기는 빅토리아 시대에 태어났다. 1920년까지 그녀는 재즈 시대[24]에 속했다. 그녀의 삶은 시대의 과도기를 관통했으며, 의지만 있다면 별다른 노력 없이 시대의 흐름을 타고 앞으로 나아갈 수 있었다.

사교계에도 그럭저럭 진보의 바람이 불어왔다. 1918년 이후 몇 년 안에 45퍼센트의 미국 여성들이 의상을 바꿔 입었다. '말괄량이'[25]로 상징된 의복 혁명은 도덕성의 억압, 국수주의, 계급차별, 지방색으로 버무려진 전쟁 직전의 정서에서 벗어나고 싶은 희망을 강렬하게 내포했다. 보수 세대는 새롭고 불온한 경향들을 짓눌렀으며, 1920년 청교도주의를 바탕으로 미 전역에 금주법을 도입하며 실력을 확실하게 행사했다. 그 결과는 전례 없는 범죄의 물결과 기록적으로 증가한 알코올 소비로 나타났다.

이미 따버린 병뚜껑은 그 무엇으로도 막을 수 없었다. 요정 지니는 벌써 램프 바깥에 나와 있었다. 페기는 이런 시대의 어린아이였다. 그리고 다른 미국 젊은이들처럼 머리를 기르고, 짧은 치마를 입었으며, 춤추고, 마시고, 그리고 떠났다.

출발

 여전히 어머니와 함께 살고 있던 페기는 '선와이즈 턴'마저도 갑갑하다고 느끼기 시작했다. 그녀는 로렌스 베일을 좋아하게 되었다. 그녀는 그의 유럽식 예절에 반했으며, 서점을 찾는 대부분의 단골고객에 비하면 위압적이지 않다는 사실도 알게 되었다.

 딸이 직장을 그만두겠다는 의사를 밝히자 플로레트는 크게 안도했다. 딸은 대신 여행을 원했다. 어린 시절에는 곧잘 유럽을 가곤 했지만 성인이 된 이후로는 한 번도 떠나지 못했다. 플로레트는 이 제안이 그녀가 바라는 딸의 미래상에 더 부합한다고 판단했다. 플로레트로서는 로렌스의 지인들이 대체 딸에게 어떤 영향을 미쳤는지 알 도리가 없었다. 다만 해럴드의 유럽행이 임박한 것과 해외로 나가겠다는 페기의 결심 사이에 어떤 연관성이 있을 것이라고 추측할 따름이었다.

 페기는 그린위치 빌리지를 방문한 적은 없지만, 그곳에 사는 이들과 공감대를 형성하고 있었다. 수많은 젊은 예술가가 전쟁의 불길 속에서 강하게 단련되었지만, 뒤이어 찾아온 쾌락을 병적으로 즐겼

으며, 그중 상당수가 전쟁이 선사한 경제적 부흥을 누리고 있었다. 남자들은 전쟁에 참전하거나 야전을 통해 구대륙을 처음 경험해보았고, 눈으로 직접 본 것들을 선호하게 되었다.

1875년 헨리 제임스가 미국을 떠나 유럽으로 향하는 첫 테이프를 끊었으며, 거트루드 스타인은 1903년 파리에 정착했다. 화가 마슨 하틀리는 제1차 세계대전이 발발하기 전부터 베를린에 거주하고 있었는데, 보병장교였던 독일 연인이 전쟁 중 사망했다. 연인의 죽음을 통해 떠오른 영감으로 하틀리는 회화 「무빙 시리즈」(Moving Series)를 완성했다. 미국 촌뜨기들에게는 뉴욕도 충분히 근사했고 일종의 타협이 가능한 곳이었다. 그러나 예술가라면 역시 파리, 로마, 베를린, 런던 같은 도시에 압도적인 매력을 느꼈다.

그중 가장 유명하고, 가보고자 열망했던 도시는 단연 파리였다. 종전 뒤 프랑스는 유럽 예술 표현의 중심지로 매우 빠르게 자리잡았다. 그 표현이란 단어에는 전쟁에 대한 각성과 뒤이어 찾아온 자유의 만끽이 예정된 순서로 반영되었다. 파리는 그 요충지였는데, 미국 출신의 젊은 예술가들에게는 실리적으로도 유리했다. 1920년대에는 1달러 환율이 약 20프랑이었다. 많이 떨어질 때는 14프랑까지 내려갔지만 대체로 그 정도 수준에서 고정되었다. 호텔과 여행경비를 포함해서 하루 5달러면 프랑스에서는 편안하게, 심지어 풍족하게 생활할 수 있었다. 생활비는 대략 미국의 절반 정도밖에 들지 않았다. 매튜 조지프슨은 양주 와인 한 병을 9상팀이면 살 수 있었고, 두 사람이 근사한 식사를 하는 데는 2~3프랑이면 족했다고 썼다. 존 글래스코와 그의 친구 그림 테일러는 파리에 있는 '줄 세자르' 호텔에 한 달간 숙박하는 데 20달러가 들었으며, 침대 위에서 아침

식사를 하고 싶을 때는 15센트만 추가로 지불하면 되었다.

연간 개인 수입이 2만 달러가 넘었던 페기는 이곳에서 얼마든지 맘껏 지낼 수 있었다. 그러나 재산은 축복이자 동시에 불행이었다. 그녀는 따로 밥벌이를 할 필요가 없었지만, 그녀가 어울리고자 했던 사람들은 사정이 달랐다.

시인 겸 디자이너였던 미나 로이와 작가 주나 반스, 그리고 케이 보일은 페기의 삶 속에서 서로에게 영향을 미친 절친한 친구들이었다. 그들 모두는 여성 참정권을 주장하고 남녀 예술가의 평등을 위해 자성을 촉구하던 유명한 초창기 여성 운동가였다. 1913년 예술적 기질과 야망이 넘쳤던 보일의 어머니는 열한 살짜리 딸을 뉴욕 '아모리 쇼'26)에 보냈다. 이 유명 전시회는 스티글리츠가 명예 부회장으로 있는 '미국 화가 및 조각가 연맹'에 의해 개최된 것으로, 국제적인 현대 미술품들이 1,100점이나 출품되었다. 당시 열다섯 살이었던 페기에게는 그런 부모도 없었거니와, 예술적 감수성과 맺어진 자신의 진로를 아직도 자각하지 못하고 있었다. 그녀보다 나이가 약간 더 많았던 미나 로이(1882년 런던 출생)는 '아모리 쇼'가 개최될 당시 피렌체에 살고 있었다. 반면 그녀의 친구이자 인습 타파주의자였던 메이블 도지는 그 출발선에 상당히 근접해 있었다. 그 후 미나는, 1900년 그녀가 태어난 해에 개관한 뮌헨 여성 예술가 아카데미에 얼마간 재학했다.

여기서 진짜 요점은 이 모든 여성이 예술계에 일찌감치 합류했고, 예술가로서 능동적으로 그 집단에 소속되길 원했으며, 또한 먹고살기 위해 일을 해야만 했다는 점이다. 반스는 독신을 고수했지만 보일과 로이는 결혼했다. 하지만 페기와 마찬가지로 좋은 어머니는 되

지 못했다. 물론 그들이 조금만 더 늦게 태어났더라도 가정을 이루었을까는 의문이다. 그들은 본질적으로 독립된 영혼의 소유자였으며 찰스 다나 깁슨[27]의 드로잉 작품에 그려진 자유로운 여성의 '이미지'에 휩쓸리지 않았다. '깁슨 걸'들은 자신감이 넘치고 생기발랄했지만, 여전히 남자들이 호감을 느끼는 부류의 여자들이 가질 법한 생각을 지니고 있었다. 그들에게는 여성 참정권론자들의 뱃심이 결핍되어 있었다. 여성들은 그들 앞에 나서서 기나긴 투쟁을 했으며, 서부에 사는 여성들이 진정으로 평등한 권리를 쟁취하기까지는 이 시점으로부터 적어도 60년은 더 걸렸다. 다른 분야와 마찬가지로 예술계에서도 주도권은 남성들이 쥐고 있었는데 이들 대부분은 남성 우월주의자였다. 페기는 페미니즘의 선구자로 널리 알려져 있지만 그녀는 그런 부류와 아무런 공통점이 없었다. 다만 자신의 존재를 인식시키고 자신의 독립을 주장했던 것이다.

그러나 갈 길은 아직 멀었다. 페기는 바라던 만큼 어머니한테서 자유롭지도 못했고, 또 인정받지도 못했다. 페기가 파리로 떠날 채비를 할 때, 그 일정에는 플로레트와 큰어머니 아이린, 사촌 발레리 드레퓌스가 동행자로 포함되어 있었다. 물론 좌안(左岸)[28]으로 가는 일정도 예정에 전혀 없던 일이었다.

2 유럽

나는 곧이어 유럽으로 향했다. 그 당시에는 그곳에서 21년이나 살게 되리라고는 상상도 못했지만 설령 알았다 해도 멈출 수 없었을 것이다. …… 그 시절, 모든 것을 알고 싶어 하던 나의 희망은 그 무엇에 대한 내 감정의 결핍과 극명하게 대조를 이루었다.

● 페기 구겐하임, 『금세기를 넘어서』

파리

사실 첫 번째 여행은 그저 물에 발끝만 살짝 담그는 수준에 지나지 않았다. 페기는 그로부터 21년간 미국으로 돌아가지 않았다고 말했지만, 정확히 맞는 말은 아니다. 과연 그녀가 조지아 오키프의 추상화 때문에 현대미술에 관심을 가지게 되었는지 알 수 없지만, 그보다 더욱 중요한 사실은 그로 인해 그림을 좀더 알고 싶은 마음이 내면에서 자라났다는 점이다.

그녀는 어머니와 발레리와 함께 배를 타고 리버풀로 향했다. 그들은 영국 호수 지방을 들르고 스코틀랜드를 여행한 뒤, 영국 전체를 훑어 내려온 다음 프랑스로 건너와 루아르 성에 자리잡았다. 파리에 도착하자, 기진맥진한 플로레트는 크리용 호텔에 여장을 풀면서 마냥 행복해했다. 크리용 호텔은 당시 파리에서 가장 비싸고 안락한 호텔 중 하나였으며, 좌안의 입김도 아직 거기까지는 미치지 못했다. 여행을 하면서 페기는 자신의 열정을 빠르게 키워나가며 새로운 경험을 쌓으려 했다. 이미 숙련된 여행가였던 발레리는 그녀의 열정을 공유하며 벨기에와 네덜란드, 나중에는 이탈리아와 스페인을 안

내했다. 1920~21년, 그들은 개척자의 입장에 서 있었다. 유럽은 그들에게 아무도 건드리지 않은 미답의 지대나 다름없었다.

그들의 답사는 그중에서도 예술을 줄기 삼아 이어졌다. '선와이즈턴'의 단골고객들 사이에서 편안함을 느꼈듯이, 이 시기 페기는 유럽에서 마음이 편해지는 것을 느꼈다. 그곳은 조부모의 고향이었으며, 어린 시절 사랑했던 곳이었다. 전쟁 때문에 4년간 찾아오지 못했던지라 성년이 된 그녀는 동경의 대상을 만난 셈이었다.

"나는 곧 유럽에서 그림이 있는 곳이라면 어디든 수소문했고, 작품 한 점을 보기 위해 작은 시골마을로 몇 시간이고 걸려서 찾아가곤 했다."

발레리는 탁월한 가이드였지만, 예술에 관해서는 더욱 주목할 만한 다른 인물이 담당하고 있었다. 그 주인공은 바로 아먼드 로웰가드로 조지프 듀빈 경의 조카였다(훗날 귀족이 된 듀빈은, 미술 거래상으로 그리고 셀리그먼 가문의 영국계 분파로 주목을 받았다. 그의 이름을 딴 대영박물관의 듀빈 갤러리는 그 명성을 전하고 있으며, 그는 이 박물관에 파르테논에서 발굴한 「엘긴 마블스」[29]를 기증했다). 아먼드는 이탈리아 르네상스 회화의 위대한 찬양자였다. 프랑스에서 만났을 때, 그는 페기에게 예술사학자 버나드 베런슨의 저서를 결코 이해할 수 없을 거라고 말했다. 이에 그녀는 발끈했다.

"나는 그가 쓴 유명한 일곱 권짜리 비평전집을 이미 다 구입해서 읽었다고요."

그녀는 그림의 물리적 이론에——촉감적 가치, 공간 구성, 운동성, 색깔 등——관한 책을 읽고, 몰두하며, 받아들인 내용들을 적용하려 애썼다. 말년에 그녀는 (잭슨 폴록의 작품에서 태피스트리와 같은

가치에 주목하면서도) 현대미술에 몹시 질려 있던 바로 이 훌륭한 비평가를 만나서 고상하게 어울렸다.

배움에 대한 페기의 열의가 진지했음은 의심의 여지가 없다. 그러나 자기 과시를 할 기회가 되면 수그리는 법 또한 없었다. 그녀가 죽은 뒤, 사람들은 그녀가 단골 도서관에서 당대 위대한 예술사 관련 서적과 비평서를 모조리 읽어버렸다는 사실을 알게 되었다. 또한 그녀는 그림만큼 섹스에도 관심이 많았다. 아먼드는 그런 페기를 도저히 당해낼 수 없었다.

"그는 나의 넘치는 활기에 거의 죽어날 지경이었다. 그는 내게 매력을 느끼고 있었지만 나를 배겨내지 못하고 결국 포기하고 말았다."

파리에는 그밖에도 즐길 거리가 많았으며 남자친구도 최소 한 명 이상 사귀었다. 페기는 피에르라고 불리던 '어머니의 사촌쯤 되는' 소년에 대해 이야기했다. 그가 누구든 간에, 그녀는 아먼드와 키스한 날 동시에 그와도 키스했다고 순진하게 떠벌리고 다녔다. 그녀는 러시아 여자친구 피라 베넨슨과 함께 의상실을 다니는 것을 즐겼다. 페기는 피라와 비밀을 공유하기 위해 러시아어를 배우려 했지만 그리 오래가지는 못했다. 그들은 랑방, 몰리뇌, 그리고 푸아레[30]에 들러 옷을 입어보며 시간을 보냈고, 누가 청혼을 더 많이 받아내는지 내기를 걸곤 했다. 그러나 크리용 호텔에서는 플로레트의 감시 아래 참으로 착하고 온순하게, 부유한 소녀들이나 가질 법한 시간을 보냈다. 예술에 대한 페기의 관심은 아무 문제가 없었다. 큰아버지 솔로몬의 아내였던 아이린 큰어머니(발레리의 사촌)는 올드 마스터[31] 수집가로, 식견이 남달랐다.

이렇듯 즐거운 꽃노래가 9개월 동안 기분 좋게 이어지는 가운데,

동생 헤이즐이 결혼을 하니 집으로 돌아와달라고 청첩장을 보내 훼방을 놓았다. 헤이즐은 같은 '부류'의 사람을 골라 결혼을 했다. 지그문드 M. 켐프너는 촉망받는 하버드 졸업생이었고, 플로레트는 독불장군 같던 막내딸이 무사히 결혼에 골인하는 모습을 보고 안도의 한숨을 내쉬었다. 페기는 일종의 와일드 카드로 남았지만, 행운이 함께해 곧 언니며 동생이 앞서 걸어간 길을 뒤따라갈 예정이었다. 한편, 연약한 체질을 타고난 베니타는 대를 이을 아이를 낳는 데 번번이 실패해 걱정거리가 되었다.

헤이즐의 결혼식은 1921년 6월 1일 뉴욕 리츠 칼튼 호텔에서 거행되었다. 1년간 지속된 이 결혼은 그녀가 앞으로 평생 동안 치를 일곱 번의 결혼식 가운데 첫 번째 예식이었다. 어쨌든 플로레트는 바로 이 순간만큼은 만족했다.

뉴욕으로 돌아온 페기는 옛 친구들과 재회했다. 그 가운데에는 플라이시먼 부부도 포함되어 있었다. 리언은 '보니&리버라이트' 사를 사직했고, 그들한테는 아이가 태어나 있었다. 거의 무일푼인데다 앞을 내다볼 수 없는 상황에서, 페기가 파리에 함께 가자고 제안하자 그들은 기꺼이 그녀의 초대를 받아들였다.

페기는 파리로 돌아갈 날짜를 기다리며 안달이 났다. 유럽, 무엇보다 파리에서는 그 어떤 너절한 것도, 집안과 관계된 반유대주의 감정도 상대할 필요가 없었다. 보헤미안의 삶에 동참하지는 않았지만, 그녀에게 플라이시먼 부부는 어머니나 심지어 육촌보다도 훨씬 자극적인 동반자였다. 그렇다고 플로레트와 발레리가 뉴욕에 남아 있던 것은 아니었다. 표면상 유일하게 바뀐 것은 호텔뿐이었다. 그들은 크리용 호텔 대신 플라자 아테네에 숙박했다.

파리는 그 자체로 빠르게 변모하고 있었다. 폐기 세대의 미국인들은 몽파르나스에 모여 살았다. 그곳은 집세가 저렴한데다 당시 생제르맹 거리 바로 북쪽에 있는 자콥 가의 '자콥' 호텔 주변을 둘러싸고 있었다. 하지만 앞에서 언급했다시피, 1921년의 파리행은 아직은 선구적인 시도였다. 미국이 전쟁에 본격적으로 참여한 것은 마지막 4~5개월에 불과했다. 4년을 넘게 버틴 영국, 프랑스, 독일이 받은 정신적 손실을 토박이들보다 경험도 없고 부유하고 훨씬 순진했던, 이제 갓 유럽이란 땅에 발을 디딘 미국인들은 알 도리가 없었다. 호기심에 이끌려 그들은 코즈모폴리턴이 되는 법, 선입견을 버리는 법, 그리고 무지에 대한 두려움에서 벗어나는 법을 배웠다. 그들 일부는 자신들의 유산인데도 공간적인 거리 때문에 가까이하지 못했던 예술의 힘과 접촉했다.

1920년, 이제 겨우 140년의 역사에 불과했던 미국은 자신감이 팽배하여 자신들의 뿌리를 찾아 파고들기 시작했다. 1900년 전후 출생 세대들은 이를 주도하면서 동시에 부모의 부르주아적·물질주의적 가치들을 벗어던졌다. 그들은 몇 푼 안 되는 돈으로도 훨씬 평범하게 얼마든지 잘 살아나갈 수 있었으며, 고향에서와 달리 제대로 된 술을 마실 수 있게 되어 바스터브 진[32]에 간이 상할까봐 걱정하지 않아도 좋았다. 그러나 그중 다수는 자신들이 '외면한' 부모가 주는 용돈으로 생활을 영위하고 있었다.

전쟁은 수많은 믿음을 뿌리째 흔들어놓았다. 어느 누구도 더 이상 "역사는 헛소리"라고 말하거나, 과학적 진보를 맹목적으로 믿으면서 피할 수 있는 상황이 아니었다. 유럽의 젊은 청춘들은 한꺼번에 목숨을 잃었다. 신비주의에 대한 관심이 들끓었다. 한참 유행을 몰

고 온 신지학(神智學)은 불교적 경향이 강한 종교로 자연과 초월적인 신의 위대한 힘에 대한 인간의 열망을 접합하려 했다. 범인류적 동포애를 다룬 이론들은 19세기에 헬런 블라바츠키, 좀더 나중에는 애니 베전트[33]와 프랜시스 영허즈번드[34] 경에 의해 벌써 조성되어 있었다. 브란쿠시, 칸딘스키, 몬드리안 모두가 접신론자였다. 현대 미술가들 가운데 기독교인은 사실상 거의 전무했다고 보아도 무방하다. 베전트는 인도의 지두 크리슈나무르티를 새로운 구세주라고 천명했고, 사람들이 크게 호응하자 즐거워했다. 이반 구르디예프며 레이먼드 덩컨(이사도라 덩컨의 동생)과 같은 사이비 교주들은 공동체와 무념무상의 삶으로 돌아가자는 사상을 기반으로 번창해나갔다. 미국에서는 강신술이 대단히 유행해서 해리 후디니[35]는 사이비 영매가 적발되는 와중에도 제2의 전성기를 맞이했다. 전쟁 중 취리히에서 시작된 다다이스트 운동은 모든 것을 조롱하고 의심했으며, 무엇보다도 구시대적 관습을 집중적으로 공격했다. 지대한 영향을 몰고 온 사건은 이밖에도 많았다. 러시아에서는 공산주의 혁명이 일어났고, 1913년 프로이트의 『꿈의 해석』이 영문판으로 발간되어 초현실주의자에게 막대한 영향을 미쳤다.

'잃어버린 세대'는 전후 유럽의 젊은 미국 망명인들을 일컫는 말로, 얼마 안 가 페기 또한 이 대열에 합류했다. 이 명칭은 거트루드 스타인이 헤밍웨이에게 붙여준 말이었다. 화가 앙드레 마송과 에반 쉬프먼이 거트루드의 살롱에 느지막이 찾아와 술을 마실 때, 그녀는 그들을 경멸 어린 시선으로 지켜보았다. 마송과 쉬프먼이 훗날 매튜 조지프슨에게 이야기한 바에 따르면, 스타인은 이렇게 말했다고 한다.

"당신들 모두 끝장나버린 자손들이로군요."

스타인은 그녀의 차고에서 일하는 기계공이 자신의 풋내기 시절을 얘기하면서 썼던 표현을 그대로 빌려다 말한 것이었다.

스타인은 전후 이민세대 중에서도 비교적 이른 시기에 정착했으며, 화가들의 후견인이 되어 우정을 쌓아갔다. 그 가운데에는 피카소, 마티스, 마송, 피카비아, 콕토, 그리고 뒤샹도 있었다. 그밖에 전쟁 전 유럽에 정착한 이들로는 시인 에즈라 파운드, T.S.엘리엇, 힐다 둘리틀('HD'), 로버트 프로스트 등이 있었다. 엘리엇의 경우는 완전히 동화되어 나중에는 귀화까지 했지만, 그를 제외하면 조국과 관계를 끊은 영국인은 많지 않았다. 전쟁 뒤 한 무더기로 몰려와 정착한 미국인들은 서로 똘똘 뭉쳤다. 가난한 화가와 작가들이 좌안에 몰려들었다면, 우안은 F. 스콧 피츠제럴드가 이끄는 무리들로 북적거렸다. 이러한 공식대로라면 페기는 우안에 속해야 했지만, 운명은 그 반대로 이끌었고 이는 페기에게는 행운이었다. 미국인에는 두 부류가 있었는데, 하나는 로렌스 베일의 어머니처럼 기반이 튼튼하고 재산도 많은 나이 지긋한 귀족사회이고, 다른 하나는 가이드북에 소개되어 있는 레스토랑을 재빨리 점령해버리는 자유분방한 여행객들이었다.

전후 망명 예술가들의 최전선에는 존 도스 파소스, E.E.커밍스('e.e. 커밍스'), 그리고 헤밍웨이가 있었으며, 이들 셋은 모두 전쟁 중 야전병원에서 자원봉사자로 일했다. 위생병은 일반 군인보다 훨씬 활동이 자유로웠고 지역 주민들과도 자주 접촉했다. 도스 파소스는 프랑스 작가와 교류했지만, 커밍스는 프랑스어 실력이 유창하면서도 그런 시도를 하지 않았다. 매튜 조지프슨은 쥘 로망, 트리스탄

차라[36], 루이 아라공[37] 등 작가·예술가 무리들과 광범위하게 교류했다. 몽펠리에에서 외롭게 라신에 관한 논문을 쓰고 있던 작가 겸 비평가 말콤 카울리 역시 매튜 조지프슨이 그랬던 것처럼 갈라진 틈 사이에 다리를 놓으려 했다. 이는 서로에게 득이 되는 일이었다. 아라공과 그의 친구였던 시인 필리프 수포[38]는 영국 소설을 읽고, 미국을 동경했으며, 닉 카터가 쓴 10센트짜리 소설[39]을 눈에 보이는 대로 섭렵했던, 찰리 채플린의 열광적인 팬이었다.

전쟁 전, 선구적인 사진가 외젠 아제[40]가 촬영할 당시 조용했던 거리와 어둠침침한 바들은 떠들썩한 대로로 바뀌고 겉만 번지레한 싸구려 카페테리아로 전락했다. '돔'처럼 노동자들이 애용했던 카페들은 유행에 편승해 미국 출신의 젊은 애주가들이 모여드는 단골 장소로 신속하게 모습을 바꾸었다. 그렇다고 파리의 옛 매력이 하루아침에 사라진 것은 아니었다. 브로카 구역에 살고 있던 존 글래스코는 이렇게 적었다.

"글라시에르 거리에서 염소 떼를 거느린 남자를 만났다. 그는 작은 피리를 불며 염소젖을 팔러 다니고 있었다."

헤밍웨이도 1921년 카르디날 르무안 거리에 살면서 목격했던 이와 비슷한 장면을 『해마다 날짜가 바뀌는 축제』[41]에서 다음과 같이 묘사했다.

"염소지기가 피리를 불며 거리에 나타나자 위층 여자가 커다란 병을 들고 길가로 나왔다. 염소지기가 젖이 부풀어 무겁게 처진 검은 염소한테서 젖을 짜 그녀의 병에 담아주는 동안 그의 개는 다른 염소들을 길가로 몰아놓았다."

헤밍웨이는 그로부터 4년 뒤 바뀐 풍경들을 『태양은 또다시 떠오

른다』에서 서글픈 마음으로 그려넣고 있다.

 "우리는 (시테) 섬에서 멀리 떨어진 르콩테 부인의 식당에서 식사를 했다. 그곳은 미국인들로 장사진을 이루었고 우리는 자리가 날 때까지 서서 기다려야만 했다. 누군가가 그 식당을 아직 미국인에게 생소한 고풍스러운 명소라고 '미국 여성 클럽'에 소개한 여파였다. 덕분에 우리는 빈 테이블이 생길 때까지 45분이나 기다려야만 했다."

 『해마다 날짜가 바뀌는 축제』에는 또한 '클로즈리 데 릴라' [42] 레스토랑에서 일하는 늙은 웨이터 장과 앙드레가 새로운 단골손님을 맞이하기 위해 길게 자란 콧수염을 깎고 억지로 '미국식' 흰색 재킷을 입는 모습이 신랄하게 묘사되어 있다. 몽파르나스 길을 따라 겨우 100미터쯤 떨어진 곳에 있는 겉만 번지르르한 '쿠폴', 미국인들로 북적거리는 '셀렉트'며 '로통드'로 인해 '클로즈리 데 릴라'는 그 이미지를 산뜻하게 바꿀 필요가 있었다.

 생제르맹 거리에는 '플로르'와 '뒤 마고'가 여전히 나란히 서 있다. 여기는 비싸지만 질 좋은 코냑을 프랑스 사람들과 여행객들에게 공평하게 제공했는데, 다소 초라했던 '플로르'보다 '마고' 쪽이 더 유명했다. 그러나 그밖에 페기가 단골로 다니던, 지금은 파블로 피카소 광장이 있는 몽파르나스 거리와 라스파유 거리가 만나는 지점 주변에 있던 여러 술집은 없어졌거나 형체를 알아볼 수 없을 만큼 바뀌었다. '돔'은 여전히 그 자리를 지키고 있지만 값비싼 해산물 전문 레스토랑으로 바뀌었다. '쿠폴'은 그때 모습 그대로 아르 데코의 장관을 유지하고 있으며, '셀렉트'와 '로통드'도 아직은 지저분하고 허름한 매력을 풍기고 있다. '팔스타프'는 지금은 싸구려 식당이 되었고, '조키'와 '딩고'는 없어졌다.

어쨌든, 1920년대 이곳은 파리에 사는 미국 망명객들이 즐겨 찾는 보헤미안의 중심지로, 페기의 출현을 기다리고 있었다.

이미 말했다시피 리언과 헬런 플라이시먼은 로렌스 베일의 친구였다. 파리에 돌아와 있던 로렌스는 그들을 통해 페기와 다시 만나게 되었다. 로렌스는 괴짜였다. 그를 잘 아는 사람들은 그를 좋아했고 그가 자신을 예술가로서 너무 헐값에 팔아치웠다고들 생각했지만, 사진 속의 그는 심술궂고 화를 잘 낼 것 같은 인상을 풍긴다. 스키와 등산에 뛰어났지만 요즘 기준으로 볼 때 몸매는 다소 빈약해 보인다. 당시 유행에 따라 그는 모자를 쓰지 않고 금발을 길게 늘어뜨렸다. 옷차림은 사치스러웠는데, 리버티 프린트[43] 커튼이나 가구용 천으로 만든 셔츠에, 삼베나 코듀로이로 만든 노란색 또는 파란색 바지, 그리고 흰색 오버코트나 총천연색 재킷을 좋아했다. 발가락이 안쪽으로 향해 있기 때문에 구두보다 샌들을 더 즐겨 신었지만 신발을 살 때마다 한바탕 난리를 벌이곤 해서, 페기는 그가 발에 대해 약간 콤플렉스가 있는 게 아닐까 의심할 정도였다.

베일은 매부리코였지만 미남이었다. 그러나 변덕이 심하고 유치한 성격이 그의 장점을 가렸다. 그는 페기보다 일곱 살 연상으로 파리에서 태어났다. 어머니 거트루드 모랜은 부유한 뉴잉글랜드 가문 출신으로 뼛속까지 미국 독립전쟁의 후손이었다. 아버지 유진은 뉴욕 출신의 아버지와 브르타뉴 출신의 어머니 사이에서 태어났으며 직업적으로 꽤 성공한 풍경화가(특히 베네치아와 영국)였다.

로렌스는 어머니에게서 산을 사랑하는 마음을 물려받았다. 몽블랑을 오른 최초의 여성인 어머니는 아들을 어린 시절부터 등산가로 키웠다. 아버지한테서는 중증의 노이로제와 이기심이라는 그다지

매력적이지 못한 성격을 물려받았다. 이런 기질은 그 자신이 관심의 대상이 되지 못하면 발끈 화를 내는 모습으로 나타나곤 했다. 유진 베일은 또한 자살 성향이 다분한 우울증 환자였다. 로렌스는 아버지에게서 예술가적 감수성과 좀처럼 발휘하지 못했던 일종의 유머 감각을 물려받았다. 그리고 페기 가문이 괴벽을 공유하고 있었던 것처럼, 그의 경우는 로렌스의 큰아버지이자 유진의 형인 조지가 그랬다. 조지는 롤러 스케이트 광이었다. 롤러 스케이트는 100년 전에 발명되었지만 1890년대 볼베어링의 도입으로 기능이 향상되어 더욱 빨라졌다. 조지는 트럭 뒤꽁지를 붙잡고 달리면서 속도를 냈고, 결국 그로 인해 60대의 나이로 인생을 마감했다. 또한 연애의 달인이었던 그는 사귀던 여자들의 체모를 앨범에 모아두곤 했다.

부모 모두—거트루드는 냉정하고 거만했으며, 유진은 자기강박에 사로잡혀 있었다—로렌스와 그의 여동생에게 많은 시간을 할애하지 않았다. 클로틸드와 로렌스는 그만큼 더욱 친밀하게 성장했다. 근친상간의 기색은 전혀 없었지만, 윌리엄 카를로스 윌리엄스의 1928년 소설 『파가니로의 여행』(*A Voyage to Pagany*) 중 미국인 의사이자 작가인 에반스가 가수 지망생인 여동생을 보러 파리에 오는 장면은 그들의 관계에서 영감을 받은 것이었다(클로틸드도 짧지만 배우이자 오페라 가수 경력을 가지고 있었다).

……오빠와 동생은 (육체적으로) 서로 달랐지만, 떨어질 줄 모르고 마치 한 사람처럼 늘 붙어다니며 자랐다. 그들은 모든 것을 공유했다. ……그들이 언제나 함께한 까닭은 다른 관계에서는 구속을 전혀 느끼지 못했기 때문이었다. 나아가 절대 그들 외에 그

누구도 똑같이 공유할 수 없는 자신감 때문이기도 했다.

책 내용 어디엔가 조역으로 나오는 잭 머리라 불리는 작가는 로렌스를 묘사한 것이다.

단호하고 얇은 입술에 험상궂은 얼굴, 가볍게 앞으로 튀어나온 턱, 차가운 파란색 눈동자, 아래로 길게 뻗어 있는 약한 매부리코, 나긋나긋하면서도 선이 약간 굵은 육체…… (에반스는) 인생에서 그의 외모처럼 강렬한 스타일로 어린 친구를 사랑했다. 이따금 잭이 큰 소리로 상황이며 사람들을 뒤집어놓으면, 에반스는 그 무례함에 대해, 좋은 분위기를 망가뜨리는 그 무자비함에 대해 혼자 미소를 짓곤 했다.

유진과 거트루드는 각자 재산이 따로 있었다. 연간 만 달러의 수입이 있는 거트루드 쪽이 약간 더 부자였다. 그녀는 이 돈으로 남편의 병원비와 정신상담비——그는 이미 같은 이유로 자신의 유산을 탕진했다——를 지불했고, 로렌스에게는 1년에 약 1,200달러 정도의 소소한 용돈을 주었다. 그한테는 일을 하지 않고도 충분히 먹고살 수 있으며, 교류하는 예술가들과 비교해도 충분히 많은 액수였다. 이는 로렌스로 하여금 지독한 애주가였던 점과 더불어 자신의 예술적 재능을 온전히 발휘하지 못하게 한 주요 요인이었다.

다른 한편으로, 로렌스가 자기 자신을 우습게 비하했던 성미는 그의 작품과 지금까지 전해지는 기록들에 골고루 반영되어 있다. 자전적 소설 『살인이야! 살인이야!』(*Murder! Murder!*)에서 그는 이렇게

썼다.

"수입산 뉴욕 위스키 한 잔을 한마디 불평 없이 약 삼아 죽 들이켠다. 나의 축 처진 위는 용하게도 이를 받아들인다. 그리하여 나는 내 뱃속에 그런 위대한 작용을 하는 기관이 들어 있다는 사실을 순간 깨닫는다. 도대체 그처럼 위대한 게 무엇이지? 그게 대체 뭐란 말인가?"

그의 사위이자 친구였던 랠프 럼니는 로렌스에 관한 한, 그가 예술가로서나 남자로서나 온당한 대접을 받지 못했노라고 진술했다. 페기는 로렌스에 대해 "언제나 생각이 많았다. 그가 많은 것을 성취하지 못한 까닭은 언제나 엉뚱한 데 한눈을 팔았기 때문이다"라고 애정을 가지고 말했다.

페기와 로렌스는 플라이시먼 부부가 주최한 디너 파티에서 다시 만났다. 당시 그는 대수롭지 않은 평판을 듣고 있던 예술가 겸 작가였고, 한량이자 방탕아로 훨씬 더 유명했다. 그는 여자들 사이에서 인기가 매우 좋았다. 페기와 파리에서 재회했을 때 그는 헬런 플라이시먼과 사귀던 중이었다. 이 연애는 남편 리언의 흥미를 돋우기 위해 조장된 것이었다. 때문에 헬런은 리언의 감정을 해칠까봐 로렌스에게 페기와 어울리지 말라고 경고했다. 그러나 그녀는 로렌스가 페기에게 매력을 느끼고 있다는 것도 알고 있었다. 앞가르마를 탄 페기의 짙은 갈색 머리는 물결처럼 구불구불했고, 옅은 파란색 눈동자는 수심에 잠긴 듯 지적으로 보였다. 코 모양은 여전히 보기 안 좋았지만, 젊고 예뻤으며 기다랗게 죽 뻗은 팔다리는 아름다웠다. 그녀는 매력적이고 천진난만했지만, 배움에 대한 열망이 높았고, 재산은 로렌스의 어머니보다 두 배나 많았다.

페기에게 로렌스는 예술가이자 미남에 매력적인 남자였을 뿐 아니라 그녀가 동경하던 세련된 코즈모폴리터니즘의 화신이기도 했다. 그는 파리를 완벽하게 이해하고 있었다. 그는 예술을 알았으며, 현대미술계와 친분도 두터웠다. 그는 그녀와 비슷한 환경에서 자란 미숙한 젊은이가 아니었고, 뉴욕 유대인과도 아무런 관련이 없었다. 그녀가 바라던 스승이 바로 여기 있었다. 저녁식사를 하는 동안 그들의 관계는 상당히 진전되었다. 로렌스는 당시 책임을 져야 할 여자가 없었고, 헬런과의 관계도 즉흥적인 본능에 지나지 않음을 잘 알고 있었다.

며칠 후 로렌스는 페기가 어머니와 함께 묵고 있는 플라자 아테네 호텔로 전화해서 산책을 제안했다. 서른 살의 로렌스는 부아 드 불로뉴 근처의 널찍한 아파트에서 아직도 부모와 누이와 함께 살고 있었다. 페기는 데이트에서 자신의 육감적인 매력을 과시하기 위해 밍크 가운데서도 가장 비싼 "콜린스키[44] 모피 장식을 달았다". 그녀와 로렌스는 샹젤리제에서 개선문까지 산책했고, 그 다음에는 센 강을 따라 걸었다. 오래 걸어 목이 마르자 페기는 평범하게 생긴 간이식당에 들러 포르토 플립(칵테일의 일종)을 주문했다. 플라자 호텔에서라면 전혀 놀랄 일이 아니었을 이 칵테일은 그러나 1921년의 좌안에는 알려지지 않은 음료였다.

페기에게 마음에 걸리는 문제는 따로 있었으니, 그것은 자신이 로렌스를 단순히 예술적 견지의 스승으로만 바라보고 있지 않다는 점이었다. 1960년판 자서전에서 생략된 부분에 그녀의 솔직한 마음이 담겨 있다.

당시 나는 처녀성에 대해 걱정하고 있었다. 스물세 살이었던 나는 처녀란 사실이 아주 답답하게 여겨졌다. 내 남자친구들은 모두 나와 결혼할 마음은 있었지만, 나를 덮치기에는 너무 신사적인 사람들이었다. 나는 폼페이에서 보았던 프레스코 사진들을 수집하고 있었다. 거기에는 다양한 체위로 사랑을 나누는 사람들이 그려져 있었으며, 당연히 나는 넘치는 호기심으로 그것들을 직접 시도해보고 싶었다. 얼마 안 있어 로렌스와 함께 이를 실현할 순간이 찾아왔다.

페기의 의도를 전혀 눈치 채지 못한 채 그저 구혼에만 여념이 없던 로렌스는 부모의 아파트에서 떠나 자신만의 독채를 마련하기로 결심했다. 페기는 이 계획을 듣자마자, 그럼 함께 이사해서 집세를 나눠서 내자고 제안했다. 그는 쩔쩔매다가—아무리 진보적이고 자유로웠던 1920년대였다지만 페기의 생각은 너무 앞서가고 있었다—센 강과 생제르맹 거리 사이 베르네유 가에 있던 호텔 방 하나를 잡아버렸다. 여기는 보헤미안들이 사는 릴가에서 남쪽으로 겨우 한 블록 정도 떨어져 있는 곳이었다. 어쨌든 주도권을 빼앗기고 싶지 않던 그는 얼마 안 가 어머니와 발레리가 외출한 사이에 아테네 플라자에 있는 페기의 방을 방문했다. 로렌스는 유리한 상황이 되자 즉시 작업에 들어갔으며, 페기의 동의는 시간문제였다. 그러나 그녀는 어머니가 곧 귀해해 방해할 거라며 로렌스를 거절했다. 그는 언제든 자신의 호텔에서 밀회를 갖자고 제안했는데, 이 말에 페기가 바로 모자를 들고 나오는 것을 보고 깜짝 놀라고 말았다. 훗날 페기는 로렌스가 그렇게 빨리 일을 벌일 의도가 없었음을 알고 있었다고

무덤덤하게 말했다. 로렌스는 궁지에 몰렸고, 둘 다 이 점을 인식하고 있었다. 이런 상황은 이때 한 번으로 끝나지 않았으며, 앞으로 무수히 일어날 폭력적인 싸움의 원인이 되었다.

로렌스에게 항복 말고 다른 선택의 여지가 있었을까? 그는 결국 첫 관계를 시도했다. 그리하여 그녀는 소원을 성취했고, 그녀는 원하는 방법으로 처녀성과 작별했다. 페기는 전형적으로 생각보다 행동이 앞서가는 성격이었다.

"내 생각에 로렌스는 힘이 다소 빠졌을 것이다. 나는 폼페이 프레스코에서 본 모든 체위를 그에게 요구했다. 호텔로 돌아온 나는 어머니와 친구와 함께 식사를 하는 내내 나만의 비밀을 안고 싱글거리고 있었다. 그들이 만일 이 사실을 안다면 어떻게 생각할지 궁금해하면서."

페기는 이렇게 기나긴 섹스 편력의 첫 테이프를 끊었다. 이 주제는 그녀의 자서전에서 앞으로 무수히 다뤄질 예정이었다. 그녀에게는 그다지 진지하게 사귀지 않았던 연인이 꽤 많았다. 더욱이 제대로 친분을 이은 관계도 거의 없었다. 그녀의 성적인 방탕함에 관한 일화들은 유명하다. 지휘자 토마스 쉬퍼스가 "남편이 대체 몇이나 되는지요, 구겐하임 부인?" 하고 묻자 그녀는 이렇게 대답했다.

"내 남편만 말씀하시는 건가요, 아니면 다른 부인들의 남편도 더 해야 하나요?"

물론 말년에 페기는 자신이 만인의 연인이었음을 부정한 바 있다. 낙태한 횟수도 어떤 정보에 따르면 일곱 번이라지만, 열일곱 번은 족히 될 것이다. 적어도 세 번은 확실하다.

페기의 탐욕스러운 성욕은 문서로 충분히 입증되었으며, 특히 말

년에 무차별 난교를 일삼았던 것은 의심의 여지가 없다. 이유는 복합적이다. 그녀는 언제나 사랑을 찾아 헤맸고, 섹스를 통해 그것을 추구했다. 그녀는 남의 비위를 맞추거나 심지어 전희조차 관심이 없었다고 전해진다. 그녀는 바로 섹스에 돌입하는 것을 좋아했고, 행위가 끝나면 곧바로 돌변하여 냉담해졌다. 다른 한편으로 그녀는 섹스를 통해 자신의 해방을 표현함과 동시에, 당시 널리 보급되어 있던 반항의 움직임에 동참했다. 예술계에서 이런 방식으로 행동하는 '자유 여성'은 그녀 말고도 많았다. 다른 한편으로 그녀는 남자들을—때로는 여자들도—침대로 끌어들이면서 자신이 생각보다 그리 못생기지 않았음을 거듭 확인했다. 또한 그녀에게 섹스는 고독에 대한 방어였다. 20세기 중반 미술 컬렉터로 입지를 다지면서 그녀가 점차 '구겐하임 부인'으로 굳어졌다는 사실은 의미심장하다. 그녀는 그 이름을 인정했다. 두 명의 진짜 남편과, 셀 수 없는 연인과, 한 명의 열정적인 사랑이 존재했지만, 그 이름이 상징하는 고독은 나름대로의 사연이 있다.

로렌스와 페기의 연애는 1921년의 나머지 기간부터 이듬해에 접어들 때까지 신중하게 이어졌다. 그들의 로맨스가 꽃을 피우자 그는 그녀를 자신의 세계에 소개했다. 로렌스에게 흠뻑 빠진 페기는, 물론 제 눈의 안경이긴 했지만 그에게 '보헤미안의 왕'이란 별명을 붙여주었다. 그녀는 연애 초기에 로렌스가 '로통드'에서부터 '돔'에 이르는 미국 예술 동인들이 주도하던 운동의 중심에 당당하게 서 있었다고 말한다. 하지만 제임스 채터스의 회고록 『바로 이곳』(*This Must be the Place*)을 들여다보면, 1920년대 파리에서 칵테일 제조로 가장 유명한 망명객이 된 리버풀 출신의 은퇴 권투선수 '바맨 지미'의

이야기는 약간 다르다.

이 사건은 당시의 보수적인 상황에서 돌이켜볼 때, '숙녀'들이 공공장소에서 담배를 피우지 않았기 때문에 발생한 것이었다. 물론 모자를 쓰지 않고 거리를 돌아다니는 법도 없었다. 그러나 어느 봄날 아침 '로통드'의 매니저는 가게 바깥 테라스 또는 길가를 내다보다가 모자를 쓰지 않고 멋 부리고 앉아 담배를 피우고 있던 나이 어린 미국 소녀를 발견했다. 모자를 쓰지 않은 것까지야 눈 감아줄 수 있었지만 담배는 아니었다! 그는 곧바로 그녀에게 달려가서 담배를 피우고 싶다면 실내로 들어와야 한다고 설교했다.

"왜요?" 그녀는 반문했다.

"햇살이 아름답잖아요. 나는 아무 말썽도 피우지 않았다고요. 나는 여기가 더 좋아요."

곧 사람들이 모여들기 시작했다. 구경꾼들은 편이 갈라졌다. 몇몇 영국인과 미국인은 큰 소리로 소녀를 옹호했다. 결국 소녀는 일어서서 테라스에서 담배를 피울 수 없다면 자리를 뜨겠다고 말했다. 그러고는 앵글로아메리칸 이민자들과 무리를 지어 그곳을 떠났다!

그러나 그녀는 멀리 가지 않았다. 길 건너에는 '돔'이 있었다. 그 시대 '로통드'와 어깨를 나란히 견주던, 노동자를 위한 이 작은 비스트로는 프랑스 사람들이 아첨 삼아 당구 테이블이라 부르던 투박한 녹색 박스 하나를 실내에 들여놓고 있었다. 한 무리의 군중을 이끌고, 이 어린 숙녀는 '돔'의 지배인(이 행운의 남자의 이름은 캉봉이었다)에게 테라스에 앉아 모자를 쓰지 않고 담배를 피

워도 되는지 물어보았다. 그는 기꺼이 승낙했고, 그 순간부터 '돔'의 명성은 국제적으로 자자해졌으며 몽파르나스 인생 모두의 상징이 되었다.

로렌스는 어머니가 멀리 여행을 떠나 있을 때면 부모의 널찍한 아파트에서 파티를 열곤 했다. 페기는 그중에서도 제일 먼저 떠오르는 추억 하나를 기록했다. 그녀는 누군지 모를 극작가 무릎 위에 올라탄, 술에 취해 있던 우상 셀마 우드를 내키지 않는 마음으로 기억했다(캔자스 토박이인 우드는 당시 작고 가냘픈 스물한 살의 여성이었다. 그녀는 악명 높은 레즈비언으로 당시에는 주나 반스의 연인이었다. 주나 반스의 인생은 이 다음 해부터 가끔씩 페기의 삶에 가로질러 들어왔다). 파티에서는 페기가 흥미를 느낄 만한 여흥이 펼쳐지곤 했다. 청년 두 명이 욕실 안에서 함께 우는가 하면, 또 다른 장소에는 '킬킬거리는 소녀'가 둘 있었다. 이 모든 것이 로렌스의 아버지한테는 끔찍한 상황이었다. 그는 금발의 소녀들 사이에서 어쩔 줄 몰라하며 철저히 무기력하게 대응했다.

얼마 후 페기는 로렌스가 과거에 사귀었던 두 명의 옛 연인을 만났다. 주나 반스는 잡지 『맥컬스』(*McCall's*) 통신원 자격으로 유럽에 막 도착했으며(그녀는 페기에게서 돈을 꾸었던 리언 플라이시먼에게 100달러를 받아 뱃삯에 일부 보탰다), 메리 레이놀즈는 앞으로 오랫동안 마르셀 뒤샹[45]의 정부로 지낼 완전무결한 여성이었다. 둘 다 대단한 미인이었고, 또 모두 매력적인 코를 지니고 있었다. 그렇지만 둘 다 페기만큼 형편이 좋지는 않았다. 특히 주나는 허리띠를 졸라매야 하는 형편이었다. 페기는 헬렌 플라이시먼의 제안으로 그

녀에게 속옷 몇 벌을 선물했다. 이로 인해 한차례 소동이 벌어졌다. 페기 쪽의 얘기에 따르면, 주나는 그 선물을 모욕적으로 받아들였는데 그 속옷이 페기의 옷장에서 나왔으며 쓸 만하기는커녕 심지어 꿰맨 자국까지 있었기 때문이라는 것이다. 페기는 이어서 비위에 거슬리는 옷을 입고 타자기 앞에 앉아 있는 주나에게 쳐들어가는 광경을 묘하게 묘사했다. 그로부터 한참 뒤인 1979년에 주나는 페기에게 편지를 보내, 그것은 페기의 일방적 오해였다고 해명했다.

"당신의 책을 '정정해서' 다시 발행할 때에는, 당신이 입던 근사한(수선한) 이탈리아산 실크 속옷을 '받고' 내가 '당황했다'는 얘기는 빼주세요. 나는 화를 내지 않았답니다(그랬다면 그 옷을 입지도 않았겠지요). 내가 화가 나서 펄쩍 뛰었던 건 누군가 노크도 없이 내 방으로 쳐들어왔기 때문이었다고요."

당시 자신이 너무 예민하게 굴었노라고 인정한 페기는 주나에게 보상으로 모자와 케이프[46]를 선물했고, 그 사건은 평생 이어진 그들의 관계에 아무런 해를 끼치지 않았다. 하지만 안타깝게도 그들의 우정은 전혀 진실되지 못했다. 주나는 늘 재정적인 도움이 필요했고 페기는 그녀를 평생에 걸쳐 보살폈다. 그들 관계의 이러한 측면은 모든 면에서 페기보다 월등하다고 생각하는 주나의 우월감에 그리 도움이 되지 못했다.

한편 로렌스와의 연애는 급물살을 탔다. 페기는 좀더 자유로운 연애를 위해 어머니에게 로마 여행을 권했다. 비록 발레리가 샤프론[47]으로 뒤에 남았지만, 그녀는 플로레트보다는 속이기 쉬운 인물이었다. 상황은 곧 전기를 맞이했다. 로렌스는 페기를 에펠탑 꼭대기로 데리고 올라가서——페기는 자기 아버지가 그 엘리베이터를 만든 당

사자임을 그에게 얘기했을까?──그녀에게 청혼했다. 프러포즈가 얼마나 정열적이었는지는 알 수 없다. 아무튼 그녀는 그 자리에서 수락했고 그러자 그는 금세 주눅이 들었다.

로렌스는 계속 우유부단했고, 페기는 계속 버텼다. 재산 여부를 떠나 유대인과 관계를 맺는 것 자체가 불만스러웠던 로렌스의 어머니는 약혼의 낌새를 눈치 채자마자 이를 무마시키고자 아들을 루앙으로 서둘러 쫓아보냈다. 그녀는 교통비까지 대며 메리 레이놀즈를 아들과 동행시켰다. 거기에는 오래된 불씨가 다시 타오르기를 바라는 마음, 또는 적어도 메리가 과거 애인에게 사리판단을 할 수 있게끔 충고해주기를 바라는 마음이 있었다. 하지만 그녀의 계획은 빗나갔다. 로렌스는 메리와 거의 아무런 대화도 나누지 않았고, 결혼하고 싶은 마음에 변함이 없다는 내용의 전보를 페기에게 부쳤다.

페기는 어머니가 로마에 있다는 이점을 적극 활용해 약혼 사실을 알렸다. 이로 인해 플로레트는 패닉 상태가 되어 파리로 돌아왔다. 그녀는 페기가 '시집가는 것'을 반대했다. 로렌스에게서는 신뢰할 만한 그 무엇도 발견할 수 없었던 것이다. 그가 부자가 아니라는 사실은 분명했다. 그러나 로렌스는 보증인으로 내세울 만한 명함을 두어 개 정도는 가지고 있었다. 그중 한 명은 그리스 왕 조지 2세로, 오지랖 넓은 로렌스는 그를 생모리츠에서 딱 한 번 만난 적이 있었다. 다행스럽게도 플로레트는 더 이상의 뒷조사를 그만두었다. 대신 그녀는 페기의 친척과 친구들을 동원해 딸을 설득했다.

그런데도 이들 커플은 아랑곳하지 않고 계획을 밀어붙였다. 페기는 고용 변호사에게 자신의 재산이 자기 명의로 남도록 보증해달라고 조처하고는 청첩장을 발송했다. 로렌스는 다시 겁을 먹기 시작

했지만, 이는 페기의 결심을 더욱 단단히 다져줄 뿐이었다. 그가 여동생과 카프리로 도망갈 낌새를 보일 즈음, 페기는 플로레트에게 이끌려 뉴욕으로 돌아갈 운명에 처했다. 페기가 어머니라는 달갑잖은 동행과 함께 플라자 아테네 호텔 로비에 앉아 있을 때, 로렌스가 나타나서 '내일' 당장 결혼하자고 청했다.

페기는 이 새로운 청혼을 수락했다. 하지만 그저 모자를 하나 사야겠다고 결정했을 뿐 다른 채비는 할 수 없었다. 결혼식장까지 가는 동안 또 한차례 말썽이 일어났다. 결혼식을 올리는 날 아침 거트루드가 페기에게 전화를 걸어 "그는 여기에 없다"고 말했을 때, 그녀는 이제 끝장이라고 생각했다. 페기는 이 말을 로렌스가 도망갔다는 의미로 받아들였지만, 거트루드는 다만 아들이 식장에 가고 있는 도중이라고 말한 것뿐이었다.

결혼 서약은 1922년 3월 10일 시청 16구에서 이루어졌다. 그 다음 순서로 각기 다른 배경을 가진 네 부류의 초청객이 한자리에 모인 가운데 플라자 아테네 호텔에서 피로연이 열렸다. 플로레트는 우안에 사는 셀리그먼 가 사촌들과 친구들을 초청했다. 거트루드는 자신이 오래전부터 이끌어온 미국 사교계 회원들을 초청했다. 페기는 새로운 친구들, 주로 피라 베넨슨과 함께 모은 구혼자 모임 사람들을 초대했다. 그중 한 명이었던 보리스 뎀보는 자신이 페기의 결혼상대가 아니라는 사실에 눈물을 흘렸다. 로렌스의 하객들은 그의 프랑스 친구들과 어울려 다니는, 가난한 미국 망명작가와 미술가들로 잡탕을 이루었다.

플라자에서 샴페인 리셉션이 끝난 다음에도 파티는 계속 이어졌다. 중간중간 여러 바를 전전하다 온갖 부류의 사람을 모아서 '뵈프

쉬르 르 투이'와 '프뤼니에'로 향했다. 다음 날 아침 초췌해진 페기는 프루스트의 주치의를 불러 독감주사를 맞았다.

그녀는 자신이 결혼을 후회하고 있음을 깨달았다. 그녀의 불만은 어머니와 점심식사를 함께 하며 한층 확고해졌다. 플로레트는 리졸 냄새로 주변의 이목을 끌면서, 결혼 첫날밤 잠자리가 어땠냐며 큰소리로 물었고, 웨이터들은 귀를 쫑긋 세웠다. 페기는 약간 당황스러웠다. 하지만 플로레트는 리졸이 치료와 소독에 효험이 있고, 특히 메스꺼운 냄새와 섹스에 따르는 감염 위험을 제거한다며, 딸이 리졸에 대한 신봉을 이어받은 점만큼은 적극 환영했다.

신혼여행 전, 플로레트는 페기에게 새로운 이름이 적힌 여권을 가져다 주었다. 페기는 기혼 여성으로서, 그때까지 로렌스의 여권을 가지고 다녔다. 그렇지만 독자적인 여권이 있으면, 로렌스가 버거워질 때 미련 없이 떠날 수 있었다. 플로레트의 이런 행동은 페기 스스로 유발한 것이었다. 로렌스는 벌써부터, 심지어 결혼 전부터 그다지 곱지 않은 면을 보여주고 있었다. 그는 술에 취하면 종종 폭력적으로 변했다. 레스토랑에서 난동을 부리고, 호텔 방에서 병을 깨뜨리고 가구를 부수는가 하면, 페기를 육체적으로 공격했다.

최악의 상황은 아직 일어나지 않았다. 아무리 로렌스의 낭비벽을 용납할 수 없다고 하지만, 페기는 그가 화가 났을 때 어떻게 반응하는지 분명하게 알면서도 때때로 고의적으로 시비를 걸곤 했다. 그것은 그녀가 본능적으로 경멸하던 남성 우월주의를 빈정거리는 하나의 방법이기도 했다. 그녀는 맞을 것을 각오하면서 종종 이렇게 행동했다. 하지만 이 단계에서 로렌스의 응석을 받아주지 않았다고 페기를 비난할 수는 없다. 그는 여동생 클로틸드와 떨어져 있을 생

각에 대단히 의기소침해 있었고, 이 때문에 페기는 그의 여동생에게 신혼여행 기간의 대부분을 보낼 카프리에 함께 가자고까지 제안했다. 그런데 자신의 러시아 선생이었던 자크 쉬프랭도 데려가고 싶다는 페기의 청을 로렌스는 거절했다.

카프리로 가는 도중에 신혼부부는 로마에 들렀다. 그곳에서 페기의 고종 사촌 해럴드 로브는 잡지 『브룸』을 발행하고 있었다. 로렌스의 작품을 그 잡지에 이미 한두 편 실은 적이 있었으므로 해럴드는 그에게 시를 한 편 청탁했다. 로렌스는 벌써부터 구겐하임 가문에, 특히 가업에 종사하는 형제들에게 반감을 가지고 있었고, 그래서 기꺼이 그들 모두를 거부하며 주목을 받고 있었다. 그의 반감은 페기가 자신의 재산을 완고하게 사수하고 있는 데서 비롯된 것이었다. 아무튼 그의 이러한 혐오감은 시를 통해 배출되었다.

늙은이들과 작은 새들이
너무 이른 아침
우는 소리를 내는구나.

작은 새들이 더 뻔뻔스러워서,
먼저 웅덩이에 발을 살짝 담갔다.
늙은이들의 다리는 가냘프네.

늙은이들의 뱃속은 약해빠졌고,
작은 새들은 조심성이 없구나,
사랑을 가까이하는 어느 누구도

달콤하지 않다.

작은 새들은 짹짹, 짹짹, 짹짹, 짹짹거리고
늙은이들은 주절거리고, 주절거린다.
둘 다 죽기에는 너무 늦었구나.

이 시가 1922년 9월 『브룸』에 발표되었을 때, 페기의 사촌 에드먼드는 불만을 나타냈다. 로브는 그를 진정시켰고, 로렌스는 한 줄기 짜릿한 쾌감을 느꼈다.

부르주아에 대해서라면 어떤 식으로든 경멸을 아끼지 않던 그들이지만, 페기와 로렌스의 신혼여행은 사치스러웠다. 페기는 결혼 후 개인적으로 자신의 성적·개인적 욕구불만을 끊임없이 인내해야 했다. 어쨌든 그들은 결혼을 통해 적어도 한 가지 목적은 달성했다. 그것은 다름 아닌 각자의 가족으로부터 해방된 것이었다.

1920년대 초 카프리는 부자와 괴짜들만이 찾는 휴양지로 아름답고 아직은 한적한 장소였다. 여기서 한 젊은 프랑스 귀족은 교양 있는 염소치기 여인을 연인으로 사귀며 아편을 소개받았다. 여기에는 구스타프 크루프 폰 볼렌과 할바흐라는 독일의 사업가가 화려한 저택을 짓고 살고 있었다. 또한 콤프턴 매켄지[48] 부부가 소박하게 살고 있었으며, 과거 스웨덴 여왕의 연인으로 유명했던 한 노파가 거리에서 산호를 팔았다. 그리고 페기가 도착하기 직전에는, 시인이자 여색을 밝히는 전쟁 영웅 가브리엘 단눈치오의 연인이었던 이국적인 용모의 루이자 카사티가 애완용 치타와 함께 섬을 활보하고 다녔다. 카사티는 베네치아에 베니에르 데이 레오니라는 팔라초를 소유

하고 있었는데, 이 팔라초는 30년 뒤 페기의 마지막 보금자리가 되었다.

아무리 이국적인 정취라 할지라도, 페기는 자신의 생활을 제한하는 클로틸드 때문에 맘껏 즐길 수 없었다. 로렌스의 어머니는 페기를 받아들였지만—페기에게 '베일 부인' 외에 그 어떤 호칭도 허락하지 않지만—클로틸드는 오빠에 대한 독점권을 포기할 생각이 조금도 없었다. 누군가의 신혼여행에 반갑지 않은 이방인 취급을 받는 것은 클로틸드로서는 치욕이었다. 페기는 다음과 같이 적었다.

"(클로틸드는) 언제나 나로 하여금 다른 주인이 오랫동안 차지하고 있던 방에 실수로 들어간 것 같은 기분, 그래서 구석에 숨거나 정중하게 밖으로 나와야 할 것 같은 기분을 느끼게 했다."

자신도 똑같은 근성을 가지고 있지만, 페기는 시누이의 방탕함에 질려버렸다. 그러면서도 한편으로는 그것을 부러워했다. 설상가상으로 클로틸드의 연인은 로렌스를 극도의 질투로 몰아갔다. 클로틸드는 페기보다 서너 살 연상이었고, 더 매력적이었으며 훨씬 세속적이었다. 그녀는 페기를 무시하면서 기쁨을 누렸지만 페기의 재산에 대해서는 애증이 가득했다. 페기는 자신의 돈이 얼마나 훌륭한 무기인지 금방 파악했다.

그녀는 베일 가문의 속물근성과 반유대주의에 허물어지지 않을 만큼 기백이 충분했다. 그 여름의 마지막 날, 그들은 카프리를 떠나 아레초, 산 세폴크로, 베네치아, 피렌체, 밀라노를 거쳐 생모리츠로 여행을 떠났다. 이 시점에 이르러서 올케와 시누이는 어떤 타협점을 찾은 듯 보였다. 로렌스와 페기는 테니스를 무척 잘 쳐서 토너먼트에서 동반 우승을 차지했다. 그들은 열정적으로 사랑하는 사이든가,

아니면 적어도 서로를 진정으로 아끼는 사이처럼 보였다. 가을이 찾아오자 페기는 베니타를 방문하기 위해 오랫동안 계획했던 뉴욕 여행을 떠났고, 로렌스는 클로틸드를 데리고 베니타가 결혼선물로 준 오토바이를 타고 바스크 지방으로 여행을 갔다. 페기는 뉴욕에서 로렌스의 단편집 『피리와 나』(*Piri and I*)의 출간을 준비했으며, 베니타의 남편에게는 여전히 질투심을 느꼈지만 언니와 즐거운 시간을 가졌다.

페기는 유럽으로 돌아와 남편 로렌스와 만나기 직전, 자신이 임신했음을 깨달았다.

로렌스, 모성, 그리고 '보헤미아'

1922년이 끝날 무렵 페기는 아이린과 함께 유럽으로 돌아왔다. 로렌스는 사우샘프턴까지 마중나왔다. 그들 부부는 기쁜 마음으로 재회했다. 로렌스는 서식스에 사는 페기의 사촌 일리노어를 방문하는 내내 처신을 조심했다. 일리노어는 목장 주인인 스튜어트 성의 백작과 결혼하여 서식스에 살고 있었다. 그렇지만 서로 궁합이 맞지 않았던 베일 부부는 파리로 돌아오기가 무섭게 싸움을 시작했다. 로렌스는 무한한 에너지와, 제대로 발휘한 적은 없지만 위대한 지성의 소유자였다. 그는 길에서 만난 사람들을 파티에까지 끌고 들어오곤 했다. 그 가운데에는 매춘부와 부랑자도 있었다. 떠들썩한 술잔치를 사흘씩 벌이고 나면, 그는 페기의 차갑고 분명한 태도에 깊은 좌절감을 맛보았다.

어쨌든 페기는 로렌스를 화나게 만드는 방법을 정확하게 파악하고 있었고, 자주 써먹었다. 옛 스승 자크 쉬프랭과 여전히 교류 중이던 페기는 그가 플레야드시파[49] 전집을 출판할 수 있도록 가불도 해주었다. 그녀가 쉬프랭과 사랑에 빠졌다고 고백하자, 로렌스는 미친

듯이 날뛰며 자신들이 살던 루테시아 호텔 스위트 룸 안에서 잉크병과 전화기를 박살내버렸다. 페기는 잉크로 얼룩진 벽지를 새로 발랐고, 카펫과 마룻바닥에 묻은 잉크를 지우기 위해 일꾼들을 몇 주씩이나 고용했다. 마치 이런 모습들이 자신이 살아가는 무질서한 예술가 인생의 전부인 양 말하지만, 페기가 늘어놓는 이야기들 가운데에는 유쾌한 장면들도 숨어 있다. 또한 보복 차원에서 돈주머니를 쥐고 있는 것이 자신이라는 사실을 상기시켜주면서 로렌스의 감정을 의도적으로 건드렸다. 그녀는 그렇게 관계를 주도해나갔다. 너무나 유약해서 도망갈 줄도 몰랐던 로렌스는 페기에게 아름다움과 교육, 그리고 세련미가 부족하다고 번번이 핀잔을 주는 것으로 자신이 당한 치욕을 되갚았다. 페기가 전적으로 독학에 의존했던 것만은 사실이었다. 예술가며 작가들을 만나 꾸준히 교육을 받았지만 그 진도는 매우 느렸고, 파리의 예술가들과 그녀의 본격적인 인연은 아주 나중에야 시작될 예정이었다.

페기는 자신의 상황과 남편의 성격 모두에 대해 날카로운 직관을 가지고 있었다.

로렌스는 상당히 폭력적이었고 과시하는 것을 좋아했다. 남다른 과시욕 때문에 그가 벌이는 소란의 대부분은 사람들이 보는 앞에서 공개적으로 일어났다. 그는 또한 집 안의 살림들을 왕창 부수곤 했다. 특히 내 구두를 창문 밖으로 던지기, 도자기 박살내기, 거울 깨부수기, 샹들리에 깨뜨리기를 즐겼다. 싸움은 몇 시간이고 계속되었고, 어떤 때는 심지어 2주씩이나 이어질 때도 있었다. 나는 반격을 해야만 했다. 그도 그것을 바랐지만, 내가 할 수 있는

일은 우는 것이 전부였다. 그러한 반응은 그 어떤 행동보다도 그를 가장 짜증나게 했다. 싸움이 대단원에 이르면 그는 내 머리카락에 잼을 문질러대기까지 했다. 아무튼 가장 소름 끼쳤던 순간은 나를 길바닥에 때려눕히거나 레스토랑에서 무엇인가를 던질 때였다. 어떤 경우엔 물을 채운 욕조에 내 머리를 처박아놓고 익사 직전까지 누르고 있기도 했다.

나는 무척 짜증이 났지만 로렌스는 곧잘 사건을 만들었으며, 클로틸드를 몇 년 동안 관객으로 데리고 다녔다. 그녀는 싸움이 일어날 듯하면 언제나 곧바로 반응을 보였다. 그때마다 그녀는 신경이 곤두서고 겁을 집어먹었는데, 그것이야말로 로렌스가 원하는 반응이었다. 그에게 그런 바보 같은 짓을 그만두라고 누군가는 말해줬어야만 했다. 주나가 웨버의 레스토랑에서 딱 한 번 이를 시도한 적이 있었는데, 마법과도 같은 일이 벌어졌다. 그가 막 자신이 보여주려고 했던 위대한 연기를 그 자리에서 바로 단념해버린 것이었다.

발끈하는 성미 때문에 로렌스는 종종 경찰과 마찰을 빚기도 했지만, 이 병적인 증세는 그의 인생 전반에 걸쳐 지속되었다. 1951년 그는 밀라노 컨티넨털 호텔 식당에서 친구 카를라 마초니와 시끄럽게 말싸움을 벌였다. 당시 그 자리에 함께 있었던 페기의 지인 모리스 카디프는 이렇게 기억했다.

" '당신은 진짜 열정이 있는 게 아니라 단지 그런 체하고 있을 뿐' 이라는 소리를 듣자, 그는 테이블에서 일어나더니 레스토랑 부엌에서 잼 단지를 가지고 나왔다. 단지 안에 손가락까지 담갔지만, 아쉽

게도 우리 모두는 그가 카를라의 머리카락에 잼을 문지르지 못하도록 말렸다."

페기의 행동에 대해 로렌스가 가지고 있던 악감정은 그의 소설 『살인이야! 살인이야!』에 그 사례가 남아돈다. 결혼에 종지부를 찍은 그해에 완성된 이 작품은 마틴 애스프와 아내 폴리(베일의 미발표 회고록 「여기로」[Here Goes]에서, 페기는 날씬한 모습의 피존 페겐하임으로 등장한다)를 주인공 삼아 그들 사이의 히스테리에 가까운 관계를 묘사하고 있다. 아무리 그 시대에 반유대주의 감정이 일반적이었다 하더라도 그 소설은 유대인에 대해 유달리 좋지 않은 감정을 품고 있다. 또한 가장 믿을 수 없는 사실은 로트레아몽의 산문시 『말도로르의 노래』(Les Chants de Maldoror)에 영향을 받은 것이 엿보인다는 점이다. 1868년에 쓴 이 장편 산문시는 초현실주의자들에게 심오한 영향을 미쳤다. 로렌스의 소설에도 기이할 정도로 불쾌한 상상을 하는 남자가 그려져 있으며, 그런 와중에도 '부르주아에 대한 혐오감'을 더욱 성실하게 표현했다. 그렇지만 그 책은 페기의 그다지 매력적이지 않은 특징들을 정직하면서도 교묘하게 다루었다. 이를테면 사소한 소비에도 꼬치꼬치 강박 증상을 보인다든가, 뼛속 깊이 배어 있는 집요한 이기심, 무시무시한 적의(敵意) 같은 것들이 분명하게 드러나 있다. 로렌스(소설에서 마틴 애스프로 등장하는)는 잠자는 아내의 입술이 마치 "돈 세는 꿈을 꾸고 있는 듯 움직인다"고 묘사하는가 하면, "그녀의 신경은 시간이야 어떻든 한 가지 생각만 좇고 있다. 그녀는 행동에 들어가기로 결심한다. 6월 1일까지 팁으로 쓴 돈이 얼마나 되는지 계산하기로 마음먹은 것이다"라고 말한다.

그들의 회상을 들여다보면, 그들은 제각기 서로의 남편과 아내를 실제보다도 더 어두운 색깔로 채색하고 있다. 그 소설에서 발췌한 좀더 긴 문장 하나는 페기의 자서전을 인용(희망을 역설적으로 표현하고 있는 부분은 제외하고)할 필요가 없을 만큼 노골적이다.

술을 마시며 떠드는 와중에도 내 머릿속은 넓어지고, 분별력을 찾으려고 애쓰며 깨어 있다. 놀라운 일, 내가 하려는 일은 놀라운 일이 될 것이다——그야말로 놀라운 일. 조금 있다가 어느 정도 취했을 때, 나의 어린 아내와 함께 그것을 너그럽게 본격적으로 채워나가려 한다. 그것은 대단한 일이 될 것이다——채워나간다는 것 말이다. 그 때문에 우리는 거의 50시간 가까이 다퉜다.

46시간 전에 나는 친구에게 내가 쓴 시 하나를 읽어주고 있었다. 내가 이처럼 우정 때문에 용기 있는 시도를 한 경우는 드물다. 하지만 이번에는 친구가 특별히 부탁해왔다. 그는 특별히 세 차례나 요청해왔고 나는 도를 넘지 않는 선에서 단호히 거절했다. 네번째 요청에 이르러 나는 무너져내리고 말았다. 지나친 겸손은 예의가 아니라고 나는 주장해왔다. 나는 갑자기 겸손해져야 한다고 느낀다. 그런데 이번 한 번만 나 자신을 대접해주지 못할 이유는 또 없지 않은가? 더욱이 내 친구는 아마도 다섯 번까지는 부탁하지 않을 것이다.

우리는 바로 폴리에게 갔다. 그녀는 일요일 정오가 다 되도록 도스토예프스키의 소설을 읽고 있었다. 그녀는 토요일에는 114페이지를 읽었고, 일요일에는 148페이지를, 월요일에는 124페이지를, 그리고 오늘 화요일에는 96페이지 분량을 읽고 있었다. 밤은

까마득했다. 그녀는 컨디션이 좋았다. 그녀는 여전히 기록을 경신하고 싶어했다.

그 사이, 그녀를 훼방하면서 나는 내 자리에 앉아 행복하게 낭송을 시작했다.

신을 믿는 누군가가
약을 먹는다.

인내심 강한 여인들은
아마도 담대한 희망으로 기대어 있다
아마도 그들의 배고픈 모습을 뒤로한 채
절망적으로……

이 대목에서 누군가 계속 큰 소리로 속삭이고 있는 것을 눈치 챘다. 나는 힐끗 쳐다보았다. 책에 고개를 박은 폴리는 입술을 움직이고 있었다. 두말할 것 없이, 나의 리사이틀은 그녀의 집중을 방해하고 있었다. 여전히 매우 큰 목소리로 단어들을 중얼거리며 그녀는 내 낭송에 구애받지 않으려고 애썼다. 그녀는 기록은 깨지 못할지언정 일일 평균 기록인 130페이지는 달성하고 싶었던 것이다.

순간 나는 낭송을 멈추었다. 그녀가 나의 침묵 때문에 후회하고 당황할 거라고 생각했다. 하지만 그것은 착각이었다. 내 귓가에는 나 자신의 들뜬 목소리에 전혀 방해받지 않은 불멸의 러시아 단어들이 들려왔다…….

갑자기 기분이 나빠졌다. 그래서 빈정거렸다.

"미안하오, 당신을 방해했다면."

그녀는 빛나는 눈으로 친절하게 흘끗 쳐다보았다. "오, 전혀 그렇지 않아요. 계속 읽으세요."

내 친구가 살며시 웃었다. "마틴의 시를 좋아하지 않나요?"

"무척 좋아해요. 그렇지만 당신도 알다시피 예전에 한 번 들었던 작품이라서요."

나는 혀를 찼다. "내 실수로군. 당신이 두 번째도 참고 들어주리라 생각했소."

"계속 해보게." 내 친구가 말했다. "나머지 부분도 들어보지."

나는 고개를 흔들었다. 나보고, 다시 말해서, 도스토예프스키와 겨뤄보라고? ……나는 성질이 났다. 나는 친구와 아내에게서 등을 돌린 다음, 조심스럽게 내 원고를 두 조각으로 찢어서 주머니 안에 넣었다.

10분 뒤 마침내 내 친구가 자리를 뜨자, 나는 분노를 내뱉었다.

"당신은 월스트리트 브로커와 결혼해야 했어. 아니면 러시아 출신 택시 운전사든지."

나는 그 상태로 두 시간 이상을 쏟아부었다. 거기에는 내 아내, 장모, 처제들, 그녀의 사촌들, 숙부, 숙모들, 다시 말해 웬만한 유대인들에 대한 비난의 물결도 포함되어 있었다. 그녀는 이럴 때면 어김없이, 언제나 그랬듯 구슬픈 소리를 내거나 훌쩍거렸으며, 마지막에는 거꾸로 용서를 구하게 만들었다. 하지만 그녀가 세상에서 가장 경멸스러운 신호를 보내온 것은 이번만이 아니었다. 그것은 열렬한 사랑을 가슴 깊이 후회하도록 만들 정도였다. 여러 차

례, 아마도 나의 욕설의 교향곡이 시작되고 그 테마가 적어도 몇 분간은 이어지는 것에 주의하면서 그녀의 눈동자는 신속하게 『카라마조프 가의 형제들』을 훑어 내려갔을 것이다. 등을 돌리면서 나는 듣고야 말았다. 혹은 들린다고 생각했다. 손으로 책장을 넘길 때 나는 메마른 종이 소리를.

그 사이 페기는 뱃속에 웅크리고 있던 자신들의 아이를 걱정했다는 증거를 회고록을 통해 제시하고 있지만, 대체로 아이의 안녕은 무시당하는 편에 속했다.

같은 시간 로렌스는 순전히 파티에 돈을 많이 뿌려댄 공로로 다시 한 번 보헤미아의 왕으로 등극했다. 남편의 소개로 페기는 파리 망명객들로 이루어진 예술계에 점점 더 빠져들었다. 새로운 사람들의 물결은 1920년대 내내 줄지 않고 이어졌다. 매튜 조지프슨은 1923년 『브룸』이 망한 뒤 뉴욕으로 돌아갔지만, 촉망받는 월스트리트의 점잖은 직장이 마음에 들지 않아 1927년 아내와 함께 파리로 돌아왔다. 그는 새롭게 밀려든 미국인 물결의 영향 속에 좌안이 빠르게 변화하는 모습을 보고 충격을 받았다.

"우리 배만 해도 특별 2등급실[50]에 531명의 미국인 승객이 타고 왔다. ……그중 상당수가 파리에서 미국식 악센트만 들으며 그해 여름을 보냈다. ……바텐더는 칵테일과 드라이 마티니를 근사하게 섞고 (있었고), 그런 풍경은 1921년이나 1922년에는 결코 볼 수 없는 것이었다."

금주법의 영향권에서 멀리 벗어나자 미국인들은 긴장을 풀었다. 모두가 술독에 빠졌다. 대부분의 사람이 1차나 2차에 가서는 벌써

흠뻑 취해버렸다. 음주는 문화의 일부였다. 그래서 어떤 이는 프랑스 권력층이 1890년대 유행했던 진품 압생트를 규제한 데 불만을 품었다. 탁한 초록빛을 띠는 원조 압생트는 쑥꽃과 쑥잎에서 추출한 용액에 아니스 열매, 히솝,[51] 안젤리카, 민트, 시나몬을 섞은 것이다. 그렇게 만든 압생트는 독성이 너무 강해 시중에서는 유통이 금지되었다. 알코올 도수는 50~85도를 넘나들었다. 룩셈부르크에서 그 술을 몇 병 구해서 마셔본 존 글래스코는 그 맛을 다음과 같이 생생하게 떠올렸다.

그 깔끔하고 예리한 맛은 법적으로 마실 수 있는 프랑스 술 페르노의 희멀건 진액보다 훨씬 멋졌다. 프랑스 사람들이 공중도덕을 지키기 위해 원조 대신 시시한 음료를 마시면서 가슴이 사무치도록 분노하는 것이 십분 이해가 갈 정도였다. 그 효과도 마약과 다름없을 정도로 부드럽고 음흉했다. 다른 종류의 알코올을 마셨을 때와 달리 5분 만에 기분 좋은 몽롱한 세상으로 흠뻑 빠져들었다. '녹색의 마법사', 나는 난생처음 90년대 화법을 진정으로 음미하고 있었다고 생각한다.

1928년 F. 스콧 피츠제럴드는 이렇게 적었다.

"파리는 점점 질식해가고 있었다. 새로 도착한 배들이 유행을 타고 온 미국인들을 토해내면서 그 수준은 땅에 떨어졌으며, 그 끝에는 미치광이의 길에 이르는 불길한 무엇이 존재했다."

사교계의 중심이자 정보의 결집지였던 '돔'은 직업이라든가 잠자리를 구하려는 사람들이 찾아가는 곳이었다. 하지만 미국인들이 너

무 많이 몰려드는 바람에 '진짜배기' 예술가들의 모임 장소는 '클로즈리 데 릴라'로 끌어내려졌다. 여기는 헤밍웨이가 들르고 작품도 집필했던 곳이다. 작가 군단은 자콥 호텔에 집결했다. 그 가운데는 주나 반스, 셔우드 앤더슨, 애드나 세인트 빈센트 밀레이, 그리고 에드먼드 윌슨이 있었다. 사진작가 만 레이[52]와 애인이자 모델인 키키(앨리스 프린)도 그 모임의 일원이었다. 키키는 만 레이가 특별히 디자인한 화장을 하고 다녔는데, 글래스코는 키키에 대해 이렇게 썼다.

"그녀의 화장은 그 자체로 예술이었다. 눈썹을 깨끗이 깎아낸 자리에는 스페인어에서 'n'자 위에 쓰는 악센트 비슷한 모양의 라인이 섬세하게 굽이지고 있었으며, 속눈썹은 적어도 한 숟가락은 됨직한 마스카라로 뒤덮여 있었다. 주홍색으로 진하게 칠한 입술은 그 윤곽선을 엉큼하고 관능적인 유머로 강조하고 있었다. 석고에 견줄 만큼 번들거리는 그녀의 한쪽 볼 눈 밑에는 미인점이 찍혀 있었는데, 이는 신기에 가까운 기술이었다."

파리에 상주하는 미국인 예술가 모임에 비예술가 자격으로 몸담고 있는 사람은 페기만이 아니었다. 다른 많은 이가 자신들의 돈으로 창조적이지만 무일푼인 인재들을 격려하고 지원했다. 나탈리 클리포드 바니는 완전한 아방가르드 추종자는 아니었지만—그녀는 벨 에포크 시대의 예술을 더 선호했다—서른세 살이던 1909년에 아버지에게서 350만 달러를 상속받고 자콥가 20번지에 있는 17세기 양식의 거대한 저택을 사들여 50년 남은 생애를 멋지게 마감했다. 거트루드 스타인과 마찬가지로 일찌감치 파리에 입성한 그녀는 프랑스 예술계와 교류할 수 있었다. 다만 그녀의 집은 레즈비언의

명소로 유명했다. 나탈리는 열두 살 때 이미 자신이 동성애자라는 것을 깨달았다. 그녀는 1928년 출간된 래드클리프 홀의 『고독의 우물』(*The Well of Loneliness*)에 등장하는 발레리 시머의 실제 모델이기도 하다. 페기처럼 알뜰했던 그녀도 주나 반스의 후원자였지만, 페기와는 달리 절대로 꾸준히 연금을 지급하는 법이 없었다.

메리 레이놀즈는 모임에서 가장 눈에 띄는 일원 중 한 사람으로 매튜 레이놀즈의 미망인이었다. 그녀의 남편은 미 33보병사단 소속으로 1918년 프랑스에서 전투 중 전사했다. 그 후 그녀는 재혼을 요구하는 집안의 압력을 피해 파리로 도피했다. 그녀의 친구 가운데에는 콕토, 브란쿠시, 『뉴요커』에 「파리로부터의 편지」를 게재했던 미국 작가 겸 저널리스트 재닛 플래너가 있었다.

그로부터 10년이 채 안 되어 상속녀 낸시 커나드가 '아워스 프레스'(Hours Press)를 설립해 1927~31년까지 운영했다. 그녀는 젊은 사무엘 베케트를 최초로 발굴한 인물로, 수동 인쇄기로 베케트의 초기작 『후로스코프』(*Whoroscope*) 초판을 100부 찍은 다음 연이어 200부를 발간했다. 그녀는 또한 그밖의 다른 인사들, 로버트 그레이브즈, 에즈라 파운드, 로라 라이딩의 작품들을 출간했다. 낸시는 생루이 섬에서 '스리 마운틴스 프레스'(Three Mountains Press)를 경영하던 윌리엄 버드에게서 처음으로 자동 인쇄기를 구입했다.

좌안에서 가장 유명했던 예술가들의 안식처는 아마도 오데옹 거리 12가에 있는 '셰익스피어&Co.' 서점이었을 것이다(이 서점은 그 후 뷔세리 가로 이사했다). 이 서점을 설립한 실비아 비치는 1919년 뉴저지 프린스턴에서 건너온 공사(公使)의 딸이었다. 이 문학의 메카에는 앨런 테이트, 에즈라 파운드, 손턴 와일더, 헤밍웨이가 자주 모

습을 드러냈고, 이따금 망명 군단의 위대한 문학광 제임스 조이스가 등장하곤 했다.

서점 근처에는 1920년대 초반 로버트 매컬먼이 설립한 '컨택트 에디션스 프레스'(Contact Editions Press)가 있었다. 이 회사의 이름은 1921년 뉴욕에서 윌리엄 카를로스 윌리엄스가 등사인쇄[53]로 발간한 시문학지 『컨택트』(Contact)에서 유래한 것이었다. 매컬먼은 영국의 소설가이자 엄청난 갑부 선박왕 존 엘러먼 경의 딸이기도 한 브라이허──위니프레드의 필명(실리 제도에 있는 섬 이름에서 따왔다)──와 결혼했다. 매컬먼은 결혼할 때까지 위니프레드의 진짜 정체를(따라서 그녀의 재산도) 몰랐다고 하지만, 결혼이 처음부터 정략적이었던 것을 보면 사실은 아닌 듯싶다. 두 사람 다 동성애자였지만, 그 시절 브라이허는 자유로운 여행과 사교계에서의 입지를 위해 결혼이라는 보호막이 필요했다(매튜 조지프슨에 따르면 런던에 있는 아버지가 매컬먼을 받아들였는데도 그녀는 가족과 사이가 좋지 않았다). 결혼과 더불어 그녀는 상속권도 챙겼다. 이들 부부는 같이 지내는 법이 거의 없었다. 브라이허는 시트웰스의 친구였으며, 더욱 주목받는 시인이자 소설가인 'HD'(힐다 둘리틀)와 이미 오래전부터 친분을 맺고 있었다. 그녀는 베들레헴 태생의 펜실베이니아 사람으로 친구 에즈라 파운드를 따라서 1911년에 유럽으로 건너왔다.

아내가 여행하는 동안 매컬먼은 파리에 머물면서 술독에 빠져서 시시한 글 몇 편과 자신 및 그 시대 예술가의 인생을 다룬 회고록 한 편을 쓰는 데 열중했다. 이 작품은 훗날 친구 케이 보일에 의해 다시 출간되었다.

훌륭한 편집인이었던 매컬먼은 신작 중 최고의 작품을 알아보는 고도로 탁월한 감각의 소유자였다. 그는 결혼을 통해 얻은 '수입'으로 자그마한 출판사를 차렸다. 헤밍웨이와는 성격이 안 맞았지만 (매컬먼 쪽이 상당히 독살스러웠다) 매컬먼은 그의 작품을 최초로 출간했다. 또한 윌리엄 카를로스 윌리엄스, 미나 로이, 마슨 하틀리의 시집도 발간했다. 브라이허한테 이혼당했을 때——그로부터 약 6년 뒤의 일이었고 그녀로서는 당연한 절차였다——그는 궁핍해질까 봐 두려움에 떨었지만 실제로는 약 1만 4,000파운드라는 썩 괜찮은 위자료를 챙겼다. 이로 인해 친구 빌 윌리엄스와 앨런 로스 맥도걸은 그에게 "로버트 매컬리머니"라는 별명을 붙여주었다.

1903년부터 파리에서 지내던 거트루드 스타인은 1920년대 상황과 동떨어져 있었지만, 최초의 위대한 여성 현대미술 컬렉터 중 한 명이었다. 미국인 후원자로서 캐서린 드라이어와 콘 자매는 그녀를 따라잡지 못했다. 콘 자매는 스타인의 먼 친척이었으며, 에타 콘은 스타인의 첫 번째 저서 『세 가지 삶』(Three Lives)의 필사본을 타이핑하기도 했다. 플뢰루스 27번가에 있던 스타인 집은 온통 그림과 조각상으로 가득 차 있었으며, 새로운 이민자 중 많은 이가 이곳에서 앞서 정착한 망명객들과 몇몇 프랑스 동료를 사귀었다. 이 살롱에는 버질 톰슨, 헤밍웨이, 파운드, 뒤샹, 콕토, 피카비아, 마티스, (런던에서 가끔 찾아오는) T.S. 엘리엇, 미나 로이, 주나 반스, 그리고 로버트 매컬먼이 드나들었다. 피카소는 물론이었다. 스타인의 친구 넬리 재콧은 그를 가리켜 "잘생긴 구두닦이"라고 불렀다.

초창기에 피카소는 영세한 가구점에 자신의 작품을 전시했다. 그리고 리오와 거트루드 스타인은 마티스의 「모자 쓴 여인」(Femme au

Chapeau)을 딜러에게서 500프랑에 구입했다. 그러나 상황은 빠르게 변화하고 있었다. 위대한 선구자인 현대미술 딜러 다니엘 헨리 칸바일러는 제1차 세계대전이 일어나기 1, 2년 전 파리에 가게를 냈다. 칸바일러는 프랑스 시민권을 받아놓으라는 피카소의 조언을 무시하고(그는 프랑스 여성과 결혼했지만 모국에서 이미 병역을 마쳤기 때문에 두 번씩이나 군대에 가고 싶은 생각이 없었다. 더욱이 이때는 전쟁의 기미가 어렴풋이 보이던 시기였다) 전쟁이 터지자 장사를 정리하고 자신이 가진 모든 작품—대부분 1911~14년에 그려진 입체파들의 작품들—을 경매에 내놓았다. 종전 직후 칸바일러가 파리로 돌아왔을 때, 후안 그리스를 제외하고 예전에 그와 거래했던 예술가들은 "너무도 훌륭하게 출세하여 더 이상 그가 필요없게 되었다"고 스타인은 전한다. 확실히 당시 세 명의 입체파, 즉 피카소, 브라크, 레제의 그림들은 비록 훗날보다 낮은 수준의 가격대에 머무르고 있었지만 이 시대에 이르러 진정 수집할 만한 가치가 있는 작품으로 부각되기 시작했다.

헤밍웨이는 거트루드 스타인을 감탄스러울 만큼 존경하는 마음으로 인용했다. 그녀가 집안에서 상속받은 액수는 먹고사는 데 지장이 없었지만 썩 대단하지는 않았다.

" '누구든 옷이나 그림을 살 수 있어요.' 그녀는 말했다. '아주 간단해요. 그 두 가지를 모두 살 수 있을 만큼 부자가 아닌 사람이라도요. 옷차림에 별다른 신경을 쓰지 않고 유행은 모두 무시하면 그만이에요. ……그렇게 절약한 옷값으로 대신 그림을 사면 되지요.' " 그러나 새로운 망명객 전부가 스타인을 특별히 외경했던 것은 아니다. 시인이자 화가이며 영화 제작자였던 샤를 앙리 포느는 그녀를

'봉'이라 불렀다. 반면 존 글래스코는 그녀에 대해 이렇게 적었다.

그녀는 대단한 권력을 가진 양 생각하고 있었는데, 아마도 주변 아첨꾼들이 그런 분위기를 조성하는 것 같았다. 길쭉한 마름모꼴 얼굴의 이 여성은 마루에 끌릴 만큼 길고 대마로 짠 가운을 입고 절대로 거부할 수 없는 인상을 심어주었다. 드레스 주름에 뒤덮여 거의 보이지 않는 발목은 사원 기둥처럼 튼튼해서, 그녀가 쓰러진 모습은 상상조차 할 수 없었다. 멋지게 자른 짧은 머리는 후기 로마제국 스타일이었는데, 불행하게도 이 스타일은 목덜미가 아름답지 않은 일반 서민들의 어깨 위에서 널리 유행했다. 그녀는 시야가 넓었으며 또 상당히 예리했다. 나는 그녀에게 매력과 반감이 섞인 미묘한 감정을 느꼈다. 그녀는 나로 하여금 시기심 가득한 깊은 존경심과 더불어 본능적인 적개심을 불러일으키게 만들었는데 마치 나로서는 믿을 수 없는 이교도의 우상과도 같았다.

계속되는 모든 예술적 행위에 대한 배경과 영감으로서, 도시는 그 자체로 존재했다. 작가 말콤 카울리는 이렇게 관찰했다.

금주법, 청교도주의, 속물근성 그리고 상술. 미국에서는 이런 것들이 성공을 위한 조건처럼 여겨졌다. 전쟁에서 이긴 사람이면 누구나 그랬던 것처럼, 젊은 미국 작가들도 승전국의 국민으로 대접받았다. 그래서 파리에 도착했을 때, 그들은 망명이 아니라 정신적인 고향을 찾아서 오는 듯 여겨졌다. 파리에는 그들이 원하는 대로 입고, 그들이 바라는 대로 말하고 쓸 수 있는 자유가 있었으

며, 이웃집 눈치를 보며 사랑을 나눌 필요도 없었다. 파리는 끊임없이 본능을 자극하고 있었다.

여기에다 미국 출판계에서 파견나온 통신원으로 일하면서 달러를 벌 수 있는 행운이 따라준다면, 젊은 미국 작가들에겐 그야말로 만사형통이었다.

페기와 로렌스는 이 모든 것을 얼마나 누렸을까? 불만스럽게 결혼식을 치르고 첫 아이를 고대하면서, 당대 예술계에 완전히 몰입할 만큼 여유롭지 않았다는 사실은 이해할 수 있다. 그러나 상황이 그렇다 해도 예술계와의 진지한 접촉은 아예 전무했고, 단지 카르티에 라탱에 있는 술집들에서 벌인 파티와 모임이 전부였다. 그들은 인심 좋은 주인이었고—비록 페기는 그저 놀고먹는 데 엄청난 돈을 쓰는 것을 남몰래 원망하고 있었지만—손님은 술과 음식이 공짜라는 이유로 찾아온 사람이 대부분이었다.

로렌스의 몇 안 되는 작품들은 초현실주의 경향을 보여주었지만, 그는 결코 그 대열에 진지하게 합류한 적이 없었다. 페기는 자신의 인생 후반부를 독차지할 현대미술에 대해 아직 일말의 관심도 보여주지 않고 있었다. 그녀에게 목적의식은 아직까지도 생성되지 않았다. 페기의 증언에 따르면, 로렌스는 그녀에게 창피를 주기 위해 이런 말을 했다.

"나는 보헤미안으로 인정받으니 그래도 운이 좋은 편이지. 내가 그들에게 제공해야 할 유일한 것은 돈뿐이야. 그래서 나는 내가 만난 멋진 사람들과 단골로 지내는 이들에게서 돈을 빌려야만 해."

그의 말은 적어도 또 다른 씨앗을 뿌린 셈이었지만, 자라는 데에

는 시간이 필요했다.

베일 부부의 재산은 그들을 돋보이게 할 만큼 많았지만 스타인이나 바니처럼 살롱을 열지도, 예술계를 후원하지도 않았다. 그들은 좌안에서 멀리 떨어진 루테시아 그랜드 호텔에서 살고 있었다. 페기는 예술 동호회와 친교를 나누었고, 아마도 이전 인생보다는 더욱 깊이 연루되어 있었을 것이다. 아내에게 이 세계에 발을 담그도록 조장한 것이 로렌스 본인이었으면서도 남편 된 입장으로는 그런 상황이 그리 달갑지 않았다. 페기는 스승 루실 콘이 불어넣어 준 가르침과 원칙을 잊지 않고 있었지만, 자신감 결여가 약점으로 작용했다. 이는 스스로 불완전함과 열등감에 시달리던 로렌스가 어떤 방식으로든 고의로 조장한 것이었다. 그의 이런 감정은 페기와 마찬가지로 어버이의 무관심에서 비롯된 것이었다.

어쨌든 그들이 스스로를 예술계 원로로 여겼던 점은——페기보다 로렌스가 더욱 그러했는데——1920년대 그들을 지켜보던 동시대 관점으로 미루어 자명한 사실이다. 로렌스의 모순된 성격, 즉 성마른 이기심과 여기에 얽혀 있던 매력과 지성도 남의 이목을 끌었다. 매튜 조지프슨은 이렇게 기억하고 있다.

우리들 사이에서 바이런의 문체가 어렴풋이 모습을 드러내기 시작했다. 그런 글을 쓰는 사람들은 개인 소득이 있어서 책을 내기 위해 원고를 쓰느라 서두르거나 재촉할 필요가 없다. 로렌스 베일도 그런 부류 중 한 사람이었다. 약간의 저작과 그림도 남겼지만, 더욱 자주 그리고 진정 어린 시선을 가지고 바라보던 것은 센 강 좌안에서 그리던 그림들이었다. ……언제나 모자를 쓰지 않

은 노란색 머리는 길고 숱이 많았으며, 붉거나 분홍색 셔츠에, 파란색 즈크[54) 바지를 입은 그의 외모는 그 지역에서도 눈에 띄는 편이었다. 게다가 그는 젊었고, 잘생겼으며, 무엇보다 박식한 입담 덕분에 추종자들한테 왕자처럼 추앙받았다. 매력적인 여성들을 한 무리씩 이끌고 다니는 것은 보통이었고, 그때마다 몽파르나스의 카페들은 온통 들썩거렸다.

로렌스는 문자 그대로 "모두와 알고 지냈다". 설령 모르는 사람이더라도 술을 샀다. 왕성한 혈기만큼이나 외모도 닮았던 쾌활한 여동생 클로틸드도 그가 카페에서 벌이는 와자지껄한 파티의 일원이거나 여기저기 바에 모여든 디오니소스 축제 추종자 중 한 명이었다.

로렌스는 폐기와의 결혼으로 자유를 빼앗겼다. 그녀는 그것을 알고 있었고, 그의 친구들을 질투했으며, 아직 그를 만족시켜주지 못하고 있음을 느꼈다. 그 때문에 그들 사이에 고성이 오갔다. 그들은 깨지기에는 너무 오랜 시간이 걸리는 방종한 집단에 걸려들었다. 그 사이 불협화음이 그들의 일상 곳곳에 침투했다. 로렌스는 자신이 흥미를 가지는 것들을 폐기에게도 가르쳐주려 했다고 말한다. 하지만 그녀가 전적으로 순종하는 마음가짐을 지니고 있었으며 다른 남자 동료들의 교육을 기꺼이 받아들인 것을 보면, "처음 만났을 때 그녀는 아무것도 몰랐고 지금도 많이 아는 편은 아니다"라는 로렌스의 변명은, 그녀가 아닌 그들 관계에 문제가 있었음을 반영한다.

그의 거침없는 혀 또한 별반 도움이 되지 않았다. 그는 특히 플로레트에 대해서는 봐주는 법이 없었다. 한번은, 저녁식탁에서 상보와

수다를 떨던 그가 장난을 걸었다. 플로레트는 이렇게 대답했다.

"쉿. 페기는 알 거야, 페기는 알 거야, 페기는 알 거야."

무엇이든 세 번 반복하는 플로레트의 고질적인 습관은 『살인이야! 살인이야!』에도 인용되었다.

바깥에서 누가 밀지도 않았는데 문이 열린다. 미스트랄[55]인가? 경찰인가? 아니, 그것은 플러리, 나의 장모의 비공식적인 아침 방문이었다.

"살인, 살인, 살인에 관해서 말인데……."

흥분한 모습으로, 플러리는 자기 멋대로 행동하기 시작한다. 여분으로 입고 있던 코트 두 벌을 의자에 내던진 다음, 그녀는 또 다른 한 벌을 침대 위에 둔다. 그 다음, 입고 있던 코트를 벗고 좀더 얇은 두 벌의 여분의 코트를 입는다. 그 다음, 그 코트가 너무 얇다는 생각에……

비슷한 기질은 이밖에도 여러 차례 등장한다. 그 후 얼마 안 가 로렌스는 플로레트의 인색함을 비난하고, 그녀에 대해 "크고 축 처진 얼굴…… 모든 이스라엘의 비애가 그녀의 칙칙한 얼굴 위에 모여 있는 듯하다"고 적었다.

그해 느지막이 페기의 여동생 헤이즐이 방문했다. 이미 첫 남편과 이혼한 그녀는 밀턴 월드먼이라는, 런던에 살고 있던 미국 저널리스트를 두 번째 남편으로 막 맞이했다. 헤이즐이 다녀간 다음 베일 부부는 1922~23년 겨울을 리비에라[56]에서 보냈다. 그곳에서 병이 난 페기는 도스토예프스키를 읽으며 시간을 보냈다. 싸움은 계속됐다.

페기는 언제나 로렌스를 주무르는 채찍으로 자신의 돈을 십분 활용했다. 실제로 이것은 그녀의 유일한 방어책이었고, 그가 자신의 돈(그가 가진 재산이 상대적으로 적었기 때문에)으로 인심을 쓰고 싶어 할 때마다 그녀는 이런 방법으로 그를 실망시킴으로써 사악한 기쁨을 맛보았다. 이즈음 작가이자 미술 비평가였던 그들의 친구 로버트 M. 코츠가 미국으로 돌아가기 위해 빌렸던 200달러를 갚았다.

페기는 자신의 재산이 발휘하는 위력을 너무나 잘 알고 있었고, 일생 동안 그것을 이용했다. 때로는 잔인하게, 자신의 모자란 자부심을 채워주기 위해 활용되었고, 많은 남자의 성차별에 용감하게 맞설 수 있도록 든든하게 지원해주기도 했다. 그녀는 중요한 문제들에 대해서는 가끔 관대했지만, 사소한 일들에 대해서는 거의 항상— 결코 지속적인 것은 아니었지만—인색하게 굴었다. 이 성격은 못생긴 코나 약한 발목처럼 조상에게서 대물림받은 어쩔 수 없는 것이었다. 그녀는 이 시점에서 자신을 정당화할 필요성을 느끼게 되었다. 그녀는 그들의 지출 대부분을 도맡았다. 이때 그녀는 '자동차 사업을 하는 사촌'한테서 중고 고브론을 샀다. 차를 자주 이용하는 편은 아니었지만 그들은 운전수를 고용했다. 로렌스도 운전을 배웠는데, 얼마 안 가 속도를 즐길 줄 알게 되었다. 그들은 새해에 파리로 돌아와 고브론을 신형 로레인-디트리히로 바꾸었다. 이 차는 당시 가장 값비싼 자동차였다. 그들은 페기의 언니를 맞이했다. 그녀는 두 달 뒤면 아기를 낳을 페기와 함께 지내고자 미국에서 건너왔다. 베니타는 페기가 사는 방식을 보고 기겁을 했다.

그 다음 달인 4월, 일가족은 해협을 가로질러 런던으로 갔다. 이는 임시로 '거드'라고 부르던 뱃속의 아이를 위해 내린 결정이었다. 사

내 아이일 경우 훗날 병역의무를 피하려면 프랑스 바깥에서 태어날 필요가 있었다. 페기와 피라 베넨슨은 네덜란드 공원에 있는 집을 임대했다. 반면 플로레트와 합류한 베니타와 남편 에드워드는 피카 딜리에 있는 리츠 호텔에 방을 잡았다. 이때까지도 플로레트는 페 기의 임신 사실을 모르고 있었다. 첫 손자가 세상에 나온다는 사실 에 그녀가 쓸데없이 안달복달하는 것을 최대한 뒤로 미루기 위해서 였다.

마이클 세드릭 신드바드 베일은 1923년 5월 15일 세상에 모습을 드러냈다. 페기는 젖이 마를 때까지 한 달간 아이를 보살폈다. 그로 부터 다시 한 달 뒤 페기와 로렌스는 축하 파티를 위해 7월 14일에 파리로 돌아왔다. 로렌스를 위해 벌어진 이 사흘 동안의 떠들썩한 술 잔치는 말콤 카울리와 로렌스, 그리고 그밖의 인물들이 술에 잔뜩 취 해 '로통드'의 운 나쁜 후원자들을 두들겨 패면서 입방아에 올랐다. 파티와 야만적인 파괴 행각이 끝난 뒤, 베일 부부는 여름을 나기 위 해 노르망디에 집을 구했다. 페기는 베니타를 그리워했지만 그녀는 뉴욕으로 돌아갔다. 방문객은 끊임없이 이어졌다. 그 가운데에는 만 레이와 키키, 해럴드 로브, 클로틸드, 그녀와 최근 연애 중인 시인 루 이 아라공이 있었다. 어떤 때는 제임스와 노라 조이스 부부가 해변학 교에 참가 중인 딸 루시아를 만나러 가는 길에 들르기도 했다.

떠돌이 생활은 계속됐다. 신드바드(이렇게 불리게 된 것은 로렌스 의 생각이었다)는 그들과 함께 다녔다. 릴리라는 영국인 유모가 그 를 보살폈는데, 페기는 그녀의 사람을 끄는 매력에 주목했다. 그들 은 가을날 카프리로 돌아왔다. 카프리에서 로렌스는 클로틸드의 새 남자친구와 또 한판 싸움을 벌이다가 경찰관의 엄지손가락을 부러

뜨려 열흘간 철창신세를 졌다. 로렌스의 나쁜 술버릇은 세월이 그를 철들게 할 때까지 일생 동안 이어졌다.

사람들의 비난에 따르면, 그의 행실이 그 어느 때보다 가장 나빴던 시절은 페기와 부부로 지내던 기간이었다. 그는 끊임없이 그녀를 자극하려 들었지만 그녀는 대부분 냉정하게 그리고 일부러 무관심으로 일관했다. 어쨌든 그녀는 자신에 관한 거의 모든 것에 무관심했기 때문에, 삶에 참여한다기보다는 관망하는 것처럼 보였다. 그 당시 상류사회에서는 그런 태도가 일반적이긴 했다. 페기는 제대로 된 자극을 받고 깨어나길 기다리는 잠자는 숲속의 미녀와도 같았다. 하지만 로렌스는 그녀의 '프린스 차밍'[57]이 아니었다.

베일 부부는 릴리와 신드바드만 데리고 이집트에서 겨울을 보냈다. 페기는 당시 최신 유행을 추구했고, 꽤 많은 수의 귀고리 세트를 수집했다. 페기는 이 취미를 절대로 포기하는 법이 없었다. 그동안 로렌스는 사우크스[58]에서 화려한 번개 무늬 옷과 알록달록한 코트를 샀다. 또한 페기의 동의 아래 누비아 출신의 밸리 댄서와 하룻밤을 보냈다. 나중에 로렌스가 페기에게 한 말에 따르면, 그녀는 흰 속옷을 입었고, 굉장히 높은 침대를 가지고 있었다. 그가 침대 위로 올라가지 못하자 그녀는 그의 겨드랑이에 손을 끼고 인형처럼 그를 들어올렸다. 그녀는 또한 그에게 손톱자국도 남겼는데, 페기를 질리게 할 만큼 혐오스럽지는 않았다.

로렌스의 습관적인 울화와 돈과 관련된 페기의 트집을 제외하면, 이 시기는 부부에게 비교적 행복한 시절이었다. 신드바드를 릴리와 함께 호텔에 남겨두고 그들은 이집트 북부를 탐험한 뒤 카이로로 돌아왔으며, 또다시 신드바드와 릴리를 내버려두고 예루살렘을 여행

했다. 페기는 고대 이집트 미술품과 건축에 열광했지만 예루살렘의 통곡의 벽 앞에서는 다른 유대인들과 함께하길 거부했다.

"내 종족과 한 핏줄이라는 사실에 나는 굴욕감을 느낀다. (말 그대로) 떼지어 신음하고 끙끙대고 몸을 뒤트는 내 동포들의 혐오스러운 모습을 나는 견딜 수 없었다. 그래서 나는 기꺼이 그들을 떠났다."

새해가 되어 그들은 마침내 파리로 돌아왔다. 그들은 구입한 물건을 모두 세관에서 몰래 빼돌리는 데 성공했다. 그 가운데에는 초대형 봉제인형도 포함되어 있었는데, 그 안에는 불법으로 산 터키산 시가 400개비가 빼곡히 채워져 있었다.

신드바드의 탄생으로 이제 루테시아는 너무 협소해졌다. 엄마 노릇이 마음에 든 페기는 로렌스에게 "다음 순서는 딸"이라고 일찌감치 약속해버렸다. 일가족은 좌안 중심부인 생제르맹 거리에 있는 임대 아파트로 이사했다. 상류층이었던 집주인은 자신의 멋진 루이 16세 소파며 테이블, 의자들이 방 구석으로 치워지고, 대신 최신 유행의 촌스러운 가구들이 그 자리를 차지하는 모습을 보며 치를 떨었다. 1924년 그들은 여기서 6개월 동안 머물면서 또다시 떠들썩한 파티를 벌였지만 페기의 취향은 아니었다. 그녀는 손님들——이미 말했다시피, 로렌스는 온갖 계층의 잡다한 인사들을 초대하는 경향이 있었다——이 은제품을 가지고 달아날까봐 노심초사했고, 다음 날 손님들이 남긴 구토물을 치우거나, 남들이 정사를 벌이고 떠난 자신의 침대 시트를 갈아 끼우는 것이 싫었다. 다음 날 아침이면 그녀는 리졸 병을 들고 다니며 아파트 구석구석을 청소했다.

페기가 그 시절 술을 거의 할 줄 몰랐다는 점 또한 수치심을 더했다. 술을 입에도 못 대는 사람은 아무래도 취객보다 지루할 수밖에

없었으며, 그 때문에 그녀는 종종 주변에서 겉도는 자신의 모습을 발견했다. 비슷한 이유로, 그녀는 기나긴 밤을 바에 있는 테라스에서 할 일 없이 빈둥거리다가 잠이 들곤 했다.

파리에 돌아와 딸과 손자 주변을 배회하던 플로레트는 베일 부부가 주최한 파티에 한두 번 참석했는데, 대체로 잘 어울리는 편이었다. 다만 딱 한 번 술에 취한 키키가 만 레이에게 "더러운 유대인"이라고 부르며 속마음을 드러냈을 때만 심하게 분개했다. 플로레트는 이 시점에 이르러서야 거트루드 베일과 사이가 좋아졌다. 결혼한 자식들을 파리의 부유한 미국 사교계로 불러들이려던 장모와 시어머니의 시도는 불발에 그쳤다. 그해 페기는 어머니한테서 모피 코트와 신형 자동차를 신년 선물로 받고는 다음과 같이 멋지게 덧붙였다. 플로레트는 "언제까지고 돈으로 나의 신뢰를 챙겼다".

로렌스는 페기에게 꾸준히 푸아레의 의상실에 들르도록 권했다. 페기는 1924년 그곳에서 구입한 미끈하게 늘어지는 오리엔탈풍의 드레스를 무척 좋아했다. 출산 이후 본래 몸매를 되찾은 그녀는 그 옷을 입고 또 입었다. 이 드레스를 입을 때면 그녀는 스트라빈스키의 약혼녀 베라 수다이킨이 디자인한 황금빛 터번을 둘렀다. 만 레이는 그렇게 차려입은 그녀의 모습을 시리즈로 찍었고 그녀는 그 사진들을 소중히 보관했다. 소녀 적을 제외하고, 페기가 이때만큼 매력적으로 보이던 시절도 없었다.

페기는 메리 레이놀즈에게서 주문한 드레스도 그만큼 좋아했다. 이때부터 메리는 좋은 친구가 되어 베일 부부의 파티에 자주 손님으로 초대되었다. 메리의 성생활은 방탕했으며, 늘 파티장에서 살았다. 하지만 이런 유희는 예전부터 알고 지내던 마르셀 뒤샹과 그 어

느 때보다도 깊게 사귀면서 중단되었다. 파티가 끝난 뒤 집으로 돌아가지 못한 메리는 뒤샹과 밤을 보냈다. 그는 늘 그녀의 생활방식을 비난해왔다. 다음 날 현금이 바닥난 그녀는 집으로 가기 위해 택시비로 10프랑이 필요했지만 차마 뒤샹에게 달라고 할 엄두가 나지 않아 페기에게 전화를 걸어 도움을 요청했다.

뒤샹은 생애 전부를 '은밀한 조언자'(éminenceé grise)[59]로 살았다. 미국에 세 번이나 다녀온 그는(그는 1915년 뉴욕을 처음으로 방문했다) 1924년 37세의 나이로 예정보다 1년 일찍 프랑스로 돌아왔다. 초현실주의에 동조하는 태도를 취했지만 그의 작품은 독창적이었으며, 어떤 특정 사조에도 가담하지 않았다. 예술가일 뿐 아니라 탁월한 이론가였던 그는 훗날 예술작업을 멀리하고, 체스만 두고 살며 거의 달인의 경지에 이르렀다. 금욕주의와 절대고독을 타고난 그의 삶은 메리와 깊은 관계를 맺었으며 그 관계는 그녀가 죽을 때까지 계속되었다. 훗날 그가 페기에게 미친 미학적인 영향은 매우 심오했다.

1924년 파리 문화계는 보몽 백작이 '라 시갈' 극장에서 발레 시리즈를 시작하며 풍성해졌다. 스트라빈스키, 미요, 오네게르, 사티가 제작에 참여했고, 피카소, 에른스트, 피카비아, 미로가 무대 디자인을 맡았다. 페기는 발레를 좋아했다. 특히 사교를 위한 배경무대로써 그러했다. 그렇다고 대단한 공연예술 추종자는 결코 아니었다. 더욱이 그들 부부는 한시도 가만히 있지 못했다. 그녀는 자신의 머리카락을 잡아 뜯었고 그 때문에 로렌스는 또 한차례 발끈했다. 그해 늦봄 베니타와 에드워드가 유럽을 방문해 잠시나마 그들 부부에

게 휴전할 기회를 마련해주었다. 페기는 플로레트와 함께 베네치아로 가서 언니를 만났다.

페기는 예전에 로렌스와 함께 유럽을 일주하며 그곳을 세 차례나 방문했다. 그녀는 약간의 지식을 챙겨서 가족을 이끌고 다니며 안내를 맡았다. 봄이 끝날 무렵 파리로 돌아온 그녀는 로렌스의 불륜을 감지했다. 로렌스의 여자는 9개월 뒤 아기를 낳았지만 로렌스의 아이인지, 아니면 그보다는 확률이 적지만 로버트 매컬먼의 아이인지, 아니면—가장 반갑게도—그 여자 남편의 아이인지 알 수 없었다. 페기는 로렌스를 용서했지만, 부부싸움은 여지없이 계속되었다. 한번은 시댁에 머물면서 무척이나 큰 소리로 서로에게 고함을 쳤는데, 옆방에 있던 클로틸드가 달려와서 바로 오빠 편을 들더니 페기에게 아파트에서 나가라고 명령했다. "나는 매우 당황했다"고 페기는 적었다.

"나는 완전히 무방비 상태로 아파트 주변을 맴돌기 시작했다."

상황은 거트루드의 등장으로 일단락되었다. 그녀는 이렇게 말했다. "여기는 내 아파트지 클로틸드의 집이 아냐. 그러니 너는 나갈 필요가 없다."

불안불안한 관계 속에서 베일 부부는 클로틸드, 릴리, 신드바드를 데리고 다시 휴가를 떠났다. 첫 목적지는 오스트리아 티롤 지방이었다. 베일 부부와 클로틸드, 릴리, 신드바드는 얼마간은 로렌스 쪽 가족과, 또 얼마간은 페기 쪽 가족과 싸움으로 점철된 여름을 보냈다. 로렌스 쪽 가족과 페기 쪽 가족은 베일 부부와 함께 소풍을 다니는가 하면, 페기가 싫어하는 테니스를 치거나 수영을 즐겼다. 에드워드와 유럽에 체류 중이던 가엾은 베니타는 페기 가족과 합류하자 신

드바드에게 아낌없는 애정을 퍼부었다. 그녀의 임신 시도는 연속된 유산으로 막을 내리고 말았다.

일가친척이 몰려들자 페기와 로렌스는 릴리와 신드바드를 데리고 진로를 베네치아로 돌렸고, 그제야 폭풍 속의 고요가 찾아왔다. 아버지가 종종 풍경화를 그린 덕분에 로렌스는 그 도시에 대해 아주 잘 알고 있었다. 페기는 로렌스의 박식함에 높은 점수를 주었다. 자신의 지식이 보잘것없다고 생각한 그녀로서는 그 박식함이야말로 어떤 미덕보다도 언제나 아낌없이 그리고 무제한으로 존경하던 부분이었다. 또한 도시에 전적으로 감동을 받은 만큼 도시에 대한 남편의 가르침에도 똑같이 감동을 받았다.

"로렌스는 베네치아에 있는 모든 비석, 모든 교회, 모든 그림에 통달해 있었다. 사실 그는 베네치아에 관한 한 제2의 러스킨[60]이었다. 자동차도 말도 다니지 않는 이 도시 구석구석을 그는 나와 함께 걸어다녔다. 나는 그 경험을 평생의 열정으로 승화시켰다."

그들은 언젠가는 가지게 될 집을 꾸미기 위해 골동품 가구들을 사들이기 시작했다. 그 가운데는 13세기 수납장도 있었는데, 영국 시골 별장에 처박혀 묻혀 있던 것을 발견한 것이었다. 페기는 팔라초를 구입할 생각까지 했지만 재산이 신탁에 묶여 있었기 때문에 곧 포기했다. 신드바드는 점차 성가신 존재가 되어가고 있었다. 릴리가 병이 나는 바람에 페기는 "목요일마다 취미 삼아 돌보는 대신 매일같이" 아이를 보살펴야 했다.

베네치아에서 그들은 라팔로로 떠났다. 거기서 그들은 에즈라 파운드와 테니스를 즐겼다. 그곳에 살던 그는 친구와 같은 존재가 되어주었다. 그렇지만 페기는 그 고장이 따분했고, 로렌스와 다시 다

투기 시작했다. 한번은 그가 거북이등갑으로 만든 장신구를 부숴버렸다. 그것은 그녀가 "이탈리아에서 유행하던 것을 몇 달씩이나 흥정을 벌이면서" 쟁취한 것이었다. 페기에게 그 장신구는 소중했다. 어린 시절 파리에서 구입한 상아 장신구를 잃어버린 뒤 그 대용품으로 산 것이었다. 그로부터 오랜 시간이 지나 제2차 대전이 끝난 뒤 베네치아에서 그녀는 거북이등갑을 직접 때려 부수기도 했다. 이름 모를 남자친구가 그녀와의 다툼을 수습하고자 화해의 선물로 거북이등갑으로 만든 상자를 가지고 찾아갔던 것이다. 모리스 카디프는 이렇게 회상했다.

"그에게서 그것을 건네받은 그녀는 진품이라면 절대로 깨지지 않을 거라고 말했다. 자신의 이론을 증명하기 위해 그녀는 그것을 대리석 바닥 위에 냅다 집어던졌다. 예상대로 그것은 산산이 부서졌다."

1925년 그들은 라팔로에서 새해를 보내고 연초에 느긋한 일정으로 파리로 출발했다. 페기는 또다시 임신했고, 아이는 8월에 태어날 예정이었다. 프로방스 해안가를 따라 드라이브를 다니면서 그들은 우연히 캅 네그르 방향의 코르니슈 데 모리스에 있는 '르 카나델' 근처 작은 마을을 발견했다. 그들은 이 매력적인 마을을 자신들의 보금자리로 삼기로 결정했다. 운 좋게도, 바로 가까이에 작고 소박한 라 크루아 플뢰리 호텔이 매물로 나와 있었다. 이곳은 콕토가 연인 레이몽 라디게와 함께 가끔 겨울을 보내면서 예술가들의 명소가 되었다. 어쨌든 그 건물은 사람을 끄는 무언가가 있었다.

"회반죽을 바른 작고 멋있는 프로방스풍의 건물. 바깥쪽으로 나 있는 두 개의 계단은 그럴듯해 보이는 세 개의 방으로 들어가는 발코니와 연결되어 있었다. ……건물 날개 부분에는 큰 방이 하나 있

었다. 그 방에는 커다란 벽난로와 천장까지 닿는 세 개의 프랑스식 창문, 그리고 바다에서 40피트 위로 오렌지 나무와 야자수가 심어져 있는 아름다운 테라스가 딸려 있었다. 전화와 전기는 들어오지 않았지만, 1마일 가량의 해변을 사유지로 가지고 있었다."

그들은 충동적으로 집을 구입하려다가 집값에 금세 주눅이 들어 버렸다. 하지만 잇달아 일어나는 문제들을 가까스로 헤쳐나갔으며, 집을 절대 여관으로 사용하지 않겠다는 조건으로 가격을 3분의 1까지 깎아내렸다. 또한 그 집을 '라 크루아 플뢰리'라고 부르는 권리도 포기했다.

그들은 의기양양하게 파리에 도착했다. 그렇지만 페기가 출산할 예정인 여름이 다 되도록 이사 갈 집은 정리가 마무리되지 않았고, 이사는 가을로 미뤄졌다. 그동안 페기는 뉴욕에 사는 베니타를 만나러 가기로 결심했다. 『살인이야! 살인이야!』 집필에 몰두하고 있던 로렌스는 처음에는 꺼렸지만, 결국 동행하는 데 동의했다. 그들은 미나 로이가 만든 플라워 콜라주 몇 점을 팔아보려고 가지고 떠났다.

미나는 세기가 바뀔 무렵 처음 파리로 찾아왔다. 그녀는 남미에서 피렌체, 베를린, 그리고 다시 뉴욕에 이르는 광범위한 여행을 통해 변화무쌍하고, 낭만적이고, 때때로 비극적이기도 한 삶을 맛본 뒤 1923년에 파리로 돌아왔다. 1882년 런던에서 태어난 그녀는 디자이너이자 화가이면서 동시에 매우 촉망받는 시인이었다──그녀의 작품들은 매컬먼의 '컨택트 에디션스'에 의해 『리틀 리뷰』에서 출간되었다.

돈이라곤 거의 없던 까닭에, 그녀는 자신의 창조력과 타협할 사이

도 없이 먹고살기 위해 고생스럽게 일해야만 했다. 그녀의 최신 아이디어는 자주 들르던 파리의 벼룩시장에서 떠오른 것이었다. 잡동사니 가운데서 진품을 고를 능력만 있다면, 당시 그곳은 지금보다 훨씬 놀라운 물건들로 가득했다. 미나의 안목이 뛰어나기도 했지만, 그녀의 두 딸 파비와 조엘라의 눈썰미를 훈련시키는 것도 벼룩시장을 찾는 목적 중 하나였다. 그녀는 아이들에게 이렇게 설명했다.

"옛날 레이스든 무엇이든 재미난 물건을 진품으로 사와보렴. 하지만 백화점 상품은 안 돼."

몇 차례의 원정을 거쳐 미나는 루이 필리프 그림액자 여러 개를 제값보다 매우 저렴하게 구입했다. 캐롤린 버크는 그녀의 전기에 이렇게 적었다.

좀더 넓은 아파트로 이사하기 위해 돈 벌 궁리를 하던 미나는 결국 전통 정물화와 입체파의 콜라주를 교배한 작품을 상상의 산물로 선보였다. 그녀는 색종이를 잎과 꽃잎 모양으로 잘라 층층이 겹쳐 구식 부케 모양을 만든 다음, 표면을 꼼꼼하게 칠하고 입 가장자리가 톱니 모양으로 장식된 사발과 꽃병에 이 압착한 꽃들을 꽂았다. 이 '장식품'의 배경으로 금색 종이와 미나가 벼룩시장에서 구해온 액자를 사용했다. 이 즉석 골동품들은 값이 제법 나가 보였지만 가장 저렴한 재료로 만든 것이었다. 그녀는 재료들의 물질적 가치를 넘어선 기법을 창조해냈다.

미나는 20년 전부터 유진 베일과 알고 지냈으며, 로렌스와 클로틸드는 피렌체에서 안면을 텄다. 그늘은 미나에게 그녀의 디자인을 뉴

욕으로 가져가 소개해보라고 격려했다. 그녀는 미국에서 그다지 만족스러운 배역은 아니었지만 로렌스의 희곡 「원하는 게 뭐야?」에 출연한 적도 있었으며, 최고의 프로 권투선수이자 시인인 아르튀르 크라방(스스로 오스카 와일드의 조카라고 주장했지만, 확인된 바 없다)을 만나 사랑에 빠지기도 했다. 그녀는 그를 따라 멕시코로 건너가 결혼했다. 1918년 말, 낭만적인 괴짜였던 크라방은 보트로 칠레까지 타고 가는 발상을 떠올렸고, 바로 돈을 모아 폐선(廢船)을 구입해서 차근차근 수리해나갔다. 수리를 마친 뒤 시험 삼아 멕시코 만으로 출발한 그는 두 번 다시 돌아오지 않았다. 조난을 당한 것인지 멀리 도망가버린 것인지 알 수 없지만, 그의 뒤엔 임신한 아내가 남아 있었다. 1925년, 미나가 여전히 남편을 생각하며 비탄에 잠겨 있는 동안 베일 부부는 그녀를 위해 그녀의 작품들을 뉴욕으로 가지고 가서 판매해보자고 의견을 모았다.

　로렌스는 발표회 제목을 '제이디드 블로섬'[61]이라고 명명했고, 페기는 롱아일랜드 백화점과 미술 갤러리에서 미나의 드로잉, 초상화와 함께 이 작품들을 선보일 전시회를 준비했다. 로렌스는 무기명으로 쓴 카탈로그에서 미나가 영국에서 누리는 대단한—실은 비교적 보잘것없었던—입지를 과시했다. 아무튼 초상화들은 팔려나갔고, 제이디드 블로섬도 마찬가지로 반응이 좋았으며 평가도 괜찮았다. 페기로서는 자신의 재능을 발견한 사실이 더욱 중요했다. 비록 대부분의 고객이 친구이거나 먼 친척들이었지만, 그녀는 물건을 파는 데 매우 유능했을 뿐 아니라 의욕도 있었다. 그러나 그녀는 자신의 재능을 이용할 기회가 거의 없었다. 이미 재산이 충분했을뿐더러, 어떤 장사든 육아와 병행하기는 힘들었다. 그 분야는 구겐하임

가와 셀리그먼 가의 남자들에게 더욱 유리했다.

　베일 부부는 과거와 똑같은 이유로 프랑스에서의 출산을 기피했고, 미국에 임시로나마 머물 장소를 물색하기 시작했다. 그러나 그들은 둘 다 뉴욕에 금세 싫증이 났고——두 사람 중 누구도 미국에 사는 것을 좋아하지 않았다——유럽의 더욱 위대한 자유로 돌아가는 쪽을 선택했다. 플로레트도 다시 찾아왔다. 이번에는 그녀의 소동을 막기 위한 방편으로 출산 예정일을 실제보다 훨씬 늦은 날짜로 알려 주었다.

　7월 말 그들은 스위스 로잔에서 가까운 '오시'라는 마을에 자리를 잡았다. 거트루드 베일이 담당 의사를 정해주었는데, 우울증에 걸린 남편 덕분에 그 나라의 거의 모든 요양소를 다녀본 적이 있는 그녀한테는 어렵지 않은 임무였다. 베일 부부는 플로레트와 클로틸드를 데리고 보 리바주 호텔로 이사했으며, 고용한 산파를 위해 따로 침실을 예약했다. 이 잘생긴 여성에게 매력을 느꼈다고 훗날 페기는 장난스럽게 적었다.

　의사는 페기에게 예정일이 8월 1~18일이라고 말했지만, 아이는 여간 느긋한 것이 아니어서 도통 나오려들지 않았다. 17일 밤, 로렌스는 언제나처럼 호텔 레스토랑에서 발끈 성을 내며 페기의 무릎 위에 콩이 담긴 접시를 뒤집어엎었다. 아마도 그는 언제나처럼 그저 다른 사람의 시선을 끌고 싶은 나머지 지나치게 행동했던 것 같다. 그가 무엇 때문에 화를 냈든, 이는 아내의 산통에 방아쇠를 당기고 말았다. 로렌스는 다음 날 저녁 10시경 그 자리에서 출산을 목격했다. 신드바드를 낳을 당시 무척 힘든 와중에도 클로로포름 마취를 거부했던 페기는 이번에도 마찬가지로 고통을 그대로 견뎌냈다. 단

한 번도 비명을 지르지 않았지만 마지막에는 산파에게 '귈련 몇 개비'를 부탁하지 않을 수 없었다. 페기가 로렌스에게 약속한 대로 그들은 딸을 얻었다. 그들은 아기에게 페긴 제저벨이란 이름을 지어주었다.

페기는 이후 다시는 아이를 가지지 않겠다고 결심했다. 그녀가 침대에서 일어나 긴 의자에 옮겨 앉을 수 있게 되기 8일 전의 일이었다. 산파가 외출하여 페긴과 단 둘이 남았을 때였다.

"페긴은 울기 시작했다. 나는 방을 가로질러 그애에게 다가갈 수가 없었고, 내 안의 모든 것이 엉망진창이 되는 것을 느꼈다. 나는 그애를 한 달이나 보살폈지만 더 이상은 무리였다."

페기와 로렌스는 오시와 제네바 호수에 머물 만큼 머물렀다. 그들은 자신들을 위해 마련한 코르니슈 데 모리스에 있는 새 집으로 가고 싶은 열망을 참을 수 없었다. 로렌스는 자동차(파리에서 구입한 2인용 승용차 로레인-디트리히)를 몰고 가고, 페기와 아이들, 산파와 릴리는 이삿짐 대부분을 가지고 기차로 떠나기로 계획을 짰다. 그들은 기차를 갈아타기 위해 리용에서 잠시 멈췄는데, 열차 출발 시간까지 45분을 기다려야 한다는 소식이 들려왔다. 페기는 아기와 짐—열다섯 개의 여행용 가방—을 산파에게 맡긴 채 열차에 남겨두고, 릴리와 신드바드를 데리고 점심거리를 찾아나섰다. 그러나 그들이 돌아왔을 때, 기차는 이미 떠나버렸다. 예정보다 몇 분 일찍 출발해버린 것이다. 산파는 여행 경험이 없었기에 페기는 이성을 잃었다. 그녀는 역장에게 다음 역으로 전보를 쳐서 일행과 짐짝들을 되찾을 수 있도록 열차 출발을 지연시켜달라고 부탁했다. 열차는 친절하게도 출발 시간을 2분 늦춰주었고, 그녀는 다음 열차를 타고 가서

그들과 재회했다. 페기는 이 사건으로 충격을 받아 모유가 말라버렸고, 배고픈 페긴은 나머지 나날을 분유로 만족해야 했다.

새 집은 작은 마을 프라무스키에(페기와 로렌스가 마을 이름을 새로 붙인 것임)의 구석에 있었다. 생라파엘과 툴롱을 잇는 노선에 위치한 이 마을에는 손바닥만한 집들과 기차역 하나, 그리고 여전히 매력적인 해변의 리조트가 전부였다. 프라무스키에서 그들은 몇 가지 행복한 추억과 한차례의 비극을 경험했다. 페기의 인생이 근본적으로 바뀐 해방의 무대이기도 했다.

프라무스키에

"프러미스큐어스[62]." 플로레트는 그 마을을 이렇게 불렀다. 페기는 이 부자연스럽지만 재치 있는 말장난을 쓰면서 그 공을 어머니에게 돌렸다. 그 마을은 툴롱에서 기차로 네 시간, 반대편 생라파엘에서 역시 네 시간 걸리는 곳에 있었다. 그래서 베일 부부는 짐차로 쓸 겸 시트로엥 오픈카를 장만했고, 페기는 그 차로 운전을 배웠다. 어느 방향으로 가든 가장 가까운 마을은 르 라방두였다.

그들의 삶은 처음부터 전원생활과는 거리가 멀었다. 식료품을 저장해두는 낡은 아이스박스의 얼음은 매번 바닥이 났다. 아름답지만 바위투성이인 프로방스 시골에는 농사를 지을 만한 땅이 없었고, 우유를 구하려면 번번이 마을 밖으로 나가야만 했다. 그들은 프랑스 정규직 노동자보다 저렴한 이탈리아 출신 불법 노동자들을 하녀로 고용했다. 하지만 하녀들은 행실이 단정하지 않고 게을렀다. 한편, 페기의 돈과 로렌스의 취향은 기쁨을 누리는 데 별다른 타협을 할 필요가 없었다. 그들은 베네치아에서 가구들을 들여왔고, 로렌스는 소파와 안락의자를 추가했다. 그는 집 근처에 자신이 사용할 스튜디

오를 일찌감치 지어놓았고, 그로부터 얼마 뒤에는 도서실과 클로틸드가 사용할 차고 위에 또 다른 스튜디오를, 그로부터 또 얼마 뒤에는 친구 로버트 코츠[63] 부부를 위해 작은 집을 추가로 지었다.

지역 철도원들이 임금인상을 요구하며 파업을 일으키자, 페기의 마음속에서는 옛 스승 루실 콘이 심어준 사회주의자의 지침이 예기치 않은 방향으로 발동했다. 페기는 유산을 상속받은 이래 루실에게 거의 일정한 간격으로 100달러씩 꾸준히 보내주고 있었다. 로렌스는 이에 반대했고 페기의 사회주의적 기질을 불만스러워했다. 그는 모든 정치적 활동, 특히 좌파의 활동은 '매우 따분하다'고 믿었다.

그러나 프랑스인의 성격 또한 십분 파악하고 있던 로렌스는 파업 근로자들에게 1,000달러의 지원금을 기부하자고 제안했으며 페기는 기꺼이 찬성했다. 열차는 계속 운행되고 있었으므로 이 파업은 사실상 '준법투쟁'에 가까웠다. 아무튼 지원금에 대한 보답으로 철도 직원들은 베일 부부만을 위한 특별 서비스를 따로 마련해주었으며, 그 가운데에는 낡은 쇠붙이 아이스박스에 채워넣을 얼음을 매일 배달해주는 것도 있었다. 열차는 그들 집 근처에 얼음이 담긴 배낭을 던져놓고 지나갔다. 때때로 철도원은 실수로 배낭을 이웃 마을 카발리에르 근처에 던져놓곤 했는데, 그때마다 페기는 시트로엥을 타고 달려가 얼음이 녹기 전에 가져와야 했다. 그들의 파업이 성공적인 결과를 가져오자 파업 근로자들은 감사의 표시로 베일 부부에게 프라무스키에와 카발리에르, 그리고 르 카나델을 잇는 간선노선을 무료로 이용할 수 있는 권리를 주었다. 카발리에르에는 식료품점이 있었으며, 르 카나델에는 옥토봉 부인이 운영하는 작은 바 레스토랑이 있었다. 그들 부부는 옥토봉 부인의 식당에 종종 파스티

스[64]를 마시러 가는 한편, 프라무스키에가 북적거릴 때면 손님들을 이 식당에 딸린 객실로 안내하곤 했다.

그들의 일상은 점차 안정을 찾기 시작했다. 페기는 난생처음 자신의 명의로 산 집에서 안주인 노릇을 하는 것이 즐거웠다. 그러나 심지어 시시껄렁한 것 하나까지 일일이 가계부에 적어두는 그녀의 성격에 로렌스는 즉각 화를 내기 시작했다. 그녀의 손을 거치지 않고는 동전 한 닢도 어림없었고, 그녀의 허락 없이는 식료품 하나도 마음대로 구입할 수 없었다. 이는 단순히 구두쇠 차원이 아니었다. 페기는 돈을 다루는 것을 즐겼고, 돈을 가치 있게 굴리는 감각을 유전적으로 타고났다.

뉴욕의 가족을 떠나온 이래 처음으로 페기는 프라무스키에서 애완동물을 기르는 재미에 푹 빠졌다. 얼마 안 가 그녀의 집 안은 기괴한 동물원이 되어버렸다. 맨 처음 입성한 동물은 롤라라는 반야생 양치기견으로, 화가 프랑시스 피카비아의 아내이자 현대미술계에서 가장 일찍 성공한 인물 중 한 사람인 가브리엘 뷔페 피카비아가 준, 반갑지만은 않은 선물이었다. 롤라는 모두에게 한결같이 얌전하게 굴지는 않았으며, 심지어 우편배달부를 물기까지 했다. 동네 농부들도 고통스러워했지만, 개는 이에 아랑곳하지 않고 길들여지지 않은 티를 내며 동네를 쑥대밭으로 만들고 다녔다. 베일 부부는 이따금 개의 이빨에 목숨을 잃은 닭들을 보상해주어야 했다. 훗날 롤라와 그 새끼들은 고양이 아홉 마리와 함께 살게 되었는데, 불임수술을 받지 않은 고양이들이 낳은 새끼 고양이를 종종 먹어치우곤 했다.

추토라 불리던 돼지도 한 마리 있었는데 어디서나 귀여움을 받았

다. 추토는 정원사 조지프를 특히 따랐는데, 그는 추토에게 엄선된 사료와 심지어 와인까지 먹였다. 추토에게 애석하게도 이것은 잘못된 만남이었다. 조지프는 추토를 냄비에 끓여 먹을 요량으로 살찌웠던 것이다. 동물에 관해서라면 늘 마음이 약했던 페기는 참으로 감내하기 힘든 상황을 목격하고야 말았다.

"추토를 죽여서 먹어야 한다는 것, 그 피가 검은색 소시지로 바뀌는 광경을 지켜보고 있기란 고통스러운 일이었다."

추토의 복수는 죽은 다음에 이루어졌다. 로렌스와 페기가 추토로 만든 햄을 싣고 파리로 가던 중, 살인적인 겨울 추위가 고기를 먹지 못할 정도로 망쳐놓았던 것이다.

조지프는, 화단을 파헤치는가 하면 넓은 정원 아무 데서나 볼 일을 보는 개들 때문에 정신이 나가기 일보직전이었다. 주인에게 대놓고 얘기할 수 없었던 그는 개들이 하고 다니는 짓을 은연중에 알리고자 배설물을 삽으로 퍼다가 식구들이 아침식사를 하는 테라스 식탁 주변 잔디밭에 쌓아두었다. 베일 부부는 그것도 모르고 몇 달 동안이나 그 배설물들이 개들이 직접 저지른 것이라고 생각했다.

하루하루의 살림살이에 눈을 부릅뜨던 페기도 여흥에 쓰는 돈만은 아까워하지 않았다. 그들은 파리 출신의 전문 요리사를 고용했고, 그를 위해 값비싼 요리용 구리 냄비를 한 세트 구입하는가 하면, 지하 식품저장고를 가득 채워놓았다. 첫 손님 중에는 미나 로이와 그녀의 어린 두 딸도 있었다. 그녀는 가재와 인어 장식 벽걸이로 페기의 침실을 꾸며주었다.

로렌스는 빈 와인 병을 이용한 콜라주 시리즈를 만들기 시작했다. 그는 그 지역 영주처럼 행세하는 것을 좋아했으며 시골에서 누리는

일상에 잘 적응했다. 그는 출판된 작품 가운데 가장 반응이 좋았던 『살인이야! 살인이야!』를 집필하고 있었는데, 여기에는 실제 있었던 몇 차례의 큰 싸움이 기록되어 있다.

프로방스의 겨울은 반갑지 않았다. 1925년 말 그들은 클로틸드와 함께 스키를 타러 스위스 벵엔으로 향했다. 로렌스와 클로틸드는 프로급 스키어였고 스포츠를 좋아했지만 페기는 발목이 가냘플 뿐 아니라 균형감각도 둔해서 스키를 배우거나 즐길 수 없었다. 그 때문에 오빠와 누이동생이 매일같이 슬로프에 나가 있는 동안 페기는 아이들과 지루하게 호텔 근처에 앉아 있었다. 하루는 신드바드를 데리고 썰매를 타러 나갔지만, 썰매가 전복되어 늑골에 금이 가고 말았다.

이 사고로 페기는 마음을 굳혔다. 그녀는 파리로 떠나겠다고 선언했고 아무도 반대하지 않았다. 페기는 신드바드와 페긴과 새 유모(릴리는 영국으로 돌아갔다)를 데리고 그곳을 떠나 무사히 루테시아에 입성했다. 남편이 저지른 폭력에도 불구하고 그녀는 재산 덕분에 루테시아의 환영받는 고객으로 남을 수 있었다. 그녀는 즐거움을 추구하기 시작했다. 클로틸드에게 주역을 빼앗기는 것에도 이제 신물이 났다. 그녀의 돈으로 생색을 내는 로렌스의 모습에도 질려버렸다. 그녀는 사랑할 대상을 스스로 찾기로 결심했다.

그녀는 로렌스의 스튜디오에서 파티를 열었다. 그곳은 막다른 골목에 있는 낡은 작업장으로, 페기 생각에 보헤미안 파티를 열기 딱 좋은 장소였다. 그녀 혼자서 파티를 주선하기는 이번이 처음이었다. 파티의 끝 무렵, 그녀는 약간 취한 상태로 정체를 알 수 없는 누군가와 잠자리를 함께했다. 똑같이 복수해주겠다는 의도 말고는 별 뜻

없었노라고, 페기는 그날의 이야기를 전해 들은 로렌스에게 거듭 변명했다. 로렌스는 처음에 페기의 옛 애인이자 지금은 친구로 지내는 보리스 뎀보를 분노의 표적으로 겨냥했다. 뎀보는 로렌스가 불시에 파리에 찾아온 날 밤 그녀와 식사를 했지만 무고했다. 뎀보는 즉시 줄행랑을 쳤지만 로렌스는 다시 한 번 호텔 방을 부수기 시작했다. 그녀의 구두를 창문 바깥으로 내던지는가 하면 아이들 방으로 이어진 문을 망치로 두들겨대고는(다행히도 아이들과 함께 있던 유모가 방문을 잠가놓았다), 그길로 밤거리로 나가 나흘 동안 술잔치를 벌였다.

로렌스는 이 사건을 계속 마음에 담아두고 있었다. 그리고 어느 날 밤 다시 폭발했다. 당시 그는 페기 및 클로틸드와 함께 피렐리스에서 몇몇 친구와 어울려 저녁을 먹고 있었다. 거기서 일하던 제임스 채터스는 '바맨 지미'로 통하던 인물로, 베일 부부와 잘 알고 지내며 그들이 개인적으로 파티를 열 때면 종종 불려가곤 했다. 그는 자신의 회고록에 당시 무슨 일이 벌어졌는지 적어두었다.

……맨 끝방에서 프랑스 남자 다섯이 웃고 떠들고 있었다. 때때로 갑작스레 성질을 냈던 베일은, 그들이 자신과 자신의 손님들을 조롱하고 있다고 확신했다. 그는 바 쪽으로 걸어오더니 베르무트와 아메르-피콩을 한 병씩 집어 들고는 연속해서 그 방 벽쪽을 향해 엄청난 속도로 내던졌다. 한 남자가 거의 손톱만큼의 차이로 죽음을 모면했고, 벽에 움푹 팬 자국은 내가 파리를 떠나던 마지막 순간까지 그곳(훗날 피렐리스로 바뀐) 콜리지 여인숙에 남아 있었나.

이 일화는 얘기하는 사람에 따라 약간씩 차이가 있다. 하지만 요점은 똑같고 그 결과에 대한 증언은 모두 일치한다. 로렌스는 출동한 경찰에게 체포되어 유치장에 갇힌 뒤에야 잠잠해졌다. 분노한 피해자들은 모두 군인 장교였다. 그들은 고소하려고 했지만 클로틸드가 그들 대부분을 설득해 없던 일로 무마시켰다. 하지만 운 나쁘게도 그중 한 명은 끝까지 합의하지 않았다. 로렌스는 6개월의 집행유예를 선고받았고, 프랑스 법률에 따라 앞으로 한 번 더 유죄판결을 받을 경우 감옥에 가야 할 신세가 되었다.

피해자 중 한 명인 알랭 라메르디 선장은 클로틸드에게 매료되어 사건 직후 바로 그녀에게 청혼했다. 클로틸드는 거절했지만 그는 집요하게 물고 늘어졌다. 오랜 전통의 군인 가문 출신이었던 그는 그녀가 자신과는 전혀 다른 세상에 속한 사람임에도 아랑곳하지 않았다. 결국 순전히 우격다짐에 밀려 클로틸드는 그를 받아들였지만 1932년에, 즉 앞으로 7년 후에 결혼하자고 못을 박았다. 그녀의 결혼은 질투에 미친 로렌스를 극도의 광란으로 몰고 갈 사건이었다.

로렌스가 술병 던지기 곡예를 보여주던 날, 페기는 나머지 밤을 마르셀 뒤샹과 함께 파리의 거리를 방황하며 보냈다. 뒤샹은 로렌스가 장교들에게 저지른 사고에 대해 탄원해달라는 클로틸드의 요청을 받고 달려와 있었다. 그들은 "함께 잠자리에 들고픈 바람이 간절했지만 잡다한 소동을 한 건 더 추가하기에는 부적절한 시기라고 판단했다." 이는 예술가들을 유혹하던 페기의 욕망을 일찌감치 엿볼 수 있는 흥미로운 대목으로, 아마도 그녀는 그들의 창조력에 살을 맞대고 문지르고 싶었던 것 같다. 전쟁 중에 죽인 적의 심장을 먹으면 그 힘을 이어받을 수 있다고 믿는 어떤 문화권의 신앙처럼, 페기

는 간절히 원했지만 절대 겨루고 싶지는 않았던 사람들이 지닌 풍부한 상상력의 원천을 공유하는 수단으로 성적인 관계를 이용했다. 하지만 이 상황에서 잠자리는 페기의 머릿속에서만 나온 생각이었다. 뒤샹은 가급적 그녀를 멀리했으며, 그로 인해 그녀는 그와 함께 잠이 드는 데만 무려 20년의 세월이 걸렸다――확실히 관계를 가졌다는 것도 그녀의 말에 불과하다.

다음 날 아침 페기는 로렌스를 유치장에서 집으로 데려왔다. 페기의 말에 따르면, 그는 집에 오자마자 느닷없이 프로방스로 돌아가겠다고 선언했다. 그러나 열차에 올라타 출발을 기다리는 동안 마음이 바뀌어 그들은 파리 거리를 떠돌아다녔다(로렌스는 페기가 잠자리에 들면 바깥에 나가 유흥을 즐기는 것이 취미였다). 로렌스가 페기를 매춘굴 입구에 밀어넣자, 열다섯 명의 소녀가 두 사람에게 집요하게 달려들었다. '쾌락을 즐기는 인물'로 보이고 싶었던 페기의 소망이 그녀를 인도했다. 회고록에서 그녀는 매춘굴 방문이 이때가 처음이 아니었음을 애써 강조했다.

창녀 중 한 명이 페기와 우정을 나누게 되었다. 그녀는 프로방스에서 여름휴가 중 프라무스키에에 나타나 물가(物價)에 대해 일장연설을 늘어놓아 페기를 지루하게 만들었다. 페기는 돈을 좋아했지만 대화의 주제로 삼는 것은 달가워하지 않았다. 로렌스는 매춘굴에 다녀온 사실에 대해, '셀렉트'에서 술에 취한 페기가 얼굴에 립스틱을 칠하고 테이블 위에서 춤추는 것을 보고 화가 나서 그랬으며, 본래는 그녀를 프로방스가 아닌 루테시아 호텔로 데려가려 했다고 변명했다. 어떤 경우든 둘 다 딱히 신뢰가 가지는 않는다.

로렌스는 파리보다 프라무스키에에 있을 때 술을 좀 덜 마셨다.

그의 행동은 언제나 돈과 관련되면 악화되었다. 초현실주의 동료이자 프랑스 예술계와 친분이 두터운 몇 안 되는 미국인 가운데 한 사람이었던 매튜 조지프슨은 1927년에 로렌스와 붙었던 한판의 싸움을 기록으로 남겼다. 여기서는 로렌스의 성격 중에서도 가장 중요한 두 가지 단면을 엿볼 수 있다.

휴가차 떠난 리비에라 여행에서 방금 돌아왔다. 이번 여행 중에는 로렌스와 페기 베일을 방문해 며칠간 함께 있었다. 로렌스와 나는 거의 모든 점에서 의견이 달랐다. 하지만 내가 그의 지붕 아래 머무는 손님인 이상 그는 매우 신사적으로 행동했으며 결코 논쟁하려 들지 않았다. 그러나 우리가 파리라는 중립 지대에 들어섰을 때는 상황이 달라졌다. 10월의 어느 날 밤 레스토랑에서 말다툼이 시작되었다. 의자를 옆으로 밀어놓고 우리는 일어서서 주먹다짐을 했다. 그러자 자리에 함께 있던 페기는 약간 고통스러운 비명을 지르며 사람들의 시선을 끌었다. 갑자기 껑다리 인사 하나가 우리 사이에 끼어들었다. 그는 (루이) 아라공이었다. 그는 자기 일행이 식사를 하고 있던 방의 다른 편 끝 테이블로 나를 데려갔다.

술에 취하지 않은 로렌스는 유쾌한 친구였다. 술에 취한 그는 자신의 인격 가운데 하이드 박사와 같은 면모를 복수와 더불어 전면에 부각시켰다. 사실 그는 자신의 생각을 관철시킬 줄 모르는 유약한 남자였다. 총명한 그는 이 사실을 잘 알고 있었다. 페기와의 결혼으로 그는 더욱 비참해졌으며, 페기를 함부로 대하게 되었다.

프라무스키에서 페기는 일상적인 살림에는 인색했지만 이유 있는 소비에 대해서는 너그러웠다. 로렌스는 그녀의 구두쇠 살림에 끙끙거리다가도 그녀가 자선사업에 관대해질 때면 즉각 반대하고 나섰다.

1926년 영국에서는 총파업이 일어났다. 여전히 루실 콘의 사회주의 원칙을 고수하던 페기는 광부들의 처지에 특히 마음이 흔들렸다. 이 순간 페기는 자기 인생에서 가장 위대한 자선을 준비했다. 이는 의식적으로든 무의식적으로든 구겐하임 가가 그들 재산의 상당 부분을 광부들을 착취하며 일구었다는 사실에 기반한 것이었다. 그녀는 제임스 할아버지에게서 상속받은 주식 중 1만 달러어치를 팔아달라고 뉴욕 큰아버지들에게 요청했다. 큰아버지들은 처음에는 반대했지만, 그녀의 주식이었을뿐더러 신탁금이 아니었으므로 결국 승낙할 수밖에 없었다. 어찌 되었든 주식은 투쟁기금으로 환금되어 신속하게 영국에 입금되었다. 바로 그 순간 파업이 끝났다. 로렌스는 그 돈이면 적어도 광부 한 사람당 맥주 한 통씩은 돌아갔겠다고 투덜거렸다.

이는 페기가 후원에 관심을 보이기 시작한 첫 번째 사례였다. 또한 자신이 동경하는 재능을 가진 이들을 좀더 가까이 끌어 모으는 또 다른 수단의 발견이었다. 그녀의 재산은 상속받은 것일 뿐 스스로의 힘으로 번 것이 아니었다. 그녀는 그중 일부를 예술과 과학을 증진시키는 데 사용해야 한다는 사명감을 가졌고, 이는 구겐하임 가문 대대로 내려오는 전통이었다.

그러나 순수한 기부행위는 페기가 원하던 것처럼 수여자와 수혜자 사이의 진정한 관계를 도모하는 데는 도움이 되지 않았다. 루실

콘의 경우 페기보다 나이가 훨씬 많았고 페기에게 받은 돈을 사회운동에 환원했으며, 멀리 미국에 살고 있었다. 그리고 광부들에 대한 원조는 거의 관념적인 것에 가까웠다. 그러나 가까운 동년배에게 보조금을 지급하는 경우, 그들은 그녀의 도움이 반가우면서도 동시에 불쾌했다. 관계는 순수할 수 없었다. 페기에게 진실한 친구가 결코 많지 않았던 점은 주지해야 할 사실이다. 초창기 상황이 약간만 달랐다면 아무도 돌아봐주지 않았을 환경에서 그녀는 스스로의 길을 개척했지만, 예술계의 일원으로 기반을 다진 이후에는 많은 것을 의심하며 행동했다. 그녀는 불순한 의도로 자신에게 다가오는 게 아닐까 하고 모두를 한결같이 의심했다. 딱한 처지에도 비굴해지지 않고 도와달라고 손 벌리지 않는 사람한테만 그녀는 진정한 신뢰와 애정을 보냈다.

그렇더라도 1920년대 중후반까지는 이런 복잡한 상황은 기미조차 보이지 않았다. 신인 사진작가 베르니스 애보트가 프리랜서로 일하기 위해 카메라를 살 돈 5,000프랑을 요청하자, 페기는 기꺼이 빌려주었다. 애보트는 그녀와 그녀의 기쁨인 신드바드, 페긴의 사진을 시리즈로 찍어주며 은혜를 갚았다. 거의 비슷한 시기에 그녀는 주나 반스에게 매달 40달러의 연금을 지급하기 시작했다. 주나는 결코 대중적인 성공과는 거리가 먼 소설가였으며 기나긴 일생을 페기의 은혜로 연명했다. 페기는 대체로 꾸준히 연금을 지급해주었고, 매번 인상해주었으며, 페기가 죽은 다음에는 아들 신드바드가 대를 이어 1982년 반스가 죽을 때까지 지원을 멈추지 않았다. 그러나 1940년 페기는 친구 에밀리 콜먼에게 이렇게 썼다.

무엇보다 주나는 25년지기 친구가 아니라 그저 1920년부터 나의 도움을 받아온 지인에 불과했다는 것이 지금 내 심정이에요. ……나는 주나가 내게 도움을 받는 이들 중에서도 가장 배은망덕한 사람이라고 생각해요. ……그녀는 내가 자기에게 베푸는 은혜는 하나같이 당연하게 받아들이면서도, 정작 다른 사람들의 사소한 도움은 대단하게 여긴답니다. 정말은 내심 나를 미워하고 있어요. 내가 그녀를 도와주고 있기 때문이지요. 시간이 갈수록 내게 심술궂게 대하고 있답니다. 아무래도 생활비가 펑펑 남아돌아서 그녀가 (알코올) 중독에 그처럼 심각하게 빠져든 게 아닐까 싶은 생각마저 들어요.

이 편지는 매우 격한 감정으로 쓰였다. 그리고 페기는 이때 딱 한 번 주나에게 연금을 지급하지 않았다. 그러나 두 사람은 살아 있는 동안 내내 우정을 이어갔다. 그 우정은 그들이 1945년 이후 서로 거의 만나지 않고 지낼 때에도 마찬가지로 계속되었다.

1920년대 페기에게 도움을 요청한 인물 중에는 미나 로이도 끼어 있었다. 그녀는 자신의 사업에 페기를 적극 끌어들이면서, 그녀의 인생에 그 어떤 수혜자들보다도 강력한 영향을 미쳤다. 페기는 이미 뉴욕에서 '제이디드 블로섬' 흥행에 성공한 전적이 있었다. 그들은 파리에 미나의 가게를 개업하려는 계획을 세웠다.

미나는 생계 때문에 일을 시작한 순간부터 가게가 절실했다. 페기보다 16년 연상인 그녀는 풍성한 뜨개옷을 차려입고, 국제 여성단체의 최전방에 서 있었다. 이 단체의 여성들은 미국과 유럽에서 양육의 의무로부터 벗어나 자신들의 삶을 주체적으로 살아보고자 의식

을 가지고 분투하고 있었다. 하지만 그들 모두가 변화란 어려운 것임을 깨닫고 있었고, 결국 브라이허의 의견에 동의했다.

"우리는 가공할 만한 19세기식 교육을 받으며 성장한 마지막 세대다. 그 영향력에 대해 우리는 몹시 분노하지만 우리 삶의 틀에서 완전히 뿌리 뽑을 수는 없다."

미나는 재능 있는 시인이며 화가였고 디자이너였다. 그녀는 1904년 일찍이 폴 푸아레와 같은 의상 디자이너에게 영향을 미치기 시작했다. 푸아레는 마리아노 포르투니와 더불어 아방가르드 부자들을 상대하는 디자이너였다. 미나의 영향 아래 코르셋이며 프릴, 주름장식 대신 자연스러운 라인이 대두되었고 강렬한 색상이 무늬를 대신했다. 푸아레가 미나의 디자인이 얼마나 잘 나가는지 한두 해 지켜보더니 베끼기 시작하더라고, 당시 그녀의 남편이었던 스티븐 하웨이스는 이런 극단적인 말까지 했다. 항상 적극적인 것은 아니었지만 미나도 현대미술 운동에 초창기부터 가담하고 있었다. 그녀는 1912년 후반 런던에서 로저 프라이가 경계를 가로질러 마련한 '마네와 포스트 인상주의' 전시회에도 참가했다. 훗날에는 컬렉터 월터 아렌스버그가 뉴욕에서 주최한 '저녁파티'(soirées)에 초청되었는데, 여기서 그녀는 수많은 예술가와 조우했다. 그 가운데에는 마르셀 뒤샹(그에게는 그로부터 오랫동안 이어진, 미국 체류의 첫날이었다), 그의 친구 앙리 피에르 로셰, 프랑시스 피카비아, 에드가 바레스, 미술 컬렉터 캐서린 드라이어 등이 포함되어 있었다. 심장질환으로 프랑스에서 병역을 면제받은 뒤샹은 아렌스버그와 더불어 1917년 봄에 열린 '인디펜던트 쇼'에 상당 부분 관여하고 있었다. 그 전시회에는 어떤 예술가든 6달러만 지불하면 그림 2점을 전시할 수 있었다. 뒤

샹은 'R. 뮈트'('R. Mutt'는 뒤샹의 말장난 중 하나로, 독일어로 가난을 의미하는 '아르무트'[Armut]에서 유래했다)라는 가명으로 그 유명한 '레디메이드'[65] 초기작을 선보였다. 평범한 세라믹으로 만든 이 소변기에는 '샘'이라는 제목이 붙어 있었다.

여러 아이디어 중에서도 미나는 수제 전등갓을 가지고 뉴욕에서 소박하게 사업을 시작하여 돈을 벌었다. 페기는 미나를 엄청나게 흠모했다. 그래서 페기가 친구가 하는 사업이라면 무엇이든 후원하겠다고 제의할 당시만 해도 만사가 형통한 듯 보였다. 그러나 미나는 페기의 재산을 시기했으며, 페기는 자신의 재산에 의존하는 미나를 자신에게 유리하게 이용했다. 페기는 사업과 관련된 모든 투자를 미나의 명의로 했는데, 이는 미나가 영국인이라는 점을 이용해 프랑스에 내야 할 세금을 변칙적으로 면제받기 위해서였다. 페기는 미나에게 첫 번째 재료 구입비를 알아서 융통하도록 했다. 프랑(프랑스 화폐)의 가치가 떨어지고 있으므로 이런 때일수록 달러를 더 좋은 환율로 바꿀 수 있으며, 그러면 미나에게 좀더 많은 투자를 할 수 있다는 것이 페기의 의견이었다. 그러나 페기가 제품을 1파운드당 100프랑으로 계산해 사들일 때에는 미나도 가만있을 수만은 없었다. 왜냐하면 환율은 이미 250프랑까지 올라 있었기 때문이다. 그녀는 페기가 약속한 자금을 받지 못했다. 영국 광부들에게 1만 달러를 기꺼이 내주던 페기였지만, 정작 자신의 사업에는 투자를 제대로 못하는 겁쟁이가 되어버렸다. 가게를 재정비할 자금을 확보하지 못하자 미나는 능숙하게 임시변통으로 하루하루를 넘겼다. 그러나 페기의 편지에 시달리는 것은 여전했다. 개업일이 가까워지자 페기는 가게 근처에는 얼씬도 안 한 채 프라무스키에 처박혀 있었다. 결국 미나

는 또 다른 친구인 헤이워드 밀스에게 도움을 청했다. 그는 사업적으로 현명한 충고를 해주었을 뿐 아니라 현실적으로도 필요한 자금을 융통해주어 1926년 9월 가게를 무사히 열도록 도와주었다.

가게 임대료는 비쌌다. 가게가 위치한 곳이 샹젤리제의 롱 푸앵바로 북쪽, 상류층이 사는 제8구 콜리제 거리였기 때문이다. 페기는 취향이 고상한 단골손님을 확보하기에 유리하다며 굳이 이 자리를 고집했다. 가게에서는 고풍스러운 병으로 만든 고상한 램프와 전등갓을 팔았다. 전등갓은 몽파르나스의 '뒤 멘'(du Maine) 애비뉴에 있는 로렌스 스튜디오 근처에서 미나가 디자인하고 그녀와 한 팀인 일꾼들이 제작했다. 미나는 이처럼 사업 초기부터 디자인에서부터 생산 마무리까지 도맡았기 때문에 페기에게서 독립한 다음에도 가게를 꾸려나갈 수 있었다. 미나는 페기가 값비싼 란제리며 클로틸드가 디자인한 흔해빠진 슬리퍼, 로렌스의 이류 회화 따위를 상품에 추가하는 것이 달갑지 않았다. 미나는 페기가 '베르니사주'[66]라고 이름 붙인 개업식에 참석하기를 거절했다. 관계가 어긋나려는 징조가 보이기 시작했다. 결혼한 조카가 가게에서 일한다는 소식을 들었을 때, 로렌스의 큰아버지 조지는 충격을 받았다. 하지만 로렌스는 즐거워했다.

모든 조건이 불리했지만 가게는 곧 성공궤도에 올랐다. 그러나 페기는 오히려 시큰둥해지더니 프라무스키에에서 더 많은 시간을 보냈다. 그녀가 없는 동안 그녀의 어머니는 미나를 찾아와 갤러리 라파예트에서 제작한 스카프를 들여와 주식을 늘려보라며 반갑지 않은 제안을 했다. 미나는 거절하는 와중에도 예의를 지켰다. 플로레트의 영향력이면 미국인 거주 구역에서 손님을 끌어들일 수 있었기

때문이다. 파리로 돌아온 페기는 헤이워드 밀스가 투자한 돈을 되돌려주었다. 그녀는 자신을 배신한 미나를 비난했지만, 언제까지든 펀드와 백지수표를 제공하겠다는 의지를 미나에게 재차 보여주었다.

보상이 이루어졌지만 1927년 내내 이들 두 여성의 관계는 유쾌하지 않았다. 미국 청년 줄리언 레비는 램프갓 제조 '공장'을 관리하던 미나의 열아홉 살 난 딸 조엘라와 사랑에 빠졌다. 그는 장래 뉴욕 미술 딜러이자 현대미술계 최고의 개척자가 될 인물이었다. 그는 조엘라와 결혼했지만 그의 뮤즈는 그녀의 어머니 쪽이었다. 이 결혼이 가져온 화려한 부작용 때문에 미나는 여성 사업가로 훌륭하게 성공하지는 못했지만, 1928년 줄리언의 재산을 관리하던 아버지 '에드가 레비'에게 1만 달러를 대출받아 페기에게서 가게 권리를 사들였다. 그녀가 에드가에게 쓴 편지에 따르면, 베일 부부는 "정도에서 가장 많이 벗어난 보헤미안으로 악명이 높으며, 그들의 아이들은 소름 끼치는 방식으로 양육되고 있었다". 페기는 오히려 사업을 끝내는 데 만족하며 위안을 삼았다. 이 동업이 그녀에게 불리하다고 판단했기 때문이다.

그런데도 사업을 접기 전에 페기는 베니타를 방문할 겸 뉴욕에 들러 미나가 만든 50개의 램프와 갓을 절찬리에 판매하고는——단돈 몇 푼에 구입해서 개당 25달러에 팔았노라고 그녀는 유쾌하게 적고 있다——기뻐했다. 언제나 그래왔듯 그녀는 뉴욕에 사는 지인들과 친구들을 고객으로 확보해두었다. 하지만 그녀는 미나가 자신의 디자인을 표절할까봐 접근 금지령을 내렸던 타 소매상에까지 제품을 팔아치울 만큼 천부적인 장사꾼 기질을 발휘했다. 두 여성 사이에 오간 독설은 페기의 심술 가득하고 전혀 진실되지 않은 사건 기록을 통해

쉽게 알 수 있다.

나는 500달러어치의 매상을 올려 미나에게 수표로 보냈지만, 그녀는 내가 자기 지시를 어겼다고 펄펄 뛰었다. 그녀는 자신의 작품이 백화점에서 싸구려로 복제되어 팔릴까봐 벌벌 떨었다. 결국 파리에서 그녀의 아이디어는 모조리 도둑맞았다. 그녀는 저작권을 가지고 있었지만 사업을 포기했다. 전문 경영인과 좀더 많은 예산이 뒷받침되지 않는다면 그녀는 사업을 운영할 수 없었다.

뉴욕 여행은 1926~27년 겨울에 이루어졌다. 이때 베니타는 페기에게 돌아오는 8월쯤 아기를 낳을 것 같다고 말했다. 베니타는 앞서 다섯 번이나 아이를 유산했지만, 이 당시만큼은 낙관하는 이유가 있었다. 이번 아기는 다른 때보다 엄마 뱃속에서 좀더 오래 살아남아 있었던 것이다. 로렌스는 아내를 코네티컷으로 데리고 갔다. 도리스라 불리는 귀여운 영국 소녀가 아이들의 새 유모가 되었다. 그녀는 프라무스키에에서부터 따라온 이탈리아인 하녀의 친구로, 뉴욕 여행을 즐거워했다. 당시 매튜 조지프슨은 페기를 "부끄러움을 많이 타고 평범한 외모지만 옷을 잘 입는 부인"으로 여겼다. 코네티컷에서 로렌스는 『살인이야! 살인이야!』를 계속 집필했다. 가족은 파리에서 사귄 시인 하트 크레인과 함께 머물렀다. 크레인은 그들 덕분에 작가로서의 고독으로부터 한때나마 즐겁게 해방될 수 있었다. 그리고 로렌스라는, 자신과 똑같은 정도로 환영받는 술친구도 알게 되었다. 유럽으로 돌아갈 시간이 다가오자, 페기는 베니타에게 9월쯤 조카를 보러 오겠다고 약속했다.

유럽에서 베일 부부는 시간을 둘로 쪼개어 프라무스키에와 파리를 오가며 보냈다. 파리에서는 루테시아 호텔에서 머무르며 로렌스의 스튜디오에서 파티를 열었다. 그곳에서 그들은 미국 예술가들 사이에서 사교계의 리더로서 여전히 변함없는 대접을 받았다. 호텔에서 페기는 전성기가 지난 이사도라 덩컨을 만났다. 그녀는 마흔아홉 살의 나이에 허리띠를 졸라맬 정도로 가난했다. 여전히 루테시아에 머물고 있던 그녀는 샴페인을 베푸는가 하면 부가티를 타고 함께 드라이브를 떠나곤 했다. 이 차 때문에 그녀는 얼마 지나지 않아 죽음을 맞이했다. 이사도라는 페기를 '구기 페글레하임'이란 별명으로 불렀으며, 스스로를 누구의 부인으로 소개하지 말라고 충고했다. 또한 돈과 관련된 작은 선물이라든가 심지어 대출까지도 바란다고 은근히 암시를 주었다. 페기는 이 암시를 알아채지 못했다.

프라무스키에에서 그들은 판에 박힌 일상을 영위했다. 페기는 9시나 10시쯤 일어나서 아침을 먹고 빵과 우유와 얼음을 사러 나갔다. 그 사이 나머지 식료품은 르 라방두와 이에레스의 가게에서 배달해주었다. 그러고 나면 2시에 점심을 먹을 때까지 일광욕을 즐겼다. 점심은 1년 내내 항상 알프레스코에서 해결했다. 마을 식당에서는 8프랑이면 여섯 가지 코스의 저녁식사를 할 수 있었다. 손님들은 사유지인 해변을 따라 산책을 하거나 집 뒤의 언덕으로 놀러갈 수 있었다. 하루 일과는 저녁 수영으로 마무리되었다. 페기는 가장 좋아하는 도스토예프스키와 유명해진 제임스의 작품을 읽고 또 읽었다. 하지만 로렌스는 그녀가 때때로 지루해하는 것을 눈치 챘다. 페기는 수영도 그다지 즐기지 않았고 프로방스의 거친 시골을 답답해 했다. 그는 그녀를 '도시 처녀'로 결론지었다. 그녀는 난시 스위스

라든가 오스트리아 또는 영국 남부지방처럼 잘 가꾸어진 시골을 좋아할 뿐이었다.

"그녀는 혼잡함, 사람들, 자극과 흥분, 그리고 사고파는 유의 비즈니스를 좋아한다."

로렌스는 '불르'[67]의 도사가 되었고, 자신의 소설을 마침내 완성했다(이 책은 1931년 출간되었으며 다음 해 결혼할 작가 케이 보일에게 헌정되었다. 그의 누이동생도 같은 해에 결혼했다). 원고를 받아본 페기는 즐겁게 읽으며 '끝내주게 재미있다'는 것을 확인했다. 그러나 그녀는 몇 가지 반대 의견을 내놓았고, 이로 인해 로렌스는 울화통이 터졌다. 그는 원고를 태워버렸다. 이처럼 극단적으로 행동할 수 있었던 것은 필사본을 따로 가지고 있었기 때문이다.

1927년 7월의 마지막 날, 뉴욕에서 로렌스에게 한 통의 전보가 왔다. 페기가 어쩌다 그것을 먼저 보게 되었다. 거기에는 베니타가 21일에 아이를 낳다가 사망했으니 페기에게 조심스럽게 전해달라고 로렌스에게 부탁하는 내용이 적혀 있었다. 그녀는 망치로 얻어맞은 듯 큰 충격을 받았다. 베니타는 페기에게 언니 이상의 존재였다. 그녀는 당시 영국에 살고 있던 헤이즐이나 어머니와는 거의 연락 없이 지내고 있었다.

페기의 통곡은 몇 주일간 계속되었다. 자신이 낳은 아이들을 보며 그녀는 죄책감에 흥분했다. 그녀는 처음에는 오로지 꽃밖에 찾지 않았다. 로렌스와 클로틸드는 툴롱에서 엄청나게 많은 양의 꽃을 공수해왔다. 클로틸드는 페기에게 지녔던 시기심에서 비롯된 적대감을 잠시 접어두었다. 베니타에 대한 페기의 사랑을 보며 자신과 로렌스

의 관계를 투영했던 것이다. 그러나 로렌스는 페기의 슬픔이 도통 가실 기미가 보이지 않자 베니타와의 추억을 질투하게 되었다. 페기가 자신을 언니와 떼어놓았다고 남편을 비난하자 그는 분통을 터뜨렸다. 이미 좋지 않은 감정으로 팽팽하게 긴장을 유지하던 그들의 관계는 이 두 사건으로 인해 돌이킬 수 없을 정도로 틀어졌다.

가을날 플로레트가 프랑스로 찾아왔다. 로렌스는 페기와 함께 차를 타고 셰르부르로 가서 플로레트를 맞이했다. 플로레트는 베니타의 죽음을 두고 사위 에드워드 메이어를 정면으로 비난했다. 그녀는 그를 결코 좋아하지 않았다. 어머니와 딸 사이에는 의사소통이 거의 불가능했다──실제로 페기는 플로레트에게 염증을 느끼고 있었다. 페기는 베니타가 임신 중일 때 함께 있지 못한 것을 자책했고, 베니타를 다시 한 번 임신시킨 에드워드를 어머니와 함께 나무랐다. 페기는 의사들까지 비난했는데, 이는 정당한 처사가 아니었다. 베니타는 근친교배에서 기인한 허약한 육체를 타고났다. 그녀의 아이는 전치태반[68]으로 인해 사산되었다. 그녀는 모성(母性)을 만족시키려는 더 이상의 시도를 단념했어야 했다.

플로레트는 페기와 로렌스에게 로레인-디트리히를 대신해 히스파노-수이자를 사주었다. 히스파노는 당시 가장 비싸고 가장 튼튼하며 가장 큰 자동차로 알려져 있었다. 로렌스는 그 차를 타고 지옥의 악마들이 모두 뒤쫓아오는 양 엄청난 속도로 몰고 다녔다. 그는 속도감과 한적한 도로를 달리는 즐거움에 뛸 듯이 기뻐했다. 그러나 그 선물로 그의 태도가 개선되지는 않았다. 파리에서 그는 페기가 루테시아 호텔 방에 걸어둔 베니타의 확대 스냅사진을 찢어버렸다. 당시 그들 곁에는 할머니를 보러온 페긴과 신드바드가 함께 있었다.

페기는 베니타의 재산을 상속받았지만 자선단체에 기부했다. 그녀는 미국으로 두 번 다시 돌아가지 않기로 결심했다. 아마도 제2차 세계대전이 일어나지만 않았다면 그 결심은 지켜졌을 것이다. 그녀는 점쟁이들을 찾아다니며 조언을 구했다. 그중 한 명이 그녀에게 남프랑스에서 한 남자를 만나며 그녀의 두 번째 남편이 될 것이라고 예언했다. 전혀 가망성이 없다고 여긴 페기는 웃어넘겼다. 하지만 '로마 장미 십자가회' 회원이었던 또 다른 점쟁이도 그녀의 손금을 보더니 똑같이 새 남편에 대해 예언했다. 그녀에게 이 이야기를 전해 들은 로렌스는 엄청나게 화가 나서 그녀를 두들겨 패 길바닥에 쓰러뜨렸다. 페기의 이야기에 따르면, 그는 이어서 1,000프랑짜리 지폐에 불을 붙이며 아내의 재산을 신랄하게 조롱했다. 아내를 때린 것보다는 바로 이 행위 때문에 그는 경찰에 체포되었지만 언제나 그랬듯 곧 풀려났다.

우울한 한 해가 지나가자, 페기는 남은 생애를 살아갈 맥을 잡아가기 시작했다. 그 계기는 반드시 교훈적이지만은 않았다. 그녀는 우울한 분위기의 영화를 보러 로렌스와 함께 마르세유 매춘굴에 찾아갔다. 프라무스키에에 머물고 있던 친구 키티 커넬과 로저 비트랙이 동행했다. 영화가 상영되는 동안 키티는 정신을 잃었다. 다른 사람들이 키티를 극진히 보살피는 동안 로저는 매춘부와 잠자리를 갖고자 로렌스에게 100프랑을 꾸었다. 바로 그 순간 키티가 정신을 차렸고 로저는 아무 일 없었다는 듯 시치미를 뚝 뗐다. 그리하여 키티는 (남편의 부정을 막은) 세상에서 가장 똑똑한 여자가 되었다.

더욱 중요한 사건은, 페기가 노련한 무정부주의자인 알렉산더(사샤) 버크만과 엠마 골드만을 친구로 삼은 것이었다. 골드만은 훗날

페기와 결별했지만 당시에 그녀의 연금으로 연명하고 있었다.

"연인은 순간이지만, 동료는 영원하다."

케이 보일의 전기를 집필한 조운 멜런은 사샤와 엠마를 이렇게 묘사했다. 그들은 1919년 미국에서 추방되었다. 사샤는 1890년대 피츠버그 출신의 기업가이자 미술 컬렉터 헨리 클레이 프릭의 암살미수로 감옥에서 14년간 복역했다. 사샤와 엠마는 둘 다 열혈 공산주의자였다. 볼셰비키가 점령한 새로운 러시아로 추방당하고 나서야 그들은 사회주의자들의 순수한 이상이 배반당한 것을 확인했고 바로 환상에서 깨어나 프랑스로 도망쳤다. 그들은 둘 다 중년을 넘어서 있었다. 엠마는 존 글래스코의 표현에 의하면 "키가 작고 땅딸막하며, 발은 오리발처럼 바깥으로 벌어져 있었다. 그리고 그 유명한 빨간색 머리에는 드문드문 흰머리가 보였다. 하지만 그녀의 눈동자는 매섭고 호전적이면서 생기발랄하게 반짝거리고 있었다".

"살아가는 이유가 무엇입니까?"라는 질문을 받자 그녀는 이렇게 대답했다.

"아마도 삶에 대한 나의 의지가 나의 이유보다 더욱 강렬하기 때문이겠지요."

양쪽 모두의 친구였던 일리노어 피츠제럴드의 소개로 페기를 만났을 때 사샤와 엠마는 가난했다. 루실 콘의 가르침을 간직하고 있던 페기에게 그들의 호소는 직접적으로 다가왔다. 로렌스는 그녀의 열정을 공유하지 않았지만 엠마를 그녀가 동경하던 히스파노에 태우고 운전수 노릇을 해주었다. 그녀는 열심히 자신의 회고록을 집필했다. 페기는 그녀가 글을 쓰는 동안 생활을 영위할 수 있도록 생트로페에 작은 집 한 채를 마련해주었다. 엠마는 활동적인 여성이었으

며, 유대식 요리를 환상적일 만큼 잘 만들었다. 하지만 타고난 작가는 아니었다(로렌스는 그녀가 요리책이라면 더 잘 쓸 것이라고 말했다). 그래서 그녀는 스물아홉 살 먹은 미국인 에밀리 콜먼을 비서로 고용했다.

1925년부터 프랑스에 살고 있던 에밀리에게는 실패한 결혼에서 낳은, 신드바드보다 몇 달 늦게 태어난 아들이 하나 있었다. 훌륭한 작가인 그녀는 아방가르드 문학잡지 『트랜지션』(Transition)에 글을 기고하고 있었다. 이 잡지는 페기의 또 다른 지인 파리지엔 모임 출신 외젠 졸라가 편집을 담당하고 있었다. 그녀는 매우 신경질적이어서 살짝 미친 감도 없지 않았다. 아들을 낳은 지 얼마 안 돼 신경쇠약에 걸려 정신병원에 수용되기도 했다. 이 경험을 토대로 그녀는 오로지 소설 『눈으로 만든 문』(The Shutter of Snow)을 집필하는 데만 열중했다. 1930년에 발표된 이 소설은 몽롱한 의식의 흐름에 따라 쓰인 작품으로, 양식상 주나 반스의 대표작 『나이트우드』(Nightwood, 1936)보다 시기적으로 앞선다. 그녀의 의무는 엠마의 원고를 읽을 만하게 수정하는 것이었다. 이 작업을 하면서 그녀는 보수는 받지 못했지만 숙식은 무료로 제공받았다.

1928년 여름, 페기는 엠마를 비롯한 새 친구들과 즐겁게 지내고 있었다. 한때 보헤미안의 왕이었던 남편과의 관계는 점점 피곤해져 갔다. 욱하는 성격이며 여동생에 대한 끊임없는 집착도, 아내의 재산을 분별없이 낭비하는 모습도, 게으름도, 그녀와 그녀의 가족에 대해 입을 삐죽거리며 비꼬는 것 모두에 그녀는 신물이 났다. 로렌스의 매력과 지성도 페기와 관계된 장소에서는 차츰 색이 바랬다. 알코올과 권태 때문에 심지어 그나마 능동적이었던 성생활마저 시

들해지고 있었다. 결코 궁합이 좋지 않았던 그들 사이의 애정은 한층 더 식어갔다.

페기는 인생의 새로운 장을 맞이하기 직전에 서 있었다. 그러나 그 사이에 가족의 비극이 또 한차례 끼어들었다.

당시 그리 출세하지 못한 화가였던 여동생 헤이즐은 구겐하임 가문의 괴짜 기질을 물려받았다. 1928년 그녀는 스물다섯 살의 꽃다운 여성이었지만 여전히 16년 전 아버지의 죽음에서 헤어나지 못하고 있었고 결혼마저 파국에 직면해 있었다. 그녀의 두 번째 남편 밀턴 월드먼은 유능한 저널리스트로서 그녀에게 예술과 문학에 대한 흥미를 북돋워주었다. 그러나 그는 헤이즐의 매력적이지 못한 특징들—정신이상의 기미와 지적인 분열이 뒤섞인—에 지쳐버렸고, 그녀의 고집 센 성격 때문에 일상에서 내내 이어지는 팽팽한 긴장감을 더 이상 버티지 못했다. 마침내 그는 이혼 의사를 밝혔다. 함께 산 지 5년 만이었다.

당시 그들은 영국에 살고 있었다. 분노와 모욕감에 사로잡힌 헤이즐은 두 아들을 데리고 뉴욕으로 돌아왔다. 테렌스는 네 살이었고 벤저민은 14개월이었다. 플라자 호텔에서 며칠을 보낸 뒤 그녀는 사촌 오드리 러브를 방문하기로 결심했다. 당시 막 결혼한 오드리는 이스트 76번가에 있는 서레이 호텔 아파트 16층에 살고 있었다. 헤이즐이 아이들을 데리고 찾아왔을 때 러브 부인은 외출 중이었다. 하녀는 그들을 안으로 안내하고 기다리게 한 뒤 외출했다가 몇 분 안 되어 곧 돌아왔다. 러브 부부의 아파트 옥상은 트여 있었고, 일부는 울타리로 둘러싸여 정원처럼 꾸며놓았다. 정원과 옥상의 남은 공간 사이에는 출입문이 하나 있었다. 헤이즐은 아이들을 데리고 정원

으로 들어갔다.

어떤 사람들은 성급하게 최악의 결론을 내리기도 했지만, 잇달아 일어난 비극의 원인은 미스터리로 남아 있다. 헤이즐은 출입문을 열고 아이들을 데리고 옥상으로 올라갔다. 난간 높이는 고작 2피트에 불과했다. 헤이즐은 분명 거기에 앉아 있었다. 테렌스가 그 옆에 앉았고 벤저민은 그녀의 품에 안겨 있었다. 그녀가 아이를 손에서 놓친 것은 아마도 순식간의 일이었을 것이다. 불행히도 몇 분 뒤 두 아이는 모두 죽어 있었다. 아이들은 옥상 위에서 이웃 빌딩 13층 난간 아래로 떨어졌다. 정확하게 무슨 일이 벌어졌는지는 알 수 없다. 이 비극적인 사건은 충분히 예견 가능한 것이었다. 헤이즐은 정신이 극도로 불안정한 상태였고, 선천적으로 서투르고 방심하는 성격이었다. 10월 20일과 28일자 『뉴욕 타임스』에 실린 모호한 기사는 이를 '사고'로 기록하고 후에 헤이즐이 "약간 당황했다"고 썼다.

아파트로 돌아온 하녀는 미친 듯이 흥분한 헤이즐을 발견했다. 오드리 러브가 귀가했을 때 빌딩은 경찰과 구급대원들로 둘러싸여 있었다. 형식적인 조사가 이루어졌지만 아무런 기록도 남지 않았다. 여러 정황으로 미루어보아 구겐하임 가문이 대가를 지불하고 사건에 관한 기록 전체를 말소시킨 것으로 추측된다. 헤이즐은 근처 병원에 있다가 유럽에 있는 요양소로 옮겨졌다. 몇 년 뒤 그녀는 영국인 데니스 킹 팔로와 결혼했다. 그녀는 1932년과 1934년에 그에게서 두 명의 아이를 더 낳았다.

헤이즐은 강인한 영혼의 소유자였던 만큼 사건의 충격에서 빠르게 회복되었다. 하지만 1995년 사망할 때까지 그녀의 인생에서는 친자 살해의 의혹이 사라지지 않았다. 여러 증거를 동원해 다각도로

취재를 벌인 줄리언 레비는 그녀가 거북이를 발로 차서 죽인 적도 있다고 했지만, 이 일화는 아마도 페기나 로렌스가 거북이등갑 장신구를 부숴뜨린 것과 혼동한 것이 틀림없다. 진실이 무엇이든, 헤이즐의 정신병적 경향에 대한 의구심은 한층 더 확고해졌다. 1928년 마지막 달에 벌어진 이 무시무시한 사건으로 인해 밀턴 월드먼은 파멸 일보 직전까지 갔고 구겐하임 가의 명성은 훼손되었다. 당시 구겐하임 가는 변함없이 부유하고 지대한 영향력을 행사했지만 20년 전만큼 기업계의 일인자로서 강건한 위치에 서 있지는 않았다. 가문 내부적으로 사건 자체를 함구했으며 페기도 예외는 아니었다. 그녀의 세 가지 버전으로 출판된 자서전 어디에도 이 이야기는 언급되지 않았고, 생전에도 절대로 말하는 법이 없었다.

사랑과 문학

에밀리 콜먼은 생트로페에서 사랑에 빠졌다. 그녀의 상대는 서른한 살의 키가 크고 건장한 영국 남자로, 훈장을 받은 전쟁영웅이자 작가 지망생이었다. 그에게는 이미 너무 오랫동안 함께 지내서 거의 아내와 다름없는 여자가 있었다. 존 페라 홈스는 니콜라스 페라의 계보를 잇고 있었다. 니콜라스 페라는 케임브리지 내 클레어 칼리지 학사 출신으로 17세기 초 헌팅던셔에 있는 리틀 기딩에 유명한 신앙 공동체를 만든 인물이었다. 또한 그의 족보에는 더욱 최근 인물로 인도제국을 통치했던 사람도 있었다.

페기는 에밀리가 존과 도로시를 부부 사이라고 퍼뜨렸다고 말한다. 사실은 도로시가 그의 부인일 거라고 추측한 것뿐이다. "그처럼 그녀가 알아낸 사실들은 모두 실제로는 지어낸 이야기일 뿐이었다. 마술사가 즐거운 마음으로 모자에서 무언가를 꺼내어 보여주듯이 말이다." 그 커플은 생트로페에서 보잘것없는 수입─집에서 가끔 보내주는 적은 돈으로─으로 생계를 잇고 있었다. 존은 펜싱 코치를 하고 있었지만 마음은 글을 쓰고 싶은 바람과 오로지 음주가무만

을 즐기고 싶은 바람 사이에 있었다.

홈스는 1914년 열일곱 살의 나이로 샌드허스트 영국 사관학교를 졸업하고 하이랜드 보병부대에 입대했다. 천성적으로 호전적인 인물이 못되었던 그는 별난 방향으로 신조가 확실했다. 그는 전쟁이 끝날 때까지 유럽을 떠돌며 살았다. 드레스덴 근처 헬레라우에 잠깐 머물면서 예술가들 사이에서 잠시 이름을 날렸지만 작가로서는 실패의 연속이었다. 그는 로렌스와 성격상 같은 부분이 있었다. 로렌스를 만났을 때 아마도 홈스는 거세된 에고(Ego)를 느끼며 이를 금세 알아차렸을 것이다. 붉은 머리와 북부 출신의 황갈색 피부 덕분에 그에게는 이내 '핑크 위스커스'라는 별명이 붙었다. 또한 출판되지 않은 홈스의 회고록에 따르면, 그는 엘리자베스 시대를 풍자하고 스코틀랜드 냄새(붉은 머리 때문에)도 어렴풋이 풍기는 '자코보스'란 이름으로 불리었다.

표면상 홈스의 성격은 전쟁으로 충격을 받기는 했지만 로렌스에 비해 덜 지독한 편이었다. 육군 소위였던 그는 기습공격을 시도하며 네 명의 독일 병사를 죽였다. 그 습격으로 홈스는 전공십자훈장을 받았다. 그는 훈장을 거부했지만 그 경험은 그에게 심각한 영향을 주었다. 여기에 참호 안에서 겪었던 고통스러운 체험이 더해졌다. 그는 때때로 특별히 위험한 야전전투 임무를 수행했다. 그의 동료 포로 중 한 명의 표현을 빌리면 1916년 포로로 붙잡혔을 때 독일군은 "불행하게도 그가 어떤 술이든 살 수 있도록 허락해주었다". 이로 인해 그에게 쾌락의 길이 있는 그대로 펼쳐졌으며, 긴 도피가 시작되었다.

홈스는 칼스루에 전쟁포로 수용소에 있었다. 1917년 그곳에서 그

는 작가이자 훗날 『뉴 스테이츠먼』지의 편집인이 된 휴 킹스밀을 만났다. 그들은 둘 다 마인츠로 이송되어 전쟁이 끝날 때까지 있었다. 킹스밀은 점호시간에 나타난 홈스를 이렇게 회상했다.

"음울한 추상화, 그의 얼굴에 비친 혐오스러운 모습. 그의 교만한 분위기는 호의적이지 않았다. 하지만 그를 만나고…… 얼마 후 나는 그가 고작 열아홉의 나이에 엄청나게 많은 책을 읽었고 머릿속이 쓸데없는 지식으로 가득해도, 유별나게 재미난 친구임을 깨달았다. 그것은 한편으로는 젊음 덕분이었고, 또 한편으로는 타고난 스코틀랜드 피에서 기인한 것이었다."

이들은 친구로 단단히 맺어졌지만 이 시절에도 홈스에게는 무엇인가 결핍된 구석이 있었다. 그는 매력적이고 박식했지만 문학적인 암시를 극단적으로 사용하는 바람에, 사람들이 그와 대화를 나눌 때는 그가 말하려는 진짜 의도를 분명히 파악하기 위해 주의 깊게 경청해야만 했다. 카프카를 (아내 윌라와 함께) 번역한, 시인이자 번역가인 에드윈 뮈어는 전쟁 후 홈스를 만나본 뒤 완전히 인정하지는 않았지만, 그가 "지금까지 만나본 그 누구보다 가장 희한한 인물"임을 알아차렸다.

킹스밀은 홈스가 아버지에 대해 반항적인 감정을 가지고 있음을 발견했다. 그의 아버지는 유능하고 결단력이 있지만 감정 표현이 부족한 스코틀랜드 사람으로, 인도의 고위 관리로 재직하는 등 남다른 경력의 소유자였다. 집안 재산은 글래스고에서 담배 중개상으로 성공한 친할아버지가 모은 것이었다. 홈스가 사랑했던 어머니는 아일랜드 여성이었다. 페기에 따르면, 그는 어머니한테서 상냥함과 우울한 기질을 물려받았다. 니콜라스 페라한테서 이어진 혈통도 어머니

를 통해 받은 것이었다. 그녀의 조상 중 한 명은 다름 아닌 페라의 형제 존이었다. 리틀 기딩에 형성된 페라의 신앙공동체는 구약성서 시편을 끊임없이 암송하며 깨어 있는 시간을 보냈다. 휴 킹스밀은 다분히 비현실적이지만 홈스의 영혼을 짓누르는 부담이 "이러한 조상의 톱니바퀴" 때문일 것이라고 믿었다. 어린 시절 자신을 못살게 굴던 유모는 "사회적 삶에 대한 반감을 키워주었다"고 홈스는 킹스밀에게 말했다. 킹스밀은 그들의 우정이 삐걱거리고 그에 대한 신뢰를 잃을 때까지 홈스가 믿었던 인물이었다.

홈스는 가족 중 어느 누구하고도 거의 만나지 않았다. 그들은 글로체스터셔 첼튼엄에 있는 잉글리시 카운티 타운에 살고 있었다. 페기가 그를 만난 것은 이즈음이었다. 그는 우수에 젖어 자기 자신에게만 몰두했고, 유머감각이 있었지만 다른 사람들이 이해하기는 어려웠다. 영국문학을 깊숙이 파고들었던 그는 『베오울프』에서부터 T.S. 엘리엇에 이르기까지 무엇이든 상세하게 끄집어낼 수 있었다. 그중에서도 그가 좋아하는 사조는 17세기였고, 좋아하는 작가들은 형이상학적인 시인이었다. 전쟁포로로 있는 동안 그는 놀랄 만큼 많은 책을 읽으며 시간을 보냈다. 그는 스위스로 탈출하는 상상을 하며 위안을 삼곤 했지만 결코 실행하지는 않았다. 그의 치명적인 결함은 '창조적'인 나태함이었으며, 이는 훗날 알코올 중독으로 더욱 악화되었다.

역설적이게도 홈스는 운동을 좋아했고 럭비 스쿨에서 상까지 받았다. 또한 알코올 중독에 걸렸지만 육체적인 운동에 대한 애정을 결코 잊지 않았다. 이 또한 로렌스 베일과 공유하는 부분이었다. 에드윈 뮈어는 이렇게 말했다.

"그는 움직이는 모양새가 힘센 고양이 같았다. 나무나 또는 올라 갈 수 있는 곳이라면 어디든 타고 올라가는 것을 좋아했다. 그는 온 갖 종류의 색다른 성취감을 누렸으며, 무릎을 굽히지 않은 채 두 팔 두 다리를 모두 사용하면서 빨리 달릴 수 있었다."

킹스밀은 그가 "매우 유연한 팔다리를 가진 탁월한 운동선수였으 며, 접는 의자에 몸을 깊숙이 파묻은 채, 발을 머리 위로 꼿꼿이 들 고 책 읽는 것을 좋아했다"고 회상했다. 이는 페기의 첫인상과 조화 를 이루고 있다.

"나는 그의 쾌활한 성격에 감동을 받았다. 육체적으로 그는 거의 온몸이 따로 노는 것처럼 보였다. 어느 부위든 마치 각각 따로 떨어 져 있는 것처럼 보일 정도였다. 그와 함께 춤이라도 춰보았다면 이 느낌을 좀더 확실히 이해할 수 있을 것이다. 그는 남의 이목을 끌지 않으면서 몸의 모든 근육을 사용할 줄 알았으며, 이런 경우 사람들 이 흔히 겪는 경련도 그에게는 예외였다."

홈스의 박식함은 공허함을 가장한 것이었을 수 있다. 페기는 이를 간파하지 못했지만, 다른 이들은 적어도 그런 면이 존재할 거라고 의심 정도는 해보았을 것이다. 킹스밀의 경우는 포로수용소라는 환 경이 아니었다면 홈스에게 그 정도로 다정하게 붙어 있지는 않았을 터였다. 홈스는 전쟁이 끝난 뒤에 킹스밀의 우정이 자신에게 무척 중요한 것이었다고 썼다.

"우리 둘 다 우리가 나눈 우정의 반의 반만큼이라도 나눌 수 있는 그 누구를 만나지 못할 것이라고 확신합니다. 예전 편지에서도 말 했듯이, 지난 6개월간 나는 24시간 내내 자살만을 생각하며 보냈어 요. 그때 내 인생의 유일한 위안은 당신밖에 없었습니다. ……만약

당신이 이 세상에 없었다면 지금쯤 나는 저 세상 사람이 되어 있을 겁니다."

뭐어는 홈스의 육체는 "모든 쾌락에 어울리며 그의 의지는 모든 좌절에 어울렸다. 작가가 되는 것이 그의 유일한 야망이었지만, 그저 글만 쓰는 행위는 그에게 막대한 지장을 초래했다"고 회상했다.

홈스는 제대로 된 작품을 거의 쓰지 않았다. 1925년 문학잡지『캘린더 오브 모던 레터스』(*Calendar of Modern Letters*)에 실린 단 한 편의 단편소설이 활자화된 작품의 전부였다. '어떤 죽음'이라 불리던 이 작품은 병원에서 생을 마감하는 남자의 이야기를 다룬 7페이지 분량의 소설로, 그저 홈스가 위스키 잔보다는 펜을 좀더 자주 들었음을 의미하는 수준에 지나지 않았다. 그는 『캘린더』에 문학비평도 기고했는데, 가끔 생색을 냈지만 대체로 신랄한 편이었다. 홈스는 더욱 넘치는 에너지와 창조적인 재능을 원했다. 어쨌든 그가 킹스밀의 작품을 무제한으로 칭찬하며 친구의 자신감을 격려한 반면, 킹스밀은 창조적인 무능함을 자청하는 홈스를 동정했다. 이 순간 재력을 가진 페기 구겐하임의 등장은 홈스에게 가장 기본적인 자극, 즉 살기 위해 일을 해야 하는 절실함을 지원해주었다. 페기가 킹스밀을 싫어하는 만큼 킹스밀도 그녀를 싫어했다. 1930년 킹스밀은 소설가이자 전쟁포로였던 동료 랜스 시브킹에게 편지를 썼다.

돈 많은 그 미국 여자는 그가 빵이 먹고 싶다 하면 꼭 갓 구운 것으로 대령할 정도로 배려가 넘쳐…… 그 답례로 그는 그녀가 유럽을 순방할 때 유능한 운전기사이자 비서가 되어주지. 8시에 그를 깨우러 갈 때였어. 분홍색 테누리가 달린 흰색 파자마를 입은

그는 약간 짜증이 난 듯 보였지. ……왜 글을 쓰지 않느냐고 물어보니까 한숨을 쉬더군.

"인생은──음──더 어려운 거예요."

그가 아무 일도 하지 않게 될까봐 걱정이네. 그는 오랫동안 간직하던 격정이라든가 우울함을 상실하고 말았어. 그저 어떻게 하면 편해질까 생각하느라 여념이 없는 듯해.

불그레한 안색 때문에 칼스루에에서 '옥소'[69]라는 별명으로 불리던 홈스는──6피트를 웃도는──큰 키에 딱 벌어진 가슴, 넓은 어깨와 작은 엉덩이를 지니고 있었다. 눈은 친절하면서도 다소 연약해 보였고, 똑바로 뻗은 코 아래로는 입이 축 늘어졌으며, 머리카락은 적갈색이었다. 훗날 피렌체풍으로 턱수염을 길렀는데 페기는 그 모습이 예수와 닮았다고 생각했다. 적당한 단어를 떠올릴 때면 그는 이 턱수염을 비비 꼬곤 했다. 그는 태양과 꽃을 사랑했다. 킹스밀은 그가 포로 캠프의 병영 지붕 위에 올라가 있곤 했다고 회상했다.

"세상이 창조된 것을 비통해하며…… '오 신이여, 신이여! 여기에 놀라운 지능과 놀라운 육체를 가진 내가 있는 건가요. ……아직도…… 오, 어째서지요?"

아무튼 그는 속세를 초월하지 못했다. 전쟁이 끝나고 석방되자, 이 남자들은 집으로 가는 페리를 타기 전에 하루 이틀 정도 마인츠에서 자유시간을 가졌다. 그때 홈스는 "웃옷을 벗어던지고…… 카페 주위를 얼쩡거렸다. 이틀 뒤 라인 강 증기선을 타고 마인츠를 떠날 무렵, 어떤 소녀가 (그를) 배웅했다. 그 소녀의 갈망하는 듯 애처로운 시선은 기선이 멀어지면 멀어질수록 그에게 깊은 영향을 주었다".

존은 도로시와 9년 동안 동거했다. 일곱 살 연상인 그녀는 그와 똑같이 흰 살결에 붉은 머리를 가진 매력적인 여성이었다. 그러나 그들이 함께 보낸 시간들은 시들해지기 시작했다. 도로시는 존이 결혼해주지 않자 의기소침해 있었다. 그들 사이에는 자식이 없었다. 그녀는 자신들의 가난을 걱정했다. 그래서 그녀 역시 문학에 대한 야망을 꿈꾸었지만, 필력을 발휘하지 못하는 그의 무능함에 분통을 터뜨렸다. 그들의 잠자리는 점점 횟수가 줄어들었다. 그래도 그들은 감정적으로는 든든하게 서로를 의지했다—그보다는 그녀가 더욱 그랬다. 그리고 그가 그녀를 사랑하는 것보다 그녀는 그를 더 사랑했다.

베일 부부는 1928년 7월 21일 베니타가 죽은 지 1주년이 되는 날 그들을 만났다. 페기는 여전히 우울해 했지만 로렌스는 생트로페에서의 밤을 방탕하게 보내면 그녀에게 위로가 될 것이라고 생각했다. 그들은 바에서 에밀리 콜먼, 존 그리고 도로시와 합석했다. 페기는 이때까지 꾸준히 습관적으로 술을 마셔왔는데, 이날 밤에는 알코올과 베니타에 대한 비탄이 뭉쳐 그녀를 '매우 사납게' 만들었다. 그녀는 일어나더니 테이블 위에서 춤을 췄다. 그러나 사건은 엉뚱하게 벌어졌다. 존과 눈을 맞춘 그 순간 그녀는 그를 가지기로 결심했다. 그는 결코 다루기 힘든 남자가 아니었다. 페기가 마음만 먹으면, 그날 밤 그는 페기의 뜻대로 다가와 키스를 할 수도 있었다.

아무튼 그녀로서는 번개를 제대로 맞은 것이었다. 그러나 완전히 이해 못할 상황은 아니었다. 홈스는 로렌스처럼 지독한 술꾼이지만, 알코올 때문에 기분이 좌우되어 분위기를 망치지는 않았다. 로렌스

처럼 그 또한 교육을 잘 받은 세련된 남성이었다. 게다가 교육에 천부적인 재능이 있었다. 페기는 원래 로렌스를 존경하고 떠받들었던 것처럼 그에게도 똑같이 했다. 여기 그녀를 가르칠 새로운 스승이 등장했다. 홈스는 로렌스보다 기질적으로도 잘 맞았다. 홈스는 그녀보다 겨우 한 살 더 많았다. 또한 옥스퍼드 악센트를 구사하는 영국 신사였다. 당시 그녀는 아버지를 대신할 그 누군가를 찾고 있었다. 하지만 그런 사람은 없었으며, 그녀는 이번에도 그저 또 다른 '아들'을 발견했을 뿐이었다.

첫 만남 이후 곧바로 페기는 홈스 커플을 프라무스키에로 초청해 하룻밤을 보냈다. 그들은 저녁식사 후 바다에서 벌거벗고 수영을 했다. 페기와 존은 단둘이 남을 핑계를 꾸미고 처음으로 관계를 가졌다. 존이 도로시와 함께 산다는 사실은 에밀리와 마찬가지로 페기에게도 큰 문제는 아니었다. 그러나 무슨 일이 벌어지고 있는지 눈치 채지 못한 도로시와 달리 로렌스는 낌새를 파악했다. 그런 점에 관한 한 페기는 결코 자신의 감정을 숨기는 법이 없었던 것이다.

베일 부부는 매년 그래왔듯 더운 여름에 해안에서 벗어나 내륙 산간으로 휴가를 떠났다. 이는 한 달 동안 자칭 연인인 두 사람이 떨어져 있는 것을 의미했다. 그렇다고 페기의 정열이 식은 것은 아니었다. 그녀는 돌아오자마자 존부터 찾았으며, 그가—또는 도로시 쪽이 먼저—영국으로 돌아가기로 결정했다는 것을 알고 자신의 땅에 지어놓은 작은 집을 그들에게 제공했다. 그 집은 본래 코츠 부부를 위한 것이었지만, 그들은 오래전에 미국으로 돌아갔다. 도로시는 내켜하지 않았지만, 당시 집필 중이던 그녀는 탈고를 위해 평화롭고 안정감 있는 장소가 필요했다. 마지못해 도로시는 존에게 페기의 제

의를 받아들이도록 했다. 이 방법으로 페기는 예술가를 후원하는 동시에 새로운 남자친구에게 접근할 수 있었다. 그녀와 존은 프로방스의 척박한 시골 풍경을 '영국의 황무지'와 비교해가며 오랫동안 내륙을 산책했다. 페기는 존의 말 한마디 한마디에 주목하고는, 지난해 점쟁이의 예언이 이루어지는 것을 실감했다.

모든 것이 다 어긋났다고 의심하기 전까지 도로시는 페기와 잘 지냈다. 페기는 섹스에 관한 한 도덕성에 얽매이지 않았다. 겁을 먹은 도로시는 자신의 입장을 방어하면서 오로지 라이벌의 음란함만을 탓했다. 그러나 로렌스는 냄새를 제대로 맡았다. 그는 예상대로 발끈 화를 내며 반응했다.

생트로페에 있는 한 주점에서 베일 부부와 클로틸드는 에밀리, 엠마 골드만, 그리고 사샤 버크만과 함께 술을 마시고 있었다. 베일 부부와 클로틸드는 모두 취했다. 그런데 클로틸드가 스커트를 허벅지 위까지 홱 끌어올리더니 춤을 추며 자신을 과시했다. 로렌스는 격분했지만 페기를 데리고 나가는 쪽을 선택했다. 페기는 아마도 시누이에 대해 험담을 늘어놓았겠지만, 진짜 화제는 홈스에 대한 로렌스의 질투였다. 페기가 감상적으로 이야기를 꺼내자, 그는 "페기의 옷을 죄 잡아 찢기" 시작했다. 그녀는 아연실색한 버크만에 의해 구조되었지만, 그조차도 로렌스가 멀쩡한 정신으로 그녀에게 폭력을 행사하고 뺨을 치는 것을 막을 수는 없었다. 그 후 클로틸드는 곧바로 파리로 돌아갔다.

다음 날 아침 페기는, 로렌스가 야단법석을 떠는 와중에도 살아남은 냉정함을 모조리 끌어모아 상황을 직시했다. 지난 몇 달 동안 로렌스의 폭력은 도가 심해졌다. 그는 그녀의 스웨터에 불을 지르는가

하면 그녀를 계단 아래로 밀어뜨렸으며, "하룻밤에도 네 번이나" 그녀의 배를 "밟고" 지나갔다. 페기의 입장에 다소 과장이 섞였다 하더라도, 그의 폭행은 인내의 한계를 넘어서 있었다.

다른 한편으로, 프라무스키에로 이사 오면서 그녀는 글을 쓰거나 정치적인 이상을 가진 이들, 또는 세련된 생각을 가진 전문 소식통들과 가까이 지낼 수 있었다. 비록 빛 바랜 우상이었던 홈스가 독창적인 생각을 발전시킬 능력이 없다 해도 페기의 굶주린 정신에 자신의 지식을 제공할 수는 있었다. 엠마 골드만은 벌써 예전에 그녀를 옆에다 붙잡아놓고는 도대체 어떻게 그렇게 살 수 있냐고 한탄했다. 페기는 아이들 때문에라도 로렌스를 떠나지 않을 거라고 대답했다. 그렇지만 마음속에 또 다른 연인이 들어온 지금, 그녀는 남편과의 안정된 관계를 포기하고 있었다. 홈스도 비슷한 노선으로 마음을 정했고, 페기의 재산은 그의 결심을 한 몫 거들었다. 그녀는 결과야 어떻든 로렌스를 떠나기로 결심했다. 그동안 홈스와의 관계는 시간이 흐를수록 깊고 또 복잡해졌다.

존을 처음부터 사랑한 것은 아니었다. 그렇지만 어느 날 밤 그가 한 시간 정도 자리를 비우자 미칠 것만 같았다. 그때 처음으로 그를 사랑하고 있음을 깨달았다. 우리는 함께 시골로 가서 사랑을 나누었다. 때때로 우리는 그의 집 아래 절벽으로 내려가기도 했다. 로렌스가 스튜디오에 올라가 있는 동안 나는 그의 방에 불이 켜지는 것을 확인하고 존의 집으로 달려가 그를 만나곤 했다. 그리고 우리만의 시간을 즐겼다.

존은 곧 로렌스를 어려워하기 시작했고 내게 부부관계를 중단

하라고 요구했다. 나는 그렇게 하기 어렵다는 것을 알았다. 모든 일이 돌이키기에 너무 많이 진행되어 있었고, 존이 나를 데리고 멀리 도망가주기를 원했지만 그는 결단을 내리지 못했다. 그는 구제불능의 의지박약이었으며, 도로시를 포기하지 못했다. 도로시는 나를 의심하지 않았다. 그러나 존은 내게 해줄 수 있는 일이 무엇인지 깨달았고, 나를 바꾸는 데 매력을 느꼈다. 그는 내가 반쯤은 평범하고 반은 매우 열정적이라는 것을 알고는 평범한 면을 제거해버리길 바랐다.

이 대목에서 페기는 흥미롭게도 공개적으로 포기를 선언한 로렌스와 여전히 성관계를 유지했다고 말하고 있다. 또한 홈스가 개선의 여지가 없을 만큼 의지박약이었던 것은 비관적인 미래를 예견하는 징조였다. 페기는 그와 정반대였다. 그녀는 결국에는 자신이 원하는 일을 하고야 마는 사람이었다. 또한 실제 상황이 원하는 바와 부합하지 않으면, 거기에 맞추어 자신의 인생을 고쳐 쓰는 사람이었다. 그녀의 자기인식은 여기에서 또 한 번 그 증거를 드러낸다. 홈스가 좀더 강인한 남자였거나, 정도가 덜한 술꾼이었다면 좋았을 것이다. 결코 자신의 의지를 굽히는 법이 없었기에, 인간관계에 관한 한 페기의 운명은 정해져 있었다. 운동은 좋아하지만 그밖의 것들에는 무력하고, 실패한 학자이자 구제불능의 알코올 중독자인 이 예민한 신사는 결국 지나온 인생과 상관없이 그녀의 이상적인 동반자가 될 운명이었다. 그는 그녀의 재산을 결코 시기하지 않았으며, 제멋대로 이용하지도 않았다. 그는 신뢰할 만한 사람이었고, 소동을 벌이는 법도 없었다(또는 거의 드물었다). 페기는 존경해야 할 누군가가 절대적으로 필

요했고, 그를 존경했다. 그녀의 눈에 그는 위대한 지식인이자 학자였다. 또한 필요할 때면 언제나 그 자리에 있어주었다. 페기가 그에게 덤벼들었을 때, 그에게는 선택의 여지가 없었다. 그들 관계에 대한 페기의 더할 수 없는 욕망을 마주하고 그는 딱 한 번 거절하는 시늉을 보인 것이 고작이었다. 이에 그녀는 인내했지만 그것은 오로지 그와 함께 있기 위해서였다. 그리고 그런 이유 때문에 그와 결혼할 수 없다는 것을 알면서도 그녀는 언제나 그의 아내라고 자부했다. 만약 사랑이 어떤 도덕적 권리를 부여해주는 것이라면, 그녀는 그 타이틀에 대해 일종의 도덕적 권리를 가지고 있는 셈이었다.

무력한 의지박약자 홈스는 내내 발뺌으로 일관했다. 하지만 구겐하임의 에너지를 있는 대로 모으고 있던 페기는 그리 오래 참지 않았다. 문제를 표면 위로 끌어올리기 위해 그녀는 고심 끝에 로렌스가 주변을 배회할 시간에 맞춰, 홈스에게 뱀처럼 살금살금 다가가서 키스를 퍼부었다. 페기를 쫓아와 무슨 일이 벌어지고 있는지 눈으로 확인한 로렌스는 그녀의 의도대로 분노에 휩싸여 홈스에게 난폭하게 달려들었다. 페기는 당시 이런 상황을 예측 못했다고 말하지만, 로렌스에 대해 잘 알고 있는 그녀이므로 그 말은 전혀 신빙성이 없다.

홈스는 로렌스보다 훨씬 크고 힘도 셌다. 그는 페기가 도움을 요청하러 간 동안 최선을 다해 로렌스를 제지했다. 그녀가 도움을 청한 상대는 짓궂게도 도로시였다. 도로시는 그 시간에 본채에서 목욕을 하고 있었다(오두막집에는 욕실이 없었다). 그러나 도로시는 늑장을 부렸고(아마도 요령이었을 것이다), 페기는 어쩔 수 없이 정원사 조지프를 호출할 수밖에 없었다. 그즈음 로렌스는 납 촛대를 들고 존의 머리를 내리치려 하고 있었다. 조지프는 제 주인을 지키기

위해 달려왔지만 그가 도착했을 때는 상황이 모두 종료되어 두 주인공은 육체적으로 정신적으로 탈진한 상태였다.

그 여파는 덜도 말고 딱 그만큼 극적이었다. 뒤이어 도로시가 왔고, 로렌스는 그녀에게 존이 배신했다며 믿어지지 않겠지만 사실이라고 말했다. 물론 확실히 믿을 수밖에 없는 상황이 그 말을 충분히 증명하고 있었다. 로렌스는 페기에게 두 사람을 프라무스키에서 내쫓으라면서, 홈스를 다시 보면 그때는 죽여버리겠다고 말했다. 로렌스가 나간 뒤 페기의 마음은 가속 페달을 밟았다. 그녀는 홈스를 곁에 두는 것이 더 이상 불가능하다는 것을 알았다. 그날 밤 그녀는 그들을 위해 르 카나델에 옥토봉 부인이 운영하는 작은 펜션을 예약해주었다.

다음 날 로렌스는 평소와 다름없이 숙취로 고전했다. 그러나 페기는 기운차게 일상생활로 돌아왔다. 『살인이야! 살인이야!』에서 로렌스는 증오가 가득한 심정으로 이러한 페기를 묘사했다.

"끌어올려 입은 바지, 가운, 신발 오른짝, 왼짝, 두 갈래로 묶은 머리, 열심히는 그렸지만 엉뚱하게 칠해진 두 줄의 립스틱."

그녀는 세탁 목록과 쇼핑 목록 그리고 일일 가계부를 가지고 왔다. 페기는 목록 작성을 평생 즐겼다. 연필 끝으로 이빨을 톡톡 두드리며 숫자를 점검하고는 혼잣말로 중얼거렸고, 로렌스는 이것이 신경에 거슬렸다. 그녀는 이 분야에 대단히 능통했다. 대결의 순간이 가까워졌음은 의심의 여지가 없었다. 그에게 무슨 일이 벌어지고 있는가는 오직 하늘만이 알고 있었다. 아니, 페기는 그를 어르면서 속이고 있었다.

그녀는 조지프를 매수해 홈스 부부에 약간의 돈과 메시지를 전

달했다. 그들은 예르로 간 다음 거기서 열차를 타고 페기와 만나기로 약속한 아비뇽으로 향했다. 다음 날 아침 그녀는 로렌스를 히스파노에 태워 예르로 보내 수표를 현찰로 바꿔오도록 시켰다(홈스 일행이 아직 그 작은 마을에 있는 것을 알고 있었을 그녀로서는 다소 위험한 도박이었다). 그녀는 그에게 작별의 키스를 하고, 어쩌면 이렇게 감쪽같이 속아 넘어갈 수 있는지 신기해하면서 늘 그랬듯이 눈물을 지어 보였다. 어찌 됐든 그들의 7년간의 결혼생활은 막을 내렸다.

당시 클로틸드의 미래의 남편 알랭 라메르디의 여동생 파피는 베일 부부와 함께 있었다. 그녀는 로렌스에게 반해 있었고, 페기는 생색 내듯이 그녀를 "매우 예쁘고 소박한 소녀"라고 설명했다. 로렌스를 그렇게 처리하자마자, 페기는 시트로엥에 그녀를 태우고 생라파엘 역으로 데리고 갔다. 거기서 그녀는 자신이 무엇을 하려는지 파피에게 설명하고 로렌스에게 전하는 쪽지를 건네주면서 그를 잘 돌봐달라고 부탁했다.

집으로 돌아와 파피에게서 동정의 말과 함께 페기의 쪽지를 건네받은 로렌스는 산산이 무너져내렸다. 프라무스키에서 일궈온 행복한 가정은 파탄이 났지만, 그는 아직도 희망 아닌 희망을 놓지 않고 있었다. 도망간 페기는 존뿐만 아니라 도로시와도 만나야 했다. 또한 자신의 아이들 신드바드와 페긴이 있었다. 그들을 그렇게 쉽게 포기할 수 있을까? 페기의 메시지는 간단했다.

"내가 돌아올는지 어쩔는지는 모르겠어요. 인생은 지옥과 같은 거죠. 편지할게요."

감기에 걸린 페긴을 유모와 함께 프라무스키에 남겨두고, 로렌스는 신드바드와 파피 라메르디를 데리고 파리로 향했다. 어머니와

여동생에게 자신의 상황을 설명할 필요가 있었다.

페기는 아비뇽에 도착해서 한 첫 번째 행동과 인상을 다소 무미건조하게 적어두었다.

……맨 먼저 한 일은 결혼반지를 없애버린 것이었다. 나는 발코니에 서서 반지를 길바닥에 던져버렸다.

이는 상징적인 제스처였지만, 나는 그 뒤 두고두고 나의 행동을 후회했다. 작지만 꽤 괜찮은 반지였기 때문이다. 그 뒤로 종종 그것을 간절히 원하는 나의 모습을 발견하곤 했다. 도로시는……존의 진짜 사랑이 나라는 사실을 여전히 모르고 있었다. 그로서는 그녀에게 말할 자신이 없었던 것이다. 그는 항상 모든 일에 핑계를 대며 발뺌했다. 우리는 그럭저럭 그녀의 의심을 사지 않으면서 사랑을 나누었다. 그러나 그녀는 우리가 함께 살려고 시도할 때조차도 걱정 따위는 하지 않는 것 같았다.

물론 도로시는 무척이나 두려워했다. 존 없이 그녀는 어찌할 바를 몰랐다. 비록 그가 페기에게 넘어갈 만큼 위험한 상황이라는 것은 알 수 있었지만, 도로시로서는 존이 페기와 사랑에 빠졌다고 믿을 증거가 없었다. 그들은 무모할 만큼 교묘하게 속이며 번번이 관계를 숨겨왔던 것이다. 페기는 존과 함께 런던으로 가서 도로시를 떼어내려고 했지만, 도로시는 자신의 입장을 분명히 알고 싶어 했다. 그들은 파리로 가는 중간 지점에 있는 디종에서 페기의 변호사를 만나기로 했다. 불행하게도 그는 페기 시어머니의 변호사이기도 했다. 그는 페기에게 로렌스와 이혼하더라도 집의 소유권을 위해 즉시 프라

무스키에로 돌아가라고 충고했다. 아이들의 양육권도 미해결로 남아 있었다.

페기와 홈스 커플은 남쪽으로 돌아왔고, 그녀는 엠마 골드만, 사샤 버크만, 그리고 에밀리 콜먼에게 좋지 않은 소식을 전했다. 홈스에게 매력을 느꼈던 에밀리는 당황했지만, 유별난 상황을 냉정하게 받아들였다. 존과 도로시를 그리모 근처 호텔로 보낸 다음 페기는 프라무스키에로 돌아가 페긴과 유모 도리스와 재회했다.

엠마 골드만은 로렌스에게 넓은 아량으로 아이들의 양육권을 포기하라고 권유했다. 하지만 그녀의 중재는 그를 짜증나게 만들었고 결국 싸움이 시작되었다. 존과 함께 그 집에 살고 싶었던 만큼 페기는 문제를 원만하게 풀기 위해 과격하게 덤비지 않았다. 로렌스가 자신에게 약간의 관용을 베풀고 있는 것도 감지했다. 협상은 페기가 세 살 난 페긴의 양육권을 가지고, 로렌스는 다섯 살 난 신드바드를 데리고 가는 것으로 타결됐다. 신드바드의 경우 1년 중 60일을 페기와 함께 지내야 한다는 단서가 붙었다. 1929년 1월 첫 번째 절차가 마무리되었고, 이혼이 공식적으로 성사되기까지는 2년이라는 시간이 더 필요했다. 페기는 어지간한 법적 비용 대부분을 혼자 떠안았다. 그동안 고통스러운 나날을 보내던 도로시는 6개월의 조정 기간을 전제로 존을 페기 곁에 남겨둔 채 파리로 떠났다.

마침내 단둘이 남은 페기와 존은 프라무스키에를 베이스 캠프로 삼고 여행을 다녔다. 엄마가 없을 때면 까다로워지는 페긴은 도리스에게 맡겨졌다. 페기는 딸의 마음을 이해했지만 일일이 응답할 수 없었고, 그러고 싶지도 않았다. 선선히 받아주다가 그대로 굳어지면

페긴은 그저 이타적인 사람밖에 될 수 없었다. 뿐만 아니라 어머니 노릇은 존과 함께 지내며 이미 충분히 하고 있었다. 페기는 이런 역할을 섹스만큼이나 좋아했다.

그러나 마지막에는 섹스마저 싫증이 났다. 존의 젊은 날과 정력은 알코올 중독 때문에 제 역할을 하지 못했다. 존과 함께 사는 동안 페기는 일곱 번이나 유산했다고 얘기하지만, 외도로 태어난 아이를 바라지 않았다는 그녀의 주장을 감안한다면 그처럼 번번이 임신하지는 않았을 것이다.

페기에게 더욱 중요한 것은 존이 주는 지적 자양분이었다. 그는 얘기하고 또 얘기했다. 현학적인 면도 없진 않았지만 그는 주로 문학에 대해, 그리고 수많은 주제에 대해 매우 박식했다. 1923년 봄, 뮈어 부부는 비아레지오 바로 위에 있는 포르테 데이 마르미 해안가 근처 저택에서 존과 도로시와 함께 지냈다. 뮈어는 훗날 그때의 일을 다음과 같이 적었다.

홈스가 만약 초행이었다면 우리가 훨씬 더 이탈리아에 대해 더 많이 알고 있었을 것이다. 하지만 그는 전에 이탈리아를 방문한 적이 있었고 초행은 오히려 우리 쪽이었다. 그는 인정 많은 베르길리우스처럼 가이드를 하고 싶어 안달이 나 있었고, 모든 것을 한층 전문가적인 시선으로 보여주었다. 그 순간 그의 음성은 관대하고 권위가 있었다. 어느 고요한 저녁 그가 턱수염을 잡아당기면서 빛이 만들어낸 특별한 풍경을 지긋이 바라보며 한 말은 아직도 내 귓가에 남아 있다.

"이건 레오나르도 다 빈치 그 자체로군요."

그는 언제나 이런 순간들을 공유하고 싶어했다. 누구든 그의 순간적인 직관을 인정해주면 그는 두 배로 기뻐했기 때문에, 때때로 나는 그가 보내는 무언의 간청에 거의 아무런 저항도 할 수 없었다. 그의 권위는 의심의 여지가 없었으며, 그가 알기 쉽게 풀어준 이탈리아는 우리와 우리 스스로 알고 싶어했던 이탈리아 사이를 연결해주었다.

뮈어는 평소 홈스를 열성적으로 칭찬했지만, 똑같이 지적이고 독립적인 정신을 가진 이에게는 그가 얼마나 귀찮은 존재였는지 쉽게 알 수 있다. 그러나 그런 문제에서 자신의 판단을 신뢰하지 않았던 페기는 문하생을 자청했다. 이것은 그녀가 자주 반복하던 패턴이었다. 그녀가 존의 말에 반응하기까지는 약간 시간이 걸렸다——처음에는 거의 집중을 하지 않았다——그러나 열정이 식고 관계가 더욱 안정되면서, 그녀는 자신이 마주한 지식의 원천이 무엇인지 온전히 깨달았다.

존은 로렌스와는 다른 의미에서 위험한 동반자였다. 덜 난폭한 대신 조증(躁症)은 분명 훨씬 심각했다. 뮈어는 이렇게 말했다.

"그의 행동은 마치 통제를 벗어난 듯 단순하고 진부했지만 이해할 수 없는 미스터리로 가득했다. 그는 자신의 유약함을 알고 있었고, 그로 인한 공포심으로 가득 찼다. 그는 자신이 어떤 재능을 타고 났는지 알고 있었지만 결국 발휘하지 못했다. 지식과 공포는 마침내 고정불변의 상태에 이르렀고, 그는 무기력하게 허물어졌다."

다른 이들은 입담꾼으로서의 홈스의 미덕을 그리 높게 평가하지 않았지만, 그를 더 신뢰하는 뮈어와 페기는 마치 오스카 와일드처럼

그의 대화가 문학적인 성취만큼이나 가치 있다고 판단했다. 다만 홈스의 경우 실제적인 문학적 성취는 사실상 전무했다. 그가 죽은 다음 페기는 그의 편지들을 출판해보려 했지만 헛일이었고, 그 뒤로도 말년까지 꾸준히 애를 썼지만 결국 성사되지 못했다. 그 편지들은 지금 전해지지 않는다. 자칭 홈스의 전기 작가라는 사람이 페기의 가족에게서 빌려갔는데, 그 작가와 함께 증발해버렸다. 홈스와 킹스밀 사이에 주고받은 남아 있는 편지들을 가지고 평가해보자면, 홈스의 문학성은 그렇게 형편없지는 않았지만 그렇다고 결코 뛰어난 편도 아니었다.

페기는 존에게 운전을 가르쳤고, 그들이 함께한 처음 2년 동안은 새로 산 시트로엥을 타고 유럽 방방곡곡을 돌아다녔다. 페기는 로렌스에게 이혼 경비에 보태라고 히스파노를 주었다. 페기가 홈스를 숭배한 것은 어떤 면에서는 홈스 자신에게 아주 해로운 일이었다. 또 다른 한편으로 그는 그저 허영심 강하고 게으른 사람이었다. 좀더 비판적인 동반자가 있었다면 그를 다듬어가면서 더욱 효율적으로 그를 지원했을 것이다. 페기는 런던에서 홈스에게 가장 잘 어울리는 트위드 양복을 비싼 값에 맞춰주고 멋을 부리게 했다.

존은 의무감으로 영국에 사는 가족을 방문했지만 페기에게는 얘기하지 않았다. 그의 가족은 자신들이 아직 한 번도 만나보지 못한 도로시와 존이 결혼한 것으로 알고 있었다. 그럭저럭 6개월의 유예 기간이 지나갔고 도로시는 제정신이 아니었다. 존은 페기와 함께 파리에 머무는 동안 어리석게도 도로시에게 자신의 거처를 알렸다. 물론 페기와 같이 살고 있다는 사실을 그녀에게 알릴 용기는 없었다. 도로시는 그곳까지 찾아와 라이벌을 공격했다. 도로시는 그에게 하

소연하는 편지를 썼으며, 누군가에게 들었다며 페기가 얼마나 사악한 여자인지 말했다. 이처럼 잇달아 이어지는 소유권 분쟁을 페기는 즐기고 있었다.

그러나 도로시는 존의 유약한 성격을 다루는 데 페기보다 더 능숙했다. 1929년 늦봄, 유모가 연차휴가를 떠나는 바람에 페기는 프라무스키에서 꼼짝없이 페긴을 돌봐야 했다. 이때를 틈타 도로시는 존에게 영국으로 돌아가겠다고 말했다. 또한 모두 그녀가 그와 결혼한 줄 알고 있는 마당에 사실을 말함으로써 당할 모욕을 감당할 자신이 없다고 했다. 사정이 어떻든 도로시는 스스로를 소박맞은 아내로 여기고 있었다. 존은 도로시와 결혼할 생각이 없다고 말했지만 그녀는 '부인'이란 호칭을 얻기 위해 할 수 있는 모든 감정적 공갈을 서슴지 않았고, 결국 홈스는 파리로 가서 그녀와 결혼하기 위한 임시 절차를 밟았다.

결혼을 통해 그가 돌아오길 희망했다면 그것은 도로시의 착각이었다. 페기는 너무나 강한 적수였고, 또한 부자였다. 그러나 존은 또한 페기와 결혼할 수 없었다. 그는 아직도 그녀를 이혼시키는 과정에서 입은 상처에 시달리고 있었기 때문이다. 슬픔에 빠진 도로시는 영국으로 홀로 돌아갔다. 페기는 자서전에서 존이 자신에게 푹 빠졌다고 승리의 환호성을 지르고 있다.

"그 까닭은 단 하나, 내가 도로시와 정반대 스타일이었기 때문이다. 나는 인생을 좀더 편하게 살았고 결코 애태우는 법이 없었다. ……나는 책임질 필요가 전혀 없었고 매우 활동적이어서 그에게는 틀림없이 신선한 경험이었을 것이다. 나는 날씬했고 도로시는 살이 쪘다. 그녀는 언제나 끙끙 앓았고 나는 놀라울 정도로 건강했다.

……도로시는 촌스러웠고 패션 감각도 없었다. 그녀의 다리는 코끼리 같았지만 내 다리는 정반대였다."

페기는 존이 그녀의 길고 야들야들한 손발을 칭찬할 때 특히 기뻐했다(그는 그녀를 '새다리'라고 불렀다). 그는 그녀의 코에 대해서조차 이의가 없었다. 물론 그녀에게 붙여준 또 다른 별명——'개코'——은 약간 빈정대는 투로 들린다.

그러는 동안 페긴은 페기에게 찰싹 달라붙어서 눈앞에서 엄마가 없어지면 난리가 났다. 페긴은 존과 사이좋게 지내긴 했지만 (존은 어린아이들과 잘 놀아주었다) 그를 미심쩍어했다. 페기가 파리로 여행을 가자고 제안하자 페긴은 자기도 따라가겠다고 졸랐다.

이 시기 페기는 로렌스와 갈라선 뒤 처음으로 아들을 만났다. 신드바드는 할머니 거트루드 모랜 베일과 함께 살고 있었다. 그녀는 페기를 그다지 동정하지 않았다. 더욱이 로렌스는 아들이 엄마와 단둘이 만나는 것을 허락하지 않았다. 그리하여 만남은 훨씬 부자연스럽게 이루어졌다. 로렌스는 이미 케이 보일과 사귀고 있었다. 그녀는 미국 출신의 소설가로 그의 두 번째 아내가 될 사람이었다. 그 시간 내내 그들은 신드바드를 페기에게서 영원히 떼어놓고자 최선을 다하는 것처럼 보였다. 이 시도는 실패했는데, 가장 큰 이유는 존이 페기에게 로렌스를 달래보라고 충고했기 때문이다. 이는 페기의 성미에 맞지 않는 일이었지만, 존의 예상대로 결국 그들은 관대한 마음으로 이혼에 합의했다. 그러나 훗날 성년이 된 신드바드는 세 명의 어버이, 즉 로렌스와 페기, 케이를 수치스러운 마음으로 쓸쓸하게 되돌아보았다. 페기와 케이의 관계는 결코 원만하지 않았다.

파리에서 불편한 시간을 보내고 난 다음, 1929년 여름 존과 페기

는 페긴과 휴가에서 돌아온 유모 도리스, 애견 롤라를 시트로엥에 태우고 북유럽으로 장기 여행을 떠났다. 언제나 열렬한 여행가였음에도 불구하고, 천성적으로 남국 사람이었던 탓에 페기는 코펜하겐이라든가 스톡홀름이나 오슬로 또는 롤라가 새끼를 밴 트론트하임에 별다른 감흥을 받지 못했다. 그들은, 페기로서는 이해할 수 없는 불유쾌한 독일[70]을 거쳐 집으로 돌아왔다. 여행 내내 존은 도로시의 원고를 가지고 다녔다. 그녀가 그에게 원고 수정을 부탁했던 것이다. 그와의 인연을 끊지 않으려는 의도임은 두말할 나위 없었지만, 그는 그 원고를 그다지 자주 들여다보지 않았을뿐더러, 페기 역시 그걸 알면서도 개의치 않았다. 존이 글을 쓸 수 있게끔 배려하는 차원에서 바트 라이헨할에서는 특별히 한 달씩이나 머물렀지만 그는 시작조차 하지 않았다.

그러나 페기는 존이 굼뜬 데 대해 실제로는 전혀 화를 내지 않았다. 이는 그들이 서로 의존하고 보완하는 속성 안에서 그들의 관계를 성공적으로 이끄는 요소였다. 페기에게는 그의 창조력보다 더욱 중요한 것이 있었다. 그녀는 부유했고 명령하는 데 익숙했으며 타고난 이기주의자였고—그녀의 재산만큼이나 방어 메커니즘의 결과물이었던—거만했다. 그는 보살핌을 받게 되어 행복했고, 지금까지 가질 수 없었던 고상한 환경과 그에 상응하는 기호와 경험을 맛볼 수 있어 더욱 행복했다. 로렌스처럼, 그는 페기가 사준 크고 빠른 자동차를 타고 드라이브 다니는 것을 특히 좋아했다. 그는 여행과 이국적인 장소, 그리고 호화로운 집에서 생활하는 것이 마음에 들었다. 로렌스라면 그물에 걸린 양 발버둥을 쳤을 터였다. 존은 단지 그 안에 머무르는 것만으로도 행복해했다.

문제가 있기는 했지만 이 여행은 페기의 인생에서 가장 행복한 때였다. 르네상스 미술을 좋아했던 그녀는 박식한 안내에 기뻐했고, 존은 가르치는 역할을 좋아했다. 존이 그녀에게 전해주는 좋은 음악에 대한 애정과 문학에 대한 폭넓은 지식은 그녀의 인생에 기분전환과 좋은 자극을 주었고 위로가 되었다. 하지만 존은 그녀가 현대미술에 관심을 가지도록 일깨워주는 데는 실패했다. 존 스스로가 그다지 관심이 없었기 때문이다.

가을에 집에 돌아오자마자, 롤라가 아슬아슬하게 새끼들을 낳았다. 그들은 프라무스키에서의 생활이 권태로워졌음을 재빨리 감지했다. 존은 페기 부부가 살았던 집에서 생활하는 것이 달갑지 않았다. 그 장소는 그에게 폭력과 죄의식만 뒤섞여 있을 뿐 어떤 기쁜 추억도 주지 못했다. 페기는 공감하지는 않았지만, 그 집에서 나가야 할 때가 되었다는 것은 실감했다. 그 즈음 롤라가 죽었다. 아마도 근처 농부 한 명이 독을 먹인 것 같았다. 롤라 새끼들의 행방은 전해지지 않는다.

페기는 집을 팔기로 결심했다. 그에 관한 이익금 전부와 살림살이 일부를 로렌스에게 나누어주기로 너그럽게 합의하며 상황은 원만하게 정리되었다. 협상 과정에서 페기는 로렌스에게 1929년에 케이 보일과의 사이에서 낳은 딸이 있다는 것을 알게 되었다. '애플 조운'(로렌스는 '애플 잭'[71]이라고 부르자고 주장했다)이라는 이름으로 세례를 받은 그들의 딸은 훗날 눈에 띌 만큼 로렌스의 애정을 독차지하며 페긴의 부러움을 샀다. 그녀가 태어날 즈음, 로렌스와 케이는 아직 예전 배우자와 혼인 상태였다. 당시 프랑스 법률에 명시되어 있는 대로 로렌스는 스스로 아버지가 되어주고 아이에게 가문

의 성(姓)을 물려주었다. 조운은 "잘 알지도 못하는 낯선 엄마"에게 대놓고 대들었다.

이때를 전후해 페기가 아이를 유산했다. 이유를 대자면 혼외임신은 핑계일 뿐, 단지 아이를 또 가지고 싶지 않았던 것뿐이었다. 페기는 자신이 페긴 이후 절대로 아이를 가지지 않을 거라는 사실을 어렴풋이 알고 있었으며 또 실제로 그렇게 했다. 존이 그녀의 임신 사실을 알고 있었는지는 알 수 없다. 알았더라도 그녀의 결정에 항의했을지는 의문으로 남는다. 그 사이에도 페기는 사려 깊게 로렌스와케이에게 매달 수당을 보냈다.

파리로 돌아온 페기와 존은 팔레 부르봉 광장의 호텔에 여장을 풀었다.

로렌스와의 관계가 완화되자 페기는 당분간 신드바드를 일주일에한 번씩 만날 수 있었다. 새로운 커플은 그 후 유모와 페긴을 데리고임대 아파트로 이사했다. 그러면서 그들의 여러 친구며 지인들, 그중에서도 에밀리 콜먼과 다시 가까워졌다. 그녀는 아들 조니를 데리고 파리에 살고 있었다. 페기는 홈스가 질투심이 아예 없지는 않은사람임을 알고 기분이 좋아지기 시작했다. 언젠가 카페에 함께 앉아있던 그녀가 로렌스가 있는 자리로 옮겨가자 존은 침울해했다. 한편로렌스는 임대 아파트(페기가 지불한)를 인계받으면서 그녀가 기혼일 때 쓰던 베일이란 이름을 사용하자 분개했다. 이혼소송을 완전히마치기 전에 페기는 구겐하임으로 되돌아갔으며 그 후 이 이름으로완전히 못을 박았다.

페기가 재회한 망명 친구들의 모임에는 헬런 플라이시먼이 있었

다. 그녀는 리언과 갈라서고 조르지오 조이스와 꾸준히 만나고 있었다. 그는 제임스 조이스의 아들로 곧 그녀와 결혼할 사이였으며 조르지오의 여동생 루시아는 발레리나 수업을 받는 중이었다. 홈스는 1922년 『율리시스』를 출판한 열여섯 살 연상의 '아버지' 조이스를 소개받았다. 페기는 이를 성의 있게 기록했다.

"존은 조이스와 대화를 즐겼지만, 결코 조이스의 추종자로 편입되지는 않았다. 그들은 관계를 부담 없이 즐겼다."

당시 여전히 파리에 살고 있던 도로시가 이따금 찾아와 고통의 씨앗이 되었지만, 뉴욕에서 작정하고 찾아온 플로레트는 그보다 더 심했다. 그녀는 페기가 로렌스와 헤어진 것은 기뻐했지만 존에게도 마찬가지로 혐오와 경멸을 표시했다. 영국인이라는 출신 배경에도 불구하고 그녀는 그를 백수건달에 표리부동한 방탕아로 간주했다. 다행히도 에드윈과 윌라 뮈어가 중재에 나서주었다. 페기는 개인적으로나 예술가로서나 그들을 진심으로 좋아하고 동경했다. 알다시피, 뮈어는 존을 동경했다. 존이 요절한 다음 그는 페기에게 경의를 표하는 편지를 썼다. 이 편지는 훗날 그녀의 자서전에 공개되었으며, 이전에도 이미 인용된 바 있다.

1930년 초 페기와 존은 페긴을 데리고 또다시 장거리 자동차 여행을 떠났다. 그들의 여정은 브르타뉴부터 바스크 지방까지 이어졌다. 그곳 생장드뤼즈에서 그들은 조르지오와 헬런 커플을 우연히 만난 다음, 푸아티에와 루아르 계곡(여기서 다시 에밀리 콜먼과 만났다)까지 여행을 계속했다. 여섯 살 난 신드바드가 그들과 잠시 동행했다. 페기는 아들의 머릿속에 엄마를 경계하고 자신을 지키려는 의도가 온통 가득 차 있는 것을 발견했다. 그러나 그녀는 신뢰를 점차

회복했고, 아들을 만나 진심으로 반가워했던 것으로 보인다. 한편 에밀리와의 동행은 축복과 불행의 뒤섞임이었다. 그녀와 존은 함께 문학에 대해 열성적으로 토론했고 이 모습을 본 페기는 질투심에 사로잡혔다. 루아르 성에서 존은 자신이 와인 감별사이자 그만큼 훌륭한 미식가임을 증명했다.

페기의 이혼소송은 가을쯤에 마무리되었다. 그녀와 존은 파리로 돌아와 정착할 집을 찾았다. 바로 지난해에 일어난 월스트리트 공황은 그녀에게 아무런 영향도 미치지 않았다. 그녀는 프랑스에 잔류했지만 그녀의 수많은 동포는 고향으로 돌아갈 수밖에 없었다. 그들은 부모의 투자금이 고갈되었거나 엄청난 재정파탄에 새삼스럽게 책임감을 느끼며 귀향을 재촉했다.

적당한 집을 찾는 데는 다소 시간이 걸렸다. 존은 이에 대해 유달리 까다로웠다. 마침내 그들은 도시 최남단, 레유가(街)에서 이상적인 집을 발견했다. 그 지역은 몽수리 공원 북쪽을 따라 달리면 나오는 곳으로 예술 구역이었다. 그 집은 조르주 브라크가 지은 것으로, 화가 아메디 오장팡의 집과 그의 예술학교가 바로 이웃해 있었다. 그 시절 그곳은 사실상 시골이나 다름없었다. 그 집은 위로 길쭉하니 좁게 세워져 각 층에 방이 한두 개밖에 없었다. 존의 서재는 춥고 눅눅해서 작업에 전혀 도움이 되지 않았다. 그래서 그들은 좀더 쾌적한 방에서 클래식 음반을 틀어놓고 지냈다.

이 집은 향후 3년간 그들에게 최적의 장소가 되어주었다. 그러나 길고 잦은 여행으로 그들은 밖으로 돌아다녔고, 그때마다 페기가 산 신형 들라주를 이용했다. 이 차를 존은 '마치 비행기처럼' 운전했다. 그들은 해럴드 로브와 다시 만나기 시작했고, 존은 판에 박힌 일과를

보냈다. 그는 밤새도록 앉아서 술을 마시며 수다를 떨었고 다음 날 낮이면 필연적으로 찾아오는 숙취에서 깨어나는 데 시간을 다 보냈다. 그들은 또한 조이스며 허버트 고르망과 장 고르망의 작품들을 읽었다. 허버트 고르망은 조이스를 연구한 글을 썼지만 1941년까지 출판하지 않았다. 그리고 두 부부는 서로 많은 교류를 나누었다. 페기와 존이 고르망 부부와 얼마나 많은 시간을 보냈던지, 장은 틀림없이 조이스에게 불평을 했을 거라고 페기는 썼다. 그 결과 조이스는 그녀에게 그 유명한, 엉터리이면서도 핵심을 찌르는 시를 짧게 적어 보냈다.

코냑을 들고 조심스레 가시오. 그리고 와인 싸움은 부끄러운 일이오——

시계는 시간의 유리잔에 넣어두길, 하지만 큰 잔은 빈 채로 남겨두시게.

방문객을 향한 호의는 당신의 시간을 앗아가는 가장 확실한 손님

당신과 함께일 때 그들은 홈스를 찾지, 구겐하임은 꿈도 꾸지 않는다오.

페긴은 외젠의 아내 마리 졸라가 네일리에 세운 학교에 들어갔다. 그 학교는 미국 망명객들의 자녀가 다니는 학교로, 2개 국어로 가르쳤다. 페기와 존은 페긴을 저녁에 보았지만 아침에는 볼 수 없었다. 아이가 학교에 갈 때까지 일어나지 못했기 때문이다.

음주는 페기의 신경을 건드렸다. 그녀는 타고난 술꾼이 아니었기 때문에 존을 따라잡을 수 없었다. 또한 원하지도 않았다. 그가 아침

에 일어나 두통 때문에 고생하는 것을 보면, 하루 종일 친구들을 속이고 있는 게 아닐까 싶은 생각마저 들었다. 그렇지만 서로에 대한 유대감은 돈독했으며, 존의 성미가 대체로 유순했기에 진짜 폭풍이 몰아치는 경우는 없었다. 동시에 그는 페기가 자기보다 우위라고 여기도록 적당히 보이지 않는 아량을 베풀었다. 또한 언제나 페기가 잘 알지 못하는 대상들, 이를테면 17세기와 18세기 미술 또는 아방가르드 문학에 대해 얘기해주었다.

그들은 1931년 5월 들라주를 타고 이탈리아로 떠났다. 메리 레이놀즈와 에밀리 콜먼이 동행했다. 알프스 산맥의 도로에는 아직도 눈이 쌓여 있었다. 그 길 중 하나를 가로질러 가던 그들은 눈보라에 휩쓸렸다. 그리고 하마터면 생명을 잃을 뻔한 사건이 발생했다.

……차의 동력선이 얼어붙었다. 우리는 심각하리만큼 미끄러운 눈길 위에 멈춰 서서 몇 피트 앞 꼭대기 풍경을 보았다. 우리 오른쪽으로 몇천 피트나 되는 절벽이 있었다. 존은 얼어 죽기 전에 차를 돌려 오던 길로 돌아가야 한다고 주장했다. 우리는 내리막길에서 차를 천천히 굴리기 시작했다. 그렇지만 차가 절벽 아래로 떨어져버리지 않을까 하는 생각에 소름이 끼쳤다. 우리는 치밀하게 오차를 계산해야 했지만, 차가 얼음 위에서 계속 미끄러졌기 때문에 거의 불가능했다. 과연 그 일을 해낼 수 있을지 나는 전혀 알 수 없었다. 우리를 부추기는 것은 분명 얼어 죽을지도 모른다는 공포심이었다.

에밀리는…… 일이야 어찌 되든 도우려 하지 않았다. 그녀는 눈보라를 좋아하지 않는다면서 들라주 안에 앉아 있었다. 반면 메리

와 존과 나는 순전히 의지가 시키는 대로, 옆으로 넘어가지 않도록 차를 오던 방향으로 계속 밀었다. 존은 자기 스카프를 바퀴 앞에 깔고 미끄럼을 방지했고, 그 다음 우리는 어느 순간 벼랑 아래로 떨어지지 않을까 잔뜩 겁먹은 채로 차를 앞뒤로 흔들었다. 그 순간에도 에밀리는 꿈쩍도 하지 않았다. 우리는 밀면서 눈 위에 바퀴가 움직일 수 있는 트랙을 만들었다. 결국 우리는 언덕 아래 노르시아에 있는 여관에 도착하여 융숭한 대접을 받았다. 그곳은 지금까지 내가 경험해본 곳 중 가장 소박한 장소였다. 새끼염소가 통째로 식탁에 올라왔고 압루치 와인이 몇 갤런이나 있었다. 우리의 침대는 구리로 만든 난방 팬으로 따뜻하게 데워져 있었다. 여관 주인이 어찌나 살갑게 대해주는지, 우리는 눈보라 속에 파묻혀 죽지 않은 것이 너무나 기뻤다.

이렇게 구사일생으로 살아난 뒤에도 그들의 여행은 계속되었다. 페기가 유일하게 언짢았던 점은 존이 베네치아를 좋아하지 않는다는 사실이었다.

"그는 이 기적의 도시에 대한 나의 열정을 공유하지 않았다."

그리고 또 덧붙였다.

"베네치아에는 죽음의 느낌이 그를 압도할 정도로 가득 차 있던 것 같다."

페기는 베네치아를 잘 알고 있었다. 로렌스에게 교육을 받기도 했거니와 도시 자체에 본능적으로 마음이 끌렸다. 아마도 존이 당황한 이유는, 그곳에서는 그가 자신 있게 우위를 차지할 수 없기 때문이었던 것 같다. 그가 프랑스어와 이딸리아어를 할 줄 몰랐다는 사실

은 어쨌든 그의 우월감에 아주 약간의 상처를 남겼다.

그들의 여행은 아무런 목적 없이 사치스럽게 남프랑스 해변을 따라 이어졌다. 파리에 잠깐 들렀지만 곧 다시 길을 떠나 생장드뤼즈로 차를 타고 돌아왔다. 그리고 스페인을 구석구석 누비고 다녔다. 페기는 점차 투우의 매력에 푹 빠졌다. 그렇게 시간은 유쾌하고 공허하게 지나갔다.

1932년 4월 로렌스와 케이는 마침내 니스 시청에서 결혼식을 올렸다. 하객들은 예술가 집단으로 뒤죽박죽이었고, 웜블리 볼드는 3월 22일 『시카고 트리뷴』 파리판에 실린 자신의 칼럼에서 이 소동을 소개했다. 케이의 일곱 살 난 딸 바비가 신랑신부의 들러리를 섰다(시인이자 편집인이었던 어니스트 월시에 의하면, 그 아이는 그 후 사망했다). 신드바드는 아홉 살이 다 되었고 페긴은 여섯 살, 그리고 애플은 두 살 반이었다. 사샤 버크만은 지난 2년 동안 사이좋게 동거해오다 이미 애까지 낳은 이 행복한 부부에게 아이러니한 축하전보를 쳤다.

"법적 의무와 구속에 굴하지 말고 사랑을 이어가길."

페기는 존과 함께 결혼식에 참석했다. 따로 미련이 있어서라기보다는 자신의 아이들을 생각해서였다. 식을 마치고 파리로 돌아온 그들은 곧바로 런던으로 출발했다. 존은 그곳에서 여름을 보내고 싶었다. 오랫동안 영국을 떠나 있던 그는 감상에 빠져 웨스트 컨트리에 터를 잡았다. 페기는 당연하다는 듯 차를 빌렸고 그들은 콘월, 데본, 그리고 도르세트에서 묵을 곳을 둘러보았다. 존은 여전히 집으로 돌아갈 엄두를 내지 못했고, 결국 다트무어 구석에 있는 빅토리아 양식의 저택에 흠뻑 빠져버렸다. 그들은 그 건물을 적절한 가격에 임

대했다. 아이들, 요리사, 하녀, 그리고 도리스——그녀는 가족이 새로 장만한 오픈카 푸조를 운전하는 법을 배웠다——가 모였다. 그들은 모두 밤배를 타고 르 아브르-사우샘프턴을 경유해서 데본셔, 그리고 헤이포드 홀로 향했다.

헤이포드

헤이포드 홀은 넓은 대지를 가득 채우며 우뚝 서 있었다. 이 저택을 소유한 가문은 생산업에 종사하던 이들로, 입주자들의 시중과 감독을 위해 하인 두 명을 집에 고용해두었다. 저택은 필요 이상으로 넓어서, 침실은 열한 개나 되었고 응접실에는 온갖 시설이 갖추어져 있었다. 아이들 방은 저택 한 귀퉁이에 모여 있었고, 가족용 식당은 음침했다. 사교 행사는 그나마 대략 그보다 넓은 중앙 홀에서 열렸다. 영국 요리를 신뢰하지 않는 페기는 마리라는 이름의 프랑스 요리사를 고용했다.

주나 반스가 르 아브르에서 찾아와 합류했다. 페기가 파리에서 천식에 시달리고 있는 주나를 배려해 영국의 시골 공기가 약간은 도움이 되리라 생각하며 초청한 것이었다. 주나는 그때까지도 셀마 우드와의 이별을 슬퍼하고 있었다. 셀마는 1928년 헨리에트 메트카프라는 새로운 연인을 만나 주나 곁을 떠나버렸다. 그녀는 마음을 진정시키고 소설을 완성하기 위해 마땅한 집필 장소를 물색 중이었다. 그녀가 쓴 일종의 모델소설[72] 『나이트우드』는 그녀와 셀마가 동시

에 알고 지내던 한 파리지엔과의 관계를 통해 삶에 대한 철학적 명상을 다룬 작품이다. 오늘날에는 거의 읽히지 않지만 1936년과 1937년 각각 런던과 뉴욕에서 출판되었을 당시에는 대단한 갈채를 받았다. 스캔들의 이유는 무엇보다도 레즈비언을 주제로 삼은 데 있었다. 이 소설은 페기와 존에게 헌정되었지만, 페기는 주나가 자신에게 잘 보이고자 존을 나중에 따로 추가한 것이 아닐까 의심했다. 주나는 존의 해박한 지식은 인정했지만 그다지 존경하지도, 좋아하지도 않았다. 주나의 헌정은 페기가 제공한 재정적인 도움과 환대에 대한 보답 이상도 이하도 아니었다.

주나의 침실은 로코코 양식으로 꾸며져 있었다. 페기는 이 침실이 그녀와 잘 어울릴 것이라 생각했지만, 주나는 아무도 그 방을 원치 않아서 자신에게 돌아왔다고 짐작했다. 그렇지만 그녀는 그 방에서 많은 시간을 보냈다. 며칠 뒤 에밀리 콜먼이 런던에서 찾아왔지만 그녀는 자신의 원고를 보여주지 않았다. 에밀리와 주나 사이는 언제나 긴장감이 맴돌았다. 에밀리는 주나를 좋아했다. 그래서 친구의 작품이 활자화되어 세상에 소개되고 페기와 같은 후견인들에게 꾸준히 후원받는 모습을 넉넉한 마음으로 지켜보았다. 그러나 다른 한편으로는 주나의 문학성을 시기했다. 짜증과 감사의 마음이 공존하는 가운데 주나는 혼란스러워졌다. 다만 광적일 만큼 불안정한 성격 탓에 에밀리가 다른 구성원들과도 사이가 좋지 않은 것을 위안으로 삼을 뿐이었다.

1932년 여름날 헤이포드의 저녁은 긴장이 감도는 와중에도 존이 주도하는 대화 덕분에 세련된 교양미가 넘쳐났다. 그저 존을 독점하고 싶어하는 에밀리 때문에 주나는 짜증이 났고, 양쪽 모두 때문에

페기는 난처했다. 존은 이미 알코올 중독이 심각했다. 주나도 곧잘 술독에 빠져 있곤 했다. 에밀리는 술은 거의 하지 않았지만 과장된 언행을 곧잘 했고, 그런 모습을 지켜보며 주나는 '멋진 친구가 살짝 맛이 갔군'이라고 생각하곤 했다.

헤이포드의 전원은 넓고 아름다웠다. 거칠지만 아름다운 황무지에서는 하이킹과 승마 그 이상을 즐길 수 있었다. 차를 타고 조금만 밖으로 나가면 바다에서 수영도 할 수 있었다. 원기왕성한 홈스가 즐길 거리는 넘쳐났다. 에밀리와 홈스는 길들이지 않은 조랑말에 서툰 솜씨로 안장을 얹고 열심히 승마를 즐겼으며 아이들도 함께했다. 혈통이 좋은 품종은 단 한 마리뿐이었는데, 에밀리와 존은 이 말을 두고 자주 논쟁을 벌였다. 그러나 황무지에서의 승마는 소심한 사람에게는 반갑지 않았다. 황무지는 안전한 곳이 아니었다. 보이지 않는 온갖 함정이며 유사(흐르는 모래), 위험한 늪이 가득했다. 다행히 외팔이 조랑말 주인은 간질병 환자였지만 꽤 괜찮은 안내자였고, 존은 아이들의 훌륭한 보호자가 되어주었다. 페기는 존이 아이들과 그럭저럭 사이좋게 잘 지내는 모습을 보며 마음을 놓았다. 툭하면 발끈하는 에밀리만이 유일한 문젯거리였다. 그녀는 사교성이 전혀 없을뿐더러 식사예절은 소름 끼칠 만큼 끔찍했다. 페기는 보헤미안이 되고자 하는 결심에 때때로 한계를 느꼈다.

자신의 소설에 푹 빠져 있던 주나는 오로지 저녁식사 때나 하루에 한 번 10분간 장미정원을 산책할 때만 방에서 나왔다. 발목이 약한 페기한테는 모든 운동이 달갑지 않았지만 수영은 가끔 즐겼다.

방문객들은 또 다른 기쁨의 대상이었다. 그들은 런던이며 그밖의 도시에서 며칠 간격으로 꾸준히 찾아왔다. 외딴 시골인 헤이포드는

가장 가까이 이웃한 마을 벽패스틀리에서도 꽤 멀리 떨어져 있었기 때문에 손님이 반가울 수밖에 없었다. 방문객 중에는 뉴잉글랜드에 정착한 에밀리의 아버지도 있었다. 그는 딸의 식사예절을 꾸짖곤 했다. 음식을 손으로 집어 입안에 밀어넣는 그녀의 게걸스러운 모습은 천방지축 어린애와 다를 바 없었다.

"내가 돼지처럼 보일까봐 걱정이에요."

에밀리가 침울하게 말하자 페기는 즉각 이렇게 되받았다.

"아니면 대체 뭐지요?"

영국의 문학도들도 그들을 방문했다. 소설가 윌리엄 게르하르디(훗날의 게르하르디에)와 그의 연인, 그리고 밀턴 월드먼도 찾아왔다. 그는 두 아들을 잃은 고통에 내내 시달렸으며, 그 고통에서 단 한순간도 벗어날 수 없다는 사실만 확인한 채 발걸음을 돌렸다. 플로레트도 찾아왔지만 딸과 홈스—플로레트는 아직도 그를 신뢰하지 않았다—가 정식으로 혼인하지 않았다는 이유로 그들의 집에 머무는 것을 거절했다. 여름은 그렇게 지나갔다. 또 다른 공허가 밀려왔지만 주나만은 예외였다. 그녀는 하인들을 제외한다면 일을 하는 유일한 존재였다.

9월에 주나는 신드바드를 파리에 사는 로렌스에게 도로 데려다주었다. 페기와 존은 에밀리 부녀와 함께 지냈다. 페기와 존과 더불어 영국 남서부 관광 코스를 여행한 뒤 에밀리 부녀는 집으로 돌아갔다. 다음 목적지는 첼튼엄이었고, 홈스는 가족을 찾아갔다. 페기는 혼인한 사이가 아니라는 이유로 관계를 인정받지 못한 채 호텔에 남아 있었다. 하지만 존의 누나는 호텔까지 찾아와 동생을 잘 돌봐달라고 부탁해 페기의 입장을 난처하게 했다. "존이 나를 돌보는 줄 거

꾸로 착각하는 모양"이라고, 페기는 언제나 그렇듯 별 생각 없이 받아들였다.

그들은 프랑스로 돌아왔다. 그리고 다시 오스트리아로 가서 스키를 타며 겨울휴가를 보냈다. 페긴과 신드바드가 재차 합류했다. 가족이 다시 모일 수 있던 것은 에밀리 콜먼 덕분이었다. 에밀리는 스코틀랜드 연인 새뮤얼 호어와 동행했다. 페기는 영국 외무성에 근무하는 그를 실패한 작가로 간주했다. 사실 호어는 1935~36년까지 짧은 기간 외무성 서기를 지낸, 비교적 성공한 축에 속하는 정치인이었다. 그는 존과 페기와 사이좋게 지냈지만 페기의 솔직한 성격에 충격을 받았다. 어머니나 외할머니가 그러했듯, 페기 역시 당황스러울 만큼 노골적인 면이 있었다. 겨울 스포츠를 좋아하지 않았던 주나는 탕헤르[73]로 떠났다. 그곳에서 그녀는 젊은 시인이자 화가인 찰스 헨리 포드와 불길한 연애에 빠져들었다. 그녀와 마찬가지로 그 또한 동성애자임이 분명했다.

이듬해 봄, 페기와 존은 밀턴 월드먼의 명의로 런던 트레버 광장 나이트브리지 근처에 있는 집 한 채를 단기간 임대했다. 이즈음 페기와 도로시는 화해하고 친구가 되었다. 페기는 에밀리를 밀어내고 존의 사랑을 차지했으며, 도로시는 그런 페기가 에밀리를 좋아하지 않는 점이 마음에 들었다.

그해 여름, 존은 주나의 1928년작 『라이더』(*Ryder*)를 독파한 뒤 이 소설을 출간할 영국 출판사를 수소문했다. 그는 오랜 친구였던 더글러스 가먼에게 찾아갔다. 가먼은 『캘린더 오브 모던 레터스』의 창간 편집진 중 한 명이었으며, 존은 한때 이 잡지에 글을 기고하던

필자였다. 페기는 가면을 보는 순간 "한눈에 반해버렸다".

가면은 그들과 함께 파리에서 부활절을 보냈고, 페기는 그와 사랑에 빠졌다. 그녀는 무슨 일이 '일어나고 있는지' 존에게는 비밀에 부쳐두는 한편, 가면과 함께 지내면서 일어나는 신상의 변화를 즐겼다. 그는 술을 지나치게 마시지도 않았고, 5년 연하에, 신사였으며, 페기의 의상을 눈여겨보고 사람들 앞에서 치켜세워주곤 했다. 무엇보다 그는 지적인 우월감으로 그녀를 압박하지 않았다. 이혼한 가면에게는 데비라는 페긴 또래의 딸이 있었다. 데비와 페긴은 사이가 좋았다. 페기는 속으로 그 아이들을 비교하기 시작했다. 가면은 몇년 전 브라질에서 농사를 짓다가 한쪽 눈이 감염된 적이 있었다. 그때의 흔적이 살짝 남기는 했지만 그래도 그는 매우 잘생긴 축에 속했다. 또한 창의력 넘치는 화가이자 등단한 시인이기도 했다. 홈스는 그가 변변치 않은 재능을 가지고 사람들을 속이고 있다고 여겼다. 그는 등뒤에서 주나를 이와 비슷한 이유로 비난했다. 가면은 『라이더』를 출판하지는 않았어도 페기와 만날 수 있었다. 페기는 존을 객관적으로 바라보기 시작했다. 화가 난 상태이긴 했지만, 심지어 주나 앞에서 홈스를 '실패자'라고까지 부르게 되었다.

1933년 여름, 페기와 존은 다시 헤이포드를 빌렸다. 독일에서는 히틀러가 득세하고 불길한 소문이 나라 바깥으로 흘러나왔지만, 히틀러의 정치력은 먼 나라 얘기에 지나지 않았다. 새로운 하인들이 고용되었다. 앨버트라는 이름의 약간 삐딱하게 행동하는 런던 토박이와 그의 가엾은 벨기에 부인이 런던에서 왔다. 그들을 제외한다면 구성원은 하인부터 손님들까지 예년과 거의 다를 바 없었다. 여기에 소설가 안토니아 화이트가 유일하게 추가되었을 뿐이다. 페기와 거

의 동갑이었던 그녀는 열여섯 살 때 집필한 소설 『5월의 서리』(*Frost in May*)로 유명해졌다. 파티에 등장한 또 한 명의 새 인물은 와인 헨더슨으로, 직업은 타이포그래퍼이고 성적으로 방탕하며 타고난 미식가였다. 그녀는 런던에서 페기를 만나 친구가 되었다. 화가 루이스 부셰는 아내 마리안과 딸 제인을 데리고 찾아왔다. 이 작고 귀여운 소녀는 신드바드와 사랑에 빠졌다. 가면도 초대를 받았지만 올수 없었다. 훗날 페기는 런던에서 그를 만나려 했지만——"내 의도는 너무도 분명했다"——불발에 그쳤다. 가면은 그녀의 동기를 의심하지 않았다.

루이스와 마리안 부셰는 존만큼이나 술에 빠져 지냈다. 얼마 안가서 그들은 그 저택을 '숙취의 집'이라고 바꿔 불렀다. 앨버트는 페기 몰래 빈병 회수금을 착복하다가 들통이 났다. 헤이포드로 돌아온 주나는 『나이트우드』를 계속 써내려갔다. 찰스 헨리 포드와의 관계는 임신으로 끝났다. 포드는 결혼을 해서 아이를 낳자고 했지만 주나는 나탈리 바니에게서 1,600프랑을 빌려 파리에서 낙태수술을 받았다. 수술을 담당한 단 마호니는 '천사 제조기'[74]라는 별명으로 돈을 버는 돌팔이 의사로 『나이트우드』에도 등장한다. 주나와 포드는 서로 좋은 마음으로 헤어졌다. 지난해 손님이었던 에밀리 콜먼은 이번에는 아들 조니와 함께 찾아왔다.

페긴과 신드바드는 로렌스를 만나기 위해 도리스와 함께 뮌헨으로 갔다. 페기는 가면을 만나고 싶어서 아이들과 함께 런던까지 갔다가 헤이포드로 돌아왔다. 일상은 계속되었다. 분에 넘치는 음주, 문학과 예술에 대한 대화에 날카로운 진실 게임이 여흥을 더해 거실을 가득 채웠다. 이 게임의 표적은 대개 에밀리였다. 그녀는 심지어

그해 여름 헤이포드에서 느낀 모종의 긴장감을 일기장에 적어놓기까지 했다.

존은 주나에게 나보다 인정이 많다고 말했다. ······그녀는 어리석긴 해도 고급 취향이 완성된 반면, 나는 아직도 과정 중이었다. 주나는 겉으로 보기에 삶과 타협하면서 사람들 사이에 섞여 잘 살아가고 있었다. 하지만 내적으로는 무시무시한 노이로제를 가지고 있었다. ······나는 주나가 본래 선한 사람임을 잘 알고 있기 때문에 그녀의 신랄함은 견딜 수 있지만, 페기의 적의에는 간단히 대응할 수 없다고 털어놓았다. ······"주나가 나에 대해 어떻게 생각하고 있지요?"라고 물으면 존은 이렇게 대답했다.

"그녀는 당신이 무모하고 너무 어리다고 생각하고 있어요(주나는 일곱 살 위였다). 하지만 재능은 있다고 생각하지······."

주나는 자부심이 대단해서 스스로 위대한 천재라고 생각하지 않고는 글을 쓰지 못한다고 그는 말했다. 이런 말은 기저에 깔려 있는 엄청난 열등감에서 기인한 것이었다.

여기서 홈스의 사람 다루는 솜씨와 됨됨이를 알 수 있다. 물론 주나가 스스로를, 에밀리 브론테를 제외하면, 읽을 만한 책을 쓰는 유일한 여성이라고 생각했던 것은 사실이다. 페기는 에밀리의 지독한 행실을 날카롭게 비난했다.

결국 그 여름 끝 무렵, 나는 에밀리를 멀리 쫓아 보내야겠다고 결심했다. 그녀는 얼마 안 있어 떠날 채비를 하면서 내게 말했다.

"여름 내내 행복하게 지냈어요."

나는 대답했다.

"그렇게 지낸 건 당신뿐이에요."

그녀는 심한 모욕을 느끼고 2층으로 달려가 짐을 꾸리기 시작했다. 그녀는 즉시 떠날 태세였고 모두들 내가 그녀를 말렸으면 하고 기대했다. 나는 그러지 않았고 정거장까지 가서도 마음이 누그러지지 않았다. 존은 내게 마음을 고쳐먹으라고 충고했지만 그렇게 할 생각은 없었다. 나의 의지는 확고했다.

하지만 그들의 우정은 이상할 정도로 충만해서 그 모든 풍파를 극복했다.

주나는 1933년 여름이 1년 전 헤이포드에 머물 때보다 더 평온했다고 말했지만, 실은 페기를 화나게 만든 말다툼이 벌어졌다.

페기는 이렇게 썼다.

언젠가 주나가 존에게 말했다.

"웬걸, 나는 발이 열 개라도 당신을 못 쫓아가요."

나는 존을 대신해서, 존이라면 한 발로도 그녀를 쉽게 따라잡을 수 있을 거라며, 주나가 아닌 존을 점잖게 치켜세웠다. 어느 날 밤 주나는 완전히 다른 사람처럼 보였다. 그녀는 막 머리를 감고 나왔다. 나는 그녀를 '귀여운 붉은 수탉'이라고 불렀다. 얼마 후 존과 에밀리의 대화를 듣다가 지루해진 나는 습관처럼 잠이 들었다. 깨어나 보니, 존이 주나의 구불구불하고 보드라운 머리카락을 만지며 장난을 치고 있었다. 나는 그들을 쳐다보며 존에게 말했다.

"그렇게 해서 만약 당신의 그것이 선다면, 우리가 사둔 주식이 급락할 거예요."

그러자 주나가 존에게 이렇게 말했다.

"잘난 척하는 셰익스피어에 빛 좋은 개살구 같으니라고. 당신은 부산 떠는 늙은 바보에 버르장머리 없는 강아지야."

페기의 질투심, 함께 지낼 때 드러나는 예리함, 그리고 잠을 자면서 대화에서 빠져나가는 태도 모두가 이 작은 장면에 들어 있다. 하지만 에밀리는 같은 사건을 다른 시각으로 일기장에 적어두었다.

페기는 (주나의) 굵고 진한 붉은 머리를 좋아했다. "마치 유채(油菜) 열매 같아요"라고 페기는 말했다. 그녀는 소파 위에서 잠들었다. 주나가 존에게 달려들더니 그를 꼭 껴안았다. 페기가 말했다.

"그는 자기에게 달린 혹을 옹호해줄 거야."

그러면서 그녀는 자신의 남자를 아량 넘치는 눈빛으로 훑어보더니 이렇게 말했다.

"괜찮아요. 그렇게 한다고 당신의 그것이 선다면, 우리가 산 주식이 급락할 거예요."

주나는 그의 테크닉이 형편없다고 말했다. 존은 자신이 테크닉을 너무 다양하게 구사해서 술이 한 병 더 필요하다고 말했다. ……주나는 계속 그에게 달려들어 입을 맞췄다. 머리카락을 길게 늘어뜨린 그녀는 상당히 예뻐 보였다. 그녀는 손수건을 비비 꼬다가 다시 풀었다. 지난 반세기 동안 그 어떤 여성보다도 최고의 작품을 썼다고 존이 그녀에게 말했다. 그러자 그녀가 그의 목에 정

열적으로 키스를 했다. 그러고 나서는 페기의 엉덩이를 두들겼다. 페기가 비명을 질렀다.

"오 맙소사, 이 여자가 대체 나를 얼마나 미워하는 거야."

주나는 페기를 계속 두들기고 나서 나를 두들기기 시작했다. 그녀가 네 대째 때리기 직전에 나는 오르가슴을 느꼈다.

어떤 면에서 페기와 주나 사이에는 페기와 에밀리에게서는 기대할 수 없는 균형이 유지되고 있었다. 페기는 자신이 누워 있는 침대로 에밀리가 습관적으로 몰래 기어들어오는 것을 알았고, 존은 이 점을 곤혹스러워했다. 성적인 이유 때문이 아니었다. 그런 일은 벌어지지도 않았다. 존은 그들 사이에서 몸을 일으켜 세우고 앉아 술을 마시면서, 에밀리에게 끊임없이 문학에 관해 얘기를 해주는 한편 페기는 잠들지 못하도록 깨워야 했다.

그해 여름 더욱 중대한 사건이 발생했다. 하지만 당시에는 그저 사소하게 여기며 지나쳤다. 8월 하순, 비가 오는 가운데 페기와 존은 승마를 하러 다트무어로 향했다. 약한 이슬비에 불과했지만 존의 안경은 앞을 볼 수 없을 만큼 뿌옇게 되었다. 존이 탄 말이 토끼굴 위에서 넘어지는 바람에 그는 말에서 굴러 떨어졌다. 그 순간 땅을 짚은 오른쪽 손목뼈가 그만 부러지고 말았다. 그의 사고를 목격한 페기는 순간 고소함을 느꼈지만, 그를 부축해서 집에 데리고 왔다. 토트니스에서 왕진 온 의사가 손목뼈를 맞추었지만 완전히 바로잡지는 못했다. 다음 날 지역병원에서 손목을 다시 맞춘 뒤, 존은 6주 동안 깁스를 하고 있어야 했다. 파리로 돌아온 페기는 엑스레이 촬영을 위해 존을 미국인이 운영하는 병원에 데리고 갔다. 의사들은

깁스를 풀면 마사지를 하라고 권했다. 다행히 운전을 할 수 있을 만큼 호전되었지만 마사지는 점점 심해지는 통증을 완화시키는 것 이상의 효과는 없었다.

이즈음 존은 프랑스에 싫증을 느꼈다. 프랑스어를 배운 적이 없는 그는 다시 영국으로 돌아가 영원히 살기를 바랐고, 이번에는 기필코 집필을 시작하겠다고 다짐했다. 그는 자신의 게으름을 혐오했고, 취해 있을 때면 전쟁포로 시절 신세를 회상하며 이렇게 부르짖곤 했다.

"너무 지루해, 지루하다고!"

고통 속에 몸부림치며 그는 스스로 만든 새장에 갇혀 있었고, 장소를 바꾼다고 새장이 사라지지 않는다는 사실을 깨닫지 못했다.

언제나 영국을 동경했던 페기는 행복한 마음으로 그를 보살폈다. 페긴은 자신을 돌봐주던 유모 도리스와 함께 마담 졸라 학교 근처에서 하숙을 했다. 레유가에 있던 집은 임대를 주었다. 1933년 말, 그들은 파리를 떠나 런던으로 향했다. 와인 헨더슨의 도움으로 그들은 그곳 블룸스버리 중심부에 있는 워번 광장에 살 집을 마련했다. 남은 시간 행복을 함께하기에는 다소 늦은 감이 없지 않았지만, 페기는 간단하게나마 가구와 장식품을 들여놓으며 정착할 채비를 했다. 그들은 이제 함께 새로운 인생을 추구할 준비를 마쳤다.

사랑과 죽음

페기는 언제나 홈스가 자신의 시야를 넓혀주었고, 그가 아니면 만나지 못했을 작가와 음악을 소개해주었노라고 주장했다. 하지만 그의 교육이 그녀에게 얼마나 중대한 영향을 미쳤는지는 정확히 알 수 없다. 영국으로 돌아온 그들은 존의 일상에 다시 찾아든 휴 킹스밀이며 에드윈 뮈어와 같은 학자들과 어울리며 다른 차원의 사교생활을 즐겼다. 페기는 늘 그렇듯 자기방어적인 반응을 보였다. 그녀는 훌륭한 배우였다. 불편이라든가 몰이해 또는 공포조차도 뒤로 숨기며 겉으로는 관심 있는 척했다. 그녀는 유쾌하고 평범한 질문들을 던질 줄 알았다. 그러면 돌아오는 대답 역시 유쾌하고 평범했다. 하지만 그녀는 그중 절반은 무슨 말인지 도통 알아듣지 못했다. 그녀는 자기 둘레에 방어벽을 쌓아놓고 대화를 나누는 동안 스스로 그 안에 갇혀 지냈다.

워번 광장으로 이사한 지 얼마 되지 않아서 페기와 홈스는 술에 취해 싸움을 벌였다. 이 와중에 그녀는 가면을 좋아한다고 말하면서 그 둘을 부적절하게 비교했다. 홈스는 냉담하게 반응했다. 이는 로

렌스의 미친 듯한 분노보다 더 좋지 않았다.

"존은 나를 거의 죽일 태세였다. 그는 창문을 열어둔 채 나를 벌거 벗겨서 (12월인데도) 그 앞에 세워두고는 내 눈에 위스키를 뿌렸다. 그는 '그 어떤 남자도 다시는 쳐다보지 않을 만큼 당신 얼굴을 흠씬 두들겨 패고 싶어'라고 말했다."

페기는 자신의 비아냥이 그를 약올릴 수 있다는 것을 알았다. 살아오면서 그녀는 여러 남자에게 이런 시도를 반복했다. 그러나 여기 언급된 특별한 상황에서만큼은 그녀는 진짜 공포를 느끼고 있었다.

그 사이 도로시는 홈스의 능력을 넘어선 엄청난 수당을 요구하며 그를 성가시게 했다. 홈스는 이미 매년 아버지에게서 받는 200파운드의 생활비 전액을 그녀에게 보내주고 있었다. 페기는 그녀에게 남은 생애 동안 연금 360파운드를 지급하는 한편, 만약 자신이 도로시보다 먼저 죽을 경우 상속인이 이를 이어받게 했다. 하지만 존의 아버지가 상속세를 피해 존에게 5,000파운드를 일시불로 넘겨주자, 페기는 자신을 도로시보다 우선 상속인으로 지명하겠다는 약속을 홈스한테서 받아냈다. 존은 도로시와 완전히 인연을 끊겠다고 말했지만 실행에 옮기지는 않았다.

런던으로 이사 온 뒤 존은 술을 더 많이 마셨으며 온전하게 깨어 있을 때가 거의 없는 지경에 이르렀다. 혼자 남아 글을 써보겠다는 의지는 수포로 돌아갔다. 다친 손목의 통증은 여전했다. 셋집을 구하는 동안 그들은 밀턴 월드먼과 함께 버킹엄셔에서 머물렀는데, 월드먼은 페기의 동명이인인 죽마고우 페기 데이비드와 결혼했다. 월드먼은 존의 손목을 위해 마사지 전문가를 추천했다. 마사지 전문가는 최선을 다했지만 완치를 위해서는 수술만이 유일한 희망이라고

존에게 말했다. 할리 스트리트의 조언도 마찬가지였다. 수술은 집에서 받아도 될 만큼 간단한 것이었다. 존은 수술을 결심했지만 감기가 다 나은 뒤로 미뤘다.

모든 일은 순식간에 벌어졌다. 1933년 신드바드가 크리스마스를 보내기 위해 찾아왔다. 신드바드와 페긴은 내내 영화와 서커스와 판토마임을 보러 돌아다녔다. 휴가 마지막 날, 페기는 아들을 멀리 로렌스가 있는 취리히로 데려다주기로 결심했다. 집으로 돌아오는 길에 그녀는 파리에서 잠시 메리 레이놀즈를 만났지만 오래 머물지 않고 곧바로 런던으로 출발했다. 신드바드와 헤어지는 것은 가슴 아픈 일이었다. 그녀는 아들을 떠나보내도록 강요한 홈스를 미워하고 있는 자신의 모습을 발견했다. 만약 홈스를 만나지 않았더라면, 적어도 그녀는 아이들과 여전히 함께 살고 있었을 것이다. 확실히 그녀는 홈스가 신경에 거슬리기 시작했다. 그녀는 그를 다시는 보고 싶지 않았다.

항구에서 출발한 열차를 타고 돌아오는 그녀를 마중하기 위해 존은 빅토리아 역으로 나갔다. 집으로 돌아오자 에밀리 콜먼이 존의 수술 일정을 잡아두고 있었다. 수술은 다음 날 아침으로 예정되었다. 친구들이 집에 무리지어 쳐들어왔지만 페기는 예감이 불길했다. 존은 밤 늦도록 자지 않고 엄청나게 마셔댔고, 아무도 그를 말리지 않았다.

다음 날인 1934년 1월 19일, 존은 만성적인 숙취 속에 깨어났다. 페기는 곧바로 수술을 하는 것을 말리고 싶었다. 하지만 이미 한 번 연기했던 터였고, 그다지 복잡한 수술이 아니었기에 그녀는 의사가

도착했을 때 아무 말도 하지 않았다. 아무리 그렇더라도 그들이 존의 상태에 주의하지 않았던 점은 이상한 일이다. 수술은 손목뼈를 부수어 다시 맞추는 순서로 진행될 예정이었다. 존은 일반 마취에 들어갔다. 페기는 그가 잠이 들 때까지 그의 손을 꼭 붙잡고 있다가 방 밖으로 나왔다.

30분이 지났다. 수술이 끝났을 시간임에도 침실에서는 아무도 나오지 않았다. 페기는 점점 더 예민해졌고, 의사 한 사람이 자신의 가방을 가지러 잠깐 나왔을 때는 더욱 날카로워졌다. 마침내 그녀가 기다리고 있는 객실로 세 명—GP(약제사), 마취사, 의사—모두 내려왔다.

페기는 의사가 입을 떼기도 전에 무슨 일이 벌어졌는지 눈치 챘다. 존은 마취 상태에서 심장마비로 사망했다. 그의 육체를 가득 채우고 있던 알코올이 원인이었다. 당황한 의사들은 밀턴 부부에게 버킹엄셔로 와달라고 요청한 뒤 떠나버렸다. 페기는 집에 홀로 남았다. 어떤 이유에선지 에밀리 콜먼도 와인 헨더슨도 자리에 없었다. 페기는 2층으로 올라가 존을 바라보았다.

"그는 절망적일 만큼 너무도 멀리 있었다. 나는 두 번 다시는 행복해질 수 없다는 것을 깨달았다."

의사들이 그녀에게 가장 비극적인 공포를 확인시켜주고 난 얼마 후, 그녀는 마치 감옥에서 풀려난 듯 구원을 느꼈다. 그러나 곧 또 다른 감정이 찾아왔다. 그녀는 자유로워졌다. 하지만 그것을 어떻게 사용해야 할지 모르는 이에게 자유는 두려운 대상이었다. 그들은 새로운 인생을 살겠다는 포부를 가지고 그 집으로 이사 왔다. 겨우 6주가 지났을 뿐이었다.

부검이라는 고통스러운 과정을 견뎌야 하는 페기를 돕고자 에밀리가 찾아왔다. 부검 결과 존의 내장기관은 이미 알코올로 망가져 있었고 의사들은 면죄부를 받았다. 그는 겨우 서른일곱 살이었다. 페기는 화장식에 참석할 수 없었다. 대신 그녀는 소호에 있는 가톨릭 교회에 찾아가 촛불을 켰다. 마침내 용기를 총동원하여 그녀는 페긴에게 사실대로 말했다. 그때까지 페긴은 존이 요양원에 있다고 알고 있었다. 곧바로 블룸스버리에서 돌아온 페긴은 학교로 다시 돌아가지 않으려고 했다. 페기는 딸을 햄프스테드에 있는 학교로 전학시켰다. 페긴은 훨씬 만족스러워했다. 충실한 유모 도리스는 결혼을 하기 위해 그만두었다. 그녀는 계속 일을 하고 싶어서 돌아오려 했지만 페기는 "그녀를 질투하고 있던 터라 결혼을 빌미 삼아 내가 직접 페긴을 보살피겠다고 말하며 거절했다"고 썼다.

흐지부지한 관계를 이어온 도로시와도 사이를 명쾌하게 마무리지었다. 페기는 자신이 가지고 있던 존의 모든 재산과 책을 도로시에게 주기로 했고, 전에 합의했던 돈 대신 일생 동안 1년에 160파운드를 지급하겠다고 비공식적으로 약속했다. 소작인에게 빌려주었던 땅은 임대기간이 거의 끝나가고 있었다. 페기는 2월에 파리로 돌아왔다. 파리는 스타비스키[75] 스캔들로 소동의 한복판에 있었고 정부는 전복될 위기에 처해 있었다. 길거리에서는 우익과 급진파가 싸움을 벌였고, 수천 명이 다쳤으며, 총파업이 선언되었다. 이는 페기가 겪은 개인적인 불행의 배경에 불과했다. 그녀는 존과 함께 쓰던 가구를 모두 가게에 내놓았다. 텅 빈 집은 그래도 추억에 덜 사무쳤다.

무엇보다 가장 큰 비극은 존이 죽은 뒤 찾아온 허무였다. 페기는 런던으로 돌아가 워번 광장에 머물렀다. 거의 아무도 만나지 않았고

에밀리와도 멀리 떨어져 있었으며, 오직 와인 헨더슨과 이언만이 그
녀에게 찾아와 축음기를 켜도록 허락받았다.

그녀의 마음은 더글러스 가면에게 기울고 있었다.

영국의 시골 정원

페기와 더글러스가 재회한 것은, 아내한테 애정을 갈구하던 더글러스가 결국 아내와 결별하고 기나긴 불행에 종지부를 찍은 직후였다. 그가 홈스의 장례식에 참석한——그는 홈스의 죽음을 진심으로 애도한 친구였다——것을 계기로 그들은 좀더 가까워졌다. 그들은 둘 다 감정적으로 자유분방했다. 그러나 페기는 자신의 마음이 생각보다 시들한 것을 알게 되었다. 그녀는 가면을 원했고, 그는 그녀와 사랑에 빠졌지만, 존과의 추억은 그 그림자를 매우 길게 드리우고 있었다. 가면은 「안토니우스와 클레오파트라」에서 인용한 사랑의 시를 그녀에게 보내는 등 모든 면에서 친절하고 사려 깊었다. 그러나 페기는 홈스의 야망에 맞춰 행동해왔고, 그것은 그의 의도이기도 했다. 그녀는 독립적으로 생각할 줄 몰랐다. 그녀가 알고 있는 모든 것, 그녀를 형성하고 있는 모든 것이 홈스가 미친 영향의 결과였다. 오랫동안 페기는 홈스의 '아내'로 살아왔다.

의학도였던 가면은 케임브리지 시절 출판인 겸 시인이 되기 위해 의학 공부를 포기했다. 그는 한 명의 남동생과 극단적으로 이기적인

일곱 명의 누이를 포함한 대가족의 일원이었다. 멋지고 섬세했던 부친이 사망하면서 그는 집안의 가장이 되었고, 졸업하기 전부터 이미 가족을 부양하고 있었다. 케임브리지 시절 그는 일찌감치 공산주의에 입문했다. 첫 번째 아내와 함께 그는 1926년이라는 매우 이른 시기에 소련을 방문했다. 폐기와 만날 당시 그는 어머니를 사우스 하팅에 있는 오두막집에 모셔두었다. 이곳은 피터스필드에서 그다지 멀지 않고 서식스 다운스 가장자리에 있는 마을이었다.

가먼의 막내누이 로나는 (열여섯 살에) 케임브리지 시절 절친한 친구였던 어니스트 위샤트와 결혼했다. 그는 부자였지만 가먼과 사회주의 노선을 공유하고 있었다. 로나는 훗날 작가 로리 리의, 그 다음에는 화가 루시앙 프로이트의 연인이자 뮤즈가 되었다. 위샤트와 가먼은 동업하여 훗날 '위샤트&Co.'를 설립했다. 이 회사는 소련을 제외한 지역에서는 가장 규모가 큰 마르크스 서적 전문 출판사로 성장했고, 가먼은 대표 겸 자문위원이 되었다. 그러나 이 모든 것은 미래의 일들이었고, 이 당시 그가 문학적으로 성취한 최고의 성과는 『캘린더 오브 모던 레터스』지에 참여한 것뿐이었다. 1925년 3월 ~1927년 7월까지 발행된 이 잡지는 지대한 영향력을 행사했으며, 이어 1932년 편집장 F.R. 레비스가 주도하면서 더욱 유명해진 『스크루티니』(Scrutiny)지에도 적잖은 영향을 미쳤다. 가먼은 『캘린더』지의 부편집장이었는데, 문학평론지 『캘린더』는 처음에는 월간지로 창간되었다가 나중에는 계간지로 바뀌었다. 그는 T.S. 엘리엇이 만들던 (그들의 관점으로는) 다소 진부한 『크리테리온』(Criterion)지에 대항하여, 에드젤 릭워드와 버트럼 히긴스라는 좀더 연배가 높은 옥스퍼드 친구 두 명과 함께 이 잡지를 창간했다. 이는 어니스트 위샤

트의 투자가 있었기에 가능한 일이었다.

페기와 더글러스의 밀애는 천천히 이루어졌지만, 시작부터 순조롭지 않았다. 1934년 부활절, 페기는 페긴을 유럽에 데리고 가야 했다. 페긴과 신드바드는 로렌스와 함께 스키 휴가를 떠날 예정이었다. 페기는 심정이 복잡했다. 로렌스와 케이 보일이 살고 있는 키츠뷔헬은 존과 함께 여행했던 행복한 추억이 어린 곳이었다. 로렌스와의 관계는 그래도 숨통이 트였지만, 케이와는 어쨌든 여전히 불편했다. 그런데도 로렌스는 홈스의 죽음을 고소해하는 마음을 굳이 감추려 들지 않았다. 페기는 구원받고 싶은 심정으로 가면이 기다리고 있는 영국으로 돌아왔다. 가면의 건강이 나빠지자 페기는 그를 새로 산 들라주에 태워 시골로 데려갔다(중고 들라주는 존과 함께 타던 것이었고 푸조는 처분했다). 그들은 사우스 하팅에서 가면의 어머니뿐 아니라 어니스트와 로나 위샤트도 만났다. 홈스의 죽음으로 불편하고 불안했던 페기는 영국의 시골 풍경이 황량하지만 매력적이고 편안하다는 것을 알게 되었다.

워번 광장의 집 임대기간이 다 끝나자 그녀는 위로받는 심정으로 햄프스테드로 이사했다. 또한 어머니 집 근처에 있는 시골 서식스로 가자는 가면의 제안도 받아들였다. 아이들은 그곳에서 여름방학을 보낼 수 있었다. 그녀는 워블링턴 성을 빌려 신드바드와, 당시 할머니와 함께 살고 있던 더글러스의 딸 데비를 데리고 지냈다. 데비는 아버지가 자기를 다운스로 데려가 "여기서 나와 함께 살 사람이란다. 요전 날 런던 파티장에서 만났던 바로 그 숙녀분이지"라며 페기를 소개했던 것을 기억했다. 친할머니와 숙모 밑에서 자란 데비로서는 당시 그 경험이 당황스러웠다.

성이 넓어서 페기와 더글러스는 이밖에도 많은 사람을 불러들였다. 그 가운데에는 에밀리 콜먼과 안토니아 화이트 등 지난 여름 다트무어에서 페기와 함께 지냈던 이들도 있었다. 월드먼 부부도 초청되었다. 페기와 더글러스는 자신들의 관계를 숨기느라 애를 먹었는데, 특히 아이들 앞에서는 더욱 곤혹스러웠다. 그들은 각방을 썼다. 다만 더글러스는 순진무구한 소년 신드바드를 교육자의 입장으로 대했고 이는 매우 사려 깊은 행동이었다. 페기는 크로케(Croquet) 세트를 장만했고, 존이 죽기 얼마 전 밀턴 월드먼이 존과 페기에게 선물한 실리햄 테리어를 친구 삼았다.

워블링턴은 여름까지만 임대하기로 되어 있었다. 계약이 끝날 무렵 페긴과 신드바드는 보호자 없이 로렌스가 있는 키츠뷔헬로 갔다. 더글러스는 책을 편집 중이었다. 그와 페기는 어머니가 여름휴가 때문에 집을 비운 사이 잠깐 그 집에 들어가 살았다. 짧은 웨일스 여행을 마치고 그들은 서식스로 돌아왔다. 페기는 가면의 어머니가 살고 있는 곳에서 그리 멀지 않은 피터스필드 근처에 조그마한 오두막집을 구입했다. 그녀는 파리에서 살림살이를 가져와서, 데비와 함께 학교를 다닐 페긴을 위해 집 안을 꾸며주었다. 그들은 데비의 사촌과 함께 작은 숙녀학교(dame-school)에 다니다가 1936년, 개교한지 얼마 안 된 벌테인의 기숙학교로 옮겼다.

주목나무 오두막집에는 두 개의 리셉션 룸과 네 개의 침실, 그리고 경사진 넓은 정원이 있었다. 정원에는 시내가 흘렀고 '멋지게 늙은 주목나무'가 있었다. 그 집은 아마도 두 채의 오두막집을 헐어 한 채로 합친 듯했다. 좁은 현관과 식당, 큰 벽난로가 있는 응접실, 그리고 무시무시하게 굽은 복도가 있었는데, 그 각도는 요리사

가 요리 접시를 든 채로는 쉽게 방향을 틀 수 없을 정도였다. 페기는 훗날 결혼한 요리사와 정원사 키티와 잭을 위해 부엌 위층에 거실을 꾸며주었다. 위층에는 욕실과 여분의 침실, 페긴과 데비의 침실, 그리고 페기와 더글러스를 위한 방이 있었다.

방문객들은 다양한 음식과 와인이 준비되어 있는 것을 보고 놀라워했다. 페기는 음식 수준을 높이기 위해 키티와 함께 요리강습을 받았다. 겨울이 되자 영국 시골집들이 으레 그러하듯 그곳 방에는 한기가 들었다.

키츠뷔헬에는 아주 잠깐 머물렀을 뿐이지만 분위기가 좋지 못했다. 따돌림을 당한다고 여긴 더글러스는 오로지 케이 보일하고만 가까이 지냈다. 이 때문에 페기는 짜증이 났다. 영국으로 돌아온 뒤 더글러스와 데비는 페기, 페긴과 함께 주목나무 오두막집으로 이사했다. 페기는 데비를 사랑했고, 두 소녀는 사이좋게 잘 지냈다. 이 든든한 우정은 페긴에게 행운이었다. 페긴은 빈번한 전학 때문에 안정감을 잃은데다 부모의 무관심으로 인한 고립감에 당황하고 있었다. 1929년 로렌스와 케이 사이에 첫딸 애플이 태어나면서 로렌스의 애정이 온통 애플에게 옮겨가는 것을 지켜본 페긴은 감정이 한층 더 악화되었다. 언제나 친구를 사귀고 싶어한 페긴에 대해 데비는 "무척 매력적이지만 불행한 소녀"였다고 기억했다. 페기에 대해서는 매력적이며 한없이 부드러운 사람이었다고 회상했다.

"그녀는 인류애와 상통하는 친절을 자산으로 가지고 있었다. 아마도 그녀는 그 때문에 나의 아버지와 사이좋게 지낼 수 있었을 것이다."

오두막집에서의 일상은 세련되고 편안함을 느낄 만큼 익숙해졌

다. 더글러스나 가끔씩은 페기도 아이들에게 디킨스 혹은 『폼페이 최후의 날』을 읽어주었고, 페기는 소녀들의 머리를 감겨주었다.

더글러스의 건강이 계속 좋지 않자 페기는 그에게 위샤트와 동업하던 출판사를 그만두고 집에 들어와 글을 쓰라고 설득했다. 그는 정원 가장자리에 집필을 위해 마련된— '작은 오두막집'이라고 알려진—공간에서 벌써부터 논문을 시작한 터였다. 그는 『자본론』(Das Kapital)에 열중했다. 그동안 페기는 프루스트를 읽었고 오두막집을 가능한 편안하게 꾸몄다. 타고난 주부이자 집 꾸미기를 좋아했던 페기는 이 점에 관한 한 더글러스와 환상적으로 어울렸다. 그는 페기가 수년 전 베네치아에서 구입한 골동품 상자에 각별히 매료되었다. 그는 그에 못지않게 정원을 좋아했고 특별한 자부심을 가지고 있었다. 하지만 런던생활을 완전히 접은 것은 아니었다. 그는 아파트를 임대해 시내에 볼 일이 있을 때면 그곳에서 묵었다. 존이 죽은 지 얼마 되지도 않아서 가면과 살림을 차렸다는 죄책감 때문에 페기는 시골에 은둔하기를 더 원했다. 그들은 말을 샀고, 더글러스는 때때로 승마를 즐겼다. 여자애들은 자전거를 탔다. 데비는 이렇게 회상했다.

"우리는 도랑에서 반딧불이를 발견했다. 해질 무렵 차를 타고 다운스 위로 우르르 몰려갔을 때 그곳에도 수십 마리의 반딧불이가 있었다. 우리는 그것들을 잡아서 손수건으로 싸가지고 내려와서는 강으로 돌아와 풀어주었다."

그들도 처음에는 행복한 연인이었다. 오두막집에서의 생활은 충만하고 재미있었다고, 데비는 회상한다. 가면은 페기에게 좋은 영향을 미쳤지만—그녀는 술도 적게 마시고 훨씬 규칙적으로 생활하게

되었다──그가 둔하고 비뚤어진 성격이라고 해도 과언이 아님을 페기는 금세 알아차렸다. 그녀는 심지어 존이 가먼을 멍청하게 여겼던 것까지 그에게 폭로해버렸다. 이것은 잔인한 모욕이었다. 페기가 나타나기 훨씬 전부터 홈스와 가먼은 오랫동안 친한 친구였기 때문이다. 도로시는 가먼의 아내가 데비를 낳을 때 가먼에게 자신의 아파트까지 빌려주었다.

페기의 이기적인 영혼은 모반을 일으켰다.

"가먼과 나는 궁합이 전혀 맞지 않았다. 갈수록 뻔한 상황이 고통스러웠다. 사람이든 물건이든 우리는 취향을 공유하는 법이 없었다. 그는 내가 술을 마시는 것을 싫어했지만 나는 어떤 고약한 사람 때문에 마실 수밖에 없었다."

그녀는 존을 잊지 못했고 마르크스에 정신이 팔린 가먼에게 싫증을 느꼈다. 아무튼 그들은 함께 살았고, 지루한 시골 일상에 변화를 주고자 프랑스로 그리고 웨일스로 여름휴가를 떠났다. 페기는 가먼이 자신을 빈정거리자 딱 한 번 매우 심하게 그를 약올렸다. 가먼은 그 자리에서 가책이 느껴질 만큼 심하게 울고는, 페기가 정말로 싫어하는 노퍽 브로즈로 보트여행을 떠나버렸다. 한편 그녀는 휴 킹스밀과 함께 홈스가 남긴 편지들을 출판하기 위해 타이핑을 하느라 바쁜 일상을 보냈다. 가먼은 마르크스 이론에 빠져들수록 정작 자신의 작품은 소홀히 했다.

1936년 봄, 신드바드가 돌아와서 두 달간 함께 지냈다. 신드바드는 가을에 피터스필드 근처의 비달스 기숙학교에 입학하기로 되어 있었다. 새로 개교한 그 학교는 진보적인 남녀공학이었다. 로렌스와 케이는 신드바드와 함께 있기 위해 딸을 데리고 영국으로 찾아왔다.

그들이 키츠뷔헬을 떠나기로 결심한 이유는 이웃 독일의 나치즘이나 오스트리아의 정치적 불안보다는 신드바드의 만성 기관지염 때문이었다. 이 질병은 늑막염으로 악화되어 회복을 위해서는 따뜻한 기후가 필요했다.

더글러스는 신드바드에게 라틴어를 가르쳤고 페기는 영어 문법을 가르쳤다. 로렌스와 케이는 데본 지역에 있는 시튼에 정착하여 그해 내내 치를 떨며 보냈다. "영국에서 살기에는 인생이 너무 아까워요"라고 케이는 투덜거렸다. 하지만 신드바드는 영국에서 배운 크리켓 게임에 대한 열정을 평생 동안 이어갔다.

로렌스는 비탄에 빠진 채 1년을 보냈다. 1935년 11월 사랑하던 여동생 클로틸드가 충수 절제수술을 받기 위해 마취주사를 맞고 대기하던 중 사망했기 때문이다. 로렌스는 상실감에 빠져 몇 년 동안 헤어나지 못했다. 그 뒤 얼마 안 있어 로렌스의 아버지와 조지 큰아버지가 동시에 사망했다. 조지는 로렌스에게 엄청난 재산을 물려주었고, 이 유산으로 그는 프랑스의 알프스 므제브에 있는 샬레[76]를 구입했다. 로렌스는 그곳을 아내와 점점 늘어나는 어린 소녀들을 위한 영원한 안식처로 삼았다. 케이 보일은 아들을 간절히 원했지만 로렌스와의 사이에서는 오직 딸만 태어났다. 그들 사이에는 이미 애플과 1934년에 태어난 케이트가 있었고, 케이와 시인 어니스트 월시 사이에서 태어난 딸 바비가 그들과 살고 있었다. 페긴과 신드바드는 이후 언제나 방학을 대부분 므제브에서 그들과 함께 보냈다. 그 산장은 '다섯 어린이의 산장'이라고 불리었다. 훗날 케이와 로렌스의 막내둥이 클로버가 1939년에 태어나자 '다섯'은 '여섯'으로

바뀌었다. 산장생활은 화목하지 못했다. 케이는 페기만큼이나 자격 없는 엄마였다.

이즈음 가먼의 전처가 다른 남자와 재혼을 원하는 통에 페기는 가먼과 공동 피고인이 되어 법정에 출두해야 했다. 그녀는 내키지 않는 마음으로 동의했다. 가먼과 전처의 이혼은 성공리에 성사되었고 페기와 가먼은 계속 함께 살았다. 하지만 그녀는 마음속으로 그를 떠나고 싶어했다. "싸움은 낮과 밤을 가리지 않았다"라고 그녀는 일기장에 자신들의 관계를 털어놓았다. 겨울에는 거의 아무도 찾아오지 않았다. 덕분에 그녀는 아무 데나 늘어져서 톨스토이, 제임스, 그리고 디포를 독파했다.

그렇다고 그녀가 완전히 고독하기만 했던 건 아니었다. 에밀리 콜먼이 가끔 그녀를 찾아왔다. 그녀와 페기의 관계는 여전히 첨예했지만 아이들은 그녀를 좋아했다. 주나 반스도 한 번 찾아왔고, 이제는 가장 친한 친구가 된 도로시 홈스도 몇 차례 방문했다. 심지어 로렌스와 케이도 찾아왔지만 그 방문은 달갑지 않았다. 케이와 페기는 서로에게 거의 말도 걸지 않았다. 더글러스는 훗날 '실패한' 우정에 불만을 표시하고 베일 부부에게 다시는 찾아오지 말아달라고 대놓고 말했다. 케이는 그렇게 상황에서 벗어나고자 노력했는데도, 페기가 로렌스에게 주는 수당에 의존하고 있는 자신들의 현실에 자존심이 많이 상해 있었다.

얄궂게도 페기와 주나는 1936년 여름 런던 뉴벌링턴 갤러리에서 개최된 매우 비중 있는 초현실주의 전시회에 전혀 관심을 기울이지 않았다. 1920년대 파리를 주름잡던 이 두 베테랑은 이미 볼 만한 것은 다 보았다고 생각했던 것이다. 가먼이 그들에게 한 번 찾아가보

라고 열심히 권했지만 소용없는 일이었다.

그 사이 가먼은 마르크스주의에 완전히 빠져들고 말았다. 그는 이 사상이 던져준 빛 속에서 모든 것을 해석하고자 했다. 그는 강의를 했고, 마침내는 영국 공산당에 입당했다. 그는 『마르크시스트 리뷰』(*Marxist Review*)지에 글을 기고했고, 영국 공산당 중앙위원회의 일원이 되었으며, 훗날 교육부장까지 역임했다. 그는 페기도 입당하라고 설득했다. 페기의 경우, 월급을 받는 직장에 다니지 않는다면 당원으로 인정받기 어렵다는 것을 알았지만, 그래도 그는 입당을 권유했다. 그녀는 페긴과 데비의 양육도 노동으로 인정해주어야 한다고 주장하며 이를 지적하는 서한을 공산당 서기장 해리 폴리트에게 보냈다. 그녀는 이 편지에 또한 자신의 주장을 인정하는 의미에서 기쁜 마음으로 사유재산을 받아들였다고 적었다. 하지만 그녀는 재산에 의존하는 경향이 심했기 때문에 적극적인 공산주의자로의 전향이 절대로 불가능했다.

페기는 가먼이 자신에게 화를 낼 때면 '매춘부'가 아니라 '트로츠키주의자'라고 불렀다고 덤덤하게 적었다. 페기는 그 시대에 가먼이 자신의 지성을 발휘했을 법한 사건들에 대해서 아무런 언급도 하지 않았다. 그 시기는 오스왈드 모슬리[77]가 이끄는 블랙셔츠단——영국에서 유일하게 실체가 있는 파시스트 정당——이 발기하던 때였으며, 스페인 내전이 일어난 때였다. 가먼은 세상이 점점 불안정해지고 있다는 사실을 감지했고, 안정과 공정성을 되찾기 위해서는 마르크스주의만이 유일한 길이라고 생각했다.

그들의 사적인 관계는 내리막길로 이어졌다. 페기는 더글러스의 열의를 더욱더 참을 수 없게 되었다. 또한 더글러스가 숙청을 포함

한 스탈린의 모든 소행을 무비판적으로 수용함으로써 스스로 지적인 품위를 손상시키고 있다는 사실도 알게 되었다. 더욱 좋지 않은 사실은, 그가 열성적으로 충성한 나머지 자신의 개성을 상실해버린 점이었다. 비록 말년에는 환상에서 벗어났지만, 그것은 마르크스주의 자체가 아니라, 정치가들이 공산주의를 이용하는 모습에 실망해서였다. 그는 1969년 낙담한 채 숨을 거두었다.

런던이든 어디든 찾아오는 손님은 없었다. 그들은 일절 교제를 끊고 시골에 틀어박혔다. 더글러스와 페기는 결혼한 사이가 아니었으므로 마을 사람들은 이들을 고깝게 바라보았다. 페기는 동네 사람들이 어떤 방식으로도 견딜 수 없을 만큼 완고하다는 것을 알게 되었다. 물론 모든 이웃이 몰인정하지는 않았지만, 바로 옆집에 사는 '장군님'이라고 불리던 무시무시한 이웃은 페기가 기르던 샴 고양이를 독살하기까지 했다. 버트런드 러셀이 가까이에 살고 있었지만 교류는 없었다. 동네는 답답해서 숨이 막힐 정도였다.

1936년 여름, 페기는 신드바드가 방학 동안 로렌스에게 돌아가 있는 틈을 타 열흘 동안 베네치아에 머물렀다. 당시 로렌스와 케이는 영국에서 마음 편히 사는 것을 포기했다. 페기는 그곳에서 홀로 지내며 짧은 애정행각에 책임감을 느끼면서도 고독과 자유를 만끽했다. 그녀는 당시 여전히 가면을 사랑하고 있었다고 훗날 변명했다. 페기는 오래전 다녀갔던 익숙한 유적지들을 모두 방문했다. 프라리 교회, 산 마르코 광장, 그리고 산 조르조 델리 스키아보니에 있는 카르파초 그림에 이르기까지, 그녀는 그 모든 곳에서 짜릿한 기쁨을·만끽했다.

집으로 돌아오는 길에 페기는 파리에 들러 어머니를 만났다. 플로

레트는 주목나무 오두막집에 몇 번 찾아왔지만 홈스 때와 마찬가지로 가면과 정식으로 혼인하지 않은 것을 비난했다. 플로레트는 페기에게 진주 목걸이를 선물했지만, 페기는 가면이 그것을 팔아서 공산당에 기부할까봐 받지 않았다.

가을이 되자 신드바드는 비달스로 떠났고 페긴과 데비는 윔블던에 있는 기숙학교로 갔다. 그곳에서 두 소녀는 사이가 약간 멀어졌다. 같은 방에서 생활했지만 그들은 서로 취향이 많이 달랐다. 하지만 아이들은 주말이면 모두 함께 집에서 보낼 수 있을 만큼은 친한 관계를 유지했다. 데비의 기억에 따르면 신드바드는 비달스 학교에서 연극 「베니스의 상인」 공연에 참여하고 있었다. 페기는 그 작품을 읽어본 뒤 샤일록의 윤리와 도덕성을 가지고 한참 토론했다. 오랫동안 유럽에서 살고 동화되었는데도 페기는 자신이 유대인이라는 사실과 미국이라는 문화적 배경을 가지고 있다는 사실을 여전히 잊지 않았음을 보여주었다.

가면은 런던의 아파트를 처분하고 블룸스버리 가장자리에 있는 코램 필드 근처에 더 넓은 아파트를 장만했다. 여기서 그는 친구 필리스 존스와 함께 지냈다. 미국 일간지들은 아직 왕좌에 오르지 않은 에드워드 8세가 왕가의 반대를 무릅쓰고 미국인 이혼녀 윌리스 심프슨과 결혼할 것인지 여부에 온통 관심이 쏠려 있었다. 페기와 더글러스는 내기를 걸었다. 만약 왕이 심프슨 부인과 결혼한다면—결국 1937년 그들은 결혼했다—더글러스는 페기와 결혼하겠다고 말했다. 하지만 더글러스는 내기를 장난으로 치부하며 약속을 이행하지 않았다. 더글러스에 대해 이중적인 감정을 가지고 있던 페기는 그의 이런 행동을 분명한 퇴짜로 받아들이고 엄청나게 분노했다. 그

가 런던을 떠난 어느 날 밤 페기는 정원으로 나가 "그가 가장 아끼는 화단을 발로 뭉개버리고는, 그곳에 심어져 있던 진기한 화초들을 모두 뽑아서 담장 너머 옆집 마당으로 던져버렸다". 하지만 다음 날이 되자 페기는 후회하면서 얼어 죽어버린 몇 송이를 제외한 대부분을 제자리에 다시 심어놓았다.

1936년 12월, 페기와 더글러스 사이의 문제들은 표면으로 떠오르기 시작했다. 그가 그녀의 끈기를 시험할 때면, 그녀는 늘 그를 확실하게 지치도록 만들었다. 아이들과 오두막을 제외한다면 그들은 더 이상 아무런 관심도 공유하지 않았고, 페기가 정원에서 벌인 야만적인 행동은 사태를 최악으로 몰고 갔다. 그들은 갈라서기로 합의를 보았지만, 깨끗하게 헤어지지 못했다. 그는 런던에서 그녀는 주목나무 오두막집에서 생활했지만, 주말이면 데비가 여전히 오두막집으로 찾아왔고 더글러스도 금요일이면 내려와서 월요일까지 머물다 갔다. 주말이면 그들은 여전히 한 침대 안에서 잠들었다. 그들은 아마 화해를 바랐겠지만 어느 쪽도 먼저 다가서지 않았을 것이다. 오히려 가면은 공산주의를 조롱하는 그녀에게 다시 한 번 폭력을 행사했다.

이런 상황은 페기가 휴식차 파리로 떠난 1937년 부활절까지 이어졌다. 집으로 돌아왔을 때 페기는 더글러스가 공산당원 소녀와 사랑에 빠졌다는 소식을 들었다. 이는 그리 간단한 문제가 아니었다. 그 소녀는 나이가 훨씬 많은 남자와 결혼한 상태였다. 그 남편 역시 당원이었고, 그들 사이에는 아이까지 있었다. 이들 부부는 곧 당에서 내린 임무를 수행하기 위해 함께 몇 주 동안 멀리 파견나가 있었고, 이 사이에 가면은 다시 한 번 페기에게 마음이 끌렸다. 그들이 확실

히 결별하기까지는 6개월이 걸렸다.

1937년 여름 엎친 데 덮친 격으로 플로레트가 다시 유럽으로 왔다. 그녀는 암수술을 여러 차례 받았지만 더 이상의 희망은 기대할 수 없었다. 그녀는 6개월 시한부 인생을 선고받았고, 페기는 런던과 파리에서 가을 내내 어머니와 함께 지냈다. 페기는 자신의 인생은 이제 끝장났다고 에밀리에게 하소연했다. 언제나 재치가 넘쳤던 에밀리는 이렇게 대답했다.

"당신이 그렇게 느낀다면, 아마 그럴 거예요."

이는 페기를 다시 분발시키는 일종의 격려 발언이었다.

전환점

명쾌한 이별이 아니었던 까닭에, 떠나는 더글러스의 뒷모습은 그다지 깔끔하지 못했다. 하지만 더 이상 잠자리를 함께하지 않으면서 그들은 서로 마음이 떠난 것을 확실히 실감했다. 더글러스는 새로운 애인을 사귀면서 마음을 돌렸다. 뉴욕을 떠난 이래 항상 기혼으로 살아온——그녀는 스스로 홈스의 아내였음을 정당화했고, 가면에 대해서도 마찬가지였다. 그러나 그녀의 공식적인 동거는 형식적인 절차가 모두 생략된 채 이루어졌다——페기는 홀로 남겨졌다. 마흔을 바라보는 나이에 그녀는 영국 촌구석에서 목적 없는 삶을 이어갔고, 자기 자신 말고는 어디에도 의지할 곳이 없었다.

주말이면 아이들의 방문이 이어졌다. 데비는 적어도 더글러스와 갈라서기 전까지는 꼬박꼬박 찾아왔으며, 음악을 좋아했던 페기의 모습을 떠올렸다. 페기는 당시 보기 드문 훌륭한 음반 컬렉터로, 대형 HMV 축음기를 보유하고 있었다.

"어린 시절부터 언제나 레코드에 흠집이 나는 것을 두려워하던 그녀로서는 남에게 축음기에 레코드를 걸도록 허락하는 것 자체가 대

단한 대우였다."

　피아노와 중세 및 르네상스 미술 대전집도 있었다. 페기는 여전히 버나드 베런슨의 영향력 아래 머물러 있었다. 어린 시절 그녀는 전집에 실린 작품을 흉내 내어 그리는 것을 좋아했다.

　페기의 멘토 가운데에는 작가(문학가)가 압도적으로 많았다. 현대미술 후원에 대한 발상은 아직도 사정거리 바깥에 있었다. 그 증거로, 1936년 뉴벌링턴 갤러리에서 대규모로 열린 초현실주의전에 대해 그녀는 무관심으로 일관했다. 이 사조가 제대로 성장할 때까지 그녀는 접촉을 하기는커녕, 로렌스와 함께 파리와 프랑스 남부에서 정열적인 시간을 보내면서 대체 무슨 일이 벌어지고 있는지조차 파악하지 못했다.

　그런데도 페기의 삶은 현대미술의 발전과 동일선상에 있었다. 그 이전에는 새로운 출발이라는 것 자체가 근본적으로 부재했다. 적어도 페기의 관심은 샤갈, 키리코, 뒤샹, 피카비아와 같은 20세기 초 화가들의 다다이즘과 초기 초현실주의 작품에서 그 기원을 찾을 수 있다. 막연하게 초현실주의의 선배 정도로 인식되던 다다이즘은 일찍이 취리히에서 베를린 및 파리로 전파되었고, 여기서 다시 정치와 결합(베를린)하거나 예술적이고 무정부적인 노선(파리)으로 갈라졌다. 그 가지 중 일부는 뒤샹이 수많은 이민자를 데리고 찾아갔던 피카비아가 살던 그곳에, 또 일부는 크라방, 폰 로링호펜, 스티글리츠 같은 사람들을 통해 뉴욕까지 뻗어갔다. 우상파괴 운동은 뿌리까지 내리는 데는 실패했을지언정 적어도 그 씨앗만큼은 갈라진 틈 사이에 확실히 심어졌다. 바로 이 시점까지 페기는 그런 상황에 대해 전혀 아는 바가 없었다. 그녀는 『롱롱』(*Rongwrong*)지라든가, 뒤샹의 「샘」

(Fauntain)에 대해 다음처럼 과격한 악평이 실린 『블라인드 맨』(*The Blind Man*) 같은 정기 간행물에 대해서도 몰랐다.

"배관에 관해서는 정말 어처구니가 없다. 이 미국의 예술작품은 단지 배관부와 이를 잇는 연결 부위 말고는 가진 게 없다."(훗날 '브루클린 브리지' 자료 참조)

거의 비슷한 시기인 제1차 세계대전이 일어나기 바로 직전 파리에서는 브라크, 그리스, 레제, 그리고 피카소의 주도 아래 큐비즘이 독자적으로 발전하고 있었다. 1912년 초 자코모 발라는 종종걸음으로 홀로 달려가는 닥스훈트 개를 그림으로써, 뒤샹의 「계단을 내려가는 누드」(Nude Descending a Staircase, 1911~12)보다는 점잖은 방법으로 (당시 새로 발명된 필름에서 영감을 얻은) 이 사조를 선보였다. 이 작품은 또한 인상주의에 대한 정감 어린 회상이기도 하다. 그로부터 1년 뒤 제이콥 엡스타인은 소용돌이파[78]의 걸작 「록 드릴」(The Rock Drill)을 완성했다. 이 작품은 20세기 전반부에 세계를 지배하고자 정치적으로 맹렬하게 돌진하던 남자·군대·기계를 암시하고 있다.

다다에 이어 초현실주의가 등장했다. 시인 폴 엘뤼아르와 앙드레 브르통이 주창한 이 운동은 제2차 세계대전이 발발하기 직전에 엘뤼아르가 정치적 노선을 분명히 하면서——브르통의 입장에서는 가증스러운 반칙이었지만——분열되었다. 실상 초현실주의는 언제나 논쟁의 쟁점이었고 내부적으로 첨예하게 다루어졌다. 초현실주의자들은 정치와 군대와 행정을 조롱했지만, 동시에 그만큼 까다롭고 때로는 우스꽝스러운 척도와 규정으로 자신들의 사조를 논했다. 초현실주의는 1920년대 중반부터 제2차 세계대전까지 전성기를 누렸고,

이후로도 잔여 세력이 최근까지 생존해 있었다. 그 영향은 심오하면서도 다른 한편으로는 역설적인 것이었다. 키리코, 에른스트, 마그리트, 미로, 탕기, 그리고 달리의 명작은 지금도 여전히 자극적이고 도발적이다. 광고와 같은 매체는 그들의 영향력이 여전히 건재함을 증명해주고 있다. 특히 광고는 달리와 마그리트의 작품이 가진 놀라운 시각적 효과를 재빨리 간파하고 이를 수용한 사례라 할 수 있다. 이 분야에 적극적이었던 달리는 1939년 뉴욕의 본위트 텔러 백화점 창문과 1946년 스키아파렐리 향수병을 디자인하기도 했다.

초현실주의는 회화는 물론 시와 산문까지 포용했으며, 브르통은 이 사조의 궁극적인 교주나 다름없었다. 1896년에 태어난 그는 작가로 활동했으며, 제1차 세계대전 당시 포탄 소리에 충격을 입고 정신과 치료를 받기도 했다. 마침 이 시기에는 정신병 치료를 위해 꿈의 분석이 막 도입되고 있었다(프로이트의 주요 저서들은 1920년대 중반에 이르러서야 프랑스어로 번역되었다). 예술가적인 견지에서 브르통은 꿈의 잠재력에 대해 치료요법으로서는 별로 흥미를 느끼지 못했다. 그보다는 꿈이 내포하고 있는 은유와 샤머니즘적인 가치에 더 초점을 맞추었다. 하지만 브르통에게는 유감스럽게도 초현실주의자들이 선구자로 떠받드는 인물이 따로 있다. 이시도르 뒤카스라는 이 인물은, 로트레아몽이라는 필명으로 『말도로르의 노래』라는 유명한 걸작을 남겼다. 1868년 출간된 이 독특한 소설은 매우 자주 인용되는 다음의 텍스트로 엄청나게 유명해졌으며, 초현실주의자 사이에서 최고의 작품으로 인정받고 있다.

그는 새의 갈퀴 사이에 먹이가 오그라든 것만큼이나 아름답다

네. 또는 다시, 목 뒤쪽 부드러운 부분에 생긴 상처 부위에 있는 근육의 예측할 수 없는 움직임만큼이나. 또는 더 나아가, 동물들이 걸려들 때면 언제나 다시 놓이는, 그리고 막연하게 다람쥐 같은 동물이나 잡을 수 있는, 심지어 지푸라기 밑에서 불에 탈 때조차도 작동하는 쥐덫의 되풀이되는 움직임만큼이나. 그리고 그 무엇보다, *수술대 위에서 우연히 재봉틀과 우산이 만나는 것만큼이나.*

마지막 부분의 이탤릭체로 된 이 유명한 문장은 일부 내용에 지나지 않는다. 태곳적의 바다, 광란의 옴니버스, (흑표범을 사랑하는 주인공을 그린 발자크의 단편소설을 연상케 하는) 탐욕스러운 암컷 상어와 영웅의 결합, 약탈, 짐승의 본능, 모친 살해, 그리고 야만의 묘사──이 모든 것은 초기 초현실주의자들의 무정부주의와 무제한적인 표현주의를 드러내고 있다. 그들 중 많은 이가 제1차 세계대전에 참전한 경험이 있었다. 막스 에른스트와 폴 엘뤼아르 같은 사람들은 심지어 같은 전투에서 서로에게 방아쇠를 당기지 않았을까 의심스러울 정도다. 이듬해 그들이 헬레나 이바노브나 디아코노바──엘뤼아르와 결혼했다가 훗날 달리의 아내가 된 그녀는 '갈라'라는 이름으로 더욱 잘 알려져 있다──를 공유하며 세 가족으로 어렵사리(적어도 가련한 엘뤼아르에게는 그러했다) 살아간 이야기는 그리 놀라운 일이 아닐뿐더러 오히려 그 시대에는 충분히 있을 법한 사건이었다.

1914~18년까지 전쟁을 치른 뒤 유럽은 지리적 요충지로 부각되었고, 그 새로운 가능성에 대해 미국도 눈을 떴다. 더욱 저렴하고 신속하고 안전하고 예측 가능해진 운송수단은 유럽과의 심정적 거리

를 훨씬 단축시켰다. 필연적으로 과거 유럽 출신 미국인들이 그들 조상의 문명을 공유한 것과 똑같은 상황이 펼쳐지게 되었다.

그러나 시어도어 루스벨트에 의해 널리 전파된 보수주의는 이처럼 멀리서 찾아온 영감의 원천을 탄압의 대상으로 삼았다. 성실하게 노력하던 케니언 콕스와 토마스 안슈츠 같은 사람조차도 보수주의를 감당하지 못했고 결국 추월당했다. 파멜라 콜먼 스미스의 아르누보와 도예가 조지 오어와 같은 개혁가들에게 영향을 받은 이들 화가는 사회적 불평등에 대한 분노를 통해 영감을 얻었다. 존 슬로운의 포스터 작품과 제시 테어박스 빌스의 사진도 이러한 사례에 속한다.

아모리 쇼는 건재했다. 1920년 이전 작품 중에서도 아서 G. 도브, 마슨 하틀리, 스탠튼 맥도널드 라이트, 존 마린의 작품들이 유럽에 무지한 미국 미술계의 빈틈을 메워주었다. 유럽에 견줄 만한 화가라곤 레제의 영향을 받은 스튜어트 데이비스 같은 화가밖에 없었다. 데이비스의 작품은 40년 뒤 도래할 팝 아트를 예고하는 것이었다.

1921년 이래 유럽에 머물고 있던 페기는 재즈 시대, 경제호황의 결과로 솟아오른 마천루, 그리고 필름의 발명을 전혀 경험하지 못했다. 그녀가 만약 이처럼 전혀 다른 상황을 접했다면 어떤 반응을 보였을까 추측하는 것은 아무 의미가 없다. 어쨌든 그녀가 미국산 예술의 정수인 영화에 그리 관심이 없었다는 점만큼은 분명하다.

그런 그녀가 그때까지 동시대 미술사조에 감흥을 느끼지 못한 점은 더욱 설명하기 어려운 측면이다. 그녀는 지식인들과 교류했고 세 명의 지적이고 명석한 남자와 오랫동안 관계를 유지했다. 그러나 베일과 홈스는 정치에 관심이 없었고, 가면은 너무 극단적이었다. 페기 자신은 루실 콘의 영향으로 줄곧 좌익을 지지하는 경향을 보였지

만, 체계적이지 않았으며 정치에는 본질적으로 관심이 없었다.

　더군다나 1936년 런던 뉴벌링턴 갤러리에서 열린 초현실주의전은 시기가 적절하지 못했다. 섬나라 특유의 편협하고 보수적인 근성, 그리고 국수주의적이고 타인을 신뢰하지 않는 외골수적인 신념 때문에 영국은 1920년대 파리를 사로잡은 예술 소동을 접할 기회가 없었다. 또한 일부 화가 및 중개상이 개척한 몇몇 작은 거점을 제외한다면, 이 사조의 운명이 앞으로 어떻게 전개될 것인지에 대해 막연한 추측 이상을 하는 사람은 많지 않았다. 그러나 1920년대 후반에 일어난 총파업은 대전환기를 다소 앞당겼고, 기존의 사고에 대한 재평가를 하게 했다. 스페인 내전과 나치즘의 대두는 유럽 본토에서 활동하는 데 불길한 징조로 작용했다. 사람들은 의문을 제기했고, 그 대답인즉 더욱 경악스러웠다. 제1차 세계대전을 치르며 이룩한 첨단기술의 발전이 두 번째 전쟁에서 더욱 처참한 결과를 낳을 것이라는 추측은 누구라도 할 수 있었다. 제1차 세계대전의 공포가 아직도 생생한 가운데 노골적으로 정치색을 드러내던 독일의 오토 딕스와 게오르게 그로스, 영국의 에드워드 버라와 폴 내시 등의 화가들은 제1차 세계대전이 남긴 상흔을 고발했다. 이들 모두는 새로운 공포에 더욱 예민하게 반응했다. 상당수의 훨씬 젊은 화가와 작가들이 이와 마찬가지로 스페인 내전을 직접적으로 표현했다.

　1936년 6월 11일, 앙드레 브르통의 주최로 열린 런던 초현실주의 전시회에는 400여 점의 회화, 조각, 오브제, 드로잉들이 전시되었다. 여기서는 피카소, 키리코, 미로, 에른스트, 클레, 달리, 마그리트, 만 레이, 뒤샹, 무어, 자코메티, 아르프, 브란쿠시, 칼더의 작품들이 소개되었다. 주동자 중 한 명이자 예산 담당이었던 롤랜드 펜

로즈는 전시작 전부를 위해 가입한 보험료가 20파운드 6실링 11페니에 불과했다고 자신의 회고록에서 비아냥거렸다.

1935년 허버트 리드는 「왜 영국인은 취향이 없는가」(Why the English Have no Taste)란 에세이를 『미노타우로스』(Minotaure)지에 게재했다. 영국 초현실주의 정기 간행물인 『국제 초현실주의자 회보』(International Surrealist Bulletin)도 거의 같은 시기인 1936년 9월 4일 처음으로 초현실주의 관련 기사를 세부적으로 실었다. 이 기사는 주목받는 영국 화가와 비평가들이 프랑스와 수월하게 접촉하고 그곳 동향에 대해 이미 잘 파악하고 있다는 점, 또한 영국 문학계가 윌리엄 블레이크, 조너선 스위프트, 로렌스 스턴, 루이스 캐럴, 에드워드 리어와 같은, 초현실주의 전신(前身)을 대표하는 작품들을 무수히 보유하고 있다는 점을 들어 영국이 이 사조에 무관심하다는 주장을 반박했다. 루이 아라공은 루이스 캐럴의 작품 『스나크 사냥』(The Hunting of the Snark)을 3일 만에 프랑스어로 번역해내기도 했다. 그러나 펜로즈가 지적했듯, 영국의 보수주의는 새로운 발상에 대한 저항을 부추기는 요인이었다.

시릴 코널리와 존 베체먼의 기사를 제외하고 영국 언론들은 이 전시회를 비중 있게 다루기를 거부했다. 타블로이드 신문들은 이 전시회에 대한 분노를 낮지만 알아들을 수 있을 만한 소리로 짖어댔다. 그런데도 전시회는 상업적인 성공을 거두었다. 해로즈 백화점은 창문 디자인을 바꾸어가며 전시회로 인해 불붙은 초현실주의에 대한 열광을 반영했고, 패션계와 광고가 이 선례를 따랐다.

주목나무 오두막집에 살던 페기는 가면과의 결별 때문에 다른 데 신경을 쓸 여유가 없었다. 그녀에게는 이 모든 것이 별세계의 일이

었다. 하지만 그 씨앗은 벌써 오래전에 싹을 틔울 준비를 마친 상태였다. 모아둔 돈을 합리적이고 인도주의적이며 예술적인 사업에 투자하던 가족 사이에서 성장한 그녀는 어떤 의도이든 호의를 표시할 의사가 있었다. 큰아버지 솔로몬과 그 아내 아이린은 독일의 소수 상류계층 출신 화가 힐라 폰 르베이의 영향을 받고 있었으며 그녀의 조언 아래 바실리 칸딘스키와 루돌프 바우어의 작품만은 제한적으로 후원하기로 마음을 바꿨다.

올드 마스터는 페기의 예산으로 감당할 수 없는 대상이었다. 하지만 현대미술은 달랐다. 현대미술가는 아주 많았지만 딜러는 거의 존재하지 않았다. 그들의 작품은 소수를 제외하고는 아직 유행 전이거나 진지하게 고려되지 않고 있었다. 그녀는 몇 년 동안 로렌스의 관점을 통해 현대미술을 관찰했고, 그를 통해 수많은 화가를 직접 만나보기도 했다. 동생 헤이즐은 세 번째 남편인 데니스 킹 팔로와 함께 영국에 거주하면서 여전히 화가로 활동하고 있었다(이 시기 그녀는 열여섯 살의 루시앙 프로이트를 유혹했다는 소문에 시달리다가 간신히 벗어났다. 그녀는 화구를 선물받으며 예술적 야망에 불타올랐지만 겉으로 보기에는 오히려 더욱 얌전해졌다. 하지만 이는 형식적인 예의를 차린 것에 불과했다). 여러 화가와 작가들이 페기의 사단에 합류했고, 이는 그녀의 바람이기도 했다. 모든 요소가 갖추어졌다. 그러나 여전히 결단을 내리지 못하고 망설이던 페기는 1937년 5월 그녀의 오랜 친구인 페기 월드먼한테서 다음과 같은 편지를 받았다.

사랑해 마지않는 페기

……네가 혼란과 불행에 빠져 있는 것이 정말이지 가슴 아프구나. 네가 어떤 일이든——미술 갤러리라든가, 서적 중개상 같은——대중을 상대로 하는 일에 전념하길 진심으로 권한다. 이를테면 전도유망한 화가나 작가를 후원한다든가, 네가 직접 소설을 쓴다면 더욱 좋겠지. 주말마다 G.(가면)가 돌아오기를 기다리며 괴로워하는 것보다 훨씬 낫지 않겠니. ……게다가 다른 일에 더 열중하다 보면 통찰력이 생기고 더 이상 고통스럽지 않게 될 거야. 무엇보다 매력적인 사람들을 만날 수 있을 테고…… 어쨌든 나는 너를 사랑해, 부디 답장해주렴…….

위의 편지는 전에도 이 주제에 대해 이야기를 한 적이 있다는 사실을 증명해준다. 진의 여부야 어떻든 반응은 곧 나타났다. 소설 중개상이나 출판사는 논외였다. 폐기는 어느 쪽이든 시도할 수 있는——또는 사들일 수 있는——자본금을 가지고 있었지만, 동시대 문학계에 대해서는 확신을 갖지 못했다. 그녀를 인도해주던 존 홈스는 죽어버렸다. 하지만 미술 갤러리는 또 다른 문제였다. 현대미술의 경우 거의 아는 바가 없었지만 적어도 경험한 적은 있었으며, 쓸 만한 작품을 구입할 만큼의 지식은 있었다. 오랜 지인이자 새로운 스승인 마르셀 뒤샹의 조언으로, 그녀는 1937년 말 첫 작품을 구입했다. 「머리와 조개」(Tête et Coquille)라는 제목의 이 조각은 장 아르프가 제작한 5점의 청동 시리즈 중 첫 번째 작품이었다. 그녀는 아르프를 직접 만나러 파리 외곽에 있는 뫼동까지 찾아가서 300달러에 구입했다(묘하게도 아르프는 몇 년 전까지 힐라 폰 르베이의 연인이었다. 그녀와 솔로몬 구겐하임의 삶을 지배했던 두 명의 화가,

칸딘스키와 바우어를 그녀에게 소개한 당사자이기도 했다). 하지만 여생을 바칠 그 무엇에 본격적으로 빠져들기까지 페기는 아직도 건너야 할 다리가 몇 개 더 남아 있었다.

구겐하임 죈

1937년 여름부터 가을까지 몇 달 동안 페기는 마음이 온통 다른 데 쏠려 있었다. 그녀는 어머니와 함께 런던과 파리에서 지냈다. 플로레트에게 임박한 죽음과 뒤이어 추가로 상속받은 유산은 미술 갤러리 구상에 박차를 가하게 만들었다. 그녀는 존재의 이유를 발견했다.

플로레트는 위중한 가운데에도 전혀 흐트러진 모습을 보이지 않았다. 사랑하는 신드바드와 페긴이 주목나무 오두막집에 찾아오면 그렇게 좋아할 수 없었다. 로렌스가 '무시무시한' 케이에게 얼마나 꼼짝 못하고 사는지 페기에게 듣고 난 뒤 그녀는 이렇게 대꾸했다.

"그런데 그가 너는 만만하게 보았다니 정말로 유감이구나, 만만하게. 만만하게 말이야."

에밀리 콜먼을 만났을 때는 뉴욕에서 출항한 배가 프랑스 근교에 얼마나 빨리 도착했는지 설명하면서 "정말 끔찍하게 흔들렸어. 끔찍했어, 끔찍했어"라고 말했다(플로레트는 더글러스를 좋아하게 되었다. 그녀는 그를 다정하게 '가면'이라고 불렀다. 흉내내기에 탁월했던 그는 종종 플로레트가 말을 세 번씩 반복하는 버릇을 따라하며

그녀를 즐겁게 했다).

플로레트는 런던에서 손주들에게 값비싼 리츠산 차(茶)를 대접했다. 파리에서는 페기와 함께 크리용에 머물렀다. 이때 헤이즐과 데니스 킹 팔로 부부가 새로 태어난 손자 손녀 존과 바바라 베니타를 데리고 플로레트를 찾아왔다. 킹 팔로는 런던의 하노버 테라스에 살고 있었지만 플로레트는 '어린이의 기쁨'이라 불리던 해변의 저택을 자비로 구입했다. 이스트본 근처 벌링 갭에 있는 이 집은 나중에 '하얀 말'이라는 이름으로 바뀌었다. 집의 명의는 존과 바바라 공동 소유로 되어 있었지만, 주목적은 병약한 어린 존의 건강을 위한 것이었다.

페기는 어머니를 간호하느라 갤러리에 온전히 집중하지 못했다. 하지만 이 구상은 머릿속에서 쉽게 사라지지 않았고, 에밀리 콜먼의 소개로 만난 화가이자 영화감독인 험프리 제닝스가 용기를 더욱 북돋워주었다. 페기보다 열 살 연하였던 제닝스는 에밀리의 남자친구였지만 에밀리는 그에게 싫증이 나서 이별의 수순을 밟고 있던 터였다. 페기는 제닝스를 가리켜 "도널드 덕처럼 생긴 일종의 천재"라고 묘사했다. 그는 이때 『팬더모니엄』(Pandaemonium)이란 제목 아래 상당한 분량의 전집을 집필하고 있었다. 이 전집은 "산업혁명이 가져온 대단위 변화를 주제로 한 방대한 콜라주"로, 1951년 작가가 찻잎 보관용 상자와 관련된 내용까지 쓰다가 요절하는 바람에 미완성으로 남겨졌다(이 전집은 결국 1985년 출간되었다). 제닝스는 그림도 그리고 초현실주의에도 가담했지만 '중앙 우체국 영화소'(General Post Office Film Unit)에서 수많은 다큐멘터리를 제작하며 그 어떤 장르에서보다 지대한 공헌을 남겼다. 이 당시 그는 「대영

제국 사회」(Order of the British Empire)를 제작했다. 이 영화는 그에게 명성을 안겨주었지만, 초현실주의 동료들에게는 실망의 요인이 되었다.

제닝스는 아이디어와 열정이 넘쳐나는 남자였다. 그는 곧 페기를 도와 런던에 갤러리 장소를 물색해주었다. 하지만 페기는 계속 딴청을 피웠다. 그녀는 어머니의 병간호에 열중했고, 12월 플로레트가 보낼 생애 마지막 크리스마스를 위해 뉴욕으로 함께 돌아갈 때까지 아무런 대책도 마련하지 않고 있었다. 가먼과 결별한 이후 성적으로 난잡한 시기에 접어든 페기는 에밀리의 연인이었던 험프리와 사귀기로 결심했다. 그는 그녀를 만나러 파리에 찾아왔고, 그들은 플로레트를 크리용에 남겨둔 채 좌안의 조그마한 호텔에서 주말을 함께 보냈다. 험프리에게 성적 매력이 거의 없다는 사실을 금세 알아차린 페기는 두 번째 주말이 돌아왔을 때는 크리용에 그대로 머물렀다. 그녀는 제닝스의 요청에 따라 마르셀 뒤샹을 소개시켜주었고, 이에 대한 답례로 제닝스는 그녀를 작은 그라디바 갤러리로 데리고 가서 앙드레 브르통을 만나게 해주었다. 페기는 당시 브르통의 모습을 보고 "우리 안에서 서성거리는 사자 같았다"고 회상했다.

뒤샹은 1928년 페기의 친구인 메리 레이놀즈와 재결합했다. 1920년대 초반에 처음 시작된 그들의 관계는 기본적으로 뒤샹의 자유를 침해하지 않는다는 조건이 붙었지만 별다른 어려움이나 문제 없이 무려 20년간이나 이어졌다(리디 사라쟁 르바소와의 짧고 불행했던 첫 번째 결혼도 이 시기에 포함되어 있다. 자동차 공장주의 딸이었던 그녀는 그다지 인상이 좋지 않은 스물네 살의 처녀였다. 그들은 결혼하여 1927년 후반 여섯 달을 함께 살았다). 메리 레이놀즈가

1950년에 암으로 죽어갈 때 그녀의 머리맡을 지켜준 사람도 뒤샹이었다.

1937년 50대에 접어든 뒤샹은 훌륭한 중견으로서, 브르통의 주도 아래 있던 다다이즘과 초현실주의 양쪽 모두에게 추앙받고 있었지만 그 어디에도 속하지 않았다. 그는 금욕주의적인 독립을 선호했다. 그는 재산도 집도 없었다. 이런 검소함은 그에게 방대한 운신의 자유를 허락했다. 진정 자유로운 정신으로, 그는 '레디메이드'처럼 경계를 허물고 지대한 영향력을 가진 작품들을 남겼다——자전거 바퀴, 술병 선반, 또는 저 유명한 소변기처럼 평범한 일상 소재들이 예술적 견지로 변형되어 이용되었다——이는 흡사 사생아를 기르는 것과 똑같았다.

1920~33년경까지 그는 예술활동을 등한시하고 체스 게임에 심취하다가 결국 달인이 되었다. 그가 체스 전법에 관해 쓴 저서는 오직 게임에 능숙한 숙련자만이 이해할 수 있는 내용이었다. 하지만 그는 자신의 역할을 절대로 망각하지 않았으며 현대미술계에 크나큰 권위를 부여했다. 제1차 세계대전이 끝난 뒤 미국에 머물면서 그는 위대한 컬렉터 캐서린 드라이어 프렌치를 가르쳤다. 아모리 쇼에 이어 1917년 대규모로 개최된 인디펜던트 전(예술가 1,200명의 작품 2,125점이 전시된, 미국에서 개최된 가장 큰 행사)을 계기로 그녀는 뒤샹의 작품을 사들이는 중요한 고객이 되었지만 월터 아렌스버그처럼 그의 작품만을 고집하지는 않았다.

캐서린 드라이어는 뒤샹의 주요 작 중 하나인 「큰 유리: 자신의 독신자들에 의해 발가벗겨진 신부, 조차도」(Large Glass-the Bride stripped bare by her bachelors, even)를 구입했고, 페기는 1942년

아모리 쇼 최고 운영자인 월터 파크에게서 「기차 안의 슬픈 청년」 (Sad Young Man on a Train)을 구입해 아렌스버그의 더 큰 분노를 샀다. 파크가 아렌스버그에게 이 작품을 넘기는 것을 거절한 덕분에 폐기는 행운을 안을 수 있었다. 뒤샹의 전기작가인 캘빈 톰킨스의 말을 인용하자면 "그는 뭔지 모를 이유로 아렌스버그에게 원한을 품고 있는 것 같았다".

1920년 초, 뒤샹은 캐서린 드라이어, 만 레이와 함께 '무명협회' (Société Anonyme)를 창립했다(이 명칭은 만 레이가 제안한 것이었다. 그는 당시 뒤샹이 가르쳐주기 전까지 이 프랑스어가 '유한회사'라는 뜻임을 전혀 모르고 있었다. 어쨌든 이 이름은 그들에게 매력적이고 강렬한 호소력을 가지고 있었다). 이 협회는 드라이어가 점점 늘어나는 자신의 컬렉션을 전시하며 사람들에게 현대미술의 진가를 알리고 싶은 야심을 가지고 설립한 것이었다. 그녀는 "인류를 진보시킬 예술의 지적인 사명"을 믿고 있었다. '무명협회'는 20년간 85회의 전시회를 개최했다. 1926년 개관한 뉴욕 현대미술관 (MoMA)이 엄청난 영향력을 과시하자, 드라이어는 자신의 아이디어를 도둑맞았다는 생각에 분노했다.

뒤샹은 1923년에 파리로 돌아왔지만 그 후로도 20년간 가끔씩 미국에 들러 드라이어에게 계속 조언을 해주고 새로운 작품을 섭외하도록 도와주었다. 그는 뒤이어 페기에 대해서도 이와 유사한 역할을 무보수로 해주었다. 1938년 '무명협회'는 해체되었고, 드라이어는 자신의 방대한 컬렉션으로 어떤 일을 하면 좋을지 뒤샹에게 조언을 구했다(그중 대부분은 결국 예일 대학에 기증되었다). 이 시기에 그는 1938년 초 개관한 파리의 보자르 갤러리에서 열릴 대규모 초현

실주의전을 구상하고 있었다. 언제나처럼 뒤샹은 정작 전시회에는 모습을 드러내지 않았고 대신 메리 레이놀즈와 함께 런던으로 향했다. 페기가 이 전시회를 방문했는지는 기록으로 남아 있지 않다. 다만 그 전해에 파리에서 개최된 현대미술전은 관람한 적이 있었다. 뒤샹이 시도한 디자인—신문지로 가득 채운 1,200개의 석탄 자루를 메인 갤러리 천장에 걸어두고 그 앞에 관람객이 서 있을 때 광전지 센서로 그림을 그리는—은 그로부터 몇 년 뒤 페기가 뉴욕에서 개관할 미술관에 영향을 미쳤다. 이즈음 뒤샹은 페기에게, 그녀가 그토록 바라던 아버지의 역할까지 해주는 친구이자 멘토로 확고부동하게 자리잡았다. 하지만 뒤샹이 제시하는 조건은 페기의 요구를 단 한 번도 완벽하게 만족시키지 못했다. 그런데도 뒤샹은 선생이자 조언자로서 매번 탁월한 능력을 발휘했고, 페기는 컬렉터로서 첫발을 내디딜 무렵 그를 넘어서지 못했다. 다만 그로부터 오랜 뒤, 그녀가 익숙하지 않은 영역으로 옮겨가자 뒤샹은 거의 관심을 보이지 않았고, 이로 인해 그의 영향력은 사그러들었다.

1937년 파리에서 페기가 갤러리를 위한 아이디어를 찾고자 도움을 요청하자, 뒤샹은 현대미술 보급에 계기가 되어줄 또 한 명의 신참이 찾아온 것을 즉시 알아차렸다. 그는 기꺼이 도와주었다. 하지만 그는 이 신참 '제자'가 자신과 같은 소명에 대해 잠재력을 타고났다는 사실을 간과했다. 페기는 다른 동료 컬렉터들보다 다채로웠으며 여러 면에서 매력을 가지고 있었다. 물론 페기는 가장 비중 있거나 최고의 컬렉터는 아니었다. 하지만 예술계에 깊이 관여하면서 그녀의 컬렉션은 그녀가 인생에서 잃어온 모든 것을 대신하게 되었다. 컬렉션과 컬렉터는 한몸이 되었다. 그녀의 정체성과 그녀의 자아는

그 안에서 하나가 되었다.

페기는 개인적으로 여전히 혼란에 싸여 있었다. 험프리 제닝스와의 관계는 녹록하지 못했다. 그의 정력적인 활동은 페기를 지치게 만들었다. 초현실주의 화가 이브 탕기를 성공리에 데뷔시키고, 또 전에 없던 내셔널 갤러리에서의 작품전을 제닝스와 함께 진지하게 논의를 하는 와중에도 페기는 감정적인 부분은 접기로 결심했다. 그녀는 가면에 대한 마음을 정리하지 못했다는 이유로 관계를 청산하자고 했다.

"우리는 센 강에 걸쳐져 있는 여러 다리 가운데 하나에 서 있었다. 험프리가 얼마나 울었는지 기억이 난다. 내 생각에 그는 나와 함께 호화로운 일상과 초현실주의에 둘러싸인, 일종의 멋진 인생을 살아갈 꿈을 꾸고 있었던 것 같다."

아버지와 함께 므제브에 머물던 신드바드와 페긴은 플로레트가 뉴욕으로 돌아가기 직전, 할머니와 마지막으로 만나기 위해 크리용으로 찾아왔다. 그들은 페기와 함께 영국으로 돌아갔다. 페기와 가면은 마침내 결별을 현실로 인정하고 모든 것을 정리했다. 그녀는 런던에 있는 아파트로 거처를 옮겼고, 주목나무 오두막집은 임대를 주어 가면이 공산당에서 받는 미미한 수입에 보탬이 되게끔 배려해주었다. 한편 그녀는 로렌스 베일과 케이 보일에게도 여전히 생활비를 보내주고 있었다.

오랫동안 용감하게, 그리고 불평 없이 병마와 싸워온 플로레트는 11월 66세를 일기로 숨을 거두었다. 그녀는 그해 크리스마스를 결국 맞이하지 못했다. 페기도 헤이즐도 미국 임마누엘 교회당에서 거행된 어머니의 장례식에 참석하지 않았다. 이들 자매는 애도의 전보와 편지를 수백 통 받았고, 그 가운데에는 아이린 큰어머니의 편지

도 있었다.

페기와 헤이즐에게

너희 어머니가 얼마나 평화롭게 축복 받으며 떠났는지, 가장 가까이서 지켜본 누군가를 통해 듣고 싶겠지. 나는 마을에 갈 때마다 그녀를 면회할 수 있는지, 또 지난 2주간 그녀가 휴식을 취하고 있는지, 천식 치료를 위해 의사가 필요한지 살펴보았단다. 15일 월요일에(11월, 편지는 21일에 쓰였다) 아파트에 전화를 걸었더니 미스 펜위크가 너희 어머니가 12일부터 혼수상태에 빠져 있다고 얘기해주었어. 너희 어머니는 아마도 금요일 아침부터 비관적인 상황에 접어든 것 같았고, 의사는 숨쉬기 편하도록 그녀를 산소텐트로 옮기라고 지시했단다. 그 후 그녀의 의식은 돌아오지 않았지. 다만 월요일 오후 3시 15분에 밀르(호프만, 플로레트의 친구)와 간호사가 그녀를 보러 갔다더구나. 그때 잠깐 뭐라고 입술을 움직이더니 한순간에 촛불이 꺼지듯 그렇게 가버렸단다.

어쨌든 나의 아이들아, 그녀는 모든 슬픔을 벗어던졌고 더 이상 고통과 힘겹게 싸우지 않아도 되니 얼마나 축복이겠니. 그녀의 삶이 죽음만큼 평안했을까!

그녀만큼 고통스러웠던 존재는 그리 많지 않단다. 정신적인 고통과 침묵. 그녀의 삶은 참으로 비극적인 것이었어.

플로레트는 자신이 그렇게 빨리 가버릴 줄 전혀 알지 못했을 거야. 남을 배려하고 희생하는 마음 때문에 결국 너희를 부르는 것을 계속해서 미루어왔던 거지.

장례식은 엄숙하고 인상 깊었단다. 그녀는 매우 평화롭고 또 젊

어 보였어. 관 위를 덮은 보와 꽃들이 그녀를 사랑하던 친구들이 얼마나 많았는지 알게 해주었고 그래서 매우 아름다웠단다.

아무튼 얘들아, 나는 그녀의 추억이 그녀가 너희를 마지막까지 배려했던 깊은 사랑만큼이나 언제까지나 푸르고 생생하게 남아 있길 바란다.

솔로몬 큰아버지와 나의 한없는 사랑을 담아

언제나 넘치는 애정으로······.

페기와 헤이즐은 플로레트에게서 각각 약 50만 달러를 상속받았다. 플로레트의 재산은 위탁관리 중이었지만 여유자금을 다른 곳에 투자해 꽤 많은 수익을 벌어들이고 있었다. 끝없이 조심스러웠던 플로레트는 딸들의 성향을 잘 파악하고 있었다. 또한 그로부터 9년 뒤에나 태어날, 자신은 얼굴도 못 보는 증손자들을 위한 신탁까지 개설해두었다.

페기와 험프리 제닝스의 우호적인 협력관계는 싱겁게 끝나버렸다. 제닝스에게는 그들의 관계를 다른 방법으로 끌고나갈 추진력이 없었다. 그와 그를 추종하는 예술가들은 히틀러의 득세로 두려움이 한층 더 깊어졌으며, 그 심각성을 경고하면서 위협에 대처했다. 페기는 유대인이면서도——1937년 유대인에 대한 나치의 의도는 명백하게 드러났다——독일에서 무슨 일이 벌어지고 있는지 거의 관심이 없었다.

페기의 새로운 조력자로 떠오른 인물은 오랜 친구 와인 헨더슨이었다. 이 풍만하고 열정이 넘치는 붉은 머리 여인은 앞으로 누가 더

많은 연인을 사귈지 페기와 경쟁이 붙을 인물이기도 했다.

그녀는 1937년 말 미술 갤러리 구상에 새로운 추진력을 불어넣었다. 페기는 런던의 웨스트엔드 코크가 30번지에 적당한 터를 발견했으며, 그곳은 미술 딜러들의 중심지가 되었다. 와인은 그리 많지 않은 봉급을 받아가며 매일매일 새로운 업무을 인계받고 포스터와 카탈로그를 디자인했다. 페기는 브란쿠시 조각전을 뒤샹의 도움을 빌려 준비하고자 파리로 떠났다. 브란쿠시는 뒤샹과 마찬가지로 미국에는 잘 알려져 있었지만 파리에서는 아직 무명에 지나지 않았다. 그 사이 와인은 마침내 갤러리 이름을 결정했다. '구겐하임 죈'(Guggenheim Jeune). 이 이름은 파리의 현대미술 갤러리인 '베른하임 죈'(Bernheim Jeune)에 대한 경의의 표시였다. 페기는 이 이름 때문에 얼마 후 솔로몬 큰아버지의 미술 조언자인 힐라 폰 르베이와 사이가 나빠졌다. 솔로몬은 1937년 6월 솔로몬 R. 구겐하임 재단을 창립했다. 이 재단은 그로부터 2년 뒤 뉴욕에 추상 미술관(Museum of Non-Objective Painting)을 개관했으며 르베이는 미술관장을 역임했다. 르베이는 그 어떤 라이벌이든 구겐하임이란 이름을 헛되이 사용하는 것을 용서하지 않았다.

하지만 어떻게 구겐하임 죈이 바로 이 시점에 문을 열 수 있었는지 의문으로 남는다. 1937년 말 뒤샹은 바쁜 와중에도 페기에게 파리 화가들을 소개해주었을 뿐 아니라 현대미술의 기초적인 이해부터 가르쳤다. 페기는 무엇이 추상이고 무엇이 초현실인지 차이점을 구분하기 시작했다. 또한 달리나 키리코의 '꿈' 초현실주의와 앙드레 마송과 같은 '추상' 초현실주의를 구분하는 방법도 배웠다. 그녀는 매우 열심이었고 배우는 속도도 남달랐다. 그녀는 바라보는 대

상에 대해 타고난 친밀함과 애정을 보였다. 새로운 형식과 양식을 배우기 수년 전에 이미 페기는 아먼드 로웬가드의 지도로 올드 마스터를 감상하는 안목을 터득해 이를 응용할 수 있었다. 촉감의 가치, 운동감, 공간의 구성, 색채 등에 대한 지식은 버나드 베런슨에게 배웠다.

페기는 뒤샹의 조언과 가르침에 따로 보수를 지불하지 않았다. 그는 돈을 요구하지 않았으며 페기도 상대가 바라지 않는 한 대가를 주는 법은 없었다──게다가 그녀는 핑계마저 댔다. 나름의 몇 가지 미묘한 이유가 있기는 했다. 당시에는 남성이 여성에게 공공연히 돈을 받는 행위가 일반적이지 않았으며 여성도 그것을 기대하지 않았다. 또 하나의 이유는 당시 대다수의 동시대인과 공유하고 있던 뒤샹의 성적인 태도 때문이었다. 부자가 아니었던 뒤샹은 모순되게도 대개 부유한 여성들과 관계를 가졌다.

브란쿠시는 파리를 떠나왔지만 정착하지 못했다. 뒤샹은 페기에게 장 콕토를 찾아가 브란쿠시전 개막 쇼를 부탁해보라고 권했다. 나이 쉰이 다 되어가던 콕토는 안정된 기반을 갖춘 박학다식한 시인이자 희곡작가, 디자이너, 화가였고, 시나리오도 몇 편 썼으며 발레 제작에도 참여했다. 페기는 일단 그의 호텔 방으로 찾아갔다. 콕토는 그곳에서 침대 한가운데에 누워 보무도 당당하게 아편 파이프로 연기를 뿜어대고 있었다. 이후 콕토는 페기를 저녁식사에 초대했지만, 그녀 뒤편 레스토랑 벽에 걸려 있는 거울에 비친 자신의 얼굴에 도취된 채 시간을 보냈다. 주의는 산만했지만 그는 뒤샹의 지원을 전제로 페기가 기획하는 전시에 참여하기로 동의했다. 그러나 건강이 좋지 않아 직접 참석하는 것은 불가능했다. 개막은 1938년 1월

24일로 예정되었다. 전시회는 뒤샹의 제안에 따라 칸딘스키의 작품들과 메리 레이놀즈의 친구이자 초상화 전문가인 세드릭 모리스의 작품들로 구성되었으며 4월까지 이어졌다.

페기는 그 사이 다시 파리의 옛 지인들을 찾아다녔다. 그중에는 조르지오 조이스와 결혼한 헬런 플라이시먼을 비롯해 존 홈스와 함께 파리에 머물 당시 만난 이래 못 본 제임스 조이스와 노라 조이스 부부도 있었다. 페기는 또한 파리에서 마지막으로 살던 시절 조이스의 소개로 아주 잠깐 알고 지냈던 누군가와도 재회했다. 그는 조이스의 젊은 친구이자 조수이며 동향 출신이었던 사무엘 베케트였다.

1937년 베케트는 서른한 살로, 조이스보다 스물네 살 연하였다. 1927년 이들이 피렌체에서 첫 만남을 가졌을 때 조이스는 소설가로 널리 알려져 있었다. 조이스의 작품을 대단히 흠모했던 베케트는 그가 『피네간 웨이크』(Finnegans Wake)를 위해 자료를 수집하는 것을 비공식적으로 도와주었을 뿐 아니라 그에게 읽어주고 때때로 말하는 것을 받아 적어주기까지 했다. 이즈음 조이스는 시력을 거의 상실한 상태였다. 베케트는 이미 시인으로서 독창성을 두드러지게 드러내고 있었고, 페기와 재회할 무렵 위태위태하나마——왜냐하면 그의 작품은 너무 난해했기 때문이다——소설가로서 출발선상에 서 있었다.

베케트와 조이스의 관계에는 한차례 엄청난 재앙이 있었다. 1928년 베케트는 조이스의 딸 루시아를 처음 만났다. 그로부터 2년 뒤 그는 지금의 로비악 광장에 있는 아파트의 단골손님이 되었다. 루시아는 무용수 지망생으로, 베케트는 조이스 가족과 친해진 뒤 때때로 그들 부부와 함께 루시아의 공연을 보러 가곤 했다. 실력에 한계를 느

끼고 결국 무용을 그만두긴 했지만 루시아는 노래에도 재능을 보였다. 루시아는 늘씬하고 아름다운 몸매를 지닌 생기 넘치고 도발적인 소녀였다. 다만 눈이 약간 사시였는데, 이에 대해 그녀는 고통스러워할 정도로 예민하게 반응했다. 몇 차례의 연애와 이별을 반복한 끝에 1929년 초, 그녀는 결국 베케트에게 마음을 사로잡히고 말았다.

당시 베케트와 조이스 부부 모두 모르고 있었지만 루시아는 이미 정서적으로 불안정한 상태였다. 그녀는 이후로도 이로 인한 고통을 평생 동안 맛봐야만 했다. 베케트는 그녀의 열정에 답하지 않았다. 그녀에게 음식과 마실 것을 가져다주곤 했지만 이는 그녀의 가족에 대한 친밀감 이상 아무것도 아니었다. 루시아가 자신을 원하고 있다는 사실을 알아차린 베케트는 그 사랑에 응할 수 없다고 말했다. 이 말에 루시아는 정신적으로 만신창이가 되었고, 베케트와 조이스의 사이는 벌어졌다. 그들의 관계는 조이스가 딸의 정신장애를 알게 된 다음에야 비로소 회복되었다. 우상과의 결별은 베케트한테는 이만저만 상심이 아니었다.

페기와 재회할 무렵, 베케트와 조이스의 관계는 회복되어 있었다. 가냘픈 몸의 베케트는 진지했고, 절제를 아는 남자였다(이즈음 음주가 지나치긴 했지만). 그는 옷차림에 구애받지 않았고, 어느 면이든 세속과 전혀 인연을 맺지 않았다. 그에게는 홈스를 연상시키는—베케트는 뛰어난 운동선수로 대학 시절 권투와 크리켓 선수로 활약했다—그 무엇이 있었다. 베케트의 성실함과 투박함 그리고 과묵함이 페기에게는 조금도 문제가 되지 않았다. 페기는 그의 강렬함과 꿰뚫어보는 듯한 녹회색 눈이 좋았다. 음주와 지성주의와 문학의 완벽한 조화는 그녀가 저항할 수 있는 범위를 넘어서 있었다.

푸케의 집에서 권투시합이 벌어지던 날, 시합 후 조이스는 자신이 가장 좋아하는 식당에서 저녁 파티를 열었고 페기는 그곳에서 베케트와 재회했다. 베케트는 아일랜드에서 (조이스 가족에게) 당한 쓰라린 모욕을 어느 정도 추스르고 난 후 파리로 돌아와 친구들과 위로의 나날을 보내고 있었다. 저녁식사 뒤 베케트와 페기는 야간 택시를 타고 플라이시먼 부부를 집에 바래다주었다. 그 다음, 베케트는 특유의 퉁명스러운 태도로 페기에게 집까지 바래다주겠다고 말했다.

그는 생제르맹 데 프레 리유가에 있는 그녀의 임대 아파트로 가는 내내 그녀의 팔을 붙잡고 있었다. 안으로 들어온 다음에는 소파에 누워서 그녀를 불렀다. 그녀는 침대 쪽을 제안했고, 그렇게 그들은 하루 밤과 그 다음 낮을 거기서 보냈다. 얼마쯤 지났을까, 페기가 샴페인이 마시고 싶다고 말하자 베케트는 곧장 나가서 몇 병을 사왔고, 그들은 침대 위에서 병들을 비웠다. 파티의 흥이 깨질 무렵—페기는 아르프와 조피 아르프 부부를 저녁식사에 초대했는데, 아파트에 전화가 없어서 취소할 수가 없었다—페기의 기억에 따르면 베케트는 이렇게 말하며 자리를 떴다.

"운명적이었어. 고맙소. 함께 있는 동안 즐거웠소."

베케트는 이 한 번의 '정사'로 관계가 모두 끝났다고 생각했던 것이 틀림없다. 그의 목소리 톤은 그렇게 바라고 있었다. 그러나 페기는 마침내 제2의 존 홈스를 발견했다고 생각했다. 게다가 그리 높게 평가하지는 않았지만 어쨌든 그는 글을 쓰는 작가였다. 그녀는 그의 최신작 『머피』(Murphy)에 '훨씬 독특한' 무엇인가가 있다고 여겼지만, 그의 시는 '유치하다'고 생각했다. 자신이 최고로 여기는 프루스

트에 견주어보며, 페기는 이 생각을 더욱 확고히 했다.

함께 밤을 보낸 이후 그들은 당분간 만나지 않았다. 그로부터 얼마 뒤, 그녀의 말에 따르면 "자동차가 빼곡히 들어찬 몽파르나스 거리에서 우연히" 그와 마주쳤다. 하지만 베케트가 평생 단골로 지내던 '클로즈리 데 릴라'가 어디쯤 있는지는 페기도 알고 있었으므로, 그들의 만남이 순전히 우연일 가능성은 거의 희박하다. 페기는 짓궂게 덧붙였다.

"마치 우리 둘 다 랑데부를 하러 온 것 같군요."

그녀에게는 철저한 자의식과 더불어 세속적이면서 작위적인 낭만성이 공존하고 있었다.

메리 레이놀즈가 입원을 해서, 페기는 메리의 집을 봐주러 들어갔다. 그녀는 베케트를 그곳으로 불러들여 다시 12일간을 함께 지냈다. 그녀는 이렇게 썼다.

"13일이 넘도록 나는 그와 사랑에 빠져 있었다. 나는 그 순간을 순수한 감동으로 기억한다. 그도 마찬가지로 나에게 빠져들기 시작했고, 우리는 둘 다 지적으로 흥미진진한 시간을 보냈다. 존을 떠나보낸 이래 나는 나 자신의, 또는 더 나아가 존의 언어로 말해본 적이 없었다. 그런데 지금, 갑자기 나는 내가 생각하고 느끼는 점들을 다시 자유롭게 얘기하게 되었다. 섹스는 언제나 환상적이지만은 않았다──때로는 전혀 아니기도 했다──그럴 때면 우리는 함께 술을 마시고 파리를 산책하면서 새벽까지 이야기를 나눴다."

베케트의 관점은 약간 달랐다. 페기보다 여덟 살이나 어렸던 그는 더블린에서 명예훼손으로 법정에 섰던 상처가 아직도 아물지 않았다. 그가 페기에게 매력을 느낀 것은 그녀의 발랄한 성격과 독립된

정신, 그리고 자유분방한 성적 취향 때문이었다. 그녀는 자신이 원하는 바를 굳이 숨기려 들지 않았다. 그녀가 가진 문학적 지식은 방대했고, 두 사람은 현대미술에 대한 관심을 공유했다. 이날부터 베케트는 또 한 명의 스승이 되었다.

베케트는 마침내 페기로 하여금 올드 마스터에서 벗어나 현대미술에 흠뻑 빠져들도록 만들었다. 그는 칸딘스키의 작품으로 모종의 음모를 꾸몄고, 페기의 런던 갤러리 구상에도 흥미를 보였다. 그녀는 그에게 일을 제안했고——베케트는 콕토가 구겐하임 죈에서 열리는 자신의 개인전을 위해 쓴 카탈로그 서문을 번역했다——이즈음 그는 이미 친구인 화가 헤르 반 벨데의 작품을 전시하자고 그녀를 설득하려고 마음먹었을 것이다. 베케트는 부유한 여성과 터놓고 지내는 인생을 즐겼고, 페기가 현대미술과 화가들을 재정적으로 도와주는 데 대해 고마워했다. 베일이나 홈스와 마찬가지로 베케트도 페기 덕분에 자동차로 속도전을 즐겼고, 스포츠카를 애호했다. 베케트 전기작가인 제임스 놀슨은 이로부터 10년 뒤 쓰인 베케트의 첫 장편 희곡 『자유』(*Eleutheria*)에 들라주를 몰고 다니는 맥(Mac, 프랑스어로 '뚜쟁이'를 의미한다) 여사라는 인물이 등장한다고 흥미롭게 지적했다. 하지만 베케트는 페기가 자기에게 너무 많은 것을 바라고 있음을 깨닫고 이 때문에 종종 다퉜다. 그는 결코 페기를 사랑한 적이 없었다. 그에게는 따로 사귀는 여성이 두 명이나 있었다.

그들의 순탄치 않은 관계는 중단되었다. 베케트의 기억에 따르면 1938년 1월 6일 새벽 1시경, 베케트가 친구 부부를 집으로 데려다주던 중 그늘진 데서 튀어나온 남자 한 명이 그들을 귀찮게 하기 시작했다. 훗날 이 남자는 남창으로 밝혀졌다. 베케트 일행이 그를 떼어

내려고 하자, 프루덴트라는 이름의 이 사내는 나이프를 꺼내 들고 베케트를 공격했다. 가해자는 도망쳤고 베케트는 포장도로 위에 피를 흘리며 쓰러졌다. 친구들은 그를 자신들의 아파트에 데리고 간 다음 경찰에 신고했다. 친구 부부는 관광차 파리에 왔을 뿐이어서 별다른 연락처를 가지고 있지 않았다. 베케트는 급히 병원으로 호송되었다. 조이스며 여러 파리 친구들에게 이 소식이 전해졌다. 상처는 심각했다. 조이스는 주치의 테레제 폰테인을 호출했다. 칼은 폐와 심장 사이를 간발의 차이로 스치고 지나갔지만 늑골을 관통해 처음에는 심각하리만큼 생명을 위협했다. 그는 1월 22일까지 입원했고, 완치되기까지 아주 오랜 시간이 걸렸다. 입원 중에 베케트는 자신의 사랑에 대한 짧은 시를 지었다.

그들은 온다
다르게 그리고 똑같이
그들 각자와 더불어 다르게 그리고 똑같이
그들 각자와 더불어 사랑의 부재는 다르다
그들 각자와 더불어 사랑의 부재는 똑같다.

베케트가 사귀었던 두 명의 여성은 아일랜드 출신의 유부녀로 골동품 가게를 운영하던 아드리엔 베텔(연애기간은 짧았다)과 여섯 살 연상의 프랑스 여성 수잔 드셰보 뒤메스닐이었다. 수잔은 베케트가 완치될 때까지 내내 걱정해주었고 이후 베케트의 일생의 동반자이자 연인이 되었다. 하지만 그들은 1961년까지 결혼하지 않았다.

문제의 남창은 이미 오래전부터 경찰에게 찍힌 요주의 인물이었

다. 베케트가 신상을 확인하자 그는 체포되었다. 베케트는 고소할 마음이 없었지만, 경찰은 어차피 또 다른 범죄로 법정까지 갈 인물이라며 베케트를 설득했다. 베케트가 칼을 맞던 순간에 입고 있던 옷들이 증거로 제출되었다(이 옷들은 돌려받지 못했다). 법원 입구에서 프루덴트를 만난 베케트는 왜 그런 짓을 저질렀는지 물었다. "나도 모르겠습니다, 선생님. 죄송합니다"라고 그는 대답했다. 프루덴트는 2개월 형을 선고받고 상테 감옥에 수감되었다. 그에게는 다섯 번째 유죄판결이었다. 몇 년 뒤 베케트는 파리의 아파트에서 이 감옥에 대해 연구하기도 했다.

그가 칼에 찔렸다는 소식에 미친 듯이 놀란 페기는 병원으로 꽃다발을 보냈고 다음 날 조이스와 함께 병문안을 갔다. 갤러리 개관 때문에 런던 일정이 빠듯했던 그녀는 그가 병원에 누워 있는 파리에 오래 머물 수 없었다. 그들의 연애기간은 엄밀히 말해 겨우 12월 27일 ~1월 6일까지였고, 이후의 관계는 계속 표류 중이었다. 이 기간에 뒤에서 어떤 일들이 벌어졌는가는 굳이 언급할 필요가 없을 듯싶다. 또한 그들의 섹스가 언제 끝났는지, 그 뒤 언제 친구로 돌아서고, 이윽고 그저 아는 사이가 되었는지 정확하게 구분하기란 쉽지 않다. 앞으로 둘이 함께 할 수 있는 일이 무엇일까라고 페기가 물었을 때 "그는 변함없이 '아무것도'라고 대답했다"고 페기는 불평했지만, 베케트에 대한 페기의 갈망은 그가 입원했다고 중단되지는 않았다.

그들의 관계는 시작부터 떠들썩했다. 그들은 하루 종일 침대에서 지냈다. 베케트는 종종 술을 마시고 뜬금없이 찾아왔다 가곤 했고, 페기는 이를 즐겼다. 그는 "사랑에 빠지지 않은 대상과 사랑을 나누는 행위는 브랜디를 타지 않은 커피를 마시는 것과 똑같다"라고 그

녀에게 말했다. 페기에 따르면, 그는 베텔 부인과도 연락을 하고 지내다는 사실도 고백했다.

우리가 사귀기 시작한 지 열흘쯤 되던 날, 베케트는 내게 불성실한 태도를 보였다. 그는 더블린에서 온 친구 하나가 자신의 침대로 들어오는 것을 허락했다. 그는 내가 그것을 어떻게 알았는지는 모르지만, 그녀를 군이 내쫓지 않았다는 점을 인정했다. ……이 사건으로 인해 내가 그의 인생에서 브랜디임을 깨달았다. 나는 분노가 솟구쳐 그에게 관계를 정리하자고 통보했다. 다음 날 밤 그에게서 전화가 걸려왔지만 나는 너무 화가 나 전화를 받지 않았다.

그리고 이날 밤 베케트는 길거리에서 칼을 맞았던 것이다.

런던에서, 페기는 개관 행사에 관한 모든 것을 준비하느라 바쁜 2주일을 보냈다. 동시에 그녀는 새 아파트를 꾸미는 데도 여념이 없었다. 예전에 쓰던 살림살이들은 모두 가면에게 양보한 터라 새로 마련해야 할 내용들이 만만치 않았다. 다행히 파리에서 열린 초현실주의전과는 일정이 겹치지 않아서 뒤샹과 메리 레이놀즈는 파리 행사가 끝나자마자 개관 직전 마지막 순간에 페기를 돕고자 찾아왔고, 뒤샹은 전시 준비에 열중했다.

콕토는 자신의 연극 「원탁의 기사」(Les Chevaliers de la Table Ronde) 무대용으로 그린 드로잉 30점과 그에 걸맞게 디자인한 가구 몇 점을 보내왔다. 무엇보다 눈에 띈 것은 두 장의 커다란 리넨 덮개에 그려진 드로잉이었는데, 그중 한 장으로 인해 페기는 영국 검열국의 위력을 처음으로 실감하게 되었다. 「용기를 북돋워주는 공포」

(Fear Giving Wings to Courage)라는 제목의 이 작품은 네 가지 형상으로 구성되었는데, 그중 세 가지는 생식기와 음모를 묘사한 것이었다. 콕토는 민망한 부위 위에 나뭇잎을 핀으로 꽂아두었지만 음모는 여전히 노출되었고, 이로 인해 이 작품은 크로이든 공항을 통과하지 못하고 말았다.

뒤샹과 페기는 황급히 협상에 나섰고, 공공장소에 전시하지 않는다는 조건으로 찾아올 수 있었다. 그녀는 이 작품을 갤러리 안의 개인 사무실에 걸어두고 몇몇 친구에게만 보여주었다. 전시회가 끝나갈 무렵, 페기는 이 작품들을 구입했다. 이로 인해 그녀는 본의 아니게 컬렉터로서 첫발을 내디디게 되었으며, 이후에도 자신이 주최하는 각종 전시에서 적어도 한 아이템 이상은 구입하는 습관을 갖게 되었다. 이는 한편으로 예술가들을 격려하는 마음에서 비롯된 것이었다. 이따금 그녀는 단 한 작품만 구입했다. 이 시대에 현대미술 갤러리를 운영하는 것은 고된 일이었고, 그런 부류의 시장이나 유행이 생겨난 것도 그로부터 한참 뒤의 일인데다 이문을 남기는 딜러는 소수에 불과했다.

1938년 1월 24일 구겐하임 죈은 성공적으로 문을 열었다(언제나 그렇듯 뒤샹은 참석하지 않았다). 파티에서 페기는 알렉산더 칼더가 디자인한 귀고리 한 쌍을 걸고 있었다. 그녀는 친절하면서도 약간은 세련되지 못한 매너로 모두를 현혹시켰다. 그녀는 '오블로모프'(Oblomov)라는 필명으로 자신의 행운을 기원해준 베케트의 전보를 받고 미칠 듯이 기뻐했다. 오블로모프는 그가 부르던 그녀의 별명으로, 19세기 러시아 소설가 곤차로프가 지은 소설에 등장하는 동명의

주인공인데 도무지 침대에서 나오는 것을 싫어하는 캐릭터였다.

콕토전이 시작되자마자 페기는 와인 헨더슨에게 뒷일을 맡기고 뒤샹과 메리를 데리고 파리로 돌아왔다. 새 일을 시작하면서 한껏 고무된 그녀는 다시 미술과 베케트를 갈망하기 시작했다. 페기는 마침내 자신을 찾은 듯싶었다. 이즈음 여동생 헤이즐은 데니스 킹 팔로와 별거하고 (그들은 그 뒤 1938년에 이혼했다) 생루이 섬에 아파트를 구했다. 두 자녀, 존과 바바라는 킹 팔로가 맡아 영국 학교에 입학시켰다. 헤이즐은 이제 베케트의 비서의 시숙인 알렉산더 포니소브스키에게 푹 빠져 있었다. 포니소브스키는 루시아 조이스와 약혼한 터라 제임스 조이스는 페기가 베케트에게 달려들 때와 마찬가지로 적잖이 당황했다. 그는 며느리 헬런에게 이렇게 적어 보냈다.

"킹 팔로 부인에 대해서는 정말 잘 모르겠다. 예전에 자식이 죽은 사고에 관해 여러 가지 이야기가 떠돈다는 것 말고는 말이다(그녀는 별 상관 안 하는 듯싶다만). ……그보다는 루시아가 좋아하는 남자 주변에는 페기든 헤이즐이든 항상 그 두 자매가 끼어 있으니 그게 더 신기할 지경이구나."

페기는 비어 있는 헤이즐의 아파트에 여장을 풀었다. 그녀는 베케트에게 그곳으로 오라고 유혹했지만 거절당했다. 그는 이미 수잔 드세보 뒤메스닐에게 푹 빠져 있었다.

그의 무관심은 페기를 절망에 빠뜨렸다. 페기는 베케트의 수동적인 태도와 늘어지는 섹스에 대해 조롱했고, 베케트의 친구 브라이언 코페이가 다음 순서를 기다리고 있다고 노골적으로 말했다. 베케트는 그럼 코페이와 자라고 말했고, 페기는 그렇게 했다. 코페이는, 순진하게도 페기가 자기 친구와 잠자리를 한 사이라는 것을 전혀 모르

고 있었다. 나중에 이 사실을 알자마자 그는 베케트에게 달려가 사과했다. 하지만 베케트는 페기의 말에 따르면, 그녀에게 "브라이언을 주었다". 페기와 베케트의 거래는 여기서 끝나지 않았지만, 코페이는 분명하게 결론을 내렸다. 그는 얼마 뒤 페기가 소개해준 여성과 정말로 결혼해버렸다.

베케트와 페기의 관계는 계속 유지되었다. 부담스러웠던 것만은 아니었다. 조이스가 1938년 2월 56세 생일을 맞이했을 때, 마리아 졸라는 그를 위해 헬런과 조르지오가 사는 집에서 파티를 열었다. 조이스는 무척 즐거워했고 특별한 선물을 하고 싶던 베케트는 그가 가장 좋아하는 스위스산 화이트 와인을 선사했다. 몇 년 전 조이스와 홈스의 식사를 떠올린 페기가 베케트에게 그 식당에서 와인을 사라고 귀띔해준 것이다. 페기 자신은 자두나무로 만든 지팡이를 선물했다. 파티는 성공적이었지만 페기는 그리 유쾌하지 않았다. 페기는 베케트에 대해 "그저 조이스에게 아첨을 떠느라 바빴다"고 묘사했다. 술에 취한 조이스는 지그[79]를 추었다.

페기는 베케트에게 실망하는 만큼 새 갤러리에 전념했다. 2월 28일에는 칸딘스키전이 열릴 예정이었다. 페기는 뒤샹의 소개로 칸딘스키를 만났다(뒤샹은 콕토보다 칸딘스키의 작품을 좋아했다). 한참 나이 어린 아내 니나한테 꼼짝없이 잡혀 살던 칸딘스키는 런던에서의 첫 개인전을 기쁜 마음으로 수락했다. 예술가라기보다는 중개상 이미지를 풍기는 이 말쑥하고 과묵한 남자는 오랜 시간 현대미술계에서 독보적인 권위를 누려왔다. 그는 청기사와 바우하우스를 포함한 수많은 주요 미술계 활동에 관여해왔으며, 1912년 발표한 「예술의 정신성에 대하여」(On the Spiritual in Art)를 통해 추상화의 대

부로 확실히 자리매김했다. 그는 오래전부터 솔로몬 구겐하임의 미술고문 힐라 폰 르베이 남작부인과——때로는 연인으로——관계를 가져왔다. 그녀는 그의 작품을 몇 점 구입해 솔로몬의 컬렉션에 포함시켰다. 하지만 그 후 힐라는 또 다른 화가 루돌프 바우어와 사랑에 빠졌다. 바우어는 자신의 재능을 보여주기보다는 칸딘스키의 스타일을 모방하기에 급급한 밉살스러운 출세 지상주의자였다. 바로 이런 이유 때문에 칸딘스키에게는 '구겐하임 죈'에서의 전시회가 절실하기도 했다. 좀처럼 적극적이지 못한 점잖은 신사였던 그에게는 자신의 작품을 미국인들이 새로운 시선으로 바라보게 할 계기가 필요했다.

1910~37년까지 발표된 작품들의 회고전으로 기획된 이 전시회는 칸딘스키 부부가 직접 나서서 매우 섬세하게 기획되었다. 하지만 페기는 독점욕이 강하고 사무적인 니나와는 사이좋게 지내지 못했다. 앙드레 브르통은 카탈로그에 예리한 주석을 달아 넣었다. 전시회는 평단의 환영을 받았지만——영향력 있는 주간 문예지 『리스너』(*The Listener*)는 3월 2일자에 밀도 있는 리뷰를 실었다——작품은 거의 팔리지 않았다. 칸딘스키는 이에 별로 개의치 않았지만 페기는 그의 대표작 중 유일하게 전시되었던 「두드러진 곡선」(Dominant Curve)을 1,500달러에 구입했다. 훗날 한 친구가 이 작품이 담고 있는 내용이 '파시스트적'이라고 충고하자, 그녀는 전쟁이 터지면서 이를 딜러 카를 니렌도르프에게 매각했고, 그는 1945년에 이를 다시 솔로몬 구겐하임에게 팔았다. 아주 오랜 시간이 지난 다음 페기는 이때 전시된 모든 작품이 팔아서는 안 될 것들이었다면서 후회했다.

페기는 작품을 팔아주고자——칸딘스키는 당시 전속 딜러가 없었다——2월 15일 큰아버지 솔로몬 부부에게 전시된 그림 중 2점을 제

안했다. 그중 1점은 칸딘스키의 이야기에 따르면 솔로몬이 몇 년 전부터 관심을 가져온 것이었다.

아이린 큰어머니와 솔 큰아버지께

내일 모레면 칸딘스키의 개인전이 개최됩니다.

34점의 유화와 9점의 구아슈[80]를 소개할 예정입니다. 그는 런던에서는 이만큼 비중 있는 전시회를 해본 적이 없어서, 저는 그중 몇 점은 영국 미술관에서 가져갔으면 하고 바라고 있답니다.

여기 카탈로그와 더불어 칸딘스키가 자신의 작품 「붉은 얼룩」(Tache Rouge)과 함께 찍은 사진을 동봉해 보냅니다. 이 그림은 두 분이 상당히 관심을 가질 듯싶어서, 큰아버지의 동의 없이는 다른 사람에게 팔지 않으려고 합니다.

또한 「30」(Trente)이라는 제목의 흑백 작품도 1점 있습니다. 그가 그린 흑백화 4점 가운데 마지막 작품이지요……

만약 제 갤러리에서 어떤 작품이든 구입하길 바라신다면 얼마든지 환영입니다. 저에게는 엄청난 격려가 될 것이고, 이 중요한 전시회를 화룡점정할 수 있는 계기가 되겠지요. 그런 심정으로 가격이 적혀 있는 카탈로그를 동봉합니다.

여름에 런던에 오시면 꼭 제 갤러리를 방문해주세요.

사랑을 한껏 담아서

페기

페기의 편지에 답장을 보내온 사람은 힐라 폰 르베이였다. 영국에 대해 무지한 르베이의 막무가내식 답장에는 오만함이 가득했다.

구겐하임 '쥔' 부인께

칸딘스키의 그림을 팔고자 하는 제안에 제가 답변을 드리게 되었습니다. 우선 말씀드릴 점은, 우리는 위대한 예술가들이 작품을 직접 가지고 찾아오는 경우를 제외하고는 딜러를 통해 작품을 구입하지 않습니다. 둘째로, 우리 재단은 부인이 운영하는 갤러리와 거래할 필요성을 거의 느끼지 못합니다. 역사적인 명작을 구입할 단골 갤러리를 따로 두고 있기 때문이지요.

구겐하임이란 이름이 예술적인 이상향으로 인정받고 있는 이때 그 이름을 상업적으로 이용하며 잘못된 인상을 심는 것은 대단히 혐오스러운 행위입니다. 구겐하임의 위대하면서도 박애주의적인 업적을 하찮은 소매상을 후원하는 데 이용한다는 인상을 주면 곤란하지 않을까요. 당신도 곧 알게 되겠지만, 비추상주의 미술은 이익을 남길 만큼 수십 점씩 팔리지 않습니다. 진품으로 장사를 할 수 없는 이유는 이런 까닭이지요. 헛수고가 아니라면, 조만간 당신이 모으고 있는 작품들이 범작에 불과하다는 것을 깨닫게 될 겁니다……

수년 전부터 진품을 수집하고 후원해온 유력 인사들의 예언에 따르면, 나의 일과 경험으로 미루어, 구겐하임이란 이름은 위대한 예술과 더불어 유명해질 것입니다. 이문을 위해 우리의 업적과 명성을 싸구려로 이용한다면 그야말로 파렴치한 행동이 아닐 수 없습니다.

당신의 진정한 친구

H.R.

P.S. 우리가 보내드리는 최신 간행물이 최근 들어 가끔 영국에

서 반송되어오곤 합니다. (마지막 추신은 손으로 썼다. 힐라의 필체는 페기와 놀라울 만큼 비슷하다.)

페기는 솔로몬에게 친필로 쓴 답장을 보냈고, 마찬가지로 르베이 부인에게도 편지를 보냈다.

솔 큰아버지께

편지 감사합니다. …… 큰아버지께서 칸딘스키의 작품을 구입할 의사가 없다는 점에 대해서는 전혀 개의치 않습니다. ……하지만 르베이 부인의 이다지도 모욕적인 답장에 대해서는 정말 언짢게 생각하고 있습니다(페기는 힐라의 편지를 복사해서 동봉했다). ……만약 큰아버지가 미리 알았다면 이처럼 무례한 편지를 허락하지 않으셨으리라 믿습니다. …… 정말 매우 야비하고 불쾌하군요.

당신의 다정한 조카

페기

여기에 그녀는 1938년 3월 17일 힐라에게 보내는 답장을 복사하여 동봉했다.

르베이 남작부인 귀하

당신의 편지 덕분에 매우 유쾌했습니다. 허버트 리드는 내게 그 편지를 액자에 넣어 갤러리에 걸어두라고 제안하더군요. 그는 또한 당신이 아무리 반대한들 내 이름에 대한 권리는 다름 아닌 나 자신에게 있다고도 말했답니다.

내 생각에 당신은 나의 갤러리에 대해 완전히 착각하고 있는 듯합니다. 내 갤러리는 이윤을 위한 사업이 아닐뿐더러 소매상도 아닙니다. 16년 동안 나는 예술가들과 부대끼며 그들과 친구로 지내왔습니다. 갤러리는 다만 새로운 방식으로, 더 나아가 나의 천직을 본격적으로 이어나가는 연장선상에 불과합니다. 이 시점에서 나는 외국 예술가들을 영국에 소개하고 싶을 따름입니다. 이런 점이 최근 미술과 관련해 모종의 스캔들을 낳고 있는(힐라와 바우어의 관계를 비꼰 것이다) 구겐하임이란 이름에 선입견을 심는 이유가 될 수는 없다고 생각합니다. 나의 동기는 순수하며, 하물며 구겐하임 가문의 1대도 아닌 3대손이 돈 벌 궁리를 할 만큼 궁색하게 살지는 않는답니다. 나는 다만 예술가들을 돕고 싶을 따름입니다.

나의 미술 컬렉션 또한 질적으로나 양적으로나 점점 수준이 향상되고 있습니다. 하지만 바우어 같은 이류 화가의 작품은 취급하지 않으며 앞으로도 절대로 그런 일은 없을 것입니다.

당신의 진정한 친구

마거릿 구겐하임

편지지 아래쪽과 왼쪽 가장자리에는 격노한 수신인이 휘갈겨 쓴 흔적이 가득하다. 그중에는 이런 내용도 있다.

"아하! 리드! 모호이 너지 일당들."(Aha Read! Moholy-Nagy and Co.)

힐라는 넓은 시야의 소유자는 아니었지만, 추상미술에 대항해 열심히 분투했고 자신의 적을 잘 파악할 줄 알았다(바우어만은 예외여서, 여전히 그에게 끌려다니며 헛수고를 일삼았지만).

이들이 왕래한 서신에 따르면, 미술사학자 허버트 리드는 진작부터 페기의 갤러리에 관심을 가지고 있었다. 그로부터 얼마 후 그는 그녀의 일에 본격적으로 개입하게 되었다.

구겐하임 죈의 다음 전시회는 그야말로 화젯거리였다. 뒤샹은 페기에게 동시대 조각전을 제의했다. 그 가운데에는 브란쿠시, 아르프, 조피 토이버 아르프, 레이몽 뒤샹 비용(뒤샹의 조각가 형제), 헨리 무어, 앙투안(안톤) 페브스너, 그리고 알렉산더 칼더가 포함되어 있었다. 무어는 유럽 본토의 동료 예술가들과 함께 전시회에 참여하게 된 것을 기뻐했으며, 페기의 관심 또한 언제나 감사하게 생각했다.

바로 이때 아르프는 뒤샹을 도와 전시회를 추진하기 위해 유럽으로 건너왔다. 그는 페기와 함께 주목나무 오두막집에 기거했다. 여전히 베케트에게 마음이 가 있던 페기 옆에서 그는 홀로 남았다. 훗날 페기와 인생을 함께한 오랜 친구로 남은 아르프는, 페기에게 추근대거나 함께 잠을 자지 않은 몇 안 되는 남자 중 하나였다. 그는 영국의 전원에 열광했고 고딕 양식으로 지은 시골 교회들에 매료되었으며, '촛대'(candlesticks)라는 영어 단어를 하나 배웠다. 초현실주의의 표적이 된 엡스타인은 아르프를 껄끄러워하며 인정하지 않았지만, 페기는 아르프와 함께 엡스타인의 스튜디오를 방문했다. 그들은 얼마 후 훨씬 더 분노할 수밖에 없는 편견과 마주하게 되었다.

제임스 볼리바르 맨슨은 당시 테이트 갤러리의 관장이었다. 1879년 태어나 1930년부터 영국 국립 현대 갤러리와 영국 미술계에 관여한 그는 런던 그룹[81]의 간사였다. 런던 그룹은 진보적인 영국 예술가들의 작품을 다양하게 소개했는데, 그 가운데에는 월터 지커트, 폴 내시, 마르크 게르틀러, 윈덤 루이스, 그리고 엡스타인이 있었다. 소수

였던 후기 인상파의 특징을 드러내며 초상화 및 풍경화가로 활동한 그는 렘브란트와 드가에 관한 논문을 출판하기도 했다. 그러나 1938년에는 온전히 진보 진영에만 몰입했다.

전시용 조각품은 대부분 프랑스에서 공수해와야 했다. 많은 작품이 예전에는 영국에서 볼 수 없는 것들이었다. 영국 세관은 그 물건들이 예술작품인지 확신할 수 없다며 영국으로 반입을 허락하려 들지 않았다. 당시 묘석 제작자들을 보호하기 위해 제정된 국내법을 무시하고 싶지도 않았다. 맨슨은 이 문제에 관한 중재권을 가지고 있었지만 그의 과거 이력은 썩 좋지 않았다. 그는 테이트가 세잔의 작품을 기증받는 것을 거절하는가 하면, 이즈음에는 테이트 카탈로그에 모리스 위트릴로가 알코올 중독으로 사망했다고 명시해 당사자에게 고소를 당했다. 위트릴로는 생존해 있었고 오히려 비교적 술을 절제하는 축에 속했다. 1938년 맨슨에게는 약간의 치매 증상이 나타났는데, 음주 때문이었던 것으로 여겨진다. 아무튼 그는 그 조각품들을 "예술이 아니다"라고 판정하고 돌려보냈다.

이는 충격이었다. 어려움이 있으리라고는 생각지도 않았는데, "영국 세관의 권위적인 예술 감각"이 문제가 되리라고는 더군다나 예측하지 못했다. 하지만 불행히도 맨슨은 정부로부터 거부권을 부여받았고, 이를 남용했다. 컬렉터 더글러스 쿠퍼의 일대기를 집필한 존 리처드슨은 누군가의 말을 인용하며 맨슨을 "예술 후원에는 박하고 학대에는 눈이 벌게진" 인물로 묘사했다.

맨슨의 판정으로 구겐하임 죈은 진퇴양난에 빠졌다. 11년 전에도 브란쿠시의 청동 시리즈 「새」(Bird)와 관련해 유사한 상황이 벌어져—맨슨의 판정에 굴복했다가는 청동, 목재, 석재더미에 파묻혀

수입될 처지였다──관세를 지불해야 했다. 수많은 유력한 예술가와 후원자들은 영국 언론에 즉시 항의의 글을 실었다. 와인 헨더슨은 탄원서를 제출했고 영향력 있는 인사들이 행사한 압력은 맨슨의 결정을 뒤집기에 충분했다. 1938년 3월 하순 『데일리 텔레그래프』지는 예술가 연대가 서명한 서한을 게재했다. 서명에 참여한 무어와 그레이엄 서덜랜드는 다음과 같은 입장을 밝혔다.

"새 법령이 중요한 결정권을 엉뚱한 사람한테 넘긴 것인가, 아니면 J.B. 맨슨 씨가 국제적 명성의 예술가에 대해 그토록 무지한 것인가?"

존 허친슨은 또 다르게 경고했다.

"테이트 갤러리 관장의 취향이 얼마나 독단적인지는 몰라도 우리까지 탄압할 생각은 그만두어라."

왕립 음악원의 노먼 더무스는 비슷한 심정으로 다음과 같이 적어 보냈다.

"우리는 이 나라에서 '예술의 나치화'가 벌어지는 것을 원치 않는다."

이는 당시 독일의 압박을 비유한 문구였다. 그밖의 신문들, 『맨체스터 가디언』지나 『데일리 익스프레스』지도 이번 결정을 비난했다.

방자한 맨슨은 "헨리 무어가 테이트에 들어오려면 내 시체를 밟고 지나가야 할 것"이라고 천명했지만 오래지 않아 복수의 여신이 찾아와 그를 응징했다. 1938년 파리 루브르 박물관에서 개최된 영국 미술전 개막일 오찬에서, 술에 취한 맨슨은 발언자들을 심하게 꾸짖는가 하면 프랑스의 국조인 닭(Coq Gaulois)의 울음소리를 흉내내며 비웃었다. 그는 관장직에서 곧장 쫓겨났고 그로부터 7년 뒤 숨을 거

두었다.

페기의 명성에는 흠집이 나지 않았다. 그녀는 여론을 다루는 법을 알고 있었다. 하지만 '스캔들이 얼마나 성공하든지' 간에 매상은 쉽게 오르지 않았다. 페기의 기억에 따르면 아주 싼 가격인데도 조각은 단 한 점도 팔리지 않았다. 이와 비슷한 시기에 월터 헤일리는 새크빌가에서 사환으로 주급 12실링 6다임(1달러당 63펜스이던 시절)을 받으며 일하고 있었다. 그는 1936년 초현실주의전에 임박해서 그림을 거는 아르바이트를 했고, 근처 모던 바에서 '홀시스 넥'[82]을 마셨다고 회상했다. 반면 당시 서른여섯 살의 롤랜드 펜로즈는 그보다 훨씬 유복해서 매 게임마다 돈을 지불하곤 했다. 페기는 아직 10대였던 헤일리에게 피카소의 콜라주 작품을 10파운드에 제안했고 덤으로 "서비스까지 제공했다". "하지만" 그가 기억하는 페기는 "성적인 구애에 있어 매우 분별 있는 사람이었다". 그의 수중에는 10파운드가 없었으므로 이 제안은 철회되었다. 수년 뒤인 1980년 그는 런던 내셔널 갤러리에서 이 콜라주를 다시 만났다.

베케트를 향한 마음이 아직 뜨거웠던 페기는 사기가 꺾여 미국을 그리워하기 시작했다. 데비 가먼은 페기가 페긴을 데리고 '닉스'라 불리던 첼시 가를 방문했던 것을 회상했다. 그곳에서는 코카콜라와 와플과 메이플 시럽을 구할 수 있었다. 페기는 닉스에서 역시나 어린애처럼 행동했다. 와인 헨더슨(미술사학자 제임스 로드는 그녀를 페기의 "여자 레포렐로[83]"라고 묘사했다)은 비탄에 빠진 페기를 위해, 심지어 자기 아들 이언과 나이젤까지 동원해 기분전환을 하도록 도와주었지만 소용없었다. 결국 페기는 친구에게 갤러리를 맡기고 다시 파리로 떠났다.

여정은 순조롭지 않았다. 파리에서 헬런 조이스는 페기에게 간단하게 베케트를 '덮치라고' 제안했다. 하지만 페기는 그런 모험을 시도할 만큼 강심장이 못 되었다. 베케트를 만났을 때, 페기는 모든 추억이 퇴색해버렸음을 인정해야만 했다. 그날 밤 페기가 베케트의 아파트에 남겠다고 고집하자 그는 밖으로 나가버렸다. 매우 화가 치민 그녀는 시를 써서 그의 베개 밑에 넣어두고 떠났다.

한 여자가 나의 문으로 돌진하네—
피할 수 없는 운명일까?
저 멀리서 망치가 떨어지네
나의 삶 또는 죽음을 알리는 마지막 징조일까?

그녀가 그토록 간절히 원하는 나의 공허를 두고
나는 이처럼 이어지는 공포를 우연히 만나게 될까?
나는 결별의 고통을 마주하게 될까?
나는 미래를 완성하게 될까?

내가 걷는 걸음걸음마다 그녀는 전투를 벌이고,
죽음의 징조는 가까워질수록 요란하게 덜걱거리는구나.
그녀의 숭고한 정열을 나는 죽이게 될 것인가?
행동하지 않아도, 인생은 무너지고 있구나.

5월 5일 열린 베케트의 친구 헤르 반 벨데의 전시회는 그다지 관심을 끌지 못했다. 네덜란드 출신의 반 벨데는 페기와 동시대인으

로, 그 세대 다른 이들이 그러했듯 피카소의 그림자에 오래도록 가려져 작품이 거의 팔리지 않았다. 페기는 베케트를 기쁘게 하기 위해, 전시된 여러 그림을 다양한 가명을 사용하여 은밀히 구입했다. 반 벨데는 너무 기쁜 나머지 언론의 시큰둥한 반응을 가볍게 무시할 수 있었다. 더 나아가 매년 정기적으로 작품활동을 후원하겠다는 보장에 그는 용기를 얻었다. 그러나 베케트가 고마워하길 바랐다면 그것은 페기의 착각이었다.

베케트는 전시회를 보러 왔다. 여비는 분명 페기가 지불했을 것이다. 그는 친구가 운영하는 런던의 한 여관에 머물렀다. 페기는 함께 그림들을 감상하면서 그가 하는 말 한마디 한마디를 놓치지 않았으며, 그가 가진 무한한 예술적 식견을 확인했다. 주목나무 오두막집에서 반 벨데와 합류한 뒤, 페기는 그들에게 자기 방을 양보하고 자신은 회랑에서 잠을 잤다. 그녀는 전략적으로 객실 근처, 즉 베케트의 방과 욕실 사이에 캠프용 침대를 펼쳤다. 베케트는 수잔에 대한 모든 것을 그녀에게 털어놓았지만 페기는 이별을 거부했다. 페기는 그가 사랑에 빠져 있다는 사실을 받아들이지 않았다. 또한 직접 만나본 수잔은 라이벌이라 하기에는 너무도 평범한 여성이었다. 아무튼 베케트의 행동은 계속 일관성이 없었고, 심지어 수잔을—적어도 아주 정열적으로—사랑하지는 않는다는 가능성마저 내비쳤다. 1년쯤 뒤 그는 친구에게 수잔에 대해 이렇게 적어 보냈다.

"프랑스 여자가 한 명 있는데…… 내가 그녀를 좋아하는 건 확실해. 그리고 그녀도 내게 잘해줘. 결혼은 하지 않을 것 같아. 그랬다간 곧 파경을 맞이할 테고 얼마나 오래 지속될지 모른다고 우리 모두 동의했으니까."

페기는 수잔을 더욱 불리하게 묘사했다.

"그녀는 연인이라기보다 어머니처럼 여겨진다."

하지만 베케트의 취향에 훨씬 더 잘 어울리는 쪽은 페기보다는 수잔이었다.

전시가 끝난 뒤, 페기는 베케트를 따라 파리로 돌아갔다. 페기는 반 벨데와 동시에 알고 지낸 친구들을 구실 삼아 가능한 베케트와 더 오래 지내려고 했다. 그러던 어느 날, 베케트와 반 벨데가 자신의 아파트에서 서로 번갈아가며 반복해서 옷을 입었다 벗는 것을 목격했다. 페기는 "물론, 지극히 평범한 행위였지만 오히려 그런 모습이 동성애적인 모습을 애써 감추는 것처럼 보였다"고 콧방귀를 뀌며 묘사했다. 하지만 이는 파티에서 술에 잔뜩 취한 채 벌인 게임에 불과했던 것 같다. 그들은 반 벨데와 함께 저녁식사를 한 뒤 차를 몰고 남쪽 지방인 카뉴로 향했다. 그들은 돌아오는 길에 디종에 들러 하룻밤을 머물렀다. 여기서 베케트는 싱글룸 두 개보다 더 '싸다'는 이유로 트윈베드 룸 하나를 예약했다. 하지만 페기가 침대에서 잠을 자는 동안 베케트는 바깥에서 밤을 꼬박 새웠다. 이처럼 극단적이고 가혹한 상황이 벌어졌지만 페기는 단념할 줄 몰랐다. 하지만 옷을 번갈아 갈아입는 사건으로 인해 이미 베케트는 어느 정도 페기의 눈 밖에 난 듯 싶었다.

7월이 한참 지나도록 페기는 여전히 에밀리 콜먼에게 "나는 그와 함께 지내는 순간을 사랑해"라고 적어 보냈다.

"갈수록 그는 내 진정한 삶 그 자체가 되어가고 있어. 만약 그래야 한다면 심지어 섹스를 비롯한 모든 것을 포기하고 모든 것을 바치겠다고 결심했어. 나는 차라리 그와 멀리 떨어져 있을 때 아주 행

복해. 한 도시에 함께 있을 때면 아주 고통스러워. 하지만 그럴 수밖에 없는 그를 이해해."

그럼에도 그들의 관계는 실패의 기미가 엿보였다. 그렇게까지 결심했건만 페기는 베케트의 감정이 무뎌져가는 것을 실제로는 감당할 수 없었다. 또한 페기가 느끼는 베케트의 존재감에 비해 베케트에게 페기는 그리 중요한 존재가 아니었다.

그녀는 베케트를―홧김이지만―단념했다. 페기는 간단하게 이웃 갤러리 관장을 새로운 연인으로 맞이했다. 그녀의 회고록에는 이렇게 쓰여 있다.

E.L.T. 므장스는 초현실주의 시인이자 이웃 코크가에 있는 런던 갤러리 관장이었다. 우리는 대외적으로 결속을 다지는 한편 서로의 전시회를 침범하지 않도록 조심했다. 나는 므장스한테 그림을 몇 점 구입했다. 그는 네덜란드어를 섞어가며 말하는 동성애자였고 상당히 통속적이지만, 본심은 무척 친절하고 따뜻한 사람이었다. 그는 나를 연인으로 바라보았고, 우리는 저녁식사를 함께 하곤 했다. 베케트가 파리로 돌아가기 전부터 나는 므장스와 좋은 관계를 유지하면서 악의적인 기쁨을 만끽했다.

1938년 서른다섯 살의 에두아르 므장스는 벨기에에서 태어났지만 이때에는 런던을 고향으로 삼고 있었다. 그는 이미 멋지게 성공한 베테랑 딜러였다. 그는 자신의 입지를 이용해 5~6년 전부터 경제적인 어려움을 겪고 있던 동향 출신의 르네 마그리트를 비롯하여 유력한 화가들을 지원했는데, 이러한 그의 활동은 역으로 파리의 여러 갤러

리에 영향을 미쳤다.

1932년 10월, 갤러리 '르 상토르'는 보유한 모든 작품을 경매에 부쳤는데 그 가운데 마그리트의 초기작 150여 점이 포함되어 있었다. 므장스는 그중 다수를 경매 전에 적당한 가격에 매입했다. 친구를 위한 이러한 선행은 결국 므장스를 백만장자로 만들어주었다. 므장스는 거래가 아닌 개인적인 컬렉션으로 그 작품들을 사들인 것이었다.

런던과 브뤼셀을 오가며 활동했던 이 탁월한 초현실주의 예술가는 영국과 유럽 본토 그룹의 가교 역할을 하면서 영국보다 프랑스에 더 익숙했던 롤런드(훗날의 롤랜드 경) 펜로즈와 친분을 가지게 되었다. 1938년 4월 코크가 28번지에서는 허버트 리드의 주도로 런던 갤러리가 문을 열었다. 펜로즈는 므장스가 대표로 있는 이 갤러리에 돈을 투자했다. 이 시기에 동시에 창간된 정기 간행물 『런던 불레틴』(London Bulletin)지는 므장스와 험프리 제닝스가 주필로 가담하여 초현실주의를 집중적으로 조명하기 시작했다. 마그리트 회고전으로 문을 연 갤러리는 이어서 존 파이퍼의 그림과 콜라주를 전시했다. 『불레틴』 창간호는 카탈로그 내용과 크게 다르지 않았지만 2호부터는 구겐하임 죈과 코크가에 있는 또 하나의 갤러리, 메이어의 전시작까지 다루며 그 범위를 넓혔다. 지금은 19번지에 있는 메이어 갤러리는 1925년 당시 18번지에서 뒤피와 뒤프레슨을 포함한 31점의 근대 프랑스 그림을 전시하며 문을 열었다. 1933년 페이버앤페이버(Faber&Faber) 출판사에서 출간된 허버트 리드의 독창적 비평서 『아트 나우』(Art Now)는 당시 메이어에서 개최된 전시와 연관성이 있는데, 장 아르프, 프랜시스 베이컨, 빌리 바우마이스터, 브라

크, 달리, 그로스, 장 엘리옹, 히친스, 칸딘스키, 클레의 작품을 다루었다. 메이어 갤러리는 1935년에는 콕토를 소개했으며 1936년에는 미국의 현대 추상화전을 개최했다. 1903년에 태어난 프레디 메이어는 영국에서 현대 미술 중개상으로서 첫 테이프를 끊은, 명실공히 개척자로 불리는 인물이다. 이 시대 이처럼 대담하게 특정 사조를 구분짓고 이를 전문으로 추구하는 갤러리는 유일무이했기 때문에 그에 해당하는 작품들이 우르르 모여들었고, 생존을 위해 서로가 서로를 지원했다. 페기는 비교적 이른 시기에 합류한 경우지만, 원칙적으로 개척자는 아니었다.

『불레틴』은 20호까지 나왔지만 전쟁이 발발하면서 1940년에 발행이 중단되었다. 코크가의 갤러리들도 전쟁 통에 문을 닫았고, 그 세 화랑 가운데 오직 메이어 갤러리만이 오늘날까지 현존하고 있다. 『불레틴』은 마지막호에서 무장봉기를 다루었다. 므장스가 익명으로 쓴 이 기사는 자유는 생존을 위해 투쟁해야 한다는 시대정신을 반영하고 있다.

꿈이 없다는 것은 우리가 살고 있는 현실보다 더 좋지 않다.

비현실은 우리의 꿈만큼 훌륭하다.

동경과 희망의 적들이 폭력과 더불어 일어섰다. 그들은 우리들, 살인, 억압, 파괴의 한가운데서 성장했다. 그 독으로 인하여 병들어버린 우리는 멸절을 두려워한다.

전투

히틀러

그리고 어디서나 눈에 띄는

그의 이데올로기

그의 패배는 인류 전체의 해방을 위한

필연적인 서곡이다.

과학과 통찰력은 전쟁의 비참함을 뛰어넘어

새로운 세상의 베일을 벗기고야 말 것이다.

1938년 전쟁의 암운은 더욱 짙어져서 무시할 수 없는 상황이 되었다. 하지만 이 시기는 부활의 기회이기도 했다. 므장스는 메이어 갤러리를 효율적으로 운영했고 페기와 인연을 맺은 뒤 좋은 관계를 유지했다. 그는 말년에 (그는 1971년 사망했다) 페기에 대해 '고풍스러운 대성당'과 같다고 언급했다. 이는 말년에 베네치아에서 '도가레사[84]'라는 별명을 얻게 된 그녀의 입지를 풍자한 것이다. 그들의 애정은 페기에게도 그에게도 간주곡 수준의 가벼운 관계에 지나지 않았다. 므장스는 양성애자로, 전쟁이 끝난 뒤 아내 시빌 그리고 새까맣게 어린 가수이자 작가였던 조지 멜리와 함께 독특한 삼각관계를 탐닉하기도 했다. 그는 언제나 자신의 책장 가장 높은 곳에 1946년에 발간된 페기의 무삭제판 회고록의 복사본을 꽂아두었다. 그는 어린 멜리에게 그 책을 자랑스럽게 보여주면서 동시에 타이르듯 덧붙였다.

"시빌에게는 말하지 말게."

물론 페기와의 관계는 아내를 만나기 훨씬 전에 이미 끝나 있었다.

롤랜드 펜로즈는 1936년, 자신의 어설펐던 컬렉션을 므장스의 도움으로 점차 확장해나갔다. 펜로즈는 므장스의 주선으로 벨기에 출신의 르네 가페가 소유하고 있던 컬렉션의 상당 부분을 구입했다.

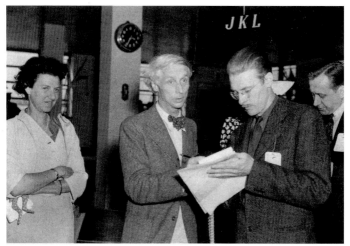

위 페기와 막스 에른스트. 리스본에서 출발해 힘든 여정 끝에 뉴욕에 도착한 후, 기자들과 인터뷰하는 모습.
아래 금세기 미술관의 초현실주의 갤러리. 전면 왼쪽에 프레데릭 키슬러가 자신이 생체공학적으로 디자인한 의자에 앉아 있다.

금세기 미술관에서 '핍 쇼'(Peep-Show)를 작동 중인 페기. 1942.

위 프레데릭 키슬러가 디자인한 금세기 미술관 내 초현실주의 갤러리 초안. 1942.
아래 알렉산더 칼더가 만든 거대한 모빌 앞에 선 페기.

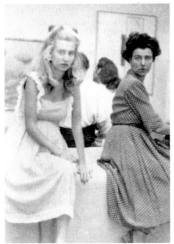

애증으로 얽힌 모녀
페기와 페긴. 전쟁 중 뉴욕에서.

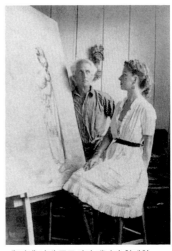

네 번째 아내 도로시아 태닝과 함께한
막스 에른스트. 애리조나 세도나, 1946.

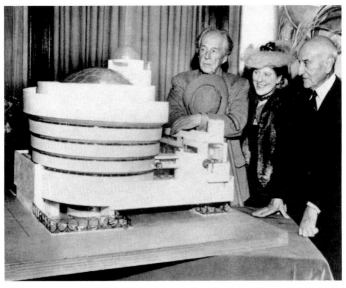

프랭크 로이드 라이트(왼쪽)가 그의 유명한 뉴욕 솔로몬 R. 구겐하임 미술관 모형
옆에 서 있다. 힐라 폰 르베이(가운데)와 페기의 큰아버지 솔로몬도 보인다.

『금세기를 넘어서』 표지. 막스 에른스트가 앞면을,
잭슨 폴록이 뒷면을 디자인했다. 다이얼 프레스 출판사, 1946.

에른스트의 자전적 회화 「안티포프」를 쓸쓸하게 바라보는 페기.
왼쪽에 따로 떨어져 있는 기괴한 말 머리 형상은 당시 에른스트가 페기에 대해 가지고
있던 감정—또는 적어도 그가 그녀를 어떻게 생각하고 있었는지—을 반영한 것이다.

페기와 잭슨 폴록. 뉴욕 이스트 61번가 155번지에
당시 막 설치한 폴록의 「벽화」 앞에서.

페긴과 첫 남편인 화가 장 엘리옹. 1950년대 초 롱아일랜드 보트 위에서.

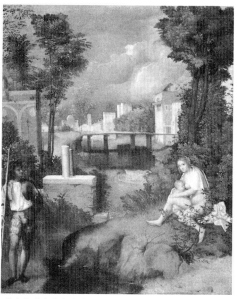

페기가 세상에서 가장 좋아한다고 말했던 그림, 조르조네의 「폭풍우」.
1505년경 그려졌다. 1932년 베네치아의 아카데미아 갤러리가
알베르토 조바넬리 왕자에게 구입해 소장하고 있다.

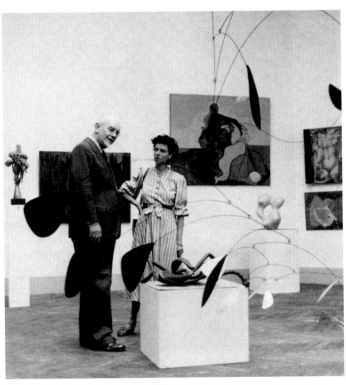

리 밀러가 찍은 리오넬로 벤투리와 페기. 베네치아 비엔날레 그녀의 전시관에서, 1948.

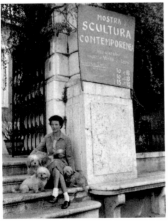

팔라초 베니에르 데이 레오니 계단에 앉아 있는 페기. 당시 그곳의 정원에서 첫 번째 조각전이 열리고 있었다.

그중에는 「만돌린을 든 소녀」(Girl with a Mandolin, 1910, 지금은 뉴욕 현대미술관[MoMA]에 있다)를 포함한 피카소의 명작 12점과 키리코 초기작 12점, 그리고 미로의 범작 12점이 있었다.

펜로즈는 이렇게 적었다.

"놀랍게도, 오늘날에는 하찮은 것에 불과한 나의 제안을 당시 가페는 받아들였다."

여기서 요점은 현대미술품이 당시에는 저렴하여 손쉽게 구입할 수 있었다는 사실이다. 이는 분명 훌륭한 투자였지만 정작 작품을 구입하는 당사자들에게는 그리 중요한 문제가 아니었다. 페기와 펜로즈처럼 엄청난 유산을 물려받은 의식이 계몽된 부자들은 투자가 아니라, 다만 취향의 만족을 위해 작품을 구입했던 것이다. 르 두아니에 루소[85])에서부터 몬드리안에 이르기까지, 오늘날 비싼 가격에 작품이 거래되는 유명 예술가들은 정작 소박한 삶을 살았으며 때로는 빈곤하게 살다 갔다. 당시 현대미술을 위한 시장은 존재하지 않았으며 투자가치도 없었다. 오직 일찌감치 자리를 잡은 피카소만이 독야청청할 뿐이었다. 페기는 피카소와 두어 번 다툰 적이 있었다. 구겐하임 죈에 피카소의 콜라주를 유치하고 싶었던 페기는 양쪽 모두의 친구이자 지금은 잊혀진 화가 벤노를 통해 피카소에게 이를 제안했지만 거절당했다. 훗날 파리에서 재회한 피카소는 페기를 모욕적으로 대했다.

가페 이후에도 펜로즈에게는 한 번 더, 심지어 더욱 저렴한 가격으로 작품들을 구입할 기회가 돌아왔다. 1938년 폴 엘뤼아르는 당시 금전적으로 심각한 위기에 처해 있었다. 펜로즈의 회고록에는 다음과 같이 적혀 있다.

엘뤼아르는 언제나 자신이 받는 원고료 이상의 돈이 필요했다. 그는 자신의 컬렉션 전부를 팔고 싶다고 내게 제안해왔다. 그의 컬렉션은 1921년 쾰른에서 막스 에른스트로부터 당시 막 완성된 「코끼리의 제전」(Elephant Célèbes)을 구입하면서 시작되었으며, 이 작품은 현재 테이트 갤러리가 소장하고 있다. 그가 제시한 조건은 오직 하나, 흥정 불가였다. 그는 작품당 예상 가격을 목록으로 작성해 내게 주었고 나는 다만 '예' 또는 '아니오'라고만 대답할 수 있었으며, 어떤 대답을 하든 우리는 친구로 남을 수 있었다. 지금에 와서 엘뤼아르가 직접 작성한 그 목록을 들여다보노라면, 이를 받아들인 내가 오히려 친구를 등쳐먹은 심정이다. 엘뤼아르는 거기에 이렇게 적어놓았다(프랑스어를 번역했다).

"나, 폴 엘뤼아르 그린델은, 롤랜드 펜로즈에게 나의 미술 컬렉션을 매각했음을 밝히고 이에 서명한다. 100여 점의 미술품 가운데에는 다음의 품목들이 포함되어 있다. 키리코 6점, 피카소 10점, 막스 에른스트 40점, 미로 8점, 탕기 3점, 마그리트 4점, 만 레이 3점, 달리 3점, 아르프 3점, 클레 1점, 샤갈 1점, 그리고 기타 여러 미술품을 모두 합쳐서 1,500파운드에 양도하며, 위의 금액은 최소한 11월 1일까지 지불될 것이다.

롤랜드 펜로즈는 이 그림들이 주거지로 전달되는 것을 받아들인다.

1938년 6월 27일 폴 엘뤼아르

파리 르젠드르, 54번가."

몇 년 뒤 엘뤼아르는 그의 컬렉션 중 일부를 되찾으려 했지만 이미 가격이 엄청나게 오른 터라 불발에 그치고 말았다.

펜로즈는 금전적으로도 예술가를 장려했지만, 매번 좋은 소리만 듣지는 못했다. 그가 특히 열광하며 좋아하던 막스 에른스트는 1933년과 1937년 메이어 갤러리에서 개인전을 개최했다. 1937년 전시회에는 다가오는 전쟁의 공포를 예견한 에른스트만의 독창적인 작품 「가정의 천사」(Fireside Angel)가 전시되었다. 1937년 펜로즈는 또한 『예술, 막스 에른스트, 1919~1936』이라는 제목의 팸플릿을 고급 양장본으로 제작하도록 자금을 융자해주었다. 1937년은 펜로즈에게 운명적인 해였다. 파리에서 그는 에른스트와 함께 로샤 자매가 주최하는 가장무도회에 참석했다. 이 무도회에서 세간의 이목을 모은 두 가지 사건이 벌어졌다. 하나는 에른스트가 밝은 파란색으로 머리를 염색한 것이었고(그로부터 몇 년 뒤 그는 리스본의 전혀 다른 장소에서 다시 한 번 똑같은 시도를 했다), 다른 하나는 펜로즈가 리 밀러라는, 독립된 사고방식을 가진 젊은 미국인 사진작가를 만나 첫눈에 사랑에 빠진 것이었다. 그녀는 1931년 콕토의 초현실주의 영화 「시인의 피」(Le Sang d'un poète)에 주역으로 출연도 했다. 브르통은 이 영화를 끔찍하게 싫어했다. 밀러의 선배였던 만 레이가 그러했듯 많은 초현실주의 작가가 콕토를 경멸했다.

런던에서 페기와 안면을 튼 직후 에른스트는 펜로즈에게 그림을 가르쳤다. 그러나 펜로즈의 첫 번째 아내이자 시인이었던 발렌틴 부에는 에른스트가 엘뤼아르에게 하는 말을 몰래 엿들었다.

"롤랜드는 훌륭한 화가는 못 되오. 앞으로도 그럴 일은 절대로 없을 것 같소."

근본이 정직했던 엘뤼아르는 다음과 같이 물었다.

"그럼 그를 왜 그렇게 격려하는 거지요?"

에른스트는 냉소적으로 대답했다.

"펜로즈 같은 친구를 사귀어두는 것은 언제든 좋은 일이지. 그는 부자거든."

페기는 에른스트와 금세 가까워졌다. 그 결과는 양쪽 모두에게 행운만큼 불행을 안겨주었다.

1938년 여름, 뉴벌링턴에 있는 화랑 몇 군데에서 현대 독일미술전이 동시다발적으로 개최되었다. 이 행사는 바로 전해 가을 뮌헨에서 나치가 주최한 (에른스트의 작품도 소개된) "퇴폐 예술"(Degenerate Art)전에 대한 일종의 반기의 표시였다. 당시 새로운 질서에 전복된 수천수만의 미술품이 이 전시회를 끝으로 미술관이며 화랑에서 추방당할 운명에 처했으며, 이러한 나치의 자극에 200만 독일인이 마지막 작별인사를 고하고자 찾아왔다. 그중에는 1916년 서른여섯의 나이에 베르됭에서 사망한, 철십자가상 수상작가 프란츠 마르크의 그림도 포함되어 있었다.

런던전은 에른스트에게 서유럽에서 평판을 얻을 좋은 기회였다. 그즈음 페기는 차기 예정인 이브 탕기의 개인전에 더욱 관심을 쏟고 있었다. 그전에도 구겐하임 죈이 그의 작품을 다른 작품과 함께 소개한 적은 있었지만 개인전은 이때가 처음이었다.

탕기는 1900년에 프랑스 해군장교의 아들로 태어났다. 눈을 뜨자마자 그가 본 풍경은 가족이 사는 파리 해군청사 아파트였다. 조용하게 은자의 삶을 살던 그는 화가 앙리 마티스의 아들이자 훗날 저

명한 미술 딜러가 된 피에르 마티스와 쌓은 우정 덕에 간접적으로나마 미술계를 처음 경험했다. 그들은 10대 시절 몽테뉴 고등학교에서 처음 만났다. 탕기는 에테르를 소지한 죄목으로 열네 살에 학교에서 퇴학당했다. 음주와 관련된 그의 이력은 이때부터 시작되었다. 그는 사교적이고 다정했지만 알코올은 그에게서 폭력적인 성향을 이끌어내곤 했다.

그는 자신이 브르타뉴 출신임에 자부심을 느끼고 그 지역 방언을 구사했으며 그곳 문화와 신화에 한껏 몰입했다. 하지만 열여덟 살이 되자 아버지와 세 명의 숙부, 할아버지, 그리고 증조할아버지의 전철을 밟아 견습선원이 되어 해군의 길을 이어받았다. 그는 세계 각지를 떠돌아다녔지만 이때의 경험에 대해서는 훗날 가장 친한 친구였던 마르셀 뒤아멜에게조차 발설하지 않았다. 배우였던 뒤아멜은 미국 삼류소설을 번역해 프랑스판 누아르 스릴러 시리즈를 발간하기도 했다. 페기와 만날 당시 여전히 혼인관계에 있던 탕기의 첫 번째 아내 자네트는 강건하고 풍만하며, 귀엽다기보다는 명랑한 이미지의 여성으로 잘 웃었고 음주를 즐겼다.

1925년까지 탕기는 붓을 들지 않았다. 탕기 자신보다도 더욱 탕기를 잘 알고 있었던 뒤아멜은 물감과 캔버스를 사주며 그를 격려했다. 그는 독학으로 그림을 시작했다. 그러자 구세주가 나타났다. 파리에서 버스를 타고 폴 기욤의 화랑을 지나치던 그가 차창 너머로 키리코의 「어린이의 정신」(Cerveau de l'enfant)을 목격하고 너무 감동한 나머지 그 작품을 제대로 보기 위해 다음 정거장에서 내려 되돌아왔다는 이야기는 매우 유명하다. 그것은 광명이었다. 집으로 돌아온 그는 그때까지 그려온 그림들을 모조리 부숴버렸다. 그는 자

신이 원하는 목표를 발견했다.

결정적인 순간은 1925년 후반에 찾아왔다. 뒤아멜과 친구 자크 프레베르와 함께 있던 탕기는 시인 로베르 데스노스에게 앙드레 브르통을 소개받았다. 바로 그 자리에서 전율을 느낀 탕기는 브르통의 문하로 들어갔다. 브르통도 다른 많은 이처럼 탕기의 솔직함과 매력에 끌렸다. 1930년, 탕기는 기반이 탄탄해진 초현실주의 그룹의 일원이 되었고 화가로서 첫걸음을 내디뎠다. 그는 같은 해 방문한 북아프리카에서 바위 위에 드리워진 명암에 영감을 얻었다. 하지만 그로부터 7년간 그의 그림은 거의 팔리지 않아서 빈곤하고 불행한 삶을 보냈다.

페기는 1937년 험프리 제닝스의 소개로 그를 만났다. 제닝스는 전시를 제안했고, 페기는 탕기의 작품만큼이나 탕기에게 매력을 느꼈다. 곤궁했던 탕기가 작품을 팔 수 있는 런던 전시회에 거는 기대란 하늘에서 만나(manna)가 떨어지길 고대하는 수준이었다. 디종에 머물던 페기는 베케트와 함께 파리에 들러 런던으로 가져올 작품을 선별했다(호텔에서 끔찍한 밤을 보내고 난 뒤, 적어도 친구 관계는 유지하자는 전제 아래 페기와 베케트는 신속히 화해했다). 파리에서 베케트와 아쉽게 이별한 뒤 페기는 탕기와 자네트를 데리러 출발했다. 하지만 차량 고장으로 약속은 한차례 연기되었고, 결국 페기와 탕기 일행은 아슬아슬하게 시간에 맞춰 '불로뉴' 페리에 올라탈 수 있었다. 처음 영국을 방문하는 탕기 부부는 낭비벽이 있는 부유한 여성의 에스코트에 어깨가 으쓱해졌다.

탕기는 런던 친구 집에 여장을 풀었고, 페기는 주목나무 오두막집으로 향했다. 페긴과 데비를 못 본 지 무려 5주가 넘었던 터였다. 페

기가 없는 동안은 헤이즐이 아이들을 보살피기 위해 때때로 이곳에 들렀다. 어린 소녀들은 어머니가 뉴욕에서 보내준 커다란 은제상자를 가지고 놀며 주말을 보냈다. 그리고 나서 아무도 그것을 가지려고 하지 않자 소녀들은 이것을 팔아 그 돈을 나눠 가졌다. 주말을 보낸 뒤 페기는 두 아이를 차에 태워 윔블던에 있는 학교에 바래다 주고 1938년 7월 6일로 예정된 탕기의 전시회 개막을 준비하기 위해 런던 시내로 부랴부랴 돌아왔다. 일정이 다소 빠듯했다. 카탈로그는 아예 만들지 않았고 탕기는 그림들을 직접 벽에 걸었다. 하지만 전시회는 순조롭게 진행되었고, 그림도 몇 점 팔려나갔다. 페기는 2점을 구입했는데, 그중 하나가 다름 아닌 그 전해에 그린 문제작 「보석함 속의 태양」(Le soleil dans son écrin)이었다.

전시회는 열흘간 이어졌고 사이사이 파티도 열렸다. 아량이 넓은 부자 펜로즈는 햄프스테드에 있는 자신의 집에서 직접 파티를 열었다. 페기가 해외에 있는 동안은 므장스가 주선하기도 했다. 페기와 탕기는 한결 사이가 가까워졌다. 그들은 숙취를 떨쳐버리고자 페기의 아파트에서 함께 숙면을 취하곤 했으며, 그때마다 와인 헨더슨은 전혀 의심이라고는 할 줄 모르는 술에 취한 자네트를 돌보기 위해 대기했다. 와인은 종종 오후에 자네트를 유인해냈지만, 그들의 밀회는 날이 갈수록 힘든 상황이 되었다.

프랑스로 돌아가기 전, 탕기와 자네트는 주목나무 오두막집에서 주말을 여유 있게 보냈다. 헤이즐이 마음에 든 탕기는 그녀에게 '누아제트'[86]라는 애칭을 붙여주었다. 그는 다음 손님들을 위해 방을 비워달라고 요청받았지만 이를 무시했다. 탕기는 이미 오래전부터 위궤양을 앓고 있었는데, 전시회로 인한 긴장 탓에 극심한 통증이

찾아왔다. 페기는 출국 전 그가 런던에서 필요한 처방을 받을 수 있도록 모종의 신경을 써주었다. 이로 인해 탕기에 대한 페기의 애정은 더욱 각별해졌다.

주목나무 오두막집은 아이들이 없을 때만 긴장감이 돌았다. 탕기 부부는 아이들과 아주 잘 어울려 지냈다. 신드바드가 여름 내내 머물렀고, 페긴과 탕기는 각자 그린 그림을 서로 교환했다. 물론 자네트는 페기가 자신의 남편을 독점하고 있다는 사실을 알았다. 페기에게 빚을 지면서 불행한 심정이 된 그녀는 말수가 줄어들었고 평소보다 술을 더 많이 마셨다. 한 번은 종적을 감추더니 날이 저물도록 나타나지 않은 적도 있었다. 그날 밤 늦게 근처 식당 주인은 페기 딸의 프랑스 가정교사가 술에 취한 채 그곳에 있다고 전화로 알려주었다.

전시회는 템스 강 위에 떠다니는 크루즈 선상에서 음주 파티로 종지부를 찍었다. 그리고 페기의 첫 번째 시즌도 막을 내렸다. 갤러리는 여름 내내 문을 닫았다가 10월 중순 다시 열릴 예정이었다. 누구의 관점으로 봐도 전시와 흥행은 성공적이었다. 탕기의 명성은 이제 본격적으로 시작되었고 수중에 돈도 들어왔다. 하지만 그는 그 돈을 쓰고, 줘버리고, 심지어는 주머니에 들어오자마자 멀리 던져버리기까지 했다. 페기는 새로운 사랑을 건졌다. 그리고 구겐하임 죈은 자신감을 얻었다. 오직 자네트와 소외감을 느낀 페긴만이 상처를 입었다.

페기는 탕기에게 맹목적으로 빠져들었다.

"그는 사랑스러운 성격의 소유자였다. 겸손하고 수줍어하며 어린애처럼 귀여웠다. 머리는 거의 다 벗겨지고(술에 취할 때면 머리카락이 곤두서곤 했는데, 그런 경우가 비일비재했다), 작고 아름다운

발에 대해 자부심이 대단했다."

유일한 문제는 초현실주의였다. 탕기는 가면이 그러했듯 공산주의에 맹목적으로 심취해 있었다. 하지만 가면은 좀더 예상하기 쉬운 사람이었고, 페기는 그 점에 대해 분명 동정심을 느꼈다. 탕기 역시 정해진 수순을 밟고 있었다. 한 예로, 런던에 머무는 동안 그는 빈곤하게 살고 있는 동료 예술가 빅터 브라우너에게 자신의 맹크스종 애완 고양이를 보살펴주는 대가로 매주 1파운드씩 보내주었다. 브라우너가 1파운드를 대부분 어디에 쓰는지는 누구나 다 알았다. 그러나 마음 약한 탕기는 동정심 때문에 항의조차 하지 못했다.

탕기 부부가 뉴헤이번에서 디에페행 배에 올라타자 페기는 서글퍼졌다. 하지만 그녀는 이미 그 다음 계획을 염두에 두고 있었다. 페긴은 가능한 빠른 시일 안에 므제브에 있는 로렌스에게 보냈고, 신드바드는 주말 동안 가면이 보살필 예정이었다. 그 사이 페기는 탕기와 밀회를 가지기로 했다. 함께 있는 모습이 눈에 띨까 두려워하며 그들은 루앙행 열차에 올라탔고 그 다음에는 디에페행으로 갈아탔다. 그곳에서 마지막 보트를 놓친 그들은 최고급 호텔에서 하룻밤을 보내고 다음 날 뉴헤이번으로 가서 페기가 두고 온 차에 올라탔다. 그들은 신드바드를 데리고 주목나무 오두막집으로 돌아와서 함께 여러 날을 보냈다. 그 사이 탕기는 추상 드로잉을 1점 그렸는데 페기는 이 그림이 자신을 묘사한 초현실주의 초상화임을 감지했다. 그녀는 이 작품에 대해 이렇게 묘사했다.

"꼬리에는 작은 깃털이 달려 있고, 눈은 목을 부러뜨리면 속이 다 들여다보이는 중국 인형과 같았다."

그러나 꽃노래는 그리 오래가지 못했다. 영국 시골과 신드바드가

좋아하는 크리켓 게임에 대해 탕기는 거의 매력을 느끼지 못했고, 아내가 자신의 부재를 어떻게 받아들일지 계속 불안에 떨었다. 파리에 머무는 동안 페기와 탕기가 함께 있는 모습을 본 유일한 목격자는 사교계 명사이자 출판인인 낸시 커나드뿐이었다. 그녀가 자네트에게 고자질할 것 같지는 않았지만, 탕기는 남편으로서 어느 정도 책임감을 느끼고 있었다. 문제는 또 있었다. 브르통이 기나긴 교수 여행을 마치고 멕시코에서 파리로 귀환하자, 탕기는 스승 곁에 있고 싶어했다.

페기는 마지못해 탕기를 뉴헤이번으로 데리고 가서 다시 한 번 페리에 태워 보냈다. 그렇다고 그를 포기한 것은 절대로 아니었다. 런던으로 돌아오는 길에 켄트에 사는 헤이즐을 방문한 그녀는 그곳에서 우연히 베케트를 만났다. 그는 마침 더블린으로 가는 길에 잠시 들른 참이었다. 페기는 베케트를 자신의 아파트로 초대했고, 베케트는 페기와 탕기가 함께 찍은 사진을 유심히 주시했다. 그녀는 신드바드를 므제브로 보내고자 파리행 열차를 태워야 했기 때문에, 베케트를 자신의 런던 아파트에 머물게 배려해주었다——베케트는 페기와 함께 밤을 보내고 싶어했지만 이미 새로운 사랑을 찾은 페기는 이를 거절했다. 어쨌든 그녀는 연인 관계를 친구 관계로 돌리고자 애썼다——그는 답례로 파리에 있는 자신의 아파트를 제공했고, 페기는 이를 수락했다. 제15구에 있는 베케트의 아파트는 중심가에서 아주 멀리 떨어져 있는데다 전화도 없어서 사생활을 보장받을 수 있었다.

쏜살같이 프랑스 북부로 달려간 페기는 초를 다투며 신드바드를 파리행 열차에 태워 보낸 다음 바로 밀회를 약속한 탕기를 만나러

갔다. 그들은 베케트의 아파트에서 밤을 보냈다. 만남에 한껏 열중하던 탕기는 다음 날 아파트를 나선 뒤 48시간 동안 연락이 두절되었다. 집으로 돌아온 그는 자신이 참석했던 파티에서 벌어진 끔찍한 사건을 얘기해주었다. 상피병[87)]을 앓고 있던 거구의 화가 오스카 도밍게스가 술에 취해 다투다가 다른 손님을 향해 술병을 던졌는데, 술병은 산산조각이 났고, 그 파편이 빅터 브라우너의 오른쪽 눈에 박혀 그만 눈이 멀어버리고 말았다는 것이다.

이로 인해 그들은 브르타뉴에서 보내기로 한 휴가 계획을 취소해야 했다. 상황은 갈수록 악화되었다. 레스토랑에서 메리 레이놀즈와 함께 점심식사를 하던 페기는 건너편 테이블에 탕기 부부가 앉아 있는 것을 발견하고 적잖이 당황했다. 그들 부부는 페기를 알아보지 못했다. 메리가 테이블로 찾아가서 인사할 것을 제안했고 페기는 그렇게 했지만, 자네트는 생선요리를 그녀에게 집어던진 것이 전부였다.

모든 것이 혼란스러웠다. 탕기 부부는 양쪽 다 술에 잔뜩 취한 채 심하게 다투었다. 때때로 자네트는 며칠 동안 종적을 감추곤 했다. 페기는 탕기가 처음으로 사귀는 여자도 아니었고, 그런 남편의 배신은 매번 자네트에게 깊은 상처를 안겨주곤 했다. 페기는 이렇게 적었다.

"나는 진심으로 그녀를 좋아했기에 불행하게 만들고 싶지 않았다. 그녀에게서 남편을 빼앗으려는 의도는 결코 없었다."

그렇지만 그녀의 진의는 의심스러울 수밖에 없다. 어쨌든, 페기가 파리에 와 있다는 사실을 전혀 모르고 있던 자네트로서는 레스토랑에서의 우연한 만남을 계기로 질투할 대상을 확실히 파악하게 되었

다. 바로 그때 베케트가 돌아왔다. 그는 자기 아파트로 돌아가는 대신 페기에게 차를 빌려 수잔 드셰보 뒤메스닐을 태우고 브르타뉴로 휴가를 떠났다.

그 사이 초현실주의파 사이에 심각한 불화가 일어났고 이는 탕기에게 심각한 영향을 미쳤다. 멕시코에서 돌아온 브르통은 엘뤼아르를 비롯한 일부 동지들이 자신의 반스탈린주의 노선에 대해 반감을 가지고 있다는 것을 알게 되었다. 디아길레프의 무대세트를 디자인해준 죄로 에른스트와 미로는 등을 돌린 지 오래였다. 아르토, 데스노스, 마송, 프레베르, 그리고 크노도 그러했다. 엘뤼아르는 브르통의 독선적인 태도를 꺼려했다. 분열은 피할 수 없는 상황이었다. 탕기 또한 충성심이 흔들렸지만, 결국 브르통 사단에 잔류했다. 그러나 초현실주의의 종말은 시작되었다. 페기의 경우 어떤 의미로든 정통 초현실주의파는 아니었으며, 브르통을 사사하면서 기쁨을 만끽했다. 페기가 그에 대한 탕기의 헌신을 질투하지 않았다면 그 이유는 탕기가 어떤 사람인지 파악했기 때문일 것이다. 언제나 아버지의 대리인을 찾아다니던 그녀는 또다시 아버지가 아닌 아들이 한 명 늘어난 것을 깨달은 참이었다. 브르통의 입장에서는 부유한 미국 문하생이 자신의 지지자로 있는 것이 반갑지 않을 이유가 없었다.

시력을 잃은 브라우너는 장애를 극복하고 더욱 강렬한 화풍을 추구했다.

페기는 파리에서 영국으로 돌아왔다. 탕기와의 관계는 실마리가 풀리지 않았다(이들은 곧 헤어질 운명이었다). 거의 같은 시기에 영국 수상 네빌 체임벌린이 히틀러와 평화조약을 체결했다는 희망찬 소식을 가지고 뮌헨에서 귀국했다. 새로운 시즌을 맞이한 구겐하임

쥔은 어린이들의 작품으로 첫 번째 전시회를 열었지만——이는 프랑스 초현실주의에서 아이디어를 빌려온 것이었다——거의 주목을 받지 못했다. 당시 모든 관심은 펜로즈가 마련한 뉴벌링턴 갤러리에 집중되고 있었다. 여기에는 피카소의 「게르니카」(Guernica)가 전시되고 있었다. 페기는 일단 자신의 딸이 그린 그림은 모두 구입했다. 페긴은 이제 막 화가라는 직업에 매력을 느끼던 참이었다. 전시장에는 그 외에도 친구와 지인의 아들딸들이 그린 그림들이 걸렸다. 므장스와 펜로즈는 이중 몇 점을 구입했다. 시인 로이 캠벨의 딸과(캠벨은 가먼의 누이 중 한 명과 결혼했다) 젊은 루시앙 프로이트의 작품도 전시작에 포함되었다. 그렇지만 시즌 개막전으로는 기획력이 약한 편이었다.

그녀는 이어서 11월에 콜라주, 파피에 콜레[88], 그리고 사진 몽타주전을 열었다. 펜로즈에 의해 대규모로 기획된 이 전시회에는 좀더 비중 있는 예술가들이 포진했다. 아르프, 브라크, 브르통, 뒤샹, 엘뤼아르, 에른스트, 엘자 폰 프라이탁 로링호펜, 그리스, 제닝스, 칸딘스키, 미나 로이, 만 레이, 마송, 므장스, 미로, 펜로즈, 피카비아, 피카소, 쿠르트 슈비터스, 그리고 로렌스 베일(그의 작품은 너무 외설적이어서 감춰두어야 했다고 페기는 말한다) 등의 작품들이 소개되었다. 이 명단은 페기의 네트워크가 얼마나 방대해졌는지, 그리고 위대하고 뛰어난 거장들 사이에서도 그녀가 자신의 친구들과 전남편들을 얼마나 배려하고 있는지 암시한다.

탕기는 기분이 썩 좋아져서 전시회에 잠깐 모습을 내비쳤다. 그는 재산이 부쩍 늘어난 덕에 여유가 생겼다. 이즈음 그와 페기의 관계는 우정으로 완전히 정착했다. 거의 똑같은 비중으로, 영국의 조각

가 헨리 무어가 새로운 지인으로 떠올랐다. 페기는 이어서 곧바로 새로운 연인을 사귀었다. 그 또한 조각가로, 페기는 회고록에서 그에게 '르웰린'이란 필명을 지어주었다고 썼다. 이 남자가 헨리 무어라는 추측도 있지만, 증거는 없다. 아마도 '르웰린'은 익명성을 보장받은, 지금은 잊힌 당대 수많은 조각가 중 한 명이었을 것이다.

페기는 탕기, 펜로즈와 함께 헨리와 이리나 무어 부부가 주선한 저녁 파티에 참석했다. 페기는 예전부터 무어의 작품에 관심이 있었지만 그의 작품들은 하나같이 그녀의 집에 두기에는 부피가 너무 컸다. 파티장에서 무어가 페기에게 미니어처 시리즈를 보여주자, 페기는 뛸 듯이 기뻐하며 몇 달 뒤 이 작은 청동조각상들을 구입했다. 「누워 있는 형상」(Reclining Figure)이라는 제목의 이 조각상의 원작은 오늘날 유실되었다.

롤랜드 펜로즈는 자신의 회고록에 페기에 대해서는 단 한 줄도 언급하지 않았다. 그는 서문에서 달갑지 않은 사람들은 언급하지 않았다고 설명하고 있다. 그렇지만 페기의 회고록에는 그가 매우 자주 등장하는 편이다.

1930년대 초, 펜로즈와 그의 4형제는 부모와 사별하면서 퀘이커 머천트 뱅크[89]를 물려받고 엄청난 갑부가 되었다. 1930년대 후반을 프랑스에서 보낸 펜로즈는 1937년 파리에서 로샤 자매가 주선한 파티에 참석했다가 리 밀러에게 홀딱 반한 채 영국으로 돌아왔다. 리는 온화한 성격의 이집트인 아지즈 엘루이 베이와 결혼하여 카이로에 신혼살림을 차렸지만 갑갑하고 따분한 일상을 보내고 있었다.

펜로즈는 첫 번째 아내와 이혼하고 같은 해 영국으로 돌아왔다.

1937년 그는 여름을 보내기 위해 콘월에 있는 남동생 집을 한 달간 빌렸다. 펜로즈는 그곳에서 뜻을 같이하는 초현실주의 예술가 동료들을 초청하곤 했다. 그중에는 막스 에른스트도 있었다. 두 번째 결혼에서 간신히 탈출한 그는 당시 영국 출신의 젊은 초현실주의 화가 레오노라 캐링턴과 사랑에 빠져 있었다. 에른스트는 자신보다 스물여섯 살이나 연하인 그녀를 그즈음 런던에서 처음 만났다. 만 레이와 그의 애인 아디, 폴과 누쉬 엘뤼아르 부부, 그리고 리 밀러도 초청 명단에 올라 있었다. 이해 여름 엘뤼아르는 시「게르니카의 승리」(La Victoire de Guernica)를 완성했고, 펜로즈와 리 밀러는 함께 잠자리에 들었다. 본격적으로 불붙은 그들의 관계는 쉽게 꺼질 태세가 아니었다. 이듬해 이들 커플은 발칸 반도로 휴가를 떠났고——아지즈는 이해심 많은 배우자였음이 분명하다——결과는 똑같았다. 페기와 만날 당시 롤랜드는 감정의 기로에 서 있었다. 사랑하는 여인이 카이로에 있다. 하지만 대체 자신이 무엇을 할 수 있단 말인가?

햄프스테드 다운셔 힐에 있는 롤랜드의 집에는 그가 수집한 초현실주의 작품들이 가득했다. 페기는 팔려고 했던 탕기의 작품을 아직까지 가지고 있었다. 페기와 롤랜드는 좋은 관계를 유지했다. 페기는 롤랜드의 컬렉션 중 특별히 가지고 싶은 작품을 하나 발견했다. 페기는 그 작품을 팔도록 롤랜드를 설득했고 이 과정에서 둘은 더욱 가까워졌으며 오래지 않아 잠자리까지 함께하게 되었다.

페기의 초판 자서전(1946, 다이얼 출판사)에는 이렇게 적혀 있다.

"그는 지푸라기 인형처럼 흐물거렸고 정말로 굉장히 공허해 보였다. 그의 전처는 언젠가 그에 대해 이렇게 말했다. '그는 어느 누구

도 불을 지를 수 없는 텅 빈 창고랍니다.' 열정은 없었지만 대신 그에게는 이를 충분히 보상하고도 남을 매력과 훌륭한 취향이 있었다. ……(그는) 형편없는 화가였지만 상당히 매력적이고 보기 좋은 외모로 여성들을 사로잡았고 언제나 애정행각을 시도했다."

1946년 펜로즈는 '렌클로즈'라는 도저히 판독 불가능한 필명을 앞세우고 종적을 감추었다. 절판된 1960년판 페기의 자서전에는 그에 관련된 이야기가 삭제되어 있다. 그러나 페기는 펜로즈에 관해서 할 말이 무척이나 많았다.

그에게는 한 가지 엉뚱한 버릇이 있었다. 여자와 잘 때면 주변에 있는 잡동사니로 여자의 손목을 꽁꽁 묶어두는 것이었다. 어떤 때는 내 벨트를 이용하기도 했고, 그의 집에서 잘 때는 수단에서 사온 상아 수갑 팔찌를 가져오기도 했다. 그 팔찌는 사슬로 이어져 있었고 펜로즈는 자물쇠를 가지고 있었다. 상당히 불편한 밤이었지만, 펜로즈와 함께 있고 싶다면 도리가 없었다.

수년 뒤 페기가 그를 자서전에서 다시 언급하려고 하자, 펜로즈는 그녀에게 다만 "(그는) 형편없는 화가였다"라는 문장만 삭제해달라고 요청했다. 그는 수갑에 관해서는 개의치 않았지만, 아들 안토니에게 다음과 같이 투덜거렸다.

"나는 경찰이 흔히 사용하는 수갑을 이용했을 뿐이었단다. 상아 팔찌는 대체 어디서 나온 발상인지 알 수가 없구나."

페기는 펜로즈에게 리를 쟁취하라고 격려했다. 콜라주전을 개최한 뒤, 그녀는 런던에 있는 카페 로얄에서 "원래 내 취미잖아"라고

호기롭게 말하며 파티를 열었다. 그러나 예기치 못한 상황이 발생했고, 그녀는 가슴으로부터 우러나온 호의를 유쾌하게 과시했다.

불현듯 이런 기억이 떠오른다. 저녁식사를 함께하며 나는 펜로즈에게 연인을 만나러 이집트로 떠나라고 재촉했다. 그는 놀라면서 자신의 연애에 왜 그다지도 관심을 가지는지 물어왔다. 나는 대답했다.

"나는 당신을 정말 많이 좋아하니까 당신이 행복해지길 바랄 뿐이에요. 당신이 그녀의 문으로 쳐들어가지 않는 다음에야 그녀는 절대로 먼저 찾아오지 않을 거예요."

나의 관심에 감동한 그는 내 충고를 따랐고 그토록 오랫동안 연모하던 여인을 쟁취하여 돌아왔다.

수갑에 관한 일화는, 사실을 토대로 페기의 장난기를 보여주는 좋은 사례. 1981년 출판된 회고록에서 펜로즈는 1939년 초 고고학 답사를 핑계 삼아 이집트로 향했다. (리를 쫓아가라고 격려했다는 페기의 이야기는 어디에도 적혀 있지 않다. 그가 그녀를 진심으로 좋아하지 않았다는 사실은 부정의 여지가 없어 보인다.) 그러나……

여러 해 동안 나는 취미로 감상용 보석을 수집했다. 나는 금전적인 가치보다는 디자인이 독창적인 작품을 찾았다. 수집품들은 주로 여자친구들에게 주었는데, 그들이 이 보석을 받아들이는 모습을 바라보며 나는 일종의 오르가슴과 맞먹는 황홀감을 상징적

으로 느낄 수 있었다. 한번은 보석상에서 금으로 만든 한 쌍의 수갑 복제품을 내게 주었다. 열쇠까지 완벽하게 갖추어진 이 수갑에는 '카르티에'라고 서명이 되어 있었다. 나는 이 수갑을 차고 「길은 멀다기보다 넓다」(펜로즈가 쓴 『통찰』[Aperçus]의 줄거리 및 그림 요약본)의 삽화 원고를 두꺼운 가죽으로 묶어서 리에게 헌정하고는 그녀의 반응을 살폈다. 그녀는 카이로가 아닌 아시우트에 콥트인[90] 친구와 머물고 있었다. 그곳에서 그녀는 나를 따뜻하게 맞아주었고 두 가지 선물에 완전히 매료되었다.

분명한 사실은 펜로즈가 신중한 사람이었다는 점이다. 그러나 아지즈도 질투가 심한 사람은 아니었고, 아마도 이런 운명적인 상황을 순순히 받아들였을 것이다. 리는 1939년 여름 영국에서 롤랜드와 결합했다.

롤랜드가 한때 결박행위에 관심을 가졌던 것은 『보그』지 저널리스트 로자몬드 베르니에에 의해 밝혀졌다. 그녀는 수년 뒤 펜로즈의 아들 안토니에게 이렇게 말했다.

권유도 몇 번 있었지만, 나(로자몬드 베르니에)는 롤랜드 펜로즈가 정말은 구속당하기를 원했다고 생각한다. 프랑스 사람들은 이야말로 전형적인 영국 취향이라고 말한다. 그렇지 않은가? 1947년 딜런 토머스를 만났을 때, 내가 펜로즈와 동거하고 있다고 말하자 토머스는 이렇게 말했다.

"나라면 당신을 꽁꽁 묶어두지는 않을 텐데."

토머스의 애인도 롤랜드의 집에서 결박당해본 경험이 있었다.

술을 좋아하고 능동적으로 사는 토머스가 그처럼 보수적으로 나올 줄은 몰랐다. 토머스에게 말했다.

"고마워요, 하지만 내 일은 내가 알아서 할게요."

그러자 페기 구겐하임이 등장했다. ……한번은 롤랜드가 내게 이렇게 말했다.

"페기와 재미를 약간 볼 생각이야. 그녀를 묶어봐야지."

롤랜드는 밝게 웃으며 말했고, 거기에는 어떤 악의도 존재하지 않았다.

지금은 잊힌 화가 마리 바실리에프의 초상 마스크와 오브제전을 끝낸 뒤, 구겐하임 죈은 다시 본연의 모습을 되찾아 초현실주의를 위한 실험무대로 돌아왔다. "초현실주의를 프로이트 학파의 분석용 도구로 이용하는 것"은 곧 브르통에 의해 타파되었다. 조지 멜리가 쓴 므장스의 전기에 따르면, 한번은 그레이스 페일소르프 박사와 그녀의 아주 어린 연인 뤼벤 메드니코프에 의해 예술적 잠재의식 연구를 동반한 전시회가 개최된 적이 있었다. 『런던 불레틴』지가 대대적으로 광고한 이들 아마추어의 '자동기술' 표현은 거의 아무런 영향력도 행사하지 못했으며 단 한 작품도 팔리지 않았다.

구겐하임 죈이 런던과 메이어 갤러리 근처에 자리잡은 덕분에 페기는 수많은 인연을 새롭게 만났다. 이미 안면을 익힌 막스 에른스트는 작품전까지 치렀다. 허버트 리드와 롤랜드 펜로즈는 오래전부터 알던 사이였고, 성공리에 팔려나간 탕기전의 경우 비록 결과적으로는 아무도 이윤을 남기지 못했지만 딜러로서의 그녀의 평판에 득이 되었다. 새로운 동료들 사이에서 페기는 이상주의자라 불리면서

도 정작 그들이 추구하는 바에는 동참하지 않았다. 페기 내부에는 항상 그들과 공유할 수 없는 요소가 존재했다. 페기는 펜로즈로부터 초현실주의 화가 볼프강 팔렌을 소개받아 2~3월까지 전시회를 주선해주었다. 그 사이에 그녀는 피에트 몬드리안을 만났다. 런던 갤러리에서는 므장스의 작품이 포함된 그룹전을 개최 중이었다(레제와 미로도 새로 소개받은 화가들로, 전해에 메이어 갤러리에서 개인전을 개최했다). 1939년에 예순일곱 살의 몬드리안은 나이트 클럽과 댄스와 재즈를 좋아해서 페기를 놀라게 했다. 탕기는 장미색 종이 위에 직접 손으로 그린 귀고리 한 쌍을 들고 나타났다. 페기는 너무 기쁜 나머지 그림이 미처 다 마르기도 전에 귀에 걸어, 그만 그림이 뭉개져버렸다. 탕기는 하는 수 없이 다시 그림을 그려야 했는데 페기는 이번에는 파란 바탕 위에 그려달라고 부탁했다. 허버트 리드는 이 귀고리를 탕기의 작품 중 최고 걸작이라고 평했다. 이브는 또한 페기에게 주려고 남자 성기를 모티프로 한 담배 라이터를 디자인해서 던힐에게 제작을 의뢰했다. 하지만 안타깝게도 페기는 이 라이터를 택시에 두고 내린 뒤 다시는 찾지 못했다.

인생만큼이나 풍채도 대단했던 영국의 재즈 애호가이자 화가인 존 터나드는 런던에서 몬드리안과 나란히 전시회를 개최하고 있었다. 하루는 그가 페기의 갤러리를 찾아와 서성거렸다. 듬성듬성한 체크 무늬 옷차림에 그로우초 마르크스[91]처럼 생긴 그는 팔에 포트폴리오를 끼고 있었다. 그가 보여준 구아슈가 마음에 든 페기는 전시회를 열어주기로 결심했다. 그들이 만날 무렵 터나드는 30대 중반이었다. 비록 완전한 초현실주의라고는 할 수 없지만 그의 반추상주의적인 풍경화나 회전하는 생체의 형상은 상당히 매력적이었다. 존

터나드의 개인전은 1939년 3~4월까지 이어졌다. 페기는 이때 「사이」(Psi)라는 작품을 구입했으며 몇 년 뒤에는 뉴욕에서 또 다른 작품들을 샀다. 그는 구겐하임 죈을 통해 작품을 많이 팔기도 했지만 중요하게는 인생의 전환점을 맞이했다. 당시 어떤 여성이 "존 터나드가 대체 누구지요?"라고 말하자 그는 공중제비를 세 번 돌아 그녀 앞에 나타나서는 이렇게 인사했다.

"내가 바로 존 터나드입니다."

1938년 말엽부터 1939년 초반까지 페기가 사귄 조각가 '르웰린'은 스페인 내전을 이유로 공화정을 지지했다. 페기는 자금 조달을 위해 애쓰는 그의 노력에 동참했지만 유명 예술가들이 기증한 작품들을 경매에 잘못 부치는 바람에 좋은 소리를 듣지 못했다. 르웰린은 기혼이었고, 그들의 연애는 아내에게 비밀이었다. 전쟁은 훌륭한 은신처를 마련해주었다. 만약 페기가 르웰린과 그의 아내 양쪽 모두에게 신뢰를 얻지 못했다면 이 관계는 애초에 성립될 수 없었을 것이다. 화가였던 아내는 오랜 전통의 영국 상류계급으로 조금이라도 잘못 건드렸다가는 문제가 커질 우려가 높았다. 르웰린의 아내가 아파 누웠을 때 떠난, 잘못된 파리행 주말여행은 불길하게도 페기의 임신으로 끝났다. 르웰린은 개의치 않고 페기를 집으로 초대했다. 페기는 그의 아내도 임신한 것을 알고 경악했다. 얼마 안 있어 아내가 유산을 하자 상황은 더욱 악화되었다. 그들 부부가 얼마나 아이를 원했는지 알고 있던 페기는 자신이 임신 중인 아이를 주겠다고 제안했다. 거듭 반복한 다음에야 부부는 페기가 진심이라는 것을 알게 되었다.

"그는 아이는 얼마든지 가질 수 있다며 일언지하에 거절했다."

페기는 주치의에게 찾아갔다. 하지만 의사는 자신을 신뢰해주는 것은 고맙지만 불법 수술은 부담스럽다며 거절했다. 그리하여 페기는 독일에서 런던으로 추방당한 의사를 찾아갔다. 노산인데다가 지난 14년간 아이를 가지지 않았기 때문에 상황은 어쨌든 위험했다. 이 낙태수술은 페기가 회고록에서 인정한 두 번의 수술 중 두 번째였다. 르웰린은 병원에 있는 그녀를 찾아오지도 않았을뿐더러 수술비도 보태지 않았다.

1939년 봄, 구겐하임 죈을 가지고는 절대로 돈벌이가 될 수 없음을 페기는 분명하게 깨달았다. 첫 해에 그녀는 600파운드의 적자를 보았다. 페기는 이 엄청난 액수를 잘 감당해냈지만 자신이 보유한 현대미술품들을 가지고 좀더 큰 일을 꾸며보고자 했던 야망은 이로 인해 잠시 위축되었다. 하지만 그녀는 힐라 폰 르베이를 약올려주고 싶었고 가까이 지내던 헬레나 루빈스타인에게 미치도록 자극을 받고 있었다. 버클리 광장에 사는 루빈스타인은 엄청난 컬렉션을 보유하고 있었다. 하지만 펜로즈는 그녀의 컬렉션을 그리 대수롭게 여기지 않았다. 미용사로 출발해 자수성가한 예순여덟 살의 백만장자는 이 모든 비판을 일축했다.

"나는 좋은 작품은 아니지만 많은 작품을 가지고 있다. 좋은 작품은 훌륭하지만, 많은 작품은 과시하기에 좋다."

1929년 뉴욕 현대미술관(MoMA)이 오픈하면서 그녀는 므장스를 관장으로 영입해 런던에 현대미술 전용관을 열고 싶은 꿈을 품기도 했다.

발상의 근원지가 어디였는지 모르지만 페기도 비슷한 생각으로

미술사학자 허버트 리드를 찾아갔다. 이 너무도 불확실한 프로젝트에 대해 그는 처음에는 반대의사를 표명했다. 하지만 페기의 확신에 찬 모습을 보고 T.S. 엘리엇을 비롯한 친구들에게 조언을 구했고, 그들은 긍정적인 반응을 보였다. 페기는 5년 계약을 조건으로 관장직을 제안했다. 허버트 리드는 1년 연봉을 선금으로 받는 조건으로 수락했다. 이 돈으로 그는 루트레지 출판사 대표직을 겸직하여 여차할 경우 이직할 자리를 마련해두었다. 배려에 보답하는 차원으로 리드는 미술관이 기반을 잡을 때까지 봉급을 받지 않기로 했다.

그들의 관계는 언제나 화기애애했으며 엄격하게 사무적으로 유지되었다. 페기는 겨우 다섯 살 연상인 그에게 아버지와 같은 호감을 느꼈고(그녀는 그를 '파파'라고 불렀다), 그런 그녀에게 그는 다정하게 응했지만 그녀의 매력에 대해서만큼은 신중함을 유지했다. 그는 페기의 명성을 익히 들어왔지만 아내와의 행복한 결혼생활을 택했다. 그들은 결코 친구 관계를 넘어서지 않았고, 이는 아주 짧은 기간이었지만 사업적인 연대에 성공했다는 것을 의미했다. 어쨌든 그들은 프로젝트를 성공시킬 수 있다는 확신이 있었고, 그 가능성을 실제로 파악한 리드는 페기보다도 더 프로젝트에 열의를 가지기 시작했다.

페기는 리드에게 『벌링턴 매거진』(*Burlington Magazine*) 편집을 그만두고 일에 전념하라고 설득했다. 멀리서 와인 헨더슨이 '주임'으로 초빙되어 왔다. 이들의 연대는 1939년 5월 『선데이 타임스』와 『맨체스터 가디언』지에 기사화되었다. 리드는 『선데이 타임스』를 통해 미술관의 노선에 대해 명확히 제시했다.

지금 예정대로라면 가을에 (런던에서) 개관될 새로운 미술관은 현대미술에 관한 한 그 어떤 정의와 제한도 두지 않을 것이다. 물론 큐비즘을 계승한 사조에 대해서는 특별히 관심을 가질 예정이다. 본 관은 장르를 회화에만 국한시키지 않고 건축, 조각, 음악을 위시한 모든 현대예술의 상호 연관성을 보여주는 데 그 목적이 있다. 미술관의 기능은 가장 넓은 의미의 교육에 있다고 할 수 있다. 이 같은 취지를 유지하면서 컬렉션을 배경으로 일시적으로 특별전과 정규 강좌 프로그램, 리사이틀과 콘서트를 개최할 예정이다.

리드의 명성은 한 발 더 앞으로 나아갔고, 런던과 지역언론들은 그의 노선에 열광적으로 반응했다. 광고가 현대미술로부터 아이디어를 차용하면서 현대미술이 한결 쉽게 수용된 측면도 있었지만 무엇보다 이는 국가적 자존심 문제이기도 했다. 뉴욕이 현대미술관(MoMA)을 소장하고 있는데, 런던이 못할 이유는 무엇인가?

페기는 미술관 발전기금으로 4만 달러를 책정했다. 다소의 희생을 감수한 이 액수는 자신의 의지에 대한 진지한 반영이었다. 돈을 긁어 모으기 위해서는 투자유치 외에 다른 방법이 없었다. 하지만 큰아버지들과의 관계는 불편했고, 이미 몇몇 화가에게 연금 및 수당조로 한 해에 수천 달러씩(어떤 자료에 따르면 1만 달러) 지불해오고 있었다. 그중 한 명인 주나 반스의 경우만 보더라도 페기의 아이들이나 로렌스와 케이 베일 부부와 똑같이 1만 5,000달러를 받고 있었다. 벤저민과 플로레트의 유산을 신탁해둔 페기는 매년 약 4만 달러의 이자를 받고 있었다(어떤 자료는 5만 달러라고 적고 있다). 그런데도 페기는 자존심이자 낙이었던 의류비 지출을 줄이고 신형 차 들

라주를 좀더 저렴한 '탈보'로 교체했다. 현대미술품은 오늘날에 비하면 가격이 상대적으로 저렴했지만 미술관은 그렇지 않았다. 미술관 한 채를 온전하게 짓는 데는 과중한 부담이 뒤따랐고, 무엇보다 그 모든 것이 페기의 주머니에 달려 있었다. 그러면서도 상업적인 이득은 하나도 기대할 수 없었다.

페기는 학구적으로 리드를 대단히 존경하고 의지했다. 또한 펜로즈와 뒤샹에게도 분명 그만큼 의지했을 것이다. 이즈음 페기는 '데스틸'[92] 그룹에서 몬드리안과 함께 작업하다 1931년에 요절한 테오 반 두스부르흐의 미망인을 만났다. 페트라 (넬리) 반 두스부르흐는 1938년 5월 하순경 구겐하임 죈을 찾아왔다. 이 두 여인은 이후 아주 가까운 친구가 되었다. 넬리는 새로운 미술관을 위해 작품과 관련하여 영향을 미치긴 했겠지만, 적극적으로 관여한 조언자는 아니었다.

반대파도 당연히 존재했다. 므장스는 루빈스타인과 구상 중이던 자신의 계획이 어긋나버리자 크게 분노했다. 펜로즈는 "제2차 세계대전이 일어나지 않았다면 페기와 헬레나 사이에 전쟁이 일어났을 것"이라고 말했다. 미술관 프로젝트를 진행하면서 페기는 리드가 자신을 단지 섹스 상대와 돈주머니로만 인식하고 있음을 아주 일찌감치 파악했고 주나 반스는 이 사실에 주목했다. 불화로 이어지는 간섭과 말다툼에도 불구하고 펜로즈는 궁극적으로는 이 프로젝트에 참여하고 싶다고 알려왔다. 그는 1939년 4월 15일 리 밀러에게 편지를 보냈다.

페기 구겐하임의 온갖 감언이설에 나는 또 넘어갔소. 그녀는 그

대가로 그녀에게 임명권이 있는 세 명의 위원 중 한 자리를 내게 제안했소. 그녀는 런던에 현대미술 갤러리를 열려고 개관 준비에 벌써 착수했다오. 허버트 리드가 감독이 되어 이 미개한 나라에 예술을 위한 '집'을 세우고자 엄청난 공을 들이고 있는 중이오. 모든 면에서 대단히 야심 차게 진행되고 있지만, 금전적으로는 허덕이는 실정이오(물론 나는 그렇지 않겠지만).

페기와 리드는 다음 순서로 적합한 장소를 물색하러 나섰다. 몇몇 후보지가 거론되다가 탈락했다. 어떤 곳은 너무 협소했고 어떤 곳은 화재 방지법에 저촉되었다. 마침내 페기는 포틀랜드에 거주하는 부유한 미술사가이자 컬렉터인 케네스 클라크가 런던에 소유하고 있는 저택을 임대하기로 했다. 그 대저택은 갤러리뿐 아니라 페기와 리드 부부가 숙소로 쓸 수 있는 공간이 각각 따로 분리되어 있었다(이 대목에서 페기는 살짝 기분이 상했다. 그녀는 리드 부인을 전혀 고려하지 않고 있었기 때문이다. 이런 감정은 말싸움으로 번졌다).

페기는 8월, 새 미술관에 전시할 작품을 사들이고자 파리로 출발했다. 그녀는 리드가 적어준 목록을 지참하고 있었다. 이 목록은 지금은 존재하지 않는다. 제2차 세계대전 중에 분실한 것 같다고 그녀는 컬렉션 카탈로그 편집자 안젤리카 Z. 루덴스타인에게 직접 얘기한 바 있다. 리드의 서류뭉치에서도 복사본은 발견되지 않았다. 루덴스타인은 이렇게 썼다.

"1970년대 그녀(페기)는 목록에 오른 작품들을 하나도 기억하지 못하고 있었다. 따라서 이것을 다시 작성한다는 것은 불가능한 일이었다."

기록상 증거는 없지만 그중 일부는 페기가 그 다음 달에 구입한 작품 경향을 띠고 있을 가능성이 농후하다. 하지만 목록의 초본은 그 뒤 뒤샹과 넬리 반 두스부르흐에 의해 계속해서 수정되고 추가되었다. 페기도 리드에게 컬렉션이 1910년대보다 뒤처지지 않도록 직접 당부했다. 1910년은 리드가 전환기로 구분한 해로, 추상화와 큐비즘이 대체로 처음 모습을 드러낸 시점이다. "그렇지만 때때로 그는 세잔, 마티스 또는 (르 두아니에) 루소 등 간과해도 좋을 작가들까지 거슬러 올라가곤 했다"라고, 페기는 몇 년 뒤 토마스 메서와의 인터뷰에서 말했다. 그러나 이 시점은 구분이 모호하며 다만 그녀가 마티스를 컬렉션에서 제외한 근거로서만 의미가 있다.

페기가 해외에 있는 동안, 전쟁은 피할 수 없을 만큼 분명해졌다. 리드는 프로젝트를 전쟁과 상관없이 추진할 수 있다고 낙관했지만, 페기는 매우 아쉬운 마음으로 연기를 결심했다. 전쟁만 아니었다면 런던은 높은 명성의 중요 미술 컬렉션들을 새로이 확보할 수 있었을지도 모른다. 그러나 전쟁은 많은 것을 변화시켰고, 종전 뒤에는 중단된 계획을 다시 시작조차 할 수 없을 만큼 모든 것이 초토화되었다. 그러나 이상은 죽지 않았다. 반대 입장을 고수한 므쟝스는 계속해서 페기의 동기를 상업적인 것으로 의심했다. 펜로즈는 리드를 존중하는 의미에서 좀더 열린 태도를 보였다. 하지만 그런 펜로즈마저도 이 프로젝트가 전쟁이라는 긴박한 상황에서 얼마나 시대착오적인 발상인지 깨닫기에는 리드가 너무 열광하고 있다고 생각했다. 그러나 페기가 중도 포기한 계획은, 거의 10년 뒤 리드와 펜로즈에 의해 런던에 설립된 '컨템포러리 예술원'(Institute of Contemporary)이라는 유산을 남겼다.

애초에 페기는 리드와 5년 동안 연봉의 절반만을 지불하기로 계약했다. 또한 클라크 부부와 아직 임대계약을 맺지 않은 것을 다행스럽게 여겼다. 때늦은 철회로 인한 배상은 따로 청구되지 않았다(클라크가 '비탄에 빠진 예술가'들을 위한 기금 조성 차원에서 얼마간 요구했지만). 클라크는 그녀보다 부자였고, 전쟁 중 그의 집을 돌볼 사람은 얼마든지 있었다.

모든 사건은 그녀가 '르웰린'과 결별하고 그 상처를 치유하는 동안 일어났다. 구겐하임 죈에서는 터나드에 이은 세 번의 전시회가 개최되었다. 이곳에서의 마지막 전시회는 영국 판화가 스탠리 헤이터의 뉴욕 그래픽 스튜디오 '17'에서 가져온 작품들과 줄리안 트레블리안의 회화 등으로 꾸며졌다. 1939년 6월 22일 파티를 끝으로 갤러리는 마침내 문을 닫았다. 이 자리에서 사진작가 지젤 프로인트는 선별한 현대미술품들을 당시로서는 최신 기술이었던 컬러 슬라이드로 상영했다.

구겐하임 죈을 폐관하고 미술관을 단념했다고 현대미술에 대한 페기의 헌신까지 끝난 것은 아니었다. 그녀는 미술관을 위해 챙겨둔 4만 달러를 프랑스에서 작품들을 구입하는 데 쓰기로 결심했다. 페기는 시간이 얼마 없다는 사실을 감지하고 새롭게 솟아나는 에너지로 끈기를 가지고 일에 착수했다.

다시 파리로

1939년 8월, 파리로 출발하는 페기는 혼자가 아니었다. 작품 수집에 대한 결심이 흔들릴 때마다, 넬리 반 두스부르흐가 곁에서 그녀를 다잡아주었다. 현대미술품을 구입하기에 이보다 더 적절한 시기는 없음을 넬리는 페기보다도 확신했고, 실제로 그랬다. 두 여성 모두 자신들이 구입하는 작품들의 작가를 신뢰했고, 이 모험은 그리 투기적인 것도 아니었다. 전쟁이 끝나면 작품 가격이 얼마나 오를지 당시로서는 아무도 예측하지 못했기 때문이다. 어쨌든 페기는 미술관 꿈을 포기하지 않았다. 전쟁은 코앞에 닥쳐왔고, 더 이상 망설일 이유가 없었다.

넬리의 남편 테오 반 두스부르흐는 1931년에 사망했다. 그는 존 홈스가 죽기 불과 3년 전에 숨을 거두었고, 두 '미망인'은 서로의 상실감을 이해할 수 있었기에 가까워졌다. 넬리는 주목나무 오두막집을 시시때때로 방문했고, 워낙 생기가 넘쳐 아이들과도 잘 어울렸다. 그녀는 파리 남서쪽 교외인 뫼동에 테오가 직접 지은 집이 있다며 페기에게 함께 지내자고 초청했다. 하지만 뫼동은 탕기도 살던

곳이어서 페기는 초청에 응하지 않았다.

페기와의 마지막 만남 이후 탕기의 편지는 갈수록 뜸해졌으며 형식적으로 변질되었다. 그는 아내와 이혼하고 새로운 연인을 만났다. 미국의 부유한 화가 케이 세이지는 이탈리아 귀족과 결혼했지만 이혼 수속을 밟고 있었다. 페기는 탕기와의 관계가 끝날 줄은 알았지만 새로운 연인 때문이라고는 꿈에도 생각하지 못했다. 페기는 기분이 좋지 않았고, 유산 후유증에다 구겐하임 죈을 청산하고 새로운 미술관을 위해 뛰어다니느라 신경이 극도로 예민해졌다. 그녀는 탕기를 피하고 싶은 마음에 영국 초현실주의 화가 고든 언슬로 포드의 초청도 받아들이지 않기로 결심했다. 휴가차 여름 내내 빌리닌 근처 론 강 옆에 있는 성에 머물던 포드는 탕기를 비롯해 칠레 화가인 로베르토 마타, 그리고 브르통을 부부 단위로 초청했다. 사실 페기는 미술관 때문에 구입해놓은 작품들을 그가 구입하거나 대여할 의사가 있는지 넌지시 떠보고자 했다. 하지만 1982년 버지니아 도치에게 쓴 편지를 보면 포드의 이야기는 전혀 달랐다.

당시 아내 자네트와 냉전 중이던 탕기는 환상적인 자유를 만끽했다. 그는 여러 숙녀와 어울렸다. 케이 세이지와 페기는 둘 다 방문에 관심을 보였다. 나는 이브에게 말썽만은 피하자고 제안했고 둘 중 한 명만 선택하라고 했다. 그는 케이 세이지를 선택했고, 나는 페기에게 유감스럽지만 성에 더 이상 빈 방이 없다는 편지를 써야만 했다. 그녀는 분명 나를 완전히 용서하지는 못했을 것이다.

이런 시점에 프랑스 남부로 여행을 떠나자는 넬리의 제안은 대환영이었다. 페기에게는 휴식이 필요했으며, 항상 새로운 모험을 시도할 때 누군가 옆에 있으면 훨씬 행복해했다. 넬리는 현대미술에 관해 매우 탁월한 식견의 소유자였고, 허버트 리드의 목록에 의거하여 벌써부터 각종 제안과 수정을 시도하고 있었다. 그렇지만 그들은 일단 남쪽으로 떠났다.

8월에 그들은 탈보를 타고 주목나무 오두막집을 출발했다. 동승한 신드바드는 누이동생 및 아버지와 함께 지낼 예정이었다. 당시는 예상하지 못했지만 페기는 이후 다시는 영국으로 돌아가지 않았다. 그녀는 열여섯 살 된 신드바드에게 운전대를 맡기고 노르망디를 경유했다. 신드바드는 파리에서 므제브행 기차에 올라탔다. 파리에 도착한 페기는 당장은 더 이상의 여행을 할 수 없을 만큼 녹초가 되었다. 그녀와 넬리는 작품들의 프랑스 시세를 미리 조사하지 않았다.

페기가 기력을 어느 정도 회복한 다음, 그들은 므제브로 향했다. 페기는 로렌스와 케이 부부가 아이들과 함께 사는 샬레를 한 번도 방문한 적이 없었다. 페기는 넬리와 함께 있는 것이 위안이 되었다. 덕분에 그들은 샬레 대신 호텔에 머물 수 있었다. 샬레는 불편할 것이 너무도 뻔했기 때문이다. 므제브에 별다른 감흥을 느끼지 못한 페기는 한 주 만에 그곳을 떠났다. 케이와 로렌스는 호의적이었지만 페기와 케이 사이에는 여전히 긴장감이 팽팽했다. 당시 베일 부부는 사이가 좋지 않았다. 막내딸 클로버가 그해 3월 29일에 태어났지만 그들 사이는 이미 틈이 보이기 시작했다. 케이는 과거 페기보다도 더 보수적이었고, 남편의 술버릇에 대한 그녀의 인내심은 한계에 이르렀다. 이에 더해서 그녀는 부지런했지만 그는 그렇지 못했다. 로

렌스는 그녀가 열심히 일하는 모습을 그다지 유쾌하게 바라보지 않았고, 그녀의 소설가로서의 업적을 부러워했다. 케이의 입장에서는, 서른일곱 살까지 아들을 낳지 못해 좌절했을뿐더러, 네 명에서 때로는 여섯 명까지 늘어나는 아이들 육아에 질려버린 자신의 모습을 발견하곤 했다. 그녀는 탈출구를 모색했고 그 과정에서 커트 위크라는 열 살이나 어린 잘생긴 스키 강사와 사랑에 빠졌다.

페기와 넬리는 남쪽으로 계속 내려가 그라세에 도착했다. 그곳에서 그들은 몽시에 시드와 얼마간 함께 지냈다. 그는 현대미술에 관심을 가진 사업가로 파리에서 넬리와 더불어 세 번의 추상미술전을 개최했다. 그들은 페기가 예전에 살던 해안가를 찾아갔다. 그녀가 살던 프라무스키에 집에는 이제 '부르주아'들이 살고 있었다. 페기는 그 집이 전통적인 '남부 가옥'으로 개조된 것을 보고 슬퍼했다.

운 좋게도 르 카나델의 낡은 여인숙만은 옛 모습 그대로 남아 있었고, 옥토봉 부인이 여전히 운영하고 있었다. 칸딘스키 부부가 그곳에서 멀지 않은 그랜드 호텔에 머물고 있던 터라 페기는 그들을 차로 데리러 가서 옥토봉 부인의 펜션을 보여주었다. 칸딘스키는 그녀가 그처럼 초라한 장소에 머무는 데 경악을 금치 못했는데 이런 모습을 페기는 즐겼다. 페기는 칸딘스키 부부가 부자가 아닌데도 호텔에 묵고 있는 것을 보고 니나의 선택이었을 거라고 추측하며 은근히 고소하게 여겼다. 페기는 니나를 전혀 좋아하지 않았는데, 아마도 니나가 남편의 작품을 거래할 때 절대로 손해를 보려 하지 않았기 때문일 것이다. 페기는 아낄 수 있다면 가능한 절약하며 여행을 다녔다. 그녀는 불필요한 낭비는 가급적 피했다.

1939년 8월 23일 히틀러와 스탈린은 상호 불가침조약을 체결했다. 그로부터 1주일 뒤 독일은 폴란드를 침공했다. 영국과 프랑스는 9월 3일 독일에 선전포고했다. 폴란드는 함락되었다. 동맹국들은 폴란드를 지원하지 않았지만 그 와중에도 그라세 거리는 군인들로 가득 찼다. 하지만 통제 불능의 이합집산인 상태를 보며 페기는 만약 전투가 벌어진다면 그 결과가 어떨까 궁금할 지경이었다.

페기는 예전에 런던으로 옮겨놓은 사유재산 때문에 영국으로 전보를 여러 통 보내야 했고, 이로 인해 우체국에서 줄을 서는 귀찮음을 감수해야 했다. 한번은 긴장이 감도는 와중에 그녀 바로 앞에 서 있던 한 게이가 갑자기 이렇게 빈정거렸다.

"이런 맙소사, 마치 전쟁이 프랑스에서 터진 것처럼 모두 난리군."

하지만 아무도 웃지 않았다. 아무것도 확신할 수 없었던 페기는 로렌스에게 조언을 구하기로 마음먹었다. 그는 당시 다 같이 프랑스에 남기로 결심한 터였다. 페기는 페긴과 신드바드를 데리고 영국으로 돌아가려고 했지만 바로 생각을 고쳐먹었다. 로렌스는 난폭했지만 책임감이 없지 않았으며, 위기상황에서도 냉정함을 유지했다. 페기는 여전히 그의 판단력을 존중하고 진지하게 받아들이고 있었다.

전쟁은 시시각각 다가왔지만 아직은 여전히 먼 나라 일처럼 여겨졌고, 결국은 아무 일도 일어나지 않기를 사람들은 고대했다. 페기는 이제 또 다른 계획으로 분주해졌다. 그녀는 남쪽에 전쟁 중 예술가들을 위한 피난처를 마련하고자 했다. 넬리와 그녀는 기적적으로 휘발유를 확보해가면서 적당한 장소를 물색했다. 그러나 이는 헛수고로 끝나고 말았다. 페기는 매우 개인주의적인 예술가들이 한곳에 무리지어 공동생활을 한다는 것 자체가 불가능한 시도임을 뒤늦게

깨달았다. 실제로 알베르 글레즈는 그보다 몇 년 전 사블롱 지역에 유사한 형태의 집단촌락을 만든 적이 있었다. 화가와 장인들의 자부심 강한 커뮤니티를 의도한 이 마을은 얼마 안 있어 삐걱거리기 시작했다. 1934년 그는 힐라 폰 르베이에게 편지를 써서 마을을 유지하기 위해 20만 달러어치의 대형 캔버스 30개를 요청하기도 했다.

휴식과 재충전을 마친 페기는 그림 구입이라는 본래 계획으로 다시 돌아갔다. 그녀는 넬리와 함께 파리로 돌아가서는 결국 뫼동에서 여장을 풀기로 합의를 보았다. 뱃삯을 마련해 고향으로 돌아가는 미국인이 점점 늘어났고 케이 세이지도 이에 섞여 미국으로 귀환했다. 생루이 섬에 있는 그녀의 아파트에 남겨진 탕기는 그녀를 따라가려고 서류절차를 밟고 있었다. 페기는 본래 목적을 잊고 곁길로 빠져 몇몇 오랜 친구를 돕기 시작했다. 하지만 페기가 출국서류 작성을 도와주는 동안 탕기는 갑자기 종적을 감추었다. 페기는 그가 얼마 안 남은 프랑스에서의 나날을 자네트와 함께 보내려고 가버린 사실을 알게 되었다. 페기는 자네트와 화해하고 그녀를 돌봐달라는 탕기의 부탁을 받아들였다. 페기는 예전부터 갖고 싶어했던 그의 작품 「팔레 프로몽투아르」(Palais promontoire)를 자네트에게서 구입하고 작품료를 매달 할부로 지불하기로 했다. 덕분에 자네트는 당분간이나마 수입을 보장받게 되었다. 탕기는 자네트를 두 번 다시 만나지 못했다. 알코올, 탕기와의 이별, 전쟁, 이 모든 것이 한꺼번에 찾아와 자네트에게 정신적으로 치명타를 입혔다. 결국 그녀는 생트안 정신병원에 수감되었다. 이후 결혼한 탕기와 케이 세이지 부부는 1945년 그녀의 자취를 좇다가 이곳을 찾아냈다. 탕기는 비록 다시는 프랑스로 돌아오지 않았지만 그들 부부는 멀리서 여생이나마 그

녀를 꾸준히 돌봐주었다.

페기 역시 주나 반스를 보살피고 있었다. 그녀는 파리에서 방황하며 술을 엄청나게 마셔댔다. 안타깝게도 오랜 친구이자 피보호자에 대한 페기의 인내심은 그리 크지 못했다. 지난 2월 페기는 런던에서 자살을 시도한 반스를 구출했지만, 페기가 보낸 의사는──존 홈스가 임종할 당시의 바로 그 의사──주나를 경악하게 만들었다. 주나는 언제나 그러했듯 페기의 도움을 고마워하지 않았다. 그녀의 음주와 운명론적 가치관으로 인해 파리에서 그들의 불화는 거의 회복 불능 상태에 이르렀다. 실제로 페기는 더 이상 술값을 지원해줄 이유가 없다며 일시적으로 반스의 수당을 끊기도 했다. 하지만 그녀는 탕기가 올라탄 미국행 '워싱턴호'에 반스도 승선할 수 있도록 조치를 취하고 탕기에게 배 안에서 주나를 보살펴달라고 부탁했다. 페기의 부탁은 필사적인 것이었지만 알코올 중독자였던 탕기는 그에 상응하는 책임감을 느끼지 못했다. 주나는 뉴욕에 무사히 도착해 자신을 돌봐줄 가족과 상봉했다. 1950년 그녀는 유럽을 마지막으로 방문했고 같은 해 술을 끊었다. 1982년, 페기가 죽은 지 약 3년째 되던 날 그녀도 숨을 거두었다.

페기는 오랜 친구 메리 레이놀즈의 집으로 이사했다. 뒤샹과 메리는 9월에 파리를 떠나 프랑스 남부로 향해 12월 중순까지 그곳에 머물 예정이었다. 독일이 당장 침략할 가능성은 희박했지만, 메리는 그 지역에서 벌어질 전쟁에 휩쓸리고픈 생각이 추호도 없었다. 뒤샹의 복귀는 페기에게 구원이었다. 그는 페기의 작품 구매 캠페인에 적극적으로 협력했으며, 화가 자크 비용(마르셀 뒤샹의 배다른 큰 형)과 1918년에 사망한 마르셀의 둘째 형이자 조각가인 레이몽 뒤

샹 비용의 작품을 찾아낼 수 있도록 도와주었다.

어쨌든 페기는 예전의 끔찍한 대탈출 이후 파리로 돌아온 친구들과 당분간이나마 함께 지낼 수 있었다.

조르지오 조이스와 결혼한 오랜 친구 헬런 플라이시먼은 신경쇠약에 걸렸다. 페기는 그 상황을 생생하게 묘사했다.

"헬런은 주위의 관심을 끌고자 언제나 파란 페르시아 고양이 두 마리와 동행했으며 그렇게 파리 전체를 누비고 다녔다. 그녀는 페인트공과 눈이 맞는가 하면 만나는 모든 남자를 유혹하려 들었다."

조르지오는 페기의 도움을 기대했고, 희박했지만 가능성도 있었다. 조르지오와 페기는 아주 잠깐 사귀기도 했는데 이 관계는 결과적으로 그를 비참하게 만들었다. 그의 주된 관심사는 아이들의 양육권에 쏠려 있었다. 헬런이 레스토랑에서 불시에 그와 페기를 덮쳐 끔찍한 장면을 연출했다. 페기의 반대에도 불구하고 이 사건은 조르지오가 헬런을 돌보기로 결심하는 계기가 되었다. 그러나 헬런의 상태는 점점 악화되었고 마침내 결핵요양원에 들어갔다. 상황을 살펴보기 위해 그녀의 남동생이 미국에서 찾아왔고, 몇 달 뒤 병세가 약간 호전되자 그녀는 바로 미국으로 떠났다. 페기는 남겨진 고양이들을 잠시 맡아 길렀다. 고양이들은 냄새가 코를 찌르고 신경이 예민해져 있었다. 그녀는 헬런의 남편을 닮은 한 마리에게 조르지오라는 이름을 붙여주었다. 두 마리 모두 임신중절 수술을 받았기 때문에 나머지 한 마리는 '상 랑드맹'(Sans Lendemain=No Future)이라 불렀다.

곧이어 페기는 베케트와 재회했다. 그는 아일랜드에서 프랑스로 돌아와 레지스탕스로 활동 중이었다. 그가 찾아온 어느 날, 그녀는

메리의 집에서 아래층으로 떨어져 무릎을 다쳤다. 넬리가 그녀를 미국인 병원에 데려갔지만 몇 주 동안 움직일 수 없었다. 하지만 당시 메리와 마르셀 뒤샹이 파리로 돌아와 정착한 덕분에——페기는 생루이 섬에 있는 케이 세이지의 낡은 아파트를 임대해주었다——페기는 므제브에서 크리스마스를 보내면서 나름대로 유쾌한 시간을 보낼 수 있었다.

그녀는 새 아파트 생활이 즐거웠다. 대신 그녀의 수많은 그림은 수납 공간이 부족해서 대부분 창고에 보관되었다. 구겐하임 죈에서 작품을 전시했던 몇몇 예술가 및 예전 지인들과 관계를 새롭게 다지기 시작한 것은 바로 이때부터였다. 그녀는 예전에 탕기가 소개해준 빅터 브라우너에게서 그의 작품을 사들였다. 하지만 페기는 그 그림을 마침 가지고 싶어 눈독을 들이던 의사에게 치료비 명목으로 선물했다.

1939~40년 겨울 페기는 마침내 화가들의 작업실과 미술 중개상을 찾아다니기 시작했다.

"내가 구입할 수 있는 물건들을 알아보기 위해서였다. 나를 통한다면 어떤 물건이든 찾을 수 있다는 사실을 누구나 알고 있었다. 그들은 나를 쫓아다녔고, 그림을 가지고 내 집으로 찾아왔다. 심지어는 이른 아침 내가 일어나기도 전에 침대 앞까지 찾아와 그림을 대령하기도 했다."

화가들은 그림을 팔고 싶은 마음이 간절했다. 젊은 작가들은 군대에 징집되어 갔다. 이런 일반적인 분위기 속에 그림과 조각을 구입하던 열성 고객은 줄어들었고 화랑가의 거래는 뜸해졌다. 그러나 달러화의 가치는 독일이 제아무리 침략해도 꿈쩍도 하지 않을 만큼 단

단한 최후의 방어선이었다. 달러를 제외하면 공황의 와중에 물밑에서 활발하게 거래되던 유일한 척도는 다이아몬드뿐이었다.

예술가들에게는 또 다른 고충이 있었다. 히틀러는 예술에 대한 자신만의 고유한 시각을 예전에 이미 드러냈다. 1937년 그는 현대미술에 대한 공격적인 발언을 서슴지 않았고, 작가들에게 "잡다하게 섞지 말고" 오직 순수한 형태의 작품만을 만들라고 경고했다. 미술관이며 화랑은 히틀러의 이상에 적합하지 않은 19세기와 20세기 미술품들을 철수했다. 그해 말 뮌헨에서는 소위 "퇴폐 예술"이라는 제목의 전시회가 개최되었다. 1,300여 작가의 작품이 이 자리에 소개되어 모욕을 당했으며 그 가운데에는 에른스트, 그로스, 딕스, 메챙제, 바우마이스터, 슈비터스, 피카소, 막스 베크만, 클레, 칸딘스키도 있었다. 현대미술은 독일에서 추방당했다. 다행스럽게도 나치는 전시회를 마치고 전시작들을 불에 태우는 대신 매각하는 쪽을 택했다(그러나 다른 많은 미술품은 소각되었다).

다수의 독일 중개상과 독일 내 모든 유대인 중개상은 이미 그들의 사업을 독일 바깥으로 철수했다. 나치가 원하지 않는 몇몇 작품은 달러와 교환되어 도로 경매장으로 돌아왔다.

1939년 6월 30일 루체른에서는 브라크, 피카소, 반 고흐, 클레, 앙리 마티스를 포함한 126점의 인기 작품을 소개하는 중요한 경매가 개최되었다. 입찰자 가운데에는 피에르 마티스나 커트 발렌틴처럼 뉴욕에서 찾아온 이들도 있었다. 피에르 마티스는 베를린을 떠나 뉴욕으로 이주한 지 얼마 되지 않았으며 커트 발렌틴은 조지프 퓰리처 주니어(그는 유럽에서 신혼여행 중이었다)를 동반했다. 그밖에 수많은 딜러와 미술관 대표들이 각국에서 모여들었으며, 양쪽 모두 그

그림들을 놀랄 만한 가격으로 확보할 태세를 갖추고 있었다. 그림들은 스위스 프랑으로 거래되었다. 경매 결과 입찰작 중 28점이 낙찰되지 않았고 전체 수익은 50만 스위스 프랑에 이르렀다. 독일인들은 이 돈을 파운드로 바꾸어 런던 계좌에 예치했다. 몇몇 작품은 낙찰된 가격이 턱없이 낮았다. 막스 베크만은 20달러에 팔려나갔고, 칸딘스키는 100달러, 클레는 300달러, 그리고 빌헬름 렘브루크는 10달러에 낙찰되었다.

"퇴폐 예술"전을 관람한 힐라 폰 르베이는 작품들이 마켓에 나오자 비추상주의를 지향하는 솔로몬 구겐하임 미술관에 어울릴 만한 그림들을 찾았다. 딜러를 통해 그녀는 칸딘스키 6점과 로베르 들로네 1점을 구입했다. 앞서 언급했던 이들을 포함해 독일 바깥에서 흘러들어 온 수많은 미술관 관계자, 중개상, 개인 컬렉터들과 마찬가지로 그녀는 작품 구입이 예술의 미래를 구원하는 일이며, 그렇지 않으면 예술은 파멸의 위기를 맞이할 것이라고 믿었다. 그러나 이 같은 매입 행위는 나치의 배를 불리는 원인이 되기도 했다.

아무튼 페기는 이러한 도덕적 딜레마에 동참하는 것을 미루어왔다. 어떤 형식으로든 그녀가 나치의 미술품 경매에 참가했다는 증거는 거의 희박하고, 어떤 기록도 존재하지 않는다. 분명 이상한 일이다. 아마도 그녀는 당시 그런 경매에 참석하거나 대리인을 보낼 만큼 한가하지 않았던 것이 아닐까 싶다. 페기는 정치의식이 없었고, 유대인에게 가해진 엄청난 공포는 아직 먼 미래의 이야기였다.

확실히 그녀는 1939년과 그 이듬해에 파리에서 꽤 많은 성과를 올렸다. 그로 인해 그녀는 부당소득으로 고소까지 당했다. 고의성은 없었던 것으로 여겨진다. 원한다면 바이어 시장에서 이득을 취할 수

도 있었기 때문이다. 하지만 페기는 자신이 구입하는 목록들이 몇 년 내로 인정을 받거나 또는 당시 이미 인정을 받고 있다는 사실조차 알지 못했다. 분명한 사실은 그녀의 집은 화가들로 문전성시를 이루었다는 점이다. 그들 대부분은 부자와는 거리가 멀었고 에른스트라든가 몬드리안 같은 작가들은 원초적으로 가난했다. 어떤 예술가는 "전투 없는 전쟁"으로 위장된 평화가 지속되는 와중에도 탈출을 간절히 열망했다. 유산을 상속받은 여인네가 '하루에 1점씩' 그림을 구입하고자 지갑을 벌리는 모습에 이들 모두는 혈안이 되었다. 가격은 저렴했다. 가브리엘 뷔페 피카비아는 전 남편의 1915년 작 「지구상에서 매우 희귀한 그림」(Very Rare Picture Upon the Earth)을 330달러에, 그리고 1919년 작(어떤 자료에 따르면 1916년 작) 「어린이 기화기」(Child Carburetor)를 200달러에 페기에게 팔아넘겼다. 페기는 뒤의 작품을 나중에 미국에서 되팔았다. 당사자인 프랑시스 피카비아는 정작 돈이 필요없었다. 그는 부유한 쿠바−프랑스 혈통 출신이었고, 127대의 자동차와 일곱 대의 요트가 그의 화려한 생애를 수놓았다. 페기는 이와 거의 동시에 앙드레 마송의 「무장」(The Armour, 1925)을 125달러에 구입했다.

이러한 그림들을 사도록 페기에게 충고한 조언자는 넬리 반 두스부르흐였다. 하지만 그들의 관계는 평탄하지 못했다. 두 여성은 때때로 심각할 만큼 다투었다. 넬리는 페기가 구입한 목록을 묶은 카탈로그를 비판했으며, 페기의 선택에 언제나 반기를 들고 나섰다.

1920년대 페기는 파리에서 루마니아 조각가 콘스탄틴 브란쿠시를 처음 만났다. 그는 1904년 이래 파리에 살고 있었다. 브란쿠시는 동

쪽으로 멀리까지 여행을 다녔고, 11세기 티베트의 신비주의와 시인 밀라레파[93]의 열광적인 추종자였다. 페기는 그가 만든 더없이 고상하고, 신체기능을 간결하게 묘사한 청동 작품을 오래전부터 탐내고 있었지만──그는 석회암과 대리석도 사용했다──그때까지 단 한 작품도 입수하지 못했다. 브란쿠시는 자신의 작품을 직접 팔았고 그 가치를 정확히 판단할 줄 알았다. 실제로 그는 조각을 자식처럼 생각하며 애정을 쏟았고, 그런 작품들을 내키지 않는 마음으로 파는 일은 극히 드물었다.

협상은 여러 달에 걸쳐 진행되었다. 먼저 페기는 그의 지인들과 관계를 재개하고 작가와 우정을 쌓아나갔다. 그는 페기를 초청해 막다른 골목에 있는 초라한 스튜디오에서 함께 저녁을 먹었다. 그는 매일같이 연장을 달구고 청동을 녹이는 아궁이에 숯을 집어넣고 음식을 손수 구웠다. 식사를 하면서 그는 자신이 할 수 있는 최고의 대접인 칵테일을 내놓았다. 62세의 나이에 번쩍이는 눈과 귀족풍의 턱수염을 기른 그는 트롤이나 트란실바니아 숲에 사는 대지의 신령처럼 보였다. 그는 페기를 '페기차'(Pegitza)라고 부르며 흠모했지만 정작 흥정에 들어가자 만만치 않은 가격을 제시했다. 페기는 신작 「공간의 새」(Bird in Space)가 마음에 들었다. 그에게 자신이 가진 매력을 최대한 발휘했는데도 그는 청동 에디션에 대해서는 작품당 4,000달러를 요구했다. 페기는 펄쩍 뛰며 거절했고 그들은 논쟁에 들어갔다. 그녀는 한 발 물러서서 다른 방법을 모색했다.

"로렌스는 나보고 브란쿠시와 결혼하면 그의 조각들을 전부 상속받지 않겠냐며 농담처럼 말했다. 그럴 가능성도 고려해보았지만, 곧 그는 나와 생각이 다르고, 나를 상속인으로서는 바라지 않는다는 사

실을 깨달았다. 그는 차라리 내게 가진 것을 모두 팔고 그 돈을 나무 구두 속에 감춰두는 쪽을 더 좋아했을 것이다."

페기 본인도 주변 사람들의 한결같은 증언에 따르면, "돈다발과 가까이 지내는 쪽을 더 좋아했고" 마지못해 얼마간 적선하곤 했다.

잠시 협상이 교착 상태에 빠져 있는 동안, 페기는 다른 경로로 브란쿠시의 초기작인 청동새 「마이아스트라」(Maiastra)를 구입했다. 이 작품은 의상 디자이너 폴 푸아레와 아내 드니스가 1912년경에 구입한 것이었다. 페기는 가브리엘 뷔페 피카비아에게서 소개받은 푸아레의 여동생 니콜 그룰트한테서 이를 입수했다. 푸아레는 드니스와 이혼했고, 돈이 필요했던 드니스는 결국 「마이아스트라」를 니콜에게 팔아넘겼다. 페기는 이 작품을 1,000달러에 구입했고 환율이 좀더 유리했던 프랑스 프랑으로 지불했다. 그녀가 지불한 금액은 5만 프랑이었다. 푸아레는 26년 전 이 작품을 1만 프랑에 샀다.

멋진 일격이었지만 「공간의 새」에 대한 페기의 마음은 변함이 없었다. 그녀는 브란쿠시를 달래보고자 넬리를 급파했다. 넬리는 임무를 성공적으로 수행하며 두 남녀를 위해 다시 한 번 만남의 자리를 주선했다. 이 자리에서 그녀는 20만 프랑에 합의를 보았다. "그리고 뉴욕에서 그 작품을 구입하면서 생긴 환율차로 1,000달러의 이득을 남겼다. 브란쿠시는 속았다고 여겼지만 그 금액을 받아들였다"고 페기는 만족스럽게 적어두었다. 그녀가 작품을 접수한 뒤 자동차를 몰고 가버리자, 조각가는 울음을 터뜨렸다. 바로 이 순간, 전쟁은 본격적으로 막이 올랐고 독일군은 파리로 진군했다. 그곳에는 전쟁에 관여하고 싶지 않은 브란쿠시가 버티고 있었다.

페기는 브란쿠시와 흥정하는 동안 다른 작품에 대한 협상도 멈추

지 않았다. 작품을 긁어모으는 과정에서 그녀는 딱 한 번 정색을 하며 퇴짜를 맞은 적이 있었다. 파리에 있는 피카소의 스튜디오를 방문할 무렵, 그는 이미 한 무리의 이탈리아 추종자들과 면담이 약속되어 있었다. 1940년 피카소의 입지와 자부심은 그야말로 대단했다. 그는 분명 그녀를, 예술을 진지하게 받아들이지 않는 그저 돈 많은 아마추어 호사가 정도로 생각한 것이 확실하다. 그는 페기가 작품을 구입하러 원기왕성하게 돌아다닌다는 이야기를 들었고, 이를 마뜩지 않게 여겼다. 근시안적이고 속물적인 냄새가 난다고 생각했던 것이다. 그는 대놓고 페기를 무시하다가 마침내 그녀에게서 몸을 돌리고 이렇게 말했다.

"부인, 란제리 매장이라면 2층에 있습니다."

넬리는 페기에게 젊은 프랑스 예술가 장 엘리옹을 돌아보라고 권했다. 그녀는 그의 작품 중 하나를 구입하기로 결심했다. 엘리옹은 당시 군대에 징집되었지만 파리에서 멀지 않은 병영에 배치되었다. 그는 페기와 넬리에게 자신의 작품을 보여주러 시내 중심가까지 찾아왔다. 그의 그림들은 여러 친구의 집과 아파트에 분산 수용되어 있었다. 페기는 「굴뚝청소」(The Chimney Sweep)를 225달러에 구입했고, 엘리옹에게 허버트 리드가 편찬한 시집 『배낭』(*The Knapsack*)을 선물했다. 이 시집은 군인들을 위해 문고 크기로 출판되었다. 페기는 다소 냉소적이고 잘생긴 30대 초반의 청년 엘리옹에게 상당히 마음이 끌렸지만 이 만남이 처음이자 마지막이 될 것이라고 짐작했다. 그로부터 몇 년 뒤 그는 그녀의 사위가 되었다.

남편과 헤어진 갈라 엘뤼아르는 살바도르 달리와 결혼했다. 페기는 달리의 작품에 특별히 열중하지는 않았다. 다만 초현실주의 컬렉

션의 구색을 갖추기 위해 그저 의무적인 차원에서 파리 중개상으로부터 소품을 구입한 것이 전부였다. 달리는 파리에서 은퇴하고 보르도 남서부 아르카숑에 있는 대서양 연안의 작은 시골에서 살고 있었다. 갈라가 잠시 파리에 들렀을 때, 메리 레이놀즈는 그녀를 초청해 페기와 만남을 주선했다. 두 여성은 예술을 후원하는 데 서로 접근방법이 달랐다——갈라는 한 예술가에게 일평생 헌신하는 것이 최고의 미덕이라고 여겼고, 당시 그렇게 살기로 마음먹고 있었다——페기는 그녀에게 「불안정한 욕망의 탄생」(The Birth of Liquid Desires)을 구입했다. 이 작품은 아직도 페기의 컬렉션으로 남아 있다. 페기는 이 그림을 가리켜 "무시무시한 달리"라고 언급했다. 동시에 그녀는 알베르토 자코메티에게 그의 최초의 청동작 「목이 잘린 여인」(Woman with Her Throat Cut, 1940)을 구입했다. 그는 이 작품을 직접 페기에게 가져다주었다.

이 시기 그녀는 대부분의 작품을 예술가를 통해 직접 구입했지만 뒤샹을 통해서도 2점, 그리고 중개상한테도 9점을 구입했다. 또한 돈이 궁한 넬리에게서도 5점을 샀다. 테오 반 두스부르흐의 작품 2점, 세베리니 1점, 발라의 「추상화 속도+소리」(Abstract Speed+Sound), 그리고 엘 리시츠키 1점 등 페기는 이들 모두를 400달러에 구입했다.

이러한 노력이 펼쳐지는 가운데, 페기의 지원세력은 넬리나 뒤샹에서 그치지 않았다. 특히 뒤샹의 경우는 자신이 일생 동안 만든 작품들을 미니어처로 제작하느라 여념이 없었다. 「가방형 상자」[94]라는 제목의 이 컬렉션은 서류가방에 담겨져 한정판으로 2점만 제작되었다. 페기의 곁에는 그밖에도 오래전부터 알고 지낸 또 다른 남

자가 있었는데, 그는 그로부터 몇 년 동안 그녀의 가장 중요한 조언자로 남았다.

하워드 퍼첼은 페기보다 몇 주 일찍 태어났다. 그는 클래식 음악에서부터 위대한 문학에 이르기까지 폭넓은 취향을 가진 매우 교양 있는 미국인이었다. 하지만 훗날 그는 『피네간 웨이크』를 인용할 때 더듬거렸던 과거를 장황하게 변명하기도 했다. 그의 주요 관심사는 현대 추상미술과 초현실주의였다. 그는 1930년대 초반 미국 웨스트 코스트에 초현실주의 갤러리를 열었고 마르셀 뒤샹과 친교를 나누었다. 1934년 샌프란시스코에 폴 엘더라는 서점이 있었는데, 그는 그 서점 뒤편에 개관한 동명의 작은 화랑에서 큐레이터로 활동했다. 1년 뒤에는 로스앤젤레스로 옮겨 스탠리 로즈 갤러리에서 막스 에른스트의 작품을 전시하기도 했다. 그는 계속해서 미로, 탕기, 달리, 마송의 작품들을 소개했다. 1936년 중반 그는 로스앤젤레스에 자신의 갤러리를 세우고 주목받을 만한 전시회를 열고자 결심했다. 새로운 예술은 예전보다 더 유리한 입지에 있었다. 하지만 그런 추세의 뉴욕과 달리 웨스트 코스트는 그와 관련해서 아무런 관심도 일지 않고 있었다. 대신 퍼첼은 다소 일찍감치 서부로 이주해온 월터와 루이즈 아렌스버그 부부, 그리고 영화배우였던 에드워드 G. 로빈슨 같은 지역 컬렉터들과 가깝게 지냈다. 비즈니스 감각이 전무해서 구매자들을 거의 끌어들이지 못한 퍼첼은 1937~38시즌을 끝으로 갤러리 문을 닫았다. 1938년 여름 그는 파리로 와서 2년간 유럽에 머물다가 다시 미국으로 떠났다.

페기는 구겐하임 죈을 열 때부터 이미 그와 교류하고 있었다(구겐

하임 쥔이 문을 닫은 것은 퍼첼 갤러리의 경우와 어느 정도 유사한 측면이 있다). 그는 페기에게 선의의 제안을 했고, 훗날 그녀가 소유한 탕기의 작품들을 빌려 전시회를 열기도 했다. 페기는 파리에 있는 메리 레이놀즈의 집에서 그를 처음 만났는데, 적어도 외모만큼은 상상과 전혀 다른 인물임을 알게 되었다.

"나는 왜소하고 까무잡잡한 곱사등이를 만날 것이라 기대했다. 하지만 이와 달리 그는 매우 덩치가 큰 땅딸보에 금발머리였다."

퍼첼에게는 육체적인 약점이 몇 가지 있었다. 그는 근시였고, 간질로 고생하고 있었으며 심장이 약했다. 말을 더듬는 버릇은 때때로 논리를 뒤죽박죽으로 만들었고, 이로 인해 그는 스스로를 정당하게 표현하는 데 어려움을 겪었다. 또한 술고래였고, 동성애적인 취향 때문에 곤경에 빠지기도 했다. 그렇지만 현대미술품에 관한 한은 뛰어난 선견지명의 소유자였다. 그는 현대미술을 알리는 데 열성적이었고, 시세를 파악하는 감각이 남달랐다.

"그는 단숨에 나를 사로잡았다."

페기는 매 순간을 사랑스런 심정으로 적었다.

"그는 나를 데리고 다니거나 아니면 적어도 자신 곁에서 떼놓지 않았고 그렇게 우리는 파리에 있는 모든 화가의 작업실을 찾아다녔다."

퍼첼은 그녀가 원치 않았던 수많은 작품을 사도록 만든 당사자이기도 했다. 대신 그녀가 아니면 발견 못했을 여러 작품을 소개하는 것으로 보상했다. 그는 넬리와 사이가 좋지 않았다. 페기에게 영향력을 행사하는 데 있어 그들은 라이벌 관계였고, 초현실주의와 순수 추상주의의 상대적인 가치를 두고 상반된 관점을 가지고 있었다. 페기는 적대 관계에 있는 이들 둘을 능숙하게 다루며 양쪽 모두의 의

견을 종합해 이득을 취했다. 페기가 우선으로 수집하려는 두 사조에 관한 이들 조언자의 관점은 나름대로 유용한 것이었다. 그들은 서로를 보완하고 있었다.

1938~39년 겨울 퍼첼은 페기를 막스 에른스트에게 소개했다. 1937년 런던 전시회 때만 해도 그녀는 이 독일의 초현실주의 화가를 만나지 못했다. 하지만 그녀는 그의 작품을 알고 있었고, 그중 하나를 구입하려 했다. 에른스트는 마흔일곱 살에 수려한 용모, 사자갈기와 같은 백발, 매부리코, 무엇이든 꿰뚫을 것 같은 눈을 지닌 신체 건장한 남자였으며, 본인도 이런 자신에 대해 너무나 잘 알고 있었다. 그는 함께 살던 두 번째 아내 레오노라 캐링턴과 헤어졌다. 만남은 충분히 성의 있게 이루어졌지만 페기는 에른스트에게서 그림을 구입하지 않았다. 대신 그녀는 레오노라에게서 「캔들스틱 경의 말」(The Horses of Lord Candlestick)을 샀다. 이것은 그다지 비중 있는 작품은 아니었는데 그녀는 훗날 이 그림을 신드바드에게 주었다(이 작품은 가족에게 상속된 몇 안 되는 유품 가운데 하나였다). 레오노라는 의기양양해졌다. 그녀에게는 첫 번째 매상이었기 때문이다.

1940년 초 페기는 넬리의 소개로 안톤 페브스너를 만났다. 이 러시아 조각가는 몇 년 동안 파리에서 활동 중이었고 페기는 그의 수줍은 모습에 호감을 느꼈다. 어쨌든 그녀는 그의 작품이 마음에 들었고 「전개곡면」(Surface Développable)을 그 자리에서 500달러에 구입했다. 이 만남은 우연히도 뒤샹의 괴벽을 확인해주는 계기가 되었다.

"페브스너는 마르셀 뒤샹의 오랜 친구였지만 메리 레이놀즈를 단한 번도 만나지 못했다. 우리는 그녀를 데리고 페브스너에게 찾아가

저녁을 같이 먹었다. 그녀가 마르셀의 20년지기 연인이라고 자신을 소개했을 때 그는 도저히 믿지 못하겠는 모양이었다. 그는 그녀의 존재 자체를 아예 모르고 있었다. 수년간, 적어도 일주일에 한 번씩은 마르셀을 만나왔는데도."

페기는 이렇게 덧붙였다.

"페브스너는 내게 엄청난 열정을 느꼈지만 겁쟁이인데다 남자답지 못했다. 나는 이러한 감정에 조금도 답하지 않았다. 그는 신학기를 맞이한 어린 남학생 같았다."

이 시기 신드바드와 페긴은 둘 다 프랑스 학교에 입학했다. 신드바드는 안시(Annecy)에, 페긴은 파리 외곽의 뇌이(Neuilly)에 있는 마리아 졸라 학교에 들어갔다. 부활절을 맞이해서 페기는 페긴의 학교 친구 자클린 방타두르까지 세 아이를 데리고 콜 다 보차로 스키를 타러 가기로 했다. 그에 앞서 로렌스는 그들을 므제브로 불러모았다. 페긴은 므제브를 싫어했지만 신드바드와 자클린은 잘 어울렸다. 페기는 투숙하던 호텔에서 이탈리아인 한 명을 데리고 왔다. 아이들이 스키를 타는 동안 그녀는 이탈리아 남자와 많은 시간을 보냈다. 므제브로 돌아가는 길목에 그녀는 낙상하여 발목을 삐고 팔이 심하게 부러졌다. 그러나 의사가 뼈를 맞춰주자마자 그녀는 차를 몰고 파리로 냉큼 돌아왔다. 케이 보일 베일과 한 지붕 아래서 지내느니 한시라도 빨리 나오는 편이 더 나았던 것이다.

미술품을 추구하는 것과는 별개로, 페기는 1940년 초 몇 달 동안 작곡가 버질 톰슨과 함께 시간을 보냈다. 그녀는 그를 유혹하려다 그가 게이라는 사실을 알고 친한 친구로 지냈다. 그는 페기를 묘사한 음악을 작곡했다. 그녀는 이 곡을 위해, 그가 작곡한 「음악 나라」

(The State of Music) 악보를 읽으면서 포즈를 취했다. 하지만 3악장의 피아노 소나티나로 완성된 소품을 들으면서 그녀는 자신과 '조금도 닮지 않았다'는 사실만을 확인했다. 버질은 이에 개의치 않았던 것 같다.

친구로 남은 이들은 훗날 전쟁 중 뉴욕에서 다시 만났다. 이때 버질은 메리 레이놀즈와 유례없는 말다툼을 벌인 페기를 위로하기 위해 하룻밤 만에 음악을 작곡해왔다. 독일이 파리를 공습하자 페기는 컬렉션을 옮길 화물자동차를 구할 수 있는지 수소문해보았다. 메리는 만약 트럭을 구하더라도 독일로부터 탄압받는 피난민을 위해 써야 한다고 반박했다. 다행히 트럭 건은 무산되었고 그들은 시험당하지 않아도 되었다. 페기는 너무도 태평하게 다음 작품을 사러 계속 돌아다녔다. 설령 독일에 대해 일말의 공포를 느꼈더라도 그녀는 그것을 애써 무시했을 것이다. 폴란드는 히틀러에 의해 폐허로 짓밟혔을지라도 프랑스와 그 수도만큼은 버틸 수 있을 거라고, 또 제1차 세계대전이 그들의 삶에 개입할 수 없었던 것처럼 이번에도 전쟁이란 그저 먼 나라 일이 될 것이라고 그녀는 생각했다. 1940년 4월 9일 이른 아침, 독일 공수부대가 오슬로 포르네부 비행장에 착륙했고 삽시간에 수도가 포위당했다. 같은 날 페기는 페르낭 레제의 스튜디오에 들러 1919년 작 「도시의 사람들」(Men in the City)을 구입했다. 레제는 그녀의 침착한 모습에 놀라움을 금치 못했다. 다음 날 그녀는 만 레이한테서 상당한 분량의 작품을 사들였다.

페기는 여기서 멈추지 않았다. 런던에서 포기한 미술관 건립을 위해 마땅한 장소를 물색하러 다니며 많은 이를 놀라게 했다. 4월 9일 레제를 방문한 바로 그날 그녀는 방돔 거리에서 적당한 아파트를 발

견했다. 그곳은 쇼팽이 임종한 명소이기도 했다. 그녀의 계획이 전혀 실현 가능성이 없다는 소유주의 비관적인 충고에도 불구하고 페기는 그곳을 임대했다.

당시 페기가 안아야 할 또 다른 문제는 불편한 라이벌인 솔로몬의 부관, 힐라 폰 르베이 남작부인이었다. 1939년에 솔로몬 R. 구겐하임 재단의 파리 주재원 이반호에 랑보송은 솔로몬이 출자한 3,000달러의 기금으로 "비추상주의 연구 및 보급"을 위해 '상트르 구겐하임' (Centre Guggenheim)을 건립했다. 몰려오는 전운 때문에 더 이상의 추진은 불가능했지만, 1940년 초 랑보송이 솔로몬과 르베이에게 보낸 편지에는 독일의 방해보다 오히려 페기에게 추월당할까봐 더 고심한 흔적이 엿보인다. 그는 1월에 힐라에게 다음과 같은 편지를 적어 보냈다.

"아시다시피, 페기 구겐하임 부인은 주도권을 원하고 있는 것 같습니다. 이름이 비슷하기 때문에 유리하기도 하겠지요. ······이 시점에서 걱정되는 것은 (그녀가 후원하는 작가들에게 들은 이야기입니다만) 그녀가 추구하는 바가 우리와는 전혀 다르다는 점입니다."

랑보송은 분명 더 많은 예산이나, 최소한 격려만이라도 받을 수 있기를 원했다. 하지만 힐라는 뉴욕 미술관을 통해 유리한 고지를 점령했을뿐더러 자신의 독일 국적을 걱정하느라 파리에 온전히 주의를 기울일 수 없었다. 영국에 있던 랑보송은 3월에 솔로몬에게 다시 편지를 보냈다.

지금이야말로 그 어느 때보다 더욱 강력하게 실천이 필요한 때라고 생각합니다. 전쟁이 끝나자마자 선두에 서고자 한다면 말이

지요. ……우리와 같은 생각을 하는 이들이 주변에 있습니다. ……페기 **구겐하임** 부인은 지난해 런던에 미술을 위한 본거지를 세우고자 했고 지금은 파리에서 그 일을 시도하고 있습니다. …… 만약 아무 일도 하지 않는다면, 우리가 그동안 쏟은 노력과 실천의 성과를 거둬가는 쪽은 정작 그녀가 될지도 모릅니다.

랑보송의 걱정은 초현실주의를 편애하는 페기가 비추상주의 미술의 순수한 활동을 타파하는 데 있었다. 페기의 '경쟁'에 대한 르베이의 반응은 예전에 비해 형평성을 찾아가고 있었다. 4월 18일, 그녀는 랑보송에게 격려의 편지를 보냈다.

"페기 구겐하임은 우리의 명성에 편승하려는 듯 여겨집니다. 어쨌든 이런 시대에 그녀가 불쌍하게 굶주리는 화가들의 그림을 그처럼 많이 사들이는 행위는 좋은 의도로 받아들이고 싶습니다."

페기는 이런 모든 일이 안중에도 없었다. 그녀는 넬리의 추천으로 '데 스틸'파 화가 조르주 방통겔로를 고용해 넓은 아파트를 미술관과 주거용 공간으로 다시 꾸몄다. 아파트는 퇴폐적인 석고상과 벽화로 가득했다. 그녀는 우선 19세기 장식 위에 그림을 덧입히고 천사 석고상들을 모두 폐기처분했다. 하지만 곧이어 파리가 그다지 안전한 장소가 아니라는 사실, 그리고 그녀의 컬렉션이 그것을 '타락한 예술'로 간주한 자들의 습격 앞에 홀로 남겨질 것이 분명하다는 사실을 페기마저도 확실히 감지하게 되었다. 그녀는 집주인에게 2만 프랑의 보상금을 지불하고——그는 임대계약서에 서명도 하기 전에 신용만으로 이 모든 파괴적인 작업을 허락했다——그림들을 멀리 대

피시킬 수 있는 곳을 찾아다녔다. 하지만 그녀만이 아니었다. 모든 미술관과 딜러들이 공포에 떨고 있는 작품들을 숨기고 보관할 곳을 물색하고 있었으며——이 작품들은 모두 독일군에게 약탈당하거나 파괴당할 소지가 많았다——그러한 공간을 확보하기 위한 경쟁은 치열했다. 딜러였던 폴 로젠버그는 보르도 근처 지하 저장고에 162점의 미술품을 넣어두었다. 그 가운데에는 피카소, 브라크, 모네, 마티스의 작품도 있었다. 조지스 윌든스타인은 파리에 있는 프랑스 은행에 329점을 보관해두었다. 미리암 드 로트쉴트는 디에페의 모래언덕에 그녀의 컬렉션 중 상당수를 묻어두었지만 위치를 표시해두지 않아 이후 영원히 찾지 못했다. 모리스 르페브르 푸아네는 탕기, 레제, 오장팡의 작품 다수를 전쟁 중에 다로가의 비밀장소에 무사히 은닉했다.

레제는 루브르 박물관 보관창고라면 그녀의 작품을 모두 수용할수 있을 만큼 공간이 충분할 것이라고 제안했다. 그녀는 자신의 그림들을 모두 화틀에서 뜯어내 둘둘 말아 포장해두었지만 루브르 측은 그녀의 컬렉션을 비중있게 평가하지 않는다고 통보했다. 작품들이 너무 현대적이었던 것이다. 페기는 회고록에 매우 힘찬 필치로 이렇게 적었다.

"그들이 보관가치가 없다고 여긴 작품들은 칸딘스키 1점과 클레 및 피카비아의 작품 다수, 큐비즘 작가였던 브라크 작품 1점, 그리스 1점, 레제 1점, 글레즈 1점, 마르코시스 1점, 들로네 1점, 미래파 작품 2점, 세베리니 1점, 발라 1점, 두스부르흐 1점, 그리고 '데 스틸' 화가 몬드리안 1점이었다. 초현실주의파 미술품 중에는 미로, 막스 에른스트, 키리코, 탕기, 달리, 그리고 마그리트와 브라우너의

그림들이 포함되어 있었다. 조각은 심지어 고려 대상에 들어가지도 못했다. 그중에는 브란쿠시, 자크 립시츠, 로랑스, 페브스너, 자코메티, 무어와 아르프가 있었는데도 말이다."

이는 그녀가 얼마나 부지런히 작품을 수집하러 다녔는지 확인할 수 있는 대목이다. 어림잡아 1940년 중반까지 페기는 50여 점의 작품을 사들였고 그중 37점이 이미 그녀의 컬렉션에 편입되어 있었다.

수년 후 루브르 박물관이 그녀의 컬렉션전을 제의해오자 그녀는 너무도 통쾌해하며 매우 거만한 태도로 이를 받아들였다.

마침내 그녀의 친구 마리아 졸라가 자신의 소유지에 있는 헛간을 컬렉션 은닉처로 제공했다. 그녀는 자신이 운영하던 두 학교를 모두 비시 북부의 생제랑 르 퓌에 있는 성으로 이전한 터였다. 페기는 고마운 마음으로 이를 받아들이고 작품들을 옮길 방법을 마련했다. 그 자체는 어려운 문제가 아니었다. 운 좋게도 독일군이 그 마을을 막 거쳐간 다음이어서 페기의 컬렉션은 무사할 수 있었다.

이제 페기 자신만 자유롭게 파리를 떠나면 되는 것이었다. 하지만 페기는 당시 빌 위드니라는 또 다른 연인과 교제 중이었고 이별은 견딜 수 없었다. 당시 그녀의 삶에는 히스테리라는 것이 따라다녔다.

우리는 카페에 앉아 샴페인을 마시곤 했다. 엄청난 불행에 둘러싸여 있던 그 시절, 우리가 얼마나 얼간이처럼 살았는지 생각하면 지금도 이해할 수가 없다. 열차들은 불행한 피난민과 무장한 몸뚱이들을 싣고 파리로 쇄도했다. 이 모든 불행한 사람들을 왜 돕고자 하지 않았는지 알 수가 없다. 하지만 나는 그렇게 하지 않았다. 대신 나는 빌과 샴페인을 마셨다. 여행비자가 만료된 마지막 순

간, 나는 비자를 갱신하려고 했지만 거부당했다. 나는 예전에 파리에 발이 묶이는 꿈을 꾼 적이 있었다. 내가 떠날 수 없다는 것을 깨달았을 때, 나는 예전에 꾸었던 꿈을 떠올리면서 공포에 떨었다. 독일군은 매시간 다가오고 있었다. 내 친구들은 모두 떠났다. 빌은 남아 있기로 결심했다. 그의 아내는 멀리 떠나기에는 너무 병약했기 때문이다.

그렇다고 그녀의 사고체계가 완전히 멈춘 것은 아니었다. 적어도 가솔린 몇 통쯤은 챙겨놓을 여유는 있었다. 1940년 6월 12일 탈보에 연료를 가득 채운 뒤―독일군이 이 도시에 입성하기 이틀 전― 페기는 넬리와 두 마리의 페르시아 고양이를 태우고 파리를 떠났다. 그들은 므제브로 향했다. 그 시점에 여행비자는 더 이상 필요하지 않았다. 독일군이 쳐들어오기 전 쏟아져 나온 200만 인파로 도로는 인산인해를 이루었다. 사람들은 대부분 남서쪽 보르도 지방으로 향했다. 그곳에는 투르로 옮겨간 자유정부가 있었다. 나라가 함락되지 않는 한 그곳은 마지막 도피처였다. 페기는 남동쪽으로 향했고 그쪽 길은 더 수월했다. 하지만 때때로 그녀는 가던 길을 저지당했다. 이탈리아군이 전쟁에 개입했고, 므제브는 국경에서 그리 멀지 않았기 때문이다. 우여곡절 끝에 그들은 무사히 여정을 마쳤고 며칠 만에 페기는 자식들과 상봉했다.

로렌스는 그대로 머물러 상황이 끝날 때까지 기다려야 한다고 엄포를 놓았다. 왜냐하면 거리마다 공포가 확산되었고 서로를 잃어버리거나 사고를 당할 위험이 높았기 때문이다. 프랑스 내 다른 지역, 특히 점령지와는 연락이 거의 불가능했다. 식량은 비록 얼마 안 있

어 압수되어 독일로 보내질 운명이었지만 금세 바닥날 만큼은 아니었다. 페기와 넬리는 베이리에 근처 안시 호숫가에 집을 구해 여름을 보냈다. 케이 보일 베일이 있는 므제브로부터 안전할 만큼 멀리 떨어져 있으면서, 위급한 경우 금세 돌아갈 수 있을 만큼 가까웠다. 장과 조피 아르프 부부가 뫼동에서부터 도망쳐 나와 그들과 함께 살았다. 바로 이웃에는 프랑스계 미국인 쿤이라는 괴짜 부부가 아들 에드가와 딸 이본과 함께 살고 있었다. 페긴과 신드바드는 각각 이들 자녀에게 애처로울 만큼 반해버렸다. 이본은 신드바드에게 별로 관심이 없었지만 페긴은 에드가에게 처녀성을 바쳤다. 에드가는 아주 오랜 시간이 지난 뒤, 로렌스의 또 다른 딸 케이트와 똑같은 사건을 일으켰다.

로렌스와 케이의 관계는 여전히 내리막길을 걷고 있었다. 이 시점에 케이는 커트 위크에 이어 또 다른 오스트리아인을 사랑하고 있었다. 요제프 폰 프랑켄슈타인 남작이라는 이 남자 역시 케이보다 10년 연하였다. 전쟁이 발발하자 두 남자는 모두 리용 근처의 캠프에 억류되었다. 위크는 그 후 외인부대에 합류했다. 노골적으로 나치즘을 반대했던 프랑켄슈타인은 므제브로 돌아와 케이와 사랑에 빠졌지만 그녀가 여전히 커트를 사랑하고 있다고 생각했다.

아이들은 점점 성장하고 있었으며, 이 또한 쉽지 않은 문제였다. 로렌스는 아무런 대책 없이 케이가 어니스트 월시와의 사이에서 낳은 딸 바비에게 자신이 친부가 아니라는 사실을 알려주었다. 이어서 로렌스의 어머니는 크리스마스 선물로 다른 아이들에게는 10달러를 보내면서 바비에게만 5달러를 주었다. 각각 열다섯 살과 열일곱 살이 된 페긴과 신드바드는 성적으로 조숙했다. 이를 걱정한 케이와

는 달리, 누이와 언제나 가깝게 지내온 로렌스는 다시금 근친상간에 대한 구상을 농담처럼 떠올렸다. 그는 딸들과 함께 목욕을 하며 자신의 페니스 크기로 아이들의 관심을 끌곤 했다. 그러나 이쯤에서 자제했고 더 심한 행동은 하지 않았다. 로렌스는 언제나 위태위태한 삶을 즐기는 부류의 남자였다.

아르프 부부는 독일의 전쟁 도발에 섬뜩해했다. 알자스 지방에서 태어나 한스라는 이름으로 세례받은 아르프는 이때부터 자신의 이름을 장으로 바꾸었다. 그들은 미국으로 망명할 계획을 세웠다. 이 계획에는 수천 명의 사람이 동참했다.

정착한 이후 페기는 다른 사람들의 애정관계에 유독 지나친 관심을 보였다. 그녀를 평생 동안 따라다닌 결점이 이때 처음 증상을 나타낸 것이다. 그녀는 나이라든가 친밀도에 상관없이 어느 누구에게나 그들의 성생활에 대해 천진난만하게 캐묻고 다녔다. 이처럼 엉뚱한 기질은 분명 그녀의 외가 쪽 할머니에게서 물려받은 것으로, 모두들 당황하거나 유쾌하게 또는 혐오스럽게 받아들였다. 심지어 사춘기 전인 로렌스와 케이의 딸들에게까지 이러한 설문은 이어졌고, 훗날 그녀의 손녀도 그들만큼이나 당황했다. 그녀가 왜 그토록 섹스에 열중했는지는 풀리지 않은 수수께끼로 남아 있다. 하지만 그녀가 그처럼 많은 남자와 잠자리를 함께했음에도 정작 진지하게 매료된 사람은 극히 드물었다는 것이 사실이다.

마땅히 훌륭한 유혹의 대상도 없고, 또한 다소—다시 읽기 시작한 D.H. 로렌스에게 영감을 받아—"하류 계층의 남자를 원하는" 열망으로 그녀는 그 작은 마을의 미용사와 가깝게 지냈다. 이 관계는 그녀가 권태에서 벗어나보고자 머리를 다양한 색깔로 염색하는

과정에서 시작되었다. 이 시기의 세계 정세를 반영하는 뚜렷한 징후는 거의 찾아볼 수 없다. 다만 지금까지 보아왔다시피 페기는 사려 깊은 성격이 아니었고, 불굴의 순진함만이 그녀의 인생 전반에 걸쳐 그녀를 방해하거나 보호해왔다. 잔인하게 말하자면 '지성의 결핍'이라고 할 수 있겠지만, 진실은 그 둘 사이의 어딘가에 있으며 심지어 정확한 정의마저도 피해가고 있다. 페기는 호감을 느끼지 못하는 대상은 철저하게 무시하는 외고집 성격의 소유자였다. 반면 자신이 선택한 길 위에서는 그 어떤 방해물도 철저하게 짓밟아버렸다.

그녀는 머리를 본래 색깔과 거의 유사한 밤나무색과 밝은 오렌지색으로 번갈아가면서 염색했다. 신드바드는 재미있어했지만 이를 불쾌하고 예민하게 받아들인 페긴은 그만 울음을 터뜨렸다. 다음에는 진한 검은색으로 바꾸었다. 그녀의 머리는 그 후 몇 년 동안 이 색깔을 유지했다. 페긴은 매번 살롱에 끌려갔다. 페기는 기분전환이 필요했고 페긴은 미용사가 어머니의 머리카락을 들볶는 동안 몇 시간이고 앉아 있어야 했다. 정작 페긴 본인은 대책 없이 타고난 곱슬머리였다. 페기가 새로운 애인에게 싫증을 느낄 즈음 그녀는 간신히 안도했다. 그러나 페긴의 엄마는 여전히 섹스의 기쁨에 열광했고, 곧바로 눈을 돌려 다음 상대를 물색했다. 그중에는 심지어 나이가 지긋한, 브란쿠시를 연상시키는 미남 시골 어부도 있었다.

어찌어찌하다가 페기는 쿤의 처남에게 정착했다. 군인이었던 그는 독일군에게 생포되었다가 탈출했다. 그들의 관계는 그리 길게 가지 못했다. 페기는 저녁식사에 그를 초대했고 다음 날 밤에도 다시 불렀다. 그가 막 집에서 나서려 할 때 그의 누이가 그를 찾으러 왔다. 누이가 히스테리를 일으키며 집 안 전체를 뒤져봐야겠다고 실랑

이를 하는 사이 그는 몸을 숨겨 뒷길로 도망쳤다. 다음 날 쿤의 처남은 수영 중인 페기를 찾아와서 다시는 만나지 않겠다고 통보했다. 페기가 그와 얘기하려고 물 밖으로 나오자 말초신경이 곤두선 그는 그 자리에서 이별을 철회했다. 그 뒤 쿤 부인은 페기에게 찾아와 동생이 남창이라며 조심하라고 일러주었다. 페기는 자신이 스스로를 충분히 돌볼 수 있을 만큼 나이를 먹었다며 쏘아붙였다. 진실이 무엇인지는 알 수 없지만, 쿤은 페기의 말에 맞장구를 치며 그렇지 않하도 미워하던 아내에게 보복했다. 쿤은 페기의 단골손님이 되었고, 어떤 날은 흥미롭게도 넬리의 스물다섯 살 난 남자친구 소로 미강 아피티에게 유럽과 아프리카에서의 흑인의 처지에 대해 설명해주었다. 아피티는 다호메(베냉)[95]라는 국가에서 두 번——1958년과 1964~65년——이나 대통령을 역임했다.

그 여름이 끝날 무렵 페기는 므제브에 있는 호텔로 옮겨갔다. 새 정부는 훨씬 체계적이었다. 그녀에게 유효한 여행서류가 없다는 사실은 아이들과 가까이 있는 편이 더 낫다는 것을 의미했다. 이때부터 그녀는 가능한 여행을 자제했다. 므제브에서 그녀는 요제프 폰 프랑켄슈타인을 만났다. 그녀는 그가 누구인지 그리고 어떤 상황인지 알고 있었다. 그는 케이와 관련해 처음부터 끝까지 혼란스러운 상황이었고, 페기는 그를 유혹해 달콤한 복수도 가능하다는 것을 간파했다. 그러나 그렇게 치사한 사건은 일어나지 않았다. 남작은 그대로 케이의 연인으로 남아 있었다. 다만 이러한 페기의 선택에 신드바드는 씁쓸한 만족을 느꼈다. 그는 케이가 로렌스를 배신한 것으로 생각했기 때문이다.

초가을 페기는 근처에 살던 조르지오 조이스에게 컬렉션을 열차

에 싣고 생제랑에서 안시로 옮겨달라고 부탁했다. 안시는 규모와 상관없이 가장 가까운 마을이었다. 조이스는 시키는 대로 했고 운송품들은 안시 역에 도착했지만, 아무도 그녀에게 통보할 생각을 하지 못했다. 작품들은 페기에게 전달되기까지 한 주 내내 역에 방치되었지만, 다행히도 아무 손상도 입지 않았다. 작품들을 집 안 어디에 둘 것인지가 그 다음 걱정거리로 떠올랐다. 페기로서는 예전에는 걱정해본 적이 없는 문제였다. 그녀와 넬리는 이 문제를 해결할 때까지 보호용 방수포로 포장상자들을 싸두었다.

페기는 그림과 조각들을 어디든 전시하려는 의지를 아직도 고수하고 있었다. 그녀의 고집스러운 면모를 다시 한 번 알 수 있는 부분이다. 다행히도 넬리는 그르노블 미술관의 큐레이터 피에르 앙드리 파르시를 알고 있었다. 그르노블은 생각보다 그리 멀지 않은 남쪽에 있었으므로 넬리는 그에게 도움을 청하기 위해 찾아갔다. 앙드리 파르시는 현대미술을 좋아했지만 전시회를 보장하지는 못했다. 프랑스가 함락되어감에 따라 밀고자는 점점 늘어나는 추세였고, 이제 겨우 전쟁이 시작된 와중에 아무리 비점령지라 하더라도 그것은 쉽지 않은 모험이었다. 그는 컬렉션들을 책임지고 보관하기로 했다. 이것이 안시 기차역에서 그것들을 떠나 보내는 것보다는 훨씬 안전한 선택이었다. 이사를 준비하는 동안 페기는 창고 답사를 위해 넬리와 함께 그르노블로 가서 호텔 모데른에 묵었다. 앙드리 파르시의 현대미술에 대한 지식은 열정만큼이나 대단했다. 또한 페기에 대한 열정도 그에 못지않았다. 페기도 그에게 매력을 느끼긴 했지만, 그가 "재미있고 자그마한 50대 남자"였던 만큼, 그녀에게 구애할 기회는 거의 없었다고 보는 것이 무방하다. 그런데도 그는 언제나 아내를 대

동하지 않고 페기와 넬리와 식사를 하러 왔다. 그리고 그녀들이 아내에게 보낸 초대장을 그가 한 번도 제대로 전달하지 않은 사실도 들통났다.

이즈음 페기는 초로의 로베르 들로네와 아내 소냐를 만났다. 프랑스 남부에 살고 있던 그는 페기에게 「원반」(Disks)이라는 작품을 선보이고자 그르노블까지 찾아왔다. 그녀가 파리에서 사고 싶어 안달했던 작품이었다. 페기는 이 그림을 425달러에 구입했으며 페르시아 고양이 조르지오도 덤으로 주었다. 고양이들은 끔찍한 냄새를 풍기며 서로 사이좋게 지내지 못하고 있었다. 고양이를 좋아했던 들로네는 냉큼 조르지오를 받아갔다(경제적으로 심각한 상황에 처해 있던 들로네는 이 거래를 무척 고맙게 받아들였다. 얼마 후 그는 중병으로 앓아 눕다가 이듬해 세상을 떴다. 그의 곁에는 조르지오가 남아 있었다).

독일군이 프랑스 전체를 점령할지도 모른다는——아니 적어도 비시 정부[96]가 절대 독일로부터 독립할 수 없을 것이라는——위협은 날이 갈수록 커졌다. 내부적으로 찬반양론이 엇갈리는 가운데 미 연합군의 참전이 확실해졌다. 이로 인해 미국 여권은 보호 대상에서 제외되었다. 유대인에게는 특히 그랬다. 뉘른베르크 법령[97]이 발표됨에 따라, 페긴과 신드바드도 똑같은 위험에 직면했다. 영국 봉쇄는 효력을 발휘하기 시작했고, 교통이나 난방을 위해 필요한 연료는 과일만큼이나 귀해졌다. 리옹의 미국 영사관은 때를 보아 망명하라고 재촉해왔고, 1940~41년 겨울, 로렌스는 떠나는 것만이 최선의 방책이라고 결심했다.

페기는 컬렉션도 걱정해야 했다. 미국으로 간다면 컬렉션도 함께

가야 했다. 그녀는 파리에 있는 오랜 전통의 '르페브르 푸아네' 상회와 접촉을 시도했다. 이 회사는 그녀가 구겐하임 죈을 정리할 당시 모든 미술품을 포장해서 런던에서 파리로 옮겨준 운송업체였다. 연락은 쉽지 않았다. 파리는 점령되었고, 그곳과 비점령지 사이를 오가는 일반우편은 모두 검열 대상이었다. 이 때문에 그녀는 암호로 의사를 주고받는 수밖에 없었다. 도움을 요청하는 그녀의 호소는 다행히 무사히 전달되었고, '르페브르 푸아네'는 모든 것을 책임지겠다는 좋은 소식을 알려왔다. 그녀의 컬렉션을 뉴욕으로 보내는 데는 아무런 문제가 없는 듯 여겨졌다. 새로운 법령을 교란시킬 목적으로 그녀는 가사용 물건을 몇 가지 함께 포장해 '가사용품'으로 구분해 보냈다. 가솔린과 동선의 물리적 제약이 점점 가중되는 와중에도 운송업은 평화시와 거의 진배없을 만큼 순조롭게 운영되고 있었다.

르네 르페브르 푸아네는 그르노블로 단독으로 찾아와서 작품들을 미리 살펴보고 갔다. 그로부터 두 달 뒤 그와 페기는 느긋한 마음으로 작품을 모두 침대보와 담요 사이에 포개어 다섯 개의 대형 포장상자에 나누어 담았다. 페기는 덤으로 자신의 소형 탈보 승용차까지 배에 실었다. 그녀는 가솔린 배급이 여의치 않자 자동차를 여섯 달 동안 차고에 방치해두고 있었다. 유일한 고민은 차를 어느 차고에 두었는지 처음에는 기억이 잘 나지 않았다는 점뿐이었다. 1973년, 르네의 형 모리스는 이 당시를 이렇게 회고했다.

1941년 르네가 일찌감치 그르노블에 가 있을 동안 나는 파리에 있는 독일 사무소에 찾아가 미국으로 가구를 역수출하는 것이 가능한지 물어보았다. 뉴욕 웨스트 55번가에 있는 우리 회사는 문을

닫았지만, 르네는 미국 로스앤젤레스로 돌아가기로 결심했다. 독일군은 이를 허락하고 트럭을 빌려주었고, 여기에 나는 가구를 단지 2점만 실었다. 또 다른 독일군과 마주쳤지만 우리의 트럭은 운 좋게도 비점령지까지 무사히 통과할 수 있었다.

그르노블 미술관에서 르네는 자신의 가구와 페기의 컬렉션을 상자에 포장하고 있었다. 그는 이것들을 페기의 수화물 및 마르셀 뒤샹의 여행가방 작품 시리즈와 함께 트럭에 실었다. ……트럭은 마르세유로 향했고, 르네는 모든 것을 가사용품이라고 속인 채 뉴욕행 배에 실어 보냈다.

모든 것이 순조롭게 끝났고, 함께 일하는 동안 페기의 연인이 되어준 르페브르 푸아네도 떠나갔다. 페기는 가족과 친구들의 탈출에 모든 관심을 집중했다. 그녀는 필요한 서류들을 준비했지만, 출발은 아슬아슬하리 만큼 지체되었다.

막스와 또 다른 출발: 마르세유와 리스본

• 간주곡

두 페이지 또는 네 페이지로 줄어든 신문들은 칼럼마다 전쟁과 피난으로 흩어진 가족을 찾는 사람들의 3단 광고를 실었다. 이러한 광고들은 신랄하다 못해 비극적인 상황을 대변해주었다.

"어머니가 어린 딸을 찾습니다. 나이는 두 살이고, 피난 중에 투르와 푸아티에 사이의 도로에서 잃어버렸습니다." 또는 "나의 아들, 자크의 쾌유를 알려주는 정보에 후사하겠음, 10세, 6월 17일 보르도에서 마지막으로 목격."

배리언 프라이, 『요구에 대한 굴복』

나는 너무도 불행해서 영국으로 돌아가 전쟁을 돕고 싶었다. 그래서 영국 비자를 내려고 했다. 이는 물론 실제로 불가능한 일이었으므로, 나는 열차에서 만나 친하게 지내던 영국 남자와 결혼할 생각까지 했다. 이러한 방법이라면 영국으로 다시 돌아갈 수도 있었다. 다행히도 그 영국인은 이미 종적을 감추었다. 어쨌든 내게 아이들을 포기할 권리는 없으며 미국에서 그들을 돌보는 것이 나

의 의무라고 로렌스는 말해주었다. 그래서 나는 이 실성한 듯한 계획을 포기했다.

페기 구겐하임, 『금세기를 넘어서』

1940년 9월 27일, 한 독일인이 내린 지령은 모든 유대인이 점령지로 귀환하는 것을 금지했다. 뒤이어 10월 3일 비시 정부의 반유대주의 법령이 처음으로 발효되었다. 뉘른베르크법령을 흉내낸 이 법령으로 인해 프랑스 유대인들에게 공무원, 군인(심지어는 육군하사관조차), 교육, 방송, 극장, 영화, 언론과 관계된 취업이 실질적으로 금지되었다. 외국인 유대인들은 체포되어 수용소에 수감되었다. 그곳에는 기생충, 굶주림, 추위, 불결함, 질병이 기다리고 있었으며 낮에는 벼룩이, 밤이면 빈대가 득시글거렸다. 페기의 미국 여권은 그녀를 일시적으로 보호해주었지만 전운은 빠르게 모여들었다. 비시 정부가 이민 온 유대인, 특히 외국 국적의 유대인들은 제거해버리는 편이 낫다고 판단하고 이를 추진하는 데는 나치의 추임새가 따로 필요 없었다. 동시에 나치와 비시 정부 사이에 맺은 휴전협정 제19조항에 의거해 프랑스인들은 나치가 추구하는 대독일제국——독일과 점령지——의 그 어떤 '요구에도 복종'할 것을 명령받았다.

외국의 피난민 수용은 한계에 이르렀고, 1940년 프랑스 내 비점령지는 유대인 피난민뿐 아니라 대독일제국에서 탈출한 정치적 망명자들로 넘쳐났다. 이 가운데는 화가와 작가로 활동하는 프랑스 남녀가 다수 포함되었다. 아무 대책이 없던 이들은 하나같이 당황하고 공포에 떨며 탈출만을 모색했다. 마르세유는 '점령당하지 않은' 프랑스의 중요 항구였다. 1940년과 41년 이곳은 언제나 격동적이고,

번잡했으며, 국제적인 요충지로서 잡다한 문화와 인종의 도가니가 되었다. 비자를 얻기 위해 영사관을 에워싼 희망에 찬 피난민이 아니더라도 도시는 해산 대기 중인 군인들로 가득했다.

그곳에서는 온갖 출신의 프랑스 군대를 만날 수 있었다. 식민지 출신의 군대는 밝은 빨간색 터키식 모자나 셰샤[98]를 머리에 쓰고 있었다. 지원병으로 구성된 외인부대는 먼지가 덮인 케피[99]를 썼다. 주아브병[100]은 자루 같은 터키식 바지를 입고 있었다. 스파이스 부대는 까만 띠를 허리에 두르고, 알프스 보병들은 올리브 그린색의 군복에 커다란 베레모를 왼쪽 귀까지 삐딱하게 내려 썼다. 최전방 터널에서 빠져나온 먼지투성이의 비밀 공작원은 회색 점퍼(스웨터)를 입고 있었다. 기병대는 산뜻한 카키색 명주옷을 입고 사슴 색깔의 총개머리를 올려 들고는, 케피나 헬멧 대신 멋진 갈색 벨벳 모자를 썼다. 세네갈 흑인들은 터번을 머리에 두르고 금박으로 만든 별로 고정했다. 탱크 부대는 가죽으로 덧댄 헬멧을 썼다. 녹초가 된 수만 명의 일반 보병대는 지저분하고 불결했다. 생샤를 문 앞은 하루 온종일 군인과 피난민들로 문전성시를 이루었다. 그들은 두고미에와 카네비에 거리를 오르내렸으며, 카네비에와 비유 항구에 있는 카페며 레스토랑을 드나들었다. 그들은 거리에 넘쳐났다. 마치 풋볼 게임을 하듯 우르르 몰려들었다가 플랫폼 앞뒤에서 서로 부대끼며 밀치고, 떠밀고, 부딪쳤다. 하지만 그들은 마음만은 평온했다. 그들은 대재앙에서 탈출해 살아남은 부랑자들이었다.

이 글은 미국인 배리언 프라이가 33세에 쓴 글이다. 그는 최근에야 알려지기 시작한 제2차 세계대전의 영웅이다. 당시 미합중국에 할당된 피난민은 엄격히 제한되어 있었고, 하원의원 마틴 디즈는 반수용(anti-involvement) 로비를 했다. 이는 "미국은 유럽으로, 유럽은 미국으로"라는 슬로건에 위배되는 것이었다. 상황은 이해할 만했다. 미합중국은 경기 불황을 호되게 겪고 있었고, 국민 다수가 외국인의 유입을 두려워하고 있었다. 일단 입국을 허락하면 그렇지 않아도 부족한 직장을 두고 경쟁하거나 또는 세금으로 그들을 먹여 살려야 했다. 유명 언론들이 대서특필했듯, 적국의 스파이가 정치적 망명을 가장하고 침투할 가능성 또한 두려운 이유 중 하나였다.

미합중국 전체가 이런 편협한 시선을 가지고 있는 것은 아니었다. 프랑스가 함락된 지 사흘 뒤, 뉴욕 코모도르 호텔에서는 기금 마련 파티가 개최되었다. 여기에 참석한 토마스 만의 딸 에리카는 비공식적으로 비상구조위원회를 설립했다. 이 위원회의 목적은 독일의 표적이 된 지식인과 정치적 망명자들의 구조였다. 위원회는 마르세유에 본부를 마련했지만 사무국장 자리는 공석이었다. 아무도 그 자리를 원하지 않는 가운데 하버드에서 고전문학을 전공한 배리언 프라이가 지원자로 나섰다. 그는 비밀임무를 단 한 번도 수행해본 적이 없었지만—"내가 아는 것은 영화에서 본 것이 전부였다"—어린 시절부터 사회정의에 대해 꽤 까다롭게 잔소리를 해온 인물이었다. 그는 프랑스어가 유창했고, 유럽을 잘 알고 있었으며, 동시대 정치에 정통했다.

그는 1940년 4월 4일에 팬암 비행정을 타고 유럽으로 떠났다. 그 자체가 이미 모험이었다. 육중한 41톤급 비행정이 대서양 횡단 서비

스를 개시한 것은 겨우 1년 전이었다. 그의 수중에는 200명의 명단과 3,000달러의 현금이 있었다. 그가 가진 서류에는 피난민들이 처한 상황과 그 지역 거주자들의 협력도를 평가한 내용이 적혀 있었다. 그는 스플렌디드 호텔에 방을 잡고 본부로 삼았다. 첫 번째 임기는 8월 29일까지였다. 그가 도착했다는 소문은 비점령 지역을 통해 급속히 퍼져나갔고, 그는 물밀듯이 쏟아지는 구원 요청에 부응하고자 청년들을 대상으로 범국제적인 단체를 결성했다. 하지만 프랑스 주재 미합중국 외교관과 영사관 직원은 물론 프랑스 정부조차 이를 신뢰하지 않았다. 그러자 그는 최대한 신속하게 '중앙 미국 구조단'(Centre Américain de Secours)을 직접 결성하고, 사무실을 임대했다. 그의 조력자는 마르세유에 있는 호의적인 두 명의 영사관뿐이었다.

능력의 한계를 한참 벗어나는 수준으로 밀려드는 지원 요청 또한 상황을 어렵게 만드는 요인이었다. 프라이는 첫 번째 임기의 만기일을 무시하고, 지금 떠나는 것은 "거의 범죄나 다름없는 무책임한 일"이라고 아내에게 편지를 썼다. 결국 그는 분노한 비시 정부에 의해 강제추방당하기 직전인 1941년 9월 5일까지 잔류했다. 미국 영사관은 그의 여권을 새로 갱신해주지 않았고 그는 배신감을 느꼈다. 그때까지 그가 구한 목숨은 2,000명에 육박했다. 불행하게도 결혼은 파경을 맞이했고 아내 아이린은 그에게 이별을 고했다. 그가 귀국한 지 1년 뒤, 그녀는 폐암에 걸려 숨을 거두었다. 이혼했지만 그는 마지막까지 그녀를 보살펴주었다. 업적이 세상에 소개된 뒤에도 프라이는 뉴욕 시에서 고전문학, 프랑스어, 역사를 가르치며 여생을 조용히 보냈다. 1967년 사망 당시 그의 나이는 겨우 59세였고 사실

세상에 제대로 알려지지도 않았다. 프랑스는 그해 4월 12일 그에게 레종 도뇌르 훈장[101]을 수여했지만 아이젠하워 해방 메달은 사후 1991년에 수여되었고, 야드 바셈[102]에 안장된 것은 1996년의 일이다. 그가 구한 명사 중에는 한나 아렌트, 앙드레 브르통과 그의 일가족, 마르크 샤갈, 리온 포이흐트방어, 비프레도 람(쿠바 출신 흑인으로 피카소가 받아들인 유일한 제자였다), 자크 립시츠, 골로 만, 하인리히 만, 앙드레 마송, 발터 메링, 자크 쉬프랭, 그리고 프란츠 베르펠과 배우자 알마——그와 결혼하기 전 작곡가 구스타프 말러의 아내였으며 이후에는 건축가 발터 그로피우스와 결혼했고, 그 다음에는 화가 오스카 코코슈카의 연인이었다——가 포함되어 있었다. 스페인 국경을 넘을 당시 알마가 가진 유일한 짐은 말러와 브루크너가 작곡한 교향곡 악보로 가득 찬 여행가방뿐이었다.

프라이의 명단 중에 구원받지 못한 사람 중에는 독일군이 진군해 오자 레 밀레 수용소에서 베로날을 먹고 자살한 희곡작가 발터 하젠클레버와, 미술 평론가 카를 아인슈타인이 있었다. 그는 입국이 거부되자 스페인 국경에서 스스로 목을 맸다.

1940년 프라이가 마르세유로 떠나기 바로 직전 미 국무부는 박해나 죽음의 위협에 직면한 사람들에게 제한적이나마 임시 비자를 예외적으로 발급해주었다. 하지만 아무리 미국 입국 비자라 해도 프랑스 출국 비자를 움켜쥔 비시 정부를 극복할 수 없다는 사실을 깨달은 프라이는 중립국 스페인을 경유하는 불법 탈출 루트를 개척했다. 그곳에서 피난민들은 스페인 항구나 포르투갈의 수도 리스본——포르투갈도 중립국이었다——을 경유하여 원하는 자유국가로 갈 수 있었다. 또 다른 대안으로는 북아프리카 경로가 있었지만 이는 좀더

험난했다.

프랑스의 관료주의는 해상여행에 까다롭게 굴었고, 독일 해군 순찰대에 발각될 위험도 있었다. 파렴치한 선원들이 항해가 전혀 불가능한 배나 보트를 임대해주기도 했다. 루트와 관계없이 더 복잡한 문제가 있었는데, 그것은 비자를 확보하고, 그 비자로 통과하고, 안전하게 호송될 때까지 거쳐야 하는 관료주의라는 지뢰밭이었다. 서류 양식은 한없이 까다로워서 그에 맞추어 한 장을 작성하자면 그동안 이미 가지고 있던 다른 서류가 만기가 되어버리곤 했다. 자클린 방타두르는 당시를 이렇게 기억했다.

"포르투갈이나 스페인 또는 기타 다른 나라의 비자 없이는 프랑스에서 벗어날 수 없었다. 그러나 각 나라는 비자를 신청하면 또 다른 국가의 비자를 사전에 제출하라고 요구했다. 그렇게 스페인 비자, 포르투갈 비자, 그리고 영국 비자(버뮤다: 도중에 거쳐야 하는 검문소 중 한 곳)가 필요했다. 그러나 마침내 마지막 비자까지 모이면 맨 처음 받아놓은 비자는 이미 만기가 지나 있어서 모든 과정을 처음부터 되풀이해야 했다. 페기를 비롯해 내 어머니와 그 일행은 언제나 이 영사관에서 저 영사관으로 뛰어다녔고, 항구 근처 카페에서 만나 서로의 서류를 비교하면서 다음 할 일에 대해 논의했다."

이 당시, 에너지가 충천해 있던 페기는 자신이 돌봐온 화가들의 서류 작성도 함께 도와주고 있었다.

그 모든 관료주의를 피해가기 위해, 프라이는 법을 위반하는 방법을 일찌감치 터득했다. 그는 반정부 풍자만화가——비자 전문 위조범이었던——빌 프라이어를 고용해 서류를 "조작했다".

화려한 외모의 미국인 메리 제인 골드 역시 그의 또 다른 조력자

였다.

"(그녀는) 금발의 아름다운 젊은 여성이었다. 독일군이 쳐들어오기 전, 그녀는 파리에 넓은 아파트와 전용 비행기 '아빌랑 베가 굴'(Havilland Vega Gull)을 소유하고 있었다. 이 비행기로 그녀는 유럽을 일상적으로 활주하며 지냈다. 스키를 타고 싶으면 스위스로, 일출을 보고 싶으면 이탈리아의 리비에라로 날아가곤 했다. 전쟁이 터지자 그녀는 자신의 비행기를 프랑스 정부에 기증했다."

탈출은 피레네 산맥 쪽이 훨씬 유리했다──훨씬 빨랐고, 아무리 나치에게 관대한 스페인 정부라 해도 도장과 대형 장식 우표가 당당하게 찍혀 있는 미국 비자를 비중 있게 취급하지 않을 수 없었다. 산맥을 가로지르는 경로는 알프레드 '베아미시'[103] 히르쉬만과 독일군에 반대하는 리사와 한스 피트코 부부에 의해 개척되었다. 그곳은 마르세유 서쪽 250마일 부근에 위치한 바닷가 마을 세르베레 근처로, 일종의 사각지대였다. 프랑스와 스페인의 국경을 표시하는 팻말이 서로의 시야에 들어오지 않았기 때문이다. 이 경로의 유일한 약점은 하인리히 만처럼 노령의 도망자라든가, 프란츠 베르펠처럼 건강이 극도로 쇠약한 사람들은 섣불리 시도할 수 없는 정말로 험난한 코스라는 것이다.

마르세유 본부에 대한 기대는 갈수록 부담스러워졌고, 프라이는 쇄도하는 '고객들'한테서 잠시 벗어나고자 시골로 숨었다. 그곳에서 그는 작전을 짜고 이를 실행하기 위한 자금과 비자를 구걸하거나 빌리거나 심지어는 훔치러 다녔다. 마르세유 외곽에 있는 에르 벨 마을에는 이를 위한 이상적인 공간이 있었다. 마당이 있는 튼튼한 3층짜리 벽돌집으로 지붕은 분홍색 타일로 덮여 있고 주변은 플라타너

스로 둘러싸여 있었다. 1940년 가을 그는 아내에게 편지를 썼다.

 지금은 반 마일 바깥(어떤 자료에는 '반 시간'이라고 적혀 있다)
에 있는 성에 살고 있소. 고객들은 내가 어디 있는지 아무도 모른
다오. ……테라스 앞에는 환상적인 지중해 풍경이 펼쳐져 있지.
네 명의 다른 식구, 앙드레 브르통과 빅터 세르주(중년의 볼셰비
키 당원) 그리고 그들의 아내가 여기에 함께 살고 있소. 브르통은
유별나게 재미있는 사람이오. 내가 초현실주의파 사람들을 좋아
하긴 하지만, 첫날 밤에 그는 버마재비[104]를 병에 하나 가득 채워
가지고 오더니 저녁 식탁 앞에 그 많은 애완동물을 풀어놓더구려.

성에는 전화가 없었다. 세르주의 '아내'라 칭한 사람은 정확하게
는 그의 동료였던 로레트 세주레위였다. 즉석해서 합류한 동료로는
다니 베네디트(그는 아내 및 어린 아들과 함께였다), 메리 제인 골드
(그녀는 엄청난 재산을 기부했지만, 그녀 때문에 외인부대에서 이탈
해 하찮은 불량배가 되어버린 한 연인과의 '광기 어린 사랑'에 대해
도덕적인 책임감을 느끼고 있었다), 그리고 미술계와 자주 접촉하는
미리암 다펜포트가 있었다.

에르 벨은 피난처뿐 아니라 브르통의 살롱으로서도 썩 훌륭한 장
소였다. 일요일 오후면 파리 시절의 수많은 문하생—브라우너, 오
스카 도밍게스, 비프레도 람, 마송, 폴네르 등—이 모여들어 콜라
주를 만들거나 아니면 지저분한 식당에 둘러앉아 술을 마시고 노래
를 부르곤 했다. 그들은 초현실주의파 사이에서 유행하던 게임도 즐
겼다. '컨시퀀스'(Consequence: 게임의 일종)와 유사한 이 게임의

원래 제목은 '멋쟁이 시체'(Cadavres Exquis)였다. "멋쟁이 시체는 새 와인을 마신다"에서 기원한 이 제목의 게임은 일종의 진실 게임으로, 브르통이 철 지팡이를 들고 심판을 보곤 했다. 그들은 별장 이름을 '희망 비자'(Espère-visa)로 바꾸었다.

그르노블에서 페기는 미국에 있는 케이 세이지와 연락을 했다. 케이는 다섯 명의 '예술가'를 위한 미국행 여비(및 모든 관련 경비)를 지원할 수 있는지 물어왔다. 부자였던 케이가 어째서 이런 부탁을 해왔는지는 분명치 않지만, 페기는 무슨 일을 해야 하는지 그 자리에서 바로 알아차렸다. 페기는 그 예술가들이 누구인지 전보로 물어보았고, 이에 대한 답장으로 앙드레 브르통과 그의 아내 자클린, 어린 딸 오브, 막스 에른스트, 그리고 브르통 주변의 초현실주의 화가들과 친하게 지내던 외과의사 피에르 마빌의 이름이 도착했다. 페기는 브르통과 에른스트는 예술가들이므로 승낙했고, 자클린과 오브의 여비도 마지못해 동의했지만, 마빌에 대해서만은 선을 그었다. 그녀는 자신의 가족도 걱정해야 하는 형편이었다. 케이 보일은 여행 증서와 프랑켄슈타인 남작을 위해 증기선 티켓을 따로 마련했다. 넬리 반 두스부르흐는 페기의 노력에도 불구하고 비자를 받지 못해 전쟁 중 프랑스에 잔류했다. 그녀와 페기의 재회는 1946년에야 이루어졌다.

페기는 마르세유로 가서 프라이 조직과 접촉했다. 그녀는 순식간에 여기에 가담하여 브르통과 그의 가족의 탈출 자금을 프라이에게 건네주었다. 그들은 1941년 3월 배를 타고 마르티니크 섬을 경유해 미국으로 떠났다. 페기는 브르통의 본의 아닌 미국 망명생활을 돕고자 생활비를 지급했다. 뉴욕에서 브르통은 추종자들 사이에 묻혀 지

내며 가능한 미국을 멀리했다. 그는 영어를 단 한마디도 배우지 않겠다며 자랑스럽게 떠들고 다녔고 실제로도 거의 배우지 않았다.

마르세유에 도착한 페기는 그 자리에서 비상구조위원회의 긴밀한 조력자가 되었다. 프라이는 잠깐 미국에 다녀올 동안 조직을 임시로 맡아달라고 그녀에게 부탁했다. 하지만 독일군과 비시 정부의 관료주의를 상대로 요령과 협상을 시도하는 것은 그녀에게 부담스러운 일이었다. 프라이는 회고록에서 이에 대해 아무런 언급도 하지 않았다. 그는 다만 페기를 막스 에른스트가 에르 벨에 머물 당시 잠깐 찾아온 손님으로 희미하게 기억할 뿐이었다.

에른스트는 입장이 난처했다. 독일에서 기피 대상으로 시달리던 그는 프랑스로 건너온 지 여러 해가 되었지만, 사람들의 충고를 무시하고 프랑스 시민권을 신청하지 않았다. 전쟁이 발발하자 그는 적군으로 분류되어 억류되었다.

1938년 레오노라 캐링턴과 함께 파리를 떠나 프랑스 남부로 내려간 그는 생마르탱 다르데슈에 있는 버려진 농가에 정착했다. 이 마을은 아비뇽 북서쪽으로 약 30마일 거리에 있다. 비교적 가난한 축에 속했던 그들은——막스의 후원자는 폴 엘뤼아르와 조에 부스케단 두 명뿐이었다——그 집을 개조해서 사용했다. 막스는 멋진 시멘트 조각상을 만들어 집을 꾸몄다. 이 시기 그는 레오노라의 극심한 노여움을 피해가며 셔틀버스를 타고 파리를 왕복하곤 했다. 1936년에 이혼한 두 번째 아내 마리 베르트 오랑슈를 위로하기 위해서였다. 레오노라는 그동안 그림을 하나하나 완성하며 작가의 재능을 키워나갔다.

전쟁이 다가오자 막스는 라르장티에르 감옥에 수감되었다가 엑상 프로방스 근처 레 밀레 수용소에 억류되었다. 여기서 그는 동향 출신의 화가 한스 벨머와 같은 방을 썼다. 레 밀레는 과거 벽돌공장이 있던 지역으로, 벨머는 이곳에서 벽돌로 만든 얼굴을 한 막스의 초상화를 그렸다. 두 사람 모두 배고픔을 털어내려고 끊임없이 애를 썼다. 라르장티에르에서 막스는 지휘관의 요청으로 그 지역 풍경화를 그렸지만——레오노라가 물감과 캔버스를 가져다주었다——너무 단조롭고 재미없게 그린 나머지, 프랑스인이었던 지휘관을 화나게 만들었다.

운 좋게도 막스에게는 영향력 있는 프랑스 친구가 여럿 있었다. 그들은 레오노라의 도움 아래 크리스마스에 맞춰 그가 안전하게 석방되도록 주선해주었다. 그는 생마르탱으로 돌아와 차츰 미쳐가는 레오노라 곁에 머물렀지만, 이는 일시적인 해방에 지나지 않았다. 봄날에 그는 다시 한 번 고발당하고 투옥되었다. 이는 끔찍한 사건의 서막일 뿐이었다. 프랑스령 북아프리카로 이송되어 사하라 횡단철도공사에 투입될 것이란 위협이 그를 엄습했다. 막스는 탈옥했다가 붙잡혔고 또다시 도망쳤다. 생마르탱으로 돌아온 그에게 끔찍한 소식이 기다리고 있었다. 그가 없는 동안 정신분열증에 시달리던 레오노라가 그들의 집을 그 지방 사업가에게 팔아치운 뒤——동네 이웃들은 이 외국인 예술가 부부를 의혹과 불신의 시선으로 바라보고 있었다——브랜디 한 병을 들고 총총히 종적을 감추어버린 것이다. 이처럼 황폐한 시기에 그는 생애 최고의 걸작 「비 온 뒤의 유럽 2」(Europe After the Rain 2)를 그리는 데 몰입했다. 그가 마을을 떠나기 바로 전날 우체부가 새해 달력들을 가지고 찾아왔다. 막스는

그중 풍경화 달력을 골랐다. 우체부는 마레샬 페탱의 초상화도 함께 권했다.

"아무도 이 그림은 달라고 하지 않더군요."

미국의 친구들은 막스를 프랑스에서 구출하고자 망명 허가 진술서를 확보하기 위해 분주하게 움직였다. 이중에는 뉴욕 현대미술관(MoMA)의 앨프리드 바 주니어, 그의 아내 마르가, 그리고 첫 번째 아내와의 사이에서 태어난 막스의 아들 울리히(지미)가 포함되어 있었다. 그는 1938년 독일에서 망명했다. 미국은 아직 참전 전이었고 타협의 여지는 험난하지만 여전히 남아 있었다.

막스는 탈출을 모색하고자 마르세유로 향했다. 아무리 여자들에게 못되게 군다고 악명이 드높았던 막스였지만, 그는 언제나 예전 아내들에게 일말의 책임감을 느끼고 있었다. 두 번째 아내였던 마리베르트는 부유한 집안 출신이었다. 그녀는 전쟁의 와중에도 비교적 안전하게 지낸 편이었지만 결국 종교적 광신도가 되었고, 무엇보다 막스와의 이별을 견디지 못했다. 그녀는 전쟁이 끝난 뒤 파리에서 숨을 거두었다. 첫 번째 아내 루이제는 유대인이어서 심각한 위험에 처해 있었다. 그녀는 1933년에 파리 탈출을 시도했지만—막스와 이혼하고 한참 뒤—나치의 손아귀에서 벗어나지 못했고 결국 아우슈비츠 수용소에서 생을 마감했다.

막스는 1966년에 일흔다섯 번째 생일을 맞이했다. 쾰른 근처에 있는 그의 고향 브륄에서는 그를 명예시민으로 위촉했다. 하지만 게오르크 야페는 루이제가 고발당할 당시 에른스트가 그녀를 방관했다는 내용의 폭로기사를 『쾰르너 슈타트 안차이거』(*Kölner-Stadt-Anzeiger*)지에 기고했다. 막스는 1966년 4월 21일 같은 언론에 이

를 반박하는 글을 실었다. 그 내용을 살펴보면 1940년 말 에른스트는 미국 부영사관 해리 빙햄(프라이의 사무실에 근무했던 소수의 호의적인 조력자 중 한 명)한테서 그와 그의 '아내' 루이제에게 입국비자가 발급되었다는 소식을 들었다. 당시 그는 루와 헤어진 지 14년이나 되었고 전쟁이 터질 당시까지 그녀와 한마디도 나누지 않고 지냈다. 빙햄은 거두절미하고 에른스트에게 루와 재결합하라고 강력하게 권했다. 에른스트는 그럴 의지가 있었고 1941년 마르세유에서 만난 루에게 그렇게 제안했지만 그녀 쪽에서 이를 거절했다. 에른스트는 그녀를 프라이에게 데리고 갔고, 프라이는 그녀를 설득했지만 소용없었다. 이는 탕기와 마찬가지로 에른스트 또한 과거의 아내들을 운명에 맡긴 채 쉽게 단념하지 못하는 인물이었음을 알게 해주는 중요한 대목이다.

이 당시 막스는 여전히 레오노라 캐링턴을 깊이 사랑하고 있었다. 부유한 랭카스터 방직 공장주의 딸이었던 그녀는 런던에서 오장팡을 사사했으며 또한 티베트 불교와 프랑스 신비주의, 티베트 탐험가 알렉산드라 다비드 닐에게서 심오한 영향을 받았다. 친구들이 전해준 막스의 소식을 듣고 공황 상태에 빠진 그녀는 그를 구하고자 노력했다. 그러나 막스를 다시 만날 희망은 보이지 않았고, 혼자 남겨졌다는 생각에 생마르탱 농가를 팔아버렸다. 독일군의 진군 소식 또한 그녀를 두려움에 떨게 했다. 그녀는 친구와 함께 마드리드로 떠났으며, 유력자였던 그녀의 아버지는 그들을 위해서 여행증서를 확보해주었다.

그러나 그곳에서 그녀의 정신분열증은 갈수록 악화되었다. 그녀는 영국 대사관 밖에 서서 히틀러를 암살하겠다고 으름장을 놓았지

만—정신이상의 징조였다—결국 산탄데르의 정신병원으로 보내졌다. 그곳에서 그녀는 카르디아졸(정신분열증 치료에 사용되는 흥분제)을 투약받고 침대에 가죽 끈으로 꽁꽁 묶여 있었다. 이런 경험들을 그녀는 자신의 자전적 표현주의 소설 「지옥으로부터의 기록」(Notes from Down Below)에 일일이 열거해놓았다. 브르통과 피에르 마빌은 퇴원한 그녀에게 회고록을 쓰도록 독려했다. 그 결과물은 그야말로 사실적인 광기로 표현되었으며 그녀를 초현실주의의 상징으로 부각시켰다. 그들은 이 소설이 페기의 심기를 건드릴까봐 두려웠다—다행히 페기는 부드럽게 넘어갔다. 그러나 만약 레오노라가 전쟁 중 뉴욕에 머물렀다면 상황은 그보다는 좋지 않았을 것이다.

레오노라는 예전에 자신을 돌봐주던 유모의 도움으로 정신병원에서 빠져나올 수 있었다. 영국에 있던 유모는 그녀를 찾아오기 위해 잠수함까지 동원했다(레오노라는 단순하게 '군함'이라고 표현했다. 그녀의 아버지가 가진 영향력이라면 어떤 배든 가능했을 것이다). 영국행을 거부한 그녀는 마드리드로 돌아갔다. 그곳에서 그녀는 전에 알고 지내던 멕시코 언론인이자 외교관이면서 열성적인 투우 애호가 레나토 레두크를 다시 찾아갔다. 그녀는 파리에 있는 피카소의 스튜디오에서 처음 그를 만났다. 에른스트와 마찬가지로 그는 밤색 피부에 긴 백발을 가진 신체 건장한 남자였다. 그는 그녀의 구세주가 될 사람이었다. 훗날 그들은 결혼했지만 그 기간은 길지 않았고 서로 좋게 헤어졌다. 그녀는 그 뒤 행복하게 재혼하여 두 아들을 낳았다.

그녀는 레나토와 함께 유럽에서 탈출하여 뉴욕행 배를 탔다. 그녀는 에른스트의 그림 몇 점을 그의 전속 딜러에게 전해주려고 가지고

있었다. 그녀와 레나토는 다시 멕시코로 향했다. 레오노라는 아직도 여전히 멕시코에 생존해 있다. 그녀는 1980년대 말 인터뷰에서 막스를 연모했던 라이벌에게 관대한 마음을 비추었다.

"페기와 함께 있는 막스를 보고 나는 무엇인가 한참 잘못되었다는 것을 느꼈다. 그가 페기를 사랑하지 않는다는 것을 나는 알고 있었다. 나는 지금도 사랑 없이는 함께 살 수 없다고 생각할 만큼 보수적이다. 하지만 페기는 매우 개방적이었다. 그녀는 훨씬 고상하고 너그러웠으며, 절대로 불행이 스며들 여지가 없었다. 그녀는 나를 위해 뉴욕행 비행기 티켓을 끊어주었고, 나는 그들과 함께 지낼 수도 있었다. 하지만 나는 원치 않았다. 결국 나는 레나토와 함께 보트를 타고 갔다."

페기는 그녀에 비해 그리 관대하지 못했다. 그래서 그녀는 이 딸 같은 여성의 생각을 절대로 초현실주의로 인정해주지 않았으며, 막스와 레오노라의 관계를 리틀 넬과 '오래된 골동품 가게'의 할아버지[105]처럼 비교했다. 하지만 한편으로는 레오노라에 대한 막스의 사랑이 항상 자신에 대한 감정보다 앞서 있었음을 훗날 인정했다. 반면 페기는 막스에게 푹 빠져 있었고, 언제나 그러했듯 허구 속에 살고 싶어했다. 그녀에 대한 막스의 사랑이 결핍되어 있다는 불유쾌한 현실은 정작 무시되거나 압도되기 일쑤였다. 그녀가 가진 자기 중심주의와 두려움, 그리고 본의와 다르게 자란 감수성은 그로 인해 엉망진창이 되었다.

마르세유에서 그르노블로 돌아온 페기는 로렌스와 르네 르페브르 푸아네를 찾아가 케이 세이지의 요청에 대해 의논했다. 두 남자는

에른스트의 탈출을 도와준다면 적어도 그 대가로 작품 한 점쯤은 요구할 권리가 있다고 생각했다. 페기와 에른스트는 2년 전쯤 파리에서 퍼첼의 소개로 처음 만난 사이였다. 에른스트가 에르 벨에 머물고 있을 때, 페기는 그에게 편지로 위와 같은 생각을 알렸다.

에른스트는 제안에 동의한다는 내용의 답장과 함께 페기에게 주고 싶은 작품의 사진을 동봉해 보내왔다. 그녀는 그렇게 열광하지는 않았다. 연락은 꾸준히 이어졌고 그는 그녀의 도움을 받으면서 동시에 생마르탱에서 완성한 작품들의 진가를 보여주었다. 작품은 대부분 조각이었다. 에른스트는 회화는 거의 모두 폐기처분해버렸다. 편지를 교환하는 동안 페기는 또 다른 이에게 레오노라에 대한 전반적인 이야기를 듣고 호기심을 느꼈다.

1941년 3월 31일 그녀는 마르세유를 두 번째로 방문했다. 4월 2일 예정된 에른스트의 50세 생일 축하파티를 위해서였다. 그녀는 역에서 빅터 브라우너를 만났다. 루마니아 국적의 유대인이었던 그는 비자를 구하지 못해 곤경에 빠져 있었다. 그녀는 그를 돕고자 모든 노력을 기울였지만 허사로 끝났다. 다행히 그는 피레네 산맥의 외딴 시골에 은신하며 비교적 안전하게 지내고 있었다.

도착한 날 저녁 그녀는 막스를 만나러 브라우너와 함께 카페로 향했다. 그리고 다음 날 막스가 머물고 있는 에르 벨에 찾아가기로 약속했다. 그는 까맣게 탄 피부며 밝은 파란색 눈과 대조되는 양가죽 코트를 입고 잔뜩 멋을 부렸고, 별장에는 공간을 꾸미고자 그가 그린 또 다른 그림들이 있었다.

에른스트로서는 당황스럽게도 페기는 그의 최근 회화보다는 예전 작품을 더 좋아했다. 그녀는 싫고 좋은 것을 분명히 하는 와중에도,

예전 작품을 구입하는 대가로 미국행 경비를 제외한 2,000달러를 추가로 지불했다. 그것에 대한 보답으로 막스는 그녀에게 수많은 그림을 제공했다. 브라우너가 그녀에게 역사적인 흥밋거리로 얘기해준 콜라주 시리즈도 막스는 흔쾌히 넘겨주었다. 그는 미국에서 새 인생을 시작할 자금이 필요했고, 이 기회에 상당한 현금을 한꺼번에 챙기려 했던 것이다. 그러나 이 사실을 미처 깨닫지 못한 페기는 현실적인 거래를 원했다. 막스는 거래에 능숙하지 못했다. 바로 몇 해 전만 해도 그는 한 무더기의 그림을 카페 주인과 여성 후원자 '무터 아이'에게 작품당 20달러씩 받고 팔아치웠다. 1960년대, 독일 갤러리는 그중 단 한 작품을 25만 달러에 구입했다.

페기는 「비 온 뒤의 유럽 2」와 「매혹적인 사이프러스」(Fascinating Cypresses) 같은 최신작들을 거절하고 대신 다른 걸작들을 구입했다. 그중에는 「미니막스 다다막스가 직접 만든 작은 기계」(Little Machine Constructed By Minimax Dadamax in Person)라든가 「비행기 트랩」(Aeroplane Trap), 「우편배달부 슈발」(Le Facteur Cheval)도 포함되어 있었다. 특히 마지막 작품은 시골 우체부 조제프 페르디낭 슈발에 대한 경의의 표시로 만든 콜라주다. 그는 1879년부터 1912년까지 빈과 로마의 중간쯤에 있는 고향 오트리브에 「상상의 궁전」(Palais Idéal)이라는 멋진 꿈의 궁전을 지었다. 그 자체로 하나의 거대한 조각품이었던 이 건물은 초현실주의자들 사이에서 경외의 대상이 되었다. 「우편배달부 슈발」은 1960년대 중반 테이트 갤러리에서 열린 페기의 컬렉션전에 공개되었는데, 「우편배달부의 말」(The Postman Horse)이라고 오역되어 소개되었다.

막스는 생마르탱 포도농장에서 사온 와인 한 병을 가지고 그들의

거래를 기념했다. 그는 다음 날 비외 항구에 있는 시푸드 레스토랑에서 열린 자신의 생일 파티에 페기를 초청했다. 훗날 뉴욕에서 막스의 딜러로 활동했던 줄리언 레비는 막스가 자신의 작품을 사가지고 간 페기를 원망했다고 증언했다. 하지만 이미 때늦은 후회였다.

4월 2일 페기는 열차편으로 도착한 르네 르페브르 푸아네를 만났다. 그녀는 그에게 에른스트가 생마르탱에 남겨둔 나머지 작품들을 가지러 갈 생각이 있는지 물어보았다. 하지만 지쳐 있던 그는 주저하는 모습을 보였다. 페기는 더 이상 강요하지 않았다. 심지어 그를 측은하게 생각했다. 그는 페기가 사둔 에른스트의 그림들을 가지고 그날 저녁 그르노블로 돌아갈 예정이었지만, 그녀는 그를 붙잡아두고 함께 하룻밤을 보냈다. 그는 전날 밤 그르노블에서부터 마르세유까지 140마일 남짓한 거리를 승객이 빽빽이 들어찬 만원 열차 복도에서 내내 선 채로 고통스럽게 주파하고 온 참이었다.

페기는 이미 막스 에른스트에게 끌리고 있었다. 그는 여성의 부름에 언제든 응답할 채비를 갖추고 있었다. 파티에서 그는 극적으로 물어보았다.

"언제, 어디서, 왜 당신을 만나야 할까요?"

그녀의 대답은 실리적이었다.

"내일 오후 4시에 카페 드 라 페에서, 이유는 당신이 알 거예요."

이 당시 막스는 아직도 레오노라를 사랑하고 있다는 낌새를 전혀 보여주지 않았고, 이 새로운 관계의 첫 번째 단계는 열흘간 이어졌다. 페기는 로렌스와 아이들과 함께 부활절을 보내러 므제브로 떠나야 했다. 이때 그녀는 가지고 있던 여행증서들을 계속 사용하기 위해 만기일을 위조해서 새로운 날짜를 적어 넣었다. 여기에다 훌

롱하면서도 매력적인 보험인 진짜 미국 여권을 첨부해 그녀는 멀리 떠났다.

막스는 역에서 배웅하면서 가능하면 므제브로 뒤따라가겠다고 약속했고 페기의 떠나는 모습에 언뜻 눈물까지 비쳤다. 그는 자신의 콜라주 책자 복사본을 그녀에게 주었다. 그녀는 그중 한 작품이 레오노라에게 헌정된 것을 발견했다.

"정말로, 아름답고 꾸밈없는 레오노라에게."

페기는 이 헌사를 잊은 적이 없었다. 훗날 막스가 그녀를 위해 책에 적어준 최고의 문구는 "페기 구겐하임에게 막스 에른스트가"가 전부였다. 그들이 공유했던 관계 전체를 들여다보아도 그는 격식을 갖춰 '당신'이라고 불렀을 뿐, 친근하게 '너'라고 부른 경우는 단 한 번도 없었다.

하지만 이런 일들은 어디까지나 이 시점에서는 미래의 상황이었다. 이 당시 그녀는 그르노블에 하룻밤 머물며 르네 르페브르 푸아네에게 막스에 대한 자신의 감정을 고백했다. 그러고 나서 로렌스와, 시간이 흐르면 흐를수록 로렌스에게서 멀어져간 케이 보일과, 그들을 에워싸고 있는 천차만별의 아이들을 만나러 떠났다.

여행 중에 그녀는 막스가 선물로 준 레오노라의 소설을 읽었다. 거기에는 그가 그린 일러스트가 실려 있었다. 그녀는 그 그림들을 즐겁게 감상했다고 새로운 연인에게 편지를 썼다. 그녀는 막스를 진심으로 진지하게 생각했다. 그는 잘생기고, 자신감이 넘쳤으며, 브르통과 초현실주의 선구자들에게 높이 평가받고 있었다. 그렇지만 므제브에서 공허하게 막스의 소식을 기다리던 페기는 자신이 점점 불행해지는 것을 느꼈다.

케이와 로렌스 사이에는 긴장감이 팽팽했다. 그리고 케이와 페기 사이는, 굳이 막스에 대한 복잡한 심경까지 덧붙이지 않더라도 충분히 불편했다. 로렌스는 약 6년 전 여동생 클로틸드가 사망한 이래로 허풍처럼 보일 만큼 맥이 완전히 빠져 있었다. 케이는 돈과 관련해 강박 증세를 보였고, 그 증세의 일부는 페기에 대한 혐오와 관련이 있었다. 두 여성은 영원한 적수였다. 케이는 아직도 페기에게 생활비를 받는다는 사실을 한탄했고, 그럴 수밖에 없는 현실을 증오했다. 페기는 그런 그들의 재정 상태를 꾸준히 체크함으로써 사태를 더욱 악화시켰다. 케이는 존 홈스가 자신에게 반한 나머지 레스토랑 여자 화장실까지 쫓아왔다는 얘기로 앙갚음해주었다. 하지만 이 에피소드는 영국의 출판사 사장 조너선 케이프와도 똑같은 상황을 주장함으로써 거의 효력을 상실했다. 그녀는 또한 훗날 조너선 케이프가 죽은 아내의 시체와 정사를 벌였다고 떠들고 다녔다. 라이벌 의식 때문에 두 여성은 서로를 모욕했고 이는 페긴과 신드바드의 귀에까지 들어갔다. 훗날 신드바드는 두 사람 모두 "미친 여자 같았다"고 말했다.

그 모든 결점에도 불구하고 케이의 모성본능은 페기보다 강했다. 다만 유감스럽게도 그녀는 자신을 따르는 아이들에게 그 모성을 적절하게 사용할 줄 몰랐다. 케이의 딸들은 페기가 자기 중심적이고 허영심이 많다는 사실을 깨달았다. 그러나 페기는 프랑켄슈타인을 제외한 모두가 프랑스에서 탈출하게끔 지원해주었다. 그녀는 마르세유에 있는 프랑스 은행에서 한 사람당 최대 550달러까지 인출해주었다. 로렌스, 케이, 바비, 애플, 케이트, 그리고 클로버를 위해 쓴 금액은 훗날 로렌스의 어머니가 변상해주었다.

페기와 로렌스는 출발 계획을 세웠다. 정작 케이는 프랑켄슈타인 남작과 함께 탈출할 생각이었다. 그들은 리스본에서 뉴욕행 비행정 좌석 열 석을 예약했다. 케이는 다 자란 세 딸을 므제브에 남겨두고 프랑켄슈타인과 함께 카시스로 이동했다. 딸들은 어머니를 포기하고 무시했지만 그래도 대답 없는 사랑만큼은 여전했다. 로렌스는 케이가 떠나는 것을 원하지 않았다. 그녀가 떠나면서 그는 딸들에게 관심을 가지기 시작했는데, 그의 자기연민은 그들에 대한 과잉 애정으로 바뀌었고, 더 나아가 근심의 원인이 되었다.

페기와 로렌스는 모두의 비자를 위해 우선 리옹에 있는 미국 영사관을 방문했다. 여행할 사람은 그들 둘과 케이, 신드바드와 페긴, 그리고 네 명의 베일-보일 딸들이었다. 케이는 여분의 팬암 비행기 좌석이 프랑켄슈타인에게 돌아가기를 희망했다. 페기는 그 자리에 막스가 앉아야 한다고 강력하게 주장했다. 케이의 새로운 연인과 함께 여행을 하기에는 로렌스의 마음이 그리 너그럽지 않았기 때문이다. 후원을 기대하며 마르세유에서 부단히도 그녀를 쫓아다녔던 불쌍한 빅터 브라우너는 서류를 완전히 갖추지 못한 탓에 비자를 발급받지 못했다. 그렇지만 그 사이 막스의 미국 비자는 만료되어 새로 갱신해야 했고, 로렌스는 국내 여행증서를 갖고 있지 않았다. 해명하거나 헤쳐나가야 할 관료주의가 여전히 눈앞에 줄을 서 있었다. 미국 여권은 효력을 되찾아 우선 순위로 처리되거나 수속 절차를 단축시키는 데 도움이 되었다. 이럭저럭하는 동안 마리아 졸라 학교 시절 페긴의 친구인 자클린 방타두르가 그들과 합류했다. 그녀의 어머니가 딸을 데리고 가달라고 부탁한 것이다. 다행히 자클린의 어머니는 딸의 여비를 마련해왔고 페기는 안도의 한숨을 쉬었다.

어른들이 모두 므제브의 샬레에서 멀리 떠나 있는 사이 마침내 막스가 그곳을 찾아왔다. 어린 소녀들——바비, 애플, 케이트, 클로버, 그리고 페긴과 자클린이 그를 맞이했다——신드바드는 이 시점에 제네바 국제학교에 아직 머물고 있었다. 자클린의 회고에 따르면 에른스트는 먼저 전화를 걸어 방문을 알려왔다.

우리는 모두 창문 앞에 모여들어 그가 언덕 위로 올라오는 것을 보았다. 그날은 눈이 내렸고, 그는 마치 뱀파이어처럼 등뒤로 커다란 까만 망토를 펄럭이며 언덕을 터벅터벅 걸어 올라왔다. 그 모습은 다소 낭만적이었다. 우리는 그에게 안으로 들어오라고 청했다. 집에 있는 하인 두 명에게 그를 위해 객실을 정리하라고 지시했고 저녁에는 모두 함께 식사를 했다. 그는 우리를 새벽 2시까지 난로 앞에 붙잡아두며 자신에게 일어난 환상적인 사건들——그의 삶, 그의 모험——과 최근에 레오노라 캐링턴과 헤어진 이야기를 들려주었다. ……10대였던 우리에게는 그 모든 이야기가 흥미진진했다.

마침내 모든 준비가 어느 정도 마무리되었다. 케이는 프랑켄슈타인에게 마르세유에서 출발하는 '위니펙'호에 침대칸을 잡아주고 그럭저럭 안도의 한숨을 내쉬었다. 페기가 모두의 항공권을 지불해줌에 따라, 케이는 남편의 전처를 얌전하게 따라가는 수밖에 도리가 없었다. 그 순간만큼은 사적인 다툼을 멈출 수 있었다. 저녁이면 어른들은 도로변 카페에 모여 그동안의 진행 상황에 대해 논의했다. 자클린은 어머니가 미국인이어서 유리한 비자를 가지고 있었고, 이

는 그녀에게 필요한 그밖의 모든 비자가 자동적으로 뒤따라오는 것을 의미했다. 페기도 이 특권을 공유하고 있었고, 에른스트는 바로 그 순간 그 자리에서 페기와 결혼한다면 상황이 훨씬 용이해질 수 있었다. 그러지 못할 하등의 이유는 없었지만, 막스는 분명하게 이를 거절했다. 그렇다고 열여섯 살짜리 자클린과 결혼하는 것은 더욱 말도 안 되는 일이었다. 이는 경솔한 처사였다. 그녀의 회상에 따르면, "나의 어머니는 반대했고, 다른 사람들은 이렇게 말했다. '하지만 그저 법적으로만 기혼일 뿐이라고요!' 이는 단지 놀림에 지나지 않았다. 비극적인 순간이었고, 불행과 긴장이 가득한 분위기가 말없이 흘렀다. 상황을 바꾸기 위해서는 웃는 수밖에 도리가 없었다".

자클린은 프랑스 탈출이 매우 혼란스럽고 걱정스러웠다고 회고했다.

"우리는 우리에게 무슨 일이 벌어질지 정말로 알 수가 없었다. 베일 부부가 짐을 꾸리기 시작하자 나는 혼란에 빠졌고 그들을 따라서 미국으로 함께 가고 싶었다. ……그들은 나를 위해 모든 것을 마련해주었다. 로렌스와 케이는 어머니와 함께 나의 입장을 두둔해주었고 페기는 나를 책임지겠다고 말했다. 나는 미국에 가서 뉴올리언스에 사는 (미국인) 외할머니와 함께 지냈다."

자클린은 어머니와 떨어져 있을 때 더욱 행복했다. 그보다 몇 년 전, 케이 보일의 전기작가 조운 멜런은 이렇게 말했다.

자클린은…… 케이 보일이 진심으로 고마웠다. 마리아 졸라의 친구인 정신분석 전문의는 자클린이 너무 혈기왕성하므로 자클린의 어머니 파니에게 딸을 아동시설로 보낼 것을 제안했다. 케이와

로렌스는 이 사실을 알게 되었다. 파리로 여행을 가는 도중 그들은 시설에서 혼자 외롭게 지내고 있는 자클린을 방문했다. 그들은 자클린을 그곳에서 데리고 나오도록 파니를 설득했다. 베일 부부는 1937년, 1938년, 그리고 1939년 여름과 휴가 때면 자클린을 므제브로 초대했다. "그들은 내가 지금까지 보아온 가장 행복한 가족이었다"고, 당시 자클린은 생각했다.

마침내 집안을 돌볼 가정부 한 명만 남겨둔 채 므제브 별장은 문을 닫았다(로렌스는 전쟁이 끝난 뒤 그곳에서 남은 생을 보냈다). 미국으로 돌아가는 긴 여정의 첫 번째 단계로 그들은 마르세유를 향해 떠났다.

마르세유에서 그들은 마르셀 뒤샹과 우연히 재회했다. 그는 망명 수속을 밟는 중이었다. 뒤샹은 1940년 5월 16일 다른 이들보다 일찍 파리를 떠나 아르카숑으로 갔다. 거기서 그는 곧 메리 레이놀즈와 합류했다. 하지만 그녀는 시골에서의 은둔생활을 인내하는 데 또다시 실패했고, 그들은 9월에 파리로 돌아왔다. 그녀의 집과 가구들은 아무런 피해 없이 그대로 보존되어 있었다.

뒤샹은 치즈 도매상인으로 위장했다. 그는 이 모습으로—덕분에 그는 점령지 내에서 이동이 가능했다—1941년까지 파리와 마르세유를 세 번이나 왕복했다. 그는 자신의 「가방형 상자」 미니어처 시리즈 제작에 필요한 모든 재료를 밀수로 들여왔다. 훗날 그는 이 작품들을 모두 미국으로 가지고 왔다. 이 시리즈의 '고급' 버전은 하나당 4,000프랑에 이르렀고 이미 두 건이나 예약을 받아둔 상태였다.

하나는 폐기였고 다른 하나는 그의 오랜 친구이자 환상적인 모험을 함께한 동료 앙리 피에르 로셰의 부탁이었다. (그는 결국 프랑스에 장기간 머물게 되었다. 미국이 전쟁에 가담하자 그는 1942년 5월 14일 마르세유를 떠나 저 멀리 카사블랑카로 향하는 증기선을 탔다. 그리고 6월 7일 뉴욕에 도착했다. 메리 레이놀즈는 파리에 남아서 레지스탕스로 활동했다. 알레가에 있는 그녀의 집은 피카비아의 딸 지니에 의해 공동 거주지로 운영되었다. 그들 가운데에는 가브리엘 뷔페 피카비아와 사무엘 베케트가 포함되어 있었다. 미국의 참전 뒤, 메리는 체포되어 억류되었다가 곧 풀려났다. 그녀는 1942년, 뒤늦게 스페인을 경유하여 리스본으로 달아났다. 그곳에서 그녀는 비행정 좌석을 확보할 때까지 석 달을 기다렸다. 방랑하는 수많은 피난민이 그곳에서 그렇게 기다리고 있었다. 그녀는 여정을 시작한 지 7개월 만인 1943년 4월 초 마침내 뉴욕에 도착했다.)

뒤샹은 그들과 함께 저녁을 먹었다. 그 자리에서 케이는 그녀의 컬렉션을 실은 미국행 배가 침몰했다고 속여 폐기를 걱정하게 만들었다. 그리고 망명 채비에 만전을 기하기 위해 므제브로 돌아가는 것을 거절하여 로렌스를 더욱 진노하게 했다. 상황은 갈수록 악화되었다. 케이는 적어도 프랑켄슈타인이 안전하게 출발하는 모습까지는 보고 싶었다. 로렌스는 본연의 모습으로 돌아와 접시와 병을 던지기 시작했다. 그 다음 그는 식탁의 대리석 판을 떼어내서 케이에게 내려칠 속셈으로 머리 위로 번쩍 들어올렸다. 그녀의 이기심, 그녀의 오만함, 그녀의 예술가입네 하는 태도, 심지어는 그녀의 사인과 하얀색 귀고리까지도 그를 질리게 만들었다. 질투가 본격적으로 제 모습을 드러내기 시작했다. 케이는 다만 그의 안이함만을 끝없이

비난할 뿐이었다.

로렌스의 행동에 에른스트는 놀랐지만 다른 이들은 모두 익숙해져 있었다. 하지만 이때의 사태는 모두의 과거 경험을 능가할 만큼 걷잡을 수 없이 진행되었다. 언제나 대부분 제3자의 입장에서 기괴한 상황을 묵묵히 지켜보던 뒤샹이 이번만큼은 껑충 뛰어나와 로렌스와 케이 사이를 가로막았다. 로렌스는 이미 정신이 나가버릴 만큼 취했고, 그의 인내심은 한계에 다다른 터였기 때문에 뒤샹의 이런 행동은 케이의 생명을 구원한 셈이었다. 그녀는 카페에서 도망쳐 나왔다. 로렌스는 테이블을 옆으로 집어던지고 그녀를 쫓아갔다. 뒤샹도 그 뒤를 쫓았다. 그들 세 명은 길을 따라 달렸고 두 명의 남자 중 한 명은 케이 옆에서 달리는, 웃지 못할 상황이 연출되었다. 뒤샹은 케이에게 자신의 호텔로 가 있으라고 소리를 지르며 그녀에게 호텔 이름과 방 번호를 알려주었다. 로렌스는 그녀에게 그곳에 갔다가는 둘 다 죽여버리겠다고 울부짖었다. 하지만 광기는 오를 데까지 올랐다.

몇 분 뒤, 그들 모두 숨을 헐떡이며 잠시 멈추어 섰다.

"우리 이 상황에 대해 얘기 좀 해야겠소."

로렌스가 말했다. 케이는 동의했다. 그들은 친구들과 성난 카페 주인이 있는 곳으로 돌아왔다. 페기는 그들이 대화를 나눌 수 있도록 노아유 호텔에 잡아놓은 자신의 방을 로렌스와 케이에게 빌려주고 자신은 막스와 함께 에르 벨로 돌아왔다.

배리언 프라이는 페기가 때때로 에르 벨에 찾아왔으며 메리 제인 골드가 없을 때면 그녀의 방을 사용했다고 기억했다. 그렇지만 이는 잘못된 기억으로 보인다. 메리 제인의 증언이 좀더 믿을 만한데, 페기가 머무는 동안 메리 자신도 그곳에 있었다는 것이다. 그밖의 다

른 손님으로는 앙투안 드 생텍쥐페리한테 버림받은 아내, 콘수엘로가 있었다. 그녀는 "어느 날 밤 어디선가 나타나서는 몇 주간 머물면서 소나무 위에 올라가고, 웃고, 수다를 떨며 무일푼의 예술가들 사이에서 자유분방하게 돈을 뿌리고 다니는" 충격적인 모습을 보여주었다고, 메리 제인 골드는 증언했다.

메리 제인은 페기와 막스가 이미 사귀고 있다는 사실을 알아채지 못했다. 매부리코였던 그녀는 약삭빠르게 막스가 막 그린 그림을 제공했다. 그것은 전 세계를 대상으로 한 그의 고유한 창작이 구현된, 로플롭(Loplop)─'새의 우두머리'(bird superior)였다.

막스와 페기의 애정행각은 별장에서 시작된 것이 틀림없다. 자기 얘기 하는 것을 좋아하는 페기에 따르면, 그녀는 어느 날 밤 자신의 침실 문을 두드리는 소리를 들었다. 그녀는 막스의 팔에 안길 것을 기대하며 일어나서 달려가 문을 열었다. 그러자 다고베르(메리 제인의 푸들)와…… 클로비스(배리언 프라이의 푸들)가 달려들어 그녀를 쓰러뜨리다시피 하고는 그녀의 침대 위로 껑충 뛰어올라 갔다. 그녀는 그 개들 사이에서 밤을 보냈다. 내 생각에 막스는 그로부터 며칠 뒤에 찾아왔던 것으로 여겨진다.

하지만 페기는 에르 벨을 불편하게 여기고 곧 카네비에르에 있는 루브르&드 라 페 그랑 호텔로 숙소를 옮겼다.

그 사이 프랑스 정부는 유대인을 축출하여 각종 시설과 수용소에 집어넣기 시작했다. 막스는 페기에게 유대인이라는 사실을 숨기라고 경고했으며 그로부터 얼마 안 있어 그녀는 그의 충고를 실감하게

되었다. 어느 날 아침, 막스가 막 떠난 뒤—그는 그곳에 머물 권리가 없었다—사복경찰이 그녀의 호텔로 찾아와서 심문을 벌였다. 그는 그녀의 여행증서에 날짜가 고쳐져 있는 것을 유심히 살펴보았지만, 그르노블에서 날짜를 갱신했다고 말하자 더 이상 괴롭히지 않았다. 그녀는 마르세유에 정식으로 주거등록을 하지도 않았을뿐더러 그녀의 이름은—베일이 아닌 구겐하임 성을 썼다—경찰관에게 엄청난 의혹을 불러일으켰지만 그녀는 자신을 유대인이 아니라 스위스인이라고 설명했다. 방 안에는 암시장에서 불법으로 환전한 현금이 있었다. 그녀는 자신이 체포되어 막스와 로렌스(그들의 서류는 아직 미완성이었다)까지 위험에 처할까봐 두려움에 떨었다. 사복경찰이 그녀에게 경찰서로 동행할 것을 요구하자 그녀는 가슴이 철렁했지만 호텔 로비에서 만난 그의 상관이 그녀를 구해주었다. 그녀의 미국 여권은 다시 한 번 그녀를 살려주었다. 그 시절 미국인은 프랑스에서 인기가 좋았다. 프랑스는 독일에게 몰수당한 식량을 미국에서 대량으로 수입하여 보상받고 있었다.

이즈음 페기는 레오노어 피니에게서 마지못해 그림을 1점(「스핑크스의 양치기 처녀」[The Shepherdess of the Sphinxes]) 구입했다. 막스의 후원자였던 그녀는 언어도단적인 행동으로 재능을 넘어서는 악명을 떨쳤다. 하지만 뉴욕에서 재회하기 전까지는 더 이상 그녀를 만날 일이 없었다. 얼마 뒤 막스는 여행서류와 티켓을 완벽하게 갖추었고 가능한 빨리 스페인과 포르투갈로 떠나, 리스본에서 페기와 나머지 일행을 만나고 싶었다. 그는 다음 날 수많은 캔버스를 돌돌 말아 커다란 여행가방에 챙겨넣고 출발했다.

그의 모험은 이것으로 끝이 아니었다. 스페인 국경에 있는 캄프랑

에 도착했을 때, 프랑스 철도역장은 그의 출국 비자가 잘못 작성되었다고 지적하고 압수해갔다. 막스는 이에 굴하지 않고 스페인 승객 휴게실에 찾아가 가방을 열었다. 그들은 작품들을 황홀한 표정으로 들여다보았다.

"훌륭하군요!"

그들은 탄성을 토했고, 열세 명의 여행객이 그를 도와주기로 했다. 프랑스 역장을 설득시키는 일이 남았지만, 그다지 어려운 일은 아니었다.

"손님, 나는 재능을 존중합니다."

막스는 역장의 이 말에 그림들을 다시 집어넣었다. 역장은 그에게 여행서류들을 돌려주고 플랫폼까지 안내했다. 두 대의 열차가 그곳에 기다리고 있었다.

"이 열차가 스페인으로 가는 열차요."

역장은 말했다.

"다른 한 대는 포(Pau)로 가지요(포는 프랑스령으로 철도를 따라가면 그리 멀지 않은 곳에 있었다). 당신의 프랑스 출국 비자는 사용할 수 없습니다. 하지만 만약 스페인행 열차를 탄다면 그리 큰 문제는 일어나지 않을 겁니다. 공식적으로, 나는 당신이 프랑스를 떠나는 것을 허락할 수 없다고 말할 수밖에 없소. 그러니 당신이 열차를 잘못 타지 않기를 바랄 뿐이오."

막스는 여기서 힌트를 얻었다.

잔병이 잦았던 페기는 이 시점에 기관지염을 앓고 있는데다 나태한 관료주의에 대응할 서류들을 정리하기 위해 남았다. 그중에서도 고액의 현금을 지참하고 출국할 수 있도록 조처하는 일이 중요한 과

제로 남았다. 그 사이 그녀는 휴식을 취하며 루소의 『고백록』(Confessions)을 읽었다. 그녀는 넬리와 작별인사를 했고 로렌스와 케이와 아이들을 배웅했다. 페기는 자클린 방타두르와 함께 따로 출발할 예정이었다. 출발이 지체된 근본적인 이유는 그때까지도 복잡한 출국수속 절차가 마무리되지 않았기 때문이다. 하지만 페기는 다른 가족과 리스본까지 굳이 동행하지 않아도 된다는 사실에 마음을 놓았다. 빅터 브라우너는 프랑스 국경까지 기차로 동행했다.

스페인까지의 기차여행은 평온했다. 페기는 프랑스에 비해 비교적 넉넉한 식량사정과 잔혹했던 내전의 피해에서 아직도 벗어나지 못한 불행한 난민들의 모습에 충격을 받았다. 리스본에서는 그다지 반갑지 않은 사건이 그녀를 기다리고 있었다. 막스가 그곳에서 레오노라와 상봉한 것이었다. 그녀도 머지않아 결혼할 약혼자 레나토와 함께 망명 채비를 하고 있었다. 페기는 용감하게 극복했지만, 이로 인해 막스가 레오노라를 못 잊고 여전히 사랑하고 있음을 알게 되었다. 페긴과 특히 신드바드는 어머니가 그토록 도와준 독일 화가에게 거부당한 것을 확실히 느꼈다. 뉴욕 현대미술관(MoMA)에 있는 그의 아들을 비롯 여러 사람의 후원으로 구한 막스의 티켓은 예약이 거부되었다. 예비 티켓은 자클린이 갖게 되었다. 막스를 위해서는 추가로 자리를 확보해야 했다. 그의 탈출을 위한 페기의 노력은 변함없이 계속되었다.

그 후 한동안 막스는 낮에는 레오노라 일행과 함께 지내고, 밤이면 로렌스와 리스본 주변을 어슬렁거렸다. 페기 일행은 호텔 두 군데에 나누어 묵었지만—페기, 그녀의 아이들, 자클린이 함께 묵었

고, 막스, 로렌스, 케이 그리고 그들의 아이들은 다른 호텔에 투숙했다——깨어 있는 대부분의 시간을 함께 지냈고, 그들 사이에 팽배한 긴장감은 때때로 살벌한 지경까지 이르렀다. 신드바드는 동정(童貞)을 버리기로 결심했고, 페기는 성병이 유행하는 나라에서 아들의 이런 시도에 두려움을 느꼈다. 비행정 좌석을 기다리는 가운데 밀려드는 지루함과 의구심도 무시할 수 없었으며——제한된 비행정 좌석보다 훨씬 많은 사람이 출발을 애타게 기다리고 있었다——저녁만찬은 종종 참사와 관련된 이야기들로 떠들썩하게 마무리되곤 했다. 막스는 이를 가리켜 역설적으로 "유쾌한 저녁"이라고 표현했다.

막스는 이기적인 남자였다. 그는 행복한 순간은 오직 레오노라와 함께 있을 때뿐이라는 사실을 군이 숨기지 않았다. 그는 레나토가 옆에 있는데도 지나치게 내색하고 다녔다. 레오노라가 빼어난 미모에 페기가 언제나 흠모하던 약간 들린 코를 지녔다는 사실은 이런 상황에 아무런 도움이 되지 않았다. 막스가 자신에게 돌아오라고 설득했지만 그녀는 레나토 곁에 남았다. 페기는 이런 상황을 만족스럽게 지켜보았다.

"그(레나토)는 그녀에게 아버지와 같았다. 막스는 언제나 어린애 같았고 결코 어느 누구에게도 아버지가 될 수 없었다."

페기 일행은 리스본에서 몽테 에스토릴로 이동했다. 기후가 훨씬 쾌적해서 비행정을 기다리며 지내기 괜찮은 곳이었다. 포르투갈의 수도는 침략자들이 승객 명단을 점검하려고 언제든지 쳐들어올 수 있을 만큼 거리가 너무 가까웠기 때문이다. 몽테 에스토릴에서는 수영과 일광욕, 음주 말고는 거의 할 일이 없었다. 레오노라를 쟁취하는 데 실패한 막스는 페기를 다시 상대하기 시작했다. 이는 명쾌

한 행동은 아니었다. 레오노라를 향한 막스의 연모는 변함없었다. 이후 페기는 리스본에서 우연히 레오노라를 다시 만났다. 페기는 라이벌에게 막스를 도로 데려가든가 아니면 그의 곁에서 떠나라고 말했다. 레오노라는 막스와 페기가 잠자리를 함께하는 사이인 줄 몰랐다고 항변했다. 아마도 페기는 십중팔구 이 때문에 막스와의 관계가 예전보다 더욱 깊어지리라고 상상했을 것이다.

감정적으로 기복이 심했던 페기는 말다툼만으로 끝내지 않았다. 그녀는 몽테 에스토릴에서 멀리 떨어진 낡은 리스본 호텔로 잠적했다. 모두가 사라진 그녀를 걱정했고, 그녀 또한 그럴 의도였겠지만 결국 페기는 다음 날 로렌스에게 전화를 걸어 자신의 행방을 알렸다. 로렌스는 전날 밤 막스에게 리스본에서 몽테 에스토릴로 막차를 타고 돌아오라고 설득했다고 말해 페기를 기쁘게 했다. 이 시기에 로렌스는 페기에게 '천사와 같은' 존재였다. 심지어 그는 어머니에게 부탁해 프랑켄슈타인의 미국 입국을 보증하는 데 필요한 500달러짜리 증서까지 마련해주었다.

레나토를 대놓고 미워하던 막스는 로렌스의 이타주의를 비난하면서 "복수의 달콤함을 그에게 가르쳤다". 케이가 병원에 입원하면서 상황은 좀더 복잡해졌다. 그녀는 갈수록 악화되는 호텔 분위기에서 벗어나고자 정맥동염이 심해진 것을 핑계 삼아 병원을 찾았다. 케이는 레오노라에게 막스를 잊으라고 충고했고 막스는 이 사실을 알게 되었다. 그는 그녀를 결코 용서하지 않았다. 어른들 사이의 악화된 관계는 아이들에게도 예외없이 영향을 주었다.

케이의 장녀 바비는 페긴과 로렌스와 함께 어린아이들을 돌봤다. 식사 때면 '가족' 전체가—페기에 따르면 케이만은 예외적으로 일

요일에만 얼굴을 내비쳤지만——그들이 묵고 있던 케케묵은 몽테 에스토릴 호텔 식당의 큼직한 식탁에 모여들었다. 이 테이블에는 페기, 막스, 로렌스, 열여덟 살(신드바드)에서부터 두 살(클로버) 사이의 아이들 일곱 명, 때로는 케이와 심지어 레오노라조차 한두 번 동참했으며 무성한 뒷얘기를 남겼다.

자클린은 신드바드에게 반했다. 신드바드는 뉴욕에 도착할 때까지 총각딱지를 떼지 못할까봐 걱정하면서도 여전히 이본 쿤을 연모하고 있었다. 자클린의 기억에 따르면 신드바드는 전형적인 영국식 스쿨보이였다. 그는 페긴과 잘 지냈지만 친하지는 않았다. 아이들은 몽테 에스토릴에 머무는 동안 교육이라곤 전혀 받지 못했다——그들은 수영이나 일광욕을 즐기든가, 아니면 영화를 보러 가거나 말을 탔다——막스가 때때로 아이들과 함께했다. 그는 승마기술이 뛰어났다. 물론 레오노라와도 함께 말을 탔다.

몽테 에스토릴에서는 누가 누구와 함께 방을 썼는지 확실치 않지만——사실상 한 층 전체를 모두 사용했겠지만——적어도 페기는 자클린 방타두르와 한 방에서 지냈다.

"가끔씩 우리는 밤중에 일어나 앉아 미래를 얘기했다. 페기는 미국에 가는 것을 그리 달가워하지 않았다. 그녀는 20년 동안 떠나 있었고 대부분의 지인과 연락이 끊긴 상태였다. 당시 그녀의 진짜 인생은 영국에 있었다. 그녀는 미국에서 과연 적응할 수 있을지 고민했다. 유년시절의 추억은 즐겁지 않았고, 미국과 관련해서는 불행한 일들만 떠올릴 뿐이었다."

페기는 포르투갈에서도 영국행을 고민했고 심지어 자클린에게 함께 가지 않겠냐고 제안까지 했다. 그러나 딸을 미국까지 안전하게

바래다주겠다고 자클린의 어머니와 한 약속을 떠올리며 마음을 누그러뜨렸다. 정작 자클린은 영국으로 가는 것이 싫지 않았다. 전쟁 기간 대부분을 할머니와 함께 뉴올리언스에서 지낸 그녀는 1944년 아무도 배웅해주지 않는 가운데 단독으로 대서양을 도로 건너와 프랑스 해방군에 합류했다.

몽테 에스토릴 근처에는 카스케라는 작은 항구가 있었다. 그들은 수영을 하러 종종 그곳을 찾아갔지만, 저녁에 가는 것이 훨씬 즐거웠다. 그 시간이면 고기잡이배들이 정어리며 멸치를 가득 채워서 돌아오곤 했다. 마을에는 매춘부와 생선가게에서 일하는 부인들을 제외하고 여자는 거의 찾아볼 수 없었으며, 마을 분위기는 유럽보다 아프리카 혈통을 이어받은 편이었다. 그들은 또한 생트라도 자주 방문했다. 무질서하게 뻗어 있는 궁전은 초현실주의 분위기를 풍기며 그들을 기쁘게 했다.

지역 경찰들이 철저히 단속을 하는데도——수영을 하려면 남자들은 바지와 수영복을, 여자들은 스커트를 착용해야 했다——가게에서는 살이 훤히 다 보이는 수영복을 팔았다. 페기는 자정 무렵 발가벗고 수영을 하는 막스를 보고 화들짝 놀랐다. 하지만 막스는 그녀가 체포되는 것을 무릅쓰고 물에 같이 뛰어들면 어찌해야 할지를 훨씬 걱정했던 것 같다. 그녀는 그에게 잘 보이고 싶었다. 또한 자신이 관습에 얽매이지 않는 놀라운 부르주아 기질의 소유자임을 보여주고 싶었다. 그러나 그녀한테는 안타까운 일이지만, 막스는 아무런 감흥도 받지 못했다.

페기는 수영을 잘했다. 몸매도 아름다웠다. 하지만 과거의 훌륭한 테니스 실력에도 불구하고 점점 발목이 부실해져서 오로지 물속

에서만 그녀의 운동신경을 뽐낼 수 있었다. 비행정을 기다린 지 5주째가 되던 어느 날 밤, 그녀는 다시 한 번 발목을 '뼜었다'. 발목 사고는 회고록에서만 벌써 세 번째였다. 막스는 그녀를 등에 업고 숙소까지 데리고 왔다. 그녀가 좋아하는 또 다른 스포츠는 승마였다. 하지만 막스는 레오노라가 동행하지 않을 때만 그녀를 데리고 가주었다.

무료함을 달래기 위해 어른들은 작은 게임들을 고안했다. 숨막힐 듯 답답한 호텔 분위기도 쇄신할 겸 어느 날 밤 막스는 저녁식사에 머리를 청록색으로 염색하고 나타났다. 이는 예전에도 써먹었던 수법으로, 염색약으로는 치약을 사용했다. 또 어느 날 밤에는 로렌스가 '살구색 새틴 드레스를 입은' 매춘부를 데리고 왔다. 그녀는 '까무잡잡한 얼굴에 검은 수염이 듬성듬성 나 있었다. 그들은 그녀에게 아이스크림을 사주었고, 이에 대한 보답으로 그녀는 의사소통은 전혀 불가능했지만 식구들의 시중을 들었다.

예수스 콘세프사오라는 이름으로 불렸던 그녀는 특히 페기에게 애착을 가졌다. 수영을 하고 나온 페기의 몸을 닦아주는가 하면 그녀가 다시 한 번 발목을 접질렸을 때는 등에 업고 왔다(이를 본 막스는 노여워했다). 그녀에게 여동생이 있었는데, 그들은 옷 두 벌과 수영복 한 벌을 함께 입었다. 둘 다 호텔 출입은 할 수 없었지만 페기가 해변에서 파티를 벌이면 그곳에 찾아와 온종일 시간을 보냈고, 페기 일행에게 모래를 칠판 삼아 간단한 포르투갈어를 가르쳐주었다. 시간은 그렇게 흘러갔다. 비교적 안전하지만 궁극적으로는 지루한 시간이 흘러갔고 마침내 떠나는 순간이 찾아왔다. 그런데 출발 직전 말로 형용할 수 없는 놀라운 사건이 하나 일어났다. 페기는 이

렇게 회고했다.

하루는, 대낮에 존 홈스의 영혼이 나타나 내 목을 조르며 막스를 포기하라고 경고했다. 막스와 내가 결코 행복할 수 없을 거라고. 이것은 일종의 환영이나 낙인과 같았다. 만약 내가 그의 경고를 받아들였더라면! 하지만 불가능과 함께하는 것은 나의 거듭된 운명이었다. 도피하면서 속 편하게 살아가느니, 그 안에서 어떤 모습을 발견하든 그렇게 사는 것이 내게는 매력적이었다.

마침내 모든 준비가 끝났다. 1941년 7월 13일 팬암 비행정은 잔잔한 리오 타우 호반에 물결을 일으키며 하늘로 이륙했다. 미국으로 향하는 첫발이었다. 페기와 막스, 케이 그리고 로렌스와 일곱 명의 아이는 이제 바다 너머에 있었다.

3 미국으로의 귀환

40년대(1941~47)를 미국에서 보내는 동안, 그녀는 미국의 동시대 미술 발전에 지대한 영향을 끼쳤다. 그녀는 그러한 일을 주로 뉴욕 시 웨스트 57번가에 있는 자신의 'AoTC 갤러리'를 통해 성취했다. 그곳에 전시된 그녀의 개인 컬렉션은 몇몇 유럽 예술가들과 인텔리겐치아 회원, 그리고 갤러리 전시를 통해 젊은 재능에 대한 구겐하임만의 관용과 격려를 대신했다. 이 모든 것은 뉴욕 파의 양성에 도움이 되었다.

● 멜빈 폴 레이더, 『페기 구겐하임의 금세기 미술: 초현실주의파의 배경과 미국의 아방가르드, 1942~1947』

그림을 그리기 위해 막스에게 유일하게 필요했던 한 가지는 평화였고, 살아가기 위해 내게 유일하게 필요했던 것은 사랑이었다. 그가 그처럼 간절히 바랐건만 우리는 서로에게 원하는 것을 주지 못했다. 우리의 결합은 실패할 운명이었다.

● 페기 구겐하임, 『금세기를 넘어서』

귀환

　승객 74명이 탑승한 초호화 비행정 보잉 B-314호는 당시 건조된 기종 중 초대형이었지만, 리스본에서 뉴욕까지 거의 이틀이 걸렸고, 비행 도중 아조레스와 버뮤다에 들러 연료를 재충전해야 했다. 페기에게는 지루한 여행이었다. 첫 번째 기착지에서는 밀짚모자라도 사며 무료함을 달래볼 수 있었지만 두 번째 기착지는 끔찍한 수준이었다. 승객들은 타는 듯한 무더위 속을 헤매고 다니며 반나절을 보냈다. 그 사이 영국 공무원들은 승객들의 화물과 편지, 책을 포함한 모든 종이를 하나하나 꼼꼼하게 검토하고 프랑스에서의 입지에 대해 간단하게 심문했다. 리스본에서 시작된 긴장감은 기내까지 이어졌다.

　선불로만 예약이 가능했던 침대는 전체 승객 중 절반에게만 돌아갔고, 이 때문에 막스는 침대를 두고 페기와 실랑이를 벌였다. 페기가 페긴을 데리고 자면서 이 문제는 해결되었지만 아이들은 불행했다. 비행에 익숙지 않아 멀미를 했고, "종이봉투에 구토를 하다가 이빨에 끼우고 있던 치아교정기를 잃어버렸다". 과거에 비행정을 한

번도 타본 적이 없는 자클린 방타두르는 무섭지만 흥미로운 경험이라고 생각했다. 어른들의 경우, 마지못해 동행한 일행 사이의 투덕거림이 예전보다 덜해졌다.

위안이 되는 순간도 있었다. 비행정에서 내려다보는 전망은 그야말로 환상적이었고, 레오노라와 레나토가 탄 뉴욕행 여객선 바로 위를 지나가는 순간도 있었다. 그 배에는 비행정에 싣지 못한 막스의 그림들도 실려 있었다. 비행시간의 대부분을, 어른들은 페기가 여는 파티에 참석하며 보냈다(비행정 여행은 비행이라기보다는 대형 여객선 항해에 가까웠다). 그들은 위스키나 클리퍼 칵테일―화이트 럼, 달콤한 베르무트, 석류로 만든 시럽을 얼음 조각 위에 부은 술―을 마셨다. 페기는 여행 내내 막스가 자신에게 함께 살 것을 요구했다고 적고 있지만, 그녀를 대하던 그의 태도에 정열이 부족했던 것으로 미루어 근거가 없다고 생각된다.

7월 14일 오후 늦게 모습을 드러낸 미국의 첫 풍경은 롱아일랜드의 존스 해변이었다. 이어 순식간에 자유의 여신상과 맨해튼의 지평선이 나타났다. 그들을 마중 나온 많은 친구 중에는 영국 초현실주의 화가 고든 언슬로 포드와 아내 재클린도 있었다. 그는 당시 뉴스쿨[106](New School for Social Research)에서 동시대 유럽 미술에 대해 강의를 하고 있었다. 그들은 막스의 아들 지미와 함께 나왔다. 지미는 바로 전날 '막스와 그의 일행'이 다음 날 도착할 예정이라는 리스본발 전보를 받았다. 어머니 루이제가 일행에 포함되지 않았다는 사실은 그도 알고 있었다. 배리언 프라이를 통해 첫 번째 아내를 탈출시키려고 했던 에른스트의 시도가 실패로 돌아갔다는 소식은 뉴욕 현대미술관(MoMA) 관장 앨프리드 바에게도 전해졌다.

라구아다 해군 공항터미널에서 처음 페기를 만난 지미는 그 첫 인상을 매우 생생하게 기억했다.

내 쪽으로 걸어오는 그녀의 육체와 걸음걸이를 보고 나는 어쩔줄 몰랐다. 그녀의 다리는 터무니없이 가늘어서 부러질 것처럼 앙상했다. 그녀의 얼굴은 묘하게 귀여웠지만, 물 위에 자신의 모습을 처음 비춰본 미운 오리새끼를 떠올리게 하는 무엇인가가 느껴졌다. 얼굴의 요소 하나하나는 부자연스러운 주먹코쯤은 신경 쓰이지 않을 만큼 충분히 인상적이었다. 근심 섞인 눈은 따스하다 못해 애처로울 정도였고, 어디에 두어야 할지 모르는 앙상한 손은 헝클어진 짙은 색 머리 주위를 고장난 풍차처럼 맴돌고 있었다. 말을 건네기도 전에, 그녀의 모습은 내게 어떤 메시지를 전하고 있었다.

막스와의 만남은 순조롭지 않았다. 막스가 영어로 말을 건네면서 거북한 상황은 시작되었다.

"안녕 지미, 잘 지내니?"

아버지와 아들이 서로 눈을 맞추고 미처 끌어안기도 전에, 관리들은 심문을 이유로 막스를 데리고 어디론가 가버렸다. 독일 국적이었던 그가 미국에 살기 위해서는 엘리스 섬에서 이민수속을 밟아야 했다. 페기는 즉시 보증과 담보를 아끼지 않고 제공해 그를 각종 절차에서 구해주었다. 그날 섬으로 가는 마지막 페리가 떠났지만, 막스는 팬암의 호의로 항공사에서 고용한 사복형사의 감시 아래 벨몬트 플라자에서 하룻밤을 보냈다.

로렌스 베일의 어머니도 페기 일행을 맞이했다. 그녀는 57번가에 있는 그레이트 노던이라는 호텔에 스위트룸을 예약하고 일행 모두를 초청했다. 그녀는 페기에게 감사의 뜻을 표하고 로렌스와 케이 그리고 다른 네 소녀의 여비를 그 자리에서 갚았다. 하지만 페기는 그레이트 노던에 머물지 않았다. 그 대신 슬쩍 빠져나와 막스와 그의 아들을 좇아 벨몬트 플라자에 방을 잡았다.

그녀는 꾸준히 막스와 전화통화를 시도했다. 세 번째 시도에 이르러 막스는 형사가 호텔 바에서 그녀와 만나는 것을 허락했다고 알려왔다. 형사의 태도가 점점 누그러졌고—그는 페기를 막스의 여동생이라 짐작했다—그의 동행 아래 페기와 막스는 작은 식당에서 식사를 하며 색다른 저녁을 보냈다. 그곳에서 그들은 캐서린 예로와 우연히 마주쳤다. 이 여성은 레오노라가 프랑스에서 탈출하도록 도와주었지만 동시에 생마르탱 집을 처분하도록 조장하여 그녀를 혼란에 빠뜨리기도 했다. 막스는 예로와 악수를 나누고 싶지 않았다. 그 자리를 피하기 위해 두 사람은 형사가 달가워하지 않는 가운데 피에르 호텔에 있는 바로 자리를 옮겼다. 형사는 훨씬 더 저렴하고 괜찮은 대안으로 차이나타운 관광을 제시했다.

사실 이 당시 형사는 페기에게 반해 있었다. 그들이 벨몬트로 돌아오자, 그는 그녀에게 막스의 방에서 밤을 함께 보내도 좋다고 말하면서 자신은 바깥에서 밤새 감시할 태세를 보였다. 페기는 자기 방으로 돌아가는 것이 모두를 위해 좋은 선택이라고 판단했다. 다음날 아침 형사는 엘리스 섬으로 떠날 시간이라며 그녀를 깨웠다. 또한 그는 이상하게도 전날 밤 그녀가 누군지 미처 알아보지 못한 데 대해 정중히 사과했다. 막스가 호의에 대한 감사의 표시로 형사에게

아조레스에서 산 값싼 밀짚모자와 지팡이를 선물로 주었다. 그는 매우 기뻐했고, 그들은 이렇게 이 별난 사람과 헤어진 뒤 페리를 탔다.

배 위에서는 또 다른 팬암 직원이 그들을 호위했다. 막스의 미국 중개인 줄리언 레비도 합류했다. 그는 1931년 후반 뉴욕에서 현대 미술 갤러리를 열었다. 바로 그해 레비는 살바도르 달리의 「기억의 영속」(The Persistence of Memory)——나중에 「흐느적거리는 시계들」(The Limp Watches)로 제목이 바뀌었다——을 250달러에 구입했다. 그해 크리스마스에 화가 조지프 코넬은 레비의 크리스마스 트리를 장식해주었다. 바로 얼마 뒤, 레비의 갤러리는 초현실주의파의 중심지로 명성을 확고히 했다. 1932년이라는 이른 시기에 그는 칼더, 콕토, 코넬, 달리, 뒤샹, 에른스트, 만 레이의 작품을 비롯해 유진 버먼과 레오니드 버먼, 키리코, 레오노어 피니, 그리스, 프리다 칼로, 마그리트, 파벨 첼리체프를 고정 레퍼토리로 정착시켰다.

엘리스 섬에 도착하자마자, 막스는 과거에 프랑스에서 경험했던 비슷한 상황과 비교하며 전쟁의 피해 없이 멀쩡한 풍경에 놀라워했다. 그는 미국 입국수속 절차를 밟고자 순순히 따라갔다. 스페인 배에서 내린 수많은 사람이 비행정을 기다리며 대기 중이었고, 이 때문에 그는 처음 사흘을 긴장 속에 기다려야 했다. 페기는 작은 증기선을 타고 매일같이 섬에 들렀다. 처음 두 번은 줄리언과 동행했다. 그는 자신의 고객이 얼마나 중요한 인사인지 증언할 준비가 되어 있었다. 이 당시 레비의 기억은 간결하면서도 모든 것이 유쾌하지만은 않았다. 그렇지만 그는 페기의 예술계 활약을 분명 인식하고 있다. 아마도 그는 그처럼 잠재력 넘치고 적극적인 경쟁 상대를 만날 준비를 미처 하지 못했던 것 같다.

나는 파리에서 막스와 꾸준히 교류했고, 유럽에 전쟁이 터지기 직전까지 그의 작품을 전시했다. 1941년 어느 날 페기 구겐하임이 갤러리에 찾아와서 셀 수 없이 많은 질문을 퍼부었다. 그녀는 당시 생기가 넘쳤고 젊음 가득한 호기심을 드러냈으며, 그 모습은 이후에도 여전했다. 그녀는 나에게 엘리스 섬으로 막스를 만나러 가자고 했다. 그는 유럽에서 온 이후 그곳에 억류되어 있었다······.

페기가 구한 작은 증기선이 칙칙 소리를 내며 우리를 섬으로 데려다주었다. 나는 보트에서 내리는 것을 허락받지 못했지만 페기는 내려서 의기소침해진 막스와 한 시간 정도 함께 시간을 보냈다. 그는 이민국의 나태한 행정에 발이 꽁꽁 묶여 있었다. 흔들리는 보트 위에서 나는 그녀를 기다렸다. 그리고 돌아오는 길에 그녀는 내게 막스와 곧 결혼할 거라고 얘기해주었다. 또한 뉴욕에 자신의 갤러리-미술관을 열 계획이며, 막스가 남편이 된 이후에는 그의 작품들을 당연히 내가 아닌 자신의 갤러리에서 전시하고 팔 것이라고 말했다. 거칠게 흔들거리는 보트 위에서 이 말을 들은 나는 약간 메스꺼워지기 시작했다.

페기는 막스를 위해 정신적인 지원을 아끼지 않았다. 그리고 섬에서 운영되는 각종 구제기관의 도움을 받기 위해 뛰어다녔다. 하지만 결국 막스의 순서를 기다리는 것 말고는 별 도리가 없었다. 사흘째 되는 날, 막스의 심문일이 돌아왔다. 페기는 지미 에른스트와 함께 있었다. 지미는 막스의 구명을 요청하는 뉴욕 현대미술관(MoMA) 측의 서류를 한 다발이나 가져왔다. 관장 앨프리드 바가 편지를 썼고, 넬슨

록펠러와 존 헤이 휘트니 같은 유력한 미술관 후원자들이 그의 구명 운동에 참여했다. 줄리언 레비도 다시 한 번 동참했다. 페기도 마찬가지였고, 비행정에서 만난 미국 철강회사 중역 어니스트 룬델의 참여는 무시할 수 없는 비중으로 다가왔다.

지미는 뜻하지 않게 중요 증인으로 불려 나갔다. 그는 앞으로 막스가 미국에서 살아갈 경우 그의 복지를 책임질 것을 약속해야 했다. 그로부터 얼마 뒤 막스는 풀려났다. 연인이 유럽으로 송환될지도 모른다는 공포에 떨던 페기의 긴박한 기다림도 종지부를 찍었다.

엘리스 섬에서 출발한 페리호는 맨해튼에 도착했다. 그곳에는 리무진 한 대가 주인공을 벨몬트 플라자에 태워가려고 대기하고 있었다. 막스는 납치되듯이 차에 태워졌고, 페기와 지미가 택시로 그 뒤를 쫓았다. 온갖 난관을 뚫고 온 페기에게 이쯤은 아무 일도 아니었다. 호텔에는 탕기와 케이 세이지, 로베르토 마타, 앙드레 브르통, 니콜라스 칼라스, 버나드 라이스와 레베카 라이스──그녀는 화가였고, 그는 수많은 예술가를 고객으로 확보한 회계사이자 컬렉터였다──와 하워드 퍼첼이 기다리고 있었다. 퍼첼은 에른스트와 인사를 나누고 싶었을 뿐 아니라 페기와 관계를 계속 이어나가기를 간절히 열망하고 있었다. 그는 페기에게 르페브르 푸아네사에 운송을 의뢰한 물건들이 안전하게 도착했다는 좋은 소식을 가지고 왔다. 그그림들이 관세 대상 품목인지는 불분명했지만, 페기는 적어도 일부는 지불해야 한다는 생각에 바로 걱정스러워지기 시작했다.

페기와 지미는 금세 친구가 되었다. 그들은 첫 만남 이후 서로 꾸준히 왕래하며 관계를 다져나갔다. 막 스물한 살 생일이 지난 지미는 한 달에 60달러씩 받으며 뉴욕 현대미술관(MoMA)에서 우편업무를

담당하고 있었다. 줄리언 레비의 추천으로 들어갔지만 그는 그 직장을 몹시 싫어했다. 동료들이 그를 무례하게 대하고 경멸했기 때문이다. 앨프리드 바의 보호는 영향력을 행사하기에 너무 멀리 있었다.

지미는 사실상 두 살 때 막스에게 버림을 받았다. 당시 그의 아버지는 동경해 마지않던 애정의 대상인 폴과 갈라 엘뤼아르 부부와 함께 살겠다고 떠나버렸다. 막스는 아들과 쉽게 가까워지지 못했다. 페기는 그들의 단절된 관계를 다시 이어주는 과정에서 또 한 명의 '아들'을 얻었다. 그녀에게는 막스도 '어린애'나 다름없었다. 하지만 그들의 관계는 매순간 그녀에게 약간의 근심을 안겨주었다. 그녀의 회고록을 살펴보면, 통찰은 언제나 자기기만의 순간에 찾아왔다. 그녀는 "막스가 내게 무의미해지는 때는 그가 더 이상 나를 필요로 하지 않을 때라고, 나는 언제나 생각해왔다. 그가 요구하는 모든 것, 바라는 모든 것을 주고자 나는 노력했다"라고 썼다. 하지만 거의 동시에 그녀는 또 이렇게 말했다.

"난생처음으로 남자 때문에 모성애를 느꼈다."

이처럼 별난 고백을 한 당사자의 모성 본능은 오로지 성적인 관계를 통해서만 자극을 받았다. 하지만 그녀가 막스에게 "당신은 주워온 아이예요"라고 말했을 때, 그는 그녀도 인정한 통찰력으로 이렇게 대답했다.

"그렇다면 당신은 잃어버린 딸이로군."

케이 세이지와 결혼하고 뉴욕에 정착한 이브 탕기는 휴이트 호 근처 미네르바에서 자신의 딜러였던 피에르 마티스에게 장난스럽게 편지를 썼다.

"막스 에른스트는 이제 페기 구겐하임의 3,812번째 배우자가 되

었습니다."

막스는 그림을 팔아 얼마간 돈을 벌기 시작했으며 페기의 기금도 제한적으로나마 쓸 수 있었다. 그는 지미에게 다른 직장을 알아볼 수 있도록 100달러를 주었다. 하지만 아버지와 아들 사이에는 페기의 관심을 두고 따뜻한 경쟁심이 자라고 있었다. 페기는 이를 이용하는 데 주저함이 없었다. 아무도 그로 인해 상처받지 않았고, 페기는 두 남자 사이에서 적극적으로 가교 역할을 담당했다. 설령 그 역할을 완수하지 못했더라도 그건 그녀의 책임이 아니었다.

그녀는 막스에게 선물공세를 퍼부었고 오래전부터 그와 결혼해서 정착해야겠다고 마음을 굳혔다.

나는 막스보다 지미하고 있을 때 훨씬 편안해지는 것을 느꼈다. 그는 새어머니가 생긴 데 대해 무척 기뻐했고, 우리는 놀랄 만큼 사이좋게 지냈다. 막스와는 하지 못했던 모든 일을 지미와는 할 수 있었다. 옷장을 다시 채워넣는 동안―나는 프랑스에 내 옷을 모두 두고 왔다―나는 그를 상점에 데리고 다녔다. 내가 옷을 사기 위해 지미를 데리고 다닌 반면, 막스는 나 없이는 쇼핑을 하지 못했다. 그는 모든 것을 내가 일일이 골라주어야 했다. 나는 그에게 어떤 바지를 권했는데, 미국 옷을 입은 그는 아주 멋져 보였다. 그에게는 타고난 완벽한 외모와 남다른 기품이 있었다. 나는 그에게 다이아몬드와 백금으로 만든 코안경을 어머니가 남겨준 시계와 함께 선물했다. 그는 그것을 안경 대신 썼는데, 너무 잘 어울려서 마치 영국인처럼 품위 있게 보였다.

페기는—어리석은 바람이었지만—막스를 단장시키는 것을 좋아했다. 옷을 좋아하고 치장에 능한 배우 막스는 이에 부응했다. 화가로서의 막스는 건재했다. 지미는 좀더 유순해졌다. 그녀가 월 100달러에 자신의 비서로 와달라고 제안하자 그는 기꺼이 수락했다. 그에 앞서 그는 건축가이자 디자이너인 프레데릭 키슬러와 화가 윌리엄 배지오티스를 찾아가 이직에 대해 논의했다. 이들 두 친구는 모두 새로운 직장을 강력히 권했다. 그들이 뉴욕에서 시작된 페기의 인생과 계획에 개입하기까지는 그리 오랜 시간이 걸리지 않았다.

이 당시에는 페기의 후원금이 필요한 초현실주의 화가가 또 한 사람 있었다. 케이 세이지는 앙드레 브르통과 그의 가족에게 환경에 적응할 때까지 여섯 달 동안 그린위치 빌리지에 있는 아파트를 제공했다. 페기는 매달 200달러씩 1년간 수당을 지급하며 이를 보충해주는 제스처를 취했다. 모두의 배려 아래 브르통은 초현실주의 모임을 다시 결성하고자 했고, 이를 위해 에른스트는 중요 인물이었다. 에른스트는 오래전부터 브르통의 왕관에 달린 보석이었으며, 브르통은 폴 엘뤼아르와 갈라서며 놓쳐버렸던 그를 더욱 가까이 두고 싶어했다.

막스와 페기는 뉴욕에 있는 현대미술 컬렉션들을 돌아보았다. 뉴욕 현대미술관(MoMA)은 양질의 에른스트 작품들을 보유하고 있었다. 앨프리드 바가 그중 14점을 구입했지만 대부분이 지하창고에 보관되어 있다는 사실에 페기는 분노했다. 미술관은 미술의 단면들을 훌륭하게 제시하였고, 여기에 전쟁 중 추가로 접수한 롤랜드 펜로즈의 컬렉션도 관리하고 있었다. 이곳에서 소개하는 대부분의 화가는

페기도 호감을 가졌던 대상들이었지만 그녀는 별다른 감흥을 받지 못했다. 그중에는 아르프, 브라크, 칼더, 레제, 피카소, 탕기가 있었다. 그녀는 그곳 분위기를 여자 대학과 백만장자의 요트클럽이 잡다하게 섞인 것 같다고 비유했다.

이에 비해 르베이의 감독 아래 2류 화가 루돌프 바우어의 작품들이 평정한 큰아버지 솔로몬의 컬렉션은 "그야말로 장난에 불과했다". 그나마 20여 점 남짓한 칸딘스키의 작품들이 볼 만했고, 들로네의 몇 작품, 그리스, 레제의 작품들도 그럴듯했다. 막스는 앞서 언급한 두 가지 컬렉션에 각각 '바 하우스'(Barr House)와 '바우어 하우스'(Bauer House)라는 별명을 지어주었다. 세 번째로 뉴욕 대학에서 본 갤러틴 컬렉션은 '보어 하우스'(Bore House, 지루한 집)라고 간단하게 결론지었다. 뉴욕의 현대미술은 유치한 수준에 머물러 있었다. 딜러는 레비, 시드니 재니스, 피에르 마티스 같은 소수의 개척자들에 불과했다. 그림들은 임자가 바뀌었다. 일단 팔리더라도──전쟁 중 미술품을 매매하는 분위기는 거의 조성되지 않았다──그 건수는 미미한 수준에 불과했다. 뛰어난 화가이기도 했던 지미 에른스트는 유럽 미술계를 멀리하고 미국 미술과 인연을 맺고자 시도했으며 당시의 전망을 이렇게 술회했다.

뉴욕은 유럽에서 살아남은 미술품에 흠뻑 빠져들기 쉬운 도시였다. 나는 그로부터 등을 돌릴 하등의 이유도 없었지만, 그렇다고 그 작품들에 매력을 느낄 수도 없었다. 57번가에서 동시대 미술을 취급하는 몇몇 화랑은 히틀러가 독일을 평정하기 전부터 딜러들이 몰려들어 그 수가 점차 늘어나는 추세였다. 커트 발렌틴은

부크홀츠 갤러리를 열었다. J.B. 뉴먼은 '뉴 아트 서클'(New Art Circle)을 운영하고 있었고, 카를 니렌도르프는 자신의 이름을 내건 갤러리를 가지고 있었다. 니렌도르프의 형은 쾰른에서 동생과 필적할 만큼 활동 중이었다. 그들은 과거 유럽에서와 매우 유사한 방식으로 그들의 사업을 영위했다. 매입 작품들은 주로 클레, 칸딘스키, 얀켈 아들러, 마르크 샤갈, 베크만, 에밀 놀데, 피카소, 브라크, 후안 그리스 등과 같은 파리와 독일 출신의 표현주의 작품들로 구성되었다.

수많은 그림이 스위스에서 나치 경매를 통해 매입되었다가 대서양을 가로질러 재활용되었다. 대부분의 유럽 동료와 마찬가지로 막스도 조국이 헌납한 작품들을 경멸했다. 그렇지만 나치의 득세로 인한 유럽의 상실은 미국의 이득으로 전환되었다. 막스는 뉴욕의 화랑이나 미술관보다는 자연사 박물관과 아메리카 인디언 박물관을 좋아했다. 페기에 따르면, 그에게 가장 인상적인 컬렉션은 솔로몬 큰아버지와 아이린 큰어머니가 공동으로 소유하고 있던 플라자 호텔 스위트룸에 걸린 개인 소장품이었다.

뉴욕 시는 여름이면 불쾌할 정도로 무더웠다. 여기에 레오노라 캐링턴이 막스의 그림들을 가지고 도착하자 불편함이 가중되었다. 이 작품들은 줄리언 레비의 갤러리에 전시되었고 인기가 매우 좋았다. 하지만 페기는 막스가 다시 레오노라를 찾는 것을 보고 불안해졌다. 운 좋게도 바로 그 시점에 페기의 여동생 헤이즐에게서 초대장이 날아왔다. 그녀는 네 번째 결혼식을 올리고 샌타모니카에 살고 있었다.

르페브르 푸아네사에 운송을 의뢰했던 페기의 소형 탈보 자동차가 다른 물품이며 그림들과 함께 도착했다. 페기는 이 자동차를 신드바드에게 주었다. 그는 이 차를 몰고 로드 아일랜드의 맨터너크 해변으로 찾아가 로렌스와 그의 딸, 애플과 케이트를 만났다. 케이 보일은 프랑켄슈타인과 함께 뉴욕 시 북부 허드슨 강 근처 나이애크에 사는 친구네 집에 머물고 있었다. 이별 과정은 씁쓸했다. 그들은 딸뿐 아니라 함께 데려온 애완견 다이앤의 사육권을 두고서도 불쾌한 말싸움을 벌였다. 다이앤에 한해서는 케이가 이겼다. 그 개가 그녀를 너무 따른 나머지 그녀의 일행이 밖으로 나가는 모습을 보고 마구 짖어댔던 것이다.

페긴과 지미는 막스와 페기의 서부여행에 따라나섰다. 하지만 여러 방면에서 페기와 라이벌이었던 헤이즐은 성형수술을 한 코 때문에 방문 일정을 며칠 늦춰달라고 마지막 순간에 통보해왔다. 비행기 예약을 마치고 일정을 변경할 수 없었던 그들은 샌프란시스코에 먼저 들르기로 결정했다. 막스와 페기는 비행기 창밖으로 펼쳐지는 멋진 장관을 즐겼다. 복잡미묘한 사람들에게조차 그것은 색다른 경험이었다. 페긴과 지미는 비행기 멀미를 했다.

샌프란시스코에서 페기는 미술관을 운영하는 그레이스 매컨 몰리를 만났다. 페기는 런던에서 추진했던 미술관 꿈을 아직도 포기하지 않았고, 이 여행은 그 장소를 물색하기 위한 목적도 겸했다. 몰리는 막스와의 만남을 기뻐했고 페기와도 잘 어울렸다. 이들을 소개해준 것은 재니스였다. 페기는 그녀에게 자신이 이미 에른스트와 결혼한 사이라고 말했다. 이 방문의 유일한 오점은 막스가 『아트 다이제스트』(*Art Digest*)지 기자에게 샌프란시스코 박물관에서 개최된 미국

원시시대 미술전이야말로 미국에서 본 최고의 전시회였다고 언급한 것뿐이었다. 그들은 만 레이와 그의 약혼녀 무용수 줄리 브라우너와 함께 칵테일을 마시면서 또 다른 손님이었던 화가 조지 비들을 일부러 무시했다. 그는 인쇄매체를 통해 동시대 유럽 미술을 일부 평가절하했다. 케이 보일을 좋아했던 페긴은 케이를 혐오하는 막스와 한바탕 싸움을 벌였다. 그녀는 이 때문에 샌타모니카 여행을 내내 거절하다가 마지막 순간에 마음을 누그러뜨렸다.

헤이즐은 새 남편인 비행기 조종사 찰스 '칙' 매킨리와 함께 정말 행복하게 살고 있었다. USAAF(미 육군 항공대) 조종사였던 그는 미국이 참전한 지 얼마 안 돼 전사했지만, 적어도 그 순간만큼은 모두가 그들의 존재를 부러워했다. 칙은 잘생긴 젊은이로, "다소 늙어 보이는 막스와 대조적이었다"고 훗날 페기는 언급했다. 막스는 대신 술을 거의 입에도 대지 않는데다 몸매에 여러모로 신경을 쓰는 편이었다. 프랑스 수용소에 있는 동안에도 그는 여간해서 망가지는 법이 없었다. 확실히 그는 여성을 유혹하는 데 그다지 어려움을 느끼지 않았다. 그러나 이러한 페기의 판단은 그녀의 맹렬한 공세에 그가 유연한 태도를 보여준 데서 비롯된 것이었다. 큰어머니 아이린도 막스가 동년배 로렌스보다 "열 살은 더 많아 보였다"고 언급했다.

그들은 헤이즐과 칙 부부의 집에 3주간 머물렀다. 그때까지 정착에 대해 별다른 생각이 없었던 막스와 페기는 그제야 집과 컬렉션을 위한 마땅한 소유지를 알아보러 다니기 시작했다. 그들은 몇 군데를 둘러보았지만 조건이 적합하지 않았다. 말리부에 있는 방 60개짜리 '성'은 이전 소유주가 예산을 탕진하고 자금 조달에 실패해 미완성으로 남아 있었다. 전혀 실용적이지 않았지만, 초현실주의 화풍을

닮은 건물은 그 자체로 호소력이 있기는 했다. 또 하나는 영국 영화 배우 찰스 래튼의 집이었는데, 무너져가는 낭떠러지 끝에 세워져 바다로 침몰할 위험이 다분했다. 그들은 이밖에도 폐업한 볼링장, 세속으로 귀속한 교회 두 채, 그리고 무성영화 배우 레이먼 노바로의 예전 집도 살펴보았다. 노바로의 집은 차고만 유달리 크고 널찍해서 화랑으로 개조해도 좋을 정도였다. 하지만 조건이 완벽한 집은 어디에도 없었다. 페기는 편안한 여행을 위해 대형 뷰익 컨버터블을 구입했다. 막스는 운전을 배웠고, 한 번 시동을 걸어본 다음부터는 어느 누구에게도 운전대를 양보하지 않았다.

환상적인 현대미술 컬렉션을 보유한 월터와 루이즈 아렌스버그 부부가 서부로 이주했고, 소수의 식견 있는 컬렉터와 초창기 딜러들──그중에는 배우였던 하포 마르크스와 에드워드 G. 로빈슨도 있었다──이 활동 중이었지만, 웨스트 코스트는 뉴욕과 비교할 때 동시대 작품이 줄 충격에 대해 전혀 준비가 되어 있지 않았다. 그리고 페기는 사기를 저하시키는 분위기를 감지했다. 심지어 아렌스버그조차 과거 찬란했던 광휘를 일부 상실했으며, 이즈음에는 현대미술의 부흥보다는 셰익스피어 희곡의 원작자가 프랜시스 베이컨이라는 가설을 증명하는 데 더 몰두하고 있었다. 그러나 그의 컬렉션만큼은 페기와 막스 모두에게 상당한 감동을 주었다.

3주간의 일정이 끝나자, 페기와 막스는 지미와 페긴을 데리고 페기의 옛 친구 에밀리 콜먼을 찾고자 대륙을 가로질러 그랜드 캐니언으로 차를 몰았다. 에밀리는 새 남편이자 목장주인 제이크 스카보로와 살고 있었다. 막스는 호피족이나 푸에블로족의 토속신앙인 카치나(Kachina) 신상과 주니(Zuni) 인형을 수집했다. 운 좋게도 그는

달러를 쓰레기 취급하던 어떤 가게 주인이 창고를 정리할 때 이것들을 한꺼번에 저렴하게 구입할 수 있었다.

더욱 의미 깊은 일은 막스가 사진으로조차 본 적 없는 애리조나의 풍경을 간절히 동경하게 된 것이었다. 그의 작품에는 감동적이면서도 불안한 경험이 묘사되어 있다. 지미는 그것에 대해 이렇게 말했다.

오후 늦게 우리는 애리조나 플래그스태프 외곽의 66번 도로를 가로지르는 거대한 방울뱀을 보기 위해 차에서 내렸다. 막스는 가까이에 있는 샌프란시스코 피크를 올려다보았다. 그는 눈에 보일 만큼 창백해졌고 얼굴 근육은 뻣뻣해졌다. 산의 수목한계선은 태양이 만들어낸 천연 마젠타색 봉우리 바로 밑에 둘러쳐진 선명한 붉은색 테두리와 마주하며 한 발 물러나 있었다. 그는 그리 오래되지 않은 시절, 프랑스 아르데슈에서 여러 번 되풀이해서 그렸던 바로 그 멋진 풍경을 응시하고 있었다. ……그 단 한 번의 시선은 앞으로 그가 미국에서 영위할 인생의 미래를 바꾸어놓았다.

에밀리와의 재회는 페기 입장에서 무조건 좋은 일만은 아니었다. 에밀리는 특유의 솔직함으로 막스에 대한 불안감을 적나라하게 털어놓았다. 하지만 막스와 에밀리는 사이좋게 잘 지냈다. 페긴은 여전히 유쾌하지 않았다. 여행 중 그녀의 유일한 낙은 파티에서 찰리 채플린을 만난 것뿐이었다. 잠시나마 그녀는 할리우드에 남아 배우가 되어볼까 생각했다. 그렇지만 페긴의 인생이 늘 그러했듯, 이 또한 생각에 그쳤다.

그들은 산타페까지 차를 몰고 갔다. 그곳의 태양과 풍경은 환상적이었다. 그들은 그곳에 정착하자고 농담처럼 말했지만, 그러기에는 너무 외진 곳이었다. 그들은 텍사스로 여정을 이어갔고 그곳에서 다시 헤이즐의 친구들이 많이 살고 있던 뉴올리언스로 출발했다. 그곳에서 그들은 지역 예술계로부터 명사 대접을 받았고, 페긴은 할머니와 함께 살고 있는 어린 시절 친구 자클린 방타두르와 재회했다. 자클린의 할머니를 보고 페기는 '보수적인 남부 귀부인'이라고 묘사했다.

그 사이, 페기에게는 또 다른 할 일이 있었다.

나는…… 막스와 결혼하고 싶었기에 미국의 결혼법률에 관심이 컸다. 매번 새로운 주(州)에 도착하면 나는 결혼이 즉시 가능한지 알아봐달라고 지미에게 부탁했다. 그러나 페긴은 결혼이 막스가 영위하기에는 심하게 부르주아적이라고 주장했고, 막스도 이를 인정함에 따라 이 문제는 더 이상 언급되지 않았다. 그 아이는 내가 그에게 가지고 있던 감정을 질투했고 쓸데없는 참견을 하곤 했다.

소외당하고 감정적으로 혼란스러운 열여섯 살 소녀에게 이는 너무 심한 발언인 듯싶다. 이미 두 번이나 결혼한 경험이 있는 막스가 '결혼이 자신에게 너무 부르주아적'이라고 인정한 사실 자체가 거짓된 경향이 농후하다. 상황을 미루어볼 때 페긴은 다투는 와중에도 분명 막스에게 매력을 느끼고 있었다. 질투를 하는 쪽은 페기였다. 또한 자신한테 충실한 지미에게 아버지와 얼마나 빨리 결혼할 수 있는지 알아보도록 시킨 페기의 처사는 별스러워 보인다. 막스는 이 작전에 대해 '최소 이틀간의 냉랭한 침묵'으로 응했다. 그렇다면 지미 본인

의 감정은 어떠했을까? 그의 회고록을 보면 그는 페기를 맹종하고 그녀에게 진심으로 헌신했다. 그리고 마찬가지로 숭배했지만 소원했던 아버지와, 그런 아버지를 미국까지 안전하게 데리고 와준 여성을 이어줌으로써 더욱 가까워질 수 있을 거라 생각하지 않았을까?

막스는 감정적으로 얼마나 부담을 느끼고 있었을까? 그는 정신적으로나 육체적으로나 페기에게 구원의 빚을 지고 있었다. 뉴욕 미술계의 보호를 받고 소수나마 정치적인 실세들이 그들을 지켜주고 있었지만, 여전히 수용소로 끌려갈지도 모른다는 두려움에 떨고 있지는 않았을까? 결혼해서 미국 시민권을 얻는 것이야말로 안전을 보장받는 최고의 시도가 아니었을까? 그게 아니라면 오직 한 가지 목적만을 추구하는 페기의 고정불변의 태도에 단지 저항할 수 없었던 것뿐일까?

한 가지 분명한 사실은 그가 그녀를 절대로 사랑하지 않았다는 것이다. 그렇지만 그 세세한 증거를 페기는 일관되게 외면하며 자신의 의도를 맹렬하게 밀어붙였다. 그녀의 이러한 모습을 그녀의 딸이 비난한 것은 이때가 마지막이 아니었다. 그때마다 페기는 결핍된 모성으로 페긴을 상대했다. 그녀는 성가시고 건방진 라이벌이었다. 페기의 애정은 아주 먼 훗날에야 발동이 걸렸지만 그때는 이미 너무 늦어버렸다.

뉴올리언스를 출발한 그들은 자동차 여행을 이어가며 뉴욕으로 돌아왔다. 뉴욕은 미국 중에서도 유럽과 가장 가까운 주요 도시였고 (언제나 페기가 가장 좋아했던 곳이기도 하다), 유럽이 가장 큰 영향을 미친 도시이며, 또한 그녀의 고향이기도 했다. 페기는 그곳에 정착하기로 마음먹었다. 막스 역시 웨스트 코스트에 외따로 살지 않아

도 된다는 사실에 마음을 푹 놓았다. 그의 친구들은 모두 뉴욕에 살고 있었기 때문이다.

귀환한 그들은 그레이트 노던 호텔에 잠시 머물렀다. 때는 1941년 9월 하순이었다.

금세기 미술관

페기는 뉴요커였다. 20년간 떠나 있었다고 그 장점이 무뎌지지는 않았다. 하지만 당시 도시와 국가는 비약적으로 변화하고 있었다. 그녀 주변의 망명 예술가 집단은 작은 유럽사회를 형성하며 도피처를 마련해주었지만, 변화를 외면할 수는 없었다. 그녀가 멀리 떠나 있는 동안 고층빌딩 건설이 붐을 이루었고, 이는 1920년대 후반 여러 미국 미술작품에 영향을 미쳤다. 불변의 상징인 엠파이어 스테이트 빌딩은 1933년에 세워졌다.

제1차 세계대전이 끝난 뒤 그 변화는 10년간 현저히 모습을 드러냈다. 1929년 10월의 월스트리트 붕괴와 몇 년간 이어진 중서부 농장의 가뭄은 장기간 지속될 불안정과 불확실성을 예고했다. 재즈 시대가 끝나고 실직자가 증가하면서 국가는 중대한 위기국면으로 치달았다. 1933년 허버트 후버가 루스벨트로부터 대통령직을 넘겨받은 다음에도 국가는 자신감을 되찾는 데 오랜 시간이 걸렸다. 1930년대 경제공황의 공포는 도로테아 랑에와 마거릿 버크 화이트의 사진에 적나라하게 기록되었다.

새로운 정부의 첫 번째 임무는 물자지원이었으며 그 다음은 고용창출이었다. 후자를 위해 가장 확실한 방법은 공공건설이었다. 루스벨트의 학창시절 친구였던 화가 조지 비들의 제안으로(페기와 막스는 훗날 그를 비웃었다), 토목사업국(Civil Works Administration)은 예술가들을 위한 고용창출 계획안을 별도로 만들어 1933년 말까지 진행했다. 화가이자 국선 변호사로 활동하던 에드워드 브루스의 노력으로 토목사업국은 공공미술 사업기금 명목으로 100만 달러를 책정했다. 비들은 훗날 유럽 망명자들의 극심한 비난에 시달렸지만, 이 시점에서 그의 시도는 결코 과소평가할 수 없다. 영국의 문화 주간지 『리스너』(*The Listner*)는 1934년 2월 1일자에 다음과 같은 기사를 게재했다.

미국은 이 계획에 대한 연두교서를 4~5개 주의 그룹 단위로 묶어서 편성했다. 약 열두 명으로 구성된 위원회는 중앙본부를 경유해 각각의 그룹을 통제한다. 위원회는 공공미술 갤러리의 관장이나 미술에 관한 권위와 경험을 가진 교사들로 구성되어 있다. 언론을 통해 발표된 공고문을 살펴보면 도움이 필요한 예술가라면 누구든 위원회에 자신의 작품과 입지를 위해 지원 신청서를 제출할 수 있다. 신청자는 본인의 그간 작품활동과 청탁건들을 포함한 전체 경력사항을 제출해야 한다. 신청자는 재정 상황에 대해서도 모두 진술해야 한다.

적격 판정을 받은 예술가들은 위원회로부터 주요 대형 작품, 조각, 또는 벽화처럼 예술성이 필요한 공공사업을 의뢰받았다. 예술가

들은 주정부로부터 매주 35달러씩 수당을 지급받았다. 일부는 비난도 받았지만, 공공미술 사업계획(PWAP)과 이를 계승한 기획들은 전반적으로 암울했던 1930년대 미국 고유의 예술계를 후원하고 쇄신하는 역할을 담당했다. 침체기에 수많은 전문직 종사자와 기업인들이 쓰러지고, 심지어는 부랑자가 되는 와중에도 이 프로그램에 참여한 예술가들만큼은 번창했다.

PWAP는 불과 여섯 달 만에 중단되었지만 고용촉진국(Works Progress Administration, WPA) 산하 연방 미술 프로젝트(Federal Art Project, FAP)로 알려진, 좀더 지속적인 기획으로 대체되었다. 이 50억 달러짜리 지원 프로그램은 1935년 루스벨트가 제안한 것이었다. 이러한 후원 아래 완성된 작품들은 지역적으로나 범국가적으로, 역사적으로나 동시대적으로, 그 어느 쪽 범주든 모두 미국문화를 강조하는 경향이 있었다. 하지만 이는 FAP의 지침이었다기보다는 1920년대 후반과 30년대 초반 어려운 상황에 처한 조국에 대해 애국심이 부활한 까닭이었다. 이러한 예술의 주창자 가운데 유명인사로는 잭슨 폴록의 스승이었던 토머스 하트 벤턴, 존 스튜어트 커리, 그랜트 우드가 있었다. FAP는 WPA로부터 받은 예산 중에서도 가장 많은 부분을 기꺼이 미술계에 할애했다. FAP의 45퍼센트가 뉴욕 시에 거주하는 화가들의 급료로 지출되었고, 프로젝트는 젊은 예술가들의 생계를 이어주는 수단이었다. 주요 전진기지는 웨스트 코스트에 있었지만, 뉴욕은 미국 미술의 새로운 중심지로 이들을 강력하게 끌어 모았다.

대부분의 망명 유럽 화가들 역시 뉴욕에 머물고 있었다. 집단과 집단을 잇는 커뮤니케이션은 바람직한 만큼 부득이한 것이기도 했

다. 페기의 집과 화랑은 이를 위한 포럼을 제공했다. 전쟁 발발과 더불어 WPA는 단계별로 폐지되었고, 이는 많은 이에게 경제적인 공포로 다가왔다. 그래도 그들의 건강 상태만큼은 병역의무에서 제외되기에 충분했고, 페기와 유럽 망명자들의 영향력은 유지될 수 있었다. 당시 페기는 만인의 연인이 되어 수많은 유럽인과 개별적으로 접촉하기 시작했다. 그러나 최초의 접선은 낯선 땅에서 수세에 몰려 있는 고리타분한 유럽 애호가들이 아닌, 그들의 좀더 젊은 제자들과 미국인들에 의해 이루어졌다.

갤러리에 근무하는 여러 큐레이터와 딜러, 후원자들은 페기에 앞서 길을 닦아놓았다. 1925년 2월 갈카 셰이어는 최초로 뉴욕 대니얼 갤러리에서 '청색 4인'(Blue Four)전을 개최했다. 이 전시회에서는 리오넬 파이닝어, 알렉세이 폰 야블렌스키, 칸딘스키, 클레의 작품이 두각을 나타냈다. 이듬해, 즉 브르통이 『첫 번째 초현실주의 선언』(*First Surrealist Manifesto*)을 출판한 지 겨우 2년 만에, 캐서린 드라이어는 키리코, 에른스트, 마송의 작품들을 소개하는 '국제 현대미술전'을 브루클린 미술관에서 개최했다. 1931년, 코네티컷 하트포드에 있는 워즈워스 아테나이움에서는 줄리언 레비가 '더욱 새로운 슈퍼-리얼리즘'전을 개최했다. 레비는 이듬해 자신의 뉴욕 갤러리를 개관하고 위에 언급했던 예술가와 더불어 미국인 조지프 코넬의 작품들을 소개했다. 상당히 개성적인 코넬의 미술은 이민자 출신인 달리, 뒤샹, 피카소와 차별되는 것이었다. 앨프리드 H. 바 주니어는 이전에 런던에서 개최된 유사한 전시회를 모범 삼아 1936년 현대미술관(MoMA)에서 '큐비즘과 추상미술' 및 '환상미술: 다다와 초현실주의' 등 성격이 분명한 미술전을 개최했다. 후자는 비평가에

게 널리 인정받지 못했지만, 미국인들의 의식에 초현실주의 형상을 각인시키는 계기가 되었다. 광고산업은 이를 재빨리 포착했다. 이 당시 뉴욕의 대형 백화점들은 혁신적인 시도로 화가들에게 진열창 디자인을 의뢰하곤 했다. 또 다른 한편에서는 1939년 초 발렌타인 두덴싱 갤러리에 소개된 피카소의 「게르니카」가 미국 화가들에게 크나큰 충격을 주었다(이 작품이 미국 만화에서 영감을 받았다는, 근거가 모호한 설이 있다). 현대미술관(MoMA)에서는 네 가지 핵심 초현실주의 오브제가 한꺼번에 소개되었다. 이 작품전은 메레트 오펜하임의 작품인, 모피로 만든 찻잔, 차받침, 그리고 스푼으로 구성된 「오브제」(Object: 일명 '모피에 든 오찬'이라고 불리기도 한다), 만 레이의 「불멸의 오브제」(Indestructible Object: 리 밀러의 눈을 찍은 사진이 장식된 메트로놈), 장 아르프의 「선물」(Gift: 부드러운 표면에 압정을 한 줄 풀로 붙여놓은 다리미로, 작곡가 에릭 사티를 위해 만들어졌다), 그리고 뒤샹의 「로즈 세라비는 왜 재채기를 하지 않는가?」(Why Not Sneeze, Rose Sélavy?: 대리석으로 만든 각설탕이 가득 채워진 새장과 오징어뼈로 구성된 작품. 로즈 세라비는 곧 '에로즈 세라비'(Rrose Sélavy)로 바뀌었으며, 이는 그가 즐겨했던 말장난의 일종으로 'Eros, c'est la vie'[에로스, 그것이 인생]에서 비롯되었다)로 구성되었다.

페기는 바를 동경했고 그가 쓴 모든 책을 독파했다. 그는 달리의 작품들로 구성된 대규모 전시회로 입지를 굳혔고, 그 다음으로 1941년에 미로의 전시회를 기획했다. 1931년이라는 비교적 이른 시기에 하트포드에 있는 워즈워스 아테나이움에서는 초현실주의전이 열렸다. 줄리언 레비는 그해 말 그의 첫 번째 화랑에서 초현실주의 작품

들을 선보였을 뿐 아니라 아직 예술로서는 초기 양식에 속했던 사진과 영화에도 최고의 감각을 선보였다. 한스 호프만은 또 다른 의미에서 중요한 공헌자였다. 이 중견 독일 화가는 1931년 미국으로 이주해 그로부터 2년 뒤 뉴욕 아트스쿨에 자리를 잡았다(이 학교에는 프레데릭 키슬러가 디자인한 커다란 방이 있다). 그가 배출한 유명한 제자로는 버지니아 애드미럴과 그녀의 남편이자 화가이며 시인인 로버트 드 니로(1943년에 출생한 동명의 영화배우의 부모), 그리고 훗날 잭슨 폴록과 결혼한 리 크래스너 등이 있다. 호프만은 1940년대 큐비즘의 전통에 흡수되어 좀더 추상적인 접근을 시도했지만 그 이전에는 표현주의 양식을 추구하던 화가였다. 브라크와 피카소뿐 아니라 앙리 마티스와 로베르 들로네의 친구이기도 했던 그가 초현실주의 화가로 머물렀던 기간은 아주 짧았다.

1941년 12월 『포춘』지는 약삭빠르게도 다음과 같이 썼다.

지난날 유럽 지식층의 대이동은 미국에 문명을 수호할 기회와 책임을 부여했다. …… 미국이 이를 수호하는 동안 유럽에서 이식된 문화가 자체의 활력으로 번성할 것인지, 수용 부족으로 시들어버릴지, 아니면 미국 문화와 교배를 이룰지, 그것도 아니면 그저 지구에서 사라져버릴 것인지 위대한 의문이 제기된다.

미국의 모든 예술가가 해외 예술가들을 인정한 것은 아니었다. 조지 비들과 국수주의자 및 미국의 풍경화가들은 초현실주의의 영향에 거세게 반발했다.

"그들이 시곗줄을 녹이든, 고무로 만든 뱀이며 기타 유치한 장난

감을 가지고 놀든 그냥 무시해라."

　유럽의 초현실주의와 히틀러에게 추방당한 추상화가에게 가장 호감을 가지고 대했던 국내 집단은 좌익 경향의 젊은 추상화가들이었다. 그들은 좀더 원숙한 유럽 화가들의 가르침에 굶주린 그룹이었다. 많은 화가, 이를테면 알렉산더 칼더라든가, 존 페렌, 버피 존슨 같은 사람들은 전쟁이 발발하기 전 프랑스에서 유학했다. 로버트 머더웰과 같은 일부 예술가는 프랑스어가 유창했고, 로버트 드 니로는 프랑스어로 된 시 정도는 읽을 수 있을 만큼 교육을 받았다. 버지니아 애드미럴은 유럽 예술가들이 페기와의 첫 만남을 통해 얼마쯤은 감화를 받았고, 또 두려워했다고 기억한다. 만약 페기가 스스로를 잘 아는 사람이었다면 자신이 '너무도 미국적'이라는 사실을 파악했을 것이다.

　"또한 나는 '치-치'[107]한 사람이 아니다. 나는 '치-치'라는 표현을 경멸의 의미로만 사용한다. 내 사고방식이 유럽식이라서 그렇다."

　미국 예술가 중 상당수는 유럽에서 태어났고, 그 영향력을 전파했다. 요제프 알베르스, 아실 고르키, 라슬로 모호이 너지 등이 그러했다. 구유럽의 파수꾼과 새로운 미국인의 관점이 서로 교차하면서, 예술의 중심지는 전쟁 전 파리에서 전후의 뉴욕으로 이동했다. 하지만 이러한 움직임에 페기는 느지막이 합류해서 일찌감치 떠나갔다. 많은 사람—딜러, 컬렉터, 후원자—이 그녀보다 훨씬 오래전부터 현대미술에 진지한 관심을 보여왔다. 그녀가 후원하고 격려해 마지 않던 잭슨 폴록이 전후 추상 표현주의 사조를 한참 주도하던 바로 그 시점에 페기는 뉴욕을 떠나 유럽으로 돌아갔다. 이후, 그녀가 이

해하고 선호하던 의미로서의 현대미술은 그로부터 멀리 벗어나 다른 길을 걸었다.

현대미술은 또한 거대한 비즈니스가 되어가고 있었다. 오늘날(20세기 말 현재) 뉴욕에는 미술 판매상이 약 650곳 존재한다. 1942년에는 12곳에 불과했다. 현대의 한 뉴욕 미술 중개상은 "폐기는 예술을 사랑했고 예술가들을 도와주려 했다. 그녀와 동시대 딜러들은 그들이 하는 일 자체가 지닌 보편적인 미학에 심취해 있었다. 지금은 그보다 더욱 치열한 비즈니스로 변했다. 당시 딜러들은 그들의 임무를 다른 어떤 분야 못지않게 창조적인 역할로 인식했다. 그 시대 사람들은 돈을 벌겠다는 생각으로 동시대 미술 비즈니스에 뛰어들지는 않았다는 소리다. 돈은 별개의 문제였다. 그러나 오늘날은 넘칠 만큼 이에 대해 치열하다"고 말한다.

폐기와 막스가 뉴욕으로 돌아올 당시 기반은 일부나마 마련되어 있었다. 게임에 임하는 그녀의 입지는 비교적 신참에 속했지만, 그녀가 프랑스와 영국에서 다져놓은 인맥과 친목, 그리고 바로 전해에 전력을 다해 구입한 그림들을 바탕으로 그녀는 유럽과 미국 미술계를 잇는 가교 역할을 하게 되었다. 또 그렇게 밀어붙인 만큼 수완도 뛰어났다. 그녀는 방법을 알고 있었고, 구겐하임 큰아버지들이 대부분 사망한 이후에는 가문의 어느 누구도 그녀를 막지 않았다. 다만 생존해 있던 솔로몬 큰아버지와 질투심 가득한 힐라 폰 르베이—폐기는 그녀를 '나치 남작부인'이라고 불렀다—가 경쟁 대상이었다. 그런데 폐기는 '구겐하임 죈'이라는 이름을 굳이 무덤에서 꺼내어 다시 사용하고 싶지는 않았다. 이제 그녀의 화랑은 한 도시에서 이미 탄탄하게 기반을 잡은 솔로몬의 비추상화 미술관과 본격적인

경쟁을 시작할 예정이었다. 그러나 르베이는 미국 현대 화가들의 작품을 장려하는 데는 원칙적으로 관심이 없었다. 마지막으로 사촌 해리가 남았지만, 그들은 먼 훗날 맺어질 인연이었다.

우선 가장 시급한 문제는 정착할 집을 마련한 것이었다. 그레이트 노던 호텔의 방 두 칸짜리 스위트룸은 비즈니스와 사적인 생활이 뒤죽박죽되어 엉망진창이었다. 페기의 그토록 대단한 자존심을 둘씩이나 아우르기에 그 장소는 너무 협소했다. 여전히 결혼을 회피하는 막스 때문에 그들의 게임은 이제 서로 잡느냐 잡히느냐의 문제로 돌입했다. 매일같이 찾아와 페기의 비서로 일하던 지미 에른스트는 때때로 눈을 어디에 둬야 할지 곤혹스러웠다. 그의 '사무실'은 거실 한쪽에 마련되어 있었는데, 그곳 소파에 막스나 페기가 전날 밤 논쟁 끝에 그대로 잠들어 있곤 했기 때문이다.

미국이 참전하기까지는 아직도 몇 개월 더 시한이 남아 있었지만, 어느 누구도 그런 날이 오리라고는 믿지 않았다.

페기는 뉴욕에 정착하기로 아직 완전히 결심한 것은 아니었다. 하지만 신드바드가 컬럼비아 대학에 들어가고 페긴이 레녹스 학교에 입학한 것을 염두에 두며 그들과 가까운 곳에 사는 것이 좋겠다고 생각했다.

로렌스는 말콤 카울리의 조언에 따라 코네티컷으로 이사한 뒤 곧이어 카울리의 아내를 유혹했다. 이 사건으로 인해 카울리가 '좌안의 파리인'을 본떠서 미국 교외에 결성하고자 했던 망명집단 모임은 삐걱거릴 수밖에 없었다. 당시 페기도 같은 지역으로 이사할 것을 고민했지만 두 시간 만에 생각을 접고 다시금 맨해튼 쪽으로 관심을

돌렸다. 탕기는 케이 세이지와 함께 시내에서 벗어나 코네티컷으로 이사했다. 그로 인해 그는 그룹의 일원들과 소원해졌으며 이것은 그에게 이롭지 않았다.

뉴욕은 파리가 아니었다. 어디서나 눈에 띄고 안에는 친구들이 북적거리는, 그런 자유로운 분위기의 카페는 찾아볼 수 없었다. 가고 싶은 곳이라고 아무 데나 걸어서 갈 수 있는 거리도 아니었다. 맨해튼은 위로 길쭉하게 뻗은 모양의 지역이었다. 웨스트 57번가에는 몽파르나스라 불리는, 갤러리가 모여 있는 거리가 있었지만 물을 탄 듯 싱거운 분위기였다.

완벽한 의미에서 '적당한' 곳을 발견하기란 쉽지 않았다. 그렇지만 행운의 여신은 페기를 배신하지 않았다. 페기는 이스트 51번가 끄트머리, 이스트 강이 바라보이는 비크먼 광장 구석에서 빌릴 만한 집을 찾았다. 헤일 하우스는 스물한 살의 미국 우국지사이자 스파이였던 네이든 헤일의 이름을 딴 것으로, 그는 1776년 그 근처의 교수대에서 영국인에 의해 처형당했다. 이 집은——지금도 여전한——멋진 외관을 자랑했으며 위치도 훌륭했다.

페기가 살던 시절에는 천장이 두 배는 높은 엄청난 넓이의 응접실이 있었다. 이 응접실에는 갤러리와 중간에 세로틀이 달린 창문들이 있어 완벽을 더했다. 그리고 부엌과 하인들이 쓰는 방 몇 개, 손님들이 쓰는 방이 두어 개, 그리고 다른 층에 두 개의 침실이 있었다. 하나는 레녹스 학교의 기숙생으로 불행한 시절을 보내던 페긴의 방이었고, 작은 방이 딸린 커다란 침실은 막스의 스튜디오로 개조했다. 한때는 대본작가 클리포드 오데츠가 꼭대기 층에 세들어 살기도 했다. 그가 자신이 집필한 「밤의 충돌」(Clash By Night)[108] 대본을 가

지고 오밤중에 시끄럽도록 떠들면서 연습을 하는 통에 가족 전체가 잠을 설치기도 했다.

헤일 하우스는 은신처로 더할 나위 없었다. 그림을 걸고 조각을 전시할 공간은 충분했지만 비공식으로 제한되어 있었다. 지역 당국이 그 집을 공공 갤러리로 사용하는 것을 허가하지 않았기 때문이다. 막스가 수집하던 미 대륙 민속품의 수는 점점 불어나고 있었다. 이국적인 세공품이 한동안 널리 유행했는데, 피카소조차도 아프리카와 오세아니아의 조각품에 영향을 받을 정도였다. 앙드레 브르통과 당시 뉴욕 주재 프랑스 문화원 직원이었던 클로드 레비 스트로스도 컬렉션을 보유하고 있었으며, 그 분야에 관한 한 뉴욕 최고의 중개상이었던 율리우스 카를바흐의 가게는 거래로 활기가 넘쳤다. 내로라하는 예술가 모두가 그의 고객이었고, 가게는 그들이 매니큐어 에나멜로 서명한 기념거울들로 가득 찼다.

막스도 자신의 취향에 맞는 고유의상을 있는 대로 긁어모았다. 한번은 연극 무대에서나 쓸법한 육중한 장식의자를 하나 가지고 왔는데, 여기에는 자기 외에는 페긴만 앉도록 허락했다. 이밖에 그가 취미 삼아 모은 다른 수집품들은 비밀에 부쳐졌다. 그는 페기가 없을 때면 페긴을 몰래 불러 "컬렉션을 보여주곤 했다". 막스는 훤칠하지도 않았고—그의 키는 약 5피트 6인치쯤 되었다—더 이상 젊지도 않았지만, 거부할 수 없는 카리스마의 소유자로 어린 여성을 매우 좋아했다. 레오노라는 또 다른 보이지 않는 위험한 존재로 페기를 신경 쓰이게 했다. 그녀는 레나토와 결혼했지만 아직 뉴욕에 남아 있었다.

컬렉션은 공식적으로 일반인에게 공개할 수 없었지만 페기는 집

을 개방했고, 직업적으로든 단지 진지한 취미생활을 위해서든 현대미술에 관심을 가지고 있던 대부분의 뉴요커가 그곳을 찾았다. 그중 앨프리드 바와 그의 대리인 제임스 트랄 소비, 그리고 평론가 빌 코츠와 제임스 존슨 스위니는 모두 페기의 친구가 되었다.

리셉션도 물론 열렸고, 더욱 빈번해졌다. 화가이자 딜러였던 데이빗 포터는 "모든 예술계 종사자가 적어도 일주일에 한 번은 막스 제이콥슨이란 의사에게 가서 비타민 주사를 맞았다——그 주사는 실은 암페타민[109]으로, 사람을 좀더 생기 넘치고 정력적으로 만들며 섹스에 관심을 가지게 하는 것임을 우리는 나중에 알았다"고 말했다. 제이콥슨은 환자들 사이에서 '닥터 필굿'(Dr. Feelgood)으로 알려져 있었다. 헤일 하우스는 파티며 대규모 연회에 더할 나위 없이 적합한 장소였다. 페기는 손님들에게 감자튀김과 저렴한 골든 웨딩 위스키를 끊임없이 제공했다. 한번은 파티에서 박학다식한 찰스 헨리 포드와 작가 니콜라스 칼라스 사이에 싸움이 붙었다.

"그랬다, 마루 위가 온통 피투성이였다."

포드는 그날을 이렇게 회상했다.

"그는 여느 그리스인이 그렇듯 다혈질의 남성이었다. ……어느 순간엔가 이 허수아비나 다름없는 남자가 갑자기 아무 이유 없이 나를 두들겨 패려고 다가오고 있었고, 곧 이 남자가 나를 괴롭히겠구나라는 생각이 들었다. 왜 그랬는지 모르겠지만, 나는 밑에서 위로 주먹을 몇 대 날렸고, 그는 금세 코피를 터뜨렸다. 부엌으로 실려간 그는 테이블 위에 뻗어버렸고, 나는 그 자리를 떠날 수 없었다."

이 두 명의 적수는 그 후 얼마 동안 단둘이 남겨졌다. 지미 에른스트는 이리저리 튀는 칼라스의 코피 앞에서 그림들을 사수해야 했다.

제임스 존슨 스위니는 훗날 지미에게 왜 에른스트의 그림보다 칸딘스키 그림을 먼저 챙겼는지 그의 본능적인 행동에 대해 추궁했다.

피에트 몬드리안은 소형 빅터 축음기로 블루 노트 레코드를 들으며 홀로 살아가고 있었다. 그는 재즈와 부기우기를 좋아했으며, 60대에 접어들었지만 여전히 훌륭하고 열정적인 춤꾼이었다. 그의 그림들은 400달러를 호가했다. 그의 아파트에는 전화가 없었고 대부분의 유럽 망명자들처럼 그 역시 매우 소박한 삶을 살았다.

그는 헤일 하우스에서 열리는 망명한 초현실주의 예술가 모임에 초대되었다가 재물이 되어버릴 뻔한 유명한 일화를 남겼다. 유럽에 형성된 예술계의 분열은 미국에도 그대로 이어졌다. 브르통과 에른스트는 몬드리안에게 시비를 걸며 그를 자극했지만, 그들의 모욕에 몬드리안은 능숙하고 위엄 있게 대응했다. 마침내 너그러운 탕기가 자신의 작품을 기꺼이 방패막이로 제공하면서까지 몬드리안을 두둔했고, 한참 진행되던 '토론'은 몬드리안의 승리로 돌아갔다. 이로 인해 그는 기반을 확실히 굳혔다. 심지어 브르통까지 그를 인정하기에 이르렀다. 탕기는 브르통을 무조건 존경하고 떠받들었고, 브르통은 이에 호의로 보답했다. 하지만 탕기는 코네티컷에서의 일상을 따분해했고, 그에 따라 마시는 술의 양도 늘어났다. 당시 이 모임에 참석하지 않았던 페기는 몬드리안을 좋아했다. 그는 테오 반 두스부르흐와 더불어 '데 스틸' 운동을 확립했고, 훗날 페기의 친구인 넬리의 남편이 되었다.

페기의 집은 망명한 예술가들의 집합소가 되었다. 이 모임은 1941년 말 그녀가 유럽에서 사귄 화가며 조각가들을 대부분 포섭하면서

규모가 확대되었다. 물론 그들 모두가 모임의 고정 회원은 아니었다. 이미 언급했던 사람들 외에 샤갈, 레제, 오장팡, 마송, 첼리체프가 있었다. 레제는 이리저리 발로 뛰어다니며 도시를 익혔고 레스토랑 전문가가 되었다. 첼리체프는 찰스 헨리 포드의 연인이 되었다. 전쟁을 통해 정치적으로 부각된 브르통은 '미국의 소리' 라디오 방송국에서 선전요원으로 활동했다. 그는 결코 영어를 배워본 적이 없다고 주장했지만, 말은 하지 않을지언정 적어도 책은 많이 읽고 있었음이 틀림없다. 스트리퍼 집시 로즈 리[110]는 작가이자 화가로, 에른스트의 경제적 후원자 중 한 명이 되었다. 케이 세이지의 사촌인 미국의 젊은 조각가 데이빗 헤어는 브르통을 아내 자클린한테서 구원해주었다. 뒤샹은 나중에 피에르 마티스의 전처 티니(알렉시나)와 결혼했고, 피에르 마티스는 마타의 두 번째 아내로 부부 관계가 소원해진 패트리셔에게 흠뻑 빠져버렸다. 이 일 저 일로 사람들은 서로서로 뭉쳤지만, 대부분의 이민자들은 마음이 내키지 않으면 오래 머물지 않고 즉각 그 자리를 떠났다.

페기가 주최하는 파티는 길게 이어지고, 북적거렸으며, 모두가 만취했고, 자의식 가득한 자유분방함이 특징이었다. 작곡가 버질 톰슨과 작가 윌리엄 사로얀, 영화제작자 한스 리히터 등도 초대되었다. 그 주변은 스포츠 유명인사와 영화 및 브로드웨이 스타들이 에워싸고 있었다.

페기는 비단 예술계에서만 유명인사가 아니었다. 연회의 여주인으로서 그녀는 뉴욕 상류계급의 인정을 받았을 뿐 아니라 마지막까지 지속적으로 관여했다. 그녀는 사람들을 다루는 데 능했고, 지인들을 맺어줌으로써 일종의 자신감과 소속감을 가지기 시작했다. 이

러한 일들은 그녀에게 중요한 문제였다. 하지만 처음부터 그랬던 것은 아니다. 그녀는 항상 방어적이었고, 실수도 했으며, 요령이 없어 수많은 친구를 적으로 돌리기도 했다. 그녀가 상대적으로 누리는 풍요와 카리스마는 그녀를 본질적으로 이기주의자로 만들었다. 그녀는 매력적인 만큼 매력 없는 여자일 수도 있었다.

사교계의 주체로서 그녀가 진지하게 생각했던 진짜 유일한 라이벌은 부유한 회계사이자, 책략가, 미술 컬렉터였던 버나드 라이스와 그의 아내뿐이었다. 그들은 접대에 훨씬 능숙했고 식사와 음료도 월등히 훌륭했다. 그러나 그들이 주최하는 저녁파티(soirées)는, 시대착오적인 후원이 점점 늘어나고——라이스 부부는 브르통이 발행하는 정기 간행물 『VVV』에 기부금을 냈다——브르통이 모두에게 진실 게임을 하자고 주장하는 분위기 속에서도 생기가 부족했다. 페기는 그런 라이스 부부의 파티를 너그러운 시선으로 지켜보고 있었다.

브르통이 특유의 교사정신으로 군림하려 드는 가운데 우리는 둥그렇게 둘러앉아 있었다(그는 이 게임에 매우 진지하게 몰두했다). 게임의 목적은 인간에게 가장 본질적인 요소인 섹스에 관한 감정을 파헤치고 폭로하는 데 있었다. 그 게임은 공공연히 정신분석적인 형식을 취했다. 좋지 않은 상황이 하나하나 폭로될 때마다 모두가 점점 행복해했다. 내 차례가 돌아왔을 때, 나는 막스에게 20대, 30대, 40대 또는 50대 가운데 언제 섹스가 가장 즐거웠는지 물었다.

그들만의 파티에서 막스는 분위기만 좋으면 만들기 까다로운 샐

러드며 커리를 요리해내곤 했다. 페기의 주특기는 초콜릿 소스를 입힌 멕시칸 닭요리로, 브르통이 멕시코에 갔을 때 레시피를 가져다주었다. 그녀는 살면서 이 요리법을 충실히 고수했다. 1960년 12월 그녀는 친한 친구인 사진작가 롤로프 베니에게 이 레시피를 보냈다. 그녀의 스펠링과 타이핑은 여전히 유별났다.

1 chicken

50 salted almonds or not salted

1 handfull dry raisons

2 handfull of dried prunes

6 grisini

one half finger of cooking baking chocolate

1 teaspoonfull of cinamon powder

1 bouquet of thyme or laurel

7 small onions entire

1 carrot

치킨 한 마리

소금에 절이거나 그렇지 않은 아몬드 50알

말린 마늘뿌리 한 움큼

말린 자두 두 움큼

그리시니[111] 여섯 개

요리용 베이킹 초콜릿 반쪽

시나몬 파우더 1 티스푼

백리향[12])이나 월계수잎 한 묶음

작은 양파 일곱 개

당근 한 개

아몬드는 최대한 부스러뜨리거나 제분기로 갈아놓는다. 그리시니와 초콜릿도 비벼 부스러뜨린다. 이것들을 모두 시나몬과 함께 섞어둔다.

소금과 후추로 간한 치킨을 (약간 잘라둔) 당근과 함께 버터를 두른 프라이팬에 굽는다. 노랗게 구워질 즈음 양파를 닭기름에 넣고 노랗게 될 때까지 굽는다. 냄비 안에 통양파를 놓은 뒤 닭을 그 위에 얹고 양파가 노랗게 될 때까지 익힌다. 각설탕(넣지 않아도 좋다)을 추가한 부용에 갈아서 부스러뜨린 **모든 재료를 섞은 다음 차가운 물을 넣어 액상 페이스트로 만든다.** 닭과 양파에 페이스트와 부용을 충분히 얹는다/ 말린 마늘뿌리 한 움큼(**소금간 한 것**)과 말린 자두 두 움큼, 잘게 썬 파슬리와 부케를 추가한다. 그리고 통째로 한 시간 남짓 부글부글 끓인다/ 치킨에 액상이 너무 두껍게 씌워지지 않도록 끓일 수 있을 때까지 끓인다

페기는 당시 유행에 따라 침실을 자기가 수집한 귀고리들로 만든 띠로 둘러 꾸몄다. 줄리언 레비는 언젠가 그 디스플레이가 잭슨 폴록에게 영감을 준 것이 틀림없다고, 전혀 비아냥거림 없이 얘기한 적이 있다. 그녀는 곧 누군가의 후원자가 될 것처럼 시골의 젊은 화가들을 현혹했다. 그녀는 조잡하고 지나친 치장을 하고 관습에서 벗어날 정도로 이를 드러내어 사람들을 경악시켰고, 그녀의 동료들 또

한 마찬가지였다. 그녀의 파티는 멕시코와 미대륙 전통의상들이 주종을 이루었다. 어떤 의상도 평범한 것이 없었다. 페기는 머리를 새까맣게 염색하고 주홍색 립스틱을 뻑뻑하게 짓이기다시피 발랐다. 사치스러운 귀고리에 기상천외하게 디자인한 의상을 입고 자랑스럽게 뽐냈으며, 매력적인 몸매를 과시해 사람들을 어쩔 줄 모르게 만들었다.

에른스트와의 결혼은 여전히 미해결인 채 표류하고 있었다. 이기심과 고집이 발동한 그녀는 희망을 포기하지 않았다. 에른스트에게서 들려오는 신호는 끊임없이 부정적이었고, 1941년 12월 7일 일본의 진주만 폭격에 이어 미국의 참전이 개시되는 와중에도 그녀는 새로운 에너지를 충전하며 작업에 임했다. 신드바드와 지미 모두 징집대상이었다. 신드바드는 훗날 입대해서 전시 중 군에 복무했다. 지미는 신체적인 결격사유로 입대를 거부당했다. 어머니 주변을 맴돌던 예술가 가운데 유일하게 '4F'(최고점은 '1A')를 받은 그는 훗날 신드바드가 경멸하던 수많은 사람 중 한 명이 되었다.

전쟁의 발발은 에른스트의 처지까지 바꾸어놓았다. 그는 여전히 독일 국적이었고, 반나치주의자라는 신임장 여부와 상관없이 탐탁지 않은 이방인이 되어버렸다. 그는 더 이상 단파 라디오를 소유하거나 나라를 자유롭게 돌아다니며 여행할 수도 없게 되었다. 다시 한 번 억류당할 가능성마저 보였다. 물론 그럴 가능성은 희박했지만, 페기는 적어도 그의 두려움을 유보시켜줄 수 있는 존재였다. 그것은 프랑스 수용소에서의 궁핍한 기억에 기반한 것이었고, 또한 그녀로서는 '적국 출신의 외국인은 모두 똑같이 취급한다'는 발상에 대한 항의의 표현이기도 했다. 막스는 자신에게 주어진 페기와의 편

안한 삶, 적어도 그림을 그리는 자유만큼은 포기하고 싶지 않았다. 그는 사랑에 빠지지 않았고, 그녀는 오로지 그녀 자신만을 생각했지만, 결혼을 하는 것이 그녀에게는 바람직했고 그에게는 유리했다. 페긴은 막스가 결혼을 혐오하고 있다는 사실을 알았고, 그렇게 어머니에게 충고했다. 페기는 자신의 마음을 퍼첼에게 몰고 갔다. 퍼첼은 그녀가 원한다면 결혼하겠다고 말했다. 상황이 여기까지 오자, 막스는 의지를 굽혔다.

뉴욕 주정부의 관료주의와 언론보도를 피하기 위해, 이들 커플은 페기의 사촌 해럴드 로브가 사는 워싱턴 D.C.로 향했다. 그들은 메릴랜드에서라면 최소한의 야단법석과 시간만 가지고도 결혼할 수 있으리라 생각했다. 그 지역은 뉴욕과 달리 혈액검사를 하지 않았다. 아이들 중 어느 누구도 이들의 결합을 특별히 반기지 않았다. 신드바드는 이 결혼이 실수임을 직감하고 있었다. 페긴은 막스에게 반해 있었고, 그의 관심이 자신에게서 떠나 어머니한테 향하는 것을 원치 않았다. 아직까지 생모와 편지를 교환하고 있던 지미는 어머니를 유럽에서 탈출시킬 마지막 기회가 영영 사라졌음을 실감했다.

메릴랜드에서도 결혼은 결코 쉬운 일이 아니었다. 오히려 심각하게 까다로웠다. 페기와 로렌스 간의, 그리고 막스와 마리 베르트 간의 이혼서류는 프랑스에 있었고, 막스는 루이제와 결혼 관계가 끝난 것을 증빙하는 서류를 가지고 있지 않았다. 페기와 막스는 결국 1941년 12월 30일 법률이 가장 느슨한 버지니아에서 해럴드 로브와 베라 로브를 증인으로 세워 결혼식을 올렸다.

결혼으로 인해 막스에 대한 페기의 신뢰는 한층 견고해졌지만, 실질적으로 바뀐 것은 아무것도 없었다. 어느 편인가 하면, 오히려 사

태는 더 악화되었다. 다툼은 빈번해졌다. 페기는 존 홈스가 턱수염을 정리할 때 쓰던 가위를 막스가 사용하자 심하게 화를 냈다. 페기는 여전히 홈스를 애도하고 있었다. 그의 기일이 찾아올 때마다 그녀는 매번 슬픔에 빠졌다. 막스는 궁지에 몰릴 때마다 전반적으로 초연하고, 냉정하고, 잔인하게 응수했다. 길고도 어색한 침묵이 흘렀다. 막스는 지적인 면이나 재능에서 우세했고, 페기를 주눅들게 하는 법을 알고 있었다. 또한 나르시시즘마저 있었다. 그렇지만 솔직히 페기 없이는 미국 생활이 여의치 않다는 생각도 하고 있었다. 강한 성격의 소유자였던 페기가 이 부분을 강조했음은 두말할 나위가 없다. 그녀는 당시, 애리조나 농장주인 애인과 결별하고 코네티컷 하트포드에 살던 에밀리 콜먼에게 막스를 사랑하는 이유를 세 가지 털어놓았다.

"왜냐하면 그는 잘생겼거든, 그만하면 훌륭한 화가이고, 아주 유명하니까."

그렇지만 그가 미국 원주민과 오세아니아인들이 만든 미술품을 구입하느라 돈을 낭비하고 가계에 무신경하며, 심지어는 자신의 소득세조차 나몰라라 하는 부분에는 그녀도 분개했다. 지미 에른스트는 그러나 다음과 같은 사실을 지적했다.

(막스의) 다수의 걸작은 페기의 컬렉션에 편입되었다. 여기에는 막스와 공유하는 생계비 및 그의 개인적인 청구서와 이를 정당하게 교환한다는 조건이 일부 포함되어 있었다. 막스의 지출을 모두 합친다면 그의 신작들의 시장가와 비슷해지는데, 이 거래가 공평해진 이유는 3번가에 있는 율리우스 카를바흐의 원시미술 골동품

덕분이었다. 막스는 언제나 자신의 입장에서 볼 때 기여가 채무를 훨씬 넘어서고 있다고 주장했으며 이는 막스의 자존심 척도이기도 했다. 페기가 받는 돈은 대개 전반적인 유지비를 간신히 웃도는 수준이었다. 레코드 보관과 아버지와 그리고 아버지와 동거하는 여성 사이에서 두 달에 한 번씩 벌어지는 난처하면서도 형식적인 교섭을 중재하는 역할은 불행히도 나의 몫이었다. 페기가 하찮은 세부 사항들에 대해 진지하게 고민하고 때때로 사소하게 어긋난 점이나 잊고 있던 지출내역을 떠올려 들이댈 때면 나는 머뭇거리며 긴 침묵으로 일관했고 막스는 이런 상황을 분명히 파악하고 있었다. 매번 교섭이 끝난 다음이면 그는 그의 방식대로 나의 눈에 보이는 고민을 풀어주었다.

"네게 아버지가 된 것 말고는 아무것도 해준 것이 없다만, 그래도 몇 가지 가르쳐줄 게 있는 듯싶구나. 지금 네 눈에 보이는 일들이 그렇게 이상한 것만은 아니란다. 나는 어느 누구에게든 그 어떤 것도 빚지고 싶은 생각이 없다. 또한 페기는 그런 방식으로 행동할 수밖에 없고…… 어머니에게서 물려받은 성격이지. ……혹시라도 네가 부자가 된다면 이런 상황들을 기억해두렴."

지미와 알고 지내던 화가 찰스 셀리거 역시 막스를 자부심과 자아도취가 강한 사람으로 기억하고 있다.

"막스는 지미를 돕지 않았다. 그는 방 한 칸짜리 집에서 아주 가난하게 소외된 채 살고 있었다."

막스와 페기의 관계의 핵심은 조각가 데이빗 헤어에 의해 요약 정리되었다. 헤어는 이민자들과 긴밀하게 지냈던 인물로, 페기의 전기

작가 재클린 보그래드 웰드에게 이렇게 설명했다.

페기는 부유한 부인이었고, 구겐하임 가문의 일원이었다. 그녀는 예술을 좋아했고 막스는 그곳에 머물기를 바랐다. 아마도 그는 만약 그녀와 결혼하지 않으면 머물 수 없을지도 모른다는 사실이 두려웠을 것이다. 그는 분명 '못할 건 또 뭐야?'라고 생각했던 것 같다. 막스는 신사는 아니었다. ……그는 게르만족다웠고, 사디스트처럼 굴었다. ……그는 레오노라에게 힘든 시간을 안겨주었고 페기에게도 마찬가지였다. 심지어 나는 그가 페기를 사랑하지도 않았을 거라고 생각한다.

막스는 그녀를 이용한다는 측면에서 냉혈한이었다. 그러나 그는 그녀에게 그리 심하게 굴지도 않았다. 그녀는 인습에 얽매이는 것을 원하지 않았다. 베일과 함께 살 때 그녀는 보스였고 베일은 얹혀 사는 밥벌레에 불과했다. 막스와 함께 사는 그녀는 더 이상 보스가 아니었으며, 의무를 다해야 한다는 생각에 걱정이 앞섰다. 막스는 돈 한 푼 없이 미국에 남겨질까봐 두려워했다.

관계에 관해 논하자면, 그리 간단한 문제가 아니었다. 당사자들은 매우 자주 입장을 바꾸었고, 그로 인해 내용은 변화무쌍해질 수밖에 없었다. 막스의 네 번째 아내이자 1976년 그가 사망할 때까지 결혼 관계를 유지했던 화가 도로시아 태닝은 자신의 회고록에 남편에 대한 비난은 거의 한마디도 쓰지 않았다. 그러나 막스는 캔버스가 부족할 때면 그녀에게 양해도 구하지 않고 그녀의 작품 위에 그림을 덧그린 적도 있었다.

페기는 배신과 레오노라에 대해 남아 있는 애정을 근거로 막스를 괴롭혔다. 이는 아내로서 당연한 권리였지만, 남편의 마음이 내키지 않는 경우 그 정당성은 줄어들었다. 그러므로 문제는 페기 자신에게 있었다. 그녀는 사랑을 원했고 막스는 평화를 원했다. 어느 누구도 자신이 원하는 바를 얻지 못했다. 레오노라가 레나토와 함께 멕시코로 떠나버린 것만이 구원이라면 구원이었다.

그런데도 이 시기 막스의 작품들은 하나같이 풍요롭고 훌륭했다. 그들의 일상을 가장 직접적으로 암시한 작품은 1942년 초 완성된 「안티포프」(The Antipope)이다. 이 그림은 두 가지 버전이 존재한다. 페기는 자서전에서 그중 첫 번째 작품에 대해 「신비한 결혼」(The Mystic Marriage)이라고 부르며 직접 참조를 달아놓았다.

어느 날 그의 스튜디오에 들어간 나는 엄청난 충격을 받았다. 그의 이젤 위에는 예전에 보지 못했던 작은 그림이 있었다. 거기에는 말의 머리를 한 이상한 형상이 그려져 있었는데, 그것은 막스 자신의 머리였다. 그리고 남자는 번쩍거리는 갑옷을 입고 있었다. 그 괴상한 창조물을 응시하며 그것의 다리 사이에 손이 가 있는 또 하나의 초상은 나를 그린 것이었다. 막스가 이제껏 알고 지내온 내가 아닌 여덟 살짜리 아이의 얼굴을 한 나였다. ……중앙에는 막스도 인정한 페긴의 등이 그려져 있었고 왼손 쪽에는 무시무시해 보이는 괴물 같은 존재가 있었다.

두 번째 버전은, 적어도 주요 형상들과 관련해서는 전투적인 암시들로 가득 채워져 있다. 오른쪽에 갑옷을 입은 말은 막스로, 어린 신

부 페긴을 보호하고 있으며, 창을 든 손은 자신의 생식기 가까이 가 있다. 그의 이마에는 악마로부터 보호하는 파티마의 손을 그린 부적이 붙어 있다. 왼쪽에서 잔뜩 위축된 채 슬퍼하는 괴물은, 작가에 따르면 페기의 가슴과 자궁을 지니고 있다. 이 그림은 여전히 페기의 컬렉션에 포함되어 있다. 아마도 그녀의 쾌활함 때문이거나 또는 예술작품에 몸소 표현된 것을 일종의 경의의 표시로 인식하는 그녀의 감각 때문일 것이다.

1942년 초여름, 막스는 전시회를 위한 새로운 작품을 가득 쏟아냈다. 줄리언 레비는 잠시 가게 문을 닫고 군대에 징집되었고, 페기의 갤러리는 아직 착상 단계에 머물렀던지라, 그 작품들은 발렌타인 갤러리에서 선보이게 되었다. 막스로서는 대단히 유감스럽게도 전시회는 성공하지 못했다. 페기는 수완 좋게 하워드 퍼첼의 도움 아래 그의 작품들을 비공식적으로 판매했다. 이번 적자로 인해 그녀는 그의 작품을 처분하는 데 처음부터 끝까지 자신의 관리가 필요하다는 사실을 실감했다. 그가 작품을 혼자서 멋대로 팔아치울 때마다, 그녀는 매번 가격 면에서 손해를 보았다고 판단했다. 더욱이 어떤 작품이든 그가 남에게 거저 줘버렸을 때는, 그녀는 무서울 정도로 진노했다.

작품 하나를 거래하더라도 막스는 페기의 승인을 받아야 했다. 그는 컬렉터였던 브리짓 티체노에게 자신의 그림을 주고 돈 대신 라사 압소[113]종의 애완견을 받기도 했다. 당시 동양 품종의 소형 애완견—라사, 페키니즈, 시추와 같은—은 한창 인기가 좋았다. 낸시 커나드의 친구 장 게랭과 줄리언 레비도 이 품종의 애완견을 기르고 있었다. 페기는 카치나라 불리던 개를 사랑했고, 죽을 때까지 라사

종을 길렀다. 개들은 늘 얌전하지만은 않았고 심지어는 제대로 길들여지지도 않았지만, 페기에게 사랑을 받았고 무조건적으로 그 사랑을 돌려주었다. 페기가 평생 이룬 가장 성공적인 관계가 있다면 그것은 동물들과 미술작품과 맺은 관계였다.

컬렉션을 전시할 공공 갤러리에 대한 페기의 의지는 여전했다. 그 의지를 실현하기 위한 기반과 전시 공간도 모양새를 갖추었다. 이러한 그녀의 모습을 힐라 폰 르베이는 시기심 가득한 눈으로 지켜보았다. 자신의 영역을 침범당할 때의 기분을 그녀는 전에 뉴욕 현대미술관(MoMA)으로부터도 느낀 적이 있었다. 르베이는 구겐하임 죈 사건을 잊지 않았으며, 솔로몬은 르베이가 연모하는 루돌프 바우어를 인정할 정도로 그녀에게 절대적인 재량권을 위임하고 있었다. 두 여성 사이에는 더 이상 잃어버릴 애정도 없었다. 심지어 부동산 사무소를 매수해서 페기에게 잘못된 정보를 흘리도록 음모까지 꾸몄지만, 르베이는 페기를 멈추게 할 힘이 없었다. 솔로몬은 아마도 그녀와 잠자리를 함께했을 테고, 그녀에게 사로잡혀 있었을 것이다. 하지만 그의 친절하고, 낙천적이고, 대체로 안일한 천성에서 우러나오는 참을성에도 한계는 있었다. 힐라는 이스트 54번가 24번지를 통치하는 것만으로 만족해야 했다. 그녀는 자신의 미술관에 개량 자동차 전시회를 유치하고, 페기를 포기한 채 자신의 일에 전념했다.

아주 일찍부터 집안일로 많은 걱정을 안고 살아왔던 힐라 입장에서 페기에 대해 느끼는 노여움 정도는 아무것도 아니었다. 여전히 솔로몬의 관대한 보살핌 아래 있던 오래된 연인 루돌프 바우어는 나치에게 빌붙었다가 불법 외환투기로 감옥살이까지 했다. 힐라는 솔

로몬의 돈과 나치 친척의 도움으로 중재에 나서 그를 구제해주었을 뿐 아니라 승용차를 포함한 모든 사유재산을 가지고 미국에서 살 수 있도록 입국허가까지 받아주었다. 그는 1939년 8월 3일에 도착했고 비추상주의 미술관인 그녀의 영역을 침범하는 것으로 연인에게 보답했다. 선의를 가지고 나치로부터 탈출한 까닭에 그는 활동의 자유가 전적으로 보장되었다. 여러 해 동안 미국에서 살아왔음에도 불구하고 독일 국민이었던 남작부인은 막스 에른스트와 마찬가지로 운신에 제약을 받고 있었다. 자유 여행을 금지당한 그녀가 코네티컷에 있는 호화주택에 틀어박혀 살아가는 동안 바우어는 그녀가 스파이라는 헛소문을 뿌리고 다녔다. 결국 그녀의 집에 경찰이 들이닥쳤다. 식료품 저장고에서 발견된 그녀는 거의 투옥 직전까지 갔다.

이런 일들이 벌어지는 동안 바우어는 국가로부터 제공받은 뉴저지 딜의 대저택에서 독일어를 구사하는 가정부와 결혼하며 옛 연인에게 모욕까지 추가로 안겨주었다. 이 사건은 르베이가 바우어와 갈라서는 결정적 계기가 되었다. 그 후 바우어의 인생은 실타래처럼 맥없이 풀어지기 시작했다. 다시 붓을 들지 않았다는 것만은 분명하다. 아내는 그를 남겨두고 떠나버렸고 그는 힐라의 도움 없이는 아무것도 할 수 없는 사람이 되어 광기마저 보이다 1953년 사망했다. 힐라 역시 예술가들을 마치 하인 부리듯 고압적으로 대하다가 인기를 잃고 두 번 다시 과거의 명성을 회복하지 못했다.

페기가 웨스트 57번가 30번지 식료품점 위층에 적당한 공간을 발견하기까지는 그리 오랜 시간이 걸리지 않았다. 그곳은 전에 양복점이었던 곳으로(오늘날 다시 양복점이 되었다), 길고 좁은 대신 천장

이 높고 채광이 좋았다. 현대미술 딜러들의 중심지로 부각되기 시작한 웨스트 57번가는 현대미술관(MoMA)과 비추상주의 미술관에서 그리 멀지 않았고, 상업지구와 주택가 중간에 있어 편리했다. 그 다음 순서는 건축가 섭외였다. 페기는 갤러리에 그녀가 추구하는 예술이 반영되기를 원했다. 화려함도, 풍요로움도, 편의도 바라지 않았다. 그녀는 그 자체로 사람들이 놀라고 전시 작품들을 보완해줄 수 있는 공간을 원했다. 찰스 셀리거의 이야기에 따르면 "뇌들러나 로젠버그 같은 화랑에서는 관람객들이 마치 교회에 들어간 양 조용조용 속닥거려야만 했다". 페기는 줄리언 레비의 갤러리 한쪽 벽면이 곡선으로 이루어진 점을 주시했다—그는 현대미술품들이 벨벳 천으로 된 배경 막으로는 효과적으로 부각될 수 없다는 사실을 누구보다 먼저 간파하고 있었다—페기는 이 아이디어를 응용하고 싶었다. 다행히도 그녀 곁에는 의지가 충만한 준비된 고문이 있었다. 하워드 퍼첼과 그보다 약간 뒤늦게 합류한 마르셀 뒤샹이었다.

두 사람 모두 프레데릭 키슬러를 추천했다. 그가 뉴욕에 도착하자마자 퍼첼은 그를 제안했고 뒤샹은 두말 않고 동의했다. 50대 초반의 키슬러는 독일어를 구사하는 유대인으로 본래 (빈에 잠깐 거주했던) 루마니아 출신이었고, 약 4피트 10인치에 불과한 키와 그것과 정반대되는 만큼의 자의식의 소유자였으며, 주로 상징적인 표현을 구사하는 유능한 건축가이자 디자이너였다. 그가 남긴 이론은 위촉 건수를 훨씬 능가했다. 힐라 폰 르베이도 자신의 미술관을 지을 건축가로 한동안 그를 염두에 두었을 정도였다. 그의 주요 업적 가운데에는 1924년 빈에 건립된 근대 최초의 원형극장도 있다.

키슬러는 망명한 초현실주의 예술가들과 친밀하게 지냈고 그의 7

번가 56번지 아파트는 이민자들의 또 다른 모임 장소였다. 그는 박식한 천재였고 아이디어는 때때로 받아들이기 곤란할 만큼 방대했다. 심지어 가장 대담한 고객들조차 그를 찾기보다는 로이드 라이트, 발터 그로피우스, 미스 반 데어 로에 또는 브로이어를 선택했다. 그가 설계한 위대한 건축물 중 하나는 한참 어린 제자 아르만드 바르토스와 함께 지은 예루살렘의 바이블 성전으로, 1965년 그가 죽은 해에 문을 열었다. 그의 장례식에는 자동차 타이어를 빨강, 흰색, 파랑, 노랑, 초록색으로 칠한 로버트 라우셴버그의 작품이 등장했고 현악 4중주단이 쇤베르크를 연주했다.

키슬러는 1926년부터 미국에 살고 있었고, 당시 뉴욕 줄리어드 학교를 디자인하며 생계비를 마련하고 있었다. 그들의 만남은 곧 성사되었다. 그는 확실히 독창적인 아이디어로 가득 차 있었다. 페기는 경비가 부담스러웠지만, 키슬러는 수수한 수준의 예산안을 제출했고, 완성품 또한 페기가 시끄럽게 불평을 했지만 예산에서 그리 벗어나지 않았다. 그들은 꾸준히 논의를 이어갔다. 본질적으로 그들은 유사한 정신의 소유자들이었고, 페기는 그의 독창성을 존중했다. 하지만 작업은 그가 기대 또는 예상했던 바에 비해 더디게 진행되었다. 한참 전쟁 중인 미국에서 가공하지 않은 천연재료를 구입하기란 쉽지 않은 일이었고, 키슬러는 타협을 모르는 남자였다. 1,200달러라는 그의 보수는 불합리해 보이지 않았고, 키슬러에게 이 작업은 제대로 된 규모로 자신의 아이디어를 증명해 보일 수 있는 기회이기도 했다.

페기는 언제나처럼 혁신에 관대했다. 그녀는 오랜 친구 뒤샹이 인정한만큼 키슬러를 신뢰할 준비가 되어 있었다. 미술 갤러리 의뢰는

처음이었지만, 키슬러는 극장에 대한 타고난 감각과 자신감이 결합된 사람으로, 페기가 의도하는 공간을 디자인하기에 가장 적합했다. 두 사람은 그림을 액자에 끼우지 않고 전시하자는 데 의견이 일치했다. 당시로서는 새로운 발상으로, 그로 인해 그림은 "해방되었다". 또한 조명과 주변 장식은 작품의 가치를 손상시키지 않고 가능한 최고 수준으로 격상시키는 보완 역할을 추구했다. 페기는 비추상주의 미술관의 구조를 좋아하지 않았다. 그곳은 크고 무거운 틀에 둘러싸인 캔버스들이 바닥 위에 수평으로 걸려 있고 방마다 바흐와 쇼팽 음악이 부드럽게 흘렀다. 주변 환경이 그림에 오히려 방해처럼 느껴졌다. 찰스 셀리거는 다음과 같이 회상했다.

"그곳에 갔을 때 나는 너무 짜증이 난 나머지, 융단 위에서 공중제비를 두 바퀴나 돌았다. 그러자 그들은 나를 밖으로 쫓아냈다."

페기는 가능한 빨리 갤러리를 열고 싶었다. 하지만 키슬러는 1942년 3월 7일, 그녀에게 급히 편지를 보내 자제해줄 것을 요청했다.

"새로운 아이디어를 구체화하기 위해서는…… 시간이 약간 필요합니다. 가장 쓸모 있게 만들려면 말이지요. 너무 급히 몰아붙이다가 뉴욕에 새로운 예술의 중심지를 세울 수 있는 최고의 기회를 놓치게 되는 일은 당신도 나도 원하지 않을 겁니다."

작업은 뉴욕 전역의 수많은 하청업체에서 나누어 진행되었다. 그러나 심지어 키슬러가 제안한 5월조차 개관하기에는 턱없이 불가능한 야심 찬 일정이었음이 판명되었고, 결국 완공은 가을을 내다보기에 이르렀다.

그 사이 페기는 그르노블에서부터 시작했던 컬렉션 카탈로그 작업을 진행했다. 허버트 리드가 작성해준 명단은 여전히 유효했고(이

명단은 이후 뒤샹과 넬리 반 두스부르흐에 의해 재차 수정되었다)
꾸준히 추가되었다. 그녀는 뉴욕에서 궁핍한 수입으로 활동 중인 수
많은 유럽 화가와 어울려 다니며 그들로부터 유리한 가격에 그림들
을 계속 사들였고, 다른 현대미술 거장들의 작품도 구했다. 막스와
지미 에른스트—지미는 국내 예술에 더 관심이 많았지만—의 조
언을 기반으로 한 그녀의 취향은 그녀의 지식에 뿌리를 두고 있었
다. 그럼에도 그녀는 드물었지만 미국 화가들의 그림을 구입하기 시
작했다. 그 첫 작품은 1941년 느지막이 구입한 존 페렌의 「템포라」
(Tempora)였다. 그녀는 허버트 리드에게 편지를 보내 자신의 구입
과 중개활동을 보고했다. 그는 아직도 그녀에게 아버지 같은 존재였
다. 1940년, 그녀는 파리에서 알렉산더 아르키펭코, 칼더(1941년의
중요한 모빌 작품), 키리코, 코넬, 자코메티, 클레, 립시츠, 카지미르
말레비치, 미로, 몬드리안, 오장팡, 탕기를 경쟁하다시피 구입했다.
뉴욕에 도착한 뒤샹은 다시 그녀의 고문이 되어주었다.

　페기는 피카소의 작품 2점을 추가로 구입했다. 그중 하나는 초기
큐비즘 작품인 「시인」(The Poet)으로 오늘날 컬렉션 중에서도 최고
의 가치로 손꼽힌다. 뒤샹의 「기차 안의 슬픈 청년」도 현대미술 활
동을 오랫동안 지원해온 월터 파크에게서 4,000달러에 구입했다.
뒤샹은 그 작품이 자신의 제1컬렉터인 월터 아렌스버그에게 돌아갈
것으로 기대하고 있었다. 그렇지만 아렌스버그를 좋아하지 않았던
파크는 심술을 부리며 이것을 페기에게 넘겨버렸다. 이 그림 역시
컬렉션의 주요 작품 중 하나가 되었다. 페기는 가끔 실수를 저지르
기도 했다. 그녀는 키리코의 1914년 작으로 추정되는 그림을 구입
한 적이 있었다. 그러나 앨프리드 바는 그 즉시 현대미술관(MoMA)

이 진품을 소장하고 있음을 발견했다. 참으로 유감스럽게도 페기가 산 그림은 키리코가 자신의 작품을 스스로 복제한 것이었다. 페기는 이후 소유하고 있던 에른스트의 작품을 바가 가진 말레비치와 교환했다.

새로 입수되는 작품들은 들어오는 족족 카탈로그에 편입되었다. 이 일을 담당하는 출판인 이네츠(존 페렌의 아내)는 바빠졌다. 동시에 브르통은 전쟁 전 함부르크에서 전문 식자공으로 활약한 지미 에른스트의 도움을 받아 텍스트를 추가하고 세련되게 다듬었다. 그는 이 프로젝트에 초대받을 당시 처음에는 매우 비판적인 입장을 취했다.

카탈로그를 편집하면서 브르통은 자신과 뜻을 같이하는 초현실주의 동료와 제자들을 내용에 상당수 포함시켰다. 이 작업을 통해 그는 자신의 주장을 재차 확언할 뿐 아니라 그의 새로운 조국을 소개할 수 있는 황금 같은 기회를 얻었다. 장 아르프는 추상미술과 구상미술을 소개하는 에세이를 기고했다. 브르통이 쓴 초현실주의 에세이는 훨씬 길어서 무려 14페이지에 이르렀다. 프랑스어로 쓴 또 다른 기고문들은 로렌스 베일이 번역하는 데 시간이 너무 오래 걸려서 출판을 연기해야만 했다. 몬드리안과 벤 니콜슨도 논문을 제공했고 에른스트는 표지를 디자인했다. 전체적인 콘셉트는 브르통 담당이었다. 그는 각 예술가들의 짧은 소감을 추가했고, 적절한 여백에 그 또는 그녀의 눈만 클로즈업해서 찍은 사진을 배치했다.

로렌스는 타이틀을 '금세기 미술관'(Art of This Century)으로 제안했다. 자극적이지 않으면서 다분히 실제적인 이 타이틀에는 여전히 힐라 폰 르베이에 맞서고자 하는 의지가 담겨 있었다. 르베이는 이 타이틀을 자신의 미술관의 부제인 '내일의 미술'(Art of Tomorrow)의

표절이라고 생각했다.

　브르통은 사실 사면초가의 상황에 직면해 있었다. 이는 그가 폐기를 자신의 사단에 남겨두고 싶었던 또 다른 이유였다. 초현실주의는 순수한 형식으로서 위협을 받고 있었고, 이미 쇠퇴의 길로 접어들고 있었다. 라이벌 및 변절자 사이에서는 우려했던 일이 벌어졌다. 달리는 초현실주의자 사이에서 때때로 불편을 느끼고 있었고, 이미 미국에 정착한 지 꽤 오랜 시간이 지난 터라 유리한 의미에서 충분히 악명을 떨치고 있었다. 우선 그는 줄리언 레비의 주선으로 뉴욕 본위트 텔러 백화점의 진열창을 디자인했다. 레비는 이에 대해 이렇게 얘기했다(이 이야기는 다양한 버전이 존재한다).

　그 소동은 당일 석간지를 장식했다. 달리의 고안에 따르면, 그의 디스플레이에서 중요한 중심 오브제는 옷을 잔뜩 입힌 마네킹이 들어 있는 구식 흰색 에나멜 통이었다. 마네킹은 본위트에서 주력해서 판매하는 드레스 중 한 벌을 입고 있었다. 진열창은 전날 밤 달리가 스스로 만족할 만큼 조심스럽게 준비를 마친 상황이었다, 그렇지만 다음 날 아침 돌아와 보았을 때, 그는 납작 엎드려놓았던 마네킹이 의상을 전시하기 더 유리하도록 통에서 나와 그 옆에 서 있는 것을 보았다. 이를 보고 격노한 달리는 가게 안 진열창 세트로 쳐들어갔다. 그리하여 치고받는 난투극과 혼전의 와중에 통은 누군가에게 떠밀려 거대한 판유리 쪽으로 굴러갔다. 달리가 혹시 관심을 모으기 위해 의도적으로 꾸민 에피소드가 아닌가 하고 사람들 사이에 의견이 분분했다.

달리는 또한 1939~40년에 열린 뉴욕 월드 페어에서 창의적인 디자인들을 지지했다. 미국 경제 회복의 상징이었던 이 페어는 줄리언 레비가 초현실주의 전시관을 마련했지만 이 행사를 후원하는 고무 사업가의 요구와 타협해야만 했다. 그 결과 이 전시관은 '비너스의 꿈'이라는 제목 아래 황당한 수중 테마가 채택되어 가슴을 다 드러낸 포동포동한 인어들의 모습으로 완성되었다.

이러한 무모한 시도들을 지켜본 브르통은 달리를 동료사회에서 추방했을 뿐 아니라 그에게 '아비다 달러스'[114]라는 별명까지 붙여주었다. 이는 최고의 애너그램[115] 중 하나로 손꼽혔다. 에른스트는 달리의 초현실주의에 대한 배신이나 세속적인 측면보다는 그의 조국인 스페인의 프랑코[116]와 심지어는 독일 나치를 지지한다는 이유로 그를 냉대했다. 길에서 우연히 만난 달리가 다가와 악수를 청하자 그는 이를 외면하고는 지미에게 "알랑거리는 개"라고 투덜거렸다. 달리는 언제나 자신을 파시스트보다는 기회주의자라고 말했지만, 그런 구분은 그렇게 가볍게 결정할 문제가 아니었다. 또 한편으로 브르통은 오랜 친구인 폴 엘뤼아르를 비난의 수준을 넘어서 아예 적으로 간주하고 있었다. 그는 프랑스 레지스탕스에 가담하고 있었다. 지미가 달리를 피하는 데는 나름의 이유가 있었다. 수년 전 지미는 갈라의 초대를 아주 분명하게 거절했다. 그녀는 이를 이유로 지미를 절대로 용서하지 않았다.

자신의 걸작 안에서 에른스트는 정치적 화법을 구사하는 예술가였다. 그에 비해 스타일이 상대적으로 쉽고 접근하기에 용이했던 달리는 미국인에게 여전히 낯설기는 했지만 그가 추구하던 변형된 초현실주의는 추상적 초현실주의보다 훨씬 넓은 관객층을 확보했다

고, 미로 또는 마송은 말했다. 또한 그의 작품을 최초로 전체적으로 조망한 제임스 소비의 시도는 그의 명성을 더욱 높여주었다. 소비는 1941년 11월, 바가 기획한 현대미술관(MoMA) 전시회에 협력했던 인물이다. 스위니는 미로의 작품에 대해서도 비슷하게 썼다. 피상적인 수준에 머물렀던 그의 미술 역시 이해하기 쉬운 것이었다. 그 결과 미국인에게 초현실주의를 바람직하게 소개하고자 마련된 전시회에서 그는 달리를 쉽게 받아들일 수 있는 배경을 제공했다.

브르통은 그의 엄격한 이상이 부식되거나 잘못 이해되고 있음을 발견했다. 또 다른 문제도 있었다. 예술적인 배경으로 볼 때, 미국 젊은이들에게 브르통의 의견은 개입할 여지가 없을 만큼 극단적이었다. 찰스 헨리 포드는 전쟁 전 유럽에서 꽤 오래 머물렀던 인물로 『블루스』(Blues)라는 잡지를 발행했다. 그는 10대 시절부터 거트루드 스타인이 칭찬할 만큼 고향 미시시피에서 명성이 자자했다. 1940년에 그는 동료이자 친구인 파커 타일러와 함께 『뷰』(View)라는 새로운 제목의 잡지를 창간했다. 이 잡지는 1940년 가을부터 1947년 봄까지 발행되었다. 초현실주의에 지극한 애정을 쏟아부었던 이 잡지는 그러나 지면에서 아예 달리를 다루지조차 않았다. 달리에 대한 유일한 기사는 니콜라스 칼라스의 지독한 혹평뿐이었다.

"그렇게 많은 목발을 보고 싶다면 전쟁이 끝난 유럽에 가면 된다. 그렇지만 전쟁의 공포를 그리기를 원하는 사람이라면 고야가 그린 드로잉들을 먼저 봐야 할 것이다!"

『뷰』에서 달리를 다르게 평가한 경우는 그가 엘자 스키아파렐리[117]를 위해 그린 드로잉 광고가 유일했다. 사람들은 또한 스키아파렐리가 누구인지도 궁금해졌다──그녀는 점령기간 내내 줄곧 파리에서

가게를 운영했다.

포드는 『뷰』를 통해 전쟁통에 사라져버린 유럽의 위대한 잡지—『런던 불레틴』, 『트랜지션』, 『미노타우로스』 등—들의 전통을 계승하고자 했고, 뉴욕 미술계 분석에 있어 선두주자로 빠르게 기반을 잡았다. 그러나 이 잡지는 당시 뉴욕의 구세대 예술가들의 작품과 그들이 미치는 영향에 치중하는 경향이 있었다. 일부 초현실주의에 영향을 받은 광고도 실었는데 이 점은 브르통을 분노하게 했다. 하지만 창간 이후 이민자들의 영원한 실력자 마르셀 뒤샹이 때때로 배후에서 멘토 역할을 해주었고, 광고업계와도 친밀한 관계를 가지게 되었다. 『뷰』지는 뒤샹의 작품을 집대성한 책자(1945)를 최초로 발간했고, 첼리체프와 탕기 전집(1942)을 출판하는 데도 기여했다. 또한 신작 시와 방대한 범위의 비평집들을 발간했다. 여기에 공헌한 필자로는 제임스 존슨 스위니, 시드니 재니스, 폴 보울스, 제임스 T. 파렐, 헨리 밀러, 미나 로이, 월러스 스티븐스, 그리고 E.E. 커밍스 등의 이름이 눈에 띤다.

충분한 투자를 확보한 『뷰』는 돋보일 만한 여력이 있었고, 실제로 그렇게 했다. 일러스트를 아낌없이 활용했고(예술가들은 그들의 작품을 책자에 실으면서 저작권을 요구하지 않았다. 잡지에 발표되는 것 자체가 그들에게 득이 되었기 때문이다), 미술 편집인이기도 했던 파커 타일러의 작업은 고급스러웠다. 이 모든 일이 (5번가 바로 동쪽 53번가에 있는) 스토크 클럽 위층에 있는 두 칸짜리 좁은 방에서 이루어졌다는 사실은 심지어 기적적이기까지 하다. 잡지가 미치는 영향과 독자는 뉴욕 시 너머 널리로 퍼졌고, 미술과 문학의 새로운 조류에 대한 정보를 효과적이면서도 치밀하게 다루었다. 1942년

에른스트 특집에는, 헨리 밀러, 줄리언 레비, 그리고 에른스트 본인의 기사가 소개되었는데 베르니스 애보트가 찍은 연극무대용 왕좌에 앉은 에른스트의 사진도 함께 게재되었다. 같은 호에 실린 매매 광고란에는 줄리언 레비가 에른스트의 오리지널 콜라주를 작품당 25달러에 내놓았고, 페기는 자신의 카탈로그 광고와(당시 3달러에 불과했던 이 카탈로그는 오늘날 그 자체가 컬렉터들의 아이템이 되었다) 그해 말 개관할 갤러리 소식을 실었다. "창조적인 노력으로 탄생시킨 새로운 아이디어를 추구하는 공간"——1940년대로서는 더할 나위 없는 콘셉트였다. 그녀는 포드가 이 잡지에 광고를 유치하도록 도와주었고, "그리고 아무도 페기에게 시비를 걸지 않았다".

브르통은 자신의 영향력이 미치지 않는데다(그는 포드에게 제휴를 제안했지만, 신중한 포드는 이를 거절했다. 그는 주도권을 빼앗기고 싶지 않았다) 편집인들이 게이라는 이유로 『뷰』를 좋아하지 않았다. 브르통은 동성애 반대주의자였다. 또한 자신과 자신의 서클이야말로 진정한 초현실주의의 수호자라고 믿었으며 세속적으로 보이고 싶지 않았다. 초현실주의의 진정한 가치기준을 방어하기 위해서 경쟁 잡지는 확실히 필요했고 브르통은 창간 작업에 착수했다. 그 결과물이 『VVV』였다——'승리(Victoire)! 승리! 승리를 위하여!'의 맨앞 철자를 따서 지어진 제목이었지만, 이는 그밖에도 '맹세/승리(Vow/Victory), 뷰(View), 베일(Veil)'로도 해석되었다.

『VVV』지는 미국인이 소외당하는 것을 원치 않았으므로 미국인으로 구성된 편집팀이 필요했다. 프랑스와의 연줄도 갖춘 나무랄 데 없는 화가 로버트 머더웰은 밀턴 젠들과 함께 잡지를 공동으로 편집했다. 밀턴은 브르통의 역할이 편집을 직접 담당하기보다는 아이디

어를 제시하는 쪽이었다고 회상했다.

브르통은 매우 독재적이고 심지어는 권위적이었다——그는 자신의 코드가 의심받는 것을 견딜 수 없었던 것 같다——그로 인해 머더웰과 나는 『VVV』 편집인 자리를 박차고 나와버렸다. 1941년 우리가 브르통에게 크리스마스 카드를 보냈을 때, 그는 이 행동을 부르주아적으로 간주했고, 그의 심기는 절정에 이를 만큼 악화되었다. 그는 부르주아들과 평생에 걸쳐 투쟁해왔다고 말했으며 우리는 그의 가슴속에 독사와 같은 놈들로 각인되었다. 우리가 보낸 카드는 뉴욕에 있는 빌 헤이터의 아틀리에 '17(Dix-Sept)'에서 손수 판화를 찍은 것으로, 자부심을 가지고 만든 것이었다. 우리는 그 카드를 부르주아적이 아니라 단지 아틀리에에서 만든 작품으로만 생각했을 뿐이다. 하지만 우리는 '파문당하지는' 않았다. 다만 추방당했을 뿐이었다. 무엇보다도 바로 그러한 처분에 우리는 놀라고 말았다.

그들의 뒤는 데이빗 헤어가 계승했다. 그 역시 유력한 대륙파였다. 그가 편집을 담당하는 동안 헤어는 브르통의 아내를 만나 사랑에 빠졌다.

뒤샹은 1942년 6월 뉴욕으로 돌아왔다. 그는 즉시 이 새로운 잡지에 가담했다. 『뷰』보다는 덜 대중적이지만 자기관찰적이며, 프랑스 관련 기사를 여러 차례 다룬 『VVV』는 겨우 3호까지만 발간되었다. 마지막호에는 레오노라 캐링턴이 스페인 정신병동에서 보낸 시간에 대해 쓴 기사가 실렸다. 초현실주의 화가들의 총아였던 캐링

턴은 『뷰』에도 기사를 실었다.

　『VVV』지의 실패는 넓게는 초현실주의 전체의 운명을 예견하는 것이기도 했다. 그들의 작품에 비판적인 의문이 제기된 것은 그로부터 한참 뒤의 일이었지만, 이 사조는 점점 침몰해가고 있었다. 그 이유는 뉴욕 사회가 바라는 바에 부응하지 못했기 때문이었다. 문제는 계속되었다. 브르통은 이후 권력을 포기했고, 그룹은 더 이상 결속력을 이어나가지 못했다. 새로운 영향이 너무 깊숙이 침투했고 중견 예술가들은 스스로 혼란스러운 나머지 자신들의 사조에 헌신할 수 없었다. 이런 분위기 속에서 초현실주의는 아무도 돌아봐주지 않는 가운데 쓸쓸히 역사 속에서 퇴장했다. 거대한 변화의 물결이 몰려드는 시기였다. 그중에서도 화가들이 이를 가장 먼저 감지했고 급료만큼 일을 하는 화가들은 변화와 더불어 자리를 내주었다. 예술가 집단이 부자연스러운 와중에도 하나로 뭉친 것은 문화적 충격을 인식한 당연한 결과였다. 망명 집단의 구성원 대부분이 영어에 능숙하지 않았고 그들이 입성한 새로운 세계에 대해 아직 온전히 파악하지 못하고 있었다. 그들은 서로를 딱히 좋아한 것도 아니었지만 굳이 피하려 들지도 않았다. 동료로 지내던 미국 예술가들과의 접촉도 애매했다. 그들은 대부분 유럽 화가들보다 젊었고 의구심도 많았기 때문이다. 『뷰』는 초현실주의를 후원했지만 여전히 자국의 창조적인 작품들을 편애했고, 이들이 존재하는 것만으로도 브르통의 헤게모니는 위협받았다. 망명자들은 새로운 환경 속에 방향성을 상실하고, 적응할 마음이 내키지 않았으며, 고향에서의 경험을 모두 부정해야 했다. 이런 가운데 그들은 자신들의 정체성이 가진 판단력을 돌이켜보고는 지금까지 믿어온 정당성이 결핍되어 있음을 발견했다. 분열

은 시작되었다. 1942년 3월 '망명예술가' 전을 기획한 피에르 마티스는 슬프게도 개막식에 참석한 사람들이 서로 외면하는 모습을 목격하고 말았다.

스러져가는 와중에도 이 사조의 예술가들은 미국의 화가 및 조각가들에게 선물을 남겼다. 그들은 현대미술계에 향후 발전 가능한 영감이 될 아이디어를 전수해주었다. 이 선물은 흠은 있을지언정 알맹이는 멀쩡했다. 유력한 미술 평론가 클레먼트 그린버그는 전쟁이 끝난 직후 잭슨 폴록의 출세를 지원한 어떤 세력——버지니아 애드미럴은 리 크래스너가 폴록을 대신해 페기에게 로비를 했다고 말한다——이 초현실주의의 진정한 영향력을 경시하도록 조장했다고 이의를 제기했다. 하지만 이는 열성적인 지지자 입장에서의 언급이었고, 그의 공격 목표는 추상주의, 반추상주의, 그리고 생체공학적인 형상을 추구하는 이들보다는 몽환적인 스타일을 추구한 초현실주의 화가들이었다. 추상화가들은 미국 화가들에게 지대한 영향을 미쳤다. 그린버그가 인정했듯이, 미로와 클레는 그들의 지배 없이는 존재하지 않았다. 달리나 탕기와 같은 예술가들은 스타일상 전쟁 중에는 빛을 발하지 못했다. 반면 그밖의 인물들, 이를 테면 에른스트 같은 사람들은 전쟁 전과 전시(戰時)에 중요한 공헌을 했다.

포드, 머더웰, 헤어는 비교적 자신감을 가지고 대륙 간의 교두보 역할을 담당했다. 1912년 칠레에서 태어난 매우 건강한 자의식을 지닌 화가 로베르토 마타 에차우렌도 그런 인물 중 한 명이었다. 그의 초기작은 필연적으로 유럽의 영향 아래 있었다. 그는 유럽에서 공부했지만 1939년부터 뉴욕에서 생활했고, 그 순간부터 그는 완고한 브르통 사단에 도전장을 던지기로 결심했다. 마타는 영어에 유창

했으며 유럽과 미국 사이에 상호교류가 이루어지기를 바라는 마음으로 원기왕성하게 활동했다. 유럽의 문화적 배경을 기반으로 그는 특히 아폴리네르며 랭보 같은 시인에게 미국 예술계 동료들을 열심히 소개했으며, 지역 고유의 장점을 손상시키지 않는 가운데 예술적 표현을 밖으로 이끌어냈다. 그의 목표는 유럽 전통에 영향을 받지 않은 젊은 화가들이 발전시킨 적합한 해석을 브르통의 초현실주의에 적용하는 것이었다.

그러나 모두가 유파(流波)에 속하고자 원한 것은 아니었다. 모든 것이 불확실한 이 시대에는 심지어 변화무쌍한 피카소의 권위마저도 의문의 대상에 포함되어 그의 명성에 길고 어두운 그림자를 던졌다. 찰스 셀리거는 "수많은 미국 화가들이 피카소에게 너무 압도당한 나머지 그의 영향력 아래에서 벗어나지 못했고, 그리하여 모두가 '리틀 피카소'(Little Picasso)로 남아 있게 되었다"고 말했다. 심지어 폴록마저도 이 거장에게 빚을 졌다. 피카소의 문제는 그가 창조해낸 새로운 접근 방법을 다른 사람들이 모방하기 시작하면, 정작 그 자신은 즉시 다른 방향으로 선회하는 데 있었다. 이러한 분류에서 벗어날 수 있는 유일한 방법은 피카소의 아이디어를 근본적으로 앞지르는 표현양식을 확보하는 것뿐이었다.

페기와 막스는 1942년 페긴과 함께 케이프 코드에서 여름을 보낼 예정이었다. 막스와 페긴은 먼저 뉴욕을 떠났고 페기는 아직도 프랑스에서 방황하고 있는 넬리 반 두스부르흐의 입국비자를 받아내고자 워싱턴으로 향했다. 그들은 마타가 살고 있는 매사추세츠의 웰플리트에 집을 마련했다. 막스는 해안가의 외딴집을 선택했지만, 며칠

전 근처에서 미국 함선이 U보트에 격침당했다는 소식을 듣고 두려움에 싸였다. 그는 다시 내륙으로 자리를 옮겼다. 뒤늦게 합류한 페기는 그 집이 결코 자신의 취향이 아니라는 것을 확인했고 가족은 다시 프로방스 타운에 있는 더 괜찮은 동네로 이사했다.

막스는 그림을 본격적으로 시작한 페긴과 다시 사이가 악화되었다. 이번 싸움은 스튜디오 문제로 일어났다. 이사를 하는 과정에서 막스는 결혼 이후 처음으로 FBI와 불유쾌한 접촉을 가졌다. 이는 페기의 보호를 받고자 한 결혼이 결국 의미 없는 시도에 불과했다는 것을 암시했다. 정부는 일단 마음만 먹으면 얼마든지 그를 찾아낼 수 있었던 것이다.

웰플리트—임대계약을 취소하자 집주인은 분노했다—에서 프로방스 타운으로의 이사는 당연히 경찰에 신고해야 할 건수였지만 그들은 그렇게 하지 않았다. 막스는 곧바로 체포되었고 스파이 가능성을 두고 심문을 받았다. 마찬가지의 혐의를 받고 있던 마타와의 관계는 막스에게 도움이 되지 않았다. 결국 그와 페기의 관계에 대해 전에 한 번 보고를 받았던 보스턴 지역 변호사는 막스를 뉴욕으로 돌려보냈다. 그곳에서 버나드 라이스는 오해를 풀어주고 그의 안전을 보장해주었다. 교외에서 여름을 나기로 했던 계획을 접고, 페기는 헤일 하우스로 돌아와 합류했다.

집안 분위기는 썩 좋지 않았다. 신드바드는 여자친구가 생겼다. 그는 아무에게도 방해받고 싶지 않은 나머지 집에서 데이트를 하기 원했다. 여자친구에게 비슷한 정도로 열중하고 있던 지미 에른스트도 같은 소망을 가지고 살고 있었다. 또 다른 식객이 있었으니, 바로 마르셀 뒤샹이었다. 그는 카사블랑카에서 돌아온 이후 페기의 집에

서 머물렀다. 미국에 익숙하면서도──그는 그곳에서 나머지 인생을 보냈다──뒤샹은 미국의 젊은 예술가들에게 전반적으로 특별한 인상을 남기지는 못했다. 그들은 그를 무비판적으로 수용할 준비가 되어 있지 않았고, 그는 그들의 생각에 별다른 감흥을 느끼지 못했다. 그럼에도 그는 당시 새 프로젝트를 진행 중인 페기에게 환영을 받았고 유력한 지원자가 되어주었다.

그해 여름 헤일 하우스의 손님 가운데에는 젊은 작곡가 존 케이지와 그의 아내 지니아 케이지가 있었다. 화가인 그녀는 지난해 시카고에서 열린 막스의 전시회에서 막스를 만난 적이 있었다. 케이지는 현대미술에 열광하고 있었고, 이에 부응하여 갈카 셰이어한테서 야블렌스키의 작품을 25달러에 구입하기도 했다. 막스는 케이지가 뉴욕을 방문한다는 얘기에 불쑥 그를 초대했다. 케이지는 예의상 그 초대를 받아들였고, 뉴욕에 도착한 뒤 버스 정거장에서 헤일 하우스로 전화를 걸었다. 하지만 전화를 받은 막스는 케이지가 누구인지 기억 못하는 것이 분명했다. 그래도 막스는 그와 지니아를 다음 주 월요일에 벌어지는 술파티에 초대했다. 케이지는 낙담해서 전화를 끊었지만, 지니아가 자신들에게 20센트밖에 없다는 것과 묵을 곳이 없다는 점을 상기시키자 다시 전화를 걸었다. 막스는 이번에는──페기가 그에게 기억을 일깨워주었다──좀 더 따뜻하게 반응했고, 당장 헤일 하우스로 오라고 했다. 케이지 부부에게 하인들의 낡은 숙소에 있는 객실을 내준 뒤, 막스는 그들을 페기에게 소개했다. 페기는 케이지에게 매우 깊은 인상을 받았고, 그는 그녀에게 열정과 사해동포주의로 응답했다. 그러나 그와 동시에 케이지는 페기의 성격에서 막연하게나마 매력적이지 않은 무언가를 감지했다. 하지만 그

것이 어떤 종류의 거리낌이었든 그는 곧 잊어버렸다. 그들은 좋은 친구가 되었고 이후로도 오랫동안 그렇게 지냈다.

케이지는 헤일 하우스의 분위기를 좋아했다. 그곳에서는 방대한 범위의 예술가들과 교류할 수 있는 기회가 주어졌다. 하지만 그들은 성적인 차원의 관계는 공유하지 않았다. 어느 날 저녁, 모두가 만취한 파티의 끝 무렵, 누군가 인내력을 테스트하는 게임을 제안했다. 케이지 부부와 막스와 뒤샹이 벌거벗었지만 페기 그리고 프레데릭 키슬러와 슈테피 키슬러 부부는 이를 아무렇지도 않게 지켜보았다. 페기는 심지어 두 남자를 '경멸스럽게' 바라보았다고 회상했다. 뒤샹은 옷을 벗은 다음 깔끔하게 개어놓았다. 막스는 지니아의 벌거벗은 몸을 보자마자 성기가 그에 걸맞게 반응하며 냉정함을 잃어버렸다. 게임은 결국 방탕한 섹스 파티로 이어졌다. 케이지가 페기를 침대로 끌고 가 있는 동안 막스는 지니아와 관계를 맺었다. 전혀 진지한 상황은 아니었다. 페기에게 섹스는, 그녀가 다른 결정을 내리지 않는 이상 엄밀하게 말해 아무런 조건이 전제되지 않은 행위였다.

하지만 이 당시 페기는 참으로 위태위태한 나날을 보내고 있었다. 한번은 밤 늦은 시간에 술에 잔뜩 취한 채 혼자서 밖으로 나갔다가 어떤 바에서 폭력배에게 붙들렸다. 그녀는 수중에 가지고 있던 10달러를 빼앗겼지만 그렇지 않았다가는 새벽 5시에 중국 음식을 먹어야 하는 것보다 더 나쁜 상황이 벌어질 수도 있었다. 그러나 다행히 그 자리의 어느 누구도 그녀의 신원을 파악하지 못했다. 그녀는 그들에게 자신을 뉴 로셸에서 온 가정교사라고 속였다.

케이지는 몇 주간 페기에게 후한 대접을 받고 난 다음에야 그들 사이의 우정이 조건부임을 깨달았다. 그가 현대미술관(MoMA)과 콘

서트를 계약한 것이 알려지면서 그들 사이는 틈이 벌어지기 시작했다. 자신의 미술관 개관식에서 그의 연주를 은근히 기대하고 있던 페기는 라이벌 미술관에서 그가 공연을 할 거란 소리에 경기를 일으켰다. 끝없이 이어지던 파티의 중반부에, 그녀는 시카고에 있는 그의 악기들을 뉴욕으로 가져오는 데 드는 운송비용을 지불하겠다던 예전의 약속을 번복했다. 어안이 벙벙해진 케이지는 생각을 하기 위해 빈 방을 찾아가 주저앉았다. 사실 그 방은 비어 있지 않았다. 그는 시가 연기 냄새를 맡고 고개를 들었다. 그리고 흔들의자에 앉아 있는 뒤샹을 보았다. "웬일인지 그의 존재는 나를 좀더 차분하게 만들어주었다"라고 케이지는 기억했다. 그는 그 뒤 뒤샹이 어떤 말을 해주었는지 정확하게 기억하지 못했지만, 대체로 이 세계에서 페기에게 의존하지 말라는 내용이었다.

그 충고는 예언과도 같았다. 불의의 사고 이후 곧바로 페기는 막스와 함께 헤일 하우스를 떠날 예정이라고 선언했고, 이에 따라 케이지 부부는 다른 숙소를 알아봐야 했다. 우정에 금이 갈 만한 일은 더 이상 일어나지 않았지만 케이지는 페기가 손톱을 세우는 모습을 목격했고, 그 공격이 얼마나 재빠른지 민첩성에 대해서도 파악하게 되었다.

1942년 8월, 페기의 마흔네 살 생일을 기념하는 파티가 대대적으로 펼쳐졌으며, 그 자리에서 집시 로즈 리는 배우 알렉산더 커크랜드와 약혼을 선언했다. 저명인사들과 그럭저럭 유명한 사람이 여럿 참여했지만, 파티는 썩 만족스럽지 못했다. 적어도 페기에게는 그랬다. 집시는 이미 막스의 그림 중 하나를 구입했고, 하워드 퍼첼은 다

른 그림들을 더 보여주고자 그녀와 막스를 데리고 2층으로 올라갔다. 그와 같은 판촉행위는 서투른 감이 없지 않았다. 막스는 결국 집시에게 그림 1점을 결혼선물 겸 공짜로 주는 대신 아주 저렴한 가격에 다른 그림 하나를 파는 것으로 마무리 지었다. 페기는 이에 대해 분노를 감추지 않았고, 몹시 당황한 집시는 페기의 생일날 자신이 선물을 받는 것이 부당한 일임을 깨달았다. 페기는 다른 이유에서도 화가 나 있었다. 막스가 2층에 있는 동안 (페기에 따르면) 뒤샹, 바로 그녀의 플라토닉한 20년지기 친구가 갑자기 그녀를 옆으로 끌어당겨서는 열정적으로 키스를 퍼부었던 것이다.

몇 주 후, 집시와 그녀의 남자배우가 집시의 시골집에서 극적으로 자정 예식을 올리며 결혼했고, 뒤샹과 막스와 페기는 따로 모여 저녁을 먹었다. 술에 취한 페기는 방에서 나가 완전히 벌거벗은 다음 투명하게 비치는 연두색 실크 코트로 갈아입고 돌아와 뜬금없이 뒤샹을 희롱했다. 막스가 뒤샹에게 페기를 '원하는지' 물어보자, 당황하면서도 상황을 즐기던 뒤샹은 아니라고 대답했다. 페기가 계속해서 막스를 모욕하자—그녀는 어떻게 모욕했는가에 대해서는 언급하지 않고, 다만 아무도 그녀를 막지 않았다고만 썼다—그는 그녀를 때렸으며, 뒤샹은 그 모습을 방관했다. 이 기상천외한 순간은 뒤샹과의 관계에 불길한 징조로 다가왔다. 정말로 한 번은 그와 같이 동침했다고 페기는 주장하지만 그리 진지하거나 열렬하지는 않았을 것이다. 헤이즐 구겐하임도 피에르 마티스도 단지 페기의 상상이었을 뿐 결코 실제상황은 아닐 거라고 믿었으며, 데이빗 헤어는 뒤샹의 결벽증이 그처럼 '저속해 보이는' 여성과 함께 잠자리를 나누는 데 방해가 되었을 거라고 생각했다. 하지만 뒤샹 본인은, 과거 절친

한 친구 앙리 피에르 로셰에게 몸매는 아름답지만 얼굴은 못생긴 여성들과 사랑을 나누는 즐거움에 대해 얘기한 적이 있었다. 그는 또한 혀를 입안에 집어넣으면 아랫도리가 자동적으로 축축해지는 여성형 로봇에 대한 아이디어를 가지고 줄리언 레비와 토론을 벌이기도 했다.

아무튼 막스에 대한 페기의 시기심은 좀처럼 수그러들지 않았고 그는 이것을 즐겼다. 한번은 햄프턴에서 막 해변에서 돌아온 손님들을 초대해 파티를 연 적이 있었다. 페기에 따르면 막스는 그에게 추근덕거리던 로자몬드 베르니에라는 젊은 여성—후에 『보그』지 유럽판 편집장이 되었다—과 집 앞에 자전거를 타러 나갔다가 파티가 본격적으로 열리기 10~15분 전쯤에 돌아왔다. 실수로 최악의 상황을 의심한 페기는 험악한 상황을 연출했고, 막스는 자전거 위에서 어떻게 관계를 가질 수 있느냐며 결백을 주장했다. "그처럼 빈정대는 것이 그의 전형적인 방식이었다"고 로자몬드 베르니에는 회상한다. 그녀와 페기는 훗날 친구가 되었지만, 이 순간 페기의 주말은 처절히 짓밟혔다. 그녀는 스스로를 바보로 만들었고 여전히 질투심에 가득 차 있었다. 그 모든 요소 중에서도 최악은 막스와의 성생활이었다. 결코 아주 능동적이라 말할 수 없었던 그 관계는 사실상 휴지기에 접어들어 있었다.

새 갤러리의 개관일이 다가옴에 따라, 페기는 점점 긴밀해지고 때로는 당황스러운 키슬러와의 만남에 주목하게 되었다. 키슬러가 부르는 시가는 나쁘지 않았다. 그는 5,700달러를 제안했는데, 이는 익히 유명했던 페기의 인색함을 염두에 두고 계약을 성사시키고자 일부러 낮게 책정한 액수였다. 그러다가 그는 마지막에 가서는 7,000

달러 안팎을 불렀다. 페기는 불어난 액수를 마지못해 받아들였다. 그녀는 결국에는 부족한 자재들을 보충해야 하고 그러면 필연적으로 비용이 추가될 것임을 알고 있었다. 키슬러는 최고의 효과를 추구했다. 그의 디자인에는 리넨, 오크, 캔버스, 복합조명이 필요했고, 숙련된 솜씨는 말할 필요도 없었다. 디테일에 대한 그의 시각과 강요 때문에 페기는 때때로 치를 떨면서도 그의 재능을 인정하고 존경했다.

더욱 걱정스럽게도 키슬러는 갤러리를 그녀의 컬렉션을 위한 공간이라기보다는 오히려 자기 디자인의 독창성과 훌륭함을 과시할 대상으로 추구하고 있었다. 그는 페기에게 갤러리의 명성이 궁극적으로는 전자가 아닌 후자 덕분에 남게 될 것이라고 말했다. 키슬러는 사람들에게 저마다 다른 반응을 보였다. 그는 다소 초조한 성격에 매력적이면서 사람을 끌어당기는 뭔가가 있었다. 가장 심각한 문제는 그가 페기에게 뒤지지 않을 만큼 강한 자의식의 소유자였다는 점이다. 그렇지만 그에게는 이 의뢰가 자신에게 가져다줄 경력상의 이득을 파악할 감각도 있었고, 고용주와 실랑이를 벌이고 심지어는 말싸움까지 벌이는 와중에도 프로젝트를 포기하지 않았다. 그는 성실한 프로정신도 가지고 있었다. 갤러리는 10월에 개관될 예정이었다.

또한 페기는 금세기 미술관의 개관을 무색하게 할 것만 같은 두려운 라이벌이었던 탓에, 드레스 제작자 엘자 스키아파렐리가 후원하는 초현실주의전에 키슬러만큼이나 관심을 가졌다. '초현실주의 제1장'——이주자들이 미국 입국을 위한 첫 번째 절차로 작성해야 하는 수많은 서류를 비꼰 것——이라는 제목 아래 매디슨 애비뉴에 있는 화이트로 라이드 맨션에서 개최된 이 전시회는, 프랑스 전쟁포로들

을 위한 기금 마련이 주목적이었다. 아렌스버그, 캐서린 드라이어, 메리 제인 골드, 시드니 재니스, 피에르 마티스, 라이스 부부, 기타 여러 사람처럼 페기도 후원금을 보냈지만, 너무 바쁜 나머지 그밖의 다른 방법으로는 참여하지 못했다.

스키아파렐리는 이미 초현실주의의 영향력을 대체로 인정했으며, 달리는 특히 그녀의 디자인에 영감을 주었다. 몇 년 뒤 그녀는 자신이 개발한 향수 루아 솔레유(Roi Soleil)를 담을 병을 디자인해달라고 달리에게 의뢰하기도 했다. 그녀로서는 다만 상업적인 의도에 불과했지만 브르통은 전시회 주최자로서의 역할을 기꺼이 수행했고, 그러한 모험을 언제나 흔쾌하게 받아들였던 뒤샹과 에른스트의 도움을 적극적으로 수용했다.

설치미술 경험이 풍부한 뒤샹은 2마일짜리 실로 거미줄을 만들어 건물 인테리어를 칭칭 둘러싸서 관람객들의 진로를 방해했다. 또한 그림들은 서로 교차해서 걸어두었다. 본래 16마일의 실을 요구했던 그로서는 엄청나게 길이를 단축시켜야 했지만, 전시(戰時)의 뉴욕에서는 그만큼도 과분한 것이었다. 그는 시드니 재니스의 열한 살 난 아들 캐롤과 다른 아이들에게 개관식 날 관람객 발치에서 게임을 하며 놀라고 몰래 일러두었다. 그리고 정작 뒤샹 본인은 언제나처럼 불참했다. 대신 한 남자가 디너 파티에 찾아와서 그의 불참 소식을 전해주었다.

딱 3주 넘게 이어진 이 전시회가 기여한 가장 중요한 공헌은 동시대 유럽의 거장들과 미국의 몇몇 젊은 작가들의 작품을 함께 전시한 것이었다. 그들이 머더웰, 헤어, 지미 에른스트, 윌리엄 배지오티스, 조지프 코넬과 같은 망명자들을 매개로 이미 어떤 방식으로든 접촉

하고 있었다는 사실은 주목할 만하다. 피카소와 클레의 작품을 전시회에 유치하고자 설득에 나섰던 것으로 보아 브르통은 자신의 입지를 어지간히 넓힌 듯하다. 이 '새로운' 그림들은 『뉴요커』지에 실린 윌리엄 스테이그의 슈퍼맨 드로잉과 카툰에까지 영향을 주었다.

'초현실주의 제1장'이 열린 지 엿새 뒤인 1942년 10월 20일, 금세기 미술관이 개관했다. 개관식에서 페기는 고민했던 그 모든 두려움으로부터 한꺼번에 벗어날 수 있었다. 모두에게 접근 금지령을 내렸던—심지어는 에른스트조차 개관 이틀 전까지 허락받지 못했다—키슬러는 자신의 위대한 갤러리를 세상에 소개할 만반의 준비를 갖추었다. 신문들은 베르니스 애보트가 찍은 내부 설치사진들을 게재했다. 전시회는 그때까지 페기가 수집한 컬렉션을 모두 아우르고 있었다. 총 171점. 현대미술 컬렉션으로는 국가적으로 가장 방대한 분량이었다.

1942년, 그 미술관이 뿜어내던 독창적인 감동을 전달하기란 어려운 일이다. 개막식에서 페기는 하얀색 이브닝 드레스를 입고 한쪽 귀에는 칼더가, 다른 한쪽에는 탕기가 선물한 귀고리를 달고 있었다. 이는 자신이 지지하는 두 예술사조에 똑같이 헌신하겠다는 마음의 표현이었다. 이날 하루 만에 수백 명의 사람이 찾아왔고 또 놀라움을 금치 못했다. 딜러가 되려면 아직 멀었던 시드니 재니스도 그곳에 다녀갔고, 브르통과 레오노라 캐링턴도 참석했다. 많은 양의 초대장이 배달사고로 분실되었지만, 아무 문제가 되지 않았다.

그러나 귀고리는 문제가 되었다. 페기는 어디에도 소속되어 있지 않았다. 그녀는 미술이론과 무관했으며 그런 유의 문제를 논하지도

않았다. 소설가 토마스 만의 아들인 클라우스 만은 1943년 2월 『아메리칸 머큐리』(*American Mercury*)지에 그녀의 이러한 시각에 도전하는 글을 기고했다. 5월 『아트 다이제스트』지는 이 가운데 발췌문을 다시 소개했다. '초현실주의 서커스'라는 제목의 논설을 통해 만은 이 사조를 노골적으로 공격했고 여기에 자금을 지원하는 페기를 비난했다. 그는 그녀의 갤러리를 "이류 만국박람회장의 오락실"이라고 표현했다. 페기는 『아트 다이제스트』 6월호에 편지를 기고하며 이에 응수했다. 그녀는 자신이 초현실주의 지지자도 옹호자도 아니라고 부정하면서 교묘하게도 더 나아가서는 동시에 어떤 측면에서는 양쪽 모두 지지하고 옹호한다고 말했다.

"만 씨가 내세운 '근거들'의 상당 부분은 근거 없는 악감정의 발로이거나 그렇지 않다면 실로 지독하기 그지없는 무지함의 소산입니다. 초현실주의에 관한 한, 그가 가진 히스테리가 그리 유난스럽게 보이지 않을 만큼 그의 시각은 이 시점에서 히틀러와 완벽하게 일치하고 있습니다."

57번가를 향해 좁은 U자형을 그리고 있는 뿔 모양의 널따란 갤러리 공간은 네 구역으로 구분되어 있었다. 천부적이면서 동시에 절제를 모르는 키슬러의 과장하는 재주가 도처에 엿보이지만, 그의 디자인은 미술품들을 위축시키지 않고 오히려 부각시킬 만큼 탁월했다. 기존의 딜러 중에는 페기를 '벼락부자'라 부르며 비방하는 사람도 있었지만 질투에 지나지 않았다. 혹자는 대체 박람회가 어디쯤에서 끝나고 갤러리가 시작되는지 파악하기 어렵다고 비꼬기도 했다. 그렇지만 키슬러의 근본적인 의도는 심오한 것이었다. 그는 전시된 작품들이 상호 영향을 미치도록 공간을 제시했고, 그 안에서 교감을

이어나가고자 했던 것으로 여겨진다.

키슬러는 극장에서 일한 경험을 살려, 각 구획들을 간편하게 철거하고 다시 조립할 수 있도록 디자인해 유동성과 변화에서 대단한 잠재력을 보장했다. 추상화 및 큐비즘 작품과 조각들이 있는 전시실 벽에는 극장의 파노라마 배경 막처럼 캔버스를 군청색으로 깔았고, 복도는 페기가 가장 좋아하는 색깔인 청록색으로 칠했다. 페기는 입구 근처에 드리워진 막 뒤에 자신의 책상을 가져다두었지만, 방문객들과 어깨를 부대끼며 갤러리에서 시간을 보내는 것을 더 좋아했다. 전시된 그림들은 액자 없이 마루에서 천장까지 이어진 좁은 케이블에 매달려 있어 공중에 둥둥 떠 있는 듯 보였다.

초현실주의 전시실은 검은색 복도와 천장에, 벽은 오목하게 파인 고무나무 목재로 이루어져 있었다. 그림은 나무의 돌출부—종종 실수로 "톱으로 짧게 자른 야구 배트"라고 언급되는—위 짐볼 마운트[118]에 걸려 있어, 보는 이로 하여금 원하는 각도 어디서나 비스듬히 볼 수 있도록 의도했다(로버트 머더웰은 누구든 시도할 수 있다고 말했지만, 이는 갤러리 어시스턴트에게나 가능했다). 이 방의 조명은 수 분마다 켜졌다 꺼지기를 반복하며, 그림들을 순서 없이 무작위로 옮겨다니며 비추었다. 이 시도는 너무 정신이 사납다는 퍼첼의 제안에 따라 곧 철수되었다. 또한 때때로 열차가 통과하며 내는 커다란 소리가 들려왔는데, 이는 힐라 폰 르베이가 비추상 미술관에 바흐를 틀어놓았던 것을 조롱하는 의미였다.

인접한 '키네틱(Kinetic) 갤러리'에는 순환 엘리베이터의 원리로 고안된 독창적인 장치 아래 뒤샹의 「가방형 상자」가 전시되었으며, 브르통의 「오브제/시」가 예술가의 초상화와 더불어 완성되었다. 회

전하는 바퀴구멍을 통해서는 파울 클레의 작품 7점을 볼 수 있었다. 키슬러는 창의력을 발휘해 공간을 최대한 효율적으로 활용하면서도 매우 독창적인 방식으로 가능한 많은 작품을 보여주었다. 그의 이 요지경 전시에는 일부 향수(鄕愁)가 가득 차 있었지만, 언론들은 이 갤러리에 행복하게도 '코니 아일랜드'라는 별명을 붙여주었다.

　마지막 전시실인 '데이라이트(Daylight) 갤러리'는 특설 전시장으로 고안되었다. 흰색 벽과 빛을 가리기 위해 리넨 차양이 드리워진 창문이 달린 이곳은 좀더 전통적인 모양새를 갖추었다. 여기에는 다소 적은 수의 작품이 관람객이 손으로 직접 넘길 수 있도록 특별히 고안한 걸개에 보관되어 있었으며, 벽 위에는 향후 2년 동안 페기가 주력하여 완성시킬 특별판매 작품들이 갤러리가 운영되는 내내 전시되었다. 조각을 세우거나 전시할 때는 처음부터 끝까지 밝은 색으로 채색된 생체공학적 모형틀이 사용되었다. 이 틀은 참나무(어떤 기록은 재나무, 다른 기록은 자작나무, 또 다른 기록은 너도밤나무라고 전하고 있지만 아직까지 전해지는 키슬러의 회고록에는 참나무라고 적혀 있다)로 만들어졌으며, 평범한 복도 리놀륨은 네 가지 기본 디자인 안에서 각기 다른 열여덟 가지 방식으로 나뉘어 '실내장식'으로 이용되었다. 모형틀은 개당 6달러에 제작되었다. 또한 캔버스로 만든 군청색 접는 의자도 추가되었다.

　지미 에른스트는 보도자료를 썼고, 페기는 이를 우편으로 돌리기 위해 앨프리드 바로부터 현대미술관(MoMA)이 보유하고 있던 언론사 목록을 얻었다. 언론들의 반응은 예측 가능한 것이었다. 키슬러가 예견했던 것처럼, 대부분(『뉴욕 월드 텔레그램』의 에밀리 제나워가 전형적이었다)은 미술품보다 공간에 먼저 반응을 보였다.

『뉴스위크』지의 부제는 다음과 같았다.

"이즘스 램펀트(Isms Rampant): 페기 구겐하임의 꿈의 세계는 추상과 큐비스트 그리고 대체로 비현실주의를 추구하고 있다."

대중언론은 그 무모함에 일제히 소리를 질렀으며, 반면 주요 일간 지와 진지한 미술 평론지들 사이에서는 관심도, 비평, 구성 감각이 논의되었다. 『뉴욕 선』(New York Sun)지의 공정하고 훌륭한 평론 가 헨리 맥브라이드는 자신의 "눈이 그처럼 튀어나와본 적은 없었 다"고 말했다. 에드워드 앨든 즈웰은 한술 더 떠 『뉴욕 타임스』에 "경탄이 쏟아져나와 도무지 그치질 않았다"고 적었다. 초현실주의 전시실에 대해서는 이렇게 말했다.

"그 공간에게 어렴풋이 협박당하고 있는 것처럼 느껴졌다. 종국 에는 관람객들이 벽 위에 달라붙어버리고, 그 모습을 보고 미술작품 들은 자신들에게 그러했던 것처럼 쓰다 달다 코멘트를 하며 어슬렁 거릴 것 같은 태세였다."

폴 레시카 같은 젊은 예술가들은 훗날 이 공간을 방문하고 커다란 충격을 받았다.

중앙에는 온통 메챙제와 피카소와 들로네의 작품들만 걸려 있었 고, 이어진 오락실처럼 컴컴한 방은 에른스트와 데이빗 헤어의 작 품이 걸린 초현실주의 전시실이었으며, 커튼 뒤는 폴록의 상설 전 시작들로 가득했다. 우리 같은 폴록의 젊은 열혈 애호가들이 언제 든 그의 작품을 감상할 수 있게 된 것이다. 그는 또한 언제든 볼 수 있는 언더그라운드 예술가 가운데 유일한 존재였다. 쿠닝이라든가 호프만 또는 마크 로스코는 볼 수 없었지만 폴록은 예외였다. 왜냐

하면 그의 작품은 언제나 그곳에 전시되었고 사람들은 그를 찾아와서 스스로 익숙해질 수 있었기 때문이다.

페기는 자축할 수 있었다. 키슬러를 고용하는 도박을 통해 그녀는 갤러리에 대한 고정관념에서 탈피해 더욱 성공적인 스캔들을 이끌어냈다. 관람객은 새로운 미술을 감상하는 방법에 생각을 바꿔야 했고, 동시에 미술 그 자체는 매우 새로워져서 어느 정도 익숙하게 받아들여졌다.

갤러리의 대성공으로 페기는 입장료 25센트가 결코 무리한 액수가 아니라고 판단했다. 이후 그녀는 개관 입장료를 1달러로 책정했다가 적십자사의 후원 아래 나중에는 관객들을 무료료 입장시켰다. 이와 같은 움직임이 일부 이름없는 화랑들 사이에 있긴 했지만, 페기의 마음 깊숙이 뿌리박힌 돈에 대한 악착 같은 근성이 이를 외면했다. 그녀는 입구에 사발과 탬버린을 하나씩 가져다두어 사람들이 기부금을 던져넣도록 유도했다. 이는 다소 비공식적인 제도였다. 아이러니하게도 페기는 특별히 유능한 비즈니스우먼이 결코 아니었으며 관대하고 이타적인 모습이 훨씬 잘 어울렸다. 어쨌든 소소한 돈을 바라보는 그녀의 작은 눈은 언제나 반짝거렸다. 갤러리를 찾아온 동료 시드니 재니스에게 25센트의 입장료를 받으며 그녀는 무척 행복해했다.

지미 에른스트는 그녀가 자리를 비울 때 대리로 관리하며 자신보다 가난한 예술가 친구들을 무료로 입장시키다가 덜미를 잡히기도 했다. 당시 페기는 아래층 로비에서 엘리베이터 눈금을 지켜보며 사람들이 얼마나 찾아오는지 세어보고 있었는데, 그 수가 매우 적었

다. 돌아와서 그녀는 매상을 살펴본 다음 지미에게 2.75달러가 부족하다고 지적했다. 입장료를 내지 않은 사람은 열한 명이었다.

로렌스와 하워드 퍼첼이 적극적으로 말리는 바람에 그녀는 썩 내키지는 않았지만 결국 입장료를 포기했다. 하지만 여섯 달이 채 못 되어, 그녀는 늘 그래왔듯 스스로 마구잡이식으로 판단한 끝에 "(그) 약간의 시시한 사업을 포기하지 못했다".

카탈로그는 3달러에 책정되었고 무료 카피본은 팔지 않았다. 심지어는 아이린 큰어머니조차 돈을 내고 구입해야만 했다. 그 사이, 초과된 예산과 관련하여 키슬러와 논쟁이 붙었고 페기와 그의 갈등은 심각한 지경에 이르렀다. 키슬러는 지미 에른스트에게 몇몇 청구서를 감추어달라고 부탁할 수밖에 없었다. 그러나 페기를 상대로 이는 쓸모없는 술책에 불과했다. 얼마 뒤, 키슬러가 『VVV』지 두 번째 호를 기념한 파티를 개최했을 때에야 그 싸움은 가라앉았다. 페기는 초대받지 못했지만 아랑곳하지 않고 신드바드의 옷을 입고 코르크를 태워 만든 콧수염과 턱수염을 붙이고는 마치 청년처럼 꾸미고 쳐들어갔다. 키슬러는 그녀를 알아보고 몹시 재미있어하더니 그 자리에서 화해를 청했고 그 뒤로 그들은 친구로 남았다.

페기는 에른스트와의 관계가 악화될수록 갤러리에서 더 많은 시간을 보냈다. 갤러리는 10시에 문을 열었고, 그녀는 1시간이나 그보다 약간 늦게 도착해서 6시를 넘기고 떠났다. 에른스트는 그녀가 집에서 나설 때까지 기다렸다가 방에서 나와 직접 아침식사를 만들어 먹은 다음 스튜디오에 들어가 작업을 했다. 어느 누구도 살림에 관심을 두지 않았고, 집 안에 먹을 것이라곤 없었다. 그래서 대체로 무

시당하는 입장이었던 페긴은 집에 있을 때면 비참한 심정을 느꼈다. 언제나 상황에 용감하게 맞서는 페기였지만 이들은 서로를 피해 다녔다. 어디든 갈 곳만 있다면 에른스트는 분명 그녀를 떠났을 것이다. 그동안 그녀는 막스에게 간통으로 맞섰고, 자신의 간통을 감추기 위해 때때로 퍼첼의 도움을 받았다. 하지만 언제나 완벽하게 넘어가지는 않았다.

막스 몰래 밀회가 있던 어느 날 밤, 나는 막스에게 퍼첼과 함께 콘서트에 갈 것이라고 말했다. 그는 실제로 일요일 오후에 종종 나를 콘서트에 데려가곤 했다. 이날 저녁 막스는 퍼첼과 함께 있을 것이라는 나의 말을 유달리 의심했는데, 이유는 그가 막스에게 불쑥 전화를 걸어 그가 내놓은 키리코의 드로잉을 얼마에 구입할 수 있는지 물어왔기 때문이었다. 나는 퍼첼에게 이 사실을 경고했지만 그는 집에서 자고 있었다. 전화벨이 울리자 퍼첼은 바로 일어나서 수화기를 들었다. 경악스럽게도 막스였다. 이미 돌이킬 수 없는 상황이 되었지만, 막스는 자신을 추스르고 "나중에 다시 전화하겠소"라고 말하고 끊었다. 퍼첼은 막스에게 다시 전화를 걸어서 실수로 전기난로를 켜놓고 나오는 바람에 나를 오페라 극장에 남겨두고 집으로 돌아왔다고 말했다. 집으로 돌아가는 길모퉁이에서 나는, 급한 마음에 잠옷 차림에 외투만 덮어쓴 채 나를 기다리던 퍼첼을 발견했다. 눈이 내리고 있었다. 그는 어떤 일이 벌어졌는지 내게 말해주었고, 집으로 가자 막스가 문을 열어주었다. 나는 웃음이 터져나왔다. 더 이상 아무 일도 일어나지 않았다. 퍼첼은 냉큼 도망가버렸다.

갤러리는 그녀의 불행한 결혼생활을 충분히 보상해주었다. 단기 전시회를 준비하기 위해 그녀는 많은 일을 했다. 그 첫 순서로 1942년 크리스마스 전에 뒤샹의 「가방형 상자」 시리즈가 로렌스 베일의 술병 콜라주 컬렉션과 함께 전시되었다. 로렌스 베일은 이에 대해 다음과 같이 적었다.

"나는 아직도 때때로, 그리고 매우 자주, 그리고 끊임없이, 술병을 비우고 있다. 이것은 죄책감을 주기 십상인 대상이다. 나는 (술병의) 내용물만 중요하게 여기고 (술병의) 외형을 무시해온 것이 잘못된 일인지 끙끙거리며 고민해봤다. 어째서 빈 병은 버림받아야만 하는가? 병 안에 든 영혼에게 병의 영혼은 불필요한 것이기 때문이다."

조지프 코넬의 상자들도 다수 전시되었고, 페기는 갤러리 관람객들이 이것을 크리스마스 선물로 사가기를 희망했다. 당시 이 상자들은 개당 50달러 내외로 구입할 수 있었다. 그녀는 심지어 판촉 차원에서 소량을 무료로 나눠주기까지 했지만, 작품 판매는 성공적이지 못했다. 로렌스의 술병들은 뛰어난 예술적 가치가 있는 것이 아니었고, 뒤샹과 코넬의 소품들은 구매자들을 끌어당기기에 너무 난해했다. 그렇지만 페기는 그보다 안전한 노선을 돌아보지 않았고, 만약 갤러리가 흑자를 내지 못하더라도 당분간은 유지할 여유가 있었다. 또 다른 이유로, 그녀는 뉴욕에 뿌리를 내리고 정착할 의도가 전혀 없었다. 애초에 그녀의 의도는 전쟁이 끝나자마자 바로 유럽으로 돌아가는 것이었고, 그 다음에는 독일에서 유실된 작품들을 안전하게 확보하고자 했다. 1942년 말 방대한 자원을 확보한 소비에트연방과 미연방이 독일에 선전포고를 했고 그녀의 가능성은 점

차 커지고 있었다.

뉴욕에서 페기는 무엇보다 자신의 오랜 조언자 브르통과 뒤샹의 노선, 그리고 그보다 비중이 덜한 에른스트를 따랐고, 자신의 영구 컬렉션과 구겐하임 죈에 전시했던 작품들에 대한 비중을 좀더 높이기 위해 홍보를 계속해나갔다. 그녀는 주제에서도 혁신을 추구했다. 1943년 첫 번째 전시회는 서른한 명의 여성 화가의 작품들로 구성되어 1월 내내 이어졌다. 오로지 여성만으로 구성된 이 전시회는 미국에서는 최초의 시도였는데, 누구의 아이디어였는지는 불확실하다. 아마도 초창기 협력하던 뒤샹이 페기에게 제안했던 것 같다.

웨스트 코스트와 파리에서 알고 지낸 버피 존슨은 페기가 그것에 대해 퍼첼에게 얘기하는 것을 들었다고 증언했다. 어느 쪽이든 이 전시회는 페기에게 상당한 명성을 안겨주었으며, 여성 화가들로서는 대단히 중요한 행사였다. 당시 수많은 특출난 여성 화가와 조각가들이 활동 중이었지만 미술계는 남성에 의해 주도되었고 노른자 부위를 독식하고 있었다. 여성 화가들이 남성 화가들이 향유하던 대접을 받아내기까지는 상당히 오랜 시간이 걸렸고, 심지어 페기가 소개한 화가 중 유명 인물들조차 상대적으로 덜 알려진 편에 속했다. 버피 존슨은 1943년 아직도 그러한 상황이 여전하다고 적고 있다.

왜냐하면 여성 화가 가운데 특별히 걸출한 사람이 없었기 때문인데, 그들은 그림에 관한 한 특별한 재능이 없는 듯하다. 예외적인 시각을 통해 우리는 완전히 소외당한 화가들과, 지난 반세기 동안 이룩한 여성해방을 통해 드러난 위대한 재능들, 그리고 미술계에서의 여성의 재평가를 순서대로 밟아나가며 재발견했다.

몇몇 논쟁이 있었지만 페기는 결코 페미니스트가 아니었으며 그 이전 단계에도 가본 적이 없었다. 그러나 여성 화가들이 그녀가 개최한 전시 덕분에 훨씬 수월하게 남성과 동등한 수준으로 인정받게 된 것은 분명했다. 하지만 그 과정은 하룻밤 만에 이루어지지 않았다. 1970년대 페기는 재클린 보그래드 웰드에게 이렇게 말한 적이 있다.

"나는 여성 해방론자가 아니에요. 적어도 나는 오늘날 그쪽 방면으로 지나치게 과장되게 흘러가는 것을 좋지 않게 보고 있답니다. 그들이 원하고 표명하는 모든 것을 신뢰하지만 나는 그들이 그와 관련해서 너무 고의적으로 심한 소란을 피우고 있다고 생각해요. 그들은 세상에 자신의 이미지를 투영해서 움직이고 있는 듯 보입니다."

페기는 스스로를 옹호할 만반의 준비를 갖추었다. 그럼에도 그녀는 자신이 원하는 바를 확실하게 쟁취할 여유가 있었고, 당대 예술계에서 남성들이 우월권을 행사하는 데 대해 한 번도 의문을 제기하지 않았으며, 스스로 많은 여성과 사이가 좋지 못했다. 그들을 특별히 우호적으로 대하지도 않았고, 그중 다수를 잠재적인 라이벌로 의식하며 자신의 불완전성에서 나오는 분노의 감정으로 바라보았다. 다만 그녀는 여성만의 전시회가 가진 잠재적 파장에 대해서만큼은 파악하고 있었다.

페기는 브르통, 뒤샹, 에른스트, 지미 에른스트, 제임스 트랄 소비, 그리고 제임스 존슨 스위니 등으로 구성된 심사위원 중에서 유일한 여성위원이었다. 전시회는 초현실주의 작품이 주류를 이루었고, 그중에서도 레오노라 캐링턴, 레오노어 피니, 엘자 폰 프라이탁 로링호펜, 버피 존슨, 프리다 칼로, 재클린 람바, 루이즈 네벨슨, 메

레트 오펜하임('모피로 씌운 찻잔, 차받침 그리고 스푼'으로 이미 유명해진), 바바라 라이스, 아이린 라이스 페레이라, 케이 세이지, 그리고 조피 토이버 아르프가 선정되었으며, 주나 반스, 지니아 케이지, 헤이즐 매킨리 구겐하임(칙 매킨리가 사망하면서 뉴욕으로 돌아왔다)과 페긴 베일이 컨트리뷰터로 참여했다.

오랜 친구였던 미나 로이는 뉴욕으로 돌아온 뒤 전시회에 모습을 비추지 않았다. 미나는 리처드 윌체의 드로잉을 페기에게 150달러에 팔았다. 미나는 이 작품으로 저작권을 따려 했지만 실패하자 파리 시절부터 사귄 오랜 친구를 떠나기로 마음먹은 듯했다. 페기와 함께 가게를 운영하던 시절의 추억 또한 그녀에게 그리 즐겁지 않았다. 그녀는 이제는 사위가 아닌 줄리언 레비와 계속 연락하고 있었다. 페기는 그녀를 파티에 초대하고, 그녀도 종종 가려고 마음먹었지만 마음이 내키지는 않았다.

페기의 위원회가 그라시에 앨런의 작품에 무관심했던 점은 특이하다. 그녀는 이후 남편 조지 번스와 함께 짝을 이루어 코미디언으로 유명해졌다. 조지아 오키프는 주목을 받았지만 페기에 의해 탈락되었다. 쉰다섯 살의 그녀는 화가로서 독립된 기반을 꾸준히 구축해가고 있었다. 그러므로 따로 '여성' 화가로 구분될 필요가 없었던 것이다. 또 다른 컨트리뷰터로는 도로시아 태닝이라는 서른한 살의 미국인이 참여했다.

예술가의 스튜디오를 일일이 방문해서 그림을 보고 고른 다음 최종 결정을 내리는 역할은 막스의 몫이었다. 페기는 훗날 초청 여성 명단을 30명으로 제한하려 했다고 우스갯소리로 말했다. 이는 도로시아가 정원 외임을 의미하는 것이었다. 이 추가 인물은 페기의 삐

걱거리는 결혼에 치명타를 가할 운명이었다. 오랫동안 에른스트의 작품을 동경하고 1939년에 파리에서 그를 만나려 했다가 실패했던 도로시아는 이 기회를 기쁘게 받아들였다. 사실 그들은 지난 5월에 처음 만났지만 줄리언 레비의 화랑에서 가진 공식적인 자리에 불과했다. 그녀의 그림들은 막스를 향한 특별한 호소를 내포하고 있었다. 그 작품들에는 공명과 보완이 존재한다. 막스는 자화상 「생일」(Birthday)을 선택했는데, 그 그림은 가슴을 드러낸 도로시아가 과장된 의상을 입은 채 열려 있는 여러 개의 문들 앞에 있고, 날개 달린 괴물이 그녀의 발치에 쭈그리고 앉아 있는 모습을 그린 것이었다. 막스는 그림에 매혹된 만큼 작가에게도 매혹되었다. 이들은 서로에게 순식간에 빠져들었다.

도로시아는 멀리 지방에 근무하는 해군 장교와 결혼하여 그다지 행복하게 지내지 못하고 있었고, 막스와 그녀 사이의—매우 빨리 진행된—간통은 모두를 경악하게 만들었다. 막스는 결국 독일인이었다. 페기는 도로시아의 화가로서의 재능은 인정했지만, 그녀를 또 다른 이유로 비난했다. 그녀는 촌스럽고 뻔뻔스러웠으며, 심지어 매춘부처럼 천박하게 꾸미고 다녔다. 그녀는 머리를 초록색으로 염색했고(막스가 전에 두 번이나 파란색으로 염색했던 것에 맞추어) 희한한 의상을 입었다. 어떤 드레스는 핀으로 고정한 막스의 사진이 가득 덮여 있었다. 그녀는 페기의 파티에 아무것도 입지 않은 아랫부분이 훤히 보이도록 솜씨 좋게 찢은 의상을 입고 나타나기도 했다. 하지만 페기가 희한한 의상 자체를 트집잡은 것은 아니었다. 다만 자기 애인을 몸단장시키는 것을 좋아하는 막스의 모습에 마음이 쓰라렸을 뿐이다.

도로시아가 자서전 『생일』에 직접 남긴 인상은 페기나 그녀의 친구들이 전하는 바와 사뭇 다르다. 평론가 캐서린 쿠는 그녀를 "특이하고 유쾌한…… 사리분별을 할 줄 아는 친구"라고 기억했다. 막스는 페기와 함께 있을 때는 찾지 못했던 마음의 안정을 그녀와 함께 있을 때는 한껏 만끽했다. 그들의 첫 만남에 대해 도로시아는 자신의 감흥을 마음껏 털어놓았다.

그가 초인종을 누른 날은 눈이 굉장히 많이 왔다…….

"들어오세요."

나는 미소 지으며, 다른 이들을 대할 때와 다름없이 말하고자 애썼다. ……우리는 스튜디오로 향했다. ……이젤 위에는 아직 완성되지 않은 초상화가 있었다. 내가 말리는데도 그는 그 작품을 유심히 보았다. 그러더니 마침내 "이 작품의 제목은 무엇이지요?"라고 물어왔다.

"사실은 아직 제목을 결정하지 못했어요."

"그럼 '생일'이라고 붙이면 되겠군요."

그 말은 그대로 이루어졌다.

이것 말고도 그는 드로잉 보드에 핀으로 고정해놓은 체스 사진에도 관심이 많았다.

"아하, 당신은 체스를 둘 줄 아는군요!"

그는 마치 질문을 하듯 끝부분 억양을 올렸다가 단정짓는 양 내렸고, 그로 인해 나의 긍정은 그저 먼 옛날 주고받은 메아리에 지나지 않게 되었다…… .

우리는 체스를 둔다. 어둠이 깔리고, 내리던 눈이 멈추었다. 순

수한 침묵이 방안에 스며들고 있다. 내 퀸은 두 번이나 체크를 당했고 지금도 상황이 아주 불리하다. 결국 나는 지고 만다. 이런 분위기 속에서 내게 다른 여지가 있었을까? 방어, 반격, 병법과 관련된 사념들이 체스판 위에 북적거리고, 나는 내 방에 있는 다만 두 가지만을 바라본다. 도전받고 있는 나의 공간, 붉게 타오르는 나의 얼굴.

페기는 체스를 둘 줄 몰랐다.

그녀는 막스의 배신에 즉각 대응했다. 아름답고 차분한 레오노라 캐링턴은 적어도 상대할 만한 가치가 있는 라이벌이었고, 막스가 그녀에게 푹 빠지는 것을 페기는 이해했다. 사랑하는 이에게서 다시 실연당한 페기는 이를 용납할 수 없었다. 외모에 대한 불안감과 이제는 불리해진 나이까지—그녀는 40대 중반이었다—감안할 때 그녀는 막스가 질투해주기를 바라는 마음으로 다시 다른 여러 남자와 동침하기 시작했다. 찰스 헨리 포드는 파티에서 만난 그녀에 대해 이렇게 증언했다.

"거기에는 꽤 매력적인 젊은 남자가 있었다. 페기와 나는 그를 그녀의 아파트로 데리고 갔다. 우리는 모두 옷을 벗었고 페기는 그의 어깨 너머로 나를 바라보더니 이렇게 말했다 '당신 아주 멋진 몸매를 가지고 있군요.' 그리하여 우리 모두는 침대에 뛰어들어 3인조로 즐겼다. 행위가 끝났을 때 그는 20달러를 요구했다. 짐작하건대 페기는 항상 매드 머니(mad money)[119]를 가지고 다녔던 터라 아무런 문제가 없었다. 그는 20달러를 챙기고 사라졌다. 나는 족히 100달러는 부를 것이라 생각했다. 모든 물가가 올랐고, 섹스는 특히 그랬다."

페기는 막스를 헤일 하우스에서 쫓아내려고 했지만, 이는 그저 그를 도로시아의 품에 안겨주는 것에 불과했다. 그녀는 그의 서툰 영어실력을 조롱했다. 한번은 로렌스가 스키 사고로 다리가 부러진 채찾아와서 치료차 머문 적이 있었다. 그녀는 막스가 있는 자리에서 그에게 "밖에 나가서 위스키 좀 몇 병 사와요. 영어를 할 줄 아는 사람이라곤 당신밖에 없잖아"라고 말했다. 싸움은 더욱 잦아졌다. 그녀는 자살하겠다고 위협했다. 그는 새로운 연인과 함께 애리조나로 떠나는 것이 소원이라며 당신이 죽으면 바로 실행에 옮길 것이라고 응수했다. 막스가 스스로 느끼고 있던 죄책감——결국 그에게 어떤 운명이 기다리고 있는지 페기가 몰랐다면 하늘이 알고 있었을 것이다——은 그들의 복잡다단한 상황이 뒤섞여 만들어진 것이었다.

얼마 후, 막스는 자기 자신에게조차 도저히 감정을 속일 수 없는 단계에 이르렀다. 막스는 다시는 그녀에게 돌아갈 수 없다는 사실을 깨달았다. 그녀는 모든 것에 대해 결심을 굳혔다. 지미는 최전방에서의 탈출을 기뻐했다. 그 또한 개인적으로 슬픈 일을 겪었다. 독일이 프랑스 비시 정부를 합병하면서 그의 어머니의 운명이 결정되어 버린 것이다.

페기는 뒤샹——그들의 짧았던 애정행각은, 만약 사실이었다면 1943년 4월 초 프랑스에서 메리 레이놀즈가 찾아옴으로써 막을 내렸다——과 하워드 퍼첼 모두에게 의지했다. 하지만 그들의 위로는 공허할 뿐이었다. 뒤샹은 당시 자신의 문제로도 골치가 아팠다. 그는 전쟁으로부터 완전히 도피했지만, 메리는 레지스탕스로 활동하며 장 엘리옹을 포함한 많은 인물의 탈출을 도와주었다. 캐서린 쿠는 이렇게 말했다.

"내 생각에 뒤샹은 미국으로 망명하면서 전쟁에서 완전히 벗어난데 대해 일말의 죄책감을 느끼고 있었다. 그는 어떤 의미에서 항상 (메리)에게 헌신적이었지만, 다시 결합할 생각은 없었다."

페기의 불행은 여전했다. 그녀는 불면증에 시달렸고 하루 종일 울다가 몸져눕고 말았다. 뉴욕 미술계라는 작은 울타리 안에서 도로시아와의 만남을 회피하기란 불가능했다. 더구나 58번가에 있는 도로시아의 아파트는 페기의 갤러리에서 그리 멀지 않았다. 하지만 페기는 탄탄해진 자신의 입지를 포기하지 않았고, 갤러리는 그녀에게 전부가 되어 더욱 소중해졌다. 결국 그녀는 이별의 글을 썼고, 도로시아를 가장 우울한 색깔로 채색하며 다소나마 위안을 삼았다. 당시 페기의 지인이었던 로자몬드 베르니에는 이를 요약했다.

나는 언제나 페기를 좋아했다. 우리 사이에는 어떤 적대감도 없었다. 막스와의 문제는 그녀가 항상 그를 너무 심하게 질투하는데 있었다. 그는 그녀를 사랑하지 않았고 그녀는 그 사실을 알고 있었으며, 또 그가 왜 결혼해주지 않는지에 대해서도 잘 알고 있었다. 하지만 그녀는 소유욕이 강했고 할 수 있는 한 오랫동안 매달렸다. 도로시아가 등장했고, 나머지는 알려진 그대로다.

유감스러운 점이 있다면 페기가 매우 상처받기 쉬운 타입이었다는 점이다. 그녀는 호감을 주고 싶어하고 사랑받기를 원하면서도 그러기 위해서는 어떻게 해야 하는지 정말로 몰랐다. 나는 그녀보다 훨씬 어렸지만 이러한 약점을 분명하게 간파할 수 있었다. 그래서 훗날 전쟁이 끝나고 베네치아를 방문했을 때, 나는 항상 페기를 찾아가서는 해리의 바에 가서 술을 마시거나 점심을 먹자

고 청했다.

　금세기 미술관의 첫 번째 시즌은 장 엘리옹의 회고전으로 이어졌
다. 몇 년 전 파리에서 페기와 마지막으로 만난 이후 그에게는 많은
일이 일어났다. 전쟁 전 그는 1931년 방통겔로의 주도 아래 안톤 페
브스너와 그의 동생 나움 가보가 설립한 추상창작(Abstraction-
Création)학파의 일원이 되었다. 그가 그린 새로운 느낌의 추상화는
(나중에는 구상화로 복귀했다) 그에게 커다란 명성을 안겨주었다.
그는 전쟁 전 버지니아에서 살다가 그곳에서 결혼하고 아들을 낳았
지만 참전하기 위해 프랑스로 돌아왔다. 서른아홉이 다 된 그는 독
일의 전쟁포로 수용소에서 극적으로 탈출하여 미국으로 돌아왔다.
출판인이었던 더튼이 그에게 찾아와 전쟁 회고록을 청탁했고, 이것
은 1943년 『그들은 나를 가질 수 없다』(*They Shall Not Have Me*)라
는 제목으로 세상에 소개되었다. 이 책은 미국인들에게 유럽식 사고
를 전달해주었을 뿐 아니라 중요한 선전가치를 내포하고 있었다. 위
대한 감수성과 신중함을 가지고 쓰인 이 책은 탁월하면서도 편견 없
는 시각을 가진 점잖고 친절한 한 남자의 인상을 전달하고 있으며,
그는 이 책을 통해 화가로서의 경력만큼이나 작가로도 인정받기를
희망했다.

　엘리옹은 개인전을 하게 되어 기뻐했다. 그는 1940년 6월에 체포
되었다가 1942년 2월 탈출하여 그해 늦게 뉴욕에 도착했다. 그 이듬
해 2월 8일에 개막 행사가 자유 프랑스 연대의 후원 아래 개최되었
고, 거기서 엘리옹은 자신의 경험담을 강연했다. 헤일 하우스에서는
파티가 열렸고 존 케이지와 지니아 케이지, 찰스 헨리 포드, 화가 윌

리엄 배지오티스와 로버트 머더웰, 무용수이자 안무가인 머스 커닝엄이 참석했다. 열일곱 살의 페긴도 참석했다. 엘리옹은 페긴과 이야기를 나누면서 그녀가 불행한 창조물이며 두껍지만 뻔히 들여다보이는 허식으로 스스로를 방어하고 있음을 파악했다.

다음 전시회는 브르통의 잡지 『VVV』 표지 시리즈(물론, 전부 표지로 실리지는 못했다)로 기획되었다. 이로 인해 일어난 대파국은 페긴에게도 일부 책임이 있었다. 브르통은 잡지에 게재된 전시회 광고 비용을 페기에게 지불할 것을 요구하며 벌써 그녀와 한차례 옥신각신한 터였다. 페기가 그를 재정적으로 일부 후원하고 있는데도——그는 1965년 말까지도 여전히 그녀에게 구걸하는 편지를 쓰고 있었다——브르통은 무료 광고를 허락하지 않았다. 이런 상황에 페긴이 초현실주의를 '싸구려'라고 부르며 불에 기름을 부었고, 이 공격은 브르통에게 치명적이었다. 전시회는 취소되었고 대안이 시급했다.

대체된 전시회는 칸딘스키, 몬드리안, 피카소 같은 초현실주의 주요 작가들의 초기작과 최근작을 각각 15점씩 선보이는 회고전 형식을 띠었다. 페기는 브르통에게 심술을 부릴 심산으로 달리의 작품을 3점 포함시켰다. 이어서 평범한 미술 콜라주 전시회가 개최되었지만 잭슨 폴록의 작품이 갤러리에 최초로 소개되어 이목을 끌었을 뿐 아니라 미국에서 개최된 최초의 국제 콜라주전이라는 측면에서 관심의 대상이 되었다.

그 다음 주요 전시회는 5월 중순에서 6월 중순 사이에 열렸다. 소위 '봄 살롱'(Spring Salon)이라 불린 이 전시회는 과거 런던 현대 미술관을 계획했을 때 고안해둔 것으로, 1939년에 허버트 리드가 독창적으로 구상한 아이디어였다. 금세기 미술관을 소개하는 보도

자료에는 페기의 교의가 다음처럼 적혀 있다.

"사람들이 삶과 자유를 위해 투쟁하는 이 시점에 나의 갤러리와 작품을 대중에게 공개하는 데 나는 일종의 책임감을 분명하게 느끼고 있습니다. 이 프로젝트는 과거의 기록이기보다는 미래의 성공을 제시하는 데 오로지 그 목적이 있습니다."

에른스트며 브르통과의 관계가 냉각됨에 따라 그들이 페기에게 미치던 영향력도 수그러들었다. 주류를 형성한 유럽 화가들은 연륜이 깊어질수록 기반을 잡고 그들의 양식을 확립했다. 만약 그녀가 미래를 제시하고 싶었다면 유럽 화가들과 어깨를 부대끼면서도 그들의 한마디 한마디에 굳이 매달리지 않았던, 너무도 총명한 미국의 젊은 화가들을 주시할 필요가 있었다. 미국의 유력한 미술 평론가들이 페기의 전시회에 찾아와 당혹스러운 리뷰를 남겼다. 그녀는 미국 동료들의 영향 아래 더욱 많은 것을 포용했다. 제임스 존슨 스위니, 제임스 트랄 소비, 앨프리드 바, 그리고 특히 하워드 퍼첼이 그녀 곁에 있었다. 퍼첼은 만약 유럽 미술에 불만을 품은 게 아니라면 적어도 1930년대 말까지 그 안에서 새로운 것을 발견할 수 없다고 파악한 것이 분명했다. 그는 1940년 7월 하순 뉴욕으로 돌아오자마자 다운타운 갤러리 소유주 에디스 핼퍼트에게 인상적인 자료를 동봉하여 구직 편지를 썼고 이렇게 덧붙였다.

"나는 지난 2년 동안 재능 있는 새 인물을 찾으려고 유럽을 구석구석 뒤지고 다녔습니다. 하지만 시간이 절반쯤 흐르자 지난 10년간 유럽에서는 신작이 단 한 점도 탄생하지 않았다는 사실이 분명해지더군요. (피카소라는 예외가 있지만, 결국 예외일 뿐이지요) 이제야말로 미 대륙이 예술의 새로운 보금자리가 될 기회입니다."

핼퍼트는 그를 고용하지 않았지만, 퍼첼은 곧 영화 제작자 프랜시스 리의 10번가 다락방에서 개최되는 파티에 참석하며 미국의 젊은 화가들과 만나 자신만의 인맥을 구축하기 시작했다.

페기의 콜라주전에는 몇몇 젊은 미국 작가의 작품도 눈에 띄었고, 이 시점에서 갤러리는 35세 이하의 작가들을 순순히 맞이하며 문을 활짝 개방했다. 다시 한 번 심사위원회가 구성되었고, 이번에는 바, 뒤샹, 몬드리안, 퍼첼, 소비, 스위니, 그리고 페기가 참여했다. 위원회는 초현실주의에서 멀리 벗어난 획기적인 변화를 제안했으며, 그 밖에도 그들은 페기와 막스, 그리고 페기와 브르통의 관계가 냉랭해진 점을 주목했다. 지미 에른스트가 돌아왔지만 자신의 갤러리를 공동 설립하느라 페기의 비서직은 그만두었다. 1943년 초에 개장한 그의 화랑 '노어리스트'(Norlyst)는 그의 여자친구이자 동업자인 일리노어 러스트와의 공동작품이었다. 그들의 사업을 도와주던 찰스 셀리거는 일찍이 금세기 미술관을 방문하여 경외감을 나타냈던 인물로, 여기서는 열아홉 살의 나이로 전시회에 참가한 최연소 화가였다.

지미가 금세기 미술관을 떠나고 그 자리를 퍼첼이 채우면서 비중과 영향력에 변화가 생겼다. 퍼첼은 페기뿐 아니라 20세기 현대미술에 대한 미국의 공로를 논할 때도 빼놓을 수 없는 인물이므로 여기서 잠깐 그의 이력을 짧게 짚고 넘어가는 것도 의미가 있다.

퍼첼은 현대미술을 후원한 무명의 영웅이다. 그는 진정한 열혈 애호가이자 팬이었으며, 그의 혜안은 훌륭한 교육을 받은 덕분도 있지만 선천적으로도 타고났다. 그는 1898년 뉴저지에서 태어났다. 그의 아버지는 페기의 외할아버지처럼 레이스 수입상이었다. 훌륭한

사업가가 될 수 없었던 퍼첼은 아버지가 죽은 뒤 가업을 이끄는 데 실패했고, 서른 살에는 평론가로 그 후에는 딜러로 현대미술 운동에 참여했다. 그는 새로운 예술에 힘을 부여하는 그 무엇을 파악하는 본능적인 직감을 가지고 있었지만 형편없는 사업감각으로 또다시 실패를 맛보았다. 또 다른 육체적, 정신적 약점들은 돈에 대한 무능한 감각과 더불어 그를 비참한 운명으로 몰아넣는 데 일조했다. 그는 사고뭉치로도 악명이 높았다. 제임스 트랄 소비는 이에 대해 "미술품에 대해서는 타고난 천적(天敵)으로……창고에서 물건을 꺼낼 때면 거의 한 번도 빠짐없이 무엇인가 부숴야 직성이 풀렸다"라고 말했다.

돈이 없었으므로 남의 차에 편승하고 싶은 마음이 굴뚝같았던 퍼첼은, 똑같은 열정의 소유자인 페기 구겐하임이 뉴욕으로 돌아오자 그녀와 첫 만남을 가진 뒤부터 아마도 그녀에게 잘 보이려고 애를 썼던 것 같다. 웨스트 코스트에서 사업에 실패한 뒤 전쟁 직전까지 파리에 있던 그는 상대적으로 근간이 없는 미국으로 돌아왔지만 열정은 줄어들지 않았으며, 미국의 현대미술에 대해서는 특히 그러했다. 지미 에른스트에게서 금세기 미술관의 비서 업무를 인계받는 시점에 그는 예술정책을 수행하기에 탁월한 적임자의 모습을 갖추고 있었고, 페기가 허용하는 선 안에서 일처리를 유능하게 했으며 마침내는 독립을 해도 좋을 만큼—그리고 페기의 두목 노릇에 넌더리가 날 만큼—충분히 자신감이 붙었다.

퍼첼이 페기에게 미친 영향은 지대했다. 그녀는 그를 존경했고, 그와 함께 있으면 안심이 되었으며, 그의 판단을 신뢰했다. 한동안은 완벽한 공생 관계가 유지되었다. 그러나 그녀가 그의 재능을 부

러워하고 그를 재정적으로 불신하면서 그들은 궁극적으로 어긋난 길을 걸어가기 시작했다. 그녀의 억압으로 인해 점점 누적된 그의 분노도 한몫했다.

퍼첼은 페기에게 많은 영향을 주었다. 가장 눈에 띄는 업적은 그녀에게 잭슨 폴록을 후원할 가치가 있다고 확신을 심어준 것이었다. 그가 아니었다면 그녀는 수많은 젊고 진지한 화가들을 상대조차 하지 않았을 것이다. 마크 로스코 역시 버피 존슨이 퍼첼에게 소개한 경우였다. 페기는 퍼첼을 전기적 측면에서 연구하던 작가 헤르미네 벤하임에게 쓴 편지에서 그에게 진 빚을 인정했다.

내가 그에게 미친 영향보다는 그가 내게 준 영향이 훨씬 많았다고 얘기하고 싶군요. ……그는 미국 추상파를 발견하고, 격려하고, 전시하는 데 위대한 영향력을 가진 사람이었다고 생각합니다. 내가 기억하는 한 (전형적이고 불성실한 페기즘[Peggyism]으로) 그는 특히 폴록과…… 로스코, 아돌프 고틀리프, 푸세트 다르테, 머더웰과 배지오티스……를 좋아했어요. 어떤 측면에서 나의 스승이었지요. 분명 나의 제자는 아니었답니다.

금세기 미술관에서의 전시는 그 소식을 전해 들은 젊은 예술가 모두에게 거부할 수 없는 매력으로 다가왔고, 그 소문은 10번가 주변 다운타운에 있는 스튜디오와 다락방 사이로 급속히 퍼져나갔다. 당시 현대미술이 품기에 세상은 얼마나 좁았던지, 얼마나 돌아봐주지 않았으며, 한 사람의 작품을 선보일 기회가 얼마나 박했는지, 오늘날은 상상하기 힘든 일이다. 그래도 지난 10년 안팎으로 관심은 분

명 늘어난 편이었고, 바와 르베이의 역할, 그리고 레비(폐기처럼 재력가의 아들이었던 그는 물려받은 유산으로 자신의 화가들을 후원할 여력이 있었다)와 같은 화랑 소유주들의 역할은 매우 결정적이었다. 기반을 잡은 여러 중개상은 전쟁 전 대부분 그러했듯이 부동으로 군림하던 유럽 화가들의 작품을 판매했다.

전쟁이 도래하면서, 높아가던 관심은 어쨌든 한풀 꺾일 수밖에 없었다. 징병에서 면제된 젊은 남성 화가들은 대체로 건강상의 이유 때문이었지만 일반 대중에게 곱지 않은 시선을 받았다. 군에 입대하여 플로리다 탬파에서 복무하던 신드바드는 자신의 어머니와 그 주변 인사들이 여전히 전쟁 중이라는 사실에 대해 전혀 개념이 없었다고 털어놓았다.

기반은 열악했고, 혜안을 가진 열정가조차 드물었지만, 현대미술계에는 수익을 무한 창출할 기회가 얼마든지 있었다. 역설적으로, 그것은 사업을 어떻게 하는가에 달려 있지 않았다. 심지어 사업과는 거의 무관했다. 사람들이 작품을 구입하는 이유는 감상을 위해서가 아니라 좋아하기 때문이었다. 폐기가 음식이라든가 옷을 구입하는 데 인색했다면, 그만큼 많은 돈을 미술에 쏟아 부었다는 것을 의미했다. 그녀가 재산을 통해 벌어들이는 이자는 상대적으로 그리 많지 않았다. 1940년대 중반보다 좀 이른 시기에 그 금액은 연간 3만 5,000달러 수준이었다. 이 또한 푼돈은 아니라고 누군가 언급했지만, 존 헤이 휘트니[120]와 같은 수준도 아니었다.

폐기는 본인이 주최한 전시회에서 그림을 사들이던 구겐하임 죈 시절의 정책을 꾸준히 이어갔다. 진보노동당의 패배 이후, 폐기에게는 수많은 미국의 젊은 아방가르드 예술가들의 작품활동을 돕고 그

들의 재정적 복지를 증진시켜주는 일이 가장 중대한 사명으로 떠올랐다. 그녀의 열정은 진심에서 우러나오는 것이었다. 그녀의 의상비는 연간 125달러를 넘은 적이 없었고, 그녀가 '1년에 한 벌씩' 드레스를 구입하는 것은 유명한 전설이 되었다. 그녀의 돈은, 푸짐하게 도는가 싶으면 어김없이 미술품에 가 있었고, 그림을 사는 데 쓰였으며, 적자에 허덕이는 갤러리를 유지하는 데 보태졌다. 결국 그녀는 그녀의 갤러리(와 그녀의 금고)가 파산하는 것을 방지하기 위해 오랫동안 유지하던 베일의 '수당'마저 끊어버렸다.

화가이자 딜러였던 데이빗 포터가 개인적으로 기억하는 페기는 이랬다.

"아주 따스하고, 매우 수다스러운 사람——종종 무엇을 얘기할지 먼저 생각해보지도 않고 말해버리는——으로, 즉흥적인 의견의 소유자임이 분명했다. 그렇지만 그녀는 또한 남의 얘기를 들어줄 만큼 사려 깊었으며 자신이 모르는 것들에 대해 매우 겸손했다."

포터는 페기의 그림 보는 눈이 과연 탁월했는지 확신하지 못했지만, 여러 조언 속에서 그녀의 취향만큼은 틀리지 않았음을 인정했다.

인생은 그녀에게 게임이었다. (아내) 메리언은 그녀가 자기애가 너무 강한 나머지 남자를 사랑할 여지가 없다고 생각한다. 그녀는 주목받는 것을 좋아했으며 감히 다음과 같이 얘기할 만큼 대단한 자아의 소유자였다.

"왜 사람들이 나를 사랑하지 않는 거지? 나는 돈도 많고 섹시하고 함께 있으면 재미있는 사람인데."

돈으로 환산할 수 있는 모든 것은 그녀의 미술품에 할애되었다.

나는 낡고 더러운 검은색 스커트와 갈색과 흰색이 섞인, 발목까지 오는 닳아빠진 소가죽 부츠를 신고 있던 그녀의 모습을 기억한다. 그녀는 항상 그렇게 입고 다녔고 심지어는 파티에까지 그런 모습으로 등장했다. 하지만 그녀는 훌륭한 요리사였다. 적포도주에 끓인 닭간과 버섯요리를 만들어주었고, 진짜 구리로 만든 팬을 사용할 정도로 요리에 진지했다.

페기의 뛰어난 '식견'에 의심의 여지가 없다면, 그것은 두말할 나위 없이 그녀가 훌륭한 고문을 두고 그들에게서 의견을 경청할 만큼 겸손했다는 것을 의미한다. 찰스 헨리 포드와 미술 비평가 존 러셀은 둘 다 그녀를 '수동적인' 성격의 소유자로 기억하고 있다. 그녀는 앉아서 감동을 기다리는 타입이었다. 그런 성격은 구겐하임 죈과 금세기 미술관을 설립한 사람과는 전혀 어울리지 않는다. 하지만 페기는 자신의 취향에 확신이 없었다. 그녀의 주변 인사들이 사실은 전혀 불필요한 사람들이었다는 점이 확실했고, 이에 그녀는 언제나 그들에게 이용당하지 않으려고 편집증을 보일 만큼 경계했다. 때때로 그녀가 적어놓은 글처럼 그들의 존재는 머리가 텅 빈 감동을 안겨주었다. 프레데릭 키슬러의 두 번째 아내인 릴리언 키슬러는 이렇게 말한다.

그녀가 도전적이면서 동시에 방어적이었다는 점, 그녀의 인간관계가 전혀 충만하지 못했다는 점, 고독하고 자부심이 부족했다는 점은 사실이다. 하지만 그녀는 심지어 본인도 모르는 특별한 재능의 소유자였고, 위대한 과업을 성취했다! 그러나 이기적이고

도량이 좁으며, 오만함과 가장된 차가움 때문에 사람들은 그녀를 멀리했다. 그녀는 고립되었으며 외로웠고, 스스로를 지독하게 불신했다. 하지만 그녀는 바보가 아니었다.

로베르토 마타는 초창기 미국에 거주할 당시 페기에게 주된 영향을 미쳤다. 그는 '미국의 새로운 오토마티스트'[121]들에게 갤러리를 제공하라고 설득했고, 브르통의 역할을 떠맡을 만큼 야심만만했다. 페기는 그의 야심에 절대적으로 찬성하지는 않았지만 그에게 '봄 살롱' 전에 작품을 제출해도 좋다고 허락했다. 그리고 자신이 신뢰하는 화가들을 격려하는 한편 윌리엄 배지오티스와 로버트 머더웰에게 아직 무명이던 잭슨 폴록을 추천하도록 설득했다.

폴록은 '잭 더 드리퍼'(Jack the Dripper)라는 유명한 가명으로 작품의 진짜 의도를 감추고 있었다. 그가 계승한 실험적인 오토마티즘과 랜덤 테크닉은 이전에 제롬 캄로브스키, 머더웰, 심지어 에른스트까지 시도한 적이 있었지만, 이를 극단적으로 사용하기는 그가 처음이었다. 1930년 뉴욕에 도착할 당시 폴록은 열여덟 살이었고, 와이오밍 출신으로 난해하고 폭력적이었으며 자신에 대한 확신이나 성적인 태도가 불안정했다. 무엇보다 그 도시의 미술계에 쉽게 적응하지 못했다. 그렇지만 그의 속내 깊숙한 곳에는 자신의 재능이 언젠가는 보상받을 거라는 확신이 있었다. 그는 새로운 미국 소리의 화신이 되었고, 정치평론가들은 즉시 이를 이용했다. 그러나 폴록의 정신적 지주는 사실 피카소였다. 그는 방대한 가능성을 가진, 독립적이고 술을 지나치게 많이 마시는 퉁명스러운 농촌 출신 청년이었다. 그의 현실성이 떨어진 이미지는 호소력이 있었다. 그는 바로 제

임스 딘, 잭 케루악[22]), 그리고 엘비스 프레슬리로 이어지는 전통적인 미국 영웅의 계승자였다.

'봄 살롱' 전에는 배지오티스, 머더웰, 폴록뿐 아니라 버지니아 애드미럴, 피터 부사, 마타, 그리고 헤다 스턴의 작품들도 출품되었다. 하지만 위원회를 가장 흥분시킨 것은 폴록이었다. 그의 출품작은 「1942 속기에 의한 형상」(1942 Stenographic Figure)이었다. 그 작품이 선정된 것은 순전히 몬드리안 덕분이었다. 심사위원회가 처음 개최될 당시, 페기는 이 작품을 탈락시키고자 마음먹고 있었지만 그녀와 달리 몬드리안은 폴록의 작품을 잡고 한참을 망설였다. 폴록의 작품에 보이는 그의 열의에 그녀는 처음에 어리둥절했지만, 그 다음에는 흥미를 가졌고 마침내는 부득이하게, 몬드리안에 대한 애정의 표시로 그것을 선정하기에 이르렀다. 사실 몬드리안에게는 숨은 의도가 따로 있었다. 그는 자신의 은인이었던 해리 홀츠먼의 조각작품을 뽑기 위해 분위기를 조성하고자 심사 폭을 웨스트 코스트까지 확대했다. 홀츠먼은 1940년 파리에서 반쯤 굶어 죽어가는 몬드리안을 구해주었던 인물이다. 이에 보답하고 싶었던 몬드리안은 홀츠먼의 작품에 이유를 불문하고 지지를 표했다. 거래는 완벽하게 성사되었다. 몬드리안이 폴록을 받아들이면서 페기는 홀츠먼의 작품도 안심하고 똑같이 열린 마음으로 바라보았다. 다행스럽게 다른 위원들도 이에 흔쾌히 동의했다.

'봄 살롱' 전에 대한 언론의 반응은 무아지경 아니면 호의적이었다. 로버트 코츠는 『뉴요커』에 이렇게 썼다.

"되는 대로 아무렇게나 걸어둔 듯한 모호한 분위기 속에, 많은 그림은 쓸모없는 삭정이에 지나지 않다. 그럼에도 금세기 미술관의 새

로운 전시회는 주목할 만한 가치가 있다. ……그중에서도 잭슨 폴록은…… 진정 유망한 신인이다."

클레먼트 그린버그는 『네이션』지에 다음과 같이 썼다.

"(전시회는) 훌륭하며, 미래의 주역들은 일제히 희망의 서광을 보여주고 있다. ……들리는 바에 따르면 심사위원들의 눈을 놀라게 했다는 잭슨 폴록의 대작도 있다."

전시회가 끝난 뒤, 페기는 분명 퍼첼의 부추김으로(그녀는 배지오티스의 작품을 더 선호했다), 잭슨 폴록만을 위한 개인전을 따로 열기로 동의했을 뿐 아니라, 그와 1년간 계약도 체결했다. 이는 당시에 아예 없지도 않았지만, 그렇다고 그리 흔한 시도도 아니었다. 페기는 손해를 감수하고 싶지 않았다. 그녀는 매달 그에게 150달러씩 지급했는데, 이는 실질적으로 잭슨이 완성한 작품들에 대한 보수였다. 폴록은 그해의 수당을 올려주었으면 하는 작은 바람으로 작품들을 선물했다. 갤러리는 잭슨에게 주는 수당의 본전을 위해서 그의 그림들을 건당 1,800달러에 수수료의 3분의 1인 900달러를 덧붙여서 판매해야만 했다. 그 어떤 손해도 그림으로 감수해야만 했다. 그러나 폴록은 그 계약 덕분에 별 볼일 없던 직장——그는 비추상주의 미술관에 상용직으로 근무하고 있었다——을 그만두고 자립할 수 있었다. 그는 그림을 그릴 수 있는 더 큰 자유를 누리게 된 것이다. 르베이는 화가들을 경제적으로 지원하기 위해 그녀의 갤러리에 고용했으며, 재료비 명목으로 소소한 임금(시간당 15달러)을 규칙적으로 지급했던 것이라고 항변했다. 폴록은 1943년 봄부터 르베이에게 매우 간곡한 부탁의 편지를 썼으며 이는 아직까지도 전해진다. 어쨌든 폴록에 대한 페기의 후원은 전후 확장 중이던 예술 중개사업에서 일

종의 트렌드로 정착했다.

배지오티스는 '봄 살롱' 전을 통해 자신의 그림 2점을 각각 150달러에 팔았다. 폴록은 이 전시회에서는 그림을 팔지 못했다. 하지만 매달 페기가 지급하는 150달러로는 궁핍한 삶을 면할 수 없었다. 페기는 폴록의 아내인 리 크래스너를 달갑지 않게 여겼고, 그건 상대방도 마찬가지였다. 그렇지만 리는 남편의 장래를 위해 자신의 경력을 포기한 대범한 인물로——폴록은 전기에서 그녀가 자신이 아닌 자신의 그림과 사랑에 빠졌노라고 지적했다——페기의 도움이 가진 중요성을 항상 인정했다.

페기는 딜러이자 후견인으로서 '폴록과 갤러리'를 지탱하고자 대단히 아끼던 들로네의 그림까지 팔 정도로 헌신적이었지만, 다른 한편으로 폴록의 그림이 1,000달러 이상으로는 팔리지 않는 현실에 한탄했다. 그녀는 많은 그림을 헐값에 넘겼으며, 때로는 세금 감면의 혜택을 받고자 그렇게 했다. 하지만 폴록의 때 이른 죽음 뒤 리가 그의 작품들을 두고 개당 수백만 달러를 부르자 페기는 분통을 터뜨렸다. 쓴맛을 본 페기는 몇 년 뒤 여전히 리의 소유로 되어 있던 폴록의 작품을 빼앗기 위해 리를 고소했지만 기각되었다. 페기는 그 작품들을 계약상 자신의 소유라고 주장했다. 1956년 자동차 충돌사고로 마흔네 살의 나이에 사망한 폴록은 오랫동안 알코올 중독에 빠져 신념마저 상실한 채 종말을 맞이했다. 그는 사후 자신이 우상화될 것이라고는 꿈에도 생각하지 못했다.

페기가 폴록의 작품을 보기 위해 잭슨 스튜디오에 들를 때만 하더라도 불길한 징조가 엿보였지만(그는 화가 피터 부사의 결혼식에 신랑 들러리로 참석했다가 끔찍하게 취해서 아주 늦게 귀가했고, 페기

는 이 때문에 화를 냈다), 그녀는 20세기 미국 화가 가운데에서도 가장 중요하고 논란의 여지가 있는 인물의 경력을 챙겨주기 시작했다. 그가 그린 「연금술」(Alchemy)은 아직도 페기 구겐하임의 가장 귀중한 컬렉션으로 남아 있다. 페기가 그에 대해 아무런 확신도 없이 그런 지원을 해주었는지는 의문으로 남는다. 아무튼 페기에게는 자신이 내리는 결정 하나하나마다 이를 뒷받침해줄 근거가 필요했기 때문이다.

그러나 폴록이 페기 없이 성공하지 못했으리라는 생각은 착각에 불과하다. 퍼첼도, 피에트 몬드리안도 그를 최고로 인정했고 제임스 존슨 스위니와 제임스 트랄 소비도, 평론가 클레먼트 그린버그도 모두 그를 든든하게 지지했다. 또 하나 명백한 사실은 페기와 폴록이 절대로 연인 관계가 아니었다는 점이다. 물론 그들의 마음이 서로 교차한 적은 딱 한 번 있었다. 아마 잠자리도 한번쯤 해보았겠지만 이마저도 페기의 주장에 불과하다. 잭슨은 그녀를 전혀 매력적으로 여기지 않았다. 그가 이렇게 말했다는 소문도 있다.

"페기와 관계를 가지려면 우선 그녀의 얼굴을 수건으로 덮어놓아야 할 거요."

그렇지만 관계를 시도했다면, 그는 분명 너무 심하게 취해서 오줌을 싸고 말았을 것이다. 페기의 섹슈얼리티에 대한 그 모든 뜬소문은 그의 잔인한 행동과 결합해 눈덩이처럼 불어나 가장 유감스러운 대목으로 각인되었다.

'봄 살롱' 전은 금세기 미술관의 첫 번째 시즌 마지막을 장식했다. 그해 여름 막스 에른스트와의 관계는 완전히 종지부를 찍었다. 그는

그 뒤 도로시아와 결혼하고 애리조나로 이사했다. 페기와 막스는 조용하게 헤어지지 않았다. 그의 그림과 심지어는 애견 카치나의 소유권을 두고서도 치열하게 다투는 바람에 그들의 이별은 주변의 이목을 끌었다. 막스는 결국 그녀가 외출한 틈을 타 개를 몰래 데리고 갔다.

페기는 사랑에 관한 한 굴욕과 자포자기를 느낄 만큼 느꼈고, 방탕한 생활이 아무런 위로가 되지 않는다는 것을 깨닫고는 다음 할 일을 고심하기 시작했다. 헤일 하우스에 그대로 머무는 것은 어떤 열정에서든 그리 좋은 선택은 아니었다. 그곳은 그녀의 짧은 결혼생활에 대한 추억으로 가득 차 있었다. 그해 초 그녀는 케네스 맥퍼슨이라는 부유한 영국인을 만났다. 첩보활동으로 명성이 자자했던 그는 에른스트의 미국 입국 신청서를 지지하는 편지를 모아주기도 했다. 컬렉터로서 막스의 그림에도 관심이 많았고 몇 점 구입했다. 그는 페기가 이별을 깨끗하게 정리한 시점에 그녀를 찾아왔다. 얼마 후 그는 그녀 옆에 앉아서 「돈 조반니」(Don Giovanni)를 관람했고 "이상기류가 그들 사이를 관통하는 것을 느꼈다". 그러자 그녀는 그와 사랑을 나눠보기로 마음먹었다. 그녀가 얼마나 오랫동안 자기 자신을 속였는지는 모르지만, 맥퍼슨이 동성애자라는 사실은 누구나 알고 있었다. 사실 그는 현실적인 행복을 추구하고자 엄청난 갑부인 영국의 레즈비언 시인 브라이허와 결혼했던 로버트 매컬먼의 전철을 밟고 있었다. 브라이허는 연인과 함께 유럽에 남아 있었지만 전쟁 통에 그만 헤어지고 말았다. 어쨌든 그들은 결혼을 후회하지 않았다. 케네스는 하워드 퍼첼의 친구이기도 했다.

아마도 페기는 플라토닉한 사랑을 염두에 두었을 뿐 다른 쪽으로는 아무런 만족도 추구하지 못했을 것이다. 확실히 맥퍼슨은 그녀와

관심이 일치했고, 결혼을 통해 재산권을 주장할 수 있게 되자—브라이허의 아버지는 딸에게 막대한 부동산을 유산으로 남겨주었다—페기의 지갑에 기대를 걸 필요가 없었다. 페기는 언제나 영국을 선호했고, 맥퍼슨은 이목구비가 뚜렷한 영국 특유의 훌륭한 외모의 소유자였다. 하지만 그는 무책임한 나르시시스트였고, 옷장은 흠잡을 데 없이 완벽한 정장들로 가득 채워져 있었으며, 화장대에는 일반 여성보다도 훨씬 많은 화장품으로 가득했다.

페기 역시 그의 이런 성격을 몰라볼 만큼 눈이 멀지는 않았다. 그렇지만 그녀는 함께 있을 누군가가 필요했고 케네스의 교양과 매력 그리고 도시풍의 세련된 매너는 그녀의 둘 곳 없는 마음의 안식처가 되어주었다. 그녀는 자신을 거울에 비춘 듯 똑같은 이기주의자에게 마음을 맡긴 셈이었다. 이 당시 그녀의 행동은 갱년기 때문이었을 가능성이 크다.

그녀는 예산 한도 내에서 총력을 다해 자신을 세련되게 가꾸었다. 특별히 의상과 머리 색깔을 참신하게 바꾸었고 화장에도 더욱 공을 들였다. 지금까지의 그녀는 혹시 일부러 매력을 깎아내리고 싶은 것이 아닐까 여겨질 정도로 매번 무턱대고 덤벼드는 경향이 있었다. 이는 일종의 허세와 정반대 개념이었다. 하지만 케네스에 관한 한, 그녀는 자신의 감정을 정당화하려고 엄청난 노력을 기울였다.

"그는 칭찬받기를 원했고 사랑받기를 원했다. 그의 심리 일부분은 대학생과 같았다. 그의 중요한 오락은 음모를 꾸미는 놀이였다. 그는 많은 사람이 자신에게 흠뻑 빠져드는 것을 즐겼다. 하지만 진심으로 만족했다기보다는 그만큼 그의 인생이 본질적으로 불행했다고 볼 수 있다."

이야기는 또 있다.

"(그)는 대부분의 시간을 (클래식) 음악을 들으며 보냈다. 그는 축음기를 온종일 틀어놓았다. 그는 존 홈스를 제외한다면 내가 아는 그 누구보다도 술을 가장 많이 마셨다."

이 모든 모습은 페긴에게 끔찍할 만큼 영향을 미쳤다. 그 영향은 그녀의 어린애 같은 그림에, 인형을 닮은 슬픈 표정의 사람들이 같은 공간 안에 존재하면서도 절대로 서로를 공유하지 않는 모습으로 묘사되고 있다. 1943년 여름, 페긴은 라이스의 딸 바바라와 함께 아카풀코로 여행을 떠나, 에롤 플린의 요트에서 그의 초대로 며칠 밤을 지냈다. 바바라는 거대한 암벽에서 다이빙을 하며 여행객에게 여흥을 제공하는 사람 중에 멕시코 청년 한 명을 우연히 알게 되었다. 바바라는 그와 사랑에 빠져 그의 가족이 되어버렸다. 레오노라 캐링턴이 그러했듯, 바바라는 집안의 화근이 되었으며 여전히 멕시코에서 살고 있다. 페긴은 10월이 다 되도록 집으로 돌아오지 않았다. 다리가 아직 불편했던 로렌스는 딸을 데려오고자 나섰다.

페기와 케네스는 함께 살 집이나 아파트를 찾아보기로 했다. 그의 집은 너무 협소했고 페기는 주인이 바뀐 헤일 하우스를 떠나야만 했다. 그들은 동반자에 대해 서로 만족했지만 각자 독립된 사생활을 위한 공간이 필요했다. 10월에 그들은 복층 아파트를 구입했다. 개인적으로 로렌스와 우정을 키우고 있던 페기는 동요되어 그가 살고 있는 코네티컷 근처에서 여름을 보내기로 결심했다. 그러나 캔들우드 호숫가에 있는 그 집은 유대인에게는 임대가 금지되어 있었다. 페기는 이러한 모욕에 냉정하게 대처했고 맥퍼슨은 그녀를 위해 임대를 취소했으며 그녀는 버질 톰슨에게서 소개받은 작곡가 겸 작가

인 폴 보울스에게 도움을 요청했다. 폴 보울스는 이렇게 회상했다.

페기는 내게 전화를 걸어 그 장소를 내 이름으로 임대한 뒤 여름 동안 자신을 '초대해달라고' 부탁했다. 나는 사기에 능하지 못하지만 한번 해보겠다고 말했다. 나는 다운타운의 브로드웨이 한참 위에 있는 사무실로 찾아가 쾌활한 남자와 이야기를 나눴다. 그는 내 수표를 받고 내 이름으로 석 달간 임대를 해주었다. 제인(보울스의 아내)과 나는 페기와 맥퍼슨과 함께 주말을 보냈다. ……친구들은 다른 집에 머물렀다. 우리는 모두 유쾌했고, 엄청난 양의 음식을 끝도 없이 먹었다. 계절이 끝나자 페기는 내게 열쇠를 주었고 나는 그것을 브로드웨이로 가지고 가서 돌려주었다.

이 짧은 모험을 공유한 덕분에 페기와 폴 보울스는 얼마 후 함께 현대음악을 녹음하며 직업적으로 인연을 맺었다. 이는 금세기 미술관에서의 유일한 녹음이었다. '제1집'은 보울스가 작곡한 플루트와 피아노를 위한 소나타로, 1944년 10월 르네 르 로이와 조지 리브스의 연주로 녹음되었다. '제2집'은 두 개의 멕시코 춤곡으로 당시 젊은 음악도였던 피아니스트 로버트 피츠달과 아서 골드가 연주했다. 앨범 표지는 에른스트가 디자인했다. 보울스와 그의 아내이자 유대인이었던 제인 보울스와의 우정은 페기의 여생 끝까지 이어졌다.

폴의 협조 덕분에 그녀는 오직 기독교인만이 즐길 수 있는 호숫가에서 '보울스 부인'으로서 누드 일광욕을 하며 8월 한 달을 보낼 수 있었다. 로렌스와 보일의 딸들은 매우 황당해했다. 그녀는 케네스와 함께 많은 시간을 보냈고, 앞으로의 아파트 동거에 대해 열정적으로

의견을 나누었다. 또 다른 손님으로는 하워드 퍼첼이 있었다.

가을이 되자 그들은 뉴욕 이스트 61번가 155번지에 있는 복층 아파트로 돌아왔다. 그곳은 넓은 공간이었다. 마루에는 위층 아래층 모두 이중 적갈색 사암이 깔려 있었고 그 사이에는 나선 계단이 있었다. 부엌은 한 층에 간소하게 마련되었지만 둘 다 부엌을 자주 이용하는 편이 아니었기 때문에 크게 개의치 않았다. 공간 배치 또한 그리 이상적이지는 않았다. 페기는 네 개의 욕실을 사용했고 케네스는 한 군데만 썼다. 페기가 사는 층의 경우 응접실을 버젓하게 꾸미고자 세 개의 하인방에 접한 세 군데 벽을 모두 허물었다. 그렇지만 그들은 각자의 층에서 생활할 수 있었다. 페기의 그림을 보관할 수 있는 방은 수없이 많았으며, 각자 내킬 때면 언제나 외부인을 끌어들일 수 있었다. 페기는 코네티컷에서 이웃사촌으로 지내던 새로운 친구를 초대해서 함께 지냈다. 미국 언론인인 진 코널리는 30대 초반의 젊은 여성으로, 저술가 시릴 코널리의 전 부인이었다. 진은 로렌스와 사랑에 빠졌는데, 페기는 왜 그녀가 로렌스가 아닌 자신과 함께 살고 있는지 궁금했지만 이를 묵인했다. 로렌스와 진은 훗날 결혼했지만 그녀는 1951년에 요절했다.

로렌스는 멕시코에 체류 중이던 페긴을 이 복층 아파트로 데리고 돌아왔다. 하지만 페긴은 돌아오고 싶어하지 않았다. 그녀는 집안에서 불행한 존재였고, 어머니에게서 벗어날 수 없었으며 그렇다고 보답받지 못할 사랑을 멈출 수도 없었다. 그녀의 인생은 비극 그 자체였다.

페기는 케네스를 정착시키고자 임대계약서에 서명을 하도록 했

다. 그는 평생 동안 위스키 바다 위에서 헤엄쳐왔던지라 의지하기에는 턱없이 부족한 인물이었다. 그들은 실내 인테리어에서도 의견이 엇갈렸다. 그는 전쟁 전 상류계층에 유행했던 고상함을 추구했고, 그녀는 모던한 시선을 가지고 있었다. 하지만 그녀가 현관 홀 벽화를 폴록에게 의뢰하자고 할 때는 그도 반대하지 않았다. 이는 폴록에게 중요한 청탁이었다. 하지만 또한 신경 쓰이는 일이기도 했다. 이는 지금까지 폴록이 작업해본 적이 없는 가장 거대한 사이즈의 그림이었고, 노상 취해 있던 그로서는 체력과 정신력이 요구됐다.

그녀가 작품을 의뢰한 것은 7월이었지만, 편의상 벽과 같은 크기의 화폭을 스튜디오에 깔아놓고 12월이 다 되도록 폴록은 시작할 엄두조차 내지 못했다. 길이 23피트 높이 6피트의 이 벽은 뒤샹의 제안에 따라 페기가 다른 데로 이사할 경우 지울 수 있도록 캔버스 재질로 덮여 있었다. 12월이 되자 페기의 인내력도 한계에 이르렀다. 진 코널리가 주최한 파티에서 그녀는 1월까지 작품을 받아볼 수 없다면 수당을 끊겠다고 암시했다.

그 다음 그야말로 극적인 반전이 이어졌다. 페기가 수당 운운한 바로 그 파티 일주일 전, 마지막 순간까지 화폭 위에 점 하나 찍지 못하고 있던 폴록이 갑자기 불꽃 같은 열정을 튀기더니 열다섯 시간 만에 이 거대한 그림을 완성해버린 것이다. 캔버스 위의 물감이 손으로 만져도 좋을 만큼 마르자마자 그는 캔버스를 틀에서 떼어내어 둘둘 말아서 페기에게 가지고 갔다. 바로 그날이 코널리의 파티가 열리는 날이었다. 둘둘 만 그림을 도로 펼치자 그는 작품이 벽보다 장장 8인치나 더 길다는 것을 발견했다. 정작 페기는 갤러리에서 나와 파티에서 술을 마시고 있었다. 잭슨은 이 사실을 알고 마구 흥분

하더니 술을 마시기 시작했다. 그는 그녀에게 몇 번이고 전화를 걸어 집으로 돌아와 이 문제를 해결해달라고 사정했다. 그녀는 뒤샹과 데이빗 헤어에게 번갈아가며 도움을 요청했다. 모두가 복층 아파트에 소집된 가운데, 뒤샹은 간단하게 그림의 끄트머리를 8인치 정도 잘라버리기로 결정했다. 헤어의 증언에 따르면 뒤샹은 이런 종류의 그림이 그리 적절하지 않다고 말했다. 폴록은 이에 전혀 신경을 쓰지 않았든가 아니면 신경을 쓰기에는 너무 취해버린 상태였다. 그는 홀 밖으로 나와 방황하다가 파티 장소로 찾아가서는 바지 지퍼를 내리고 벽난로에 소변을 보았다.

「벽화」(Mural)는 페기가 유럽으로 돌아간 뒤 폴록에게 찾아올 위대한 시대를 알리는 전조였다. 뒤샹은 폴록의 작품에 아무런 열정도 없었을뿐더러—그의 주된 피후견인은 조지프 코넬이었다—추상 표현주의가 자리를 잡으면서 뒤샹의 입지 역시 위축되었다.

복층 아파트는 금세 파티의 새로운 명소로 자리잡았다. 리 크래스너는 이 파티에 호출되어 50인분의 미트로프를 만드는 것을 도왔다. 또한 페기 주변의 명물 중 하나였던 게이 집단이 이 시점에 형성되기 시작했다. 케네스 맥퍼슨은 이 모임 이름을 완곡하게 '아테네 사람들'이라 불렀다. 이들은 그녀의 여생 내내 그녀를 둘러싸고 있었다. (당시 남자들의 동성애는 법적으로 금지되어 있었다. 뉴욕 주립 법원은 1980년까지 이 법령을 철회하지 않았다.)

페기는 게이들과 있을 때 훨씬 마음이 편했다. 그들은 그녀의 모임을 즐겼고 그곳에는 아무런 성적인 긴장감도 존재하지 않았다. 하지만 때때로 그녀는 그들 중 한 명을 붙잡고 전향을 시도했다. 케네스를 사랑한다고 공언했음에도 불구하고, 한동안 페기는 터무니없

을 만큼 방탕한 생활을 이어나갔다. 심지어 그녀가 페긴을 타락시켰다는 다분히 악의적이고 근거 없는 가십도 돌아다녔다. 페긴이 웰플리트에서 에른스트와 마타에게 더럽혀졌으며 그녀를 남자와 함께 침대로 끌고 간 당사자가 페기라는 내용이었다. 하지만 에른스트는 페긴과 사사건건 부딪쳤고, 페긴 또한 매우 성가신 젊은 처자였으며, 두 남자 모두, 특히 마타는 진심으로 이 소녀에게 아버지와 같은 애정을 가지고 있었다.

페기는 마치 섹스 자체에 열중하는 듯 행동했는데, 누구라도 그렇게 보았을 것이다. 그녀는 구애라든가 전희나 상냥함에는 무관심했다. 그녀는 행위 그 자체에 관심을 두었고 일단 관계가 끝나면 모든 것을 끝냈다. 그녀는 남자들에게 열중했고 때로는 여자들에게도 그러했다. 하지만 그녀는 결국 외로움을 이겨내는 데 실패했고, 그 실패는 눈에 보일 정도여서 심지어는 그녀가 진정으로 그것을 원했는지조차 의문스러울 지경이었다. 그 어떤 경우든 그녀가 자랑하는 연인의 수는 실제보다 많았다. 이런 측면은 자포자기한 나머지 점점 허세가 늘어났음을 의미했다. 그렇지만 무엇을 위한 것이었을까?

무엇보다 가장 비관적인 모습은, 그녀가 진실하고 진지한 관계에는 전혀 접근하지 못한 것이었다. 막스 이후 그녀는 재혼을 거부했다. 비록 그녀가 자신을 '구겐하임 부인'이라고 소개하는 횟수가 점점 많아졌지만, 그리고 어쩐지 결혼한 듯 보이기도 했지만—누구와 했단 말인가? 그녀의 인생에서 최고의 사랑은 여전히 존 홈스였다. 금세기 미술관의 카탈로그는 그와의 추억에 헌정되었다. 그렇지만 그의 때 이른 죽음이 결점투성이였던 그들의 관계를 그녀의 마음속에서 완벽한 결정체로 승화시킨 것은 아니었을까? 물론 기질적으

로 그들은 비교적 궁합이 잘 맞는 상대이긴 했다. 그렇더라도 그가 살아 있었다면 여전히 함께 지내고 있었을까?

복층 아파트에서의 관계들은 항상 행복한 것만은 아니었다. 진 코널리는 스카치 위스키를 찾느라 케네스의 구역을 침범하며 그를 짜증나게 만들었다. 어떤 때는 그가 외출한 틈을 타 그가 남겨둔 마지막 한 병을 해치워 소동을 일으키기도 했다. 부엌을 공유하기로 한 협정은 결국 모두의 신경을 거스르는 결과를 낳았고, 진이 데려오는 불청객은 냉장고 얼음 깨는 소리를 더 이상 듣고 싶지 않다고 불평했으며, 이에 케네스는 결국 문을 닫아두고 다니기로 결심했다. 그의 알코올 중독은 반갑지 못한 상태에까지 이르렀고 분위기는 예측 불허의 상황으로 이어졌다.

동물을 좋아해서 언제나 데리고 살던 페기는 페르시아 고양이 한 쌍을 길렀고(묘하게도 그녀가 애완동물을 쌍으로 키우기는 이때가 유일했다), 케네스는 임퍼레이터[123]라 불리는 복서[124] 한 마리를 따로 데리고 있었다. 개와 고양이들은 서로 잘 지냈지만 페기에 대한 임퍼레이터의 충성심은 케네스가 질투할 정도였다. 개의 자유로운 출입을 위해서 문은 모두 열어두는 것이 원칙이었다. 그러자 고양이 냄새가 아파트 전체에 스며들었고 케네스는 화를 냈다. 결국 고양이들은 아파트에서 쫓겨났다. 그러자 다음에는 개가 마루에 용변을 보기 시작했다. 개도 고양이와 마찬가지로 새로운 보금자리를 찾아 떠날 수밖에 없었다. 페기는 진과 함께 자보았고, 케네스와도 그러했으며, 두 사람과 동시에 관계를 가져보기도 했지만 어느 누구도 어떤 조합으로든 크게 재미를 보지는 못했다. 이후 군인이던 케네스의 남자친구가 찾아왔다. 발병을 이유로 군에서 제대한 그로 인해 집안

분위기는 더욱 아슬아슬한 형국으로 접어들었다. 하지만 이 모든 상황을 극복하며 페기는 케네스와 우정을 굳건하게 지켜냈다.

"……사람은 살면서 배운다. 아니면 아마도 배움에 비해 너무 오래 사는 경향이 있다."

그녀가 든든하게 믿는 구석이 있다면 그것은 미술관이었다. 그 덕분에 그녀는 또 다른 방식으로 마음의 평정을 유지했다. 페긴은 아파트가 너무 난잡해지기 전에 독립해서 그린위치 빌리지에 있는 작은 원룸 아파트에 자신만의 공간을 따로 마련했다. 거기서 그녀는 장 엘리옹과 다시 각별한 사이가 되었다. 로렌스는 심지어 배후조종까지 마다하지 않으며 이들의 관계를 격려했다. 엘리옹에게는 소원하긴 해도 이혼은 하지 않은 버지니아 출신 아내 진 블레어가 있었다. 그녀는 1930년대 후반 암으로 고통받다가 얼마 후 숨을 거두었다. 엘리옹은 프랑스에서 그녀와 다투고 곁을 떠나왔지만 할 수 있는 한 그녀를 돌보았다. 그는 헤어질 당시 그들 사이에 태어난 어린 아들 루이스를 처제의 손에 맡겼다. 죽은 아내의 가족은 엘리옹이 그녀를 버렸다고 생각했다. 루이스는 두 번 다시 아버지를 보려 하지 않았지만 이들 부자는 1982년에 프랑스에서 재회했다.

엘리옹은 페긴보다 스무 살이나 많았지만 로렌스는 이 프랑스 남자가 자신의 잃어버린 딸에게 꾸준히 좋은 영향을 줄 수 있을 거라고 생각했다. 그의 소원은 이루어졌다. 엘리옹은 페긴과 사랑에 빠졌고 그들은 결혼했다. 그들의 결혼은 13년간 이어졌고 세 명의 아들을 낳았다. 페긴을 구원하기에는 역부족이었지만 그럼에도 그녀는 위대한 행복의 순간을 적어도 한 번 이상은 만끽했다. 페기는 딸에 대한 애정을 과시하며 이 결혼을 허락했다.

금세기 미술관의 새로운 시즌은 1943년 10월 5일 키리코의 회고전으로 시작되었다. 그리고 약속했던 폴록의 개인전이 이어졌다. 새로운 멘토가 되어 페기의 삶에 신속하게 정착한 제임스 존슨 스위니는 카탈로그 서문을 작성했고, 훌륭한 안목의 소유자 케네스는 전시배치를 도와주었다. 코츠, 그린버그, 머더웰은 한결같이 열정적인 리뷰를 썼다.

"여기 유럽 화가들과 어깨를 나란히 겨루고 심지어 능가하는 미국 화가가 있다. 그는 마치 무대 위에서 그림을 그리는 듯한 감각의 소유자다."

얼마 후 뉴욕 현대미술관은 이 전시회에 전시된「암늑대」(The She-Wolf)를 600달러에 사들였다(또 다른 자료에는 650달러라고 나와 있다. 어떤 경우든 당시로서는 상당한 액수였다). 폴록은 좀더 비싼 값에 팔기를 원했다. 하지만 바를 좋아했던 페기는 그에게 '우호적인' 가격을 제시했다. 그들이 폴록의 작품을 좋아했던 것은 사실이지만, 폴록을 좋아하지는 않았다. 버나드 라이스는 폴록이 "살아 있는 동안 그림을 통해 벌어들인 소득이 2만 5,000달러를 넘지 않는다"고 지적했다. 1946년 말 무렵까지 페기는 그에게 총 7,836달러 8센트를 지불했다. 1956년 컬렉터 벤 헬러는「청색막대」(Blue Poles)를 위해 3만 2,000달러라는 거액을 최초로 지불했다. 폴록이 숨을 거둔 지 얼마 되지 않아서의 일이었다.

폴록전에 이어 "광기 그 자체의 초현실주의 미술"이라는 제목으로 크리스마스 전시회가 펼쳐졌다. 칼더, 코넬, 마타, 머더웰, 그리고 일부 유럽 초현실주의 작가가 합세한 이 전시회에는 유럽 정신과 협회가 엄선한 예술들이 소개되었으며 그들 고유의 형상, 즉 유목

민, 수다쟁이, 원시 집단을 형상화한 작품이 군데군데 눈에 띄었다. 이는 페기가 구겐하임 죈 시절 이미 개척한 분야였다. 1944년 초에는 여성 작가 라이스 페레이라의 개인전이 개최되었으며 이어 장 아르프 회고전이, 그 다음에는 한스 호프만의 전시회가 잇달았다. 4월 열린 그룹전은 당시까지 유례가 없을 만큼 미국 작가들에게 큰 비중을 두었다. '1944 봄 살롱'전——나이 제한을 40세 이상으로 끌어올렸지만——에 대해 모드 라일리는 『아트 다이제스트』에 기고한 리뷰에서 모험심이 부족하다는 이유로 참혹할 정도로 혹평을 했다.

1944년 가을에 시작된 세 번째 시즌은 배지오티스에서부터 머더웰, 그리고 헤어로 이어져 남자 개인전만 세 차례 연속 개최되었다. 그 다음에도 1945년 초 퍼첼의 제안과 워싱턴 D.C.에서 G 플레이스 갤러리를 운영하는 데이빗 포터의 열정적인 격려에 힘입어 마크 로스코의 개인전이 기획되었으며, 이어서 로렌스 베일의 병 콜라주전, 자코메티전, 다시 폴록전(오후에는 아파트에서 그의 「벽화」도 함께 전시했다), 그리고 볼프강전이 개최되었다. 그 다음 순서로 앨리스 팔렌을 위시한 여성들을 위한 전시회——'여성'전——가 여름에 열렸다. 페기는 데이빗 포터와 함께 이 행사를 기획했으며, 포터는 같은 시기에 자신의 워싱턴 갤러리에서 유사한 전시회를 개최하며 시즌을 마감했다(포터는 이 당시 아프리카 출신 미국인들의 작품으로만 전시회를 구성하여 또 다른 의미에서 최초를 기록했다). 루이즈 부르주아는 금세기 미술관에서 자신의 목각품들을 단 한 차례 전시했다. 부르주아는 당시 페기와 거의 떨어져 지냈지만 그녀가 사는 웨스트 20번가에 있는 브라운스톤은 헤일 하우스에서부터 퍼진 보헤미아니즘의 영향권 안에 있었다. 그 증거로 전화기 근처 벽은 휘

갈겨 쓴 전화번호들로 온통 뒤덮여 있었다.

1944년에는 금세기 미술관 영화 법인회사가 탄생했다. 이 회사를 통해 맥퍼슨과 페기는 실험주의 영화 제작자 한스 리히터의 작품활동을 후원했다. 영화 「돈으로 살 수 있는 꿈」(Dreams That Money Can Buy)에는 뒤샹, 에른스트, 레제, 만 레이가 제작에 참여했다.

(윌렘 데 쿠닝의 이름은 왜 등장하지 않는지 궁금하겠지만, 그러한 제안이 없었던 것은 아니다. 하지만 그는 자신에게 전시회를 가질 역량이 부족하다고 판단했다. 사실 그는 1945년 '가을 살롱'전에 자신의 그림을 1점 걸어두기도 했다. 페기가 신인시절부터 후원했던 화가 클리포드 스틸도 이 전시회에서 소개되었다. 이미 40대 초반에 접어들고 있던 스틸은 1946년 2월 금세기 미술관에서 개인전을 가진 마지막 주요 작가 중 한 명이었다. 클레멘트 그린버그와 데이빗 포터는 직접 작품활동에 나서기 시작했다.)

포터는 페기 곁에서 많은 작업을 공동으로 진행했다. 그는 1942년 고향 시카고에서 워싱턴 D.C.로 이주했고 그곳 뒤퐁 서클[125]에 있는 지미 화이트 갤러리에서 커레스 크로스비를 만났다. 커레스는 부유한 사교계 명사로 1920년대 파리 좌안에 형성된 미국 사교계의 거물 중 한 명이었다. 그녀는 '블랙 선'(Black Sun) 출판사를 운영하고 있었으며 J.P. 모건 공동대표의 아들 해리 크로스비와 결혼했는데, 크로스비는 1929년 크리스마스에 한 호텔에서 아편 파티를 벌이다가 조세핀이라는 젊은 여자와 동반자살했다. 정말 아편이 원인이었다는 전제 아래, 이 죽음은 아편 세대의 종말을 경고하는 상징적인 사건으로 부각되었다. 포터와 커레스는 그들의 화랑——G 플레이스——을 열고 두 개 층으로 분리된 플로어에 그들이 선택한 그

림들을 전시했다. 그들은 오랫동안 사귄 사이였고 그녀는 결혼을 원했지만 그러기에는 세대 차이—그녀는 그보다 무려 열네 살이나 많았다—가 너무 컸다. 결국 그들은 사업적으로나 연인으로서나 갈라서고 친구로 남았다. 데이빗은 갤러리를 '데이빗 포터 갤러리'로 개명한 뒤 단독으로 계속 운영했다.

포터는 페기의 그림을 구입하기 위해 뉴욕에 들러 그녀를 처음 만났고, 복층 아파트 시절 그녀의 방탕한 여흥에 한몫 끼기도 했다. 그가 기억하기로, 페기는 자신과 잠자리를 함께했던 모든 남자의 명단을 적은 작은 수첩을 가지고 다녔다. 클레먼트 그린버그는 동성애자를 제외한 모든 남자의 이름이 그 수첩에 기록되었다고 주장했다. 포터와 페기의 성적인 관계는 짧고 싱겁게 끝났다. 그들의 성적인 행위는 그 자체로 아무런 의미가 없었다. 그녀에게 함께 침대로 가는 것은 "물 한잔을 마시러 가는 것과 같았다". 하지만, 커레스와 마찬가지로, "그녀의 삶에 대한 비상한 열정은 극단적일 만큼 전염성이 강했다".

세 번째 시즌이 시작되었고, 자신이 후원한 수많은 화가의 작품전이 열리는 동안 퍼첼은 금세기 미술관을 떠났다. 그의 빈자리는 매리어스 뷰레이라는 동성애자가 대신했다. 문학도인 그는 학문적으로 만만찮은 경력을 이어나가고 있었다. 케네스 맥퍼슨의 재정적인 후원으로 퍼첼은 이스트 57번가 67번지에 자신의 갤러리 '67'을 개장했다.

세 번째 시즌은 미국의 젊은 화가들을 격려한다는 차원에서 금세기 미술관 역사상 중요한 지점을 기록했다. 퍼첼은 페기의 '사환' 노릇에 신물이 나서 떠나버린 것이었다. 사업적인 통찰력은 전무했지

만 그는 그 와중에도 중요한 인맥을 구축했고, 화가들은 그를 존경하고 지지하며 또 신뢰했다. 찰스 셀리거는 토머스 울프의 초기작 전시회가 열리고 있던 웨이크필드 갤러리에서 퍼첼과 처음 만났다. 셀리거를 본 퍼첼은 마타와 나누던 대화를 멈추고 불안한 태도로 이렇게 말했다.

"내 나이쯤 되면 그는 아마 전성기를 누릴 거요."

젊은 셀리거는 잔뜩 겁을 집어먹었지만, 그의 그림만큼 퍼첼의 새 갤러리에 완벽하게 어울리는 대상도 없었다. 퍼첼은 결국 페기가 그러했듯 예술을 섹스보다 훨씬 좋아했다.

전쟁이 끝나면 페기가 유럽으로 돌아갈 것이라는 소식은 공공연하게 알려져 있었다. 그로 인해 대부분의 예술가가 종전 이후의 활동을 위해 딜러와 화랑을 찾는 데 여념이 없었다. 로버트 머더웰과 그의 친구 윌리엄 배지오티스는 둘 다 그녀를 떠나 새뮤얼 쿠츠에게 이적했다. 그는 1945년 초 사진 갤러리를 만들 계획을 가진 딜러였다. 이러한 탈당 행위는 페기에게 경종을 울렸다. 그녀는 폴록의 수당을 두 배로 올려주었고, 1946년 초봄에는 그와 리 크래스너가 롱아일랜드에 구입한 집의 할부금을 낼 수 있도록 2,000달러를 빌려주었다. 리는 그 돈을 얻기 위해 많은 장애물을 넘어야 했다. 새뮤얼 쿠츠라면 폴록에게 돈을 빌려줄 것이라는 소리를 리로부터 듣고 나서야 페기는 마지못해 돈을 내놓았다.

퍼첼의 갤러리는 1944년 가을에 문을 열었다. '미국 현대미술 40인전'으로 갤러리는 개관과 동시에 색깔이 거의 확실히 굳어졌다. 이 전시회에는 배지오티스, 코넬, 지미 에른스트, 아돌프 고틀리프, 헤어, 호프만, 마타, 머더웰, 폴록, 로스코, 케이 세이지, 찰스 셀리

거, 데이빗 스미스, 도로시아 태닝, 그리고 마크 토비의 작품들이 소개되었다.

수명이 짧았던 이 화랑에서는 1945년 6월에 가장 중요한 전시회가 개최되었다. '비평가들에게 제시하는 한 가지 질문'이라는 제목 아래 찰스 셸리거 및 잭슨 폴록의 작품들이 출품된 이 행사는 미국의 신진 화가 중에서도 가장 비중 있는 작가들의 전시회로 아르프, 미로, 피카소의 작품들이 나란히 비교 대상으로 진열되었다. 질문은 "새로운 화가들을 어떻게 분류할 것인가"였다. 이러한 전시회는 데이빗 포터의 주도 아래 '미술의 예언, 1950'이란 제목으로 워싱턴 D.C.에서 이미 유사한 형태로 개최되어 같은 문제를 제시한 바 있다. 포터에게 이 전시회는 매우 중요한 행사였다. 그는 이 전시회를 위해 16페이지짜리 소책자를 쓰고 화가들의 발언을 첨부했다.

"폴록의 작품은 1점에 500달러, 데 쿠닝의 그림은 300달러의 가격을 제시하고 있었다. 하지만 그 그림들은 이후 그들을 유명하게 만든 전형성을 전혀 내포하고 있지 않았다."

이 전시회에 대한 평론계의 반응은 활발했다. 그 결과 로버트 M. 코츠와 딜러 시드니 재니스는 모두 '추상 표현주의'라는 제목으로 시선을 모으며 주장을 펼쳤다. 그렇지만 독창성이 풍부한 새로운 움직임이 시도되던 바로 이즈음, 전쟁 전 파리에서부터 전후 뉴욕에 이르기까지 반세기에 걸쳐 예술계 전방위에서 현대미술계의 중심을 바꾸고 가장 역동적인 선동을 시도했던 페기는 정작 짐을 꾸릴 채비를 하고 있었다. 그러는 동안에도 그녀는 여전히 작품을 후원했고 위촉활동을 멈추지 않았다. 알렉산더 칼더에게는 바다를 주제로 한 복잡한 헤드보드[126]를 주문했다. 그는 이 물건을 은으로 만들 수밖

에 없었는데, 전쟁 때문에 물자가 부족한 와중에도 은은 별스러울 정도로 풍부해서 확보 가능한 유일한 금속이었기 때문이다. 데이빗 포터는 페기와 함께 잘 때 침대에 걸려 있던 은으로 만든 물고기를 가지고 놀던 기억을 떠올렸다.

퍼첼은 정성을 들인 씨앗이 꽃을 피우는 것을 끝까지 보지 못했다. 언제나처럼 그의 사업감각은 그를 좌절시켰다. 그는 20달러짜리 그림을 40달러짜리 프레임에 끼우고는 50달러에 팔곤 했다. 맥퍼슨이 후원을 철회하자 '67' 갤러리는 곧 궁지에 몰렸다. 퍼첼은 아파트를 남에게 임대해주고 본인은 갤러리에 간이침대를 두고 생활할 수밖에 없었다. 그는 짧은 순간이나마 처절하게 몸부림쳤지만 그의 빈약한 건강은 긴장의 연속으로 더욱 쇠약해져갔다. 1945년 8월 7일, 그는 갤러리에서 숨진 채 발견되었다. 찰스 셀리거는 이 사건을 아래와 같이 회상했다.

하워드는 매우 인상 깊은 사람이었다. 누구나 그를 영국인이라고 생각했다. (매리어스 뷰레이가 비슷하게 꾸미고 다녔듯이) 영화에서 보아온 영국 신사들처럼 그는 성격이 시원시원하고 좀처럼 화를 내지 않았다. 그가 죽은 날은 그가 내게 점심을 같이 먹자고 제안한 날이었다. 하지만 그는 전날 밤 전화를 걸어 몸이 좋지 않다며 약속을 취소했다.

그 전주에 그는 갤러리 오른쪽 벽에 커다란 호프만의 작품을 걸어두었다──합판 위에 그려진 엄청나게 커다란 그림이었다. 그가 죽은 다음 다시 갤러리를 방문했을 때 그 그림은 왼쪽 벽에 걸려 있었다. 나는 그 그림을 그가 혼자서 옮기다가 심장마비를 일으킨

것이 아닐까 의심스러웠다. 그는 갤러리에서 숙식을 해결하고 있었다. 나는 그가 그밖에 어디서 무엇을 했는지 알지 못한다. 내가 아는 바는 어느 날 아침 예정보다 일찍 그곳에 도착했을 때 그가 옷을 반쯤 벗고 있었다는 것, 그리고 그가 분명 잠들어 있었을 간이침대를 화장실에서 발견했다는 것이다. 그는 참으로 알 수 없는 사람이었다.

그는 내게 "플라자 호텔에 가서 커피와 브리오슈[127]를 사다주지 않겠소?"라고 말하곤 했다. 나는 브리오슈가 무엇인지 몰랐기 때문에 계속 반복해서 물어볼 수밖에 없었다. 하지만 이게 바로 그가 사는 방식이었다. 그는 커피를 마시러 구내 가게가 아닌 플라자 호텔을 찾아가는 인물이었다. 이런 방식을 그는 줄곧 고수했다. 자존심을 위해서는 불가피한 일이었던 것이다.

퍼첼의 동료 대부분은 그를 잃은 것이 그들의 세계에 얼마나 큰 손실인가를 깨달았다. 페기는 자신이 유럽으로 떠나고 나면 퍼첼에게 금세기 미술관을 넘겨줄 생각이었다고 헤르미네 벤하임에게 털어놓았다. 하지만 아마도 그녀는 이런 생각을 퍼첼에게 단 한 번도 말한 적은 없던 것 같다. 만약 그럴 의도가 정말로 있었다면 상황은 매우 달라졌겠지만, 적어도 그리 진지하게 생각하지 않았던 것만은 거의 확실하다. 그녀는 퍼첼의 돈에 대한 감각이 얼마나 형편없는지 너무도 잘 알고 있었다.

1945년 10월부터 1947년 5월까지 이어진 금세기 미술관의 네 번째와 다섯 번째 시즌에서는 미국 화가들이 전시장을 독점하는 경향

이 뚜렷이 나타났다. 페기의 딸 페긴의 전시회가 개최되었으며 재닛 소벨, 버지니아 애드미럴, 로버트 드 니로, 리처드 푸세트 다르테, 데이빗 헤어의 개인전이 이어졌다. 페기가 후원하는 최연소 화가 찰스 셀리거의 첫 번째 개인전도 1945년 10월에 개최되었다. 포터가 기획한 '미술의 예언' 전에서 셀리거를 소개받은 페기는 퍼첼이 '67' 갤러리를 운영하던 시절 그에게서 셀리거의 그림 1점을 구입해 두었다. 하지만 그녀가 셀리거에게 본격적으로 관심을 가지게 된 것은 1945년 7월, 5번가 삭스에 진열된 (유명한 남근의 모습을 거대하게 형상화한) 진열창 전시를 본 이후다. 이 전시는 초현실주의의 유명세에 지대한 공헌을 했다. 폴록은 세 번째와 네 번째 개인전을 열었고, 네 번째는 「초원의 소리들」(Sounds in the Grass)과 「아카보낙 지류」(Accabonac Creek) 시리즈로 구성되었다. 아파트의 「벽화」는 다시 한 번 일반인에게 공개되었다. 페기는 훗날 이 작품을 아이오와 대학에 기증했다.

금세기 미술관의 문을 닫는 시점에 페기는 전반적으로 모든 것이 불만족스러웠다. 판매는 형편없었고 이어지는 손실은 미술관 문을 닫아 해결하는 수밖에 별 도리가 없었다. 마지막 폴록전은 유례없는 대성황을 거두었지만 페기의 수중에는 팔리지 않은 그림이 여전히 한 다발이나 남아 있었고, 그녀는 작품 판매에 관한 한 자포자기 상태에 이르렀다. 그녀가 지미 에른스트에게 결혼축하 선물로 폴록의 소품 1점을 주자, 그의 신부는 이렇게 불평했다.

"오, 지미, 그림은 필요없어요. 우리에게 필요한 건 깡통따개라고요."

11년 뒤인 1957년 지미는 바로 그 폴록의 그림을 3,000달러에 팔

았다. 그 돈을 아내에게 주며 그는 이렇게 말했다.

"이봐요. 이 돈으로 깡통따개를 사와요."

1946년 컬렉터 리디아 윈스턴 맬빈은 바로 이전 해에 완성된 폴록의 「초승달」(Moon Vessel)을 275달러에 구입했다.

1970년대 초반 버나드 라이스는 버지니아 도치에게 편지를 썼다.

나의 기록에 의하면, 페기가 1942년 12월 31일까지 유럽과 미국에서 자신의 컬렉션을 위해 투자한 비용은 7만 4,725달러 52센트에 육박합니다. 1946년 12월까지의 전체 지출은 9만 2,921달러 94센트에 이르고요. 금세기 미술관의 카탈로그를 위해 1942년에 지출한 인쇄비만 2,890달러 45센트입니다. 갤러리 공사 비용으로는 6,807달러 31센트가 들어갔습니다.

금세기 미술관은 1942년에는 수익을 냈습니다만(이는 잘못된 자료다), 이때 한 번을 제외하고는 매해 손실이 이어졌습니다. 1942년 10월부터 1947년 5월 30일까지 운영 비용만 2만 9,081달러를 웃돌고 있었습니다. 심지어 이후 판매에서도, 페기는 1944년에 5,086달러 53센트를 손해 보았습니다. 페기의 컬렉션에서 얻은 판매 수익금은 1만 7,835달러입니다. 작품의 위탁 판매금은 총 2만 9,183달러입니다.

마지막 전시회는 테오 반 두스부르흐 회고전이었다. 이는 미국에서 열리는 그의 첫 번째 전시회였으며, 페기의 오랜 친구이자 유일한 여성 조언자였던 미망인 넬리에 대한 일종의 헌정이었다. 이 또한 페기의 생각과 마음이 이미 유럽으로 돌아가 있음을 암시하고 있

었다. 전시회를 위해 넬리는 작품들을 공수해왔고, 페기는 친구의 운송비를 지불하기 위해 앙리 로랑스의 1919년 큐비스트 조각품 「클라리넷을 든 남자」(Man with a Clarinet)와 클레의 수채화 1점을 팔았다. 미술관은 1947년 5월 31일 토요일 저녁을 마지막으로 문을 닫았다.

당시 페기가 떠나기로 마음먹은 시점은 매우 미묘했다. 1947년 배지오티스와 머더웰은 그들만의 독창적인 스타일을 한창 발전시키며 유럽의 다소 형식화된 오토마티즘에서 탈피하고 있었다. 폴록도 한참 본격적인 발전 시기에 접어들고 있었다. 하지만 페기는 결국 갤러리 문을 닫았고, 가구들이며 내부 시설들을 모조리 처분했으며 그중 일부는 뉴욕 현대미술관(MoMA)에 팔았다.

당시에는 키슬러의 디자인이 가진 잠재적인 '희소가치'는 전혀 고려 대상이 아니었다. 찰스 셀리거는 생체공학 의자 한 쌍을 몇 달러에 구입했지만, 정작 키슬러 본인은 보관할 만한 기념품을 단 하나도 건지지 못했다. 셀리거의 의자는 그의 첫 아내가 동네 액자를 만드는 가게에 빌려주었다가 그대로 유실되었다. 가게에서는 그 의자들을 선물이라고 생각하고 다른 선물들과 함께 처분해버렸다. 시드니 재니스는 키슬러 의자를 세 개 구입해서 뉴욕 현대미술관에 기증했다. 최근에는 다른 일곱 개의 의자가 경매에 부쳐져 세 명의 개인 컬렉터들에게 총 5만 달러에 낙찰되었다. 초현실주의 전시실의 곡선으로 구부러진 벽은—지금은 오래전에 문을 닫은—프랭클린 사이먼 백화점에서 가져갔다. 페기 본인의 컬렉션들은 페기가 뿌리내릴 장소를 찾을 때까지 창고에 보관될 운명이었다.

페기는 떠나기 전 '그녀의' 화가들을 다른 딜러에게 소개하고자

최선을 다했다. 언제나 그랬듯 쉬운 일은 아니었다. 오직 베티 파슨스, 새뮤얼 쿠츠, 그리고 메리언 윌러드만이 뉴욕파를 진지하게 바라봐주었고, 파슨스는 폴록을 받아들이기로 동의했지만 계약대로 이행하지 않았다. 폴록은 돈이 보장될 만큼 기반을 잡지도 못했으며 개인적으로는 예측불허의 술꾼이었다. (폴록은 이후 피에르 마티스에게 접근했다. 마티스가 뒤샹에게 조언을 구하자, 뒤샹은 어깨를 으쓱하는 제스처를 취했고, 그러자 마티스는 폴록을 거절했다. 1952년 그는 시드니 재니스에게로 갔다.) 파슨스는 그밖에도 버피 존슨, 로스코, 스틸, 호프만을 확보했다. 찰스 셀리거는 윌러드에게로 갔다. 데이빗 헤어는 쿠츠와 합류했다.

유럽으로 돌아간 뒤 페기는 자신이 미국에서 발굴한 최고의 거물이었던 폴록을 두 번 다시 만나지도, 이야기를 나누지도 않았다. 이후 그의 경력은 일시적으로 소강상태에 접어들었다. 그에게는 지지자가 있었지만 페기처럼 추진력과 자금을 동시에 가지고 있는 사람은 드물었다. 그가 물감을 뚝뚝 떨어뜨리는 테크닉을 구사할 때만 해도 그의 스타일은 아직 완전히 무르익지 않은 상황이었다. 1943년에 완성된 소품 「무제」(Untitled, 흘리는 기법에 의한 구성 I)는 그의 순수 추상주의의 시작을 상징하는 것이었다. 「연금술」(1947)은 알루미늄 페인트를 이용한 그의 최초의 작품으로, 뚝뚝 떨어뜨리고 흘리는 기법을 사용했다.

『네이션』지는 반 두스부르흐 전시회 리뷰와 금세기 미술관의 폐관을 언급하며 클레먼트 그린버그가 쓴 페기에 관한 기사를 게재했다.

그녀의 떠남은 내 견해로, 현존하는 미국 미술계에 심각한 손실

을 끼칠 것이다. 미스 구겐하임이 괴짜에 가까운 애정으로 후원해온 '비사실주의' 미술은 몇몇 사람에게 오해를 샀으며, 아마도 (1946년 발간된) 그녀의 자서전 또한 마찬가지였지만, 그녀가 뉴욕 미술관 관장으로 지낸 3년에서 4년 동안 새로운 화가들을 금세기의 어느 누구보다도 진지한 시선으로 관찰했던 최초의 인물이었음은 분명한 사실이다. ……시간이 지날수록, 그리고 그녀가 격려해온 예술가들이 무르익을수록 미국 미술사에서 그녀의 존재는 더욱 위대해질 것이라고 나는 확신한다.

몇 년 뒤, 1970년대 후반과 80년대 초반, 롤랜드 펜로즈, 데이빗 헤어, 리 크래스너 폴록, 제임스 존슨 스위니, 그리고 로버트 머더웰은 페기 구겐하임의 카탈로그 한정판을 만든 안젤리카 잰더 루덴스타인과의 인터뷰에서 한결같이 페기의 업적에 대해 찬사를 보냈다. 1981년 3월 6일, 리 크래스너는 이들 모두를 대표해 다음과 같이 발언했다.

금세기 미술관은 뉴욕파를 전시한 최초의 장소로 가장 의미 깊은 곳이었다. 이는 결코 과소평가되어서는 안 되며, 페기의 업적 또한 경시되어서는 안 될 것이다. 그녀는 일명 추상 표현주의 그룹에 있어 중요한 존재였다. 그녀의 갤러리는 그 모든 출발이 가능했던 토대였다. 뉴욕에서 편견 없는 반응을 기대할 수 있는 장소는 그곳 말고는 없었다. 페기가 세우고 만들어낸 것들은 따질 수 없을 만큼 귀중한 가치를 지니고 있었다. 그 업적은 역사에 길이 남을 것이다.

페기가 자신의 미술관을 포기한 배후에는 현실적인 요인도 작용했다. 작품당 얼마 안 되는 가격이 제시되는 와중에도 현대미술은 여전히 팔리는 품목이 아니었다. 또한 전후 변화의 바람은 페기와 함께 성장하고 그녀가 충실하게 봉직했던 초현실주의와 초기 추상주의 미술의 인기를 멀리 날려 보냈다. 그녀의 취향과 컬렉션은 대략 1910~50년대를 반영한다. 버지니아 애드미럴은 페기가 제2차 세계대전 이후 현대미술의 발전에 관심을 두지 않았다고 확신한다.

열렬한 초현실주의 추종자였던 줄리언 레비가 1949년 봄 자신이 운영하던 화랑 문을 닫은 것은 결코 우연의 일치가 아니다. 그는 고작 마흔네 살이었지만, 페기와 마찬가지로 딜러로서의 그의 전성기는 이미 지나가고 있었다. 둘 다 모두 새로운 길을 찾아야 할 시점을 맞이했다. 그런 와중에도 페기는 폴록을 후원하며 그대로 정면돌파를 하고 있었다. 레비는 음주로 건강이 악화되었고, 결코 헌신적인 사업가도 아니었다. 그는 전후 새로운 미술계에서 자신이 더 이상 살아남을 수 없다는 것을 파악하고 있었다. 그는 결국 은퇴하여 코네티컷에서 자신의 회고록을 집필하고 싸움닭을 기르며 여생을 보냈고, 때때로 초현실주의를 강연하기 위해 모습을 드러냈다.

데이빗 포터는 1946년에 자신의 갤러리를 폐관하고——그는 3,000달러의 손실을 버텨낼 수 없었다——다른 일거리를 찾았다. 그는 여든여덟 살이 된 지금까지도 롱아일랜드에서 활발한 작품활동을 하며 동시에 부동산 중개소를 경영하고 있다.

1955년 초 『포춘』지는 투자 대상으로서의 미술작품에 대한 기사를 실었다. 이 기사를 살펴보면 초보자들은 데 쿠닝이나 폴록 또는 로스코의 작품을 550~3,500달러에 구입하면서 입문할 수 있다고 실려 있

다. 비즈니스 붐이 시작되었다. 페기에게는 대단히 늦게 불어온 감이 있지만, 어차피 그녀는 현대미술의 상업화를 싫어하는 사람이었다. 하지만 오늘날 뉴욕에서 딜러로 활동하는 로렌스 B. 샐랜더는 이렇게 지적하고 있다.

이제까지 그려온 작품 가운데 최고의 작품을 그리고 있던, 또한 도움이 절실했던 폴록을 그 순간에 어느 누구든 그녀처럼 도와주었다면, 그 자체만으로도 최고의 찬사를 받아 마땅할 것이다. 그녀가 미술계에서 실천했던 나머지 일들은 다 차치하고라도 말이다. 단지 그녀가 스스로에 대해 그렇듯 확신이 없었다는 이유만으로, 그리고 엄격한 가정교육에 대한 반발로 화려한 인생을 살았다는 이유만으로 그녀를 배부른 돼지라고 폄하해서는 안 된다. 클레먼트 그린버그가 그녀를 진지하게 받아들였을 때 나는 대단히 감동했으며, 그 자체로도 충분했다. 그는 세기를 통틀어 가장 비중 있는 예술 평론가였기 때문이다. 그녀가 어떻게 보였는지 또는 누구와 잤는지 무엇을 입었는지에 대해 굳이 주목할 필요가 없다. 그녀가 현대미술을 수집하고 장려하는 가운데 무엇을 이루었는가를 바라보면 그뿐이다. 만약 내가 그 반만큼만이라도 성취했다면 나는 내 인생을 대단히 창조적으로 살았다고 생각했을 것이다.

페기는 최고의 순간에 최고의 장소에서 최고의 사람으로서 최고로 훌륭한 능력을 가진 존재였던 것이다.

회고록

페기는 1923년부터 회고록을 쓰기 시작했다고 종종 말하고 다녔지만, 그리 일찍부터 시작하지는 않았다. 그녀의 편지들은 단편적인 내용들을 하나하나 모아두고 있으며 그 자체로 매력적이지만 그때 그때 현실적인 이유로 쓰였다. 장래에 출판할 생각 없이 좁은 시야로 적은 이야기였던 것이다. 페기에게 문학적인 소양이 다분했던 것은 사실이지만 그렇다고 그 세계에 입문하고자 따로 교육을 받은 것도 아니었다.

그러나 뉴욕의 '다이얼 프레스'사에서 1944년 늦봄 자서전을 의뢰하자, 그녀는 마음이 무척 끌렸다. 그동안 쌓인 긴장도 풀어야 했을뿐더러, 잦은 병치레—주로 다양한 증상의 감기—때문에 글을 쓸 시간이 꽤 남아돌았다. 갤러리는 순조롭게 운영되고 있었고 예금통장만 관리하면 되었으므로 모든 시간을 투자할 필요가 없었다. 버나드 라이스와 하워드 퍼첼, 그리고 퍼첼의 후임이었던 매리어스 뷰레이 사이에는 일을 잘 처리할 정도의 신뢰가 조성되어 있었다. 미술사학자 멜빈 P. 래더는 다음과 같이 썼다.

"『아트 다이제스트』지의 '사설 칼럼'은 미스 구겐하임이…… 미술에서 벗어나 자신의 회고록을 집필하기 위해 몇 주간 파이어 섬에서 보냈다고 적고 있다."

쓰다 말다를 반복하며 집필은 약 1년간 이어졌다. 그 결과 365페이지에 이르는 양장본이 완성되어 권당 2달러에 팔렸다.

자서전 집필을 시작할 당시, 그녀는 로렌스의 제안에 따라 제목을 '금세기를 넘어서'(Out of This Century)라고 붙였다. 페기는 집필을 시작하자마자 자신이 글 쓰는 재능을 선천적으로 타고났다는 것을 깨달았다. 그녀는 고전문학에 토대를 두었지만 다행히도 도스토예프스키나 헨리 제임스와 어깨를 겨룰 생각은 없었다. 결코 허세를 부리지 않고, 자신의 한계를 현실적으로 파악하는 가운데 그녀는 자신의 필력 안에서 자신감 있게 펜을 놀렸다. 그녀의 매우 자연스러운 문체는 완벽하게 빛을 발했다.

클레먼트 그린버그는 그녀가 한장 한장 단계별로 원고를 마무리하고 보여줄 때마다 격려를 아끼지 않았다. 책이 출판된 후 에른스트와 그린버그는 서로 싸우기 시작했다. 그린버그는 『네이션』지에서 에른스트를 공격한 전력이 있었고, 막스는 『금세기를 넘어서』에 그다지 긍정적으로 묘사되지 않았던 것이다.

페기가 글을 쓰게 된 동기는 막스와의 결별에서 받은 상처를 치유하고 도로시아 태닝에 대한 자신의 노여움을 표현하고 싶은 마음도 있었다. 하지만 그녀는 곧 이런 생각을 거두었다. 일생 중 절반밖에 살지 않았는데도 이 책은 일종의 고별인사 같은 느낌을 담고 있다. 그녀는 인생을 정리하고 싶었던 것 같다. 또한 유럽으로 돌아갈 날이 그리 멀지 않았음을 알고 있었다. 이 때문에 갤러리에 헌신할 마음이

줄어든 것은 아니었지만, 조만간 고향과 같은 유럽으로 돌아갈 생각에 그녀는 한껏 고무되어 있었다. 그녀는 영국, 이탈리아, 프랑스의 건축과 문화, 풍경을 미국보다 더 좋아했다. 뉴욕은 그녀로서는 되도록 멀리 두고 싶은, 질식할 것 같은 성장기와 반유대주의를 연상시키는 곳이었다.

여느 자서전이 그러하듯 페기도 언제 사건이 일어났는지 기억이 아련했고 연대기는 뒤죽박죽 섞여버렸다. 그녀의 기억은 유달리 선별적이었고 때때로 너무 신중했으며, 편견을 굳이 숨기려 하지 않았다. 사람들의 성격이나 재능에 대한 그녀의 편파적 판단은 그녀가 성적으로 이용한 것보다도 더욱 그들의 명성에 치명타를 가할 여지가 있었다. 앞에서 보았듯이, 롤랜드 펜로즈는 섹스를 할 때 수갑을 사용했던 것을 폭로한 데 대해서는 전혀 개의치 않으면서도 페기가 그를 이류 화가로 칭한 것에 대해서는 신경을 곤두세웠다. 나중 판본에서 이러한 비방은 삭제되었다. 악의를 두고두고 잊지 않는 그녀의 성격 또한 이 책만큼 잘 드러난 경우도 없었다. 그녀의 자서전은 유쾌하면서 생기가 넘친다. 또한 허영심과 두려움, 과장, 자기경멸, 자기반성의 결여, 자기인식 등 혼란스러운 심리 상태가 어디서 어떻게 부딪치고 있는지 분명하게 구분되고 있다. 페기는 자신이 알고 있거나 의도한 것보다 훨씬 더 많이 스스로를 드러내고 있다.

그녀는 사람들을 성적으로 이용했거나, 그게 아니라면 즐긴 부분에 대해 매우 솔직하게 토로했다. 당사자들을 배려하는 차원에서 그녀는 개인적인 문맥 안에서 언급했고, 마치 실화소설을 쓰는 방식으로 그 이름들을 일관되게 감추었다. 하지만 그 이름들은 읽는 사람마다 달리 해석될 수 있으며, 실제 인물에 대한 페기의 인정이나 비

난의 감정을 전달하고 있다. 케이 보일은 레이 소일로 탈바꿈했고 도로시아 태닝은 애너시아 티닝으로 언급되어 있다. 이러한 시도의 배후에는 로렌스 베일의 손길이 있었다. 그는 『살인이야! 살인이야!』에 누군지 알 수도 있을 것 같은 모호한 익명들을 가볍게 조작한 경력이 있었다. 로렌스는 플로렌츠 데일로, 뒤샹은 루이지로 둔갑했지만 이 이름들은 페기가 그들과 성적으로 접촉한 것을 언급할 때만 사용되었다. 다른 사람들은 실명에 모호하게 접근해 있다. 롤랜드 펜로즈는 도널드 렌클로즈로 적었으며, E.L.T. 므장스는 미튼스가 되었다. 이 별명은 실제로 그녀가 그에게 붙여준 것이기도 했다. 더글러스 가먼은 셰먼으로 둔갑했다. 페긴은 디어드레로 좀더 깊숙이 감춰졌다. 이 공식이 모두에게 적용된 것은 아니었다. 몇몇 인물, 존 홈스와 신드바드의 본명은 그대로 공개되었다. 악의를 가진 대상들은 누구라도 금세 알아차릴 수 있을 만큼 뻔한 이름을 사용하여 보호 대상에서 제외되었다. 누가 누구인지 연관짓는 데 설령 실패하더라도 책에 함께 실린 사진들은 의심의 여지를 남기지 않았다.

페기의 자서전은 1946년 3월에 출간되었다(페긴의 금세기 미술관 개인 데뷔전과 일정을 일부러 맞추었지만 굳이 공지하지는 않았다). 에른스트(전면)와 폴록(뒷면)이 그린 표지 디자인은 파격적이었고, 이어 적지만 뜨거운 열광이 따라왔다. 갤러리에 대해 그다지 관심을 기울이지 않던 페기의 가문은 그처럼 파격적인 책에 구겐하임이란 이름이 연관되자 전전긍긍했으며 심지어는 이를 무마하기 위해 출간된 책들을 모두 사들였다는 소문이 꽤 오랫동안 꼬리를 물었다. 힐라 폰 르베이의 반응은 책에 쓴 내용보다도 훨씬 예측이 가능했다. 책은 잘 팔려나갔으며, 특히 57번가 동업자들 사이에서 열광적

인 반응을 끌어냈지만 재출간되지는 않았다. 평론계의 반응이 좋지 않은데다 한차례 돌풍을 몰고 온 다음 이내 싫증을 느낀 탓이었다. 페기도 조만간 유럽으로 떠날 예정이었다. 사실, 그 책을 발간하는 시점에 그녀는 비유적으로 말해 짐을 꾸리고 있었다. 하지만 그 순간만큼은 대단히 성공적인 스캔들을 이끌어냈다.

페기의 친구들은 대체로 그 책을 좋아했지만 말을 아꼈다. 허버트 리드는 그녀가 카사노바와 루소를 능가하고(다분히 이중적으로 해석이 가능한 칭찬이었지만), 덧붙여서 역시나 양면적으로 "다만 『나이트우드』와 같은 거장들의 정신적 작품(걸작)에서 엿볼 수 있는 자기성찰과 분석이 부족하다"고 평했다. 페기는 서점에서 개최되는 사인회 행사에 즐거운 마음으로 참석하는 한편 인세를 받을 생각에 기뻐했다. 막스 에른스트는 표지를 디자인했음에도 불구하고 책에 실린 내용이 끔찍하다고 고백했다. 하지만 그의 아들의 반응은 훨씬 더 솔직한 편이었다. 지미는 페기와의 면담을 아래와 같이 회상했다.

"글쎄, 네가 그 책을 끔찍하게 생각한다 해도 상관없단다. 나는 쉼표 하나 고칠 생각이 없으니까. 내가 더 이상 노골적으로 폭로하지 않은 데 대해 네 아버지는 고마워해야 할 거야."

페기는 금세기 미술관이 개관했을 때 나를 그녀의 좁은 사무실로 데리고 가서는 원고 중에서도 막스 에른스트에 관해 집필한 부분을 읽어보라고 권했다. 그 책은 이듬해 '다이얼 프레스'에서 발간되었다. 나는 그 지독할 만큼 편협한 내용에 소름이 끼칠 지경이었으며, 그녀가 그 정도로 앙심을 품을 수 있다는 점이 믿어지

지 않았다. 무례하기 그지없고, 내용은 이성적 사고를 결여한 나머지, 거의 자학 수준에 이르고 있었다. 삼류 잡지에나 실릴 그 내용들은 나의 아버지를 파멸시키려는 의도가 다분했고 또한 거의 비슷한 수준으로 그녀 자신에게도 상처를 입힐 것이 뻔했다.

"어떻게 감히 나한테 그처럼 말할 수 있지? '그래서는 안 돼요, 페기'라니. 어떻게 그처럼 그의 편을 들 수가 있지? 오, 이제 알겠어. 너도 내 편이 아니로구나. ……아마도 원래부터 그랬겠지. 그런데 왜 그런 거지? 네 아버지가 대체 네게 무엇을 해주었다고?"

……페기와 나는 그 뒤 오랫동안 서로 쳐다보지도 않았다.

『타임』지는 그녀의 자서전을 비난했다.

"문체상으로 그녀의 자서전은 「사랑의 죽음」[128]을 하모니카로 연주하는 것만큼이나 단조롭고 재치가 없다. 하지만—상류층 여성의 은밀한 방에 불이 꺼진 사이—미술을 불가사의하게 만드는 몇몇 남자를 은근슬쩍 엿보게 하는 묘미는 제공한다."

이 논평은 완고하고 모호한 것이었다. 해리 핸슨과 캐서린 쿠는 둘 다 서툰 문체와 본질적으로 비도덕적인 행위를 아무런 양심의 가책도 없이 연대기순으로 기록한 점을 이유로 들며 그 책을 맹렬히 비난했고, 이로 인해 페기의 명예는 실추되었다. 그들의 비평, 그리고 『타임』지의 논설은 그밖의 다른 요인이 없는 한, 19세기 그림자가 그때까지도 여전히 드리워져 있었음을 입증한다. 『뷰』지의 필자 이브레트 매크매너스(파커 타일러의 필명)는 놀라울 정도로 허세를 부리며 전혀 엉뚱한 방향을 짚고 있지만, 그래도 정곡에 가장 근접해 있었다.

그 책은 플로베르가 보바리 부인에 대해 납득시키는 방법으로 우리에게 확신을 심어주고 있다. 그 이유는 여성이 느끼는 감정에 관한 것이기 때문이다. 꼭 특별한 여성일 필요가 없으며 현대 여성에 관한 것이다. ……그녀의 책은 미술 전문가의 자서전이나 평론집이 아니라 인간이라는 존재에 관한 것이다. 이러한 관점에서 볼 때, 미스 구겐하임은 그녀의 진보적인 정신성을 드러내고 있다. 그녀는 유쾌한 보헤미안이었다가 변덕스러운 이상주의자로, 열정적인 공산주의자로, 다소 세속적이고 계산적인 화가로, 그러다가 마침내는 플라토닉한 정신세계를 가진 '아테네인'으로 각각의 순간에 몰입했다. 즉, 그녀에 대한 남자들의 육체적 반응에 따라서 자신의 세계도 함께 축소되었던 것이다. 그녀는 언제나 사랑 앞에 진지했으며 자신이 감당할 수 있는 선 안에서 주기적으로 절망에 빠져들었다. 그녀가 자신의 친구들의 기분을 표현할 때 가장 자주 사용한 형용사가 '슬프다'였던 점은 진지하게 받아들여야 할 것이다. 이는 강력한 영향력을 발휘하며 재발하곤 했다. ……그러나 그녀는 결코 슬퍼한 적은 없었다.

흥미롭게도 페기는 이 리뷰를 인정하고 그녀의 자서전 중 마지막 판본(1979)에 이에 대해 언급했다.

"그녀는 결코 슬퍼한 적은 없었다."

그녀 스스로 진짜로 그렇게 믿고 있었는지 말할 수 있는 사람은 아무도 없지만, 매크매너스가 어째서 이런 인상을 받게 되었는지는 흥미롭게 생각해볼 만하다.

페기는 자신에게 닥친 슬픔을 인정하지 않았을 것이다. 결국, 그

녀는 자신의 '아이들'——그녀의 그림과 애완견들——을 동반자로 선택했다. 『금세기를 넘어서』가 출간될 당시 그녀는 막스한테서 카치나의 새끼 두 마리를 얻었다. 이 새끼들에게는 각각 에밀리와 화이트 앤젤이라는 이름을 붙여주었다. 이 강아지들은 그녀가 유럽으로 돌아갈 때 동행했다.

『금세기를 넘어서』에 대한 관심은 '다이얼 프레스' 판본으로 끝나지 않았다. 수년 뒤 그녀가 베네치아에 정착하고 한참 지나서, 페기는 영국 출판사 '앙드레 도이치'(André Deutsch)의 공동대표 니콜라스 벤틀리에게 또 다른 제안을 받았다. 벤틀리는 1959년 9월 6일 베네치아에 있는 그녀를 방문할 때 그녀의 방명록에 그 프로젝트에 대한 자신의 충만한 열정을 몸소 보여주었다.

> With love and gratitude to the most
>
> **P**atient
>
> **E**nthusiastic
>
> **G**enerous
>
> **G**ood-hearted
>
> **Y**oung-in-heart author that any publisher ever had.

지금까지 발행인이 만난 이래 가장 부지런하고 열정적이며 관대하고 친절하며 젊고 의욕적인 작가에게 사랑과 감사의 마음을 전합니다.

벤틀리는 베네치아를 몇 차례나 찾아갔고, 그 도시를 잘 알고 있

던 페기의 해박한 지식에 깊은 인상을 받았으며, 그녀의 곤돌라를 그에게 빌려주자 그 관대함에 감동했다. 그가 방명록에 기입하는 내용은 갈수록 감정이 넘쳐나기 시작했다.

자서전에 관해 의논하기 위해 페기가 런던에 갔을 때, 페기는 벤틀리의 동료 다이애나 애실에게 빠른 시일 내에 베네치아로 초대하겠다고 제의했지만, 그들 둘 다를 초대한 것인지는 확신할 수 없었다고 애실은 증언했다. 애실은 60대 초반이던 페기의 모습을 이렇게 묘사했다.

"소박하고 조그마한 여성으로, 화장은 깔끔했으며 평범한 옷을 입고 있었다. 그녀의 코는 좀 큰 편이어서 쳐다보지 않을 수 없었다."

이들이 협력한 결과물로 『어느 예술 중독자의 고백』(*Confessions of an Art Addict*)이 1960년 앙드레 도이치 출판사에서 발간되었다 (책은 서문을 써준 앨프리드 바에게 헌정되었다). 이 책에는 출판 직전까지의 최근담이 추가되었으며 수많은 실명이 거론되었다. 하지만 또 한편으로 성적인 탐험과 가면 및 홈스와 관련된 대부분의 실화가 삭제되었으며, 구겐하임 죈과 금세기 미술관에 대한 정보는 상당 부분 축소되었다. 초판본은 의미심장하게도 홈스의 죽음에 관해 투박하게 언급하며 시작된다.

"그가 죽었다고 의사가 내게 말했을 때, 나는 갑자기 감옥에서 풀려나온 듯했다."

그로부터 얼마 후, 그녀는 새로운 판본의 회고록에서 이 발언을 이렇게 바꾸었다.

"초판본에서는 구속받지 않은 여성으로, 두 번째 판본에서는 현대 미술사에 자신의 입지를 만들고자 애쓰는 숙녀로 나를 묘사하고자

했다."

『어느 예술 중독자의 고백』은 성공적이지 못했고 거의 팔리지 않았다. 페기는 이에 대해 크게 우려하지 않았다. 수년 뒤 전기와 자서전 출판으로 성공한 영국의 출판업자 조지 웨이든펠드는 베네치아에 있는 페기에게 회고록을 위해 추가로 써둔 내용이 없는지 물어보았다. 그녀가 귀를 기울이자 그는 제안을 시작했지만 그 '집필'이 단지 1페이지 추가에 불과하다는 것을 알고 이를 철회했다. 이 내용은 이후 도이치 출판사에서 1946년 원저를 개정하여 재발간할 때 추가되었다. 1979년 페기가 사망한 해에는 거의 대부분의 이름이 실명으로 거론된 판본이 다시 발간되었다. 『금세기를 넘어서: 어느 예술 중독자의 고백』은 아직도 발간되고 있다.

4 베네치아

매일 시시각각 빛의 기적이 일어난다. 여름, 동틀 무렵 떠오르는 태양이 물 위에 펼치는 마법이란 거의 심장을 멎게 할 지경이다. 시간이 흐를수록 빛은 점점 더 보랏빛을 띠며 마치 다이아몬드처럼 아련하게 도시를 감싸 안는다. 그러다가 그날의 명작은 환상적인 일몰 속에 천천히 침잠해 들어간다. 이때가 바로 빛이 물 위에 머무는 순간이다. 그 모습은 가히 압도적이다. 운하는 당신을 유혹하고, 당신을 부르고, 당신에게 오라고 외친 다음 곤돌라 위에서 그들을 얼싸안는다. 이처럼 시적인 사치를 누릴 수 없는 이들은 더욱 비참한 사람들이다. 이 짧은 시간 동안 거부할 수 없는 베네치아의 모든 매력이 물 위에서 강력한 힘을 발휘한다. 이는 도저히 잊을 수 없는 추억이다. 시간이 흐를수록 호수 위를 떠다니는 대지는 사람들을 끌어당긴다. 사람들은 일출을 보기 위해, 또는 운하 위에 비친 과거의 궁전들을 점잖게 맞이하러 나선다. 물 위의 모습들은 세상에서 가장 위대한 거장이 그린 그어떤 작품보다도 훨씬 아름다운 그림 같다. 줄무늬가 그려진 팔리(pali)가 물 위에 모습을 드러내면, 그들은 본래의 용도는 잊혀진 채 그저 형형색색의 뱀처럼 보일 뿐이다. 그 아름다움에서 베네치아와 경쟁할 수 있는 다른 무엇이 있다면, 대운하에 투영되는 일출일 것이다.

●페기 구겐하임, 『금세기를 넘어서』

과도기

1945년 5월 초, 유럽에서 벌어지던 제2차 세계대전은 막을 내렸다. 당시 금세기 미술관에서는 볼프강 팔렌전이 열리고 있었다. 전쟁이 남긴 참화와 관련된 소식들이 여과되어 신속하게 미국으로 전해지기 시작했지만, 대부분의 망명객에게 그래도 고향은 고향이었으며, 상대적으로 미국에서 확보한 물질적 안락과 안전이 이를 대신할 수 없었다. 독일에서 낭보가 전해지고, 몇 달 뒤 일본의 항복이 이어지자 사람들은 1939년과 전혀 다른 세계에 눈을 뜨기 시작했다. 유럽은 곧 미국과 소비에트 연방에 의해 정확하면서도 이상적으로 양분되었으며, 이 두 국가는 서로를 새로운 적으로 간주했다. 나치의 강제 수용소 그리고 히로시마와 나가사키에 투하된 원자폭탄을 체험하면서 세상은 갑자기 본래보다 훨씬 잔인한 장소로 변해버렸다.

20세기는 거의 정확하게 그 중간 지점에서 전혀 다른 세상으로 바뀌었으며, 미술은 그 변화에 부응해야만 했다. 폐기의 주변에 있던 유럽 출신 화가들은 1945년경 대부분 중년이거나 그보다 나이를 많

이 먹었다. 그들의 전성기는 1920년대와 1930년대였다. 그 시절 누렸던 광명은 다시 찾아오기 힘든 상황이 되었다.

민족 대이동은 뉴욕파에 의해 본격적으로 시작되었다. 다가올 현대미술의 미래에 대한 주도권이 어디에 있는지는 의심할 여지가 없었다. 브르통은 파리로 돌아가 초현실주의를 계속 주창했지만 이 사조는 벌써 절정기를 지나 있었으며 전쟁 세대에게 아무런 영향력도 발휘하지 못했다. 『VVV』지는 이미 폐간되었다. 『뷰』지도 1947년 3월호를 마지막으로 발간을 마쳤다. 마지막호에는 매리어스 뷰레이, 마셜 맥루언, 그리고 루이즈 부르주아의 남편인 로버트 골드워터가 다뤄졌다. 에른스트와 도로시아 태닝은 1946년 10월에 만 레이 및 줄리 브라우너와 합동 결혼식을 올렸다. 그 후 에른스트 부부는 애리조나 주 세도나로 가서 집을 짓고 1950년대에 프랑스로 떠나기 직전까지 맹렬하게 창작활동을 즐겼다. 몬드리안과 칸딘스키는 1944년 둘 다 뉴욕에서 숨을 거두었다. 그밖의 다른 이들은 하나 둘씩 프랑스로 돌아가고 있었다.

언제나 시류를 거부하는 것이 특기였던 뒤샹은 자신만의 세계 속으로 잠적했다. 그는 1943년 가을까지 키슬러 부부와 함께 살았다. 그는 웨스트 14번가 210번지에 있는 소박한 원룸 아파트를 임대해 22년간 지냈다. 1947년에는 시민권을 신청했고 1955년 12월 마침내 귀화했다. 에른스트 부부는 1951년 그를 티니 마티스에게 소개했으며—피에르는 티니와 결혼했지만 그로부터 2년 뒤, 남편과 사이가 좋지 않았던 마타의 아내 패트리셔에게 흠뻑 빠져들고 말았다—뒤샹과 티니는 1954년 1월 결혼했다.

그의 금욕주의는 여전했다. 수년간 그는 단벌신사로 지내면서 직

접 옷을 빨아 입고 다녔다. 거의 아무것도 소유하지 않고 최대한 간소하게 먹고 사는 그의 모습은 흡사 수도승과 같았다. 예술사상의 중재인으로서 그의 입지는 새로운 개념들에 추월당하면서 위축되었지만 여전히 많은 추종자를 거느리고 있었고 1960년대에는 이 부분이 재조명되기도 했다. 그는 1968년 숨을 거두었다. 메리 레이놀즈는 이와 대조적으로 유럽 전승일 바로 두 달 전, 최대한 서둘러 파리로 떠났다. 그녀는 1950년 그곳에서 암으로 사망했다. 그녀의 동생에게 소식을 전해들은 뒤샹은 찾아가 그녀의 임종을 지켜보았다.

이브 탕기도 뉴욕에 그대로 잔류했다. 그는 다른 이들보다 일찌감치 뉴욕으로 찾아와 미국인 케이 세이지와 결혼했다. 이 부부는 그들 각자의 이혼을 매듭짓기 위해 르노로 여행을 떠났는데 여정 중에 탕기는 에른스트와 마찬가지로 애리조나, 콜로라도, 그리고 뉴멕시코의 전경에 강렬한 인상을 받았다. 그는 케이와 그린위치 빌리지에서 잠시 함께 살았지만, 1941년 그녀는 그를 코네티컷의 우드버리 근교로 내쫓아버렸다. 그럼에도 그들은 완전히 결별하지는 않았다. 데이빗 헤어가 살고 있던 럭스버리는 작가와 화가들의 중심지로 떠올랐다. 그렇지만 도시와 바다를 넘나들던 이브와 같은 사람들에게는 그리 이상적인 장소가 아니었으며, 미국의 부르주아 사교계에 정착하기에 그의 기질은 심하다 싶을 정도로 괴팍했다. 1946년 그의 동료들이 유럽으로 돌아가면서 그는 미국 전원 속에 더욱 고립되었다.

케이와 그는 커다란 식민지풍의 저택을 구입해서 개조했으며, 이브의 그림에 그려진 모양으로 연못을 팠다. 그들은 사유지 주변 조경까지도 그의 캔버스에 그려진 풍경처럼 꾸며놓았다. 그들은 첫 해

를 그곳에서 보냈고, 케이는 남편의 이미지를 바꾸어보려고 했다. 이로 인해 브르통의 파수꾼은 아베크롬비&피치 상표로 머리부터 발끝까지 쭉 빼입었고 가죽 어깨받이를 한 재킷과 코듀로이 사냥모자까지 완벽하게 차려입고 다녔다. 그녀는 크리스마스에 그에게 엽총과 라이플총을 선물했다. 그는 우스운 기분과 더불어 덫에 걸렸다고 생각하기에 이르렀다. 그는 점차 망명 예술가 동료들과 떨어져 지내는 시간이 길어졌고, 주량은 갈수록 심각할 정도로 늘어났다. 처음에는 마티니를 몇 잔 마셨다. 그 다음, 전쟁 중에는 고든의 런던 드라이진을 마시다가 나중에 다이커리[129]로 바꾸었다.

그와 동시에 그림을 그리는 시간은 점점 줄어들었다. 사람들과 만나면 바다에서 보낸 시간에 관해 큰 소리로 오랫동안 떠들다가, 술기운이 거나하게 오르면 드레퓌스 사건에 관해 논쟁하고 싶어했지만 아무도 유대인 포병장교에 대한 그의 동정 어린 관점에 공감해주지 않았다. 탕기는 싸움에 관한 한 그만의 방법이 있었다. 줄리언 레비는 그런 그의 모습을 기억하고 있었다.

"그가 싸우는 방법은 갑자기 상대방의 귀를 부여잡고는…… 자신의 머리를 상대방에게 박아대는 것이었다. ……그는 자신의 머리가 다른 사람들보다 더 단단하다고 큰소리치곤 했다. 야구공만큼이나 단단하다고, 그는 늘 주장했다."

1945년 이브 탕기가 그토록 헌신하던 브르통은 그와 결별했을 뿐 아니라 그를 '중산계급'이라고 비난했다. 이는 그의 사전에 있는 말 중에서도 가장 강도 높은 비난으로, 에른스트와 마티스가 함께 있는 자리에서 행해졌다. 이로 인해 탕기는 상처를 입고 모욕을 느꼈다. 브르통은 탕기의 삶의 방식을 비난했지만 그의 미술작품에 대해서

는 거의 비판할 수 없었다. 그의 미술은 빛과 색의 반영을 제외하고는 새로운 환경에 전혀 영향을 받지 않은 채 온전히 남아 있었기 때문이다. 이웃의 생활태도에 영향받는 이들을 지켜보며, 탕기는 미국의 청교도주의가 조야하고 숨막힐 듯 답답하다는 사실을 깨달았다. 그는 예전에 버렸던 아내 자네트를 떠올리고는, 프랑스에 사는 누이동생과 오랜 친구 마르셀 뒤아멜에게 자주 편지를 썼다. 불안정했던 자네트의 정신은 이브가 그녀를 떠날 때 완전히 붕괴되었다. 뒤아멜은 그녀의 자취를 추적해 그녀가 있는 생트안 정신병원을 찾아냈다. 이브와 케이는 그 후 평생 동안 그녀를 재정적으로 부양했다.

케이는 탕기가 권태와 좌절에서 벗어날 수 있게끔 그들의 널찍한 귀족풍 드로잉 룸에 당구대를 놓자고 그를 설득했다. 그는 아침, 점심, 저녁 세 차례씩 당구를 쳤고 그 덕분에 그의 알코올 섭취량은 줄어들었다. 하지만 작품활동은 여전히 답보 상태였다. 탕기와 케이는 집 한쪽 헛간에 각자 자신의 스튜디오를 마련했다. 케이는 열심히 일했고 명실상부한 초현실주의 화가로서 순조롭게 활동 중이었지만 그림 속에 탕기의 영향이 너무도 눈에 뻔히 보였다. 그들의 스튜디오는 양쪽 다 아담하고 깔끔했지만(아담함과 깔끔함을 그들 부부는 둘 다 좋아했다), 그의 오랜 친구이자 이제는 딜러가 된 피에르 마티스가 방문했을 때, 그는 케이의 스튜디오가 사람 사는 데 같고 활기가 느껴지는 반면 탕기의 방은 붓에 거미줄이 묻어날 지경이었다고 말했다.

알코올과 고독에 빠진 채, 이브는 1955년 1월 15일 55세의 나이로 숨을 거두었다. 그는 침대에서 떨어져 머리를 부딪치면서 목과 척추가 부러졌다. 홀로 남겨진 케이는 고립과 투쟁했지만 형세가 불

리했다. 그녀는 꾸준히 그림을 그렸고 시집을 출판하며 마음을 위로했다. 그렇지만 이브가 떠난 빈 자리는 채워지지 않았고, 점차 시력을 상실하고 있다는 사실에 또 한차례 충격을 받았다. 그녀는 남편의 작품 목록을 만드는 데 온 정성을 기울였다. 작업을 완성한 그녀는 죽은 남편의 80세 기념일에 자신의 심장에 대고 권총을 쏘았다. 케이는 이런 유언을 남겼다.

"나의 정신은 산산조각나기에 너무나 멀쩡했지만, 나의 마음은 병을 앓고 있었다."

유럽으로의 대이동은 계속되었고, 페기도 뉴욕에 남아 있을 이유가 없었다. 로렌스는 진 코널리와 결혼했고 그들은 1946년 6월에 유럽으로 떠났다. 로렌스는 므제브에 살던 집과 아버지가 살던 파리의 아파트를 다시 복구했다. 신드바드는 진작부터 파리에 머물면서 군부대에서 통역을 담당하고 있었다. 거기서 그는 자클린 방타두르와 재회했다. 그녀는 프랑스 레지스탕스에 가담하기 위해 1944년 단독으로 귀국했다. 그들은 1946년에 결혼했다. 페긴과 장 엘리옹도 금세기 미술관에서 페긴의 개인전을 마친 뒤 같은 해 초봄 프랑스로 돌아왔다. 그녀의 가족 대부분이 떠나버린데다, 떠나지 않을 수 없는 또 하나의 이유(막스와 도로시아라는 존재)로 인해 페기는 네 번째 시즌을 끝으로 '금세기 미술관'의 문을 닫을 채비를 시작했다.

그녀는 1946년 여름을 유럽에서 보내려고 했다. 이는 일종의 사전답사로, 전쟁 전에 남겨두고 떠난 미해결 문제들을 위한 것이었다. 영국에는 어머니가 그녀에게 물려준 거대한 은제 찻잔 세트 컬렉션이 있었고, 주목나무 오두막집에는 더글러스 가먼이 설치한 거

대한 이탈리아 붙박이 상자가 기다리고 있었다. 프랑스에는 좀더 중요한 용건이 있었는데, 전에 점찍어둔 새로 살 집들을 심사하기 위해 두 번이나 방문해야 했다. 떠나기 전, 복층 아파트의 임대 기간은 거의 끝나가고 있었고 동거했던 케네스 맥퍼슨도 유럽으로 돌아가는 대열에 합류했다. 그녀는 유럽으로 돌아가기 전까지 묵을 셋집을 구하고자 친구이며 조각가인 루이즈 네벨슨에게 1946년 5월 15일 편지를 썼다.

이 편지는 오늘 아침 우리가 통화한 내용을 확인하기 위해서 쓰는 거예요. 당신 집 꼭대기 2층을 10월 1일부터 각 층당 월 150달러에 빌리게 되어 무척 기쁘다는 이야기도 하고 싶고요. 당신이 많은 양의 식사를 요리하자면 그에 어울리는 냉장고와 가스레인지를 설치하는 것은 당연하다고 생각해요. 이 편지에 답장을 해준다면 무척 반가울 거예요. 임대계약서를 따로 작성하지 않을 수도 있을 것 같고요. 이렇게 편지를 쓰면서 내가 유럽으로 돌아가더라도 길바닥에 나앉지 않아도 된다고 생각하니 무척 마음이 놓이는군요.

그녀는 친영파였고, 끝까지 이를 고수했지만 전후 영국은 그녀를 위한 안식처가 되지 못했다. 런던은 흐리고, 우울하고, 고지식했으며, 슬픈 추억을 너무 많이 안고 있었다. 정신적으로나 육체적으로나 그녀가 익히 알고 있는 사람들 대부분이 그곳으로 옮겨갔다. 그게 아니더라도 영국에는 광견병 검역기간이 의무적으로 지정되어 있었고, 이는 그녀가 기르는 라사 압소 두 마리를 여섯 달 동안 우리

안에 가둬두어야 하는 것을 의미했다.

클로드 레비 스트로스가 준 비자로 무장을 하고 애완견들과 함께 여행을 다니면서 그녀는 일단 첫 번째 항구인 파리에 들렀다. 그곳에서 애완견들을 어머니의 예전 가정부에게 맡긴 뒤 그녀는 자식들과 자신이 열정적인 젊음을 만끽했던 도시를 둘러보았다. 그녀는 돌아오게 되어 기뻤지만, 런던과 마찬가지로 파리 역시 변해버렸다는 사실을 무시할 수 없었다.

전쟁은 양쪽 도시에 자원고갈과 의욕상실이라는 유산을 남겼으며, 1920년대와 1930년대에 그녀에게 기쁨을 안겨주었던 세계를 파괴했다. 하지만 그래도 파리는 런던을 고통의 구렁텅이로 몰아넣었던 폭탄세례에서는 간신히 벗어났다. 초현실주의는 실존주의에 자리를 내주었고, 이러한 조류는 낙관주의가 피부에 와닿을 만큼 돌아올 때까지 적어도 15년간 지속될 전망이었다. 실제적으로 결핍은 식량부터 물자에 이르기까지 모든 물가를 올려놓았다. 페기는 컬렉션을 비치할 넓은 공간이 필요했다. 그녀가 알고 있던 미술계는 이미 파리에서 사라져버렸다. 그림들을 보관해달라던 그녀의 부탁을 루브르 박물관이 어떻게 거절했던가를 확실히 기억하고 있는 그녀는 자신의 컬렉션을 보관하기에 프랑스가 합당한 곳인지 의심스러웠다. 무엇보다, 거주 겸용 갤러리로 적합한 장소는 어쨌든 돈이 들었다. 하지만 파리가 아니라면, 그리고 런던이 아니라면, 대체 어디로 가야 한단 말인가?

자서전에 굳이 언급하지는 않았지만, 파리에서 이처럼 머뭇거리고 있는 동안 그녀는 뉴욕에서 한 다리 건너 알게 된 메리 매카시와 그녀의 당시 남편이었던 보든 브로드워터를 길에서 우연히 만났다.

베네치아로 여행 중이던 그들은 그녀에게 동행을 제안했다. 페기는 기꺼이 응했다. 그녀는 베네치아에 대해 너무도 잘 알고, 그 도시를 사랑했지만 오랫동안 찾아가지 못한 터였다.

그들은 짐을 싣고 열차편으로 파리에서 출발했지만, 기차가 디종에서 고장나는 바람에 비교적 안락했던 1등칸을 포기해야 했다. 그들은 불편한 와중에도 로잔까지 갔지만, 메리가 병이 나는 바람에 여행은 그곳에서 중단될 수밖에 없었다. 매카시에 따르면, 페기는 메리 매카시를 보살펴주던 의사를 멋지게 희롱하며 며칠간 그들과 함께 지내다가 홀로 베네치아로 떠났다. 그들이 베네치아에 도착했을 때, 그곳에 이미 우아하게 자리잡고 있던 페기는 곤돌라를 타고 역에 나와 그들을 맞이했다. 그녀는 벌써 이탈리아를 대충 파악하고 있었으며, 베네치아를 정착하기에 이상적인 도시로 생각했다. 그 도시는 전쟁의 피해를 비켜갔고 생활비와 물가가 상대적으로 저렴했다. 달러 환율도 괜찮았을 뿐 아니라 관광객들에 의한 오염도 아직은 심각하지 않았다.

자신과 컬렉션이 들어가 살 집을 진작부터 구하러 나선 페기는 그 도시의 부동산 중개소를 거의 하나도 빠짐없이 찾아다녔다. 그곳에는 그녀에게 호소하는 본래의 아름다움과는 다른 무엇이 존재했다. 처음부터 끝까지 사람의 손길이 스며든 환경은 또 다른 도회풍의 섬 맨해튼을 제외하고는 어디서도 찾아보기 힘들었다. 페기는 물론 베네치아가 어떤 종류의 사교계를 품고 있는지 전혀 아는 바가 없었다. 하지만 설령 알았다 하더라도 계획을 바꾸었을 가능성은 희박하다. 메리와 보든이 도착할 무렵, 페기는 이미 토박이가 다 되어 있었다.

그녀는 메리와 보든의 이탈리아 여행에 즉각 합류했다. 그들이 베네치아에서 함께 보낸 시간에 영감을 받은 메리는 중편소설『관광안내원』(The Cicerone)을 썼다. 그 안에서 그녀는 페기를 잔인하다 싶을 정도로 정확히 묘사하고 있다. 메리는 훗날 페기를 그처럼 불유쾌하게 그린 것을 후회했다. 그녀가 페기에게 붙여준 이름—폴리 허케이머 그라베—은 다분히 악의적인 표현이었다. 페기가 자신의 회고록에 매카시에 대해 아무런 언급도 하지 않은 것은 당연했다. 나중에『관광안내원』을 읽고 난 페기는 격노했지만, 결국 두 여성은 그 소설로 인해 생긴 불화를 수습하고 화해했다.『관광안내원』이 품고 있던 통찰력은 어쨌든 부인할 수 없다.

그라베 양의 지식은 허점이 많았지만…… 그 판단만큼은 날카로웠다. 어떤 청부업자도 심지어는 남편조차도 그녀에게 바가지를 씌울 수 없었다. 그녀는 언제나 안경을 쓰고 식당 계산서를 일일이 확인했다. 남자들은 사실 그녀에게 상처를 입히고 그녀의 아파트에서 떠나갔지만, 한편으로 그녀가 겪은 이러한 불행들은 그녀의 자산을 열심히 늘려주었다. 지칠 줄 모르는 자아도취로, 인생은 곧 항해라는 것을 깨달으면서 그녀는 활기차게 자신의 삶을 희극에 빗대었다. 그녀는 언제나 자신의 영혼이 저지르는 실수를 비웃느니만 못했다. ……그라베 양은 물 위를 이리저리 기우뚱거리는 곤돌라 안에서는 파란만장하고 고립된 자신의 인생을 계속해서 떠들어댔으며, 베네치아의 작고 무더운 광장과 노동자 계급이 즐겨 찾는 식당과 더러운 교회에서는 토종 포도주처럼 얼굴이 벌개졌다. ……무자비하게 내리쬐는 태양 아래 노출되어 있던 그

녀의 까만 얼굴에는 햇볕에 그을린 흔적이 엿보였다. 그리고 그녀의 밝고 푸른 눈은 가장자리에 바른 선탠 파우더 너머로 반짝거렸다. 다만 그녀의 햇볕에 탄 가엾은 다리만이 그래도 덜 고달픈 인생이었음을 보여주었다. 그 다리는 아마도 해변을 걸었으리라. ……그라베 양은 세상에 모습을 드러내면서 마치 바싹 태워지고 구워지고, 거절과 실패의 바람에 고통받고 살갗이 튼 것처럼 보였다. 그라베 양은 자신의 소문에 대해 알고 있었다. 이는 그녀를 절반은 기쁘게 했지만 본질적으로는 그녀를 분개하게 했다. 그녀는 순진하게도 자기 행동의 궁극적인 목적을 인식하지 못했다. …… 누군가 그녀에게 가르쳐준 성적인 교제는 아름다움과 더불어 행동으로 신속히 옮겨졌으며, 여행을 할 때마다 그녀는 마치 성당 안에 총총걸음으로 들어가듯 천진난만하게 계속해서 사랑할 건수를 만들었다. 와인, 올리브, 쌉싸래한 커피, 바삭거리는 빵과 더불어 그 땅의 남자들은 대륙이 만들어낸 쓸 만한 특산품이었다. 그라베 양은 자신이 가진 배짱에도 불구하고 아직 완전한 여자로서의 경험은 하지 못했다. 또한 그녀의 배짱은 사실, 모든 것을 문자그대로 받아들이는 것으로 이루어졌다.

글은 이와 같은 맥락으로 좀더 이어진다. 페기의 성격에 대해 이보다 더 잘 묘사한 경우는 거의 찾아보기 어렵다. 그녀의 친척이자, 저명한 미국 발행인 로저 W. 스트라우스는 이렇게 언급했다.

"나는 페기의 이야기가 담긴 매카시의 책을 출판한 뒤 메리에게 말했다. '아시다시피, 나는 진짜로 당황했습니다. 내가 그녀와 잠을 자지 않은 유일한 남자인 것 같아서 말이지요. 내 말 뜻은, 그녀가

내게는 한 번도 잠을 자자고 청한 적이 없었다는 얘깁니다. 이걸 어떻게 해석해야 할까요? 정말로 내가 그렇게 매력이 없나요?'"

얼마 후 가을이 되자 페기는 뉴욕으로 돌아왔다. 누구나 결말의 시기가 다가왔음을 명백하게 인식했다. 마지막 시즌은 여전히 비중 있는 전시회로 치러졌지만, 페기의 마음이 이미 멀리 떠나버렸음을 그녀 곁에서 가까이 지내던 누구나 알 수 있었다. 그녀가 뉴욕파에 대해 관심이 시들해진 것처럼 보인 것은 어떤 이들에게는 유감스러운 일이기도 했다. 뉴욕파는 그녀의 도움 아래 이제 막 본격적으로 날개를 펼칠 찰나에 있었다. 또 어떤 이들은 그녀가 과연 그 뉴욕파에 개인적인 열정을 가지고 있기나 했는지 의심스러워했지만, 퍼첼, 그린버그, 스위니의 열정이 그녀의 마음을 돌아서게 했던 점만큼은 인정했다.

그녀의 결정이 이성적인 계산에 의거하지는 않았던 듯싶다. 그녀는 사려 깊지 못했고, 본능에 충실했으며, 결국에는 언제나 자기 좋을 대로 살았다. 결과적으로 베네치아행이 마치 은퇴처럼 비치기는 했지만, 나쁜 선택은 아니었다. 그로 인해 그녀는 1922년 무솔리니 집권 이래 현대미술에 굶주려 있던 그 나라를 자신의 컬렉션을 위한 영원한 안식처로 삼을 수 있었다. 그곳은 큰아버지 솔로몬의 컬렉션에서 충분히 멀리 떨어져 있어 고유의 정체성을 가지기에 충분했으며, 무엇보다 페기는 그곳을 사랑했다.

만약 그녀가 좁은 물속에 사는 대어(大魚)의 인생을 꿈꾸었다면 분명 실망했을 것이다. 베네치아에서 그녀는 이방인과 방문객들에게 유명인사로 비쳐졌고, 그녀도 그런 역할을 어느 정도 즐겼다. 하지만 이방인과 방문객들은 그처럼 가십이 난무하고 폐쇄적인 상류

계층의 엘리트 집단에 의해 좌지우지되는 이 작은 도시에서 상대적인 고독을 느끼며 살아갈 필요가 없었다. 그들은 또한 모두가 좀더 따스하고 기후가 좋은 곳으로 떠나버리고 난 뒤, 길고 습기찬 겨울을 외롭게 견딜 필요도 없었다.

그러나 이 모든 것은 미래의 일이었다. 이 당시 페기는 다시금 베네치아와 사랑에 빠져버렸고, 가능한 빨리 금세기 미술관의 문을 닫고 그 부산물들을 처분했으며, 컬렉션들을 창고에 집어넣고, 작별인사를 하고는 급히 되돌아갔다. 그녀는 절대로 감상에 빠져 뒤를 돌아보는 법이 없었다. 어려움에 직면할 때면, 그녀는 곧잘 그것을 극복해내곤 했다.

팔라초

페기는 베네치아에서 예술가 집단과 어울리고자 더 이상 시간을 낭비할 필요가 없었다. 1946년 초, 그녀는 그들이 자주 모이는 장소를 발견했다. 그곳은 칼레 라르가 산 마르코 광장 바로 북쪽에 있는 알란젤로 레스토랑이었다. 거기서 그녀는 식당 주인 형제들과 금세 막역한 사이가 되었다. 그들의 이름은 레나토 카라인(훗날 자동차 충돌사고로 사망했다)과 비토리오 카라인이었다. 친구가 된 비토리오는 베네치아에 정착할 곳을 찾는 페기를 도와주었으며, 그녀가 베네치아에 기반을 잡은 다음에는 기대에 부풀어 그녀 주변으로 모여드는 화가들과 함께 어울렸다. 1948~52년까지 비토리오는 페기의 '비서'라 불리며 일했지만, 정작 본인은 컬렉션의 비서로 더 만족감을 느꼈다. 그녀가 베네치아에서 컬렉션을 정리하는 데는 그의 공이 분명 컸다. 비토리오가 페기에게 행사한 영향력은 처음부터 지대했다. 그녀는 또 한 명의 멘토를 만난 셈이었다.

알란젤로 레스토랑은 아직도 그곳에 있는데, 벽은 온통 그림으로 가득 덮여 있다. 베네치아에서 자기 집을 구입하고 정착할 때까지,

페기는 그곳에서 정기적으로 식사를 했으며, 친구들과 어울리고 베네치아 사투리와 말싸움을 벌였다. 카라인 가족은 유서 깊은 컬렉터 집안으로 과거에는 화가들에게 음식을 제공하고 그 대가로 그림을 받기도 했다.

페기가 맨 처음 접촉한 사람은 추상화가 에밀리오 베도바와 주세페 산토마소였다. 컬렉터로서의 그녀의 명성은 이미 그녀를 앞서가고 있었고, 두 남자는 모두 감상과 연구를 목적으로 현대미술과 접촉하고 싶어 안달이 나 있었다. 이 때문에 그들은 그녀가 자신들의 후견인이 될 가능성 이상으로, 컬렉션을 베네치아로 공수해오려는 그녀의 계획에 열광적으로 반응했다. 두 사람 모두 베네치아 토박이로, 베도바는 사회주의에 헌신하고 있었다. 두 사람 다 위대한 예술가는 아니었고, 페기에게 특별히 개인적으로 관심을 가지고 있지도 않았다. 하지만 페기가 이탈리아에서 가족 대신으로 삼았던 모임의 일원이었다.

1947년 이곳으로 돌아온 이후 그녀는 다시 살 곳을 찾기 시작했다. 한눈에 반하고도 예의 바른 태도를 잊지 않는 백작부인부터 웨이터에 이르기까지 가능한 많은 이의 도움을 받아가며 집을 수소문했다. 그동안 그녀는 팔라초[130] 바르바로 꼭대기층을 임대해 살고 있었다. 대운하 바로 건너편인 이곳은 얼마 후 그녀가 여생을 보낼 팔라초에서 그리 멀지 않았다. 팔라초 바르바로 3층에는 보스턴의 귀족 집안인 커티스 가문이 1875년부터 살고 있었으며, 당시 로버트 브라우닝이 방문객으로 자주 드나들었고, 그 후로는 예술가들의 교제 장소로 자리잡았다. 커티스 부부의 육촌 존 싱어 서전트는 1898년에 살롱에서 가족화를 그렸고, 헨리 제임스는 그곳에 머물면

서 근사한 도서실에서 『비둘기의 날개』(*The Wings of the Dove*, 1902년 출간)를 집필했다.

커티스 부부는 페기를 팔라초 꼭대기층으로 초대했고, 페기는 그곳에서 약 8개월 동안 머물렀다. 페기는 그 집을 구입하려 했지만 그녀의 자유로운 생활방식은 안주인 니나 커티스와 자꾸 충돌을 일으켰고, 그렇지 않더라도 커티스 부부는 집을 팔 생각이 없었다. 바르바로의 현 주인 패트리셔 커티스 비가노는 그 시절을 다음과 같이 회상했다.

"소녀 시절 나는 부모님과 함께 아파트를 올라가 그녀를 방문했다. 그녀는 그리 작지 않았던 식당을 침실로 개조했다. 그녀는 훗날 팔라초 베니에르 데이 레오니의 침대에서도 볼 수 있었던 아름다운 모피를 가지고 있었다. 침대 위에는 그녀의 유명한 애완견들이 있었다. 어린 마음에 이 모습은 아주 낯선 광경이었다. 침대 위에 강아지가 있다니. 하지만 동시에 그녀는 무엇인가 두려워하고 위협당하는 것처럼 보였다."

바르바로에는 엘리베이터가 없어서 위층으로 출입하려면 안마당에서 시작되는 가파른 돌계단을 올라가야만 했다. 페기의 개들은 그 계단을 오를 수 없었으므로 그녀가 안고 다녔다. 그야말로 절벽처럼 가파랐다.

1947년 말 베네치아에 찾아온 로렌스와 진 베일은 페기를 방문했다. 술(과 어디선가 조달한 돈)을 잔뜩 들고 찾아온 그들은 카프리에 있는 케네스 맥퍼슨이 지은 빌라에 함께 가자고 페기를 설득할 셈이었다. 이탈리아에는 동성애를 금하는 법령이 없어서 전후에 수많은 외국인 동성애자들이 이 나라를 동경하고 있었다. 그녀가 쓴 다소

기괴한 내용의 편지들에 따르면 페기는 여기서 양성애를 기본으로 다양한 방법을 추가하며 성적으로 또 다른 방탕한 나날을 보냈다. 하지만 그녀는 동성애 모임에서 마음이 통하는 동료를 더욱 손쉽게 만날 수 있었다. 그녀는 크리스마스를 지낸 뒤 베네치아로 돌아와 팔라초 바르바로 꼭대기층에 틀어둔 그녀의 편안한 둥지 안으로 들어갔다.

그로부터 오래지 않아 바다 건너 방문객들이 속속 찾아들기 시작했다. 처음 시작된 그 물결은 그녀의 여생 내내 이어졌다. 버나드와 레베카 라이스 부부가 도착했다. 그들은 에밀리와 화이트 앤젤이 그 지역에 사는 잡종들한테서 좋지 않은 점을 배우고 있다는 페기의 투정 가득한 편지를 받고 라사 압소 수컷 한 마리를 데리고 왔다. 이 새로운 손님에게는 흰색 털 때문에 페코라(양)라는 이탈리아 이름이 붙여졌고, 페기가 애완동물을 적절히 교육시키지 못했다는 소리를 들을 만큼 동네 주변을 돌아다니며 못된 짓만 일삼았다. 하지만 그 강아지는 결국 구겐하임의 집에서 환영을 받았고, 라이스 부부는 투자에 대한 훌륭한 답례 겸 크리스마스 선물로 폴록의 「대성당」(Cathedral)을 받았다. 페기는 재산 증식을 위해 라이스로부터 자본에 관한 지식을 적극적으로 습득했다. 훗날 다시 한 번 그의 조언으로 그녀는 폴록의 작품 34점을 텔아비브 미술관에 기증했다.

초기에 찾아온 손님 중에는 『금세기를 넘어서』를 읽고 감명을 받은 스물다섯 살의 캐나다 출신 동성애자 사진작가 롤로프 베니(본명은 윌프레드 로이 베니)가 있었다. 그림에서 사진으로 전향한 이 비범한 천재는 고대 및 고전주의 세계를 찍은 기념비적인 사진작가로 이름을 남겼다. 그는 1941~52년에 국제적으로 스물다섯 번의 개인

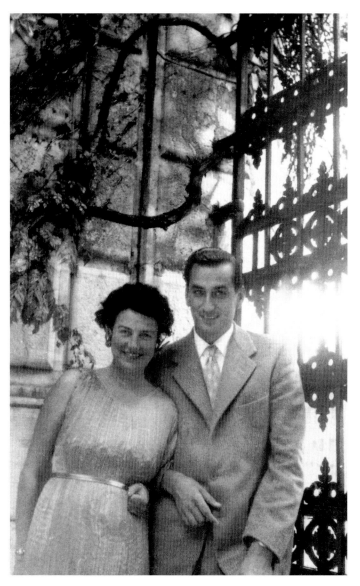

마지막 연인 라울 그레고리와 페기. 팔라초, 1950년대 초반.

위 팔라초의 자기 침대 위에서 라사 압소종 개들로 둘러싸여 있는 페기.
벽에는 칼더가 제작한 실버 헤드보드가 보인다. 데이빗 포터는 그녀와 함께
잠자리를 한 뒤 위에 달린 두 마리의 물고기를 가지고 놀곤 했다고 회상했다.
아래 팔라초 베니에르 데이 레오니, 대운하 쪽 정면. 1960년대.

팔라초 안의 드로잉 룸에서, 페기.

에드워드 멜카스가 만든 두 쌍의 석고 선글라스 중 하나인 '나비'를 쓰고 있는 페기.
멜카스가 그녀를 위해 특별히 제작한 것이다. 팔라초의 옥상, 1950.

앨 허쉬펠드가 그린
1958년 베네치아
'해리의 바'(Harry's Bar)에
있는 유명인사들.

1 허쉬펠드와 그의 아내
그리고 딸 2 바바라 허튼
3 캐서린 헵번 4 게리 쿠퍼
5 잔 카를로 메노티
6 페기 구겐하임
7 오손 웰스
8 프랭크 로이드 라이트
9 조 디마지오
10 트루먼 커포티
11 어니스트 헤밍웨이

자신의 휴대용 수동 타자기
앞에 앉아 활짝 웃는 페기.

천사의 성기로 '담배를 피우는' 흉내를 내는 장 아르프.
1960년 이전 마리노 마리니의 기마조각상 「성채의 천사」에서 떼어냈다.

「성채의 천사」를 어루만지고 있는 페기. 이 사진에는 조각상에 성기가 붙어 있지 않다.
팔라초 베니에르의 운하 쪽 테라스에서.

곤돌라에 탄 페기와 신드바드. 당시 파리에 살던 신드바드는
두 번째 아내와 가족을 이끌고 베네치아를 방문했다.

검정색과 금색으로 수놓은 켄 스콧의 드레스(1966)를 입고
멜카스의 '박쥐' 선글라스를 착용한 페기.

브란쿠시 작 「공간의 새」와 페기.

페기가 여러 세월에 걸쳐
모아둔 자신의 여권 사진.

찰스 셀리거가 그린
하워드 퍼첼의 초상화.
그는 뉴욕 시대에 페기의 중요한
조언자 중 한 명이자 잭슨 폴록을
최초로 발굴한 사람으로 추정된다.

전을 열었으며, 1955년에는 허버트 리드의 초청으로 런던 동시대 미술협회에서 처음으로 본격적인 전시회를 가졌다. 만약 페기와 친하게 지내고 싶다면 본인이 강도가 아니라는 점, 그리고 지출은 이유를 불문하고 각자 부담할 준비가 되어 있다는 점을 그녀에게 확신시켜줄 필요가 있었으며, 이런 점을 롤로프는 충분히 이해했다. 페기와 그는 좋은 친구가 되었다. 편지에서 그녀는 그를 '밍크시'라고 불렀다.

그녀는 자신을 위협하지 않는 사람들과 지낼 때 가장 편안해했다. 그러나 동시에 자신보다 지적으로 뛰어나서 자기한테 자연스럽게 영향을 미치는 동료를 좋아했다.

적당한 집을 구하려는 노력은 계속되었지만, 이는 1948년 초 제24회 비엔날레에 그녀의 컬렉션들이 초대를 받으면서 잠시 중단되었다. 1890년대 중반부터 시작되어 2년에 한 번씩 베네치아에서 개최되는 이 국제적인 컨템포러리 아트 페어에는 전 세계 주요 국가들을 위한 전시관이 각각 별도로 마련되었다. 그러나 전쟁과 무슬리니가 개입하는 동안 비엔날레는 가장 극단적인 취향의 호전성을 표현한 미술들이 주류를 이루기도 했다.

당시 내전에 시달리던 그리스는 독자적인 전시관을 마련할 수 없었다. 산토마소는 비엔날레의 비서실장 로돌포 팔루치니에게 그 공간을 페기에게 제공하자고 제안했다. 르네상스 미술의 추종자였던 팔루치니는 기쁜 마음으로 페기를 찾아와 비엔날레를 제안했다. 하지만 페기는 그가 독재적인 성격의 소유자임을 눈치 챘다.

"그는 마치 주교가 보낸 신부와도 같았다."

그런데도 그녀는 우쭐해져서 그 기회를 기쁘게 받아들였다. 이는

베네치아에서 자신의 입지를 키울 보조장치로 아주 유용했다. 그녀의 다음 글귀는 매우 유명해졌다.

"나 자신이 유럽에 새롭게 탄생한 하나의 국가가 된 기분이었다."

동시에 그녀는 각 나라의 컬렉션들과 경쟁하면서 자신의 작품들이 팔리지 않을까봐 전전긍긍했다. 그녀에게는 뉴욕과 런던에 친하게 지내던 친구며 동료들이 아직 남아 있었으므로, 잠시 떠나 있던 예술계의 중심 동향을 따라잡으려고 열심히 노력했다. 하지만 그녀는 뉴욕을 떠난 이후의 시간에 크게 의미를 두지는 않았다.

페기의 컬렉션들을 미국에서 이탈리아로 옮겨오는 데 필요한 각종 절차와 비용, 그리고 보험료는 비엔날레에서 부담했다. 그리스관은 이후 이탈리아 조각가 카를로 스카르파의 손길을 거쳐 새롭게 복원되었다. 전쟁 이후 여러 해 동안 입지를 무시당해오던 전시회가 제대로 된 국제행사로 거듭나기 위해서는 상당한 재건 과정을 거쳐야 했다. 미국관이 뒤늦게 열리는 덕분에 페기는 유럽에 뉴욕파의 실체를 소개한 최초의 인물이 되었다.

이탈리아 대통령 루이지 에이나우디의 개회사로 6월 6일 비엔날레는 막이 올랐다. 기념식 후 그는 각 전시관을 잠깐씩 돌아보았고 페기의 전시관을 마지막으로 방문했다. 그녀는 자신의 이름(마거릿)이 국기를 대신한다는 것을 보여주려는 듯[131] 거대한 데이지꽃 귀고리를 걸고 그를 맞이했다. 비엔날레의 언론 겸 출판 사무국장 엘리오 초르치 백작의 주선으로 그녀는 대통령 앞에서 약 5분간 현대미술을 개괄적으로 소개할 기회를 얻었다.

페기는 여전히 인정받기를 갈구했지만, 여기에는 버나드 베런슨을 만나고 싶은 불순한 의도도 포함되어 있었다. 그는 위대한 르네

상스 미술사학자이자 젊은 시절 그녀의 스승으로, 그녀는 그의 저작들을 통해 미술이라는 세계에 입문했다. 베런슨은 비엔날레에 찾아와 그녀의 전시관을 방문했으며, 당연히 그녀의 컬렉션을 보고 경악을 금치 못했다. 하지만 폴록과 에른스트의 작품은 한동안 주의 깊게 감상했다.

"그가 내가 서 있는 단 위로 올라왔을 때, 나는 그에게 인사를 건네며 그의 책을 얼마나 열심히 공부했는지, 그 책들이 얼마나 큰 의미로 다가왔는지를 설명했다. 그러자 그가 이렇게 대답했다. '그런 사람이 대체 왜 이런 작품들을 좋아하는 거요?' 그가 현대미술을 얼마나 혐오하는지 미리 알고 있던 터라 나는 이렇게 말했다. '제게는 올드 마스터들을 감당할 여유가 없었거든요. 아무튼 나는 한 시대의 미술을 보호하는 것을 소명으로 여기고 있답니다.' 그가 대답했다. '당신은 나를 찾아왔어야 했소. 친애하는 부인, 나라면 그림을 싸게 사는 법을 가르쳐주었을 텐데 말이오.'"

헨리 무어, 존 로센스타인과 함께 종전 뒤 처음으로 열린 비엔날레에 참여했던 화가 데릭 힐은 이 만남에 대해 또 다른 기록을 남겼다.

"페기는 베런슨에게 부리나케 달려가 말했다. '오, 지금이야말로 내 인생에서 가장 위대한 순간이에요 베런슨 씨. 당신은 내게 그림이 무엇인지 가르쳐준 최초의 스승이랍니다.' 그러자 그는 주변을 둘러보며 대답했다. '친애하는 부인, 내가 마지막 스승이 아니라는 사실이 얼마나 비극인지 모르겠소.'"

베런슨과 페기는 훗날 피렌체에 있는 베런슨의 별장 '이 타티'에서 재회했다. 그는 그녀에게 이 다음에 죽으면 컬렉션을 누구에게 물려

줄 것인지 물어보았다. 그녀는 눈 한 번 깜빡이지 않고 대답했다.

"당신에게요, 베런슨 씨."

그렇지만 적어도 베런슨은 그녀의 그림에 대해 프로답게 반응했다. 베네치아의 귀족 피냐텔리 공주의 감상은 더욱 흥미진진했다. 페기를 방문한 그녀는 "이 무시무시한 그림들을 모두 운하 속에 던져버리는 것만이 당신이 행복한 안식을 찾을 수 있는 유일한 방법이랍니다"라며 소감을 말했다. 이러한 태도는 수많은 베네치아인들이 컬렉션에 대해 가지고 있던 생각을 대변하는 것이었다. 그들은 르네상스와 바로크 미술에 익숙해 있었다. 오늘날조차도, 스쿠올라 산 로코 또는 아카데미아의 음침한 화려함을 감상한 뒤 '페기 구겐하임 컬렉션'에 입문하는 것은 신선한 충격으로 다가온다. 어떤 이들은 이처럼 첨예한 대조가 컬렉션을 실제보다 돋보이게 한다고 주장했다.

비엔날레는 여름 내내 이어졌고 페기의 참여는 대대적인 호응을 불러일으켰다. 그러나 칼더의 모빌은 사고로 내던져져 산산조각나버렸으며 데이빗 헤어의 조각도 도둑맞았다. 여러 해 동안 현대미술을 즐길 기회를 박탈당했던 이탈리아인들은 그것을 만회하기 위해 할 일이 많았다. 페기의 전시관은 최고의 방법 중 하나였다─그곳에 선보인 136점의 전시작들은 20세기와 미국 현대작품들의 단면도를 가장 위대한 형태로 제시했다─각 국가별 전시관은 자국의 화가들을 홍보하는 추세였기 때문에 모든 작품이 반드시 훌륭하지는 않았으며 안전 지향적이었다. 오스트리아는 에곤 실레를 보여주었다. 벨기에는 폴 델보와 제임스 앙소르, 그리고 마그리트를 선보였다. 프랑스는 브라크, 샤갈, 립시츠, 조르주 루오를, 영국은 헨리 무

어와 (좀더 범위를 넓게 잡아) J.M.W. 터너를, 그리고 미국은 배지 오티스, 파이닝어, 고르키, 에드워드 호퍼, 조지아 오키프, 그리고 로스코를 가져왔다. 이탈리아관에서는 산토마소와 베도바가 전시되었다.

페기에게 이 전시회는 구겐하임 죈이나 금세기 미술관의 개관을 되풀이하는 것이나 다름없었다. 그녀는 그 다음 비엔날레에도 계속 참가하여 눈에 띄는 그림을 구입하거나 예술계 친구들에게 파티를 주선했을 뿐 아니라, 때때로 전시회를 위해 작품을 대여해주기도 했다. 해가 갈수록 그들의 관계는 시들어갔지만, 그녀의 관심과 열정은 현대미술의 지속적인 발전과 함께했다. 물론 이는 치솟는 그림값 때문이기도 했다.

1948년은 그녀가 이탈리아에 정착한 역사적인 해였다. 베네치아 비엔날레 이후 다른 도시에서도 그녀의 컬렉션을 초청했다. 그 가운데에는 토리노 시도 있었지만 시 의회가 과거 파시즘의 감각으로 그림들을 퇴폐적 예술로 간주하는 바람에 마지막 순간에 제안이 철회되었다. 반면 피렌체는 1949년 초 전시회를 3회 연속으로 개최했다. 스트로치 궁 지하에 있는 '스트로치나' 화랑은 한번에 모든 것을 보여주기에 너무 협소했다. '스트로치나'는 간소하게 만들어진 비엔날레 카탈로그를 가져다가 훨씬 전문적이고 수준 높은 책자로 재편집했다. 페기는 이 인쇄물을 그녀의 컬렉션 카탈로그를 위한 모범으로 삼았다. 그녀는 롤로프 베니 집에 머물다가 전시회 개최 기간이면 피렌체로 옮겨 사교생활을 활발하게 이어갔다. 그녀의 지인 중 한 명은 페기가 그 시대에 '그려진 모든 그림'을 다 가지고 있다며 놀라

움을 표현했다. 컬렉션은 피렌체에 이어 밀라노에도 초대되었고 그
후 이탈리아 여러 도시를 순회했다.

한편, 베네토 박물관 및 미술관 관장 시절 페기와 친구가 된 고명
한 큐레이터 조반니 카란덴테는 1960년대 로마 베네치아 궁에 전시
회를 유치하려다 실패했다.

"당시 나는 그곳 예술감독으로 있었다(그 프로젝트는 생각의 여
지가 없을 만큼 부당하고 시기심 많은 관료주의와 정치적 간섭으로
인해 무산되었다). 페기가 분개한 주된 이유는 저 유명한 팔라초의
발코니를 가로질러 자신의 이름을 멋지게 걸어놓지 못한 데 있었다.
그곳은 유대인에 대해 가장 사악한 증오심을 품은 장소로 악명이 높
았다."

그럭저럭 페기는 투어가 끝나면 컬렉션을 어떻게 처리해야 할지
고민할 순서에 접어들었다. 가장 큰 문제는 이탈리아 정부에 의해
제기되었다. 비잔틴 조세 법원은 그녀가 이탈리아 내에서 컬렉션을
사유재산으로 가지고 있으려면 엄청난 관세를 지불해야 한다고 판
결했다. 이는 전체 시가의 3퍼센트에 이르는 금액이었다. 그녀는 이
세금을 어떻게 해서든 피해보려 했고 심지어 세금을 완화해주면 그
대가로 사후에 컬렉션을 이탈리아에 기증하겠다고까지 제안했다.
이 계획은 결국 1948년 초르치 백작의 도움으로 그녀가 그림과 조
각들을 위한 이상적인 장소를 발견하면서 없던 일이 되었다.

대운하 도르소두로 둑 위에 서 있는 팔라초 베니에르 데이 레오니
132)는 산 마르코 운하에 있는 아카데미아 브리지 바로 밑에 위치하
고 있다. 이 팔라초는 페기가 구입하기 거의 200년 전 베네치아의
유서 깊은 베니에르 가문을 위해 지어진 것으로, 소문에 의하면 안

뜰에 사자 한 마리를 기르고 있었다고 한다. 팔라초 이름에서 엿볼 수 있는 사자에 대한 암시는 아마도 운하 쪽 건물 정면에 연이어 조각된 사자 머리상에서 유래되었을 것이다. 산 마르코 광장의 사자상은 또한 베네치아의 상징이기도 하다.

건물은 더디게 지어지다가 1797년에 프랑스가 베네치아를 침략하면서 1층과 지하실만 완공된 채 영원히 미완성으로 남았다. 베네치아의 여러 팔라초 가운데에서도 이 건물은 외관이 유달리 독특하다. 페기가 살던 시절에는 담쟁이덩굴이 길고 낮은 건물의 정면을 빽빽하게 뒤덮고 있었지만 오늘날에는 하얀색으로 칠해져 단순하고 현대적인 면모를 보여준다. 미완의 건축물이어서 시의 까다로운 건축법에 구속받을 필요가 없다는 점이 페기에게는 이점이 되었다.

그 건물은 페기의 컬렉션을 전시할 수 있는 넓은 방뿐 아니라 그보다 훨씬 넓은 주거 공간을 보유하고 있었다. 페기는 주거와 미술을 분리하기보다는 미술작품이 걸려 있는 가정집처럼 꾸몄다 (물론 사생활을 위한 방은 몇 개 남겨두었다). 게다가 여기에는 베네치아에서 가장 넓은 정원이 있었다. 베네치아는 정원이 보기 드문 도시다.

이 건물에 살던 역대 주인 가운데에는 두 명의 외국인 여성이 있었다. 1910년 이곳은 잠시 동안 루이자 카사티 후작부인의 소유였다. 보헤미안 출신의 부유한 사교계 명사이자 팜므 파탈이었던 그녀는 팔라초를 온통 금박을 씌운 흑백 장식으로 꾸며놓았다. 이 원칙은 하인들에게까지 적용되어서, 그들은 그녀가 주최한 파티에서 금박 말고는 아무것도 몸에 걸칠 수 없었다. 그녀는 목에 다이아몬드를 두른 치타 두 마리를 길렀으며, 계절이 바뀔 때마다 로마에 있는 자

신의 저택에서 흑백 대리석 마루를 흠집 하나 없이 베네치아로 공수해왔다. 그녀는 산 마르코 광장에서 일반인의 출입을 금하고 개인적인 파티를 열기도 했다. 1957년 나이츠브리지의 원룸 아파트에서 사망할 당시, 그녀는 오늘날 시가로 약 4,000만 달러에 이르는 빚을 지고 있었다.

그 후 그곳에는 디아나 카스틀레로세 자작부인이 살았다. 그녀는 카사티가 떠나고 얼마 후인 1938년에 이 저택을 사들인 다음 재정비를 하고 나서 더글러스 페어뱅크스 주니어에게 1년간 임대해주었다. 데릭 힐은 디아나 카스틀레로세를 "그 누구보다도 가장 멋지고 매력적인 사람"이라고 기억했다. 그녀는 세실 비턴[133]과 일련의 애정 관계를 가졌으며 페기가 물려받은 실내장식을 꾸민 당사자였다. 그녀는 움푹 파인 욕조를 포함한 여섯 개의 대리석 욕탕을 설치해놓았다. 카스틀레로세는 또한 베르너 영주의 익살스러운 실화소설 『래드클리프 홀의 소녀』(*The Girls of Radcliff Hall*)에서 유일한 남자 주인공으로 묘사되었다. 여학생 또는 그들의 연인으로 변장한 이 소설의 다른 (여자) 주인공들은 물론 실제로는 세실 비턴, 올리버 메셀, 피터 왓슨 등 모두 남자들을 묘사한 것이다.

페기가 카스틀레로세의 오빠한테서 이 저택을 약 6만 달러에 사들일 당시 팔라초는 전쟁의 참화로 황폐해져 있었다. 그녀는 즉시 인테리어를 세부적으로 점검하고, 평지붕을 개조했으며(그녀는 이곳을 일광욕장으로 만들어 초봄이 시작될 무렵이면 벌거벗고 일광욕을 즐겼다. 이는 운하 반대쪽 둑에 있는 팔라초 '프레페투라'의 하인들에게 즐거움을 안겨주었지만 점잖은 베네치아 집안 사이에서는 의견이 분분했다), 정원을 다시 꾸미는 일에 착수했다. 정원은 곧이

어 조각공원으로 바뀌었다. 본래 정원은 영국식으로 꾸며졌지만, 훗날 런던 테이트 갤러리의 관장 노먼 레이드 경이 독특하면서도 기대 이상으로 훌륭한 장미 정원으로 꾸며주었다. 정원에는 고목들과 화려한 우물이 있었다. 페기는 비잔틴식 대형 대리석 왕좌를 가져다놓고는 말년에 종종 애완견들을 데리고 그곳에 앉아 사진을 찍곤 했다. 오늘날 팔라초의 운하 쪽 앞마당 화단에는 그녀의 추억을 담은 데이지꽃이 한창 피어나곤 한다.

그녀는 실내를 흰색으로 현대적이고 세련되게 장식했다. 그러나 개인 전용 객실과 도서실에 지난 10년간 칠해져 있던 짙은 남색은 그대로 두었다. 1959년에 그녀는 친구 로버트 브래디에게 편지를 썼다.

"나는 내 객실을 불교 승복처럼 노란색으로 칠할 참이에요."

이 계획을 실행에 옮겼는지는 알 수 없지만, 사진에 찍힌 그 벽은 흰색으로 칠해져 있다. 거실에는 엘시 드 울프가 흰색 인조가죽(애완견 때문이었지만, 어떤 경우든 페기는 인테리어 디자인에 크게 관심을 두지 않았다)으로 만든 소박한 모양의 거대한 소파와 깔개, 유리로 만든 커피 탁자, 책 선반, 그림 및 조각들과 함께 드문드문 아프리카 서적들이 비치되었다. 본래 이탈리아 정부는 그녀의 개인적인 향락을 좀처럼 허락하지 않았다. 세금을 내지 않았기 때문에 컬렉션은 아직까지 이탈리아에 공식적으로 자리를 잡지 못한 채 대부분 카페사로[134]에 보관되어 있었다. 그래서 페기는 당분간 컬렉션의 일부를 소개하는 작은 전시회로 만족했다. 그중에는 영국 문화원의 마이클 콤 마틴이 기획한 영국 미술전도 있었는데, 그는 좋은 친구가 되었다.

팔라초 베니에르 데이 레오니의 식당에는 식탁과 주목나무 오두 막집에서 공수해온 거대한 이탈리아산 상자가 있었다. 둘 다 페기가 로렌스와 살던 시절 애초에 베네치아에서 살기로 마음먹고 구입한 것들이었다. 칼더가 만든 은제 헤드보드는 침실에 배치되었고 한쪽 벽면에는 렘바흐가 그린 그녀와 베니타의 어린 시절 초상화가 보석 컬렉션들과 함께 걸려 있었다. 벽은 청록색으로 칠해졌다. 1층에 있는 사생활을 위한 방들은——식당을 제외하고——대체로 운하를 마주 보고 있었다. 정원이 내다보이는 방들은 하인들의 숙소나 전시 공간으로 할애되었다.

'팔리'(pali)는 팔라초마다 바깥 대운하에 곤돌라를 밧줄로 묶어 두기 위해 세워둔 기둥을 의미한다. 전통적으로 팔리에는 팔라초가 속한 가문의 색깔이 이발소 표시처럼 줄무늬로 칠해졌지만, 지금은 한 집안 전체가 사는 팔라초가 한 군데밖에 남지 않았다. 대부분의 팔라초는 아파트로 개조되어 공간을 나누어 쓰고 있다. 페기는 그녀의 팔리를 가장 좋아하는 색깔——청록색——과 흰색으로 칠했다. 곤돌라는 청록색 띠를 두른 흰색으로 치장했다.

애초에 그녀는 개인 곤돌라를 위해 두 명의 사공을 데리고 있었다. 당시에는 한 명은 앞에서, 한 명은 뒤에서 노를 저어야 했으므로 두 명이 필요했다. 오늘날에는 사공 혼자서 곤돌라를 모는데, 이는 여객선과 수중택시가 등장하면서 교통수단으로서의 의미가 퇴색하고 다만 관광업을 위해서만 명맥을 유지하고 있기 때문이다. 페기는 베네치아에서 개인 곤돌라를 소유했던 마지막 인물이었다. 전통적으로는 보트의 앞뒤에 술이 장식된 띠를 두른 기병들이 앉았지만 페기는 대신 라사 압소들을 앉혔다——사진으로 보자면 그들은 산 마

르코 광장에 뒷발로 서 있는 작은 사자들을 닮았다. 매일 오후 네 시 간씩(나중에는 두 시간으로 줄었지만)의 곤돌라 산책은 그녀가 경배 해 마지 않아 찾아온 도시에서의 일과 중 하나로 빠르게 정착했다. 초대받은 손님들은 이러한 기쁨을 함께 누렸다. 마거릿 바는 화가 솔 스타인버그에게 말했다.

"그녀는 분명 당신을 곤돌라에 태울 거예요, 만약 그녀가 당신 손 을 잡는다면, 그냥 내버려두라고 제안하고 싶군요. 그녀가 당신에게 제공하는 즐거움에 비하면 그건 하찮은 보답에 불과할 테니까요."

그녀는 1949년 초 팔라초로 이사했다. 베네치아인들은 얼마 안 있어 그녀를 '개와 함께 다니는 미국인'(L'Americana con i cani) 이나 나중에는 '집정관 부인'(La Dogaressa)이라고 불렀다. 후자는 항상 그녀를 비아냥거릴 때 사용되었다. 베네치아 사교계는 새로운 이방인을 받아들이는 데 시간이 걸렸다. 페기의 컬렉션은 아직 인정 받지 못하고 있었으며 그녀가 유대인이라는 점 역시 도움이 되지 않 았다. 카포스카리에서 온 지방 대학생들은 그녀를 놀려주려고 그녀 집 정원 주변에 죽은 새끼고양이들을 던져놓곤 했다.

바로 이즈음 비토리오 카라인이 컬렉션 카탈로그를 검토하는 첫 번째 임무를 띠고 페기와 합류했다. 그들의 협력은 화가 피터 루타 가 제안한 것이었다. 1924년 신드바드보다 한 해 늦게 태어난 카라 인은 페기에 대해 "그녀는 내게 친절했다. 필요할 때면 언제나 돈을 주었고 마치 아들처럼 대해주었다"고 회상한다. 그는 공식적인 계약 이나 임금 없이 그녀를 위해 일했다.

페기에게도 동료가 없지는 않았다. 앵글로 아메리칸 모임이 비공

식 클럽으로 애용하는 해리의 바가 있었는데, 페기는 그곳에서 자주 식사를 하면서 계산서를 꼬치꼬치 확인하곤 했다. 유럽과 미국의 각 지역에서 손님들이 끊임없이 찾아왔고 그들을 접대하는 비용에 그녀는 초조해지기 시작했다. 그런데도 그녀는 파티를 즐겼으며 헤일 하우스에서의 방식대로 저렴한 와인과 스낵을 제공했다. 좋아하는 손님들과 오랜 지기들은 즐거움을 누릴 수 있었다. 1950년대 초에는 허버트 리드가 그의 정부이자 체코의 무명 화가인 루스 프란켄과 함께 찾아왔다. 페기는 바람난 자신의 예전 스승을 교묘하게 속이는 데 재미를 붙였다.

그녀의 방명록은 여전히 엄청난 분량을 자랑했으며 가족부터 미술가 친구나—시간이 흘러 그녀의 명성이 널리 퍼지면서—영화배우에 이르기까지 들고 난 사람들이 쓰고 그린 작은 드로잉과 삽화와 시들로 채워졌다. 초창기 방문객 중에는 뫼동에서 돌아와 무엇을 했는지 말하고 싶어 안달이 난 넬리 반 두스부르흐도 있었다. 페긴과 장 엘리옹은 1947년 태어난 파브리스와 1948년 태어난 데이빗의 부모가 되어 있었다. 그리고 알베르토 자코메티, 찰스 헨리 포드, 파벨 첼리체프가 찾아왔다. 방명록에 기재된 자필 서명 컬렉션은 타의 추종을 불허했다. 호안 미로, 마르크 샤갈, 장 콕토, 솔 스타인버그와 그의 아내이자 화가인 헤다 스턴, 헤이포드 시절의 식구들, 그리고 세실 비턴이 이른 시기에 그녀를 방문했다. 또 다른 방문객으로는 앨프리드 바, 헨리 무어, 버질 톰슨 같은 오랜 친구들뿐 아니라 서머싯 몸, 테네시 윌리엄스, 조지프 로지, 폴 뉴먼, 이고르와 베라 스트라빈스키 부부가 있었다. 구겐하임 죈 시절의 친구로 와인 헨더슨도 찾아와주었다. 어떤 이들은 와서 술을 마시거나 식사만 하고

갔고, 어떤 이들은 며칠씩 머물렀으며, 어떤 이들은 때때로 몇 주씩 있다가 가곤 했다.

베네치아 여행 중 페기의 집이 하나의 필수 코스가 되자, 갈수록 사생활을 방해받고 있다는 생각에 페기는 전전긍긍하면서 이를 자제하기 시작했다. 결코 은둔하지는 않았지만, 이용당할지도 모른다는 그녀의 오랜 피해의식은 자신이 받아들인 사람들을 경계하게 만들었다. 당연히 외로움이 뒤따랐고, 국외 추방자들의 작은 모임과도 시비가 붙었다. 그녀는 여생을 베네치아에서 보내고 있던 에즈라 파운드와 그의 아내 올가 루지는 쳐다보지도 않았다. 전쟁이 벌어지는 동안 파운드가 파시즘을 지지했기 때문이었다.

페기의 손님들은 매번 고마워하지만은 않았다. 트루먼 커포티는 1950년대 후반에 이곳에서 몇 주간 머문 뒤 1955~56년 「포기와 베스」(Porgy and Bess) 순회공연차 소비에트 연방으로 가서 『뮤즈의 계시가 들린다』(*The Muses are Heard*, 1957)를 집필했다. 커포티는 책을 통해 동시대 인물들에게 마음대로 폭력을 행사했으며, 사후에 출판된 '미완성 소설' 『응답받은 기도』(*Answered Prayers*)에서는 페기 역시 예외가 될 수 없었다. 결혼한 내레이터 P.B. 존스는 그녀를 이렇게 떠올렸다.

나는 구겐하임 가의 여성과 결혼할 뻔했다. 그녀는 나보다 서른 살 아니면 더 연상이었을 것이다. 만약 내가 결혼했다면, 그것은 그녀에게 만족해서가 아니었을 것이다──틀니를 덜걱거리는 습관은 심지어 긴 머리의 버트 라[35]처럼 보였다. 하얗고 아담한 팔라초 데이 레오니에서 베네치아의 겨울밤을 보내는 것은 근사한

일이었다. 그녀는 그곳에서 열한 마리의 티베트산 테리어와 스코틀랜드 출신의 집사 한 명을 데리고 살았다. 집사는 항상 연인을 만나러 런던으로 도망치기 일쑤였지만, 그의 고용주는 이에 대해 불평하지 않았다. 왜냐하면 속물인 그녀는 집사의 연인이 필리프 왕자의 하녀라고 들었기 때문이다. 숙녀가 주는 고급 레드 와인을 마시고 그녀가 큰소리로 자신의 결혼생활과 애정행각에 대해 떠들어대는 것을 듣는 일도 즐거웠다. 그녀가 거느린 한 부대의 기둥서방 가운데 사무엘 베케트의 이름을 듣고 나는 깜짝 놀랐다. 부자이며 세속적인 유대인 여자와 『몰로이』(*Molloy*)며 『고도를 기다리며』(*En attendant Godot*)를 쓴 수도승 같은 작가라니, 그 이상하고 기괴한 조합은 상상도 하기 힘들었다. 이는 베케트와…… 그리고 그의 과장된 초연함, 준엄함을 의심하게 만들었다. 당시의 베케트처럼, 작품을 발표하지 않는 고갈된 저술가라면 그 흔해빠진 미국 광산의 상속녀를 연인으로 취한 데에는 사랑 말고 다른 이유는 없었을 것이다. 나 역시 그녀에게 감탄했지만 그렇더라도 나는 그녀의 재산에 약간의 관심은 있었다. 그런데도 어떠한 시도도 하지 않고 그녀를 멀리 떠난 유일한 이유는 자존심 때문이었고, 그 때문에 나는 누가 봐도 뻔한 바보가 되어버렸다.

찾아오는 손님들처럼, 라사 압소들도 새끼를 낳기 시작했다. 페기는 보통 예닐곱 마리를 키웠으며, 해가 거듭될 때마다 태어나는 수십 마리의 새끼를 대부분 분양했다. 그녀가 키우던 애완동물들——'나의 사랑스러운 아기들'——은 팔라초 정원 그녀 곁에 나란히 매장되었다. 카푸치노, 페긴, 피코크, 토로, 폴리아, 나비부인(마담 버터

플라이), 베이비, 에밀리, 화이트 앤젤, 허버트 경(허버트 리드가 기사작위를 받을 것을 예견하고 지은 이름이었다), 세이블, 집시, 홍콩 그리고 셀리다가 그곳에 묻혀 있다. 뒤로 갈수록 라사는 순종을 유지하지 못했다. 친구이며 화가인 로버트 브래디에게 1964년 4월 12일 보낸 편지에는 이렇게 적혀 있다.

"새로 데리고 온 집시가 피크종 개와 결혼해서(내가 미처 보지 못한 새에 벌어진 일이지만) 조만간 새끼를 낳을 것 같군요."

나이츠브리지 트레버 광장에서 라사종을 기르던 오드리 파울러는 이후 더 이상 강아지를 가져다주지 않았다.

미해결 문제로 남아 있던 컬렉션은 여전히 비엔날레 집행부가 관리하고 있었다. 페기는 마침내 미술관을 알아보려 했지만, 관세는 피해가기 어려워 보였다. 그녀는 그녀의 조각품들을 일부 '임대해' 1949년 정원에서 전시회를 열었다. 여기에는 아르프, 브란쿠시, 칼더, 콘사그라, 자코메티, 헤어, 립시츠, 마리노 마리니, 미르코, 무어, 페브스너, 살바토레, 비아니의 작품이 전시되었다. 전시회는 큰 성공을 거두었지만 일부 호기심 많은 관람객들이 정원에서 집 안까지 헤집고 다니는 바람에 쫓겨나기도 했다. 페기는 또한 1950년 여름 산 마르코 광장의 알라 나폴레오니카에 있는 코레르 미술관에 자신이 가지고 있는 폴록의 그림들을 가지고 전시회를 개최하고 싶다고 요청했다. 같은 해 열린 25회 비엔날레에서 앨프리드 바는 미국을 대표하는 예술가 중 한 명으로 폴록을 선정했다.

페기 전시회의 주최 측은 카탈로그 제작 말고는 거의 하는 일이 없었으므로, 페기와 카라인은 직접 운송편을 알아보고 알란젤로의 웨이터를 동원해 그림들을 손수 걸어야만 했다. 카라인은 전시회를

위해 개인적으로 열심히 헌신했으며, 페기는 보답으로 약 90달러 상당의 폴록의 소품을 선물했다. 이는 유럽에서 최초로 열린 폴록의 전시회였으며 적어도 그 그림을 보러 온 지역화가들 사이에서는 반응이 좋았다. 그러나 베네치아는 보수적인 도시였다. 폴록의 옹호자들과 별개로 평단은 비평을 꺼렸다.

이어서 팔라초 지우스티니아니에서 장 엘리옹의 작품전이 열려 그보다 약간 못한 호응을 얻었다. 전시회를 위해 작품들을 들여오면서 이탈리아의 관료주의가 그들을 들볶았고 그 다음에는 나쁜 날씨 때문에 골치 아픈 일이 생겼다. 이처럼 앞서 닥치는 어려움들은 카라인의 노고로 극복되었다. 하지만 그 사이 페기는 자신을 함부로 대하는 폴록의 무례함에 넌더리가 났으며——그녀는 전통적인 예절에 언제나 까다로운 편이었다——그녀가 보낸 편지나 리뷰에 대한 응답이 끊기자 작품전을 포기하고 말았다. 그녀는 아직 무르익지 않은 성공에 그가 그만 자만에 빠졌다고 생각했고, 이는 맞는 말이었다.

마침내 1951년 초, 그녀의 컬렉션을 수입할 수 있는 해결책이 나타났다. 암스테르담에 있는 스테델리크 미술관이 페기에게 컬렉션을 전시해달라고 초청장을 보내온 것이다. 이는 컬렉션이 이탈리아를 떠나는 것을 의미했다. 전시는 암스테르담 이후 브뤼셀과 취리히로 이어졌다. 일정을 모두 마치고 페기는 컬렉션을 돌려받았다. 이때 컬렉션은 한밤중에 작은 산으로 이루어진 국경을 경유했다. 컬렉션의 진가에 대해 아는 바 없는 그곳 공무원은 실제 가치보다 훨씬 낮게 감정하며 입국을 허락했다. 페기는 당시 모두 합쳐 어림잡아 1,000달러의 값이 매겨졌다고 증언했다. 이탈리아 당국은 속아넘어간 점에 대해서는 그다지 유쾌하지 않았지만, 그야말로 엉킨 실타래

처럼 복잡하게 얽혀 있는 그들의 법률을 뒤져서라도 컬렉션을 이탈리아에 남겨두는 방법을 찾아내는 것 외에는 도리가 없었다. 그로 인해 컬렉션은 베네치아에 정착하게 되었다. 그것들은 잠재적으로 국가의 자산이 될 가능성이 높았다. 그런데 먼 훗날 그로 인한 문제가 발생했다. 그러나 페기는 이 순간만큼은 컬렉션에 가해졌던 법적인 구속을 다시 한 번 극복해냈고, 마침내 자신의 미술관을 실현하게 되었다.

얼마 후 팔라초 베니에르 데이 레오니는 보수공사를 마쳤지만 작품을 모두 걸기에는 공간이 부족했다. 이 때문에 몇몇 그림은 손상될 우려에도 불구하고 습기 찬 지하창고에 보관되었다. 칼더가 만들어준 거대한 모빌 「꽃잎의 곡선」(Arc of Petals)은 현관에 비치되었고 아직도 여전히 거기에 걸려 있다. 페기의 손자들은 어릴 적 그것을 손으로 돌려보고 싶었다고 고백했다. 그리고 종전 뒤 가장 마지막에 입수한 마리노 마리니의 「성채의 천사」(l'angello della città)는 운하와 마주한 테라스에 자리잡았다.

페기는 영국 문화원 본관에서 마리니와 모리스 카디프, 그리고 그의 아내 레오노라를 만났다. 카디프 부부는 바로 얼마 전 페기의 팔라초와 이웃해 있는 팔라초 다리오에서 페기에게 프레야 스타르크를 소개해주었다. 이와 같은 상호 방문은 오랜 우정의 단초가 되었으며, 그 우정은 훗날 그들의 젊은 아들 찰스가 베네치아를 방문하면서 더욱 단단히 결속되었다. 그는 다만 그림이 보고 싶었을 뿐 아니라 페기가 너무도 젊어 보여 도저히 할머니 같지 않다는 말을 확인하고 싶어했다.

「성채의 천사」는 조각 전시회를 통해 처음으로 일반에게 공개되었다. 이는 성기가 발기된 벌거벗은 젊은 남자가 팔을 넓게 펼친 채 말에 걸터앉아 있는 형상이다. 마리니는 성기를 처음에는 토르소 위에 땜질을 해서 고정해두었지만, 나중에는 나사가 빠져 떨어질 경우를 대비해 따로 분리해두었다. 페기는 조각상에 대한 방문객들의 반응을 관찰하기를 좋아했다(요즘도 여전히 흥미진진한 볼거리다). 그녀의 객실 창문은 그러기에 전망이 딱 좋았다. 페기는 다음과 같이 회상했다.

"로마 교황청의 축수를 받기 위해 이탈리아를 방문 중인 수녀들은 어떤 특별한 축일이면 모터보트를 타고 내 집에 찾아오곤 했다. 그때마다 나는 말을 탄 남자의 남근을 떼어내 서랍 안에 감춰두었다. 고루한 사고방식의 손님들을 맞이할 때도 이는 마찬가지였지만, 어쩌다 깜박 잊어버리곤 했다. 그럴 때마다 나는 남근을 마주하고 엄청나게 당황하는 사람들을 상대해야만 했다."

이 조각상과 그 부속품에 관련된 일화는 그 외에도 많다. 이곳을 방문해 몸통에서 떼어낸 남근을 시가처럼 '피우는' 장 아르프의 사진도 남아 있으며, 페기의 친구인 미술사학자 제임스 로드는 1959년 청동상 뒤에 앉아 말을 타는 사진을 찍었다.

"이 사진은 (사진을 찍은 당사자인) 페기의 심술을 대변한다. 사진을 찍을 당시 그녀는 마치 내가 청동상을 강간하는 것처럼 보인다는 사실을 너무도 잘 알고 있었다."

같은 해 영국 출신의 미술 복제 전문화가 에릭 헵번이 베네치아를 방문했을 때, 페기는 그를 초청했다.

"그녀는 마리노 마리니의 조각품을 자랑했다. 그것은 말 위에 올

라탄 소년의 형상이었다. 말의 머리와 목 부분은 그 자체로 남근을 떠올리게 했으며, 소년의 양팔은 생식기와 마찬가지로 몸통에서부터 오른쪽 각도로 뻗어나와 있다. 페기는 청동 남근 위에 손을 올리고는 음탕하고 관능적인 목소리로 말했다. …… '에릭, 모든 베네치아의 열기가 여기에 집중되어 있는 것 같아요.' 그녀는 그 물건을 떼어내서는 경악스럽게도 내 손에 쥐어주면서 자기에게 키스해달라고 요청했다."

헵번이 게이라는 사실을 페기는 잘 알고 있었다. 헵번은 그런데도 "숙녀를 거절하는 것은 무례하다는 생각이 들어 나는 뺨에 가볍게 키스를 하고는 금속으로 된 페니스를 되돌려주었다. '유감스럽지만 페기, 이건 내 것보다 훨씬 단단하군요.'"라고 응수했다.

페기의 사촌 엘레노어의 아들 사이먼 스튜어트는 서머싯 몸의 첫 방문에 대해 쓴 세실 로버트의, 출처가 확실치 않은 일화를 인용했다. "페기는 그 작가를 팔라초에 불러들이고자 오랫동안 노력해왔다. 마침내, 여러 번 거절한 끝에 몸은 초청을 받아들였다. 페기는 곤돌라를 타고 오는 그를 발견하고는 테라스 위로 달려나가 '천사'상에서 남근을 떼어내서는 공중에 흔들며 외쳤다. '결국 내가 이겼군요!' 몸은 한번 슬쩍 쳐다보더니 사공에게 멈추지 말고 그대로 노를 저어 가달라고 말했다. 그러면서 몸은 페기가 권해준 마티니가 최고라며 그녀의 초청에 감사를 표했다. 아찔한 순간도 있었다. 이 위대한 남자가 방문하기 바로 얼마 전 페기는 마이클 콤 마틴에게 전화를 걸어 '서머싯 몸의 책을 어디서 구할 수 있지? 그의 사인을 받아야 하는데 말이야!'라고 말했다."

1960년에는 어떤 방문객 또는 미지의 인물이 그 페니스를 몸에서

떼어내어 도망갔다. 마리니는 대체할 물건을 새로 만들어왔지만 이번에는 다시 한 번 몸에다 완전히 고정해버렸고 지금까지 그 모습 그대로 남아 있다.

페기는 여름 시즌 동안 월수금 오후 3~5시까지 컬렉션 관람을 허용했다. 처음에는 관람객들이 집 안 전체를 자유롭게 누비고 다닐 수 있도록 허락했는데, 이 때문에 페기의 손님들은 진탕 마신 뒤 잠들었다가 마침 들어온 관람객들이 빤히 쳐다보는 가운데 깨어나는 등 낭패를 겪었다. 페기는 재빨리 집에 머무는 친구들에게 방 열쇠를 제공했고, 관람객들이 객실에 들어오지 못하도록 조처했다. 하지만 술에 취한 엉뚱한 손님이 거의 홀딱 벌거벗은 채로 아무렇게나 공공구역을 돌아다니는 것만은 그녀도 어떻게 막을 수 없었다. 그런 일만 없다면 친구들은 방문객 출입이 금지되어 있는 지붕으로 달아나 오후에 두 시간 동안 칵테일을 마시며 일광욕을 즐길 수 있었다. 하지만 미술에 관심 있는 이들에게 그녀의 작품을 보여주는 것은 페기한테는 중요한 일이었다. 그것은 그녀의 존재 이유 중 하나였다. 그녀는 그 어느 때보다도 컬렉션들과 밀접한 관계를 맺었다. 미술품들은 신드바드와 페긴은 말할 것도 없고 심지어 애완견까지 추월한 그녀의 '자식들'이 되었다.

신드바드는 1949년 초 파리에서 문학잡지를 발간했다. 『푸앵』 (*Points*)이라 불린 이 잡지는 미국, 영국, 프랑스, 아일랜드의 새로운 저술들을 실었다. 절반의 성공에 그쳤지만 이 잡지는 흥미로운 작품들을 소개했다. 그 가운데에는 제임스 로드의 1950년 단편 소설 「도마뱀」(*The Lizard*)도 있다. 로드는 이렇게 말했다.

"이 이야기는 한 젊은이가 성숙해가는 과정을 그린 것으로 자위행

위에 대한 세세한 묘사를 담고 있다. 이 구절에 깊이 빠져든 페기는 지금까지 읽어본 책 가운데 가장 멋진 오르가슴을 경험하게 해주었다고 말하면서 그녀의 방명록에 그 구절을 단어 하나하나 그대로 옮겨 적도록 내게 강요했다. 나는 내키지 않았지만 시키는 대로 할 수밖에 없었다."

신드바드의 마음은 사실 『푸앵』에 있지 않았다. 전쟁 전 경향에 더 잘 어울리는 성격이었던 이 잡지는 그리 오래가지 못했다. 그 뒤 신드바드는 한동안 부동산 사업을 벌이다가 보험 중개인이 되었다. 하지만 그의 진정한 애정은 크리켓에 있었고, 파리 주재 영국 클럽 대표로 선발되었다. 그는 아버지에게는 물론이고, 어머니한테는 더더욱 소외당하고 있다는 사실 때문에 어떤 면에서는 여동생보다 더 괴로워했다. 자신만의 내면세계에서 끌려나와 어른이 되도록 강요당했던 이 관대하고 부드러운 남자는, 아버지처럼 지독하게 술을 퍼마시다가 1986년 암으로 사망했다. 마이클 콤 마틴은 1960년대 런던에 와서 닷새간 머물다 갔던 그를 이렇게 기억했다.

"오전 10시에 술 한 모금 마신 다음에는 매일같이 하루 종일 펍(Pub)에 들러붙어 있었다."

사람들은 신드바드에게 연민을 가지고 있었다. 페기의 방명록에는 그가 똑같은 연민의 심정으로 어머니에게 적어놓은 글귀가 있다.

정말로 힘든 일이군요
영원히 시인으로 사는 건 말이지요
한 사람의 상상력을 혹사시키는 것은
끊임없는 좌절을 의미해요

진부하긴 마찬가지예요

운하라든가

사랑과 섹스를

마치 영원의 주문처럼 읊조리는 건

얼마나 가여운지 모르겠어요

재치가 넘친다는 건

그럴 능력도 없으면서 말이지요.

나는 그 뒤로는 더 이상 글을 쓰지 않아요

왜냐하면 나머지는 간직해두어야 하거든요

조만간 다가올 나의 귀환을 위해서

이 도시에서도 사람들은 여전히 **사랑**을 찾지 못하고 있군요.

어머니에게 내 모든 사랑을 담아서 신드바드가, 1955년 6월 12일

컬렉션은 바로 컬렉터라고, 페기는 점차 인식하게 되었다. 컬렉션이 없다면 컬렉터도 없었다. 그녀는 그것들을 가지고 이탈리아로 떠나는 발상을 하며 오래전부터 즐거워했다. 대표작은 심지어 자식들에게조차 줄 생각이 없는 듯 보였지만, 그래도 그녀는 페긴에게 에른스트의 작품을 1점 양도했다. 가족은 결과적으로 비교적 비중이 적은 작품을 몇 점 상속받았다. 그중에는 레오노어 피니의 「스핑크스의 양치기 처녀」와 레오노라 캐링턴의 「캔들스틱 경의 말」(이 제목은 전쟁 전에 아르프가 영국에서 유일하게 배운 영어 단어가 'candlestick'이었다는 사실에서 유래했을 것이다)이 포함되어 있었다.

시간이 흐를수록 고독해지는 것을 느끼면서 그녀의 관심은 한군

데에 고정되었다. 어떻게 하면 이 모든 것을 내가 죽은 다음에도 온전하게 보전할 수 있을까? 나의 제국, 나의 미술관. 이것들은 세상에 내가 있음을 알려주는 존재다. 만약 이것이 사라진다면, 나도 마찬가지 운명이 되겠지.

그러나 이러한 걱정들은 좀더 시간이 흐른 뒤에야 겉으로 드러났다. 자신의 컬렉션이 자리를 잡고 대중에게 소개되는 그 순간만큼은 그녀도 만족을 느꼈다. 안내를 위해 하인들이 고용되었고 그들은 그 과정에서 미술에 관한 지식을 터득했다. 한번은 어떤 교수가 학생들에게 큐비스트 브라크를 피카소와 혼동하여 설명하고 있었다. 하인들은 그의 교수라는 신분 때문에 잔뜩 겁을 집어먹은 와중에도 그의 실수를 지적해주었다. 입장은 무료였지만 카탈로그를 사지 않고서는 주변을 둘러싸고 있는 컬렉션을 제대로 관람할 수 없었다. '금세기 미술관'에서 그랬던 것처럼 페기는 돈 모으는 재미를 만끽했다. 물론 그리 많은 돈은 아니었다. 팔라초 베니에르 데이 레오니를 유지하기 위해 소득의 대부분을 쏟아 붓고 있는 와중에도, 그녀는 소소한 현금을 거두어들이는 재미를 결코 마다하지 않았다. 금세기 미술관에서처럼, 손님이 오면 그녀는 모금용 사발에서 돈을 한 움큼 퍼가지고는 '몬틴'이나 '칸토니나 이스토리카'로 손님들을 이끌고 갔다. 카탈로그 가격은 권당 약 2,000리라였고 그 수익금은 다시금 운영에 투자되었지만, 이를 감당하기에는 턱없이 부족한 액수였다.

페기의 인생은 가정불화 없이는 논할 수 없다. 50대 초반에 접어든 그녀는 성에 대한 자신의 취향을 유지하면서도 방종은 점점 도를 더해갔다. 그러나 그녀는 이를 확고하게 부인했다. 그녀는 자신만의

연인과 진정한 동반자를 갈망했다. 그녀는 예술가들에게 마이케나스[136]로 인정받고 싶었다. 베도바는 상류계층과 사사건건 부딪쳤고, 점잖고 포동포동한 체격의 상냥한 산토마소는 그녀로부터 독립을 하면서 불안정한 경향을 보였다. 그리고 페긴도 문제를 일으켰다.

1950년대 초, 수많은 위기가 그들을 엄습했다. 1952년 로렌스 베일의 새 아내 진이 겨우 40대 초반의 나이로 사망했다. 망연자실한 로렌스는 두 번 다시 결혼하지 않았다. 몇 년 뒤 페기는 계약 위반으로 고소를 당한 그를 위해 보석금을 내주어야만 했다. 로렌스는 베네치아에 거의 모습을 드러내지 않았고, 약간의 조형미술 제작과 집필에 엄청난 양의 알코올을 곁들인 자신의 길을 꾸준히 고집했다. 그로부터 얼마 지나지 않아 발병과 궤양이 찾아왔다. 그는 대체로 잘 지내는 편이었지만 어려움이 실제로 닥쳐왔을 때 전력을 다해 맞서는 남자는 결코 아니었다.

페긴과 그녀의 남편의 관계도 마냥 좋지만은 않았다는 사실이 오래지 않아 드러났다. 페긴이 어머니를 찾아오는 횟수가 점차 빈번해지는 반면 엘리옹은 파리의 아파트에 그대로 남아 있었다. 이때 페기는 미국 화가 윌리엄 콩돈한테서 젊은 이탈리아 화가를 또 한 명 소개받았다. 그는 탄크레디 파르메자니라는 인물이었다. 그의 작품은 정열로 가득 차 있었지만, 페기의 열정에 대해서 조언해줄 사람이 없었다(하지만 제임스 존슨 스위니도 그의 작품을 좋아했고, 그래서 그녀의 선택에 자신감을 불어넣어주었다). 그녀는 폴록과 유사한 방법으로 그를 후원하기로 결심했다. 그녀는 한 달에 75달러씩 그에게 연금을 지급하는 한편 그녀의 지하실을 스튜디오로 사용하도록 배려했다. 페기는 자신의 딸을 위해 지하실에 이미 화실처럼

시설을 갖추어두고 있었다.

그러나 정작 페긴 당사자는, 너무도 고독해 아무하고도 소통하지 않는 인형이나 꼭두각시 같은 형상들로 뒤덮인 어린애 같은 그림을 계속 그리고 있었다. 묘하게도 그 형상들은 헤이즐의 그림과 유사한 점이 있었다. 탄크레디는 작업을 위해 이삿짐을 싸들고 들어왔지만, 물감이 묻은 옷과 신발을 신은 채로 집 안 여기저기를 휘젓고 다니며 얼룩을 남기는 바람에 모두를 미치게 만들었다. 그는 또한 서투르고 세련되지 못해서 곧잘 사고를 일으켰다.

"탄크레디는 정말 이상한 사람이었다."

당시 베네치아에서 그와 알고 지내던 화가 폴 레시카는 이렇게 말했다.

"그는 도통 진지할 줄 모르는 불쾌한 인물이었다. 그렇지만 동시에 좋은 친구이자 엄청난 매력의 소유자였다. ……페기는 탄크레디에 한해서는 잘못된 선택을 했다. 그는 그녀의 기대에 부응할 수 없었다. ……결국 그는 시시한 수채화만 그리다가 끝나버렸다."

이 시기에 성적으로 방탕한 어머니를 고스란히 닮았다는 비난을 받던 페긴은 탄크레디와 모종의 관계를 맺고 있었음이 분명했다. 그러나 그녀가 어머니와 함께 그를 공유했다는 가십은 전혀 근거 없는 이야기다. 페기는 딸에게 힘이 되어주지 않았고, 그 관계는 페긴에게 아무런 득이 되지 않았다. 예민한 성격은 그녀와 탄크레디 모두 마찬가지였지만, 그는 정서적으로 불안정한 과거의 소유자였다. 그의 어머니는 정신병동에서 사망했다. 그들의 관계는 몇 년 동안 삐걱거리며 이어졌지만, 결국 페기한테 착취당하고 있다는 생각에 탄크레디 쪽에서 먼저 계약을 파기했다. 1950년대 중반에 이르자 모

든 상황은 종결되었다. 탄크레디는 로마로 떠나 그곳에서 결혼하여 두 아이를 낳았다. 하지만 그의 내면의 악마는 그대로 침묵하지 않았다. 1964년, 그는 테베레 강에 투신해 스스로 목숨을 끊었다.

1951년 페기는 그녀의 인생에서 마지막으로 진지한 연애를 경험했다. 미술 중개상이자 멋진 바람둥이였던 동성애자 아서 제프리스가 주선한 파티에서 그녀는 라울 그레고리를 만났다.

그레고리는 메스트레 출신으로, 마을 본토는 '폰테 델라 페로비아'와 '폰테 델라 리베르타'[137)에 의해 베네치아와 이어져 있었다. 그의 배경은 분명치 않은데, 전쟁 중에 레지스탕스에 가담했다는 것만은 확실하다. 그리고 사소한 범죄와 관련된 소문도 돌았다. 어떤 소문에 의하면, 권총강도 사건에 연루되어 사람을 한 명 죽였다는 이야기도 있었다. 그러나 미술 중개상 가스페로 델 코르소는 1943년 이탈리아군에 있을 당시 착오로 튀니스에 부임했던 상황을 떠올렸다. 그는 당시 부사령관이던 라울 그레고리 덕분에 피비린내 나는 전투 현장에서 멀리 격리되었다가 로마로 되돌아왔다. 그날 이후로 델 코르소는 라울을 '구세주'라고 불렀다. 전쟁이 끝난 뒤 그들은 다시 만났으며, 델 코르소는 권총강도 사건에 대해 다르게 증언했다.

1949년 어느 날, 베네치아에서 파견된 변호사 렐로 레비가 로마에 있는 나의 갤러리 '로벨리스코'에 찾아와 이렇게 말했다.

"그레고리의 안부를 전하고자 왔습니다. 그는 지금 베네치아 감옥에 갇혀 있습니다."

"감옥이라고요?"

나는 큰 소리로 외쳤다.

"대체 무슨 잘못을 저질렀단 말입니까, 내 구세주가?"

나는 라울이 훌륭한 가문 출신이고 그의 아버지가 명망 높은 재판관이라고 알고 있었다. 레비는 라울이 베네치아와 메스트레를 잇는 둑길 위에서 투른 운트 탁시스[138] 왕자에게 덤빈 무장강도 사건에 연루되었다고 설명해주었다. 이 소식을 들은 나는 말 그대로 놀라움을 금치 못했다. 그로부터 6개월 뒤──아주 약간이지만──그레고리 펙을 닮은 날씬하고 젊은 남자 하나가 비아 시스티나에 있는 내 갤러리 문을 열고 들어왔다.

"나를 기억하나? 라울일세."

튀니스에서 본 라울은 뚱뚱하게 살찐 몸매였다. 나는 내 눈을 믿을 수 없었다. 감옥생활은 확실히 그에게 유익했던 모양이었다. 그는 밀라노에서 모피상을 운영한다고 말했다.

페기와 만날 당시 라울은 체중이 다시 어느 정도 불어 있었으며 기계공으로 일하고 있었다. 또한 그의 주된 열정은 스포츠카에 쏠려 있었다. 그는 강하고, 남성적이었으며, 까다롭지 않았다. 그들은 의사소통을 할 때 오로지 이탈리아어만 썼다. 그들이 만날 당시 그는 서른 살이었다. 그는 페기보다 스물세 살이나 어렸고 그녀의 아들보다 겨우 두 살 더 많을 뿐이었다. 그들의 관계를 둘러싼 온갖 비아냥대는 소리들을 무시하면서──페기는 베네치아의 상류계층의 비위에 무관심했고, 라울 또한 국외 추방자로 구성된 그녀의 동성애 모임에 관련되어 있었다──라울과 페기 사이에는 진정한 애정이 싹텄던 것으로 추정된다.

그는 미술에 거의 관심이 없어서 페기의 친구들 사이에서 기가 죽

곤 했다. 하지만 그녀와 애완견들을 사랑했으며, 그의 감정은 그녀의 돈과 전혀 연루되지 않았다. 만약 그랬다면 그녀는 라울을 견디지 못했을 것이다. 사실은 그렇지 않았으므로, 그녀는 훨씬 어린 연인이 그녀에게 전해주는 회춘의 기분을 즐겼고 그의 응석을 받아주며 기뻐했다. 그녀는 그에게 스포츠카를 세 대나 사주었다. 그중 한 대는 연한 푸른색이었는데, 그는 이 차를 타고 베네치아에서 파두아, 트레비소, 우디네를 잇는 도로를 최고 속력으로 달리는 것을 좋아했다. 그는 그녀를 '나의 고귀한 소녀'(mia cara bambina)라고 불렀다. 페기에 대한 그의 맹목적인 사랑은 진실된 것이었지만, 산만하게 두리번거리던 그의 시선은 곧 같은 세대의 또 다른 연인을 찾아냈다. 현실적이었던 페기는 이러한 상황에 분노하지 않았다.

그러나 베네치아는 그녀를 인정하지 않았다. 당시 팔라초를 보유한 명망 높은 가문들은 질투심에 가득 차 그들만의 폐쇄적인 사회(그리고 정당성)를 침입자로부터 사수했다. 1951년 9월 페기는 베스테이쉬 무도회에 초대받지 못했다. 이는 베네치아에서 벌어지는 행사 가운데에서도 제법 규모 있는 사교적 이벤트로 멕시코산 주석의 실력자였던 갑부 샤를르 드 베스테이쉬(자료에 따라서 이름 철자는 물론 주력했던 금속과 국적이 모두 다르게 명시되어 있다)의 주최로 팔라초 라비아에서 개최되었다. 제외된 명단 중에는 아서 제프리스도 있었다.

그녀는 모멸감을 최대한 줄이기 위해 집을 잠시 떠나 있었다. 마침 무도회는 이고르 스트라빈스키의 「돌아온 탕아」(The Rake's Progress) 세계 초연과 같은 날 겹쳤고 이는 페기에게 행운이 되어

주었다. 라 페니체 오페라 하우스에서 벌어진 이 공연은 작곡가가 직접 지휘하고 엘리자베트 슈바르츠코프와 제니 투렐이 출연했으며 닉 세도 역은 오타카르 크라우스가 맡아 노래했다. 페기의 오랜 친구였던 스트라빈스키 부부는 첫날 밤 초연에 그녀를 초청했다. 그녀는 점차적으로 사교계의 인정을 받기는 했지만(1960년 그녀는 볼피 무도회에 참가했다고 적었다), 그 과정은 더뎠다. 그때까지는 추방자들로 구성된 대규모 동성애 모임이 그녀의 집에 입주하여 친구가 되어주었다. 생애 마지막 날까지 친영주의자로 남은 그녀였던 만큼 영국 영사와 영국 문화원 직원들도 그녀 곁에서 어울렸다. 가끔씩 그녀는 여전히 영국 귀족과 결혼하는 환상에 사로잡혀 있었다.

접대 방법에 관한 한 페기의 방식은 변화무쌍했다. 롤로프 베니라든가, 1950년대 후반 베네치아에 살았던 로버트 브래디처럼 그녀의 절친한 친구들은 저녁식사에 초대받을 경우 훌륭한 음식과 와인을 기대해도 좋았다. 그밖의 인물들은 그 정도로 운이 좋지는 않았다. 거의 대부분이 공공연하게 자신들의 성생활에 대한 독특한 질문을 감당해야 했다. 그녀의 외할머니한테 물려받은 이 기질은 어느 누구도, 심지어 그의 손자들조차 피해갈 수 없었다. 고향이 탕헤르였던 폴 보울스는 모로코인 화가 친구 아메드 야코비와 함께 극동 지역을 여행하고 돌아오는 도중 페기의 집에 잠시 들렀다.

첫날 아침식사를 마친 뒤 페기는 하인을 보내 테라스에 자신이 있다고 알렸다. 한 발 앞서 올라간 나는 발가벗은 채 일광욕 중인 그녀를 발견했다.

"당신도 생각 있어요?"

그녀가 말했다. 그 순간 아메드가 문에 나타났다. 그의 표정이 꽁꽁 얼어붙었다. 그로서는 한 번도 겪어보지 못했던 상황이었다.

"우리는 아래층으로 내려가는 게 좋겠습니다. 그래도 될까요?"

그는 투덜거리며 말했다.

"오, 그가 당황했나요?"

페기가 외쳤다.

"그에게 이리 밖으로 나오라고 말해주세요. 1분 안에 목욕가운을 입을 테니까요."

아메드는 여전히 바깥 구석에서 소리 내지 않고 입모양으로만 말하고 있었다.

"아메드는 여자들이 이방인 앞에서 발가벗고 있는 것을 바람직하게 여기지 않는 듯합니다."

나는 그가 말하는 요지를 여과해서 그녀에게 전달했다.

"참으로 이상하네. 그렇다면 아메드의 나라에서는 이렇게 하지 않는단 말이에요? 나는 그들도 똑같을 거라고 생각하는데. 말해봐요, 아메드."

상황은 어쨌든 해결되었고, 주방을 점령할 만큼 충분히 긴장이 풀린 아메드는 행복한 심정으로 맛있는 타진[139]을 준비했다. 페기는 언제나 부드러운 말솜씨와 짓궂은 수법으로 타인의 마음을 확실히 굴복시켰다.

대중에게 컬렉션을 개방하는 여름이면 때때로 페기는 소감을 엿듣고자 방문객들 사이에 몰래 끼어들곤 했다. 그럴 때를 제외하면 그녀는 일광욕을 하거나 사람들에게 둘러싸여 지냈고, 시간은 그렇

게 흘러갔다. 베네치아의 겨울은 춥고 습했다. 도시 전체가 동면에 들어가는 이 시기는 더욱 견디기 힘들었다. 1954년 9월 연푸른색 자동차를 타고 달리던 라울이 오토바이를 피하다가 충돌사고로 사망한 뒤에는 특히 그랬다. 그와 말싸움을 할 때마다 페기는 그가 더욱 빠른 자동차 모델을 찾는 데 넌더리를 내곤 했다.

페기와 가까운 사이인데도 베네치아를 방문하지 않은 사람은 마르셀 뒤샹과 주나 반스뿐이었다. 주나는, 그녀가 전에 자주 방문했던 그린위치의 패친 광장에 아예 눌러앉았으며 1950년에 한 번 더 유럽을 찾은 것이 전부였다. 약 10년 전, 페기는 주나에게 오랫동안 정기적으로 보내주던 생활비를 일시적으로 끊은 적이 있었다. 페기는 오랜 친구가 급히 돈이 필요할 때면 그때마다 변통해주었지만 주나의 알코올 중독에 대해서는 치를 떨었다. 그녀는 이를 일종의 '도덕성의 붕괴'라고 보았다. 그녀는 자신이 주는 생활비가 반스의 창작력을 방해하고 있다고 생각했다. 생활비는 주나가 알코올에서 벗어나기 위해 처절하게 오랜 투쟁을 시작한 이후 다시 지급되었고, 두 사람은 편지를 통해 소식을 계속 주고받았다. 그들은 서로를 못미더워하면서도 꽤 친하게 지냈다. 주나는 육체적 건강은 악화되었지만 정신은 그 어느 때보다 날카로웠다. 곤돌라로 만든 영구차가 라울의 시신을 태우고 산 미켈레(베네치아에 있는 묘지로 된 섬)로 떠나갈 때 페기는 주나에게 편지를 썼다.

"나는 이제 다시는 어느 누구도 사랑하지 못할 것 같아요. 그렇게 되길 기도하고 있어요."

그녀의 바람은 그대로 현실이 되었다. 하지만 이후에도 베네치아에 군함을 타고 찾아온 영국과 미국의 해군 장교들을 희롱한 일화가

몇 가지 있다. 심지어 어떤 해군 장교는 페기와 함께 침실에 있다가 페긴과 그녀의 두 번째 남편이 찾아오자, 그들이 놀라고 있는 사이 창문에서 뛰어내려 운하 쪽 테라스에 대기 중이던 보트로 도망쳤다는 이야기도 전하지만 사실 여부는 확실치 않다. 때때로 기분을 내기는 했지만, 이후 페기는 본질적으로 혼자였다. 그 고독은 언제나처럼 그녀가 자초한 것이었다. 이런 격언이 있다.

"그들은 우리가 하는 모든 일이 잘못되었다고 말하지만, 그것은 우리의 잘못이 아니다."

그해 가을 헤쳐나가야 할 또 하나의 고난이 찾아왔다. 전쟁 직후 유나이티드 아티스트사가 주최한 미술전에서 에른스트의 작품 「성 안토니우스의 유혹」(Temptation of St Anthony)이 우승을 차지했다. 이 작품은 이후 앨버트 루인의 영화 「벨 아미의 고백」(The Private Affairs of Bel Ami)에 소개되었고, 그로 인해 에른스트는 대중적인 명성을 누리게 되었다. 하지만 정작 본인은 마냥 기쁘지만은 않았다. 조지 샌더스와 앤젤라 랜스버리가 캐스팅된 이 영화는 에른스트의 그림만큼이나 보잘것없었다. 막스는 그 직후 유럽으로 돌아왔고, 1954년 비엔날레에서 미술상을 수상했다. 이는 페기와 만난 이래 매우 오랜 시간이 흐른 뒤 거머쥔 상이었다. 에른스트는 뉴욕에서 보낸 시간을 잊을 수 없었다. 그의 전기를 쓴 존 러셀은 이렇게 기록했다.

그의 상황은 겉으로 보기에 꽤 나아진 편이었다. 그의 근사한 작업실은 이스트 강을 바라보고 있었고, 뉴욕 미술계에서 저명인사들과 돈독한 만남을 가졌으며, 다른 유럽 망명인들로부터 감수

해야 했던 사소한 불편과 모욕에서도 벗어나 있었다. 그렇지만 이러한 환경 속에서도 그는 행복을 느끼지 못했다. ……언젠가 얘기했듯이, 막스 에른스트는 뉴욕이란 도시가 "애리조나만큼 사막이 많고, 그보다 훨씬 많은 고난을 간직하고 있다"는 사실을 깨닫기 시작했다.

비교적 초창기인 1942년, 막스는 「비유클리드적인 파리의 비행에 당혹한 청년」(Young Man Intrigued by the Flight of a Non-Euclidean Fly)을 그렸다. 이는 폴록보다 먼저 물감을 흘리는 기법을 시도한 습작이었다. 하지만 폴록보다는 훨씬 섬세하고 공을 많이 들였다. 그는 다른 이들과 마찬가지로 자신이 이 기법을 개척했다고 주장했지만 그의 방식으로 보기에는 애매한 점이 많다. 그는 애리조나 세도나에서 행복하게 지냈다. 그리고 이후 프랑스의 세이앙에서 다시 자신의 길을 찾고자 했다.

페기는 막스와 도로시아를 만나기가 거북했다. 두 여성의 신경전이 너무 팽팽한 나머지, 페기는 도로시아의 무릎에 포도주를 엎지르고 말았다. 하지만 막스와는 화해를 위해 최선을 다했다. 결국 그는 마음이 풀어져 너그러워질 만큼 여유가 생겼다. 그리고 아마도 무의식적인 위선과 더불어 그는 페기의 방명록에 "평화가 영원히 함께하길, 진정한 친구가 돌아왔소. ……친애하는 페기에게, 막스"라고 넘치는 애정으로 적어놓았다. 페기는 웃음을 참느라 입술을 깨물었다.

그녀는 파리에서 자식과 그들의 가족을 방문하며 겨울을 얼마간 보냈다. 신드바드와 자클린은 각각 1946년과 1950년에 클로비스와 마크라는 이름의 두 아들을 낳았다. 페긴과 장은 1952년에 세 번째

아들 니콜라스를 낳았다. 페긴의 이탈리아 연인 덕분에 아이의 아버지가 누구인지에 대한 소문이 무성하게 돌기도 했다.

1954년, 라울을 잃은 뒤 페기는 베네치아를 떠나 실론(지금의 스리랑카)과 인도를 차례로 여행하기로 결심했다. 그녀는 먼저 실론으로 향했다. 폴 보울스는 그곳 바로 앞바다에 있는 태브로베인이라는 이름의 작은 섬을 매입했다. 몇 분이면 건너갈 수 있는 섬이었지만 그 경험은 결코 유쾌하지 않았다. "물결치는 파도 때문에 선박 밑바닥이 온통 물바다가 되어버렸기 때문"이었다. 실론은 원시적인 곳이었지만—섬에서는 깨끗한 물을 구할 수 없었고 집 안은 간단한 커튼만 드리운 채 서로 공간을 나눠 쓰고 있었다—페기는 '위대한 미술의 권위자'로 추앙받으며 그곳에서 5주 동안 즐겁게 지냈다.

폴 보울스는 그녀의 방문에 대해 이렇게 기록했다.

우리는 웰리가마 기차역에 도착한 그녀를 덜그럭거리는 소달구지에 태워서 왔다. 그녀는 섬에 열광했고 제인(보울스의 아내)이 왜 이곳을 싫어하는지 도저히 이해할 수 없다는 반응을 보였다. ……페기가 태브로베인에 도착한 다음 날, 콜롬보 관청에서 보낸 두툼한 규격봉투가 그녀 앞으로 배달되었다. 그 안에는 그녀가 채워넣어야 할 세금 관련 서류 세 통이 담겨 있었다. 그녀는 그 서류를 가지고 범국가적으로 벌어들이는 소득을 신고해야만 했다. 페기는 망설이지 않고 즉각 행동에 들어갔다. 우리는 변호사 의뢰를 위해 갈레라는 지역으로 떠났다. 변호사는 그녀를 진정시킨 다음 그 편지를 무시하라고 충고했다.

보울스의 작은 스리랑카 섬에 대해 페기는 이렇게 언급했다.

"이런 장소를 가지고 있다니 정말 근사한 일이라고 생각해요. ……물론 이곳을 즐길 여유가 당신에게는 없겠지만."

이 말은 사실이었다. 페기는 실론을 떠나 혼자서 인도로 향했다. 그녀가 야심차게 계획했던 대단위의 여정은 콜롬보에 있는 인도 대사에 의해 축소되었지만 그런데도 무려 7주 동안 20개 도시—그 나라를 일주하는 여행이었다—를 돌아다녔다. 그녀는 인도 토후국의 왕을 만나고 싶은 바람을 성취했고, 습기로 형태가 손상되기 직전의, 아직까지 원시 상태로 남아 있는 르 코르뷔지에의 찬디가르[140]에도 뜨거운 관심을 나타냈다. 그러나 그녀가 투자를 고려했던 인도의 현대미술은 실망스러웠다. 그녀는 대신 귀고리를 굉장히 많이 구입했다. 다르질링에서는, 그녀의 베네치아 애완견들과 동종교배를 시키기 위해 순종 라사 압소를 물색하다가 셰르파 텐칭 노르가이[141]를 만났다. 그는 여섯 마리의 라사를 키우고 있었지만 나누어주지 않았다.

1956년 또 다른 불행이 들이닥쳤다. 8월 11일, 뉴욕에서 잭슨 폴록이 사망했다는 전화가 걸려왔다. 라울과 마찬가지로 자동차 충돌 사고였다. 같은 해 그보다 한 발 앞서 그녀는 유럽에 난생처음 찾아온 리 크래스너의 방문을 거절했다. 두 여인 사이에 이미 오래전부터 쌓여온 증오심은 이후로도 살아가는 내내 더욱 깊어졌다. 페기는 폴록을 발굴한 공적을 충분히 인정받지 못했다고 항상 불만스러워했다.

페기의 마음은 점점 차가워졌다. 그녀에게 아무것도 요구하지 않

는 자만이 그 문을 열 수 있었다. 가정문제는 갈수록 심각해졌다. 1950년대 중반, 두 자식의 결혼이 모두 파멸로 끝났다. 신드바드와 자클린은 1955년에 이혼했다. 2년 뒤 그는 페기 앤젤라 예오먼스라는 영국 여성과 재혼하고 캐롤과 줄리아라는 이름의 두 딸을 낳았다. 자신의 아들이 기대에 부응하지 못한다고 여긴 '엄마' 페기는 새 신부를 만나지 않았고, 결혼식에도 가지 않았으며, 뒤이은 세례식에도 불참했다. 손자 몇 명만이 페기에게 애정을 보냈고 또 페기는 그에 상응한 보답을 해주었다. 그녀의 손녀들은 플리트가(街)의 식자공 아내였던 외할머니에게 훨씬 더 귀여움을 받았다. 페기가 새 며느리와 화해하기까지는 오랜 시간이 걸렸지만, 반면 신드바드의 새 장모와는 가끔 우연히 런던에서 마주칠 때면 썩 잘 어울리곤 했다.

그로부터 몇 년 뒤인 1963년 장 엘리옹과 자클린 방타두르가 결혼했다. 같은 해 자클린과 신드바드 사이에서 태어난 마크와 클로비스는 아버지가 새로 꾸린 가족에 합류했다.

페긴은 페기가 가장 애착을 가진 존재였다. 페기는 그녀를 특별히 영국 귀족과 재혼시켜주려고 했다. 이는 페기에게도 여러모로 유리한 중매였다. 대리만족이 가능했고, 불행했던 결혼에서 점잖게 벗어날 수 있었으며, 무엇보다 갈수록 고민거리가 되어가는 탄크레디와의 애정행각에 종지부를 찍을 수 있었다. 이 목적을 위해 그녀는 딸을 영국으로 데리고 갔지만, 계획은 불발에 그치고 말았다. 페기에게는 불행한 일이었지만, 페긴에게는 로맨틱한 일이 벌어졌다.

페긴을 귀족에게 소개하기 위해 영국을 방문한 것은 1957년의 일이었다. 엘리옹과 페긴은 별거 상태였지만 아직 완전히 갈라선 것은 아니었다. 이혼은 이듬해 이루어졌다. 엘리옹은 아내의 신경증적인

행동에 대처하는 것이 갈수록 고달파졌다. 그는 또한 아내의 자살시도를 몇 차례나 막아냈다——이는 진지했다기보다는 다분히 연출에 가까웠다. 페기는 딸의 편을 들었고 구상미술로 회귀한 엘리옹에 대해서라면 이유불문하고 냉정한 태도로 일관했다.

런던에 머물면서 페기는 자연스럽게 화랑을 방문했다. '레드펀'(Redfern)이라는 갤러리에는 랠프 럼니라는 스물세 살 된 화가의 전시회가 열리고 있었다. 그가 창간하여 편집을 맡고 있는 조그만 미술잡지 『다른 목소리』(Other Voices)는 벌써 여섯 번째 호를 발간 중이었다. 럼니는 국제 상황주의 학회(그러나 그는 이후 더 이상 어떤 '운동'에도 가담하지 않았다)의 발기인이었다. 영국 북쪽 핼리팩스 지역의 성공회 목사 아들이며 페긴보다 아홉 살이나 어렸던 그는 타고난 재능으로 이미 입소문에 올라 있었다. 페기가 그의 전시회를 방문하자, 랠프는 그녀에게 그날 밤 하노버 갤러리에서 새롭게 개최되는 프랜시스 베이컨 전시회에 가보라고 제안했다. 하지만 너무 지쳐 있던 페기는 페긴을 대신 보냈다. 그곳에서 랠프는 페긴을 만났다. 그는 그녀가 누구인지도 모른 채 함께 유쾌한 시간을 보냈다. 그녀의 일행이 개막 행사장을 떠나자 그는 택시를 타고 뒤쫓아왔고, 그들이 찾아간 파티에 불청객으로 쳐들어갔다. 그곳에서 페긴을 납치한 랠프는 주당 5실링에 임대한 닐 스트리트 작업실로 데리고 갔다. 그에게 그 만남은 청천벽력과 같았다.

다음 날 페기는 기분이 한결 나아졌다. 페긴과 동행한 그녀는 하노버 갤러리에서 베이컨의 「침팬지 연구」(Study for Chimpanzee)를 구입했다. 며칠 뒤 페기는 그 전시회에서 가장 사이즈가 큰 「변화」(The Change)라는 작품을 구입하려고 다시 레드펀을 방문했고,

화랑측 중개료를 피해 '잘봐주는' 가격에 협상하려고 럼니와 개인적으로 접촉했다. 그러나 랠프는 그녀의 제안을 거절했고 얼마 후 그 그림을 페긴에게 선물했다. 「변화」는 가로 1,524밀리미터, 세로 1,985밀리미터의 거대한 그림으로 지금은(1989년 이래) 영국 테이트 갤러리에서 소장하고 있다.

페기는 이런 상황이 그리 유쾌하지 않았다. 럼니는 페기가 허버트 리드를 포함한 거물들이 모인 자리에서 그녀의 딸에게 다음과 같이 한 말을 기억했다.

"저 엄청난 컬렉션들을 모으려면 남자들을 어지간히 유혹하고 다녔겠구나."

랠프는 그때부터 페기를 미워하게 되었다. 몇 년 뒤 그들은 서로에게 똑같은 심정이 되었다.

"페기는 상냥하고, 위트가 넘치며 매력적인 사람일지도 모른다. 하지만 그녀는 사치스러운 창부이기도 했다."

훗날 랠프와 친하게 지낸 로렌스 베일은 이들의 관계에 단 한 번도 개입하지 않았다. 남자로서나 예술가로서나 베일을 위대한 인물로 존경했던 럼니는 자신이 마주한 현실이 불리하다는 것을 인정하고 있었다.

상황은 갈수록 악화되었다. 딸과 랠프가 사랑에 빠진 것을 알자마자 페기는 질투와 부러움을 동시에 느꼈다. 랠프(와 그의 동료들)의 미술에는 그녀를 위협하는 그 무엇이 있었다. 랠프는 자신의 딸보다 너무 어렸고, 페기가 딸을 위해 찾았던 편안한 아버지로서의 모습도 가지고 있지 않았다. 랠프는 훤칠하니 잘생겼고, 체격도 좋았으며 주량도 셌지만, 무엇보다 그의 성격에는 그보다 훨씬 많은 위험 요소가

잠재되었다. 그녀는 자신의 딸을 진심으로 우려했다.

그렇지만 더 위협적인 일은 페긴이 더 이상 자신의 통제 아래 있지 않다는 점이었다. 케이트 베일이 언급했듯이, 페기는 언제나 페긴의 남자관계를 부러워했다. 심지어 그녀 스스로 주선한 관계들조차 그러했다. 랠프에 따르면, 페긴은 어머니를 사랑했지만 동시에 어머니에게 지배당하는 것을 분개했으며, 그로부터 온전히 자유로워지지 못했다. 두 연인은 각각 런던과 파리에, 이후에는 파리와 베네치아에 떨어져 살았고 페긴은 카스텔로에 아파트를 얻었다. 그곳에서 그들의 아들 (보티첼리의 이름을 딴) 산드로가 1958년 6월 28일 태어났다. 장 콕토는 페긴과 랠프를 위해 아이의 '명예' 대부가 되어주었고, 이듬해 페기에게 편지를 썼다.

"딸을 추방함으로써, 당신은 스스로를 파괴하고 딸에게 상처를 입히고 있구려. 그렇지만 당신이 그녀에게서 보았듯이, 운명은 정확히 똑같은 실타래를 짜고 있소. 그러니 아무런 방해 말고 하늘의 뜻대로 내버려두시오. 우리가 생명줄을 주물렀다가는 혼란만 초래할 뿐이며, 우리의 삶을 도와줄 이한테서 멀어질 뿐이라오."

네 번째 아들이 태어날 때까지도 페긴의 이혼은 제대로 마무리되지 않았다. 그러나 둘은 즉시 런던 블룸스버리에서 결혼식을 올리고 러셀 광장의 러셀 호텔에서 리셉션을 열었다. 엘리옹은 소송을 포기했다는 사실을 증명하기 위해 파리에서부터 법정 관리인을 보내왔다.

랠프는 이때 적게나마 재산을 물려받았으며, 이를 가지고 파리의 드라공가에 아파트를 구입했다. 그들 가족은 그곳에서 당분간 살다가(페긴은 엘리옹과의 사이에서 낳은 막내아들을 데리고 왔다. 그 형들은 아버지와 함께 남아 있었다. 정신적으로나 물질적으로나 페

긴에게는 아들 넷을 모두 돌볼 여력이 없었기 때문이다), 페긴이 가지고 있던 에른스트의 그림 가격이 오르자 랠프의 아파트와 함께 이를 처분하고 생루이 섬에 있는 좀더 넓은 아파트로 이사했다.

페기는 전혀 도와주지 않았지만, 이런 문제에 관한 한 신드바드에게도 마찬가지였다. 사실 그녀는 팔라초 베니에르 데이 레오니의 유지 비용만으로도 벅찼다. 팔라초는 그녀에게 그 어떤 것보다도 우선 순위였다. 페긴은 할머니 플로레트가 마련해준 신탁에서 월 300달러의 수당을 지급받았으며 페기로부터는 150달러를 따로 받고 있었다.

"페긴은 랠프 럼니를 진심으로 사랑했다."

페기의 친구 존 혼스빈은 그렇게 회상했다.

"페기는 그를 정말 미워했다. 랠프든 페긴이든 페기가 던져주는 돈을 제외하고는 동전 한 닢 없었다."

페긴의 그림은 팔리지 않았고, 대부분 거대한 캔버스에 그려진 랠프의 그림도 마찬가지였다. 그런데도 그들은 넉넉한 아파트에 하인을 고용할 여유는 있었다.

럼니 가족은 그들의 시간을 파리와 베네치아의 지우데카 섬에 있는 새로운 아파트 겸용 스튜디오 양쪽을 오가며 지냈으며, 그렇게 10년을 살았다. 사진상으로 페긴은 그 어느 때보다 랠프와 함께 있을 때 가장 행복했던 것으로 보인다. 하지만 그녀는 어머니의 영향에서 완전히 벗어날 수 없었다. 그녀는 랠프를 너무 늦게 만났던 것이다.

페기는 파리의 아파트에 대해, 랠프가 구입 당시 60퍼센트 이상을 부담했는데도 페긴의 명의로 해야 한다고 주장했다. 랠프는 그러한

조건에 동의했다. 랠프에 대한 페기의 증오심은 계속되었다. 그녀가 보기에 그는 분별 없고 촌스러운 사람이었다. 더구나 그는 그녀에게 아부하지 않았다. 그는 그녀보다 한 수 위였다. 그녀가 그에게 스카치를 손수 따라 마시라고 권하자, 그는 좋은 품질의 몰트 위스키병을 골라 잔에 따랐다. 그러나 그 술은 페기가 몰래 헌 병에 채워넣은 싸구려 블랜드였다. 그는 순진하게도 술을 판 소매상에게 속은 것 같다고 페기에게 말했고, 페기는 자신의 잔꾀에 그가 이런 반응을 보이자 분통을 터뜨렸다.

또 어떤 날은 라 페니체에서 안톤 루빈스타인의 콘서트가 끝난 뒤 랠프와 페긴, 페기, 루빈스타인, 그리고 우나 귀네스가 비공식 만찬을 가졌다. 식사가 끝난 뒤, 페기는 계산서를 요청해서 누가 얼마만큼 먹었는지 꼼꼼히 따지기 시작했다. 당황한 랠프는 그녀한테서 계산서를 낚아채 식대를 모두 지불했으며, 페기는 이 행위를 도저히 용납할 수 없었다. 다음 날 우나 귀네스는 그에게 돈을 보냈다. 페기는 그의 명성에 흠집을 내기 위해 최선을 다했다. 하지만 그의 곁에는 '비트'[142]문학 시인인 앨런 앤슨 같은 신실한 친구들이 있었다.

그러나 페기는 포기하지 않았다. 그녀는 그 결혼을 무너뜨리고자 온갖 기회를 엿보았다. 한번은 점심을 먹자고 랠프를 밖으로 불러내서는 '사라져주는 조건으로' 5만 달러를 제의하기도 했다. 그가 이에 대해 나중에 페긴에게 얘기하자, 그녀는 깔깔 웃으며 그 제안을 받아들여야 했다며 그 돈이면 함께 잠적하거나 집을 살 수 있었을 것이라 말했다. 전투는 꾸준히 지속되었고, 비극적인 결말에 이를 때까지 끝나지 않았다.

페기는 그림을 계속 구입했지만, 가격이 올라가는 일은 거의 없었다. 그녀는 아프리카 미술과 최신 유행에 꾸준히 투자했다. 그리고 장기적으로 후원할 네 번째 이탈리아 화가를 발굴했다. 에드몬도 바치는 칸딘스키 추종자였다. 그녀는 또한 미국인 윌리엄 콩돈과 폴록의 추종자로 알려진 스코틀랜드 화가 앨런 데이비의 작품들을 구입했다. 1950년대 중반 그녀는 바치의 그림 1점을 미국에서 촉망받는 큐레이터로 활동중인 젊은 체코 망명인 토마스 메서에게 팔았다.

1958년 봄, 제임스 로드는 베네치아의 또 한 명의 단골손님이 되었다. 그는 친구 버나드 미노레트 및 피카소의 정부였던 도라 마르와 함께 페기를 찾아왔다. 로드는 훗날 이렇게 적었다.

"같거나 다른 방법으로 각자의 예술 영역에서 스스로를 중요하게 각인시킨 두 여성이 얼굴을 마주하는 모습은 꽤 근사하게 여겨졌다. 페기는 언제나 그러했듯 자신의 그림을 과시하며 만족을 느꼈고, 나는 그녀가 피카소에게 때때로 영감을 주었던 여성이 자신의 지붕 아래 있다는 데 우월감을 느낄 것이라 짐작했다. 하지만 만남은 성공적이지 않았다. 두 여성 모두 방법은 달랐지만 한결같이 대접받는 것을 좋아했다. 팔라초 베니에르 데이 레오니를 떠날 때, 도라는 '마담 구겐하임은 우리로서는 동정이 가는 사람으로군요. 하지만 그게 얼마나 영광인지 그녀는 모를 거예요'라고 말했다."

로드는 또한 이렇게 회상했다.

"도라는 매우 엄격하고 종교적이어서 페기의 수치스러운 행동을 인정하지 않았다. 그렇지만 도라도 피카소 이전에 수많은 연인을 거느리고 다녔다. 피카소는 그녀의 마지막 연인이었다. 그럼에도 그녀는 페기가 행실이 나쁜 사람이라고 생각했다. 또한 페기는 자기 주

변에 자기 말고 유명한 여성이 있는 것을 결코 좋아하지 않았다. 페기는 관심의 중심에 있고자 했고 그것은 도라도 마찬가지였다. 그 때문에 그들은 서로 내심 만남을 기대했으면서도 그다지 잘 어울리지 못했다. 또한 도라는 페기가 원하는 세계를 페기보다 훨씬 많이 누리고 있었다. 나는 페기 역시 피카소의 연인이 되고 싶었을 거라고 확신한다."

컬렉션은 팔라초가 감당할 수 없을 만큼 늘어났다. 1950년대 후반, 페기는 밀라노 건축가 벨조이오소, 페레수티, 그리고 로저스(리처드 로저스의 숙부)에게 2층을 추가하는 개축 설계도를 의뢰했다. 하지만 그 결과물은 건물의 나머지 부분과 어울리지 않았다. 페기는 도시계획 당국인 예술 관리국(Belle Arti)이 공사를 절대로 허락하지 않을 것이라고 확신했으며, 어찌 되었든 비용이 너무 많이 들었다. 기존의 팔라초 유지비만큼을 추가로 더 보태야 했다. 다른 해결책을 찾아야 했다. 예술 관리국의 동의 아래 수많은 자문을 거친 끝에, 페기는 베네토의 전통 곡식창고인 '바르케사' 양식으로 날개를 추가하기로 결정했다. 완공 뒤 페기는 인부들에게 똑같이 전통적인 만찬을 베풀었다. 결국에는 모두들 그녀의 방명록에 사인을 강요당했고, 그녀는 엉망인 필체로 덧붙였다.

"1948~58, 베네치아에서의 내 인생 중 가장 근사한 밤, 페기 G."

작업은 신속하게 마무리되었다. 10월 1일 착공된 공사가 12월 8일 완공되었을 때, 페기는 친구 로버트 브래디에게 편지를 썼다.

"바르케사 공사가 끝났습니다. 예상보다 훨씬 크고 멋있어 보여요. 이제 마무리 삼아 나무 몇 그루를 그 공간에 옮겨 심는 일만 남았습니다. 마지막에 완성된 새 정원은 정말 작고 귀엽답니다."

새로 건축된 공간에는 초현실주의 컬렉션을 비치할 예정이었다. 앞서 10년 남짓 동안 컬렉션을 방문한 관람객들은 전시장이 지닌 매력의 절반이 전시물 배치라는 걸 인식하고 있었다. 어떤 이들은 과감한 배치 효과가 컬렉션을 돋보이게 해주었으며, 그렇지 않았다면 컬렉션은 아마도 독창적이라기보다는 주입식에 가까웠을 것이라고 말했다.

1961년, 정문에 새로운 출입문이 세워졌다. 이 문은 육지 쪽 도로에서 팔라초 안으로 통하는 것이었다. 제작자 클레어 팰켄스타인은 뉴욕에서부터 페기와 알고 지내던 사이였다. 1957년 베네치아를 방문한 팰켄스타인은 당시 또 다른 팔라초의 문을 위촉받아 제작했는데, 이때 작품에 매료된 페기는 직접 팰켄스타인에게 제작을 의뢰했다(아이러니하게도 1957년의 문은 루치아나 피냐텔리 공주를 위한 것으로, 그녀는 페기의 컬렉션을 비방했던 인물이다). 의뢰를 결정하고 나서도 페기는 허버트 리드 때문에 망설였다. 그는 팰켄스타인의 작품을 대체로 마음에 들어했지만 그 출입문 프로젝트는 애초에 그가 예약해둔 것이었다. 페긴은 출입문 제작에 비상한 관심을 보였지만, 그 정도가 너무 심해 페기에게 안 좋은 인상을 심어주었다.

문은 임의 배합된 여러 덩어리의 무라노[143] 유리에 철로 제작한 오픈된 트랩 장치가 결합한 멋진 모습이었다. 무라노 유리는 선명한 색상에 자른 흔적이 없는 값비싼 대리석 같은 느낌이었다. 남아 있는 마지막 장애물은 예술 관리국의 승인이었다. 페기는 그들이 출입문 설치를 허락하지 않을까봐 노심초사한 나머지 돈까지 가져다 바쳤다. 그러나 그들은 페긴과 똑같은 열정을 가지고 있었다. 결국 허버트 리드 역시 마음을 돌려 그 문을 인정했다. 이리하여 페기는 마

침내 확신을 얻었고 걱정을 덜어냈다. 페기는 여생 내내 팰켄스타인에게 고마움을 표했고, 그녀를 예술가로 인정하고 찬사를 보냈다. 팰켄스타인은 다음과 같이 언급했다.

"그녀는 나에게 좀 놀란 것 같다. 내가 여성으로서 혼자 힘으로 입지를 확고하게 다진 사실에 말이다. 그리고 이에 대해 그녀는 매우 기뻐했다."

그러나 그렇게 독자적인 방향을 추구하는 것이 페기에게 크게 위협적으로 보일 수 있음을 팰켄스타인은 잘 알고 있었다. 문에는 어느새 '클레어의 뜨개질'이라는 별명이 붙었다.

귀부인으로서 점차 상승하는 이미지에 걸맞게, 페기는 옷차림에도 좀더 신경을 쓰기 시작했다. 하지만 그녀는 여전히 의복에 대한 지출만큼은 까다로웠다. 그리고 여전히 "립스틱을 끝이 보일 때까지 썼고" 또 여전히 "요점을 강조하기 위해 코를 쿵쿵거렸다". 그녀에게는 우아한 의상이 두 벌 있었다. 한 벌은 포르투니가 디자인한 은빛 나는 황금색 가운으로, 페기는 공식적인 자리에 거의 이 옷을 입고 나갔다. 이후 화가에서 텍스타일 디자이너로 전향한 친구 켄 스콧은 그녀에게 강렬한 빨강과 금색이 섞인 의상을 디자인해주었다. 안경을 써야 할 때가 되자, 그녀는 네오 로맨틱 사회주의 화가인 에드워드 멜카스(웨스트민스터에서 교육받은, 엡스타인이라 불리던 미국 부르봉 위스키 실력자의 아들)에게 나비와 박쥐 모양의 특이한 안경을 몇 개 만들어달라고 부탁했다. 이 안경들은 남은 인생 동안 그녀를 상징하는 확실한 트레이드 마크로 자리잡았다. 베네치아에 살던 또 한 명의 국외 추방자였던 멜카스는 친구가 되었지만 그의 작품은 전혀 페기의 취향에 맞지 않았다. 나이가 들어갈수록 페기의 죽음

에 대한 공포도 점점 무거워졌다. 아무리 그렇더라도 1973년 겨우 쉰아홉의 나이에 암으로 죽은 이 오랜 친구가 오랜 투병생활 중에 페기를 찾아왔다가 거절당한 것은 아직까지도 충격적인 사건으로 남아 있다.

1959년, 뉴욕 5번가에는 솔로몬 R. 구겐하임 미술관이 세워졌다. 큰아버지 솔로몬이 죽은 지 10년 만이었으며 건축가 프랭크 로이드 라이트가 90세의 나이로 죽은 지 얼마 되지 않은 때였다. 오랜 갈등과 불화가 이어지던 일파들 사이도 완공 즈음에 다소나마 화해의 실마리를 찾았으며, 어쨌든 건축물은 더할 나위 없이 훌륭했다. 힐라 폰 르베이는 아직 생존해 있었지만 1952년에 관장직을 사임했다. 솔로몬의 사위 얼 캐슬 스튜어트의 짧은 직무대행에 이어, 솔로몬의 조카 해리는 작은 아버지의 재단을 물려받았고 제임스 존슨 스위니를 새로운 관장으로 임명했다.

해리는 베네치아에 사는 그의 사촌 페기를 초청했다. 이 두 명의 구겐하임은 35년 동안 서로 만난 적이 없었다. 그들은 화해했고, 베네치아로 돌아온 페기는 자신의 사망 후 컬렉션의 향방에 관해 언급한 그의 편지를 받았다.

당신이 이곳을 떠나기 직전, 그리고 컬렉션에 대해 알게 될 기회가 미처 오기도 전에, 나는 당신이 미래의 어느 날 프랭크 로이드 라이트 미술관에 당신의 재단과 컬렉션을 남기고 싶어한다는 사실을 어렴풋이 눈치 챘습니다. 그 문제에 대해 진지하게 생각해 보았습니다만 나는 세계적인 명성을 얻은, 당신의 독창성이 돋보이는 당신의 재단과 당신의 궁전이야말로 당신이 죽은 뒤 당신의

의도대로 이탈리아에 길이 남아야 한다고 결론 내렸습니다.

물론 선택의 여지는 그 외에도 많았다. 그러나 페기가 자식들에게 컬렉션을 물려줄 낌새는 전혀 보이지 않았다.

페기는 멕시코를 경유해 뉴욕을 여행하기로 결심했다. 그녀는 11년 전 밀라노에서 만난 영국 문화원 친구 모리스 카디프를 멕시코로 초청해 휴가를 함께 보냈다. 페기는 회고록에 그들의 여행을 더할 나위 없이 즐겁게 묘사했다. 하지만 카디프는 언제나 페기에게 다정하긴 했지만 다른 기억을 가지고 있었다. 그들은 함께 과테말라와 페루를 여행했다. 과테말라에 있는 호텔에서 매우 어린 나이의 접수계 소녀가 카드와 편지 몇 장을 우편으로 부치는 과정에서 5센트를 횡령했고, 이 때문에 페기는 엄청나게 격분한 나머지 하루를 망가진 채로 보냈다. 그날 일요시장으로 유명한 치치카스테네고 언덕 마을과 아티틀란 호수를 여행하면서 그녀는 속아넘어간 액수를 확인하기 위해 내내 머릿속으로 계산을 하고 있었다.

그녀는 자유로운 복장에 끈 없는 신발을 신고 다녔다. 신발은 "그녀의 비쩍 마른 발목을 돋보이는 데 역효과였을 뿐 아니라 피를 빨거나 독이 있는 벌레에 무방비로 노출되어 있었다". 페루에서 극심한 빈곤의 풍경과 마주한 가운데서도, 그녀는 터무니없을 만큼 휘황찬란한 보석으로 치장했다. 우아한 신발에는 벌레들이 모여들었다. 다른 한편 카디프는 "그녀는 언제나 가장 속 편하고, 가장 겸손해하며 불평을 모르는 손님"이었다고 기억했다. 그러나 호스티스로서는 "자신이 베푸는 환대를 손님들에게 보상받으려 했는데, 이는 진저리나는 일이었다"고 회상했다.

페기는 이른 봄 뉴욕에 도착했다. 그녀는 라이스 부부와 함께 머물면서 옛 친구들을 방문했고, 현대미술품이 부르는 가격에 놀라 펄쩍 뛰었다. 그 시가는 폴록의 작품들이 얼마나 가치가 상승했는지를 적잖게 반영하고 있었다. 그녀는 작품들을 너무 빨리 팔아치운 것을 후회했다. 하지만 그의 초기작들은 아직 그녀의 소유였고, 그들의 가치는 그녀가 지불한 가격보다 월등히 올라 있었다. 그 진가가 너무도 대단해서 2년 뒤 뉴욕으로 돌아온 페기가 리 크래스너를 상대로 12만 2,000달러의 소송을 걸었다는 이야기는 앞서 언급한 대로다. 이 일화에는 몹시 큰 고통과 상처가 뒤따랐고, 페기와 리 사이에 갈라진 틈은 평생 회복되지 않았다. 4년 동안 질질 끌어온 소송 과정은 페기에게 유리할 것이 하나도 없었고, 그녀의 심정은 복잡했다. 아마도 그녀는 속은 심정이었을 것이고, 그럴 때마다 그녀는 인정사정없이 맹렬하게 공격했고 또 오랫동안 상대를 증오했다.

그렇지만 불공정하다는 느낌에는 부러움도 담겨 있었다. 사실, 페기는 폴록의 가치가 치솟으리라는 사실을 낙관하지 못했다. 금값이 치솟는 순간 가업을 그만둔 작은 아버지 윌리엄이 그랬듯이, 그녀는 자신의 권리라고 여겨지는 것을 위해 소송을 걸었던 것이다. '가난한' 구겐하임이란 존재론적 감정이 여전히 그녀를 괴롭히고 있었고, 사촌 해리와의 재회는 뒤에 감추어두었던 그 모든 것을 일깨워주었다. 결국 소송은 실패했는데, 이유는 그녀가 『어느 예술 중독자의 고백』에서 폴록의 모든 작품을 떠나보낸 건 바로 자신이라고 인정했기 때문이었다. 하지만 이후 그녀는 미술 딜러 베티 파슨스를 이 소동에 끌어들였다. 마침내 페기는 합쳐서 약 400달러쯤 되는 그림 2점을 비공식적으로 양도받는 선에서 합의를 보았다.

이때 페기는 집과 뉴욕 양쪽에서 고민 중이었다. 1959년 10월 말 그녀는 로버트 브래디에게 편지를 썼다.

당신이 미칠 듯이 보고 싶지만 당신이 없는 베네치아는 그 정도로 그립지는 않네요. 나는 여름을 엉망진창으로 보냈어요. 신드바드와 며느리와 손주들과 라이스 부부가 한꺼번에 들이닥쳤답니다. 라이스 부부는 (앙드레 도이치 출판사의) 닉 벤틀리에게 방을 양보하기 위해 떠나야만 했지요. 이는 축복이었지만 끔찍한 사건이 일어났고 버나드가 나타났답니다. 유일하게 행복했던 사건은 닉이 내 책을 편집하기 위해 이리로 와준 것뿐이었어요. 그는 매우 훌륭하게 일해주었고 다음해에 그 책을 출판할 예정이에요.

……구겐하임 미술관은 이번 주에 문을 연답니다. 그곳에 그리 서둘러 갈 생각은 없어요. 미술관은 보고싶지만 라이스 부부와 다시는 함께 지내고 싶지 않아요. 나는 뉴욕을 좋아하지는 않지만 라이스 부부만 없다면 조금은 상황이 달라질 거라 생각해요.

……내 새로운 모터 보트(클레오파트라호)는 환상적이랍니다. 당신도 짜릿함을 경험할 수 있다면 좋을 텐데요. 만사 제치고 앞으로 얼마나 빨리 달려 나가는지 몰라요. 나는 귀도(운전수)를 1년 내내 고용해두고 있어요. 요리사도 두 명 있지만 어찌나 다투는지 한 명은 멀리 보내야 할까봐요. ……어쨌든 나는 살이 너무 많이 쪄서 한 달 동안 8파운드를 감량하면서 보냈어요.

페기는 솔로몬 R. 구겐하임 미술관을 좋아하지 않았다. 훗날 그녀는 "(그것은) 거대한 주차장 같다"고 썼다.

"그 건물은 규모에 비해 어울리지 않는 위치에 지어져서 매우 답답해 보인다. ……넓은 주변 공간은 조각을 전시할 목적으로 마련되었다. 라이트의 유명한 고안품인 오르막 경사로는 마치 사악한 뱀처럼 똬리를 틀고 있다."

그녀는 동시대 미술품이 부르는 값을 지불할 돈이 자신에게 없던 것을 그리 문제 삼지 않았지만 그럼에도 어느 정도 문제가 되었다. 그녀가 뉴욕 미술계를 떠나 있던 12년 동안 미술계는 전반적으로 야스퍼 존스, 프란츠 클라인, 클래스 올덴버그, 로버트 라우셴버그, 프랭크 스텔라 등 그녀가 좋게 생각하지 않는 이들과 뜻을 같이하고 있었다. 미국에 머무는 동안 그녀가 즐겨 찾은 화랑은 반스 컬렉션과 필라델피아 미술관이었다. 로이 리히텐슈타인, 제임스 로젠퀴스트, 톰 웨셀먼에 의해 팝 아트가 주목받기 시작했다. 그들은 3년 뒤 본격적으로 그들의 좌표를 그려나가기 시작했으며, 1962년에 앤디 워홀은 「여섯 명의 마릴린」(The six Marilyns)을 선보였다. 이는 페기가 용납하지 않거나 할 수 없었던 양식이었다. 그녀는 동시대 미술시장이 상업적으로 인식되는 것 또한 반기지 않았다. 그녀는 대신 아프리카, 남아메리카, 오세아니아의 토속 작품들에 투자했고, 이 작품들을 베네치아로 보냈다. 그렇지만 그 작품들은 지난 시대—비록 아주 최근이긴 하지만—피카소가 자극을 주고, 영감을 받은 브르통과 에른스트 같은 사람이 '원시' 미술로 돌아서던, 바로 그 시대를 그리워하는 향수로서의 의미 이상 아무것도 아니었다. 그녀는 심지어 그들의 중개상이었던 율리우스 카를바흐까지 고용했다.

그녀는 계속해서 그림들을 구입하고 교환했지만 대체로 그녀가 이해하는 시대에 속하는 그림들이나 그녀의 새로운 이탈리아 피후

견인들의 작품들(그녀가 일찍이 교류했던 화가들처럼 같은 그룹에 속해 있는 사람은 거의 없었다)은 그 시기에 지대한 영향을 받았다. 페기가 1930년대 후반까지 작품 수집을 시작하지 않았다는 사실은 주목할 필요가 있으며, 또한 그녀의 수집 대상이었던 예술가들은 대부분 1910년대 이후 작품활동을 했다. 폴록만이 유일하게 눈에 띌 정도로 그녀와 밀접하게 교류했지만, 미국에 있던 그의 동료와 동시대인들에게 그녀가 보낸 격려도 간과할 수 없다.

멘토도 안내자도 상실한 이래, 새로운 작품들을 접하는 가운데에도 그녀의 취향은 본래 알고 있던 것과 학습했던 것에 머물렀다. 베네치아에서 그녀는 주류를 멀리했고, 심지어 비교적 이른 나이인 50세에 '은퇴'를 했음에도 불구하고, 겉보기에 그녀는 그와 같은 노선에 만족하는 듯 보였다.

전후 그녀가 산 일부 그림들은 완전히 졸작이었지만, 모든 작품이 그런 것은 아니었고, 이때 취득한 몇몇 작품은 목록에 올릴 만한 가치가 있었다. 그녀는 피에르 알레친스키의 「목욕 가운」(Peignoir, 1972)을 1972년 비엔날레에서 작가에게 구입했다. 캐럴 애플의 「태양을 잡으려고 애쓰며 우는 악어」(The Crying Crocodile Tries to Catch the Sun, 1956)는 1957년 파리에서 작가에게 직접 구입했다. 장 아르프의 「과일 항아리」(Fruit-Amphore)는 1954년 비엔날레에서 구입했으며 프랜시스 베이컨의 「침팬지 연구」(1957)는 같은 해 런던의 하노버 갤러리에서 구입했다. 페기는 오직 베이컨만이 그녀가 함께 살기에 부담스럽지 않은 인물이었다고 말했다. 움베르토 보초니의 「달리는 말의 역동성과 집」(Dinamismo di un Cavallo in Corsa+Case, 1914~15)은 1958년 구입했다. 앨런 데이비의 「페기

의 수수께끼 상자」(Peggy's Guessing Box, 1950)는 같은 해에 작가로부터 구입했다. 피에로 도라치오의 1965년작 「유니타스」(Unitas)를 1966년 베네치아 갤러리에서 파올로 바로치에게서 사들였고, 1964년 파리에서 장 뒤뷔페의 1951년 작품을 구입했다. 1960년에는 뉴욕에서 데 쿠닝에게 직접 신작 2점을 구입했다. 1954년 비엔날레에서는 그녀가 가장 애착을 가진 그림 중 하나인 마그리트의 「빛의 제국」(Empire of Light)을 작가에게서 구입했다. 20년 뒤 그녀는 토마스 메서에게 "내 아들이 내게 그 작품을 구입하도록 권했다"고 편지를 썼다. 이는 미술에 대한 신드바드의 관심을 보여주는 유일한 대목이어서 흥미롭다.

1957년에는 런던에서 벤 니콜슨의 작품 1점을 구입했다. 1968년에는 그레이엄 서덜랜드한테 작품 1점을 사들였고, ICA가 후원하는 런던 소더비 경매에서는 빅토르 바사렐리의 「FAK」를 손에 넣었다. 1961년에는 에지디오 콘스탄티니의 작품을 후원하기 시작했다. 그는 그녀의 은하계 안에 있는 수많은 별——아르프, 칼더, 샤갈, 콕토, 에른스트, 마타, 피카소 등이 그린 작품들에서 영감을 받은 유리조각 시리즈에 착수했다. 그녀는 또한 이미 언급했던 이들 외에 다른 이탈리아 작가들의 작품도 구입했다. 그 가운데에는 콘사그라, 밍구치, 미르코, 포모도로 등이 있으며, 마르타 보토, 마리나 아폴로니오, 프란치스코 소르비노, 귄터 페커가 만든 동역학 및 광학예술 작품들도 있었다.

그로부터 몇 년 전, 친구로 지내던 소설가 윌리엄 가디스의 편지를 통해 페기는 앨런 앤슨을 소개받았다. 그는 1954~58년까지 베네치아에 살았으며 이후에는 베네치아와 아테네를 오가며 지냈다. 앤

슨은 이어서 그녀에게 앨런 긴즈버그를 소개해주었다. 하지만 1957년 7월 후반 긴즈버그가 그녀에게 보낸 다음의 사과 편지로 판단하건대, 그는 도가 지나친 행동을 했던 듯싶다. 페기와 함께라면 충분히 있을 수 있는 상황이다. 최소한 그는 용서는 받은 듯하다(사건에 연관되어 있던 앤슨에 따르면).

내일 밤 나의 방문을 허락해주어 감사합니다. 그처럼 점잖고 전통적인 살롱에는 가본 적이 없으며, 그곳에 가보고 싶은 마음은 당연합니다. 부디 저를 받아주시기 바랍니다. 틈틈이 그림을 감상하고, 커다란 칵테일 잔을 홀짝거리고, 대운하를 바라보고, 유명한 여성들에게 둘러싸인 베네치아의 시인이 되어보고 싶군요. 「파르티잔 리뷰」(Partisan Review)와 '20세기와 초현실주의파'를 읊조리며, 집사와 곤돌라들…… 모든 것이 매혹적이며, 특히 일원이 되는 기분이 그럴 듯합니다. 따라서 앤슨의 소개로 만난 우리의 첫 만남이 불쾌하게 끝난 점은 심히 유감스럽습니다. 앨런이 돌아와 우리에게 말을 걸 때만 해도 나는 당신이 화가 나 있다는 것을 확실히 알지 못했습니다. ……그 일은——타월 말입니다——정색을 하고 화를 내기에는 너무도 사소한 문제라고 여겼기 때문입니다.

긴즈버그는 계속해서 자신의 남자친구인 페터 오를로프스키를 변명하고 있는데, 아마도 본의 아닌 모욕에 대한 책임은 이 사람에게 있었던 듯싶다. 오늘날 앤슨은 무슨 일이 있었는지 기억하지 못한다. 그의 편지는 이렇게 끝맺고 있다.

"그래서 제가 말하고 싶은 바는, 부디 우리 둘을 자비와 용서로 불러들여서 저를 유일하게 괴롭히고 있는 이 곤란에서 벗어나게 해주길 바란다는 것입니다. 그렇지 않다면, 베네치아에는 고통만이 남아 있겠지요."

1959년 8월 페기가 예순한 살을 맞이했을 때, 앨런 앤슨은 가면극 「그리스에서의 귀환」(Return from Greece)을 제작하려 했다. 이 작품은 그의 친구 데이빗 잭슨과 그의 남자친구 시인 제임스 메릴을 위해 쓴 것으로, 그들은 정말로 그리스에서 동시에 귀환했다. 페기가 공연을 위한 초대 명단을 75명으로 분명하게 제한했음에도 불구하고 연극은 성공적이었다. 앤슨의 가면극 중 처음 3회는 프랑크 아메이가 음악을 맡았으며 페기의 정원에서 상연되었다. 뉴욕에서 미술 화랑을 운영하고 그곳에서 페기를 처음 만난, 미술과 시를 후원하는 존 버나드 메이어스가 코러스를 맡았고, 앤슨은 베니스 역을, 베네치아 젊은이로 이후 페기의 모임에 합류한 파올로 바로치는 '쓰레기 인간'(The Garbage Man) 역을 맡았다——이 이름은 존 도스 파소스의 동명의 희곡에서 딴 것이었다. 두 번째 가면극은 1960년 작 「준비된 정원」(The Available Garden)이었으며, 세 번째는 1961년 작 「달에 처음 간 사람들」(The First Men on the Moon)였다. 네 번째 가면극이 1962년을 위해 기획되었지만 완성되기 전에 앤슨은 베네치아를 떠나야만 했다.

바로 이 시기부터 페기는 더 이상 머리를 검은색으로 염색하지 않고 자연스러운 색깔로 자라게 내버려두었다. 그녀의 머리는 이제 백발이 성성했다. 그녀는 로자몬드 베르니에에게 말했다.

"나는 섹스도 포기하고 머리 염색도 포기했어요."

그녀는 또한 체중에 대해서도 고민하고 있었는데, 1960년 12월 브래디에게 비참한 심경으로 편지를 썼다.

"나는 다이어트로 48킬로그램까지 내려가보았지만 이제는 53킬로그램을 목표로 하고 있어요."

1960년대 초 그녀는 내내 다이어트를 하고 있었다. 그녀의 손님들은 그녀와 더불어 음식을 절제할 수밖에 없었다. 많은 사람이 맛있는 요리 냄새에 대해 떠들어댔지만 이는 다만 하인들이 자신들을 위해 만든 요리에 불과했다. 하지만 다이어트를 하지 않을 때에도 페기의 접대는 대체로 빈약했다.

이 시기 페기의 편지에서는 베네치아에서의 고독과 지루함에 대한 언급이 점차 빈번해지고 있었다. 이러한 기분은 페긴도 마찬가지였다.

"베네치아는 지독할 만큼 촌스럽고, 나로서는 정말로 지루하기 그지없다. 하지만 나는 페기와 함께 있는 것이 좋다. 물론 베네치아는 언제나 그러했던 것처럼 아름답다. 나는 탐탁지 않은 이탈리아인들, 특히 베네치아인들 사이에서 마침내 페기와 공감대를 나누게 되었다."

1961년 조지프 로지는 영화 「에바」(Eva 또는 Eve)를 제작하여 이듬해 발표했다. 베네치아에서 촬영한 이 영화에는 스탠리 베이커와 잔 모로가 캐스팅되었다. 이 영화는 로지의 출세작일 뿐 아니라, 페기가 125달러를 받고 엑스트라로 출연한 작품이다. 이는 그녀의 극적인 모험의 수준을 보여주고 있다. 또 다른 영화 빈센트 미넬리의 「파리의 미국인」(An American in Paris, 1951)에서도 그녀의 자취를 찾아볼 수 있다. 이 영화에서 니나 포크는 부유하고 관능적이며

욕심 많은 미국인 미술 컬렉터 밀로를 연기하고 있다.

동성애 친구들과 함께 누리던 즐거움은 곧 중단되었다. 시는 베네치아의 국외 추방자들로 구성된 동성애 모임을 골칫거리로 여겼고, 1962년 지역 경찰서장은 이에 대해 단호한 조치를 취했다. 가지각색의 죄목으로 시에서 추방당한 이들 가운데에는 앨런 앤슨, 로버트 브래디, 그리고 아서 제프리스가 있었다. 제프리스는 코르푸에서 돌아와 시에 다시 들어오려 했지만 거부당했으며, 베네치아의 가장 영향력 있는 부인 중 한 사람인 안나마리아 치코냐가 중재에 나선 다음에야 간신히 정착을 허락받았다.

제프리스는 런던에서 하노버 갤러리를 운영하고 있었으며, 베네치아에서는 풍부한 수입으로 안락한 삶을 누렸다. 그도 페기처럼 흰색과 노란색 띠를 두른 두 명의 사공을 거느렸다. 그의 팔라초는 고전주의적인 취향으로 매우 훌륭하게 꾸며졌다. 여러 소문 중 하나에 따르면, 제프리스의 추방은 그가 시장의 부인에 대해 좋지 않은 소리를 하는 것을 질 나쁜 사람들이 엿들었기 때문이었다. 그게 아니어도 그는 적들에게 맹공격을 당하고 있었다. 페기는 친구 마이클콤 마틴에게 이렇게 편지를 썼다.

"그에게서 편지가 왔어요. ……그가 자살을 하면 어떻겠냐고 물어왔지만 나는 그가 그런 일을 하지는 않을 거라 믿었지요. 그는 모터 보트를 사면서 곤돌라를 처분하는 과정에서 해고한 사공들한테 비난을 받은 게 틀림없어요."

이유야 어쨌든, 그 사건 때문에 제프리스는 몰락했다. 그는 파리로 건너갔고, 얼마 지나지 않아 그곳에서 자신의 삶을 찾았다. 존 리처드슨은 "그는 언제나 뱃사람을 좋아해서, 노련한 뱃사공들에게 집

을 마련해주고자 재산의 상당 부분을 처분했다"고 전한다.

베네치아에서의 숙청은 페기로 하여금 다시 여행길에 오르게 했다. 그녀는 이제 국제적인 명성의 작곡가로 성장한 오랜 친구 존 케이지의 주선으로 그와 함께 1962년 가을 일본으로 떠났다. 그곳에서 그녀는 통역을 맡아준 오노 요코와 알게 되었다. 페기와 요코는 종종 한 호텔 방에서 함께 투숙했다. 요코에게는 연인이 있었다. 페기는 이를 용납하고 연인들이 사용하도록 침실을 내주었다. 그녀는 대리 만족에 불과했음에도 애정 관계에 개입하는 것을 즐겼다. 8년 뒤 페기는 폴리 데블린 가넷에게 편지를 썼다.

"나는 그녀(오노)를 엄청나게 좋아해요. 그렇지 않았다면 나는 내 방에서 사랑을 나누게 내버려두지 않았을 거예요. 나와 함께 사용하는 방 침대에서 말이지요."

편지는 타이프로 작성됐지만, 흥미롭게도 마지막 단어는 직접 자필로 추가했다.

여행 중 또 한 가지 유별났던 점은 페기가 방콕과 홍콩 그리고 캄보디아(캄푸차)의 앙코르와트 사원 방문을 거부한 것이었다.

페긴의 오랜 친구이자 전쟁 전 옛 연인의 딸인 데비 가먼이 1960년대 초 페기를 방문했다. 그녀는 영국의 조각가 윌리엄 채터웨이와 결혼하여 파리에 살고 있었다. 수풀이 무성해진 정원은 지저분해 보였다. 데비는 정원 손질을 도와줄까 망설였다. 페기는 조금도 개의치 않았다. 그런데 정원 손질을 위해 고용된 정원사가 데비의 지시 아래 브란쿠시의 「공간의 새」를 옮기다가 손에서 떨어뜨리고 말았다.

"작품은 땅 위에 떨어져 산산조각이 났다."

데비는 공포심에 사로잡혀 최악의 상태였다.

"페기는 나도 정원사도 마주하려 들지 않았다. 그녀는 그것이 사고라는 것을 알고 있었다. 나는 두려움을 느꼈다. 나는 혼란과 변명에 휩싸였다. 하지만 페기는 우리에게 마실 것을 권하고, 마찬가지로 산산조각난 우리의 신경을 부드럽게 달래주었다."

브란쿠시의 작품은 수리를 마쳤고, 정원은 손질을 마쳤다. 그 시간 이후 브란쿠시의 작품과 정원은 물론, 집 안 인테리어와 그림들은 그대로 방치된 채 몸살을 앓았다. 브란쿠시의 작품은 1969년 뉴욕 전시회 기간 중 다시 한 번 부서졌다. 데비는 페기에 대해 좋은 기억을 간직하고 있었다. 전쟁이 끝난 뒤 페기는 그녀에게 오래된 모피 코트를 선물했는데, 그녀는 약 2년간 그 옷을 행복하게 입고 다니다가 피아노를 사기 위해 팔아버렸다.

좀더 젊은 몇몇 여성은, 나이 들면서 친절해지고 관대해진 페기를 비슷하게 묘사했다——전(前) 손자며느리였던 캐서린 개리가 팔라초 열쇠를 맡고 있다가 잃어버렸지만 페기는 그 자리에서 대범하게 용서했다. 하지만 페기의 천성이 이처럼 변한 이유는 따로 있었다.

1962년 후반 파올로 바로치가 팔라초에서 작업을 시작했다. 그는 전시회 개막일에는 카탈로그를 팔았고, 사람들을 안내하며 전시품을 감독했다(비공식적으로 대중에게 개방된 그곳은 가정집이나 다름없었고, 보안이 허술했다). 그는 편지도 썼고, 매일매일 잔업도 처리했다. 그동안 페기는 틈틈이 작은 화랑과 지하 사무실에서 약간의 그림들을 거래하며, 그녀의 이탈리아 피후견인이 그린 작품들과 가끔씩 페긴의 그림이나 로렌스가 제작한 병을 팔았다. 바로치는 스스

로 질려서 그만둘 때까지 3년간 이 일에 종사했다. 바로치는 오랜 역사를 가진 베네치아 가문 출신으로 훗날 직접 미술 사업에 뛰어들었다. 그는 고용되어 있는 동안 약간의 수당을 받았고, 그녀가 거래한 그림들에서 소소한 할당금을 챙겼다. 무엇보다 그는 페기의 인색함을 인상 깊게 지켜보았는데, 이는 결국 모두가 공유하는 바이기도 했다.

비즈니스에 까다로운 페기와 관계를 맺기란 불가능했으며 특히 매일같이 그녀를 볼 때는 더욱 그러했다. 팔라초의 분위기는 사무적이지 않았다. 페기는 외롭고 궁핍해진 다음부터는 우정을 가볍게 여기고 사람이 바뀌었다. 또 다른 한편으로는 지나치게 예민하고 급하게 성질을 부렸고, 이처럼 따돌림당하기 쉬운 성격적 특징들은 나이가 들수록 심해졌다. 무엇보다 그녀는 보답하는 데 무능했다. 사람들은 정신적으로 혹사당한 심정으로 그녀 곁을 떠났다.

바로치는 "그녀는 살아 있는 동안 유언장을 수두룩하게 작성했다"고 말했다. 그녀는 그에게 2만 5,000달러를 남겨주었다고 말하고 있지만, 그들이 함께한 3년 동안 그가 그녀를 위해 일한 대가로서는 하찮은 금액에 불과했다. 그의 증언에 따르면 페기는 그를 일단 팔라초로 호출하면 잠시도 가만히 내버려두지 않았다. 어느 날 바로치는 서류투성이인 그녀의 책상에 한 다발의 종이가 놓여 있는 것을 보았다. 그녀가 이것이 새로운 유언장이며 그에게도 유산을 물려줄 예정이라고 말하자, 그는 우스갯소리로 답했다.

"나에게 돈을 남겨 주다니 친절도 하시군요. 하지만 나는 당신이 죽을 때까지 기다리고 싶지 않아요. 지금 당장 받을 수는 없을까요?"

그러자 그녀는 분노하며 유언장을 갈기갈기 찢어버렸다. 그는 떠

나버렸고 이후 그녀와의 만남을 피했다.

　페기는 죽음에 그렇게 쉽사리 얽매이지는 않았다. 하지만 65세가 다가오면서, 그녀는 컬렉션의 미래를 위해 어떤 조치가 필요하다는 사실을 스스로 인정했을 뿐 아니라, 벌써부터 그 일을 위해 적당한 인물을 물색하기 시작했다. 새로운 차원의, 그러나 매력적인 인물이어야 했다. 결정적인 라이벌이 나타나는 상황을 조정하는 것도 새로운 경험이었다. 그녀의 자존심은 우쭐해져 있었지만 그것과 나란히, 그녀의 상처 입기 쉬운 감정도 매우 심각한 수준에 이르러 있었다. 해결책은 쉽게 나타나지 않았다.

유산

1959년 페기의 뉴욕 방문 직후 해리가 그녀에게 보내온 편지에는—이내 철회되었지만—사후 그녀의 컬렉션을 '가족의 품 안에' 보존해야 한다는 의견이 개진되었고, 페기도 이를 염두에 두었다. 친영파였던 페기는 사실 그동안 다른 방법을 찾아보고 있었다. 그중에서도 영국 동시대 미술의 요람인 런던의 테이트 갤러리는 여전히 현대성에 충실하며 고유의 독특한 분위기를 고수하고 있었다. 전쟁을 통해 J.B. 맨슨과 같은 편협한 양식의 미술은 영원히 종식되었지만 아직도 가야 할 길은 한참 남아 있었고, 페기처럼 대표작들로 구성된 컬렉션은 충분히 보유할 가치가 있었다.

페기가 뉴욕에서 베네치아로 돌아온 지 얼마 되지 않은 1961년 11월 초, 당시 테이트 관장이었던 존 로선스타인 경이 미국 내 테이트 후원사의 비서 겸 회계를 담당하던 뉴욕 변호사 앨런 D. 에밀에게 보낸 편지에는 이에 관한 내용이 적혀 있다.

"……어떤 컬렉터가—그의 이름을 함부로 발설할 수가 없습니다—대단히 비중 있는 현대미술품과 조각들을 테이트에 기증하려

는 의사를 비추었습니다. 문제의 컬렉터는 오랜 세월 유럽에서 거주했지만 엄연한 미국 시민이기 때문에, 그 유품들은 미국의 상속세 면제를 전제로 받아들일 수 있을 것 같군요. 이런 종류의 유산에 미국 법률이 어떻게 적용되는지 알려주면 고맙겠습니다."

페기는 컬렉션을 이탈리아로 가지고 들어올 당시 세금과 관련해 일어났던 말썽을 잊지 않고 있었다. 앞서 언급했듯이, 그녀는 나름대로 참신한 아이디어로 컬렉션들을 이탈리아 베네치아에 안착시켰다. 뿐만 아니라 베네치아 시청 관리에게 이미 비슷한 제안을 한 적이 있었지만 거절당했다. 거절 사유는 불확실하지만 컬렉션에 따르는 비용 또한 무시 못할 이유 중 하나이긴 했다. 페기는 자신의 재산으로 감당할 수 있는 한, 팔라초에서 컬렉션을 유지해왔다. 그녀가 원금을 투자한 신탁에서 받는 이자가 종전 후 매해 4만 5,000달러까지 올랐지만, 이와 같은 소득과 비례해서 그녀의 지출 역시 불어난 것도 사실이었다. 그녀는 컬렉션의 사후 관리를 위한 자금 부담을 기관에 기증하는 방식으로 해결하고 싶었다. 그러나 이어진 뒷이야기에 따르면, 간교한 조세법률은 그녀의 이러한 시도를 번번이 방해했다.

하지만 적어도 처음에는 모든 일이 순조롭게 진행되는 것처럼 보였다. 2주 뒤 에밀은 그러한 유산에는 상속세를 부과하지 않을 것이라는 내용의 답장을 보내왔다. 이에 로센스타인은 페기의 오랜 친구 허버트 리드 경에게 아직은 불확실하지만 그녀의 제안을 받아들이고 싶다는 입장을 편지로 알려왔다. 리드는 이에 동의하면서도 세금 문제가 소문의 그 유산에 적용되지 않을 것이라고 페기에게 공식적으로 편지를 써서 다시 한 번 안심시켜주는 것이 좋겠다고 현명하게

654 • 베네치아

충고했다. 페긴의 적극적인 찬성에 고무된 페기에게는 테이트 컬렉션 외에는 선택의 여지가 없었다. 세금 면제에 관한 명확한 언질은 그녀의 선택을 더욱 확신하게 만드는 계기가 되었다. 그 조건은 더 심각하게 고려하지는 못할지언정 절대적으로 무시할 수 없는 중요한 사안이었다. 그녀는 최고급 휴대용 타자기로 12월 1일 로선스타인에게 편지를 썼다.

"최종 결정을 내리기 전에 컬렉션을 한꺼번에 유치할 적절한 공간이 보장될 수 있는지에 대해서 알고 싶습니다. 또한 어떤 그림이나 조각품도 함부로 매매하지 않을 것이란 약속을 받을 수 있는지도 궁금하군요. 나는 모든 작품이 처음에 추구했던 그 모습 그대로 한 치의 오차 없이, 그리고 당연한 말이겠지만 영원히 보존되길 바랍니다."

로선스타인은 즉시 그녀에게 "테이트에서는 의회 결의안에 따라, 보유한 작품을 파는 행위 자체를 금지하고 있다"고 안심시켜주었다. 그러나 그밖의 질문들에 대해서는 모호한 답변을 남겼다.

"그 문제에 대해 내가 이사들과 임의대로 논의해도 괜찮을까요?"

그 사이 로선스타인은 리드한테서 다시 한 번 확신을 얻고자 했다. 1961년 12월 6일 컬렉션 완성에 중요한 역할을 담당했던 당사자에게 편지를 쓰면서 로선스타인은 이렇게 말했다.

"……경사스러운 일로 팔라초 베니에르를 방문했지만 나는 컬렉션의 가치를 정확하게 가늠할 수 없었습니다. 그것들이 그만한 가치가 있다고 생각하시는지요?"

사소한 절차에 불과했지만 로선스타인은 그 후 테이트 이사들에게 실물로 보여줄 카탈로그 복사본을 요청했다. 리드는 이에 기꺼이

협력했고, 12월 15일 이사회 의장인 콜린 앤더슨 경은 자신이 보기에 "다소 격이 떨어져 보이는" 일부 "아프리카와 오세아니아 조각품"들에 대해 다소 우려한다는 입장을 편지로 써서 로선스타인에게 보냈다. 그러나 페기는 이에 융통성 있게 반응했고, 이사회 후 로선스타인은 "한 층 전체 또는 갤러리 몇 개를 한꺼번에" 컬렉션을 위해 제공하겠다고 보장했다. 같은 날, 즉 12월 21일 앤더슨은 철철넘치는 감정으로 페기에게 편지를 썼다.

오늘 오후 이사회에는 컬렉션을 최종적으로 이곳에 유치하고 싶다는 당신의 영광스러운 의견이 공식적으로 전달되었습니다. '유치한다'라는 표현을 사용할 만큼 당신의 컬렉션은 대단히 멋진 품격을 갖추었으며, 이는 그것을 수용하는 장소라면 어디든 당신이 가진 영향력의 실체를 확인할 수 있다는 것(마치 카네이션 벽지 뒤로 나는 향기처럼)을 의미합니다. 물론 그 둘은 따로 떨어뜨려 생각할 수 없는 것이긴 합니다만.

이사회는 사실 페기의 모든 조건을 수락했으며, 심지어는 행운이 넝쿨째 굴러들어 왔다고까지 생각했다. 그렇지만 무슨 일이 벌어지고 있는지 대충 감을 잡은 이탈리아 정부는 크리스마스 직후 법령 1939의 1089조 및 기타 조항들을 인용하며 컬렉션의 해외 방출에 부과세를 적용하겠다고 중얼거리기 시작했다. 페기는 1962년 1월 4일 이 소식을 테이트에 전하면서 이 문제를 직접 만나서 의논하고 싶다고 제안했고, 자신이 "죽을 때까지 관리할 수 있는 특권을 전제로" 컬렉션을 즉시 양도할 가능성에 대해 명시했다.

이탈리아 정부의 과세 문제는 얼마 뒤 해결되었지만 곧이어 또 다른 문제들이 대두되었다. 롤랜드 펜로즈가 컬렉션을 내셔널 갤러리와 테이트에 나누어 유치하자는 의견을 내놓았다. 로센스타인은 이 제안을 거부하며 재빨리 페기를 안심시켰지만 그럼에도 그녀는 마음을 완전히 놓지는 못했다. 가정문제 역시 그녀의 여전한 골칫거리였다. 그녀는 1월 24일 펜로즈에게 편지를 썼다.

"아직까지 도둑을 잡지 못한 상황인지라, 다음 주까지는 런던에 갈 수 없게 되었습니다. 지난 2년간 나는 두 번이나 강도를 당했답니다. 그림은 모두 무사하지만, 아름다운 모피 코트 세 벌과 수표책을 잃어버렸어요. 덕분에 문제가 끊이지 않네요."

그녀는 롤로프 베니와 로버트 브래디에게 동시에 비슷한 내용의 편지를 보냈다. 다행히 코트 중 한 벌은 다만 엉뚱한 데 두었을 뿐이어서 곧 되찾을 수 있었다.

1962년 2월 5일, 베네치아는 페기를 명예시민으로 위촉했다. 이는 물론 의도적인 조처였다. 그러나 그녀의 판단으로는 이미 때는 늦었다. 베네치아 지방자치 산하 예술 관리국은 언론을 통해 명예로운 상황을 크리스털처럼 분명하게 천명했다.

"……페기 구겐하임은 미국인이지만 그녀가 보여준 베네치아에 대한 애정을 감안할 때 사실상 베네치아 시민이나 다름없다. 또한 그녀의 컬렉션은 베네치아의 예술 자산으로 특별한 가치를 가지고 있다."

기저에 깔린 도덕적인 협박을 파악한 그녀는 불안한 마음으로 로센스타인에게 편지를 썼다.

"어제부로 베네치아의 명예시민이 됨에 따라, 앞으로도 베네치아

에서 살아가려면 언론에 대해 입조심을 할 수밖에 없는 상황이 되었습니다."

그녀는 여전히 내셔널 갤러리와 테이트가 컬렉션을 나누어 가지고 갈까봐 고민하고 있었고, 이즈음 미국의 상속세는 컬렉션이 테이트 갤러리의 미국 후원자들에게 양도될 때에만 면제가 적용된다는 사실이 밝혀졌다. 베네치아의 언론은 페기가 "……권모술수에 훨씬 능하다"라고 써댔다. 결과적으로 이는 어느 정도 사실로 확인되었지만 적어도 그 당시만큼은 그녀는 복잡한 거래로 인해 갈수록 공황 상태에 빠져들고 있었다. 그녀가 의지하고 처신하는 데 충고해줄 조언자의 부재는 상황을 더욱 악화시켰다. 그러는 동안 콜린 앤더슨은 컬렉션을 본래 모습 그대로 완벽하게 보존해야 한다고 완강하게 고집했다. 그러나 내셔널 갤러리와 테이트 갤러리의 규정들은 테이트 이사회가 페기에게 영구적인 권리를 보장할 수 없음을 암시하고 있었다. 그러자 2월 21일 뉴욕에서 페기의 변호를 맡고 있던 화이트 & 케이스사는 그녀에게 새 유언장 복사본을 보내며, 앨런 에밀이 언급한 테이트 갤러리의 미국 후원회에 대한 세금 면제가 어렵게 되었다고 보고했다. 이탈리아와 미국 양 정부 모두 페기를 상대로 다분히 고의적으로 음모를 꾸미는 듯 보였다. 이탈리아 정부는 분명히 컬렉션을 이탈리아에 남겨두기를 희망했다. 미국 정부는 어떤 게임을 하고 있었을까? 화이트 & 케이스사의 전언을 받은 직후 페기는 로선스타인에게 편지를 썼다.

"상황이 좋아지기는커녕 더욱 나빠지고 있는 것 같군요."

협상은 여름 내내 지지부진하게 이어졌고, 그동안 페기 측은 재정 및 법적인 문제들을 해결하고자 고심했다. 8월 말, 미국예술연합회

(AFA)는 페기에게 미국의 과세를 피하기 위한 방법으로 유산을 AFA를 경유하여 테이트에 기증하는 방법을 제안했다. 그러나 그림들이 런던으로 옮겨가면서 굳이 미국을 경유할 필요는 없었다. 또한 그러한 거래는 '유산'이 아닌 '기증'이어야만 가능했다. 페기는 죽기 전에 기증을 앞에 두고 또 한차례 망설였다. 그녀는 살아 있는 한 가능한 오래도록 자신의 컬렉션에 대한 권리를 포기하고 싶지 않았다. 그렇지만 변호사 폴록은 사후의 유산은 그 내용을 '불문하고' 미국 조세의 적용을 받는다고 답변했다. 1963년 1월, 페기는 1962년보다 더욱 냉정하고 이성적으로 바뀌었으며 조세법률의 음모에 대항하는 것을 분명히 포기하고 있었다. 8월 그녀는 로런스타인에게 그의 딸 루시와 사위 리처드가 막 다녀갔다고 최대한 친근한 어투로 편지를 썼다.

하지만 그러한 겉보기와 달리 내부 상황은 여전히 폭발 직전이었다. 한 달 뒤, 지지부진함이 계속되자 초조해진 페기는 로런스타인에게 전혀 다른 분위기의 편지를 다시 한 통 부쳤다. 그녀는 콜린 앤더슨이 베네치아에 왔으면서도 그녀를 방문하지 않은 사실에 상처를 입고 격분했다. 사소한 일에 불과했지만 페기는 극도로 예민해져 있었다. 그녀의 편지에는 눈에 보이지 않는 협박이 가득 담겨 있었다.

"(앤더슨은) 심지어는 나를 만나러 오지도 않았더군요. 나는 그의 충고에 따라 테이트에 내 컬렉션을 제공하려고 했지만, 이번 일로 마음이 바뀌었습니다. 그 문제에 대해서는 그에게 물어보세요. 즉 이 모든 것이 나의 잘못은 아니라는 말이에요. 내 개인적으로는 컬렉션을 여전히 테이트에 두고 싶긴 해요. 아직까지 희망이 있다면

말이지요."

사실 그녀는 자신이 고수한 입장에서 물러서고 싶지 않았다. 법적인 전문용어를 이해 못하는 그녀의 무지함과 유산과 관계된 복잡한 조세법률 조항은 영국 체제에 대한 환멸로까지 이어졌다. 또한 그들은 페기에게는 호소 쪽이 더 효과적이며 그녀가 사적인 만남과 약간의 온정에 더 잘 동요한다는 사실을 파악하지 못했다. 그러나 컬렉션을 확보하고 싶은 그들의 소원은 수그러들지 않았고, 국보급 보물을 거부하는 자신들의 조세법률에 본인들조차 치를 떨었다.

하지만 모든 것이 비관적이지는 않았다. 앤더슨의 냉대는 해명되어 일단락되었으며, 영국 미술계와 테이트 이사회 여러 명과 깊은 인연을 맺고 있던 앤서니(훗날의 앤서니 경) 루사다라는 뛰어난 변호사가 상황을 해결해보고자 몸소 소동에 가담했다. 영국의 오랜 전통을 가진 가문에서 태어난 루사다는 세파르디 유대인[144]으로, 아버지에게서 예술—특히 동시대 조각과 그림—에 대한 관심을 물려받았다. 그는 영국에서 벌어진 차후의 모든 협상에 해결사로서 역할을 완수했다. 10월까지 그는 로마의 법률회사 에르콜레 그라치아데이의 아보카토 루치아노 마노치와, 완곡하지만 매우 복잡한 서신들을 교환했다(루사다는 페기의 정체를 누설하지 않고자 최대한 신중하게 대응했다). 그 내용은 페기의 컬렉션을 외국으로 빼돌릴 경우 어떤 조건이 필요한지에 관한 것들이었다. 그들이 교환한 편지에는 절박할 정도로 설득적이면서 다음과 같은 우려까지 포함되어 있었다. 이탈리아 정부는 "일종의 우선권을 행사할 수 있으며, 또한 (수출하려고) 제시한 가격에 컬렉션을 구입할 수 있는" 권리를 가지고 있다는 것, 그렇지 않으면 "8~30퍼센트의 수출 관세를 부과할 수

있다"는 것이다. 왜 이전에는 아무도 이탈리아 변호사에게 이런 사실을 직접 물어볼 생각을 못했는지 놀라울 따름이었다.

이 문제는 겨울 내내 이어졌으며, 이탈리아에 대한 대응은 루사다와 친하게 지내던 그라치아데이 본인이 직접 나섰다. 테이트 갤러리에서는 그의 회사에 이 건을 의뢰했고 그와 그의 동료들은 비밀리에 빈틈없이 추진했다. 1964년 초 루사다는 화이트&케이스 사무소에 편지를 보내 페기의 유언장에 새로운 내용을 추가할 것을 제안했다. 그 내용은 '테이트 갤러리'와 '영구 대여'라는 단어를 구체적으로 명기하는 한편, 컬렉션을 손상시키지 않고 유지한다는 것이었다. 이는 한편으로 여전히 애매한 이탈리아의 조세법률을 피하기 위한 시도이기도 했다. 이 시점에서 다시 한 번 긴장이 팽팽해졌다. 그 뒤, 4월 9일 런던의 『데일리 메일』지는 추가된 유언에 동의하는 서명을 했다고 말한 페기의 인터뷰를 단신으로 실었다. 하지만 페기는 그런 사실이 없었다. 『해럴드 트리뷴』지는 다음과 같은 기사를 게재했다.

"그녀가 자신의 방대한 현대미술 컬렉션을 런던 테이트 갤러리에 기증하고자 계획 중이라는 언론보도에 대해 ……페기는 자신의 베네치아 궁전에서 콧방귀를 뀌었다."

페기는 격분한 나머지 이성을 잃었지만, 루사다는 또 다른 방책을 연구했다. 그는 만일 컬렉션을 런던에 있는 ICA나 동시대 미술협회에 내어준다면 아마도 세금을 피할 수 있지 않을까 생각했다. 이 시도는 결국 둘 다 무산되었다.

이와 맞물려, 테이트에서 페기의 그림들로 대규모 전시회를 개최하려 했던 시도는 결실을 보고 있었다. 1961년 4월 초, 페기는 로선

스타인과 이에 대해 처음으로 논의했지만 그들의 활발하던 서신왕래는 그해 11월 뚝 끊겼다. 그러나 1963년 11월에 이 논의는 재개되었을 뿐 아니라 다음 해를 내다보며 구체적으로 진행되었다. 하지만 1964년 4월 26일 페기는 로선스타인에게 다음과 같이 적어 보냈다.

"나는 루사다와 내 변호사에게서 수없이 편지를 받았습니다. 그 편지들에 따르면 현재 아무것도 해결된 것이 없다는 생각이 드네요. 내가 죽은 뒤 컬렉션을 테이트에 양도하고 싶은 나의 소망은 여전히 의문의 여지가 없습니다. 내가 충분히 오래 살 수 있는 어떤 묘책을 발견한다면 말이지요. 하지만 만약 내가 당장에 죽는다면, 끔찍하지만 유감스럽게도 내 컬렉션들은 보스턴으로 가고 말 거예요(이탈리아 정부가 놓아준다는 전제 아래에서요)."

마지막 문장은 이전보다 훨씬 불길하게 다가온다. 페기는 실제로 컬렉션들을 미국의 저명한 대학에 유치하려고 검토한 적이 있었다. 계속해서 임박한 런던 전시회에 관해서 쓴 다음, 그녀는 이렇게 덧붙였다.

"이곳에서 나는 『데일리 메일』지에 실린 최근 기사를 부인하며 불쾌한 시간을 보냈습니다. 누가 뭐라고 해도 여기는 나의 집이고, 그런 사건들은 이곳에서의 나의 일상을 불편하게 만드는군요."

그녀는 더 나아가 "영국 언론이 두렵다"고 추가했다. 로선스타인은 전시회 자체가 위태로워질까봐 전전긍긍했다. 컬렉션을 테이트에 양도하려는 페기의 결심을 그대로 붙들어두기 위한 멋진 선방으로, 전시회는 개인적인 측면에서도 대단히 중요했다.

그러나 10월까지는 모든 것이 순조롭게 진행되었다. 그 달의 8일

째 되던 날, 로선스타인에게서 테이트 관장직을 물려받은 노먼(훗날의 노먼 경) 레이드는 페기에게 조만간 스테판 슬라브친스키가 베네치아를 방문할 것이라고 알려주었다. 테이트의 상임 복원 전문가인 그는 전시회 작품들을 둘러보고 필요하다면 복원 작업을 하고자 했다. 그로부터 얼마 안 있어 (당시) 대영제국 예술회 감독인 가브리엘 화이트에게서 또 다른 편지가 도착했다. 그는 선별된 189점의 작품들에 대한 보험가치가 532만 8,950달러라고 알려주었다. 피카소의 「시인」은 시가가 약 25만 달러에 이르렀다.

10월 17일 저명한 미술 평론가이자 역사학자 존 러셀이 레이드에게 편지를 보냈다.

"……어쨌든 내 일은 아니지만, 페기 구겐하임한테서 컬렉션을 테이트에 양도하려던 생각을 아예 단념했다고 직접 전해 듣고서 한참 고민 중일세. 다만 그녀처럼 이상하게 늙은 새는 이런 소식을 전할 생각조차 하지 않는 것도 무리가 아니라는 점만 이야기해둠세."

레이드는 당연히 고민에 휩싸였지만 페기와 대화를 시도하지는 않았던 것 같다. 그에게는 이보다 훨씬 시급한 문제들이 있었다. 슬라브친스키는 10월 22일과 29일에 생각보다 많은 작품에 복원 작업이 필요하다고 통보해왔다.

"컬렉션들은 매우 조악한 상태입니다. 그녀가 두려워할 것이 뻔할 테니 아주 상세하게 보고할 수는 없었습니다. ……그녀는 그림들에 어떤 일이 벌어지고 있는지 아주 기본적인 지식조차 없을뿐더러, 그에 대한 타당한 제안을 곱게 받아들이지 않아 걱정스럽습니다."

그리고 페기의 대접은 융숭하지만 아침 9시부터 저녁 6시까지 매일같이 일에 매달려 있는 터라 베네치아를 관광할 시간이 전혀 나지

않는다고 덧붙였다. 첫 번째 편지를 보낸 지 약 일주일 뒤 그는 다음과 같은 편지를 보냈다.

"구겐하임 부인에게 솔직하게 모든 것을 털어놓았습니다. 나는 그녀에게 컬렉션의 상태 및 그녀의 집 안에 (걸려 있는?) 작품들이 매우 문제가 심각하다고 말했고, 이 얘기를 듣고 그녀는 작품들을 보호하기 위해서 좀더 많은 시간과 돈을 투자하기로 결심했습니다."

복원 작업은 테이트의 예산으로 지속되었다. 또한 11월 중순경 『코리에레 델라 세라』(Corriere della Sera)지가 컬렉션이 이탈리아를 떠나 테이트 갤러리에 영구적으로 유치될 가능성을 기사화한 것을 제외한다면—이러한 우려는 훗날 같은 신문의 기사에 의해 깨끗이 사라졌다—모든 것이 계획대로 착착 진행되었다.

전시회는 1964년 12월 31일 개막했다. 페기가 격식을 차린 개막 행사를 원함에 따라, 1965년 1월 6일 엄선된 만찬에 이어 파티가 펼쳐졌다. 만찬에 초대받은 손님 중에는 구겐하임 쥔 시절 코크가의 오랜 이웃 프레디 메이어와 그의 아내가 있었다. 1950년대 초 런던을 방문한 페기는 프레디가 점심을 먹으러 외출한 동안 메이어 갤러리를 방문했다. 갤러리 어시스턴트는 그녀에게 당시 구입하고자 했던 그림의 시가를 알려주었지만, 페기는 프레디라면 더 저렴하게 깎아줄 것이라 생각하고 그가 있을 때 다시 찾아왔다. 하지만 그는 가격을 조금도 깎아주지 않았다. 그녀는 자신이 부자라는 이유로 가격을 그대로 다 받았다고 생각하며 분노했다. 이 순간, 손님 명단에서 그와 그의 아내의 이름을 발견한 그녀는 그 이름들을 삭제했다.

"메이어 부부와 자리를 함께하고 싶은 생각은 전혀 없어요……."

약 12년 전 느꼈던 모욕이 다시 떠올랐던 것이다. 어쨌든 페기는

돈과 관련해서는 최고의 기억력을 자랑했다.

오드리 파울러와 함께 나이츠브리지에 머물고 있던 페기는 기쁜 마음으로 전시회를 즐겼다. 전시회는 성공적이어서—8만 6,193명의 관객이 찾아왔다—일정이 3월 7일까지 한 달간 더 연장되었다. 친구 밀턴 젠들과 함께 전시회를 찾은 그녀에게 한 여성이 다가와 이렇게 말했다.

"나는 당신의 컬렉션을 베네치아에서도 보았어요. 지금 여기서 보니 테이트 갤러리에 딱 들어맞는 것처럼 잘 어울리는군요."

페기는 이렇게 답했다.

"맞아요. 이 모든 것을 다시 가지고 돌아가면 이만큼 훌륭하게 전시할 수 있을는지 의문이에요."

전시회가 끝나기 바로 직전, 페기는 컬렉션을 보수하겠다는 슬라브친스키의 제안을 받아들이겠다고 레이드에게 편지를 썼다.

"내 아이들의 미래를 위해서는 그렇게 해야 할 것 같아요."(그녀는 습관적으로 자신의 그림들을 아이들이라고 표현하기 시작했다.)

복원된 그림들이 베네치아로 되돌아간 뒤, 기증을 위한 협상은 계속되었다. 1966년 8월 17일 페기는 런던의 로버트 브래디에게 편지를 썼다.

내가 가지고 있던 달리의 소품 1점 「풍경 속에 잠자는 여인」(Woman Sleeping in a Landscape)을 복원하고자 6월 말 테이트 갤러리에 보냈습니다. 관장 노먼 레이드가 베네치아를 떠나면서 그 그림을 직접 자신의 서류가방에 넣어 가지고 갔어요. 지금 영국으로 돌아가는 중이지만 그는 최근 영국 관세법규가 까다로워

져서 그림을 직접 들고 가는 것을 꺼렸습니다. 아마도 그 그림을 팔고 싶다면 영국 외의 지역으로 가지고 가는 편이 낫다고 생각했을 것입니다. 물론 당신은 미국인이니까 이처럼 뒤틀린 영국 법률의 제재를 받지는 않겠지만요. 어차피 당신은 화가이니 그림을 가지고 여행을 다닐 수 있겠군요.

1966년 12월 이탈리아 정부는 페기를 코멘다토레[145]로 임명했다. 영예로운 일이었지만 정치적 연관성이 없지 않았다. 그해가 다 갈 무렵 베네치아에 홍수가 났지만 다행히도 지하실에 있던 그림들은 당시 스톡홀름 전시를 위해 포장된 채 출발 직전까지 바르케사로 옮겨져 보관 중이었다. 지하실이 몇 인치나 물에 잠길 정도였으니 하마터면 그림들이 파손되었을 뻔했다. 이탈리아 사람들은 흥분해서는 심지어 스웨덴 전시를 위해서도 그림을 내어주지 않을 태세였다. 그러나 전시회는 예정대로 개최되어 11월부터 다음 해 1월까지 이어졌다.

루사다와 레이드는 컬렉션을 확보하고자 계속 고군분투 중이었다. 1967년 1월까지 일어난 일은 페기가 새로운 타자기를 구입한 것이 전부였다. 그녀는 로버트 브래디를 만나기 위해 멕시코 여행을 계획 중이었고, 이 때문에 영국 여왕이 참석하는 테이트 갤러리의 리셉션 초대를 거절했다.

그녀가 멕시코에 있는 동안 끔찍한 소식이 전해졌다. 페긴이 겨우 41세의 나이로 사망한 것이다. 자살인지 단순한 사고인지는 밝혀지지 않았지만 페기에게는 커다란 충격이었다. 3월 8일 그 소식을 듣자마자 레이드가 위로차 보낸 전보에 그녀는 이렇게 답했다.

위로의 말씀에 진심으로 감사드려요. 영국 신문들이 페긴의 죽음을 자살로 다루었는지 알고 싶군요. 이탈리아에서는 그러지 않았답니다. 어쨌든 우리 모두는 그것이 사고라고 확신하고 있으니까요. 그렇다 한들 어차피 우린 가톨릭이 아니기 때문에 상황이 더 나아질 건 아무것도 없어요. 그렇지만 딸아이가 자식들을 버릴 사람이 아니라는 것만큼은 알고 있답니다. 그애는 내게 몇 번이나 그렇게 얘기했으니까요. 죽던 날 밤 그애는 내게 어서 빨리 멕시코에서 돌아오라고 편지를 썼더랬어요. ……딸은 사위와 끔찍한 말싸움을 벌여왔고 그럴 때면 진정제를 복용하고 술을 엄청나게 마셨지요. 그것이 그녀를 죽음에 이르게 했다고 생각해요.

페기는 이제 페긴이 남긴—모두 미성년인—네 아들의 법적인 처지를 고려해야만 했다. 그녀는 무심하게 대했던 딸에게 죄책감을 느꼈다. 또한 죽음에 대한 책임이 랠프 럼니에게 있다고 스스로를 납득시켰고, 극도의 우울증에 빠졌다. 그런데도 컬렉션의 앞날을 위한 사업은 계속 추진되어야만 했다. 페긴은 그 작품들이 테이트로 가야 한다고 언제나 강력하게 주장해왔다. 페기의 주된 관심은 컬렉션이 분산 유치되는 상황을 막는 데 있었다. 그녀는 자신이 죽을 때까지 이 문제가 해결되지 않을까봐 전전긍긍했으며 의지할 누군가를 필사적으로 갈구했다. 까다로운 이탈리아 세법은 여전히 완고했다. 이탈리아 정부는 베네치아에 컬렉션 전부를, 또는 일부라도 사수할 수 있다면 세상마저도 움직일 태세였다.

페기는 컬렉션을 보호하기 위해 재단을 만들기로 결심했다. 이를 위해 1967년 7월 허버트 리드, 신드바드, 제임스 존슨 스위니, 앨프

리드 바, 버나드 라이스, 로버트 브래디, 롤랜드 펜로즈, 노먼 레이드 등 여덟 명이 이사로 추대되었다. 8월에 이미 협상에 개입해 있었던 라이스는 예전에 합의가 끝난 사안을 번복하며 계획을 뒤엎겠다고 위협하고 나섰다. 그는 미국 '협회'를 만들기 위한 '기부금'에 혈안이 되어 있었다.

그러나 또 다른 먹구름이 몰려왔다. 그해 3월, 페기는 페르낭 레제의 초기작 「형상의 대조」(Contraste des Formes)——작가는 같은 제목의 작품을 여러 점 완성했으며, 이중 다수는 더글러스 쿠퍼의 컬렉션에 편입되어 있었다——를 파리에서 딜러인 테오도르 셈프를 통해 구입했다. 가격은 12만 5,000달러였다. 페기는 레이드에게 작품을 감정해달라고 의뢰했다. 사정이 여의치 않았던 레이드는 현대미술 컬렉션 전문가이며 2년간 테이트에서 큐레이터를 지낸 우수한 경험의 소유자 로널드 앨리를 대신 파견했다. 그는 파리에서 그림을 보고 진품이라고 감정했다. 페기는 즉시 가격을 지불했다. 폭탄은 그로부터 2년이 지난 뒤에 터졌다. 넬리 반 두스부르흐, 다니엘 칸바일러(당시 「형상의 대조」를 다루었던 딜러), 그리고 큐비즘에 관한 한 탁월한 컬렉터이자 전문가로 소문난 더글러스 쿠퍼(그러나 그는 쉽게 흥분하는 성격이어서 인기가 높지 않았다) 모두가 이구동성으로 페기에게 그 그림은 단순한 습작에 불과하다고 말한 것이다. 페기는 실제 시가가 8만 달러, 기껏해야 9만 달러에 불과하다는 사실을 깨달았다. 그녀는 셈프에게 지불해야 할 1만 달러의 잔액을 보류했고, 그러자 그는 소송으로 맞섰다. 이 거래로 엄청나게 큰 손실을 본 페기는 조언자에게 배신당한 기분마저 느끼며 분개했다. 그녀는 자신이 처한 곤경에 대해 특히나 앨리와 테이트에 집중적으로 비난

을 퍼부었다. 또한 레제를 사기 위한 돈을 마련하고자 자코메티와 하르퉁의 작품을 1점씩 팔아버린 데 대해서도 분통을 터뜨렸다. 11월 그녀와 레이드 사이에는 격렬한 내용이 담긴 편지가 오갔다. 그녀는 극도로 무례했고, 그는 자신의(그리고 앨리의) 입장를 방어하는 동시에 분쟁을 원만하게 수습하고자 계속해서 노력했다. 레이드는 루사다에게도 편지를 보냈다. 루사다 또한 이 시점에서는 페기며 비즈니스 전체와 관련하여 인내력의 한계에 다다라 있었다. 페기는 테이트를 배제하려고 레제 사건을 일부러 크게 부풀리는 경향마저 보였다. 11월 24일 그녀는 로버트 브래디에게 편지를 썼다.

버나드 (라이스)가 이사회 승인을 위해 조만간 당신에게 연락을 할 거예요. 나는 지금 막 재단에 컬렉션 100점을 기증했답니다. 1월 1일이면 90점이 더 기증될 겁니다. 내 컬렉션 전부를 테이트가 아닌 우리 집에 그대로 남겨두겠다고 당신에게 매우 자신 있게 전하고 싶군요. 그들은 내게 정말로 치명적인 실수를 저질렀답니다. (이 다음으로 레제 사건과 관련된 내용이 이어졌다) 이 모든 일로 인해 테이트가 폭삭 망해버려도 싸다고 생각할 정도예요.

테이트와 관련해서 페기는 침묵으로 일관했다. 그러던 중 1968년 3월 말, 레이드는 그녀가 재단 이사진을 모두 미국인으로 교체했다는 사실을 알게 되었다. 원래의 이사들에게 일언반구도 없었을 뿐 아니라 그들의 직위는 법적으로 여전히 유효했다. 1967년 12월 17일, 그녀는 페기 구겐하임 재단의 편지지에다 브래디에게 보내는 글을 썼다.

"간신히 시간에 맞추어 영국 이사들을 미국인들로 교체할 수 있었어요. 그리하여 지금은 당신, 버나드 (라이스), 신드바드, 그리고 로드 아일랜드 프로비던스 시에 있는 브라운 대학의 미술 교수 프레드 리크트와 그의 아내, 매리어스 뷰레이…… 그리고 나로 이사진이 바뀌었습니다. 아마도 버나드가 1월 중에 회의를 하자고 전화로 알려 줄 거예요……."

친필로 쓴 편지에 그녀는 덧붙여 강조했다.

"이 사실은 절대로 비밀이에요."

페기는 이즈음 의지할 누군가를 찾아냈다. 그녀의 오랜 재정 전문가인 버나드 라이스는 일련의 상황들과 관련하여 모든 가능성으로 미루어볼 때 컬렉션이 미국으로 갈 것이란 기대에 부풀었다. 1968년 3월 26일 레이드는 허버트 리드 경에게 편지로 자문을 구했다. 허버트 경은 병으로 위중한 와중에도 (그는 그해 숨을 거두었다) 답장을 보내 주었다.

페기의 성미에 대처해서 우리가 할 수 있는 일이 무엇인지 나도 모르겠소. 그녀의 가장 강력한 개인적 동기는 허영심이라 믿소만, 그녀는 자신의 컬렉션을, 다른 작품들과 마찬가지로 가장 비중 있는 장소에 기념비적인 의미로 영구히 안치하고 싶어할 거요. 미국이라면 아마도 곧바로 또 다른 구겐하임의 유산에 편입되거나, 현대미술관(MoMA)에 흡수될 수도 있을 것이고, 그것도 아니면 어딘가 먼 곳으로 가겠지. 페기의 '유럽 지향주의'는 매우 강하고 충성스럽지만, 이에 반해 지조는 절대적으로 부족한 편이라는 점을 염두에 두어야 합니다. 그녀의 변덕은 거의 정신분열 수준이라오.

상심을 달래는 것 말고 달리 남은 방도가 없었지만, 허버트 리드의 발언 중에는 한 가지 틀린 점이 있었다. 페기는 컬렉션을 그들이 관리한다는 전제로 베네치아의 팔라초에 한 치의 손상 없이 있는 그대로 보존하자는 의견을 테이트 갤러리에 앞서 제시한 바 있었다. 그 계획은 너무 비용이 과하게 든다고 테이트 측이 그녀에게 전했고 이에 그녀는 컬렉션이 그녀의 기념비로서 손상 없이 보장될 것이라는, 런던의 새로운 보금자리가 제시하는 조건을 불만족스럽지만 받아들인 것이었다. 하지만 테이트와의 사이가 어긋나버리자, 그녀의 생각은 컬렉션과 팔라초를 그대로 함께 남겨두는 쪽으로 원상복귀했다. 파올로 바로치가 지적했던 것처럼, 그녀는 자신의 무덤을 설계 중인 파라오가 되어가고 있었다. 만약 그녀의 가족 중 누군가가 팔라초를 물려받을 생각이었다면 바로 이 순간 낙담했을 것이다. 그동안 그녀의 수많은 그림은 테이트 갤러리에 의해 거금을 들여 복원되었으며, 그 총액은 문제의 레제 작품을 보상하고도 남을 만큼이었다.

그녀가 1968년 3월 말, 레이드에게 보낸 편지는 분명 의도적이지는 않았지만 사태를 악화시키는 행위였다. 그 편지는 복원을 끝낸 에른스트의 「완전한 도시」(The Entire City)를 테이트로부터 공식적으로 돌려받았다는 것을 인정하는 인수증에 대한 내용이었다. 레터헤드에는 다름 아닌 '페기 구겐하임 재단'이라고 찍혀 있었다. 진행 상황과 별개로, 앨리에게 느낀 배신감이 어느 정도인지를 다시 한 번 각인시키면서 그녀는 무뚝뚝하게 편지를 끝맺었다.

"나는 모든 일에 넌더리가 났으며 내 컬렉션 전부를 재단에 다 줘버리기로 결심했습니다. 상기 재단이 위탁한 그림들은 더 이상 나의

재산이 아닙니다. 당신에게 미리 알리지 않은 점에 대해서는 매우 유감스럽게 생각해요. 에른스트의 작품을 환상적으로 복원해주신 점에 대해서는 다시 한 번 깊은 감사를 드립니다. 사랑을 담아서, 페기가."

사실 그녀는 컬렉션을 여러 번에 걸쳐 재단에 분할 기증했으며, 브래디에게 보낸 편지에 따르면 테이트에 통보하기 훨씬 오래전부터 이 일을 추진해왔음을 알 수 있다.

그녀가 확신에 가득 차 있었다고는 생각되지 않는다. 레이드는 허버트 경에게 이 편지를 동봉해서 보냈다. 허버트 경은 답장을 보내왔다.

"이 편지로 미루어보아 당신에게 유감을 표하는 수밖에 없겠소. 이러한 실수는 내가 그녀를 알고 지낸 이래 처음 있는 일이오. 어린 시절 도저히 견딜 수 없는 부모 밑에서 자랐고, 여성으로서 그토록 많은 기만을 당했던, 그녀의 고통에서 비롯된 것이라고밖에 볼 수 없소. 나도 이제 그녀를 두 번 다시 보고 싶지 않구려."

레이드는 냉정하리만큼 예의 바른 편지를 페기에게 썼지만 소용없는 짓이었다. 4월 22일 그녀의 답장에는 레이드가 지난해 크리스마스 선물로 보내준 미술책에 대한 뒤늦은 감사의 인사와 함께 다음의 내용이 덧붙여졌다.

"만약 로널드 앨리 대신 당신이 파리로 건너갔다면, 나는 이처럼 끔찍하도록 지저분한 일에 휘말리지 않아도 되었고, 게다가 3월부터 10월까지 자코메티 청동상을 손해 보지 않았을 테지요. 이 모든 불유쾌한 사건의 결과로 나는 (그들이 분명 내 컬렉션을 원하지 않는다고 생각하여) 테이트에 컬렉션을 줄 수 없다고 결론지었고, 내

재단의 이사들은 컬렉션을 내 집과 함께 미국 대학에 기증하는 절차를 밟을 것입니다. (추가로 그녀는 '베네치아에 보관하기 위해'라고 손으로 적었다)……언제나 사랑을 담아서, 페기가."

레이드는 그 다음 루사다와 편지를 교환했으며, 라이스에 대한 원망을 그 안에 담았다. 6월 7일 그는 페기에게 다시 편지를 썼다. 이 편지는 그녀의 마음을 움직이기 위한 마지막 시도로 정중하게 쓰였지만, 테이트 측은 컬렉션을 베네치아에 남겨두는 것을 용납할 수 없다는 내용을 반복하는 데 불과했다.

"분명히 말씀드리지만, 테이트가 컬렉션을 원하지 않는다고 말한 것은 분명 사실과 다릅니다. 한 세기 전 터너의 유산 이래 컬렉션은 위대한 국보급 선물이 아닐 수 없습니다. 다른 방도를 찾을 수 없다면 이는 분명 커다란 손실이 될 것입니다."

그러나 모든 것은 이미 때가 늦어버렸다. 1956년 토마스 메서는 아내 레미와 함께 베네치아에서 페기를 만났다. 당시 그는 뉴욕 미국예술연합회의 회장자리를 막 사임하고 보스턴에 있는 동시대 미술협회장으로 임명되었다. 1961년부터는 뉴욕에 있는 솔로몬 R. 구겐하임 미술관의 관장을 역임했다. 페기는 컬렉션이 베네치아를 떠날 수 없다고 여전히 고집을 부리고 있었지만 1964년 8월 해리 구겐하임과 편지를 주고받으면서 "솔로몬 R. 구겐하임 재단이 베네치아에 있는 자신의 갤러리를 인수하여 본격적으로 운영할 수 있는지" 여부를 문의했다. 해리의 격려로 메서는 페기에게 제안을 시도했다. 해리의 조카 로저 W. 스트라우스가 중재를 맡았다. 이는 그들에게조차 쉬운 일이 아니었다. 페기는 마음을 바꾸었고 1965년 3월 8일——이는 결코 무의미한 날짜가 아니었지만——해리에게 편지를

보내 그 생각을 철회했다고 알려주었다.

"훨씬 비중이 큰 당신의 재단에 의해 내 컬렉션들이 빛을 잃을까 약간 걱정되기 때문이랍니다."

컬렉션의 뉴욕 전시회 계획이 이미 진행 중이었지만, 페기는 1966년 까지 이리저리 빼면서 시간을 질질 끌었다. 메서는 다른 사업차 6월 에 베네치아를 방문하면서 페기에게 들렀지만 그녀는 그를 되도록 멀리했다. 1967년 초 페긴의 죽음으로 인해 뉴욕 전시회를 철회하 자는 논의가 제기되었다. 페기의 기분은 우울하고 방어적이었으며, 심지어 메서의 매력조차 이를 뚫고 들어갈 수 없었다. 페기는 거의 마지막 순간까지 전시회에 부정적이었지만, 결국 대화는 재개되었 다. 1969년 1월 15일, 마침내 전시회는 막을 열었다. 그렇지만 여전 히 페기는 예민한 상태였고 메서는 불안했다.

컬렉션의 마지막 운명과 관련된 페기와의 협상은 매번 까다로웠 다. 스트라우스는 페기가 "마지막까지 의도적으로 꾸물거렸다"고 회고했다. 그녀에게는 온정과 개인적인 공감, 그리고 적당한 정도의 경의가 필요했다—너무 적거나 너무 지나친 것은 그녀를 방어적으 로 만들었다. 메서는 그녀의 요구에 잘 부응했으며, 그녀의 불신을 잘 파악하고 있었다—그녀가 말하는 내용의 진짜 의도를 파악하는 것은 쉽지 않았고, 특히 그녀 인생에 가장 중요한 운명이 걸렸을 때 는 더욱 그랬다. 그는 방문할 때 그녀에게 꽃을 선물했고, 그의 정중 한 편지들은 거의 중세시대 귀족부인에게 충성하는 기사의 수준에 버금갔다.

1968~69년 그와 페기 사이에는 솔로몬 R. 구겐하임에 컬렉션을 양도하겠다는 합의가 상당히 진전되어 재단이 컬렉션을 인수할 가

능성이 신중하게 논의되었다. 실제로 1969년 1월 15일 구겐하임 미술관에서 페기의 컬렉션전이 개최되어 3월 말까지 이어졌다. 그녀는 비행기 1등석 티켓을 제공받았지만 그녀답게 이코노미석에 타고 행사 당일에 맞춰 도착했다. 메서는 JFK 공항에서 그녀를 찾지 못해 한참을 헤맸고, 겨우 만났을 때는 그녀의 짐이 엉뚱한 도시로 부쳐진 것을 알았다. 하지만 그녀는 그다지 걱정하지 않았고, 점잖은 개막식 리셉션에 '부츠를 신고' 참석했다. 이즈음 해리 구겐하임은 병이 위중했다. 그는 1971년 82세를 일기로 사망했다. 하지만 1969년 3월 말, 페기 구겐하임 컬렉션의 운명은 이미 결정되어 있었다.

노먼 레이드는 3월 28일 페기에게 비아냥대는 말투로 축하 서신을 보냈고 31일에는 메서에게도 편지를 보냈다.

"때때로 나는 페기의 컬렉션과 관련한 모든 조사와 처리를 자네에게 일임했어야 한다고 생각한다네. ……우리는 그 모든 페기의 그림을 손보느라 엄청나게 많은 시간을 투자했다네. 어쨌든 자네의 미술관이 그 영광을 누리게 된 점은 기쁘게 생각하네."

메서는 4월 2일 답장을 보냈다.

"틀림없이 당신에게서 연락이 올 것이라 생각했기 때문에 그렇지 않아도 편지를 보낼 생각이었습니다. 그래요, 우리는 페기와 관련된 사안이 이렇게 해결되어 대단한 만족과 행복을 느낍니다. ……우리가 다른 이들, 특히 당신과 당신 스태프들의 노력의 성과를 가로챘다는 것 또한 충분히 알고 있습니다. 위선일지 모르지만 먼 훗날 당신에게 똑같은 이유로 축하를 드릴 날이 올 것이라고 말씀드릴 수밖에 없군요. 만약 실제로 그런 날이 온다면 그야말로 정의의 낭만적인 승리라고 생각할 수밖에 없을 테지요."

이는 테이트로서는 치명적인 사건이었다. 페기의 컬렉션은 특히 바로 그 시점, 레이드가 20세기 미술품들을 다루는 갤러리에 재임하던 시절, 막 일어나기 시작한 진지한 관심에 엄청난 가속을 붙여주는 계기가 되었다. 비록 그녀 본인은 어느 누구도 의심하지 못할 만큼 위대한 권모술수를 행사했지만, 페기의 관점에서 문제는 완벽하게 해결되었다. 솔로몬 R. 구겐하임 재단은 그녀의 컬렉션을 원활히 유지할 여유가 있었으며, 이는 테이트에게도 이탈리아 정부에게도 불가능한 조건이었다. 슬라브친스키(페기는 '미스터 슬라브'라는 애칭으로 부르곤 했다)는 그녀에게 그림들을 더욱 잘 보존해야 할 필요성을 알려주었고, 테이트는 이에 대한 대가를 지불했다.

1969년 그녀는 일흔한 살이 되었다. 그녀는 사촌 해리 덕분에 미국 본가와의 관계를 회복했으며 컬렉션은 마치 가문의 품에 되돌아간 듯 보였다. 그녀는 또한 자신의 완전무결한 컬렉션—그녀의 기념비—이 영원히 존경받고 보호받을 것이라고 굳게 확신했다. 그녀는 이에 너무 강박된 나머지 1969년 1월 27일 해리에게 동의 서한을 보내며 친필로 추신을 덧붙였다.

"만약 베네치아가 가라앉는다면, 컬렉션은 베네치아 근처 어딘가로 옮겨 보관해주시기 바랍니다."

1969년 4월, 페기와 노먼 레이드의 관계는 원상복귀되었다. 이전 해에 테이트에서 여섯 달에 걸쳐 복원된 에른스트의 「완전한 도시」는 아이러니하게도 뉴욕 전시 이후 베네치아로 돌아오는 도중 비가 내리는 가운데 베네치아 세관에 의해 방치되어 손상되었다.

"다시 한 번 그런 일이 벌어진다면 끔찍할 거예요."

그녀는 메서에게 이렇게 적어 보냈다.

"낙엽은 맴돌며 떨어지네……"

페긴은 1967년 3월 1일 사망했다. 이는 비극적인 사고였지만 자살 가능성도 유력했다. 그녀의 첫 남편 장 엘리옹은 그녀가 진짜로 또는 의도적으로 자신의 목숨을 끊으려고 시도할 때 몇 차례나 그녀를 구했으며, 랠프 럼니도 비슷한 경험을 했다. 그는 열일곱 번이나 되는 '구조'의 순간을 기억했다. 그들은 파리에서도 이런 쇼를 여러 번 펼치곤 했다.

한 예로 페긴은 어느 날 저녁 만찬이 끝날 즈음 손님들에게 이렇게 얘기했다.

"좋아요, 나는 이제 욕실로 퇴장해서 목숨을 끊겠어요."

손님들은 웃음보를 터뜨렸지만 랠프는 그러지 못했다. 이 순간 그녀의 말은 사실이었다. 그가 욕실 문을 열어젖혔을 때, 그녀는 발륨[146]을 하나 가득 꿀꺽 삼킨 뒤였다. 남편 랠프와 그의 친구 알베르트 디아토는 그녀에게 약을 토하게 하고 왔다갔다 걷게 하느라 밤을 새웠다.

그와 같은 사건은 드문 일이 아니었다. 페긴은 랠프에게 어머니가

자신의 스물한 번째 생일을 완전히 까먹었다고 말했다. 그 때문에 그녀는 자신의 손목을 그었다. 페기는 딸을 병원에 보내버린 뒤 들여다보지 않았다. 거기다 병원 직원 하나가 그녀를 강간까지 했다. 페긴에게는 이와 유사한 사건이 많이 일어났는데 어디까지가 진실이고 어디까지가 소설인지 구분이 쉽지 않다. 그녀가 박해에 대한 콤플렉스를 가지고 있었던 것은 확실하며, 이 점은 어머니와의 관계에서 비롯되었다. 페기가 페긴에게 딸보다 피카소의 그림을 가지는 편이 더 나았다고 한 말은 유명하다. 그렇지만 이는 전후맥락상 성가신 청소년기 자녀를 둔 어머니의 역할에 대한 염증에서 비롯된 것이었다. 물론 페기가 불성실한 어머니였다는 사실은 분명하다. 하지만 그녀가 언제나 일부러 그렇게 행동했는지는 명확히 판단하기 힘들다.

페긴의 아들 산드로 럼니는 자기 어머니가 "끔찍하게 친절했다"고 기억한다.

"우리는 끔찍할 만큼 친하게 지냈다."

하지만 페긴에게는 또한 비현실적인 측면이 있었다고 덧붙였다. 그녀의 약물과 알코올 중독은 주의를 끌기 위한 시도였다. 페긴의 이복 자매 케이트 베일은 페기가 페긴에 대해 만족했는지 여부에 관해 상당히 의심스러워했다. 페기는 딸에게 자신은 절대로 가질 수 없었던 이상적인 인격을 부여했으며, 페긴은 이에 부응하며 사는 것을 버거워했다. 그들 사이에는 다른 점이 또 있었다. 페긴은 자기반성이 가능한 인물이었다. 하지만 페기는 그렇지 못했다.

페긴은 어머니한테서 벗어나기를 원했지만 동시에 어머니에게 집착했다. 어린 시절의 뿌리 깊은 소외감 때문에 그녀가 타고난 내적

성향은 더욱 두드러졌다. 어머니와 딸은 서로에게 분노하면서도 동시에 서로를 사랑했다. 그렇지만 페기는 둘 사이에서 우위를 차지하고 있었고, 사랑받기를 원하면서도 그 사랑을 줄 수 없거나 주려고 하지 않았다. 페긴의 극도로 예민한 예술적 감수성은 자신의 기대에 절대로 부응하지 못한 재능과 결합하여 문제에 거의 도움이 되지 않았다.

랠프와 페긴이 파리에 살던 시절, 그녀는 이퀘넬과 발륨을 복용했고 위스키를 엄청나게 마시곤 했다. 랠프는 페긴의 약물복용을 중단시키려고 애썼고, 이를 위한 처방이 반복되었지만 절반의 성공을 거두었을 뿐이다. 그리 멀지 않은 곳에 살고 있던 막스 에른스트는 페긴을 요양차 프랑스 남부로 데려가달라는 랠프의 요청을 거절했다. 과거 페긴에게 느꼈던 애정에도 불구하고, 에른스트는 더 이상 베일이나 구겐하임 일가와 얽히고 싶지 않았다. 그는 또한 랠프가 돈이 필요해서 연락한 것이 아닐까 생각하고 하녀 편에 약간의 돈을 보냈다. 그게 전부였다.

어느 날 집에 돌아온 랠프는 페긴이 사라진 것을 발견했다. 며칠 동안 그녀에 대해 아무런 소식도 전해 듣지 못하던 중 스위스 요양원에서 전화가 걸려왔다. 페긴한테서 걸려온 전화에 따르면, 페기의 소개로 페긴의 장남 파브리스가 그녀를 요양시키고자 그곳으로 데리고 간 것이었다. 얼마 후 랠프는 페긴의 요청에 따라 그녀를 팔라초 베니에르 데이 레오니에서 구출할 목적으로 베네치아로 향했다. 요양소에서 치료받은 뒤 페긴은 베네치아에서 회복을 취하고 있었고, 요양소는 처방전을 주었다. 바로 이때 페기는 랠프에게 '사라지는 조건'으로 5만 달러를 제안했다. 또한 그에게 팔라초 출입 금지령

까지 내렸다.

페기가 아무리 랠프와 그의 거친 인생을 불신했다고 해도, 또한 자신의 관점에서 그 결혼이 아무리 끔찍한 재앙이었다고 해도 딸의 사적인 애정 관계에 그런 방식으로 참견할 권리는 없었다. 그녀는 그들의 관계를 부추기는 열정을 파악하지 못했다. 만약 알고 있었다면, 그녀는 이를 질투하고 있었을 것이다. 어느 경우든 랠프를 향한 그녀의 혐오는 더 깊고 더 비정해졌다. 여기에 성적인 매력은 전혀 개입되어 있지 않은 듯 보이며, 설령 있었다 해도 한 번도 겉으로 드러나지 않았다. 또한 랠프의 젊음은 그 시절 페기의 불편한 추억을 떠오르게 했지만, 진정한 갈등은 페긴에게서 비롯되었다. 랠프는 페긴이 어머니의 영향과 물질적인 지원에서 완전히 벗어나 자유로워져야만 구원받을 수 있다고 믿었다. 그러나 페기에게 사랑의 감정은 소유의 감정과 동일한 것이었다.

이들 부부는 파리로 돌아왔지만 페긴의 마음에 안식은 없었다. 1967년 2월 랠프는 실종 사건으로 조사를 받던 친구 잔 모딜리아니를 돕기 위해 베네치아로 호출되어 갔다. 친구를 변호하기 위해 경찰 병참부에 간 그는 예전에 알고 지내던 장교와 마주하게 되었다. 그의 책상 뒤편 벽에는 럼니가 선물로 준 그림까지 걸려 있었다. 이어 초현실적인 상황이 전개되었다. 장교는 "이름은? 생일은? 주소는?"과 같은 틀에 박힌 질문으로 럼니의 신분을 반복해서 확인했다. 다섯 번째 반복에 이르자, 초조해진 랠프가 웃으며 경찰에게 미친 것이 아니냐고 물어보았다. 경찰은 동료들에게 이 점을 각별히 환기시켰고, 랠프는 직무수행 중인 법정 관리를 모욕한 혐의로 고소되어

체포된 뒤 수갑을 차고 감옥으로 끌려갔다. 다음 날 추방 판결을 받은 그는 수갑을 찬 채로 프랑스 국경까지 호송되었다. 그에게는 베네치아 추방령이 내려졌다.(하지만 추방은 이때가 처음 아니었다. 그전, 1957년에도 그에게는 똑같은 선고가 내려졌다).

그는 파리행 야간열차를 타고 새벽녘에 부르봉 아파트 근처에 도착했다. 페긴과 아이들, 니콜라스와 산드로가 그곳에서 그를 맞이했다. 아이들이 학교에 가고 난 뒤 랠프는 페긴에게 자신이 겪은 일을 전부 이야기해주었다. 그녀는 섬뜩해하며, 모든 사건의 배후에 어머니가 있을 것이라고 확신했다. 하지만 페기에게 경찰을 사주할 만한 능력이 있던 것 같지는 않으며, 말썽꾸러기로 소문난 럼니의 평판 또한 고려해볼 사항이다. 한 예로, 그와 함께 다니던 친구 움베르토 사르토리는 그가 동네 주변을 어슬렁거리다가 기념비석과 동상을 향해 물감을 가득 채운 풍선을 던진 적이 있다고 증언했다. 이는 럼니의 추방에 어느 정도 정당성을 부여하는 내용이다. 여기서 중요한 점은 럼니의 추방을 페긴이 어떻게 받아들였는지에 달려 있다. 이는 머지않아 일어날 사건의 계기가 되었기 때문이다.

페긴은 다시 술을 마시기 시작하는 한편, 몰래 모아둔 수면제까지 복용했다. 이들 부부는 사건이 종료될 때까지 며칠간 베네치아에서 지냈다. '실종자'는 레스토랑에서 식대를 지불하지 않는 바람에 체포되어 마찬가지로 경찰서에 수감되어 있었던 것으로 드러났다. 페긴과 랠프는 둘 다 거나하게 마셨다. 사건과 야간열차에 오랫동안 시달려 피곤했던 랠프는 일찌감치 잠자리에 들었다. 니콜라스와 산드로도 잠이 들었다. 페긴은 남편에게 굿나잇 키스를 하면서, 자신은 가정부 침실에서 자겠다며 혼자 편히 쉬라고 말하고는——사건이

일어나기 전 그녀는 가정부에게 휴가를 주어 멀리 떠나 보냈다—
아침이 되면 아이들을 학교에 보내고 고양이들에게 먹이를 주라고
당부했다. 그녀는 매우 늦게 잠자리에 들려는 듯했다.

다음 날 랠프는 니콜라스를 제시간에 맞춰 등교시키고 여덟 살 난
산드로는 학교에 바래다주었다. 집에 돌아온 뒤 고양이들에게 깜박
잊고 먹이를 주지 않은 것이 떠올랐지만 어디서도 눈에 띄지 않았
다. 그는 고양이들이 페긴 곁에 있을 것이라 짐작하고 가정부 방으
로 갔지만 문이 잠겨 있었다. 그는 열쇠구멍에 열쇠를 집어넣다가
문 밑에 있던 종이 때문에 미끄러졌다. 마침내 문을 열어보니 페긴
이 바닥에 누워 있었다. 그는 페긴을 안아서 침대 위에 눕혔지만 그
녀는 이미 죽어 있었다. 부검 결과 사인은 약물 과다 복용에 알코올
이 이를 더욱 악화시킨 것으로 판명되었다.

이는 랠프 럼니의 주장이자 유일하게 명시된 사망 원인이다. 이후
의 결과들은 그에게 가혹했다. 페기는 우선 그에게 살인죄를 추궁하
고자 했지만, 별다른 증거가 없자 프랑스 법률에 입각해 위험에 처
한 사람을 방조한 죄를 묻고자 했다. 그는 니콜라스와 산드로의 면
회를 거부당했다. 니콜라스는 친아버지가 데려갔으며 산드로는 아
이러니하게도 랠프의 제안으로 어머니가 죽은 당일 학교에서 바로
케이트 베일(당시 그녀는 가족과 함께 파리에 거주하고 있었다)의
집으로 향했다. 산드로는 그녀를 잘 따랐으며 랠프는 그녀를 신뢰했
다. 변호사는 랠프가 페긴을 폭행한 사실을 입증하고자 엘리옹의 아
들을 추궁했다. 랠프의 친구 딕시 니모는 그에게 불리한 증언을 한
대가로 1만 달러를 받았다. 그에게는 사설탐정이 따라붙었다. 페기
의 반응은 히스테릭했지만 딸에 대한 자신의 처우가 페긴의 비극적

결말에 일조했다는 점에는 조금도 인정하려들지 않았다. 산드로는 "그녀는 자신의 딸에게 고통을 선사한 조물주였다"고 말했다.

케이 보일은 페긴의 죽음에 대한 책임을 즉각적으로 페기에게 돌렸지만 그녀도 비난할 입장은 못 되었다. 그녀의 세 딸 바비, 애플, 클로버 역시 페긴의 사망 당시 모두 자살 미수의 경력이 있었다. 클로버의 경우 어머니에 의해 정신병원에 수용당하기까지 했다.

애플은 알코올 중독과 식욕부진에 시달렸고, 훗날 재활 프로그램을 받기도 했지만 겨우 57세의 나이로 사망했다. 페기 혼자만 나쁜 엄마는 아니었으며, 이 모든 딸과 바비의 아버지였던 로렌스 역시 비난을 피해갈 수 없었다. 훗날 또 하나의 비극적인 추신이 뒤따랐다. 영화감독이 된 페긴의 아들 파브리스가 1990년 43세의 나이로 스스로 목숨을 끊은 것이다.

체포되지는 않았지만 프랑스에 억류된 랠프는 친구 알베르트 디아토의 충고에 따라 감옥행을 피하기 위한 유일한 방법으로 정신병동에 입원했다. 라 보르드 병원은 펠릭스 가타리에 의해 운영되는 진보적인 기관이었다. 심지어 외래환자만 되어도 랠프는 프랑스 법원에 체포당하지 않고 자유로울 수 있었다. 그러나 풀려나기 1년 전의 일이었다. 그는 페긴의 명의로 되어 있는 생루이 섬의 아파트에 살 수 없었다. 유지비만 지불한다면 입주해도 좋다는 합의까지 해주었지만 페기는 그에게 그럴 여유가 없다는 것을 알고 있었다. 그가 여전히 충격에 휩싸여 있는 동안 그녀는 그에게 연달아 3,000달러의 손해배상을 청구했다. 페긴은 작은 규모의 컬렉션을 보유하고 있었으며, 그 가운데에는 프리츠 훈더트바서의 작품 1점과 콕토의 수많은 드로잉이 포함되어 있었다. 랠프와 페긴의 친구였던 콕토는 어

린 산드로에게도(알다시피 콕토는 산드로의 대부이기도 했다) 드로잉을 몇 점 선물했다. 이 모든 작품을 페기는 페긴이 죽은 뒤 거의 거저나 다름없이 가져갔으며, 페긴의 재산으로 특별히 지정되지 않은 경우에는 아무런 대가도 지불하지 않고 가져가버렸다.

랠프는 가능한 서둘러 영국으로 돌아왔고, 그곳에서 하고많은 직업 중에 2개 국어를 구사하는 야간 전화 교환수로 일했다. 나중에는 켄터베리와 윈체스터에 있는 미술학교에 재직했다. 그는 산드로의 양육권을 되찾고자 애썼지만 페기의 변호사 앞에서 무력했고, 그녀와 싸울 방법이 없었다. 그는 산드로에게 더 이상 시련을 주고 싶지 않았다. 그러는 사이 페기는 산드로를 케이트에게 입양시키는 절차를 밟고 있었다. 이들 부자가 다시 함께 살게 되기까지는 이후 10년의 세월이 걸렸다. 열아홉 살이 되었을 때 산드로는 "근처 어딘가에 살고 있을 아버지가 보고 싶다"고 생각했다. 그렇지만 그는 아버지가 어디에 있는지 전혀 알지 못했다.

"그래서 베네치아에 있을 때 나는 페기에게 도움을 요청했지만 그녀는 이렇게 대답했다. '안 돼, 도와줄 수 없다. 뿐만 아니라 내가 아는 모든 이에게 너를 도와주지 말라고 이를 거야.'"

비토리오 카라인은 산드로가 아버지를 찾는 것을 페기가 반대하고 있다는 사실을 알았다. 그러나 카라인은 산드로에게 랠프의 행방은 모르지만 그를 알고 있는 사람과 만나게 해줄 수는 있다고 말했다. 카라인은 이런 정보를 준 것을 아무에게도 이야기해서는 안 된다고 신신당부했다. 그 연락원——과거 랠프의 파리 미술 중개상——은 산드로에게 랠프가 어디 사는지 대충만 알고 있을 뿐 연락은 끊겼다고 말했다.

"그래서 나는 전화번호부를 사가지고 그 안에 적혀 있는 빌어먹을 모든 럼니에게 전화를 걸었다. 어느 날 저녁, 50번째 통화 끝에 마침내 그를 찾아냈다."

다시 함께 살자고 얘기하자, 랠프는 울음을 터뜨렸다.

"그애가 자라면 나를 찾을 거라고 알고 있었다."

이 당시 산드로를 양육하던 케이트 베일은 두 번째 남편과 결혼한 지 6년째 되어가고 있었다. 그는 수년 전 안시 호숫가에서 페긴의 첫 번째 연애 상대였던 바로 그 에드가 쿤이었다. 쿤은 불쾌한 성격의 소유자였던 듯싶다. 랠프 럼니는 그에 대해 좋은 소리를 하지 않았다("초면부터 재수가 없었다"). 산드로는 멀리 스위스 기숙학교에서 유년기를 보냈다. 그와 케이트의 유대 관계는 긴밀했다. 그는 행복하게 결혼해 자신의 가정을 이루었다. 랠프는 이후 프랑스로 돌아와서 재혼했지만 지금은 프로방스에서 독신으로 살고 있다. 최근에는 자전적인 저서 『총독』(*Le Consul*)을 출판했는데, 이는 그의 별명인 '총독'에서 유래한 것으로, 말콤 로리의 『화산 아래에서』(*Under the Volcano*)에 등장하는 알코올 중독에 걸린 영웅에서 따온 것이다.

페긴의 죽음은 페기에게 이루 말할 수 없는 충격을 안겨주었다. 이 일로 옛 친구와 새로운 친구들이 그녀에게 모여들어 최대한 편안하게 보살펴주었다. 3월 3일 그녀는 파리에서 로버트 브래디 앞으로 손수 편지를 썼다. 그녀는 멕시코의 그의 집에서 페긴의 소식을 접하고 바로 달려왔던 것이다. 편지는 페기의 생각을 그대로 드러내고 있다. 페기는 럼니가 자신의 딸에게 호되게 굴었으며 페긴은 이혼을

원했다고 굳게 믿고 있었다.

"페긴은 랠프가 이탈리아에서 쫓겨나 그녀에게 돌아오자 더 이상 그를 상대할 수 없어서 수면제를 먹고 자살해버렸답니다. 지금 부검 중이라 언제 장례식을 치를지는 모르겠어요. 랠프는 아이 양육을 원하고 있지만, 아이를 돌볼 능력이 없다고 선고받았기 때문에 신드바드가 데리고 있게 될 거예요. 또 다른 아이는 엘리옹이 보살필 것이고요. 이 모든 일이 얼마나 슬픈지."

추신으로 그녀는 이렇게 덧붙였다.

"아이들 일은 비밀이에요."

산드로는 "그녀는 내가 아버지를 만나지 못하도록 정말이지 뜯어말리는 수준이었다"고 회상했다.

주나 반스는 4월 중순 혼란스러운 마음으로 애도의 편지를 쓰면서 감동적인 글귀로 끝을 맺었지만, 진정 마음에서 우러나오는 공감보다는 소설가로서의 기질이 돋보였다.

"오목한 턱에 흩날리는 금발, 완고하면서도 길을 잃어버린 듯한 발걸음이 이제 그곳에 없다고 생각하니 낯설게 다가오네요. 하지만 슬픔이 끝나면, 그러면 ……그녀는 더 이상 고통받지 않을 테지요. 우리는 그럴 수 없지만."

페긴은 화장되었고 그녀의 유골은 파리에 있는 페르 라세즈 묘지에 안장되었다. 그녀의 장례식에는 신드바드와 그의 두 번째 아내 마거릿, 그리고 랠프가 참석했다. 랠프 때문에 페기는 참석하지 않았다. 랠프는 페기에 대해 이렇게 말했다.

"나는 그녀를 미워했습니다. 그러나 또한 그녀에게 미안한 심정이었습니다."

페기는 스스로 연인이었던 적은 있었지만 그녀가 원했던 것처럼 뮤즈였던 적은 단 한 번도 없었다. 그녀의 딸은 예술가가 되고자 했을 뿐 아니라 다른 이에게 영감을 주었다. 페기는 그 모든 것을 용서할 수 없었다. 하지만 모든 것이 이미 늦어버렸을 때, 그녀는 살아 있는 동안 단 한 번도 제대로 사랑해주지 않았던 딸을 몹시도 그리워했다.

페기와 친하게 지내던 여러 예술가와 친구들이 페긴에 이어 죽음을 맞이했다. 장 아르프, 빅터 브라우너, 앙드레 브르통, 그리고 알베르토 자코메티가 1966년에 모두 숨을 거두었다. 힐라 폰 르베이는 1967년 사망했다(그녀는 죽기 직전 IRS와 시비를 벌였으며, 제임스 존슨 스위니를 공산주의자로 고발했다). 1968년에는 마르셀 뒤샹과 허버트 리드가 사망했다. 그리고 같은 해 4월, 로렌스도 숨을 거두었다. 바로 전해 말, 그는 오랜 친구인 '패친 광장의 은둔자' 주나 반스를 만나기 위해 딸들과 미국으로 마지막 여행을 떠났다. 주나는 12월 페기에게 편지를 썼다.

"로렌스는 너무 늙고, 너무 위독하고, 너무 절망적이었지만 아직도 여전히 놀라울 만큼 '사나움'을 간직하고 있답니다. ……그럼에도 한 줄기 바람에 그는 쓰러질 테지요, 도랑 위에 떨어지는 낙엽처럼……."

그처럼 폭음을 일삼은 남자에게 77년간의 삶은 그리 나쁘지 않은 수명이었다. 로렌스는 몇 년 동안 종양에 시달렸고, 1950년대에 스키 사고를 당한 이후 완치되지 않았으며, 1960년대에는 술에 취한 채 호텔 창문에서 뾰족한 난간 위로 추락한 적도 있었다. 그는 진 코널리의 죽음을 극복하지 못했고, 페긴의 죽음에 암까지 합세하여 그

를 마침내 쓰러뜨리고 말았다. 딸 케이트는 이렇게 말했다.

"페기는 로렌스를 아주 많이 좋아했지만 그가 진정으로 그녀를 용서했다고는 생각하지 않는다. 그는 마찬가지로 가정을 앗아간 내 어머니(케이 보일)도 용서하지 않았다. 그는 본질적으로 가정적인 남자였다."

페기는 그녀만의 방법으로 페긴을 애도했다. 그녀가 떠나버린 지금, 1979년 회고록에서 그녀는 딸을 다음과 같이 추억했다.

나의 사랑스러운 페긴, 그녀는 내게 딸이었을 뿐 아니라, 엄마였고, 친구였으며, 자매였다. 우리는 그래서 영원토록 사랑하는 사이로 지낼 수 있을 줄 알았다. 그녀의 때 아닌 의문의 죽음은 내게 엄청난 고독을 안겨주었다. 내가 그처럼 사랑했던 존재는 이 세상에 없었다. 나는 내 인생의 빛이 모두 사라지는 것을 느꼈다. 페긴은 거의 유치한 수준의 재능을 가진 화가였다. 몇 년에 걸쳐 나는 그녀의 재능을 교육하고 그녀의 그림들을 팔아주었다.

페기는 페긴을 추모하는 기념명판과 함께 팔라초 안에 페긴의 작품들로 추모 갤러리를 만들었다. 페긴의 죽음 이후 페기는 젊은 여성들을 더욱 각별하게 대했다. 그녀는 마치 세상을 뜰 때까지 진정으로 이해하지 못했던 딸을 대신해서 그들을 바라보는 듯했다. 페긴이 죽은 지 몇 달 뒤 페기는 밀턴 젠들에게 전화를 걸어, 돌아오는 목요일에 로마에서 베네치아로 와달라고 요청했다. 페긴의 아들들이 그녀를 방문하러 온다기에 '당황스럽다'는 것이 이유였다.

"그녀는 그들에게 비난받을까봐 두려워했다. 나는 그녀에게 갔는

데, 실제로 손자 중 한 명은 그곳에 머무는 동안 그녀에게 대들기도 했다. 그녀가 옳았다. 그녀는 방패막이가 필요한 불쌍한 늙은이였다. 아이 중 한 명은 내게 경멸하듯 말했다. '음, 그녀는 우리 엄마를 위해 이런 전당을 지어놓고 할 일을 다했다고 생각하고 있는 것이 틀림없어요.' 그래서 나는 이렇게 말했다. '그런 태도는 곤란해. 너는 어머니를 잃었지만 그녀는 딸을 잃었다는 사실을 잊어서는 안 된다……'."

런던 『보그』지 기자 폴리 데블린 가넷의 남편 애드리언(앤디)은 페기와 친구 사이였다. 폴리는 (1967년 말) 베네치아에서 처음으로 페기를 만났을 때 그녀의 성격에서 기묘한 점을 발견했다. 당시 폴리에게는 태어난 지 몇 개월 안 된 딸 로즈가 있었는데, 페기는 그 아기에게 무척 관심이 많았다.

"하지만 로즈에 대한 그녀의 관심은 아기나 어린애로서가 아니라 일종의 물건으로서였다. 그것은 마치 한 번도 아이를 가져보지 않은 듯 냉랭한 수준의 흥미에 불과했다. 만약 그녀에게 아이가 없었다면 그녀를 좀더 이해해줄 수도 있었을 것이다. 하지만 그 관심은 음란한 수준이었다."

폴리는 페기의 이러한 태도 때문에 자신의 모성 본능이 솟구쳐 올라오는 것을 느꼈다고 덧붙였다.

"그녀가 당장이라도 내 아이를 유괴해서 멀리 달아날 것이라고는 생각하지 않았다. 그렇지만 침범당하는 듯한 불편한 감정은 분명히 느낄 수 있었다."

이러한 경험은 패트리셔 커티스 비가노도 마찬가지였다.

"내가 페기를 만난 것은 1960년대와 1971년쯤이다. 내 생각에 그

녀는 모두에게 위협적인 존재였다. 성격이 강압적이었고, 사람에 대해 호불호가 분명했으며, 자신의 감정을 직접적으로 매우 강하게 드러냈기 때문이다."

가문의 또 다른 일원은 이러한 노골적인 성격을 구겐하임 가의 특징이라고 묘사했다. 패트리셔 비가노는 계속해서 이렇게 말했다.

"그녀는 내 어린 아들 다니엘을 귀여워했다. 그 아이는 아주 예쁜 금발 곱슬머리를 지녔다. 그녀는 매일같이 곤돌라를 타고 건너와서는 나의 어머니에게 유모와 함께 다니엘을 볼 수 있도록 발코니나 수문 위로 데리고 나와달라고 부탁하곤 했다. 이러한 취미는 아이가 세 살이 될 때까지 계속되었다. 그렇지만 그녀는 결코 모성애가 깊은 사람이 아니었다. 그녀의 매력은 그 무엇보다 다분히 미학적인 데서 우러나온 것인 듯싶다."

페기는 아이들을 다시 낳고 싶었던 것일까?

우정은, 오래되거나 새로 시작되거나 상관없이, 또는 아마도 그녀의 깊어가는 고독으로 인해 그녀에게 특별히 중요한 대상이 되었다. 사진작가이자 화가인 치바 크라우스는 1970년대 초까지 그녀와 작업했다.

"그녀는 기본적으로 친절하고 호의적이었다. 그렇지만 그녀는 자신의 컬렉션에 목숨을 걸었고, 그녀가 가진 매력은 지성이었다. 그녀가 사람들한테 사랑을 받았다고는 생각하지 않는다."

예외적인 경우도 있었다. 베네치아의 국외 추방자 모임에서, 그녀는 로즈 로리첸이라는 젊은 여성과 알게 되었다. 그녀의 어머니는 칸나레지오에 아파트를 가지고 있었으며 그녀의 미국인 남편 피터는 미술사학자였다. 피터는 존 홈스와 닮은 면이 있었고, 그 때문에

페기는 그에게 더욱 애정을 느꼈다. 로리첸 부부는 무엇보다 일단 다져진 우정에 대해서는 페기가 성실한 태도를 보였다고 회상했다. 하지만 이를 위해서는 먼저 극복해야 할 장애물들이 있었다.

"그녀는 이용당한다는 생각을 견디지 못했다. ……그녀는 이를 절대로 용서하지 않았다."

로리첸 부부는 변치 않는 친구가 되었고, 그 과정에서 페기에게 또 다른 젊은 부부 필립과 제인 릴랜즈를 소개했다. 그들은 페기의 인생 후반기에 깊은 영향력을 행사했다. 전형적인 영국의 아카데믹한 가정과 미국인의 결합은 페기의 마음에도 쏙 들 만큼 완벽하게 잘 어울리는 궁합이었다. 로즈 양은 이렇게 말했다.

"릴랜즈 부부와 페기가 만난 것은 1974년이었다. 나는 여기에 살면서 그들에게 페기를 소개해주었다. 필립은 팔마 베키오 관련 박사 과정을 밟고 있었으며 그의 아내는 미군부대 내에 개설된 매릴랜드 대학 부설 프로그램에서 교사로 활동하고 있었다. 페기는 그들과 만나는 것이 즐거웠고 그들은 사실상 그녀에게 없어서는 안 될 존재가 되었다."

매우 친절했던 릴랜즈 부부는 그녀의 침실을 다시 도배해주었는가 하면 그녀와 그녀의 애완견들까지 돌봐주었다.

1960년대 후반 르네상스 학파의 존 헤일이 베네치아 대학에 부임하여 미술사를 강의했다. 그와 아내 셰일라 헤일은 1967~69년까지 그곳에서 지냈다. 그들은 존 플레밍과 휴 오너의 소개로 페기를 만났고, 페기는 금세 그들과 어린 아들에게 친근감을 느꼈다. 헤일은 페기가 좋아하는 지성인이었고, 또한 태평한 그를 보며 그녀는 평온해지는 것을 느꼈다. 첫 번째 아쿠아 알타[47] 이후 떠날 수 있는 모

든 이가 떠나버린 겨울, 혼자 남은 페기에게는 새로 사귄 젊은 친구들이 유달리 격려가 되었고, 헤일 부부는 홍수가 밀어닥쳤을 때 지하실에 보관되어 있던 그림들의 구조작업을 도왔다. 그녀는 애완견들 때문에라도 집을 떠날 수 없었다. 또한 컬렉션을 무방비 상태로 방치하고 떠나는 것이 쉽지 않았다. 강아지들은 팔라초와 그림이 그랬던 것처럼 차츰차츰 눈 밖에 나기 시작했다. 빗질을 하지 않아 덥수룩해진 개들은 냄새가 나기 시작했다. 많은 손님이 안아달라는 그들의 재롱에 꽁지를 빼곤 했다.

우정이 깊어지자, 페기는 헤일의 아들이 코넬 박스[148]들을 가지고 놀도록 기꺼이 허락했으며, 이 소식에 훗날 공식 컬렉션 카탈로그를 교정한 안젤리카 Z. 루덴스타인은 황당해했다. 헤일 부부를 처음 만날 당시 페기는 아직 페긴을 떠나 보낸 지 얼마 되지 않았고, 그래서 셰일라 헤일을 매우 마음에 들어했다. 셰일라 헤일은 이렇게 기억했다.

"나는 20대였고, 페기보다 훨씬 어렸지만 그녀와 알고 지낸 유일한 젊은 미국 여성이었다."

지성적으로 우월하지 않은 남자에게는 도저히 끌리지 않았던 점 역시 두 여성이 공유하던 특징 중 하나였다. 셰일라는 페기에 대해 이렇게 떠올렸다.

"그녀는 어린애처럼 귀여우면서도 유치했다. ……그녀는 페긴의 죽음에 대해 '크나큰 비애'라는 말 말고는 더 이상 이야기하고 싶어 하지 않았다. 결국 그 일에 대해 털어놓을 때 그녀는 완전히 다른 사람이 되어 있었다. 이야기를 마친 그녀는 할머니가 되어버렸다."

실제로 페긴의 죽음과 더불어 페기의 시각은 더욱 보수적으로 바

뛰었다. 그녀는 자유연애라든가 히피족 같은 것을 인정하지 않았다. 머리 염색도 더 이상 하지 않았다. 각각의 미련을 남기며 사라져간 그녀의 연인들은 그리움이 되었다. 치바 크라우스의 표현에 따르면, "그녀는 훨씬 아름다워지고 좀더 어리석어졌다. 또한 그들은 그녀를 소유하거나 통제할 수 없었기 때문에 그녀를 비하할 수밖에 없었다". 말년의 그녀에게 슬픈 일은 더 이상 정답게 지낼 누군가가 없다는 것이었다.

페기는 신뢰했던 헤일 부부에게 컬렉션을 베네치아로 도로 가져오고 싶은 마음이 전혀 없다고 털어놓았다. 그 감정은 페긴의 죽음이며 겨울을 외롭게 보내야 하는 점 등 여러 요인에서 비롯된 것이었다. 페기는 그 당시 돈독한 친구였던 마틴 콜먼과 사이가 틀어졌다. 그는 1년 내내 베네치아에 사는, 미술을 사랑하는 세련된 남자였다. 그렇지만 그들은 대운하를 사이에 두고 서로 마주 보며 각각 따로 살고 있었고, 서로에 대해 불평을 늘어놓았다. 그녀의 중요한 친구는 그림들이었다. 그녀는 자신의 '안목'에 대해 더 이상 자신할 수 없다고 헤일 부부에게 털어놓았다. 그녀가 가장 좋아하는 것은 2점의 피카소 그림 「해변에서」(On the Beach)와 「스튜디오」(The Studio)였다.

1968년 초 그녀는 위안 삼아 여행을 떠났다. 다시 동쪽으로 향했으며 이번에는 롤로프 베니와 동행했다. 그는 인도에 관한 사진 에세이를 작업 중이었다. 그들의 여행은 고되었다. 5주 동안 4,500마일을 주파했으며 종종 원주민들의 게스트하우스에 묵었지만 페기는 고된 여정에 전혀 개의치 않았다. 노령에도 불구하고 이를 견뎌낼 만큼 왕성한 체력을 유지하고 있었다. 인생에 대한 지칠 줄 모르는

호기심도 그녀에게 내려진 축복이었다. 3월 말 집으로 돌아온 그녀는 베니에게 편지를 썼다.

"여기는 해야 할 일이 산더미예요. 두 달 동안 밀린 편지에 답장을 쓰고, 집 안을 정리하고 갤러리를 열 채비를 해야 한다고 생각해보세요. 봄이 찾아온 정원에는 노란색 꽃들이 가득 피었답니다. 얼마나 예쁜지 몰라요. 개들도 건강해요. 이렇게 집에 돌아와 있을 때면 얼마나 페긴이 보고 싶은지 아마 당신은 알 거예요. 참으로 고통스러운 일이지요. 어쨌든 이곳저곳 나를 데리고 다녀주어 진심으로 고마워요. 정말 흥미진진한 경험이었고 많은 것을 배울 수 있었고 멋진 것들을 무척이나 많이 볼 수 있었답니다. 그 책은 분명 훌륭하게 완성될 것이라 확신해요."

1969년 뉴욕에서 페기 구겐하임 컬렉션전이 개최되었다. 화려한 개막식과 더불어 전시회는 대성공을 거두었다. 솔로몬 R. 구겐하임 재단의 대표는 이 전시회가 계속되는 것을 매우 불쾌하게 여겼다. 해리 구겐하임은 자신의 자리를 사촌 바바라의 아들이자 솔로몬의 손자인 피터 O. 로슨 존스턴에게 물려주었다.(로슨 존스턴의 사촌 얼 캐슬 스튜어트는 그들의 할머니의 결정판인 르네상스 컬렉션도 매진되었다고 다소 화를 내며 첨언했다. 한편 바바라는 '이러한 반칙 행위'에 대해 큰 소리로 항의했다).

로슨 존스턴은 가문의 화해가 비단 페기와 해리 사이의 일만이 아니라, 그의 어머니를 포함한 수많은 다른 일원들 간의 일이었다고 기억한다. 뉴욕에 있는 동안 페기는 친구들의 집에 머물며 시간을 보냈다. 그중 한 명인 매리어스 뷰레이의 집은 스테이튼 아일랜드에 있었는데 그곳에서 그녀는 앤디 워홀을 만났다.

"앤디……는 페기 근처에 있는 소파에 앉더니 이렇게 말했다. '오, 구겐하임 부인을 파티에서 뵙다니, 엄청난 영광입니다!' 그러자 페기는 나를 돌아보고 이렇게 말했다. '저 남자는 누구죠?' 그녀는 그를 한 번도 만난 적이 없었던 것이다."

페기는 라이스 부부의 집에도 머물렀다. 그들 사이에 있었던 갈등은 원만하게 수습되었다. 그 다음에 그녀는 또 다른 친구들을 만나러 시골을 두루 여행한 다음 구겐하임 미술관에 인접한 이스트 88번가 아파트에 살고 있던 앤디와 폴리 가넷 부부 집에 머물렀다. 페기는 저녁이면 벽을 두드리면서 옆방에 있는 그녀의 '손주들'에게 굿나잇 인사를 하곤 했다.

솔로몬 R. 구겐하임 재단은 테이트의 복원 작업에도 불구하고 아직도 복원해야 할 내용들이 까마득하다는 사실을 곧 발견했다. 또한 마찬가지로 그들의 책임이었던 팔라초도 운하 밑으로 가라앉고 있었다. 토마스 메서는 페기가 건물 유지비를 단 한 푼도 내지 않았다고 증언했다. 정원은 하수처리를 하지 않아서 비만 오면 늪지대로 변하곤 했다. 공공 화장실도 없었기 때문에 방문객들은 나무 밑에서 실례를 하거나 또는 바로 가까운 카페에서 볼일을 보았다. 제임스 로드에 따르면 페기가 살던 시절 팔라초는 어지간히 추레했다. 치바 크라우스는 다음과 같이 지적했다.

"페기는 큐레이터가 아니었으며 미술관 관장으로서 체계적인 훈련도 받지 않았다. 그녀는 자유로운 영혼의 소유자였고, 컬렉팅은 그녀에게 창조적인 행위였다. 그녀는 기능적인 세계의 사람이 아니었을뿐더러 어떤 점에서는 이를 추월하고 있었다."

그런데도 궁전은 그녀가 죽고 난 뒤 폐허로 몰락했다. 팔라초 전체가 도저히 사람이 살 수 없는 장소가 되어버린 것이다. 지붕은 비가 새고 지하실은 곰팡이로 뒤덮여 도저히 참을 수 없는 지경에 이르렀다.

팔라초는 쓰레기투성이였을 뿐 아니라, 눅눅한 공기에 몇 년간 방치해두어 건물 자재들이 손상되기까지 했다. 페기는 자신의 작품들을 살짝 부패된 상태로 두는 것을 좋아해서, 테이트 갤러리의 항의에도 불구하고 결코 보존의 필요성을 느끼지 못했다. 메서는 만약 페기가 10년만 더 살았다면, 궁전에 외롭게 방치된 미복원된 그림들을 손보지 않았을까 궁금해했다.

전체적인 복원 작업은 그 규모가 상당했으며 예상보다 훨씬 많은 비용이 요구되었다. 다행히도 솔로몬 R. 구겐하임의 기본 자산은 넉넉했다. 페기는 아예 재단을 생계수단으로 여기면서 직원으로 고용되면 건강보험을 받을 수 있지 않을까 생각했다. 로슨 존스턴은 말했다.

"실제로 컬렉션을 소유하기 전부터 상당한 비용지출을 우려하던 우리로서는 그녀의 생각이 불공평하게 여겨졌다."

재단 이사회는 테이트가 겪었던 일을 충분히 잘 알고 있었다. 또한 페기가 재단의 후원을 받는 데 원칙적으로 동의했지만, 그녀의 동의가 법적으로 비준을 받기까지는 아직 많은 시간이 필요했다.

1971년 2월 심각한 가택 침입 사건이 일어나기 전까지 팔라초에서 보안은 무시되고 있었다. 페기가 파리에서 아들을 만나고 런던에 머물 무렵, 신드바드는 베네치아에 도둑이 지하실 창문을 깨고 침입해 작은 그림 15점을 가지고 도망쳤다는 소식을 전화로 전해 들었

다. 2주 뒤 비밀정보를 입수한 경찰들은 시내 외곽으로 향하는 철로에 숨겨놓은 그림들을 발견했다. 로리첸 부부는 당시를 이렇게 회상했다.

"도둑을 맞고 얼마 지난 뒤 밤중에 현관에서 초인종이 울리자— 하인들은 모두 밤이면 퇴근했다—페기가 혼자서 어둠 속을 뚫고 내려갔다. 밖에는 웬 남자가 있었다. 그녀가 물었다. '무슨 일이죠?' 그러자 그는 이렇게 말했다. '구겐하임 부인, 아무것도 묻지 말고 보험회사 이름이나 대시오.' '어떤 보험 말이죠?' '당신의 그림들 말이오.' 그러자 그녀는 이렇게 말했다. '무슨 말을 하는 거죠? 나는 내 그림에 아무런 보험도 들지 않았단 말이에요.' 그러자 남자가 말했다. '맙소사!⋯⋯' 그는 가버렸고 며칠 뒤 그림들이 발견되었다."

모든 일이 마무리된 후, 신문에서 절도사건 기사를 읽은 친구 밀턴 젠들이 위로 전화를 걸어오자 페기는 농담을 건넸다.

"작품은 모두 무사해요. 신기하게도 도둑맞은 건 15점인데 돌아온 작품은 16점이지 뭐예요."

페기는 언제나 그와 같은 농담을 즐겼다고 젠들은 기억했다.

그리고 얼마나 많은 사람이 그녀를 진심으로 좋아했는가를 잊는다면 그것은 큰 실수다.

"그녀는 훌륭한 동료였다. 그녀가 있으면 분위기가 유쾌해졌다. 그녀는 베네치아에서 진보적으로 성숙했으며, 페긴의 죽음 이후 성격 중 가장 감동적인 측면이 드러났다."

1971년 그녀를 방문한 제임스 로드는 그녀가 생기를 상실했음을 실감했다. 그런데도 버밍엄(영국) 시립미술관장인 친구 피터 캐넌브

룩스와 함께 바이에른 지방을 여행할 정도는 되었다. 캐넌브룩스를 만나러 영국에 왔을 때, "그녀는 심지어 화장실에 갈 때조차 모피 코트에 폭 파묻혀 다녔다"고, 피터의 아내 캐롤라인은 회고했다.

페기는 11월에 토마스 메서에게 편지를 보내, 재단으로부터 자신이 무시당하는 것 같다며 불쾌감을 확연히 드러냈다.

"그림들을 보수하거나 보안상의 문제를 점검하기 위해 아무도 찾아오지 않았습니다. 구겐하임 미술관은 프로젝트를 포기하기로 한 건가요? ……알란젤로에서 유쾌한 만찬을 가진 지 무척 오래되었군요."

메서는 그 달 느지막이 답장을 보냈다.

"비약이 너무 심하신 듯합니다. ……오린 라일리(메서의 대리인)의 출장이 다른 이유로 연기되었을 뿐입니다. 그는 현재(1972년 1월) 베네치아 출장 계획을 짜고 있습니다."

12월에 또 다른 강도 사건으로 17점의 작품이 도난당했다. 페기는 토마스 메서에게 즉시 편지를 썼는데, 어찌나 당황했는지 타이핑마저 사나운 경향을 보였다(이 책에서는 깔끔하게 정돈되었다). 재단에서 좀더 개선된 보안책을 마련하는 데 일부러 뜸을 들인 것은 분명하다.

1월이면 너무 늦는다는 사실을 알려드려야 하다니 매우 유감스럽군요/ 어째서 그처럼 오랫동안 시간을 끄는 거지요/ 지난밤 도둑이 침입해서 객실 창문의 철창을 뚫고 들어와 브라크의 「정물화」와 키리코의 「장미 타워」(The Rose Tower)를 가지고 가버렸습니다. 쿠프카의 작품 5점과 마송의 「아르마투라」(Armatura)도

요. 얼마 전 구입한 브라우너의 신작과 탄크레디의 구아슈마저도. 후안 그리스, 발라, 클레의 작품 2점, 막스 에른스트의「숲」(The Forest)도 싸그리 도둑맞았습니다. 마그리트의「바람의 목소리」 (The voice of the winds)와 칸딘스키의「상승」(Upwards)까지/ 모두 17점이군요/ 라일리 씨가 오는 데 왜 이리도 오래 걸리는 거 지요/? 어찌해야 할지 도통 모르겠군요/ 경찰들이 도로 찾아주리 라 기대하고 있지만 어쨌든 매우 황당합니다/

페기는 도난사고 이후 즉시 쇠창살을 수리할 사람을 찾는 것이 쉽 지 않다는 사실을 깨달았지만 그럼에도 여전히 팔라초에 혼자 기거 하기를 고집했다. 그림들은 다시 찾았고, 재단에서는 마침내 첨단 도난경보 시스템을 설치해주었다. 이를 지불하기 위한 대금은 로슨 존스턴의 제안에 따라 별나게도 페기가 자신의 그림 1점을 재단에 파는 것으로 대신했다. 새로운 시스템은 그 자체로 괜찮았지만, 페 기는 종종 스위치를 누르는 것을 잊어버리거나 아니면 반대로 시스 템을 실수로 작동시키곤 했다. 매번 "테스트였어요! 테스트!"라고 변 명조로 외치는 페기의 목소리에 헛걸음으로 돌아서는 것은 지역 경 찰관들로서는 매우 고달픈 일이었다.

도난사고는 계속 재발했다. 페기의 친구이자 동료였던 존 혼스빈 은 한 관람객이 벽에서 탕기의 구아슈 소품을 떼어내 몰래 가방 안 에 밀어넣다가 들킨 적이 있다고 말했다. 그는 혼스빈이 다가가자 작품을 순순히 돌려주었다.

페기는 이때부터 집안에 상주하는 하인을 두지 않았다. 하인들은 그녀에게 언제나 고민거리였다. 그들에게 정당한 급여를 주기에 그

녀는 너무도 인색했고 그들을 상대로 식료품을 얼마에 구입했는지 끊임없이 대질심문을 벌여야 직성이 풀렸다. 하인 중에는 그녀의 괴짜 기질을 공유하는 이들도 있었다——한 유고슬라비아 출신 집사는 저녁 만찬이 시작되는 순간 자살 시도를 결심했다(그는 사랑의 고통을 안고 있었다). 그녀가 마지막으로 고용한 하인은 이시아 브레차롤리와 그녀의 약혼자 로베르토였다. 이시아는 철지팡이를 들고 다니며 집안일을 감독했다.

1970년대 중반 무렵부터 페기는 그림을 더 이상 구입하지 않았다. 그녀는 애완견이 죽은 뒤에도 새로 입양하지 않았다. 이즈음 순종 라사는 더 이상 남아 있지 않았다. 그녀는 우연히 시추를 얻기도 했고, 과거에는 페니키즈를 기른 적도 있었다. 더 이상 강아지를 분양받지 않은 가장 큰 이유는 애완견들이 자신보다 오래 살 경우 돌봐줄 사람이 없을까봐 두려웠기 때문이었다.

수년 전 그녀는 미술 컬렉터 더글러스 쿠퍼에게 강아지를 한 마리 선물한 적이 있었다. 그는 친구 존 리처드슨과 함께 정기적으로 베네치아를 방문했다. 피카소의 전기작가였던 리처드슨은 이렇게 회상했다.

그녀의 베네치아 팔라초를 방문하는 것은 우리의 연중행사였다. 한번은 그녀가 더글러스의 '나쁜 기질'에 대해 모종의 조치를 취해야겠다고 결심했다. 그의 버릇없는 성격은 점점 걷잡을 수 없는 상태에 이르고 있었다. 그녀는 언제나 그를 친구로 여겼지만, 그는 그녀의 컬렉션을 20세기 중반 미국 백만장자 사이에서 유행하던 취미의 반영 이상 아무것도 아니라고 기고했다. 두들겨 맞으

면 맞을수록 페기의 피부는 코끼리처럼 두꺼워졌지만——거절은 물론, 타박과 무시에 대한 반증이었다——더글러스는 그녀와 그녀의 컬렉션을 국가적 견지에서 공격했고 이는 그녀에게 진정 상처로 남았다.

그녀도 질세라 더글러스의 비웃음을 그녀의 지출에 대한 경쟁 심리뿐 아니라 동성애적 측면에서의 여성 혐오증과 빈정거림으로 돌렸다. 이는 그녀가 희생양들을 비난할 때 자주 들먹이는 특징들이었다. "나와 잠을 잔 모든 남자는 그전에 내가 함께 잔 적 있는 다른 남자를 언급할 때 극심한 분노를 느꼈다"는 말은 그녀의 회고록에서 여러 차례 비슷하게 반복되는 문장 중 하나다. 페기는 더글러스에게 완벽한 처방을 제공했다. 다름 아닌 개였다. "개는 자신의 마음으로부터 모성 본능을 이끌어냈다"고 더글러스는 내게 말했다. 그 다음 번에 베네치아를 방문했을 때, 그녀는 전 남편 막스 에른스트가 결혼 당시 구해준 유명한 라사 압소의 자손 중 한 마리를 그에게 선물했다. 막스의 비열함에 비한다면 개들은 기적과 같은 존재라고, 그녀는 말했다.

부유한 오스트레일리아인 더글러스 쿠퍼는 그 누구도 견줄 수 없는 탁월한 컬렉션을 보유하고 있었다. 그중에는 브라크, 그리스, 레제, 피카소 등 네 명의 큐비스트 작품이 있었다. 그가 죽은 뒤 컬렉션은 해체되어 여기저기로 팔렸다. 이들을 다시 모은다면 그 값어치는 오늘날 시가로 5억 달러쯤으로 추정된다. 페기의 컬렉션을 오늘날 시가로 치자면 계산하기 어렵지만 약 3억 5,000달러쯤 될 것이다. 1930년대와 1940년대에 페기가 사들인 주요 작품들의 원가는

모두 합쳐봐야 약 25만 달러에 지나지 않았다.

컬렉션은 시장가치가 아닌 그녀의 실존적 가치로 의미가 있었다. 컬렉션이 없다면 컬렉터도 없을 터였다. 컬렉션을 가문에 양도하면서, 그녀는 컬렉션이 산산이 해체되어버리는 것을 두려워했다. 쿠퍼는 페기보다 몇 년 뒤에 사망했다. 특별히 이 분야에 종사하지 않는 한 오늘날 그의 이름은 거의 무명에 가깝다. 로자몬드 베르니에는 이렇게 말했다.

"컬렉션은 그녀의 정체성이었다—그녀는 그밖에 달리 가진 것이 없었다—그렇지 않은가? 왜 베네치아 사람들이 그녀를 존경했다고 생각하는가? 왜 사람들이 갈수록 그녀를 극진히 대접했다고 생각하는가?"

산드로 럼니는 이렇게 덧붙였다.

"그녀는 보기보다 훨씬 예민한 사람이었다. 금세라도 무너져버릴 것 같은 성격을 감추기 위해 그녀는 안경과 알코올, 낭비벽으로 자신을 위장했다."

메서는 컬렉션에 대해 이런 견해를 가지고 있었다.

"그것은 개인의 컬렉션이 아니다. 그녀의 컬렉션은 다른 이들을 폄하하면서까지 특정 예술가를 편애한 흔적을 찾아볼 수 없다. 친족에 대해 관대했던 것을 제외한다면 허튼 수작을 한 흔적은 없다. 페긴과 로렌스는 페기가 아니었다면 세상에 이름을 남기지 못했을 것이다. 그녀는 또한 양심적인 사람이었다. 그녀는 달리를 그리 좋아하지 않았지만 컬렉션의 완성을 위해 필요성을 실감했고 그래서 소유했다. 물론 갈라는 작품을 더 많이 팔고 싶어했지만."

이는 본분을 다하는 공인의 취향을 반영하고 있다. 페기의 컬렉션

은 1910~50년에 활동한 작가들의 단면을 가장 폭넓게 제시하는 최적의 사례라 할 수 있다. 메서는 컬렉션과 관련해 1974년에 페기를 심층적으로 인터뷰했다. 왜 한 예술가의 작품을 2~3점만 사고 다음 차례로 옮겨갔는지에 대해 그는 궁금했다. 페기는 이 질문에 명확히 대답하지 못했다. 메서는 페기의 컬렉션과 처음 인연을 맺은 그 순간부터 그 작품들을 정말로 소유하고 싶었다고 인정했다. 그 작품들은 솔로몬 R. 구겐하임 재단의 소유작들보다도 훨씬 구색을 잘 갖추고 있었던 것이다.

페기의 이탈리아어는 전혀 능숙하지 않았고 이 때문에 시간이 흐를수록 사교 모임의 규모는 점차 축소되었다. 미국 영사관은 폐쇄되었다. 많은 옛 친구들이 죽었고, 겨울은 깊어갔고 사람은 고독해졌다. 그럼에도 국외 추방자 모임에 참여하는 충성스러운 일원들은 건재했다. 그중에는 영국 국교회에서 오르간을 연주하는 크리스티나 소레스비처럼 날카로운 노장 비평가도 있었다. 영어를 사용하는 사교 모임은 약 40개 정도로 추산되고, 파티도 제한적으로 열렸다. 그럼에도 로리첸 부부는 근사한 파티에 참가했던 기억을 떠올렸다. 그 파티는 페기를 알고 지낸 지 20년이나 되었지만 유일하게 가장 성대하고, 유명인사들로 북적거렸던 파티였다.

"페기는 어떤 남자에게 다가가 이렇게 말을 걸었습니다. '오, 나는 당신의 영화를 무척이나 좋아한답니다, 뉴먼 씨.' 당황한 남자는 폴 뉴먼은 저쪽에 있다고 가르쳐주어야만 했지요—그녀가 진짜로 헷갈렸던 것인지 아니면 단순한 장난에 불과했는지는 아무도 모릅니다. 어느 쪽이든 모두 페기다웠으니까요. 그녀는 진짜로 폴 뉴먼이 누구인지 몰랐든지, 아니면 스타에게 집적거리기 위해 낯선 사람

에게 접근했을 테지요."

로즈 양은 페기가 정말로 뉴먼이 누군지 몰랐을 것이라고 생각했다. 그녀는 당시 고어 비달이 유명한 영화배우를 데리고 왔다고만 알고 있었고, 고어를 위해서 예의 바르게 그를 맞이하고 싶었을 뿐이었다는 것이다. 그 특별한 파티에서 페기가 모르는 사람은 뉴먼뿐이 아니었다. 구석에 서 있던 거구의 한 남자를 주시하던 그녀는 그에게 다가가 어디 출신인지 물었다. "캔버라입니다"라고 그는 대답했다.

"당신은 누구시죠?"

"고프 휘틀럼입니다."

"무슨 일을 하는 분이신가요?"

"저는 오스트레일리아 총리랍니다."

페기는 이 당시 통속적인 싸구려 크리스마스 카드를 구입해 보내는 일을 습관처럼 계속했지만, 당시 이런 카드를 보내는 이는 거의 없었다. 관람객들의 물결은 여전했고, 그들은 모두 원작의 감동을 만끽하며 떠나갔다. 사소한 데 목숨을 거는 구겐하임 가의 본성에 두 손을 들어버린 피터 로슨 존스턴은, 곱게 접혀 있었지만 실은 전혀 세탁하지 않은 테이블 냅킨을 떠올렸다. 그는 또한 페기가 해리의 바에서 계산서를 가지고 실랑이를 벌였던 것도 기억했다(이 가게에서 페기는 온갖 방법을 동원하여 가격을 깎고야 말았다). 이 같은 기억은 많은 사람이 공유하고 있다.

여기에 더하여 페기는 베네치아 사교계는 아랑곳하지 않고 곤돌라 사공들을 한 장소에 같이 초대하곤 했다. 로저 스트라우스는 아내와 함께 '칸토니네 스토리카'에 찾아갔던 일을 기억한다. 그들은

주문한 하우스 와인을 절반밖에 마시지 않았다. 그러자 페기는 한 잔 값을 다 받아서는 안 된다고 주장했다. 푼돈을 아까워하는 성격은 그녀의 무의식적인 강박이었다. 곤돌라 사공에게 팁을 한 푼이라도 더 주고 난 다음에는 내내 분통을 터뜨렸다. 사람들은 그녀가 냉장고 안에 있는 햄 조각을 일일이 세어본 일이라든가, 그녀 집에 방문하여 폐점 직전에 떨이로 파는 것을 대량으로 사들인 정어리 통조림 말고는 제대로 음식을 대접받지 못한 일들을 기억했다. 칵테일 파티 후에는 먹다 남은 카나페 조각들을 다 해치울 때까지 새로운 음식을 내놓지 않았다. 페기는 예전에 술과 함께 야채맛 크래커를 안주로 내놓아 베네치아 상류계층을 곤혹스럽게 한 일이 있었다.

당시 이탈리아에서는 부유층 어린애들을 유괴하여 몸값을 요구하는 사건이 자주 일어났다. 이때 페기는 손자들에게 그런 일이 닥친다 해도 그들을 구하기 위해 어떤 희생도 치를 생각이 없음을 강조했다. 신드바드의 아내는 만약의 경우를 대비해 딸들에게 개인용 경보기를 채웠다. 성인이 된 후 신드바드는 어머니로부터 자신을 방어하기 위해 역설적으로 술기운을 빌려 태연함을 유지했고, 의식적으로 영국인처럼 행동했다. 그럼에도 그의 악센트는 프랑코−아메리칸에 가까웠다. 사람들이 기억하는 그에 대한 추억은 슬픔과 연민이 어우러져 있다.

페기는 걷는 시간을 아끼기보다는, 우체국에 직접 가서 우표가 이미 붙어 있는 엽서 대신 제 가격의 우표를 사서 붙이는 쪽을 택했다. 봄이면 중앙난방을 꺼놓는 바람에 객실에 묵는 손님들은 추위에 떨어야 했다. 전기난로를 요청할 수 있었지만 온도를 약하게 해두지

않으면 팔라초 전체 전기가 나가버린다는 잔소릴 들어야 했다. 전등은 불필요한 시간에는 반드시 꺼져 있었다. 공적인 이유로 베네치아를 방문한 한 오랜 친구는 그리티 호텔에 머물면서 페기에게 자신이 왔다는 사실을 알리지 않았다. 그러나 그는 산 마르코 광장에서 페기의 집사와 우연히 마주쳤다. 결국 페기는 그를 초대했고, 애석하게도 그는 따뜻하고 편안한 호텔을 포기하고 스파르타 분위기가 가득한 팔라초에 들어가야만 했다.

페기를 처음 만난 젊은 손님들은 그녀에게 매력을 느꼈고, 젊은 남자 손님들은 일흔 살의 나이에도 불구하고 무려 자신보다 마흔 살이나 어린 상대에게 여전히 성적 매력을 발산하는 그녀에게서 저속하면서도 원시적인 속성을 실감했다. 그러나 그녀의 매력도 비판은 비켜가지 못했다. "'불쌍하고 어린 부자 소녀'란 말은 정말이지 그녀에게 잘 어울렸다"고, 1968년 스물여덟 살 때 그녀를 만난 한 친구는 말했다.

"그녀는 도무지 만족이란 것을 몰랐다. 개인적인 친분 관계나 그녀가 소유한 엄청난 재산, 섹스, 사회적 입지 그 어느 것도…… 베네치아의 그녀는 황량한 무인도에 버려져 있는 듯했다. 그녀는 어떤 한순간에 몰입해 있었다──그녀가 진정으로 소유했던 그 순간은 흘러가 버렸으며, 그녀가 속했던 동아리는 뿔뿔이 흩어져버렸다."

그러나 그녀는 가능한 오랫동안 '칸토니네'라든가 '시시' 또는 '쿠나이' 같은 근처 동네 식당을 찾아다니는 것을 즐겼다. 셰일라 헤일은 이렇게 기억한다.

"우리는 언제나 그녀를 융숭하게 대접했다. 그녀는 항상 아페리티프[149]를 마셨다. 그러나 어떤 경우에도 음식을 많이 먹는 법이 없었다."

페기가 일생에 걸쳐 가장 사랑했던 손자 니콜라스는 즐거운 마음으로 팔라초를 방문했지만 그녀가 인색했다는 점만큼은 인정했다. 생일이나 크리스마스 때면 손자들은 보통 50달러나 100달러짜리 수표 또는 풋내기 화가들의 드로잉이나 스케치를 선물로 받았다.

"사생활이라고는 거의 찾아볼 수 없었다."

페기는 심할 정도로 고지식해져서 긴 머리와 청바지를 인정하지 않으면서도, 손자들에게 던지는 성생활에 대한 노골적인 질문은 조금도 자제하지 않았다. 신드바드의 딸 줄리아(그녀는 오스트레일리아인과 결혼하여 오스트레일리아에 거주하고 있다. 그들은 키부츠에서 처음 만났으며, 그녀로서는 다행히도 남편은 예전에 페기 구겐하임에 대해 전혀 들어본 적이 없었다)에게 페기는 결코 보수적인 할머니가 아니었다. 또한 신드바드와 그의 두 번째 아내는 페기의 영향에서 딸들을 보호하기 위해 그녀를 방문할 때마다 그녀의 자의식 강한 보헤미아니즘과 거리를 두고자 노력했다. 그러나 줄리아는 열세 살 때 파리에 살던 무렵, 어머니가 없는 사이 불로뉴 쉬르 센에 있는 신드바드의 아파트에 쳐들어온 페기와 그녀의 나이 든 예술가 패거리들을 대접하고자 샐러드를 만들곤 했다. 또한 그녀와 언니 캐롤은 부활절이면 베네치아를 방문하는 것을 두려워했다.

"우리는 외할머니와 구분하기 위해 그녀를 강아지 할머니라고 불렀다. 파리를 떠나기 2주 전부터 캐롤은 아파서 내내 앓아누웠다. 열차 안에서부터 시름시름하던 그녀는 베네치아에 도착해서는 하루하루를 우울하게 보냈다. 하지만 집으로 돌아오는 열차를 타자마자 그녀는 씻은 듯이 나았다."

캐롤은 할머니와 아버지 사이에 있었던 팽팽한 신경전을 떠올렸

다. "그 때문에 나는 (베네치아)에 올 때면 많이 아프고 엉망이 되었던 것 같다." 또한 이렇게 덧붙였다.

"그곳에서 보내는 시간은 썩 즐겁지 않았다. ……그녀는 횡포가 심했고 단도직입적으로 질문을 쏘아댔다. 10대가 되기 전부터 나는 남자친구며 아직 처녀인지 등에 대해 묻는 그녀의 질문에 시달려야 했다. 열두어 살 즈음 막 사춘기에 접어든 나이에, 가뜩이나 사람들이 북적거리는 가운데에서 할머니한테서 그런 질문을 받는 것은 감당해내기 쉽지 않은 일이다. 미치도록 당황스러웠으며, 온전히 십대가 된 이후에는 더욱 악화되었고, 나이 든 친척들의 모든 일이 아무튼 황당했다. ……훗날 나는 열여덟 살 때 그녀의 요청으로 자진해서 일주일간 그곳에 머물렀는데, 매일 오후마다 그녀와 곤돌라를 타고 돌아다녀야 했다. 그녀는 나를 여러 교회에 내려주었고 내가 그곳을 둘러보는 동안 곤돌라 안에서 기다리곤 했으며, 그러면 나는 돌아와서 보고해야만 했다. 이런 일은 그 당시 내 나이에는 그리 즐겁지 않았다. ……그녀는 그곳으로 데려가면서 나와 더욱 친해지려고 애를 썼지만—그녀는 특별히 다정다감한 편은 아니었다—나는 그녀를 두려워했다. 그러나 그녀와 거리를 둠으로 인해 나는 지금은 그리움으로 남은 그녀의 질문들에서 벗어날 수 있었다."

캐롤이 열여덟 살이 되었을 때, 그녀는 독일어 공부를 위해 독일에 있는 호텔에서 일하고자 했다.

"페기는 경악했다. '그애를 그리로 보낼 수는 없어. 거기는 온통 나치 천지잖니. 그애는 너무 어려.' 그녀는 그제서야 뒤늦게 손녀딸을 걱정하기 시작한 듯싶었다."

산드로는 페기를 방문해 일주일쯤 팔라초에 머무는 것을 좋아했

으며, 특히 친구와 함께 갈 수 있으면 더욱 즐거워했다.

"그녀는 동정심이 많았다. 자기로 인해 엄마를 잃은 불쌍한 어린 소년에게 돌봐주고픈 연민을 느꼈다. 하지만 그녀는 친절한 사람은 아니었다. 그녀는 무엇을 해야 할지, 나를 어떻게 돌봐줘야 하는지 알지 못했다. ……나는 스위스에 있는 기숙학교에 다녔다. 한번은, 그녀가 나를 보러 오기로 했다. 그녀는 열차에서 2등석에 앉아 왔는데, 쓸데없이 낭비하는 것을 싫어했기 때문이다. 그리고 나를 데리고 나가 점심을 사주었는데, 그 식사는 근사했다. 당시 열한 살이었던 나는 판에 박힌 일상에서 탈출할 수 있었다. ……그곳은 어지간한 상류층이 다니던 학교여서 모든 아이가 스테레오 전축이며 스키를 가지고 있었다. ……그래서 그녀가 생일선물로 무엇을 가지고 싶은지 물었을 때 나는 스테레오 전축을 사주면 기쁘겠다고 대답했다. 우리는 제네바로 가서 작고 수수한 스테레오 전축 세트를 구입했다. 내 친구들이 가지고 있는 것과는 달랐지만 나는 뛸 듯이 기뻤다. 그것은 나의 선물, 내 인생 최고의 선물이었다. 그것을 가지고 돌아와서 내 방에 설치할 때까지 그녀는 나와 함께 지냈지만, 레코드를 갈아끼는 등 내가 새로운 습득물에 몰두하자 점점 지루해하기 시작했다. 그리고 밤중이 되자 내게 저녁을 먹으러 나가자고 청했다. 그러나 나는, 내 친구들에게 전축을 보여주고 싶다고 말했다. 내일 점심은 어떠세요? 그러자 그녀는 불같이 화를 냈고, 그 말을 떠나라는 소리로 받아들였다. 그녀는 평상시에는 생일을 챙기는 사람이 절대로 아니었다. 언제나 50달러짜리 수표를 보내면 그뿐이었다."

그 사이 페기를 둘러싸고 있던 팔라초는 점점 허물어져가고 있었다. 그녀는 더 많은 시간을 침대에서 독서를 하며 보냈다. 그녀의 집

과 마찬가지로 그녀의 육신도 점점 노쇠해졌다.

그녀는 모터보트와 차 덮개가 없는 피아트-기아의 로드스터[150)]를 몰았지만, 곤돌라는 그대로 두었다. 이제 사공은 단 한 명, 지아니만 남아 있었다. 늙고 늘 술에 취해 있는 그는 산 미켈레로 향하는 장례행렬을 위해 곤돌라를 몰았다. 페기는 다만 매일 오후 늦게 두 시간가량 운하를 산책할 때만 그를 찾았다. 그는 그녀가 오른쪽 왼쪽 손짓만 해도 어디로 가고 싶어하는지 간파했고, 페기도 이것을 잘 알았다. 그녀는 자신의 곤돌라를 애지중지했으며, 마지막 힘이 남아 있을 때까지 곤돌라 타기를 멈추지 않았다. 심지어 병으로 고통받을 때조차, 그녀는 들고 나기에 세상에서 가장 힘든 이 배를 타려는 의지를 보였다. 그녀는 주나 반스에게 진심에서 우러나오는 편지를 썼다.

"나는 배를 타고 멀리멀리 떠다니는 것이 좋아요. 섹스를 포기한 이래, 아니 섹스가 나를 포기한 이래 이만큼 멋진 일은 없답니다!"

땅 위에서, 그녀의 수족은 노쇠하나마 팔라초 주변의 도르소두로 편에 있는 영원히 사라져가는 반원형의 좁은 거리들을 통치하고 있었다. 그녀는 여전히 가장 좋아하는, 값비싼 레스토랑인 '트라토리에'에 들렀고, 여전히 계산서를 가지고 옥신각신했다. 그런데도 베네치아에 오래 살면 살수록 늙으면 늙을수록, 그녀는 점점 조용해졌다. 그러나 영원한 아웃사이더로서의 감각은 결코 잃어버리지 않았다. "그녀의 코는 언제나 안경에 짓눌려 있었다"고 그녀의 친구는 말한 적이 있다.

1973년 존 혼스빈이 베네치아로 찾아왔다. 그는 미술 중개상으로 본래 오클라호마 태생이었으며 뉴욕에서 커트 발렌틴과 함께 일하

며 경력을 쌓았다. 혼스빈은 건축가 필립 존슨의 동업자로 오랫동안 일했으며, 최근 들어서는 시간을 쪼개어 파리와 로마를 오가며 지냈다. 페기를 처음 만난 것은 1970년 로마에 있는 롤로프 베니의 아파트에서였다. 뜻이 잘 맞았던 두 사람 사이에는 예술계에 많은 친구가 있다는 공통점이 있었고, 페기는 혼스빈의 사교성에 매력을 느꼈다. 일부 이런 이유로 그녀는 그를 손님으로서 베네치아에 초청했으며, 여름 시즌 일반인에게 컬렉션을 전시할 때면 그에게 큐레이터 일을 의뢰했다. '큐레이터'라는 타이틀은 결코 공식적인 것이 아니었지만 혼스빈의 역할은 딱 그에 맞았다. 그녀는 운 좋게도 이 시점에서 그처럼 숙련된 도움을 받을 수 있었다. 매해 팔라초를 찾아오는 방문객의 숫자는 늘어나고 있었으며, 컬렉션을 어설프게 관리했다가는 당장에 긴장감이 돌았다. 혼스빈은 그림들을 "할 수 있는 한 최고의 상태로 보존했으며, 작품 뒤에 숨겨진 담배꽁초들을 일소에 털어냈다"고 기억했다. 습기가 많은 팔라초는 미술품에 최악의 조건이었다. 거기다 작품들을 보존할 예산은 전혀 남아 있지 않았다. 비서일과 관리를 거들었던 화가 치바 크라우스는 베네치아인들은 아무도 컬렉션을 보러 오지 않았다고 회고한다.

"그들은 내내 그녀를 지켜보았는데, 그것은 일종의 관음증이었다."

1970년대 중반, 키트 램버트가 이웃한 팔라초 다리오를 구입했다. 본래 소유주가 불행하게도 역병에 걸린 이 궁전은 불길한 장소로 인식되고 있었다. 영국 작곡가 콘스탄트 램버트의 아들인 키트는 당대 메이저 팝 그룹이었던 '후'(Who)와 '롤링 스톤즈'(Rolling Stones)에 투자한 덕분에 엄청난 갑부가 되었다. 그러나 그는 또한 불행하게도 게이인데다 약물에 심각하게 중독되어 있었다. 그럼에

도 페기의 열렬한 팬이었던 그는 이사오자마자 초대장을 남발하며 그녀를 집중 공격했다. 일단 대면하고 난 다음 그들은 소문난 집에 불이라도 난 듯 어울려 다녔다. 키트는 1960년대 초까지 베네치아에 유행하던 거칠고, 활달하고, 자기파괴형 타입의 마지막 인물이었다. 팔라초 구입을 기념하기 위해 그는 그리티에서 근사한 디너 파티를 열었다. 파티 음식은 모두 런던에서 공수되었고 페기에게는 운하를 가로질러 곤돌라를 보냈다. 이처럼 번지르르한 출발은 결국 용두사미로 끝나고 말았다. 마음에 품고 있던 악마를 떨쳐내지 못했던 키트의 자살은 예정된 결과였다.

그런데도 그녀는 여전히 직접 만찬을 주최했다. 갈수록 더해가던 페기의 인색함 때문에 음식은 보잘것없어졌으며—매번 만찬은 통조림 토마토 수프로 시작되었다—혼스빈은 다른 데서 기쁨을 찾아야 한다는 사실을 깨달았다. 페기가 오랜 천성인 소유욕과 질투심을 드러냄에 따라 두 사람 사이에는 신경전이 시작되었고, 그녀는 외로움과 소외감을 느꼈다. 혼스빈은 페기에게, 컬렉션을 완성한 데 대해 존경심을 품고 있었다. 언제나 그러했듯, 그녀의 인색함은 때를 가릴 줄 알았다. 그녀는 페릴 신탁을 통해 베네치아에 매해 1만 5,000달러를 기부했다. 하지만 그녀의 손자 중 한 명은 "그녀는 언제나 일종의 파프너[151]였다"고 기억한다.

테이트와 구겐하임 미술관에서 페기의 컬렉션전이 잇달아 대대적인 성공을 거두고, 루브르 박물관에서 그녀의 작품 유치를 위해 페기를 초대함에 따라 그녀는 달콤하면서도 씁쓰레한 복수의 기쁨을 누릴 수 있었다. 루브르가 생존한 컬렉터에게 그와 같은 영예를 부

여한 경우는 처음이었다. 그녀는 독일이 침략을 준비하는 동안 자신의 컬렉션을 보호해달라는 요청을 거절당했던 것을 결코 잊지 않았다. 그러면서도 그녀는 루브르의 제안을 쉽게 거절하지 못했다. 파리는 그녀의 인생에서 상당 부분을 차지하는 곳이었고, 또한 루브르는 그곳 미술관장에 대한 그녀의 복잡한 심정에도 불구하고 세계적으로 위대한 미술관 가운데 하나였기 때문이다. 그녀는 또한 1940년 그들이 자신을 문전박대한 이야기가 모든 신문지상에 실리는 것으로 충분히 만족을 느꼈다. 그녀는 이번에도 전시회 디자이너와 함께 논쟁을 벌였고, 루브르 직원 대부분이 '까다롭다'는 사실을 깨달았다.

전시회는 1974년 12월부터 1975년 3월까지 오랑제리 관에서 펼쳐졌다. 페기는 복수의 기쁨을 만끽할 수 있을 만큼 건재했다. 또한 테이트에서처럼, 너무도 인기가 좋은 나머지 전시회를 연장해야 할 시점에는 무척이나 즐거워졌다. 그녀는 게다가 영웅 대접받는 것을 좋아했다. 동료와 의사소통을 적절히 할 수 없는 많은 이가 흔히 그렇듯이, 그녀는 개개인보다는 청중을 상대하는 게 더 속 편하다는 사실을 발견했다. 그녀는 초라하거나 파격적인 디자인의 옷을 입고 다녀서 전시 기간 내내 비난의 표적이 되었다. 하지만 결국 궁극적인 인정은 자기 일생의 업적을 통해서 받는다는 사실을 그녀는 확인했다. 파리는 현대미술에 있어 더 이상 선구적인 도시가 아니었다. 그렇지만 그녀에게 파리는 1920년대와 1930년대의 모습 그대로 각인되어 있었다. 그녀는 파리에서 젊음을 보냈고, 컬렉터로서 첫발을 뗀 것도 파리였다. 그곳은 그녀에게 어떤 의미에서 신성한 장소였다.

1975년 팔라초 여름 시즌에 페기는 일선에서 한층 더 물러난 양상을 띠었다. 산드로는 그녀가 "폐막 때까지 내내 홀로 심각할 만큼 고독한 모습을 보여 비극적이었다"고 회상했다.

"……우리 모두는 그녀를 사랑하고 싶었다. 하지만 그 방법을 알지 못했다. 페기는 우리가 무슨 말을 해야 하는지에 대해 그다지 관심이 없던 것이 분명하다. ……우리는 스태프들과 훨씬 잘 어울려 지냈다."

그 사이 이곳 팔라초에 직접 관여된 이들 모두는 상속에 관해 본격적으로 생각하기 시작했다.

페기는 이탈리아인들과 이웃해 살 때보다 더욱 고독했고, 서서히 무너져내렸다. 나이 앞에서는 그녀도 무력했다. 고혈압에다 혈액순환도 좋지 않았다. 1976년 5월에는 낙상으로 갈비뼈 몇 대가 부러져 2주간 병원에 입원했다. 그렇지만 그녀는 날씬함을 유지하려고 노력했고 손님들을 초청할 때면 언제나 의상에 한해서는 본래 스타일을 유지했다. 또한 언제나처럼 마구잡이식의 열정으로 립스틱을 바르고 눈썹을 그렸다. 손자 니콜라스는 친구와 함께 그녀에 관한 단편 다큐멘터리 영화를 찍었다. 그녀는 여전히 존 홈스의 편지들을 책으로 발간하기 위해 고심했고, 심지어는 조지 멜리에게서 "코가 맥(貘)[152]같이 생겼다"는 소리를 듣고 또 한 번의 성형수술까지 고려하고 있었다.

1976년 또 한 번의 컬렉션전이 토리노에서 성공리에 끝났다. 이 도시의 관청은 맨 처음 컬렉션이 이탈리아에 도착했을 당시와는 상반된 태도를 보여주었다. 같은 해, 그녀답게 의심이 가득한 가운데 진행된 오랜 협상 끝에 페기 구겐하임 재단은 솔로몬 R. 구겐하임

재단에 흡수되었다. 팔라초와 컬렉션은 이제 법적으로 솔로몬 R. 구겐하임 재단의 자산이 되었다. 이 순간 페기는 후회하지 않았지만──더 이상의 모든 책임으로부터 벗어날 수 있는 구원이었기에──그런데도 피할 수 없는 죽음에 대한 암시에 오싹해지는 것을 느꼈다. 컬렉션의 장래를 보호하는 모든 권한은 여전히 그녀에게 있었으며 그 권리는 심지어 식당의 가구에까지 미쳤다. 그러나 레제의 「형상의 대조」에 얽힌 비화는 여전히 그녀의 가슴에 사무쳤다. 메서는 원한다면 그 작품을 팔 수도 있었다고 말했다. 그는 여전히 정중하고 당당했으며, 페기에게 진심으로부터 우러나오는 애정을 느꼈지만, 그렇다고 비판에서 그녀를 예외로 두지는 않았다.

그녀는 미술과 화가들에 관한 한 따스하면서도 진정한 관계를 유지했지만, 그녀의 수집 취향은 결코 체계적이지 못했고 세심하게 주의를 기울이지 않은 편에 속했다. 그녀는 학자도 아니었고 지성이 넘치는 것도 아니었다. 그렇지만 그녀는 양쪽 모두와의 교제를 좋아하고 흠모했으며 그러한 집단 안에서 평안하면서도 재치 있게 활동했다. 그중에서도 직선적이고 솔직한 것은 그녀 최고의 장점이었지만, 그녀의 솔직함은 그녀가 알았든 몰랐든, 좀더 골치 아픈 복잡함을 가리고 있었다. 무엇보다도 페기에게는 심지어 비극적이기까지 한, 무어라 형언할 수 없는 슬픔이 있었다.

나의 견해로는, 그녀가 고통받았던 운명의 일격들이 이 점을 충분히 설명해주지 않는다고 생각한다. 어떤 특별한 방법으로 그녀는 존재 자체에 대해 고민하는 듯했고, 우수한 남녀들에게 둘러싸여 있고자 했던 경향은 아마도 그녀를 든든히 받쳐줄 애착이 결핍

된 데서 비롯되었을 것이다. 그러한 강박관념에도 불구하고, 페기는 위대한 용기와 품격과 위엄의 소유자였고, 이러한 재능들을 통해 삶을 훌륭하게 엮어갔다.

1978년 초 페기는 심장마비에서 구사일생으로 살아남았다. 이 사고로 존 혼스빈은 그녀가 분명 죽을 거라고 생각했지만, 그녀는 8월 28일 호텔 이사였던 닥터 패선트가 그녀를 위해 그리티 팰리스에서 주선해준 여든 번째 생일 파티에 참석할 만큼 넉넉하게 건재했다. 신드바드의 축하 연설을 이어받은 조지프 로지는 눈치 없게도 페기를 "예쁘지는 않지만 매력적인 여자"라고 언급했다. 이어 베네치아 현대미술관 관장인 귀도 페로코가 축하 인사를 했다. 개인적으로 선택받은 스물두 명의 초청객 중에는 필립과 제인 릴랜즈도 포함되어 있었다. 존 혼스빈은 페기에게 반드시 초대해야 할 '몇몇 여성과 남성'이 명단에서 빠져 있다고 말했다. 그녀는 대답했다.

"내게 반드시 할 일은 더 이상 남아 있지 않답니다. 나에 대해서는 단 한 가지만 기억해두면 돼요. 나는 처음부터 끝까지 이기적이기 때문에, 원하지 않는 것은 할 필요를 느끼지 않아요."

바로 이 점 때문에 외톨이가 되었다는 사실을 그녀는 결코 깨닫지 못했다. 그녀는 비토리오 카라인도 초대하지 않았다. 베네치아에서 맨 처음 그녀의 길잡이 노릇을 해주었던 그는 이로 인해 그녀에게 분노를 느꼈다.

파티에는 '울티마 도가레사'(l'Ultima Dogaressa)의 생일을 축하한다는 깃발이 걸렸지만 이 순간만큼은 비꼬는 의도가 아니었다. 그해 페기는 재클린 보그래드 웰드와 자신의 첫 번째 전기 집필을 계

약하며 다시 한 번 원기를 회복했지만, 친구들은 페기가 재클린에게 부응하지 않았으며 그녀가 방문할 때면 전화를 걸어 자신들을 호출해 정신적으로 의지하려고 했다고 증언했다.

그녀의 건강은 갈수록 악화되었다. 다리를 놓아달라고 협상하는 일은 그녀에게 버거운 일이었다. 그녀는 여전히 소형 대중 증기선을 타고 다녔고, 그녀의 애완견들 또한 그러했다. 때로는 멋대로 아무 데나 증기선을 세웠지만 이는 베네치아에서는 일상적인 모습이었다. 이즈음 그녀는 동맥경화증을 심하게 앓았으며 추가로 백내장 증세까지 찾아왔다. 눈이 멀 징조가 보였는데 이는 경악스러운 일이었다. 왜냐하면 여전히 클래식 음악을 듣기는 했지만 나이가 들수록 혼자 있는 시간이 늘어나면서 페기는 미술 감상을 제외하면 최고의 기쁨을 독서에서 찾았기 때문이다. 1979년 그녀는 영국으로 건너가 두 차례의 눈수술을 받았다. 시술은 무어필즈 병원 안과의 패트릭 트레버 로퍼(역사학자의 형)에 의해 이루어졌다. 수술을 마친 뒤 그녀는 여러 친구의 집을 전전하며 건강을 회복하는 데 시간을 보냈다. 그녀가 방문한 친구 중에는 모리스와 레오노라 카디프 부부, 화가 짐 문, 가들리 자매, 그리고 앤디와 폴리 가넷 부부 등이 포함되었다.

(수술은 매우 힘들었던 만큼 회복하는 데도 오래 걸렸다. 신드바드 또한 바로 그즈음 설암 수술을 받은 터라 그녀는 한층 예민해 있었다. 그러나 신드바드가 일을 할 수 없게 되자, 그의 아내는 집에서 남편을 돌보는 대신 밖에 나가 일을 하는 쪽을 택해 페기에게 경제적으로 기대지 않아도 되었다. 신드바드는 1986년 비교적 이른 나이에 사망했다. 그의 아내는 그로부터 정확히 2년 뒤에 그의 뒤를

따랐다).

폴리 데블린 가넷은 이렇게 회상했다.

"지치고 고통이 가득한 어느 날 밤, (페기는) 죽고 싶다고 말했다. 다음 날 그녀는 자주색 드레스에 자주색 스타킹을 입고 아래층으로 내려왔다. '내가 입 밖에 흘린 말을 도로 주워담았으면 좋겠어요. 나는 결코 그렇게 말한 적이 없었고 지금도 그러고 싶지 않아요.'"

페기는 병원에서 그들에게 전화를 걸어서 '퇴원할 것'이라고 말했다.

"막 수술이 끝난 터라 우리는 경악했고 걱정이 앞섰다. 그녀에게 앞으로 어디에 머물 것인지 묻자 이렇게 대답했다. '내가 어디로 갈는지는 나도 모르겠어요. 호텔을 알아봐야겠지요.' 그래서 우리는 요양원을 권했지만 그녀는 '싫다'고 대답했다. 어느 누구도 그녀가 무엇을 하는지 관심을 기울이지 않는 것 같았다. 그녀의 목소리는 애처롭게 들렸고 자기연민으로 가득해서 그녀답지 않았다."

폴리는 페기가 실은 요양원 비용을 부담스러워한 게 아닐까 곰곰이 생각했다. 아무튼 그녀는 곧 글로체스터셔—브래들리 코트, 우튼언더 에지—에 있는 가넷 자매의 엘리자베스 시대 저택에 입성했다.

페기의 자서전 『어느 예술 중독자의 고백』의 요약판이 1960년 출판되었다. 그녀는 이 책을 재출간하기 위해 제임스 로드의 도움을 받을 생각이었지만, 그는 집요하게 솔직할 것을 주장하며 그녀를 위축시켰다. 1946년 원본 중 베일에 가려진 등장인물들을 완전히 공개하고 최신 내용으로 갱신해서 다시 발행하자는 제안도 들어왔다. 페기

에 대한 관심이 새롭게 일어났다. 언론의 인터뷰도 잦아졌다.

조지 멜리는 텔레비전 시리즈 「위대한 미술품 100선」(100 Great Paintings)을 위해 그녀의 컬렉션 가운데 2점——에른스트의 「신부 강탈」(The Robing of the Bride)과 마그리트의 「빛의 제국」——을 촬영하고자 스태프들을 이끌고 영국에서 건너왔다. 멜리와 그의 아내 디아나는 그로부터 몇 년 전 가넷 부부와 함께 페기를 만난 적이 있었다. "나는 그녀를 매우 좋아했지만 주변에서 큰 소리로 짖어대는 여왕들까지 좋아할 수는 없었다"고 그는 첫 만남을 회상했다. 산책을 나설 때면, 페기는 애완견들을 데리고 무용수처럼 팔자걸음으로 걸어다녔다.

"그리고 그녀에게 말을 걸었다. '개들이 운하에 빠지지 않도록 훈련이 되어 있나 보지요?' 그러면 그녀는 이렇게 대답했다 '그애들은 시도때도없이 운하에 빠진답니다!' 그럴 때면 어떻게 하는지 물어보았더니 길고 가는 특별한 막대기를 가지고 그들을 바깥으로 끌어낸다고 말했다. '누가 그 막대기를 만들어주었지요?' 나는 물었다. '자코메티였던가?' 우리를 따라오던 일행들은 순간 깊이 숨을 들이마셨고, 그러자 그녀는 다소 거슬리는 소리로 웃었다. 그것이 그녀와 나의 첫 만남이었다."

1979년 재회 당시, 그녀는 침대에서 그를 맞이했고 인터뷰를 하는 동안 그곳에 머물라고 제안했다.

"그녀는 매우 허약해져 있었지만 무시무시한 하인들이 그녀에게 옷을 입히고 휠체어에 태워 홀까지 데리고 나왔다. 그녀는 커다란 피카소 그림 아래 앉아서 인터뷰를 했다."

멜리는 많은 작품이 금이 가고 벗겨져 있는 것을 보았다. 그중 다

수가 초기작으로, 화가들이 싸구려 재료밖에 구입할 수 없었던 무명 시절에 그려졌으며, 시간의 마모에서 최소한이나마 버텨내기조차 역부족이었다. 이전에 보았듯이, 페기는 그림을 다소 망가진 상태로 보관하는 것을 더 좋아했다.

책이 출간되자 내용에 대한 비평은 중립적이었지만 동시대 미술의 수호자로서의 그녀의 역할은 인정받았다. 1979년 여름이 될 때까지 그녀는 거의 보살핌을 받지 못했다. 그녀는 동맥경화로 너무 힘들어했고 짧은 산책조차 고통스러워했다. 게다가 화가의 이름을 따서 붙여준 애완견 셀리다가 숨을 거두었다. 그녀가 일생 동안 기른 애완견 중 마지막까지 생존했던 이 개는 장수를 누리다가 여주인보다 한 발 앞서 세상을 떠났다.

마지막 인연은 마치 칼로 자르듯 끊겨졌다. 9월 그녀는 친구들과 리도에 있는 '치프리아니스'에 저녁을 먹으러 갔다. 매우 늦은 시간 식사를 마친 뒤, 도르소두로로 돌아가기 위해 잡은 보트 위에 올라타다가 그녀는 미끄러지면서 발을 다쳤다. 팔라초에 도착하자마자 친구들은 그녀를 보트에서 침실까지 부축해서 침대 위에 눕혔다. 이때까지만 해도 그녀는 약간의 통증만 호소할 뿐이었다. 다음 날 엑스레이를 찍어본 결과 뼈에 금이 간 것으로 판명되었고, 그녀의 발은 그 어떤 무게도 지탱할 수 없었다. 그녀는 쿠션에 기댄 채 침대에서 지냈으며, 독서도 헨리 제임스에서 토머스 하디로 옮겨갔다. 그녀의 상황에 헨리 제임스는 읽기에 너무 부담스러웠던 것이다. 혼스빈은 그해 여름 말 팔라초를 떠났다.

친구들은 그녀 주위를 맴돌았다. 마셜 티토의 동맥경화를 치료했

다는 데서 트레비잔에게 진찰을 받기 위해 그녀가 유고슬라비아로 갈 것이라는 이야기도 있었다. 그러나 그런 일은 일어나지 않았다. 마침내 11월 중순, 그녀는 '끔찍하게 겁먹은 채로' 보트에 태워져 피아찰레 로마나로 옮겨졌다. 그곳에서 그녀는 앰뷸런스로 다시 파두아에 있는 캄포산피에로 병원으로 이송되었다. 금이 간 뼈는 유감스럽게도 휴식만으로 완치되지 못했으며, 수술을 받기에 너무 늦지 않았을 거라는 약간의 희망만이 남아 있었다. 페기는 『카라마조프 가의 형제들』 복사본을 들고 갔다. 그녀는 그곳에 오래 머물게 될 것이라 예상했다. 혼란스러운 와중에도—그녀를 담당할 의사가 없었다—그녀는 독방을 차지했다. 그 방의 입원비를 물어볼 만큼 건재했던 그녀는 입원비가 너무 비싸다고, 3인용 병실로 옮겼다. 베네치아에서 떠나온 뒤 릴랜즈 부부가 일주일에 한 번씩 온종일 기차를 타고 병문안을 와주었고, 매일같이 친구들과 전화통화를 했지만 그녀의 고독은 갈수록 깊어졌다. 그녀는 릴랜즈 부부에게 신드바드가 파리에서 못 오는 이유가 무엇인지 물었다. 병문안 온 친구 가운데에는 조반니 카란덴테가 있었다.

"그녀는 내게 말했다. 나는 죽고 싶어요. 그러면서 그녀는 내가 그녀를 보러 오기 위해 기울인 정성을 듣고 그 애정 어린 행동에 놀라워했다."

살 날이 얼마 남지 않았다는 것은 누구라도 알 수 있었다. 캄포산피에로 병원에 도착하자마자 페기의 폐에 부종이 생겼다. 수술이 가능한지 결정하기 위해 진찰하는 데만 한 달이 걸렸고, 가능한 것으로 판명되었을 때에는 페기가 원치 않았다. 그녀에게 고된 수술은 소모적으로 여겨졌다. 그러면서도 그녀는 크리스마스는 집에서 보

낼 수 있을 거라며 희망을 잃지 않았다. 마침내 그녀는 수술에 동의했지만, 수술 전날 밤 침대에서 떨어져 다음 날 아침 침대 옆 마룻바닥에서 발견되었다. 그날 그녀는 오른쪽 몸이 마비되는 치명타를 입었다. 릴랜즈 부부는 신드바드를 불렀고, 그는 다음 날 아내와 함께 나타났다.

"내게 키스해주렴."

아들을 보면서 페기는 이렇게 말했다.

페기는 12월 23일 일요일에 숨을 거두었다. 릴랜즈 부부는 신드바드와 차를 마시다가 그 소식을 전해 들었다. 이틀 내내 비가 내렸고, 베일 부부와 릴랜즈 부부는 지하창고에서 그림들을 건져내며 크리스마스를 보냈다.

그녀가 죽자마자 솔로몬 R. 구겐하임 재단은 팔라초와 그 내용물들의 상황을 파악하기 위해 토마스 메서를 파견했다. 그는 이전 해 페기한테서 허가서를 받아낼 만큼 신중하게 대응책을 마련해두고 있었다.

나는 그녀의 사후, 자유롭게 팔라초에 접근하는 문제에 대해 논의했다. 누군가 그곳에 살게 될 경우 부동산 소유권 문제가 야기될 수 있을 것이라고 지적했고, 만약 아무도 살지 않는다면 정원의 높은 벽을 제거하는 데 전혀 어려움이 없을 것이라고 말했다. 페기는 이 문제에 대해 극단적일 만큼 진지하게 고려하더니 특유의 단순함으로 해결 방안을 두 가지 제시했다. 첫 번째 상황에 대비해서, 그녀는 내게 '관계자 귀하'라는 짧은 편지를 준비하게 한 뒤 자신의 서명을 보탰다. 5월 3일에 쓰인 이 편지 내용은 다음과

같다.

"팔라초 베니에르 데이 레오니와 그 안에 보관된 미술 컬렉션은 뉴욕 솔로몬 R. 구겐하임 재단의 재산임을 이 편지를 통해 입증하는 바입니다. 그로 인해 뉴욕 구겐하임 미술관장인 토마스 M. 메서 씨나 그의 대리인이 내가 죽은 뒤 위에 전술한 사항에 대해 권리를 인정받기를 나는 희망합니다."

두 번째 상황에 대해서 고심하던 그녀는 팔라초 현관은 물론 정원의 열쇠를 내게 넘겨주었다.

그보다 몇 해 전인 1973년, 그녀는 자신이 죽은 뒤 차기 큐레이터로 니콜라스 엘리옹을 추천했다. 그 자리는 니콜라스 또한 간절히 원하고 있었다. 메서는 반대했지만 니콜라스에게 그에 상응하는 학위 코스를 밟도록 제안했다. 그 결과, 니콜라스는 자신의 길을 떠났다. 니콜라스는 원치 않던 브라운 대학에서 공부하는 바람에 큐레이터 자격증을 따는 데 실패했다고 토로했다. 파리에 기반을 두고 있던 그는 에콜 드 루브르에서 공부하고 싶어했다(다른 모든 베일, 엘리옹, 럼니 가문의 소년들과 마찬가지로 그 또한 프랑스인에 가까웠다). 두 명의 손녀딸 가운데 줄리아는 오스트레일리아 악센트로 영어를 구사하게 되었다. 캐롤은 앵글로-아메리칸 악센트에 프랑코-이탈리안 억양을 가지고 있다. (페기 자신의 국제적인 행보가 여기 생생하게 전해지고 있다).

다른 후계자로 존 혼스빈이 유력했지만, 재단은 필립 릴랜즈야말로 가장 적절한 후보라고 여겼다. 혼스빈은 페기가 죽던 바로 그 시각 멀리 푸에르토리코에 있었으며(그는 건강상의 이유로 겨울을 좀

더 온화한 기후에서 보낼 필요가 있었다), 또한 재정적으로 궁핍해지면서 강한 소유욕을 보이던 그와 페기의 관계는 내리막길을 걷고 있었다. 릴랜즈는 페기가 죽자 혼스빈에게 전화를 걸어 가능한 빨리 돌아와달라고 말했지만, 메서는 전화를 걸어온 혼스빈에게 당신이 상관할 일이 아니라고 말했다. 릴랜즈는 상황상 유리한 처지에 있었고 1973년 논문 연구차 베네치아에 온 이래 페기와 가깝게 지냈다. 베네치아의 바우어–그륀발트 호텔에서 개최된 만찬에서 메서는 필립에게 당분간 큐레이터 자리를 맡아달라고 부탁했다. 그 뒤 그는 뉴욕으로부터 아무런 지원도 받지 못한 채 혼자서 고생스럽게 몇 달을 보냈다. 메서는 공식적인 재개관을 2주 남겨두고 비로소 모습을 드러냈다. 임시 고용되었던 릴랜즈는 곧 상근직으로 임명되었고 서명한 그 순간부터 컬렉션의 책임자가 되었다.

유언장에 따르면, 페기는 아들에게 유언을 집행할 자격과 동시에 40만 달러를 남겼다. 그는 조카들에게 10만 달러를 나눠주었다. 페기와 헤이즐의 손주 모두는 증조할머니 플로레트가 그들을 위해 남겨둔 신탁금의 혜택도 받고 있었다. 법적인 비용과 세금을 제하자 신드바드에게는 15만 달러가 남았다. 그렇지만 유언장은 애초에 생각했던 것보다도 훨씬 복잡했으며, 신드바드에게는 최종적으로 100만 달러가 추가로 상속되었고 그중 70만 달러는 신탁금으로 예치되었다. 그와 비슷한 정도의 유산이 페긴의 아들들에게 공동으로 돌아갔다. 그리고 모두에게 엄청난 세금이 부과되었다. 어느 누구도 이의를 제기하지 않았지만, 페기는 컬렉션 가운데 단 한 작품도 가족에게 남기지 않는 징벌을 가했다.

신드바드는 어머니가 죽은 그 순간부터 팔라초에 머무는 것이 허

용되지 않았으며, 페기가 자신에게 그럴듯한 캔버스 한 점 물려주지 않은 데 대해 그만 '질려버렸다'. 신드바드의 장녀는 그가 어머니의 허영심을 혐오스러워했다고 생각한다. 그는 피터 로슨 존스턴을 질투하고 있었다. 그는 편지로, 먼 사촌에게 이로운 일이라면 무엇이든 할 수 있는 권리를 추가로 인정받았다. 하지만 그는 페기가 만약 컬렉션을 가족에게 남겼더라면 산산이 흩어져버렸을 것이라고 개인적으로 인정했다. 신드바드 자신은 결코 현대미술에 대단한 관심을 보이지 않았다. 무엇보다, 컬렉션은 그에게서 어머니를 앗아갔다. 언젠가 그는 밤중에 페기가 없을 때 그녀의 침대에서 잠들다가 칼더가 만든 헤드보드를 시끄럽다고 던져버렸다는 의혹을 사기도 했다. 페기의 손녀딸 캐롤과 줄리아는 렘바흐의 초상화와 귀고리 같은, 페기가 개인적으로 소장하던 소품들을 물려받았다.

산드로 역시 컬렉션이 가족에게 상속되었다면 공중분해되었을 것이라고 인정했다.

페기는 1980년 1월 9일 산 미켈레로 옮겨져 화장되었다. 오직 필립 릴랜즈만이 유일하게 장례식에 참석했다. 그녀의 유골은 4월 4일 그녀의 정원 내 '사랑스러운 아이들' 옆에 묻혔다. 신드바드, 그의 아내, 그리고 필립과 제인 릴랜즈가 그 자리에 있었다. 그들은 페기를 추억하기 위해 샴페인 뚜껑을 땄다.

이틀 뒤 페기 구겐하임 컬렉션은 공공 미술관의 모습으로 공개되었다. 산드로는 가족이 대체로 냉대를 받거나 그렇지 않으면 방관자에 머물렀다고 기억한다. 신드바드에게는 연설의 기회조차 주어지지 않았고, 그 분위기는 "좋아 젊은이들, 이제 작별이야. 마지막으로 보

고 나면 여기서 나가주게나"라고 말하는 듯했다. (산드로는 그의 장남을 신드바드라고 불렀다.) 토마스 메서가 미국 대사의 부인에게 집요하게 부탁했던 만찬은 규모만 컸지 볼품없이 치러졌다. 그는 컬렉션을 위한 기금 마련 위원회를 후원하겠다고 동의했다. 술에 취한 신드바드는 큰 소리로 느릿느릿 말했다.

"엄청난 거래야."

릴랜즈 부부는 빈약한 연회 대행업체가 제공한 식사를 마지못해 정리했으며, 이날 저녁은 전반적으로 성공적이지 못했다.

가족과 재단 사이의 불화는 완전히 해결되기 전에 세상에 노출되었으며, (거의 아무런 행정 권한이 없는) 가족위원회는 관심을 표명하고 있다. 엘리옹-럼니 손자들은 1991년, 잘못된 운영을 근거로 재단을 고소했다. 그들은 페기의 컬렉션이 페기의 유지대로 완벽하게 전시되지 못하고 있다며 배상을 주장했지만 기각되었다. 시간이 흐를수록, 진짜 또는 상상 속에 있던 불평의 씨앗들은 이에 비례하여 자라고 있다. 누군가 말했듯, 시간은 모든 것을 해결해준다. 이들은 서로 화해했지만, 약간의 변화를 시도하며 갈등을 겪고 있다.

1982년 '연합 언론'(Associated Press)은 『헤럴드 트리뷴』지를 통해 페기 구겐하임 컬렉션이 100만 달러 비용이 드는 리노베이션 공사로 문을 닫는다는 다소 부정확한 기사를 보도했다. 페기의 정원은 이제는 페기 구겐하임 컬렉션에 100만 달러를 기부한 텍사스 출신의 부유한 컬렉터의 이름을 따서 '내셔 조각정원'(Nasher Sculpture Garden)으로 불리고 있다. 가게와 식당도 있다. 페기 구겐하임 컬렉션은 오늘날 베네치아의 매력적인 명소 중 하나가 되었다.

그녀가 오로지 자신만을 위해 작품을 수집한 컬렉터라면 그녀는 컬렉션에 자신의 모습을 반영하며 인정받고 싶었을 거라고 메서는 믿고 있다. 그러나 페기가 이룩한 컬렉션은 '필요한 변화를 거쳐' 공공의 컬렉션이 되었고, 이제 새로운 트렌드와 진보, 그리고 그것이 존재하는 세계를 반영하기 위한 역할을 부여받았다. 또한 컬렉션은 생명을 부여받은 이상 성장해야만 하고, 어떤 의미에서 불멸의 존재이기에 끊임없이 자라고 변화해야만 한다. 뉴욕의 미술품 중개상인 래리 샐랜더는 이러한 관점에 동의하며, 페기가 자신의 컬렉션을 무덤 속에 가두어두기보다는 가능한 생생하게 보존하고 싶어했을 것이라고 생각한다.

"그녀의 기념비로 보존하면서 동시에 미술관으로 발전시켜야 하지 않을까요? 그렇지 않으면 사람들이 그곳을 두 번 다시 찾지 않는 사태가 벌어질 겁니다. 아무 변화도 없이 미술품은 시대에 대한 응답을 멈추겠지요."

페기의 손자들은 물론 이를 궤변으로 치부하고 있다. 그녀는 컬렉션이 자신의 컬렉션으로 남기를 희망했을 뿐 그 이상을 바라지 않았다는 것이다. 한결같으면서도 매우 정확한 지적이다. 니콜라스 엘리옹은 데이빗 및 산드로와 더불어 컬렉션을 본래 모습 그대로 보존하는 데 역점을 두고자 노력하고 있다. 페기의 컬렉션을 페긴 베일의 추모 컬렉션과 합병하려는 시도가 있었지만 그들은 이를 성공리에 방어했다. 그렇지만 넓은 견지에서 볼 때 본인이 아닌 타인이 컬렉션을 유지한다는 것은 힘든 일이다. 대화는 계속되고 있다.

그녀의 컬렉션이 명작이라고 누구나 인정한 것은 아니다. 적어도 제임스 로드는 그렇게 생각하지 않는다. 그렇지만 그는 컬렉션이

"그 시대에 유행하던 창조적인 개성의 특별한 실례"라는 점은 인정한다. 페기가 살던 시절의 팔라초를 아는 많은 사람이 그곳이 페기의 개성이 남긴 흔적을 상실한 채 요양소로 바뀌는 데 반발하고 있다. 하지만 이런 일면들은 개인적인 의견이며, 페기가 죽은 뒤 이루어진 업적을 손상시켜서는 안 될 것이다. 페기는 컬렉션을 남기면서 금전적으로 아무런 기부도 하지 않았으므로 컬렉션은 스스로의 힘으로 기금 마련을 모색할 수밖에 없었다. 이 임무에 관한 한 현 큐레이터는 어느 누구보다도 탁월한 수완을 보여주었다. 그는 페기의 먼 친척인 얼 캐슬 스튜어트로, 페기 구겐하임 컬렉션 자문위원회에 소속되어 있다. 오늘날 컬렉션은 매해 30만 관객을 맞이하고 있다. 페기 구겐하임 상(賞)이 1980년대 중반에 설립되어 화가나 예술 후원자들을 격려하고자 매해 수여되고 있다.

컬렉션이 해체될까봐 걱정스럽다면 이탈리아 법률이 이를 금지했다는 사실로 위안삼을 수 있다. 때때로 컬렉션은 그림을 대여하고 있으며 그에 대한 보답으로 초대전을 개최하고 있다. 컬렉션을 변치 않는 모습으로 남겨두고 싶어하는 이들은 이런 모습을 달갑게 여기지 않을 것이다. 그렇지만 시간과 더불어 변화하는 모습이야말로 컬렉션의 본성이다. 결국 가장 중요한 점은 페기도 깨달았듯, 설령 그 깨달음이 불완전하거나 무의식적이었을지언정, 미술은 보는 이를 자극하고 생각하도록 만든다는 사실이다. 미술을 옹호하던 그녀의 선구자적인 행동은 당시 거의 아무런 보답도 받지 못했지만 우리의 문화사에서 그녀의 주요 업적은 인정받아야만 한다.

자신만의 기념비를 세운 컬렉터

• 종결부

최고의 마조히스트였던 그녀는 '친구들'에게만큼이나 자신에게 잔인할 정도로 정직했다. 그녀는 우리에게 고독한 여인의 모습을 남겨주었다. 일반적인 감성을 가지기에는 너무도 고되고, 너무도 상처입은.

캐서린 쿠, 『금세기를 넘어서』(1946)를 읽고

컬렉터로서의 페기의 입지는 두 번의 짧지만 열정적인 수집 기간에 기반한다. 첫 번째 시기는 1938~40년까지 영국과 대체로 프랑스에서 이루어졌으며, 두 번째 시기는 1941~46년까지 미국에서 이루어졌다. 페기는 그 시대 유일한 컬렉터는 아니었다. 그녀의 동료 가운데에는 남자보다 여자가 월등히 많았다. 그녀는 단지 어느 누군가의 부추김으로 예술계에 입문했으며 어느 누군가의 조언 없이는 그 안에서 거의 움직이지 않았다. 80년의 생애(베네치아로 옮긴 뒤 상대적으로 단편적인 활동에 머문 것을 제외한다면) 중 8년간의 수집은 그 기간이 그리 길지 않으며, 에드워드 제임스나 월터 아렌스버그 또

는 콘 자매나 캐서린 드라이어의 업적과 비교할 때 특히 그렇다.

혹자는 그녀가 무엇인가 포기했을 때 그 이유가 무엇인지 궁금해한다. 그렇지만 그녀의 변화무쌍한 성격은 종종 우리보다 한 발짝 앞서 나가고 있다. 그녀의 컬렉션이 개인적인 취향을 반영한다는 데에는 아무도 동의하지 않는다. 또한 한 개인의 취향이 낳은 창조물이 아니라고 가정할 경우 그 반대 관점은 이를 반박하기 어렵다. 그러나 적어도 그녀 자신한테서 다섯 가지의 관점은 도출할 수 있다. 리드, 뒤샹, 넬리 반 두스부르흐, 막스 에른스트, 그리고 퍼첼의 관점이다. 페기는 다분히 개인적인 취향으로 첫 남편과 딸의 작품을 등용시켜 가족에 대한 선의를 드러냈다.

어쨌든 컬렉션은 특정 시대를 넘어 특정 학파의 최고의 단면을 제시하고 있다. 그리고 그 중요성에 대한 지적은 부정할 수 없다. 만약 컬렉션을 해체했거나 다른 작품들을 추가했거나 계속 발전시키도록 용인했다면, 그것이 문제가 되었을까? 매우 다른 노선을 추구하던 뉴욕의 프릭 컬렉션은 1919년 창설자가 서거한 이래 35퍼센트 정도의 작품이 교체되었지만 그가 꾸준히 추구했던 컬렉션의 성격에서 벗어나지 않았다.

페기를 유명하게 만든 위대한 주장은 현대 미술관을 설립한 그녀의 야망에 있다. 그러나 여기에는 답해주어야 할 또 다른 요점이 있다. 그녀의 개인적인 삶이 그처럼 다채롭지 않았다면, 미술에 대한 그녀의 관심까지 줄어들었을까? 그와 같은 질문의 노선에서 출발하자면 살얼음 위에서 위태로운 모험을 감수해야 할 만큼 반박의 여지가 많다.

페기 구겐하임 재단은 이름뿐이지만 솔로몬 구겐하임 재단에서 독

립해 재단의 거래에 관여하고 있다. 베네치아관은 베를린, 빌바오, 뉴욕관과 함께 통합되었고 오늘날 언론으로부터 가장 인기 있는 입지를 누리고 있다. 이어지는 정체성의 분열이 어떤 중요성을 가지고 있는지는 논의 대상이다. 그러나 한 명의 컬렉터로서 페기의 완전성을 인정하는 이들은——어찌 되었든 그녀의 조언자들의 충고로 그들은 명령하지도 않았고 할 수도 없었다——그녀의 갤러리를 가득 채우던 미술품들이 큰아버지 재단에 흡수되었다면 한탄했을 것이 틀림없다. 그럴 가능성이 있었는지의 여부는 여기서 대답할 수 없다. 현재의 원기왕성한 경영 상태를 고려할 때, 솔로몬 R. 구겐하임 재단은 비중 있게 빠른 팽창을 주도하고 있다. 그들은 뉴욕과 베네치아에 두 번째 미술관을 건립했으며, 상트 페테르부르크 및 빈과 공동 제휴를 맺고, 리우 데 자네이루에 새로운 미술관을 세웠을 뿐 아니라, 라스베이거스에 호텔 카지노 아트센터를 건립했다. 왜소한 페기 구겐하임 컬렉션은 고립되거나 침몰할 가능성이 다분하다.

페기는 현대미술에 대해 그녀 자신만의 관점과 의제를 가지고 있었다. 컬렉션의 가치는 설립된 공공 갤러리들이——그리고 더 나아가 그녀의 작품을 수중에 확보한——컬렉션의 계승을 목표로 추구하고 있다는 점을 통해 입증되었다. 1998년 그녀의 탄생 100주년을 기념하여 이탈리아에서는 그녀의 팔라초가 새겨진 기념우표를 발매했다. 페기는 그곳에 가장 찾아가기 쉬운 사설 컬렉션을 만들어냈으며, 온통 르네상스와 바로크 미술품으로 둘러싸인 그 도시에 전혀 다른 전통을 세워 나란히 어깨를 겨루게 했다. 그녀는 관람객들에게 이렇게 말하곤 했다.

"여기서 무엇을 하든 당신들은 아카데미아에 있으며, 어디서나 현

대미술을 감상할 수 있습니다."

그렇지만 베네치아에서 그 도시의 다른 주요 미술관이나 교회 또는 대학의 미술품들을 관람한 뒤 그녀의 작품을 감상하는 것은 한 사람의 미학적인 감각을 새롭게 환기시키고 되살리는 것을 의미한다. 대조 속에는 힘이 존재한다. 컬렉션에 그 어떤 미래가 기다리고 있든, 그것을 이룩한 그녀의 성취와 업적은 영원한 기념비로 남을 것이다.

감사의 말

이러한 종류의 책은 수많은 사람의 참여 없이는 절대로 쓸 수 없다. 나 같은 작가에게는, 집필을 시작하기 전 주요 인물들에게 이 프로젝트에 대한 흔쾌한 후원과 격려를 보장받는 것이 가장 먼저 할 일이다. 시작부터 절대 잊지 못할 감사의 빚을 진 세 사람이 있다. 뉴욕 시 솔로몬 R. 구겐하임 재단의 이사장 피터 O. 로슨 존스턴, 그를 통해 알게 된 베네치아 페기 구겐하임 컬렉션의 큐레이터 필립 릴랜즈 교수, 그리고 뉴욕 솔로몬 R. 구겐하임 미술관에서 프로젝트 큐레이터 어시스턴트를 맡고 있는 페기의 손녀 캐롤 P.B. 베일이 그들이다. 뒤의 두 사람은 그들의 시간과 지원을 아낌없이 내어줄 만큼 관대했으며, 그 둘이 아니었으면 만날 수 없었던 많은 인사를 소개해주었고, 그 분야를 조사하는 과정에서 나의 편의를 도모해줄 만큼 호의적이었다. 덧붙여 릴랜즈 교수의 명민한 통찰력은 컬렉터로서의 페기의 본질을 파악하는 데 도움을 주었고, 캐롤 베일은 그녀의 할머니 100주년 기념전과 전기 연구와 관련해 도움을 주었으며, 자신의 개인 컬렉션을 감상할 수 있게 해주었다.

나는 또한 완벽한 손길로 원고를 다듬어준 친구이자 뛰어난 편집자 리처드 존스에게 특별히 감사의 인사를 전한다. 원고 편집자 로버트 래케이, 사진을 편집한 줄리엣 데이비스, 그리고 멋진 그림들을 조사한 안나 투르빌은 이 책의 완성에 한층 전문적 도움을 주었다. 뉴욕 솔로몬 R. 구겐하임 재단의 캐스린 카는 사진 자료를 확보하고 준비하는 데 많은 도움을 주었다.

나는 페기를 알고 있고 그녀에 관해 기꺼이 말할 수 있는 사람 거의 모두와 인터뷰를 했다고 자부한다. 이어지는 목록에서 내가 감사를 전해야 할 누군가의 이름이 누락되었다면 먼저 사과하고 싶다. 내가 접했던 모든 사람 가운데 도움을 거절한 사람은 소수에 불과하고 답변을 받아내는 데 실패한 사람은 그보다 좀 많았을 뿐이다. 이들 모두를 합쳐보았자 열 명 안팎에 불과하다. 대부분의 사람들은 그들의 시간과 도움을 아낌없이 베풀었다. 나는 특히 페기의 조카딸 바바라 슈크먼과 남편 해럴드 슈크먼 박사가 베푼 도움과 호의, 우정에 감사한다. 특별히 내게 중요한 사적 문서들을 보여준 점에 대해 더욱 감사한다. 페기의 다른 손자들도 마찬가지였다. 캐롤의 여동생 줄리아 베일 몰랜드와 그녀의 남편 브루스 몰랜드(오스트레일리아에 거주하고 있는 그들을 나는 베네치아에서 만났다), 파리에서 만난 데이빗 엘리옹은 페기의 개성에 대해 자유로운 견해를 전해주었을 뿐 아니라 서적과 사적인 문서들을 빌려주었다. 그의 형제 니콜라스 엘리옹과 산드로 럼니 역시 마찬가지였다. 산드로와 페기의 전기작가이기도 한 그의 아내 로렌스 타코 럼니는 특히 많은 도움을 주었다.

캐나다에서는 페기의 조카 존 킹 팔로 교수와 아내 엘리자베스를,

프랑스에서는 윌리엄 채터웨이와 데보라 채터웨이(결혼 전 성은 가면), 고인이 된 파브리스 엘리옹의 전처 캐서린 개리, 자클린 방타두르 엘리옹, 제임스 로드, 랠프 럼니, 그리고 케이트 베일의 도움을 받았다. 독일에서는, 비르기트 브란다우와 하르트무트 쉬케르트, 크리스티아네 코흐, 볼프강 코흐, 그리고 쿠니군다 메서슈미트를 만났다. 그리스에서는 앨런 앤슨을, 네덜란드에서는 넬리 반 두스부르흐의 조카 비스 반 무르셀의 도움을 받았다. 그가 쓴 숙모의 새로운 전기는 최근에 발행되었다. 이탈리아의 파올로 바로치, 비토리오 카라인(과 그의 후한 대접), 도밍고 데 라 쿠에바, 조운 피츠제럴드(와 그녀의 후한 대접), 밀턴 젠들 박사, 치바 크라우스, 피터와 로즈 로리첸 부부(와 그들의 호의), 패트리셔 커티스 비가노와 카를로 비가노에게 감사의 마음을 표한다.

영국에서는 디이애나 애실, 캐롤라인과 피터 캐넌브룩스 부부, 모리스 카디프(와 그의 후한 대접), 마이클 콤 마틴(그는 고맙게도 내게 중요한 서류들을 빌려주었다), 폴리 데블린 가넷(그녀 또한 내게 중요한 서류를 제공했다), 로드 고리 P.C., 교수 존 헤일 경과 (셰일라) 헤일 부인, 월터 헤일리, 데릭 힐, 애드리언 호지 박사, 존 혼스빈, 아멜리아 케이, 줄리 로슨, 제임스 메이어, 조지 멜리, 안토니 펜로즈(그는 내게 사적인 문서들을 볼 수 있게 해주었을 뿐 아니라 아직 출간되지 않은 아버지 롤랜드 펜로즈 경의 전기를 자료로 사용할 수 있도록 허락해주었다), 피어스 폴 리드, 노먼 레이드 경, 루스 올리츠키 루빈스타인, 리사 M. 륄, 맬리즈 루스벤, 얼 캐슬 스튜어트, 사이먼 스튜어트, 앤서니 비비스, 그리고 레베카 월러스타이너의 도움을 받았다.

미국에서는 버지니아 애드미럴, 로자몬드 베르니에, 존 러셀(과 그의 후한 대접), 루이즈 부르주아, 피터 카프리오티, 조지 스틸로, 지오반 코내티, 찰스 헨리 포드(유용한 문서 자료들을 제공해준 데 대해 덧붙여 감사한다), 리사 제이콥스, 버피 존슨, 릴리언 키슬러, 멜빈 P. 래더 교수, 토마스 M. 메서 박사(유용한 문서 자료들을 제공해준 데 대해 덧붙여 감사한다), 워너, 지나, 앤드류 메서슈미트, 데이빗과 메리언 포터(와 그들의 호의), 폴과 블레어 레시카, 네드 로렘(내게 유용한 자료들을 제공해주었다), 피터와 수잔 루타(와 그들의 호의), 로렌스 B. 샐랜더, 찰스와 레노어 셀리거(그들은 내게 호의적이었을 뿐 아니라 사적인 편지들과 기록 자료들을 보여주었다), 그리고 로저 W. 스트라우스 주니어의 도움을 받았다.

내가 도움을 받은 많은 이 가운데에서 마찬가지로 사의를 표해야 마땅한 사람들로는 소피아 아크바르, 데보라 블랙먼, 대니얼 캠피, 매튜 캠피, 캐스린 카, 도리스 크레이머, 니치 크라우서 구든, 줄리엣 데이비스, 키스와 마저리 도슨, 메리 도넛, 크리스와 글로리아 얼리, 피터 에웬스, 앤 말로 개스킨, 데릭 그리브스, 셀리아 헤일리, 프랜시스 헤거티, 데일 호지스, 테레사 헌트, 매기 힐랜드, 루이 로프스, 이안 매키넬(신형 컴퓨터로 도움을 주었다), 데니스 마크스, 미아 몰랜드, 팻시 머레이, 크레스타 노리스, 프래딥 패이틀, MPS, 크리스 피치먼트, 메리언 레이드, 존 리처드슨 교수, 제인 릴랜즈(와 그녀의 호의에 감사한다), 버지니아 스페이트 교수, 바바라 스튜어트, 토머스 스터태포드 박사, 마이클 스위니, 데이빗 실베스터, 루시 밴더빌트, 수잔 월비, 귀도 월드먼, 피터와 소피아 비캠이 있다. 마지막으로, 이 프로젝트를 진행하는 동안 인내와 후원을 아끼지 않은

마지 캠피에게 감사한다. 그녀는 나의 연구여행에 동참하고, 읽고, 수정하고, 원고의 질을 향상시키는 데 도움을 베풀었다.

미국 판본에서는 중요한 교정과 보완이 이루어졌다. 나를 담당했던 뉴욕의 편집자 앨리슨 캘러헌, 미국판 원고 편집인 수 리웰린에게 고마운 마음을 표한다.

이 책은 몇 년에 걸쳐 완성되었고, 다른 유사한 저작들이 그러했듯 시간과 공간, 그리고 자금상의 제약과 싸워야만 했다. 이 책을 통해 드러난 내용들은 확보한 전체 자료들의 1퍼센트에 불과하며, 미래의 학생들을 위하여 베네치아에 있는 페기 구겐하임 컬렉션에 기록의 일부로 대조 후 보관될 것이다.

책을 완성하기까지의 한 걸음 한 걸음은 수많은 기관과 재단, 그리고 그곳 직원들의 협력을 통해 이루어졌다. 그중 감사를 표시할 대상은 다음과 같다. 워싱턴 D.C.와 뉴욕 미국미술기록보관소(주디 스롬, 발레리 코모어, 낸시 몰로이), 오스트레일리아 작가협회(스텔라 콜리에), 오스트레일리아 작가연맹, 바이에르스도르프 타운 카운실, 매릴랜드 대학 내 주나 반스 기록보관소, 롤로프 베니 기록보관소(캐나다 국립 기록보관소), 파리 국립도서관, 베네치아 비엔날레 사무국, 멕시코 로버트 브래디 재단, 런던 영국 도서관, 콜린데일 영국 신문 도서관과 정기 간행물 자료관, 미국 중앙정보국, 델라웨어 대학 내 에밀리 홈스 콜먼 기록보관소(L. 레베카 존슨 멜빈), 영국 공산당(시안 프라이스), 연방 조사국(존 M. 켈슨), 컬럼비아 대학 내 배리언 프라이 기록보관소(버나드 R. 크리스탈), 베네치아 페기 구겐하임 컬렉션(클라우디아 레크, 키아라 바르비에리), 솔로몬 R. 구겐하임 재단, 솔로몬 R. 구겐하임 재단 기록보관소(일렌 매거러스),

뉴욕 시 솔로몬 R. 구겐하임 미술관, 영국 케널 클럽, 빈 키슬러 기록보관소, 렝나우 타운 카운실, 런던 도서관, 런던 메이어 갤러리, 리 밀러 기록보관소, 뉴욕 현대미술관 기록보관소 및 도서관(미셸 엘리고트, 에린 그레이스), 워싱턴 D.C. 국립 현대미술 갤러리, 뉴욕 역사 연합회, 뉴욕 공공 도서관(데이빗 스미스), 파리 피카소 미술관, 폴록-크래스너 하우스, 캐나다 빅토리아 대학 허버트 리드 기록보관소, 힐라 폰 르베이 재단, 런던 존 샌도우(북스) Ltd.(보기 드문 각종 서적을 기대 이상의 도움으로 확보할 수 있었다), 피터 샤모니 필름 프로덕션, 스코틀랜드 국립 현대미술 갤러리 내 도서관 및 기록보관소(앤 심슨), J.&W. 셀리그먼 기록보관소, 테이트 브리튼, 테이트 갤러리 기록보관소 및 도서관(제니퍼 부스, 매기 힐스), 테이트 모던, 런던 미국 대사관(자료 발췌), 유니버시티 마이크로필름 인터내셔널, 빅토리아&앨버트 국제 미술관 내 도서관, 웨스트민스터 미술자료 도서관, 휘트니 미술관, 런던 빈 도서관 및 현대사 협회(로즈마리 니프에게 특별히 감사를 전한다). 마지막으로, 이 모든 일을 성취하는 데 내게 연료를 제공해준 더블린의 존 제임슨 보가(街)에 있는 술집에 감사를 표한다.

예술과 사랑, 보수와 외설 사이에서

• 옮긴이 글

이 책에서는 두 가지 삶을 엿볼 수 있다. 하나는 컬렉터의 삶이다. 미술 경매가 국내에서 새로운 호기를 맞이하고 또 시선을 모으고 있는 요즈음, 컬렉터로서 페기 구겐하임의 일대기는 관심의 대상이 되기에 충분하다. 미술품에 대한 페기 구겐하임의 '수집'이 특별한 이유는 그녀의 작품들이 수집 당시에는 그다지 높은 가치를 지니지 않았기 때문이다. 세계대전의 와중에 그녀는 인정받지 못한 무명작가들의 작품을 오로지 직관에 의존하여 저렴하게 수집했다. 미술에 대한 아무런 전문 교육을 받지 않은 상태에서 취미와 취향만으로 시작한 점도 그렇거니와, 유대인임에도 제2차 세계대전 중 오로지 그림을 수집하겠다는 일념으로 유럽에 찾아간 사례는 다분히 무모하게 여겨진다. 그녀의 예감은 적중했고, 수집한 그림들은 전쟁이 끝난 뒤 그 가격이 수백 배나 뛰어올랐다.

수집한 작품들이 명작이 되기까지, 페기는 가만히 앉아서 기다리지 않았다. 자신의 갤러리를 개관해 무명작가들의 작품을 열성적으로 소개했고, 적극적으로 예술가 및 평론가들과 교류하며 수집품이

지닌 가치를 올리고자 노력했다. 초현실주의와 다다이즘을 비롯한 20세기 현대미술 사조가 정착하는 데 페기 구겐하임은 크나큰 역할을 했다. 그녀가 없었다면, 오늘날 경매장에서 거래되는 20세기 걸작 중 절반 이상이 전쟁의 불길에 소각되어버렸을 것이다. 또 그녀가 없었다면 그중 3분의 2는 무명으로 남아 경매의 대상조차 되지 못했을지도 모른다. 이 책을 통해 우리는 단순히 예술작품을 수동적으로 수집하는 데 그치지 않고 능동적으로 현대미술의 역사에 참여하고 움직인 페기 구겐하임의 모습을 상세하게 엿볼 수 있다.

다른 하나는 페기 구겐하임의 여성으로서의 삶이다. 어린 시절 타이타닉호의 침몰로 아버지를 잃고 부성 콤플렉스에 시달리던 그녀는 평생에 걸쳐 자신을 사랑해줄 남자를 갈구했다. 막스 에른스트와의 비극적 결합은 이미 유명한 이야기이다. 미술 앞에서는 그처럼 도도하고 당당했던 그녀가 사무엘 베케트에게 애정을 갈구하는 모습은 거의 비굴해 보이기까지 한다. 페기는 예술가들을 사랑하고 때로는 그들의 목숨을 구해줬다. 하지만 정작 예술가들은 그녀가 자신의 예술과 작품을 사랑해주기를 원했지 그녀를 사랑하지는 않았다. 이런 일방적인 애정 구도에 페기는 매번 실패하고 또 좌절했으며, 결국 마지막 애정의 대상은 사람이 아닌 애완견과 미술로 남았다.

그러나 이 책에 기록된 페기의 모습은 사랑에 목말라할지언정 측은하지는 않다. 매번 실패하고, 거부당하면서도 그녀는 끊임없이 새로운 사랑을 시도한다. 혹자는 페기의 구두쇠 같은 옹졸함에 치를 떨거나, 혹자는 섹스와 관련된 천연덕스러운 괴벽에 놀라 달아났지만 대부분은 그녀의 천진난만함과 거부할 수 없는 매력을 사랑했다.

페기에게 사랑은 결국 한 가지였다. 똑같은 방법으로 사랑했지만,

남자들은 그녀의 사랑을 거부했고 미술은 그녀의 사랑을 받아들였다. 그림을 사모으는 데는 유대인 특유의 경제적 관념이 발동했지만, 일단 자신의 그림이 된 이후에는 사람 못지않은 애정을 그림에 쏟았다. 그런 의미에서 그녀는 문자 그대로 진정한 '예술 애호가'(Art Lover), 아니 이를 뛰어넘는 '예술 중독자'(Art Addict)라고 할 수 있다.

이 책의 가장 큰 매력은 '정사'와 '야사' 모두를 들여다볼 수 있다는 점이다. 관련자들의 세심한 증언과 리포트를 토대로 쓴 이 전기에는 이 두 줄기 역사가 마치 '유전자'처럼 얼기설기 꼬여 있다. 거칠고 투박하며 섹스와 스캔들 투성이의 노골적인 개인사를 읽다보면 어느새 20세기 현대미술사를 제대로 관통하고 있는 독자 여러분의 모습을 발견하게 될 것이다.

이 책의 발간에는 편집진의 노고가 있었다. 유명, 무명을 막론한 수많은 작가들의 이름과 용어들을 일일이 점검하고 수정하느라 편집 기간과 노력이 곱절이나 들었다. 그럼에도 잘못된 부분이나 오류가 발견된다면 이는 전적으로 옮긴이의 책임이다.

2008년 2월
노승림

옮긴이 주(註)

1) 타이타닉호 승객 중에서도 최고 부자로 손꼽혔던 백만장자.

2) W.H. Taft, 1857~1930: 미국 제27대 대통령.

3) 1892년 죽기 전 그가 출간한 단편소설이 '타이타닉호'와 유사한 재앙을 예견하여 화제를 모았다.

4) 타이타닉호에 탑승하고 있던 월레스 하틀리 8중주단이 침몰 직전까지 연주했다고 알려지면서 유명해진 찬송가. 악단 리더였던 월레스 하틀리는 평소 "만일 배가 가라 앉는다면 이 곡 아니면 「지난날의 구세주시여」를 연주하겠다"고 말하고 다녔다.

5) Kaddish: 유대인 장례예배.

6) 유대인에게 돼지고기는 금기 식품이다.

7) Ferdinand de Lesseps, 1805~94: 프랑스 외교관. 이집트 왕에게 수에즈 운하 독점권을 얻어 개통시켰다. 1880년에는 파나마 운하 건설을 위한 회사를 설립했으나 1889년 파산했다.

8) 삼위일체설을 부인하며 그리스도를 신격화하지 않고, 신은 하나뿐이라 주장하는 교단.

9) 알렉산드로스 대왕이 "고르디오스의 매듭을 푸는 자가 아시아를 정복한다"는 전설을 듣고 매듭을 칼로 잘라버린 전설에서 유래한 용어. 해결하기 어려운 일을 의미한다.

10) 건축용어로 건물 전면의 장식적인 면을 일컫는다.

11) Piano nobile: '고상한 층'이라는 뜻으로, 19세기 중·후반에 영국과 미국에서 유행한 르네상스 시대 복고풍 건물에 있는 주요 층을 가리키는 말이다. 커다란 외부 계단이 1층에서 피아노 노빌레까지 곧장 이어지곤 했다.

12) 다채로운 실로 무늬를 짜넣은 무거운 직물로, 가구 덮개나 양탄자, 벽걸이 등에 쓰인다.

13) Jean-Baptiste Camillle Corot: 19세기 프랑스 파리 출생의 풍경화가. 빛의 색감을 처리하는 데 훗날 인상파의 귀감이 되었다.

14) Jean Antonie Watteau: 프랑스 플랑드르 출신의 화가 겸 판화가. 로코코 양식이 돋보였다.

15) 영국 왕실의 에드워드 8세가 심프슨 부인(윈저 공작부인)과의 사랑을 선택해 자진 하야하면서 조지 6세로 등극했다. 현 영국 여왕인 엘리자베스 2세의 아버지.

16) *Struwwelpeter*: 이발과 손톱·발톱 깎기를 싫어하는 소년 페터가 난처한 처지에 빠지는 이야기.

17) 낮에 하는 공연.

18) Marquise de Cerutti: '체루티 남작부인'이란 뜻의 프랑스어로, 페기는 자서전 초판에 실존 인물들의 이름을 모두 가명으로 언급했다.

19) 스코틀랜드 작가로, 『피터 팬』을 썼다.

20) 거역할 수 없는 힘으로 남을 사로잡는 사람.

21) 『죄와 벌』의 주인공. 인텔리는 하층 계급의 사람을 죽여도 좋다는 착각 속에 전당포 주인을 살해한 뒤 그 죄책감에 시달린다.

22) 사회적·성적으로 독립된 개인을 인정하는 결혼 형태.

23) Photo-Secession Group: 미술 회화적인 표현을 모방하던 당시 사진의 경향을 탈피하여 사진 그 자체의 개성과 표현을 추구하는 것을 목적으로 한 혁신적인 운동.

24) Jazz Age: 제1차 세계대전 이후 경제적 번영 속에서 소비와 유행이 활성화되었으나 상대적으로 정신적 빈곤에 빠진 사람들이 섹스, 춤, 재즈 등 향락을 탐닉하던 시기를 일컫는다.

25) 특히 1920년대 여성을 의미함.

26) The Armory Show: 공식 이름은 국제 현대미술 전시회. 뉴욕 시에 있는 제69연대 무기창고에서 1913년 2월 17일~3월 15일에 개최된 회화 및 조각 전시회. 미국 미술 발전에 결정적으로 중요한 역할을 했다. 뉴욕, 시카고, 보스턴을 순회한 이 전시회에는 30만 명의 미국인들이 찾아와 1,600여 점의 출품작을 관람했다.

27) Charles Dana Gibson: 19세기 말~20세기 초에 활약한 화가. 그가 잡지에 연재한 드로잉 시리즈에서 아이디어를 얻은 '깁슨 걸' 스타일이 당대 패션계에 크게 유행했다.

28) 파리를 관통하는 센 강을 중심으로 남쪽을 좌안(左岸, 리브 고슈), 북쪽의 더 넓은 지역을 우안(右岸, 리브 드루아트)이라 부른다. 좌안은 전통적으로 출판업과 미술상이 밀집한 지역으로 교육과 학문이 발달했으며, 우안에는 귀족과 부르주아들이 모였다.

29) 1801~1803년에 걸쳐 터키 주재 영국 대사였던 엘긴 경이 파르테논 신전을 장식하

고 있던 프리즈와 페디먼트 메토프 조각들을 뜯어서 영국으로 공수해왔다. 이 조각들은 '엘긴 마블스'(엘긴의 대리석)라는 다소 격을 낮춘 이름으로 대영박물관에 기증되어 관광객들을 맞이하고 있다.

30) Paul Poiret, 1879~1944: 프랑스 의상 디자이너. 여성들로 하여금 종종걸음을 치게 만들었던, 아랫부분이 꼭 끼는 수직형 호블 스커트를 만들었다.

31) 15~18세기 거장 화가들의 작품.

32) 1920~31년까지 시행된 금주법 기간 중에 집안 욕조에서 몰래 합성한 술.

33) Annie Besant, 1847~1933: 아일랜드 출신의 영국 사회개혁가. 이혼 뒤 여성해방운동에 참여하며 사회주의자들과 활동하여 산아제한을 적극적으로 주장했던 인물이다. 1889년 인도로 건너가 사회개혁과 교육향상 운동을 추진했다.

34) Sir Francis Younghusband, 1863~1942: 인도에서 태어난 영국 군인, 탐험가. 티베트 라싸를 침략해 '라싸조약'을 체결하여 이 지역에서 영국의 우위를 확립했다. 말년에 인도에서 돌아와 신지학, 철학과 관련된 저서를 집필했다.

35) Harry Houdini, 1874~1926: 부다페스트 출신으로 미국에서 활동했던 마술사. 주로 결박 후 탈출묘기로 명성을 얻었다.

36) Tristan Tzara, 1896~1963: 루마니아 태생 프랑스의 시인, 수필가. 다다이즘의 창시자로 유명하다.

37) Louis Aragon, 1897~1982: 프랑스 초현실주의를 주도한 시인·소설가·평론가, 그리고 공산주의자였다. 앙드레 브르통의 소개로 다다이즘 운동에 합류하여 필리프 수포 등과 함께 초현실주의 평론지 『문학』(1919)을 창간했다.

38) Philippe Soupault: 프랑스 시인이자 소설가, 비평가. 초현실주의 운동의 기초를 확립하는 데 중요한 역할을 했다. 초기에는 다다이즘 경향을 보여주었지만, 곧 앙드레 브르통과 함께 다른 혁신적인 기법들을 실험했다. 브르통과의 공동 저작 『자기장』(1920)은 '자동기술법'으로 쓴 최초의 초현실주의 작품이다.

39) 값싸고 저속한 멜로드라마풍의 통속소설을 일컫는다.

40) Eugène Atget, 1856~1927: 사진의 구약성경, 현대 사진의 교과서로 불리는 인물. 이전에는 외면당했던 현대 다큐멘터리 사진의 개척자다. 19세기 말 변화의 급물결을 타고 있던 파리와 근교 도시들의 모습을 약 6,000장의 사진에 담았다.

41) A Moveable Feast, 1964: 헤밍웨이의 파리 견습시절에 관한 회고록.

42) Closerie des Lilas: '라일락 정원'이란 의미의 몽마르트르 언덕에 있던 레스토랑이다. '돔'(Dôme), '로통드'(Rotonde)와 더불어 헤밍웨이, 피카소, 모딜리아니, 밀레 등 당대 예술가들의 집합소로 유명했다.

43) 영국 리버티사의 윌리엄 모리스가 디자인한 독특한 꽃무늬.

44) 시베리아산 밍크의 일종.

45) Marcel Duchamp, 1887~1968: 프랑스 미술가. 예술작품과 일상용품의 경계를 허물었다. 「계단을 내려오는 누드 2」로 큰 화제를 불러일으킨 다음에는 거의 그림을 그리지 않았고, 대신 관습적인 미의 기준을 무시하고 레디메이드를 고안하여 혁명을 예고했다. 다다이스트들과 가깝게 지냈으며, 1930년대에는 초현실주의 미술가들의 전시회를 여는 데 도움을 주었다.

46) 어깨에 걸치는 망토 비슷한 것.

47) 젊은 여성의 사교계 진출을 위해 시중을 들었던 나이 지긋한 기혼 여성.

48) Compton Mackenzie, 1883~1972: 영국의 소설가이자 극작가.

49) 플레야드파, 7성(星)시파: 프랑스에서 활동했던 문예부흥 시대의 유명한 일곱 명의 시인.

50) 1등실과 2등실의 중간.

51) 허브의 하나로, 원산지는 중앙아시아와 남유럽이다.

52) Man Ray, 1890~1976: 미국 사진작가 · 화가 · 영화 제작자. 다다이즘과 초현실주의 운동에 입각한 그의 테크닉은 가히 혁신적이었다. 화가이자 사진작가의 아들로 태어나 뉴욕에서 건축과 공학, 예술을 공부했다. 1915년 이후 마르셀 뒤샹과 함께 많은 작품을 구상했으며 뉴욕 다다이즘 그룹을 창시했다.

53) 등사기로 하는 인쇄. 인쇄용지의 등사 원지에 글자를 써넣고 롤러에 검정 잉크를 칠하여 굴리는 방법.

54) 올이 굵은 삼베의 일종.

55) 프랑스 지중해 연안 지방의 차고 건조한 서북풍.

56) 유명한 겨울철 휴가지로, 지중해 연안에 있다.

57) Prince Charming: 『잠자는 숲속의 미녀』에 나오는, 공주를 깨우러 오는 왕자.

58) 아프리카 근교 무슬림 문화권에 있는 재래시장.

59) 본래 리슐리외 추기경의 의논 상대였던 조제프 신부를 일컬었던 말.

60) John Ruskin, 1819~1900: 런던 출신의 박식한 사회 비평가 및 사상가. 건축물, 특히 베네치아의 건축에 대해 탁월한 지식을 가지고 있었다.

61) Jaded Blossoms: 시든 꽃다발이라는 의미.

62) promiscuous: 뒤죽박죽, 사람을 가리지 않는.

63) Robert Coates: 『뉴요커』지 기자. 잭슨 폴록과 윌렘 데 쿠닝의 작품을 기사로 다루면서 '액션 페인팅'이란 용어를 최초로 사용했다.

64) 아니스 향료를 넣은 술.

65) Ready-made: 현대미술의 표현기법 중 하나. 예술작품으로 소개된 일상용품에 붙인 용어로 프랑스 미술가 마르셀 뒤샹이 최초로 만들어냈다. 그는 대량 생산된 흔해빠진 물건을 선택함으로써 예술 대상은 독특해야 한다는 기존 관념을 깨고자 했

고, 이런 반미학적인 행위로 인해 당대 주도적인 다다이스트가 되었다. 로버트 라우셴버그, 앤디 워홀, 재스퍼 존스 등이 이 표현기법을 사용했다.

66) vernissage: 전람회 개최일.

67) boule: 룰렛 비슷한 도박게임.

68) placenta previa: 태반의 부착 부위 이상으로 태반의 대부분 또는 일부가 자궁 아래나 내자궁구에 이른 상태.

69) 영국산 쇠고기맛 고형 스프.

70) 페기의 선조들은 독일에서 당한 신분적 차별에 반발해 신대륙으로 이민 왔다.

71) 사과 브랜디의 일종.

72) roman à clef: 실제 인물의 이름을 바꾸어 쓴 소설.

73) 아프리카 북서부, 지브롤터 해협에 면한 모로코의 항구도시.

74) 낙태로 죽은 아이들을 빗대어 붙인 별명.

75) 1933년 금융업자인 스타비스키(A. Stavisky)의 변사체가 발견되면서 일어난 프랑스 정계의 의혹 사건.

76) 스위스풍의 산장.

77) Oswald Mosley: 영국 파시스트 연합회 지도자.

78) Vorticism: 20세기 초 영국에서 일어난 미래파 및 입체파의 한 분파로, 미래파를 인상주의적이라고 비난하며 입체파보다도 한층 순수한 추상미술 제작에 노력했다. 기계문명을 찬미하며 곧잘 소용돌이처럼 전개하는 형상을 화면에 그렸다. 1915년 처음이자 마지막으로 소용돌이파전이 루이스를 비롯하여 시인 E. 파운드, 조각가 A.G. 프제스카, 화가 C. 네빈슨, D. 본버그, W. 로버트 등의 주도로 개최되었다. 이후 급격히 쇠퇴했으나, 다이내믹한 추상미술로 빅토리아 왕조의 오랜 전통 속에 있던 영국 미술을 각성시켰다.

79) jig: 잉글랜드 지역에서 추던 민속춤.

80) gouache: 고무를 교착제로 써서 반죽한 듯 걸죽하게 만든 수채물감으로 그린 그림.

81) London Group: 1913년 11월에 결성된 영국의 혁신적인 미술가 집단으로 보수적이며 관학적인 신영국 아트 클럽에 대항했다. 월터 지커트, 해럴드 길먼 등이 주도하던 캠던 타운 그룹이 윈덤 루이스와 에드워드 워즈워스가 참여한 소용돌이파와 합병하여 창단되었다.

82) horses' neck: 칵테일의 일종.

83) 모차르트의 오페라 '돈 조반니'에 나오는 돈 조반니의 시종.

84) Dogaressa: 중세 후기 현존했던 베네치아의 한 선임 지도자(Doges)의 아내. 남성 위주로 지배되었던 권력과 종교, 학문의 입지에 여성으로서 적극적으로 참여했다.

85) Le Douanier: 앙리 루소의 별칭.

86) noisette: 헤이즐넛(개암나무 열매)의 프랑스어.

87) 피부가 코끼리처럼 두껍게 굳어버리는 병.

88) papiers collés: 종이를 잘라 붙여 장식적 구도를 만드는 기법.

89) merchant bank: 어음환수, 사채발행을 주 업무로 하는 금융기관.

90) 이집트에 사는 고대 이집트인의 자손으로, 콥트 교회를 따르는 사람들.

91) Groucho Marx, 1890~1977: 미국의 희극배우. 본명은 줄리어스 헨리 마르크스. 그로우초를 비롯 하포, 치코, 제포 4형제가 한 팀을 이루어 연기를 펼쳤다.

92) De Stijl: 1917년 테오 반 두스부르흐를 주축으로 결성된 기하학적 추상예술 그룹. 명확함과 단순함을 옹호하고 객관적이고 보편적인 접근법을 추구했다. 향후 바우하우스 운동에 많은 영향을 미쳤다.

93) milarepa, 1040~1123: 티베트교 최고의 시성으로 『십만가요』의 저자.

94) Boîte-en-Valise: 여행가방 상자라는 의미.

95) 공식 이름은 베냉공화국. 서아프리카의 가나와 나이지리아 사이에 있다.

96) 1940년 6월 프랑스가 독일에 항복한 후 비시(Vichy)에 세워진 친독(親獨) 정권. 페탱이 수반인 반동적인 파시스트 독재 정부로, 독일에 예속되어 명목상의 자치 지역을 다스렸으나 나치의 패망과 더불어 무너졌다.

97) 1935년 9월 15일 열린 전당대회에서 독일제국 시민법과 혈통보호법, 시민의 자격에서 유대인을 제외하고 유대인과 독일인의 결혼을 금지했으며 유대인을 게토에 격리했다. 이는 제2차 세계대전이 끝날 때까지 약 600만 명의 유대인을 학살하는 '법적 기반'이 되었다. 법을 명확히 적용하기 위해 '유대인의 범위'에 대한 보충 법령도 제정했다. 친가와 외가 조부모 네 명 중 세 명 이상이 유대인이면 유대인, 두 명이 유대인이면 1급 혼혈아, 한 명이 유대인이면 2급 혼혈아가 되었다.

98) 아랍인들이 쓰는 챙 없는 모자.

99) 프랑스 군대의 군모.

100) 프랑스 경보병. 원래 알제리 출신의 군인들로 아라비아풍의 옷을 입었다.

101) Légion d'Honneur: 1802년 나폴레옹 1세가 제정, 무훈을 세운 군인이나 문화·종교·학술·체육 등 각 사회 분야에서 공적을 이룬 일반인에게 수여된다. 그러나 대부분의 훈장들과 달리 특별한 공적에 대한 표창이라기보다 영예로운 삶을 산 인물에게 수여되는 성격이 강하다.

102) Yad Vashem: 이스라엘 독립기념관.

103) Beamish: '기쁨에 넘치는, 즐거운'이라는 의미다.

104) 사마귀의 일종.

105) The Old Curiosity Shop: 찰스 디킨스의 소설.

106) 1919년 경제학자 베블런, 역사학자 베어드, 철학자 듀이 등이 맨해튼에 설립한 미

국 최초의 성인교육기관. 1934년 정식 대학으로 인가받았으며, 이후 나치를 피해 망명한 유대인 학자들이 대거 교수로 유입되었다. 제2차 세계대전 전후로 수많은 유대인의 성소가 되었으며, 이후에는 흑인민권 운동과 진보적 가치에 앞장서며 좌파적 성향을 나타냈다. 한나 아렌트, 앨빈 토플러 등이 교수를 역임했다.

107) chi-chi: '세련된, 멋진'이란 뜻. 프랑스어에서 나온 말로 성적인 의미의 속어로 주로 쓰인다.

108) 마릴린 먼로 주연의 흑백영화로 개봉되었다.

109) amphetamine: 중추신경 자극 각성제.

110) Gypsy Rose Lee, 1911~70: 본명 로즈 루이즈 호빅으로 작가이자 영화배우로 활약했다. 당대 최고의 보드빌 배우였으며 1959년 그녀의 일생을 원작으로 한 뮤지컬 영화 「집시」(*Gypsy*)가 나탈리 우드 주연으로 제작되었다.

111) grisini: 빵의 일종.

112) 낙엽관목으로 향기가 100리까지 퍼진다고 하여 붙여진 이름. 향료로도 쓰임.

113) 애완견의 일종. 말년의 페기가 베네치아에서 기르던 종이기도 하다.

114) Avida Dollars: 달러를 욕심내는 사람. 살바도르 달리(Salvatdor Dali)의 철자를 바꿔 빗대어 만든 별명.

115) anagram: 글자 수수께끼, 철자바꾸기 놀이.

116) 내전 이후 스페인을 통치한 독재자. 친나치주의자였으나 스페인은 결국 중립국으로 남았다.

117) Elsa Schiaparelli, 1890~1973: 이탈리아 출신의 패션 디자이너. 점성술의 이미지를 통해 우주를 표현하는 디자인을 시도했다.

118) 수평 받침대.

119) mad money: 데이트할 때 여성이 준비하는 비상금(만일의 경우 도망쳐 나올 때를 위한 준비금).

120) 미국 『인터내셔널 헤럴드 트리뷴』지 회장 및 영국 대사를 역임했던 외교관 및 사업가. 부부가 모두 미술 애호가였으며 그의 부인은 1998년 작고할 당시, 미국 미술관 네 곳에 총 3억 달러어치에 이르는 미술품을 기증했다. 그들이 1950년 3만 달러에 구입한 피카소의 「파이프를 든 소년」이 2004년 소더비 경매장에 나와 1억 416만 8,000달러에 낙찰되어 세계에서 가장 비싼 그림으로 기록되기도 했다.

121) automatist: 무의식적 행위주의자.

122) Jack Kerouac, 1922~69: 1900년대 중엽 미국에 새롭게 등장한 '비트 세대'(the Beat Generation)의 대변인으로 유명한 작가. 그의 대표작 『길 위에서』(*On the Road*)는 당시 미숙한 자기선전으로 치부되던 비트 세대의 의미를 한 차원 진지하게 각성시켜주는 계기가 되었다.

123) Imperator: 고대 로마의 황제, 국가원수.

124) boxer: 개의 일종.

125) Dupont Circle: 워싱턴 시내에 있는 번화가.

126) headboard: (침대 따위의) 머리판.

127) brioche: 프랑스에서 먹는 빵과 과자의 중간 형태.

128) Liebestod: 바그너가 작곡한 음악극 「트리스탄과 이졸데」에 나오는 테마.

129) daiquiri: 럼주에 라임주스와 설탕, 얼음을 넣은 칵테일.

130) Palazzo: 중세 이탈리아의 도시국가 시대에 세워진 관청 또는 귀족의 저택. 르네
상스 시대 건축물들이 주류를 이루며 이탈리아를 대표하는 중요한 건축양식으로
정착되었다.

131) 페기의 어릴 적 이름은 마거릿(Marguerite)이고, 마거릿은 데이지를 의미하기도
한다. 이탈리아의 국화(國花)는 데이지다.

132) Palazzo dei Leoni: 사자의 궁전이라는 의미.

133) Sir Cecil Beaton, 1904~80: 영국의 사진가. 유명인사들의 인물사진으로 유명하다.

134) Ca'pesaro: 거대한 바로크 양식의 팔라초로 오늘날 현대미술 갤러리와 오리엔탈
박물관으로 사용되고 있다.

135) 연극배우. 영화 「오즈의 마법사」에서 겁쟁이 사자 역을 했다.

136) Maecenas: 로마 시대 집정관으로 당대 작가와 예술가들을 후원해주었다. 오늘날
기업의 예술 후원을 의미하는 '메세나'의 어원이 된 인물이다.

137) ponte della Ferrovia, ponte della Libertà: 페로비아 다리(橋), 리베르타 다리.

138) Thurn und Taxis: 세계적인 부를 자랑하는 가문. 그 후손이 여전히 생존한다.

139) tajine: 모로코식 치킨 스튜.

140) Chandigarh: 인도 하리아나 주와 펀자브 주의 공동주도로, 계획도시로 출발했다.
스위스 건축가 르 코르뷔지에가 도시 전체의 건축물과 구도를 설계했다.

141) Tenzing Norgay: 에드먼드 힐러리의 안내를 맡아 함께 에베레스트 산 정상을 정
복했다.

142) Beat Movement: 1950년대에 미국에서 시작된 문학, 사회 운동으로, 보헤미아 예
술가 그룹이 중심이 되어 일어났다. 사회에 대한 분노와 절망을 선(禪), 마약, 재즈
등을 빌려 개인적 감각이나 의식 속에서 정화하거나 해방감을 추구했다. 대표적 인
물로 앨런 긴즈버그, 잭 케루악, 윌리엄 버로스 등이 있다.

143) murano: 베네치아의 섬으로, 유리 제조업의 중심지다.

144) Sephardi: 스페인, 포르투갈계 유대인.

145) commendatore: 기사와 같은 작위의 일종.

146) valium: 신경안정제의 일종.

147) acqua alta: 베네치아에서 발생하는, 홍수처럼 밀려드는 거세고 높은 조류.

148) 화가 조지프 코넬이 만든 작품으로, 상자 안에 동식물 도감책에서 따온 그림이나 박제동물, 오브제 등을 무대장치처럼 담은 것을 말한다.

149) apéritif: 식전에 마시는 샴페인 종류의 술.

150) roadster: 1920~30년대 2~3인용 무개 자동차.

151) Fafnir: 북유럽 신화에 나오는 황금반지를 지키는 용.

152) tapir: 코끼리 모양의 동물.

참고자료

다음 자료들의 경우, 저서와 여타 출처들은 제목만 짧게 소개했다. 전체 제목은 「감사의 말」 또는 「참고문헌」에 적어두었다. 텍스트 상에서 책이나 기타 출판된 자료들로부터 따오지 않은 직접 인용들은 출판되지 않은 기록 또는 대화에서 가져온 것이다. 모든 외국어는 내가 직접 영어로 번역하거나 그렇지 않은 경우 다른 이의 번역을 인용했다. 나는 페기 구겐하임의 자서전, 『금세기를 넘어서』 1946년판과 1979년판 양쪽 모두 신세를 졌지만 특히 후자를 주로 참고했으며, 또한 그녀의 『어느 예술 중독자의 고백』 1960년판과 재클린 보그래드 웰드의 전기 『페기: 외고집의 구겐하임』(E.P. 듀턴, 뉴욕, 1986)도 어느 정도 참고했다. 존 H. 데이비스의 저서 『구겐하임 가: 미국의 서사시』를 언급할 때에 나는 1978년 윌리엄 머로우 에디션과 1988년 샤폴스키 에디션을 모두 사용했다. 이 저서들은 모두 이 책에서 때때로 언급되기 때문에, 다음의 자료 내역에 다시 소개하지 않았다. 구겐하임 죈과 금세기 미술관에서 개최되었던 전시들의 세부내용은 안젤라 Z. 루덴스타인이 탁월하게 작성한 페기 구겐하임 컬렉션 카탈로그에서 크나큰 도움을 받았고, 본문이 약간 변형된 1946년, 1960년 그리고 1979년 판 페기의 자서전을 일부 참고했다.

• 사용한 참고자료와 도서의 약어

 AAA: Archives of American Art

 PG: Peggy Guggenheim

 PGC: Peggy Guggenheim Collection, Venice

 SRGF: Solomon R. Guggenheim Foundation(Archives)

난파선

Books: Walter Lord, *A Night to Remember* ; *Encyclopaedia Judaica*.

Sources: Hazel Guggenheim McKinley, private papers; contemporary American and British press reports; various registers of birth and marriage; conversations with Barbara Shukman.

상속인

Books: Biographical essays by Laurence Tacou-Rumney and Karole Vail; Virginia Dortch, *Peggy Guggenheim and Friends*.

Sources: PG correspondence and papers, SRGF and private collections; private papers of Hazel Guggenheim McKinley.

구겐하임과 셀리그먼

Books: Stephen Birmingham, *Our Crowd*; George S. Hellman, *The Seligman Story*; Edwin P.Hoyt, *The Guggenheims and the American Dream*; Milton Lomask, *Seed Money*; Gatenby Williams, *William Guggenheim*.

Sources: Baiersdorf and Lengnau town records; private papers.

성장

Books: Dortch, *Peggy Guggenheim and Her Friends*, Harold Loeb, *How It Was*.

Sources: Private papers, Hazel Guggenheim McKinley and PG; PG correspondence and papers; Seligman papers.

해럴드와 루실

Books: Carlos Baker, *Ernest Hemingway: A Life Story*; Dortch, *Peggy Guggenheim and Her Friends*; Loeb, *How It Was*; John Glassco, Memoirs of Montparnasse; Ernest Hemingway, *The Sun Also Rises*; Philip Herring, *Djuna Barnes*; Robert Hughes, *The Shock of the New*; Matthew Josephson, *Life Among the Surrealists*; Tacou-Rumney, *Peggy Guggenheim: A Collectors Album*; Alfred, Lord Tennyson, *Idylls of the King*, "Gareth and Lynette," 1.576.

Sources: *Broom* magazine. Conversations with John Hohnsbeen, Peter Lawsons-Johnston, Charles Seliger, the Earl Castle Stewart, and Simon Stuart.

출발

Books: Exhibition catalog, *The American Century, Art and Culture, 1900–1950*(Whitney, 1999); Carolyn Burke, *Becoming Modern*; Herring, *Djuna Barnes*; Joan Mellen, *Kay Boyle*.

Sources: Conversation with Philip Rylands.

파리

Books: Arts Council of Great Britain, *Dada and Surrealism Reviewed*, 1978; Kay Boyle and Robert McAlmon, *Being Geniuses Together*; memoirs by Malcolm Cowley, Glassco, "Jimmie the Barman," Josephson, Gertrude Stein; Bernard Berenson, *The Italian Painters of the Renaissance*; Noel Riley Fitch, *Hemingway in Paris*; Ernest Hemingway, *A Moveable Feast*; Tacou–Rumney, *Peggy Guggenheim: A Collector Album*; Laurence Vail, *Murder! Murder!*; William Carlos Williams, *A Voyage to Pagany*.

Sources: *Minotaure*; *transition*. Conversations with David Hélion, James Lord, and Ralph Rumney.

로렌스, 모성 그리고 '보헤미아'

Books: Boyle and McAlmon, *Being Geniuses Together*; Maurice Cardiff, *Friends Abroad*; memoirs by Cowley, Glassco, "Jimmie the Barman," Gertrude Stein; Hemingway, *A Moveable Feast*; Burke, *Becoming Modern*; Herring, *Djuna*; Mellen, *Kay Boyle*; Laurence Vail, *Murder! Murder!*

Sources: Private papers, correspondence. Conversations with Maurice Cardiff, Charles Henri Ford.

프라무스키에

Books: *Clare College Almanac* (bound copy, London Library); Burke, *Becoming Modern*; Glassco, *Memoirs of Montparnasse*; "Jimmie the Barman," *This Must Be the Place*; Josephson, *Life Among the Surrealists*; Mellen, *Kay Boyle*; Tacou–Rumney, *Peggy Guggenheim: A Collector's Album*; Djuna Barnes, *Nightwood*; Emily Coleman, *The Shutter of Snow*.

Sources: Emily Coleman Archive; Laurence Vail, "Here Goes" unpublished memoir; contemporary press archives; NYPD Archive; Conversations with John King–Farlow, Barbara Shukman, Harold Shukman.

Note: Alain Lamerdie's name is elsewhere spelled "Le Merdie," "Lemerdie," and "Lemerdy." He is described as a "soldier and vintner." Certainly his family had estates in the South of France.

사랑과 문학

Books: *The Calendar of Modern Letters* (bound edition) and an essay, "A Review in Retrospect," by Malcolm Bradbury; contributions to the *Calendar* by John Holms; Michael Holroyd, *Hugh Kingsmill*; Hugh Kingsmill, *Behind Both Lines*; Edwin Muir, *An Autobiography*; Josephson, *Life Among the Surrealists*; Mellen, *Kay Boyle*.

Sources: National Army Museum; "Here Goes"; Highland Light Infantry Archive; Imperial War Museum; Laurence Vail, letters (private collection); contemporary press; conversation with Mrs. William Chattaway (*née* Debbie Garman).

헤이포드

Books: Herring, *Djuna*; Tacou-Rumney, *Peggy Guggenheim: A Collector's Album*; Karole Vail, *Peggy Guggenheim: A Celebration*.

Sources: Djuna Barnes, letters; Emily Coleman, letters. Conversations with Mrs. William Chattaway, Charles Henri Ford, Karole Vail.

사랑과 죽음

Books: *Calendar of Modern Letters*; Holroyd, *Hugh Kingsmill*; Kingsmill, *Behind Both Lines*; Muir, *An Autobiography*.

Sources: Correspondence (private collections).

영국의 시골 정원

Books: *Calendar of Modern Letters*; Bradbury, "A Review in Retrospect"; Mellen, *Kay Boyle*.

Sources: Communist Party of Great Britain; John Cunningham, article on Lorna Wishart, *The Guardian*, January 21, 2000; MI6; conversation with Mrs. William Chattaway.

전환점

Books: *The American Century* catalog; *Dada and Surrealism* catalog; *National Geographic*, October 1998; André Breton, *Nadia*; Lautréamont, *Les Chants de Maldoror*; Julien Levy, *Memoir of an Art Gallery*; Roland Penrose, *Scrap Book*; Angelica Z. Rudenstine, *Peggy Guggenheim Collection, Venice*; Burke, *Becoming Modern*; Dortch, *Peggy Guggenheim and Her Friends*; Hughes, *The Shock of the New!*

Sources: Contemporary press; *International Surrealist Bulletin*; Minotaure. Conversations with Mr. and Mrs. William Chattaway, John King-Farlow, James Mayor, Barbara Shukman, Rebecca Wallersteiner.

구겐하임 죈

Books: Charlotte Gere and Marina Vaizey, *Great Women Collectors*; George Melly, *Don't Tell Sybil*; John Richardson, *The Sorcerer's Apprentice*; A.J.P. Taylor, *English History 1914–1945;* biographies of Beckett (Knowlson), Duchamp, Ernst (Spies), Henry Moore(Berthoud, Russell), Read, Rebay and Tanguy; Dortch, *Peggy Guggenheim and Her Friends*; Penrose, *Scrap Book*; Rudenstine, *The Peggy Guggenheim Collection, Venice*; Tacou-Rumney, *Peggy Guggenheim: A Collector's Album;* Karole Vail, *Peggy Guggenheim: A Celebration.*

Sources: AAA: material on Putzel (Bernheim, Lader); *Arts Magazine*, March 1982; newspaper reports in ITVE 1 & 2; contemporary press; PG Archive at SRGF; Rebay Archive at SRGF; Emily Coleman, letters; Lee Miller Archive; *London Bulletin*; Mayor Gallery Press books; Melvin P. Lader, *Peggy Guggenheim's Art of This Century: The Surrealist Milieu and the American Avant-Garde, 1942–1947.* Conversations with Mrs. William Chattaway, Walter Hayley, John King-Farlow, James Mayor, George Melly, Wies van Moorsel, Antony Penrose, and Barbara Shukman.

Note: Some sources give the original address for the Mayor Gallery as 37 Sackville Street, London W1. The gallery's archive to 1940 was destroyed by a German bomb. No one can ascertain how or why the discrepancy arose.

다시 파리로

Books: Lynn M. Nicholas, *The Rape of Europa*; biographies of Beckett, Boyle,

Rebay; Dortch, *Peggy Guggenheim and Her Friends*; Rudenstine, *The Peggy Guggenhiem Collection,* Venice.

Sources: AAA: Putzel (Bernheim, Lader); Bibliothèque Nationale; Coleman letters. Conversations/correspondence with Jacqueline Ventadour-Hélion, Wies van Moorsel.

막스와 또 다른 출발: 마르세유와 리스본(간주곡)

Books: Leonora Carrington, *The House of Fear: Note from Down Below*; Lisa Fittko, *Mein Weg über die Pyrenäen*; Varian Fry, *Assignment Rescue and Surrender on Demand*; Mary Jayne Gold, *Crossroads Marseilles 1940*; Michael R. Marrus and Robert O. Paxton, *Vichy France and the Jews*; Dorothea Tanning, *Birthday*; biographies of Boyle, Duchamp, Ernst; Nicholas, *The Rape of Europa*; Karole Vail, *Peggy Guggenheim: A Celebration.*

Sources: *Assignment Rescue,* documentary film by Richard Kaplan (pre-1996); *Max Ernst,* documentary film on Max Ernst by Peter Schamoni(1991); Lee Miller Archive, articles on Carrington. Conversations/correspondence with Jacqueline Ventadour-Hélion, Wies van Moorsel.

귀환

Books: Jimmy Ernst, *A Not-So-Still Life*; Ingrid Schaffner and Lisa Jacobs, *Portrait of an Art Gallery*; John Russell, *Matisse: Father and Son*; biographies of Boyle, Duchamp, Ernst, Loy; Levy, *Memoir of an Art Gallery*; Karole Vail, *Peggy Guggenheim: A Celebration.*

Sources: AAA(various); Bernheim, Lader: material on Putzel; CIA; FBI; Lader, *Peggy Guggenheim's Art of This Century*; Boeing Web site(re:B-314). Conversation with Jacqueline Ventadour-Hélion.

금세기 미술관

Books: Daniel Abadie, *Hélion, ou la Force des Choses*; *American Century* catalog; *Art of This Century: The Women* catalog; *Dada and Surrealism* catalog; Vivian Barnett and Josef Helfenstein, eds., *The Blue Four*; Paul Bowles, *Without Stopping*; Flint, *The Peggy Guggenheim Collection*; Charles Henri Ford, ed., *View*; *They Shall Not Have Me*(Hélion); *Hélion* (Mayor Gallery catalog); Lewison, *Interpreting Pollock*; Steven Naifeh and Gregory White Smith

bioraphy of Jackson Pollock; *Kiesler* catalog (Phillips); Saarinen, *The Proud Possessors*; biographies of Duchamp, Ernst, Rothko; Dortch, *Peggy Guggenheim and Her Friends*; Ernst, *A-Not-So-Still Life*; Rudenstine, *The Peggy Guggenheim Collection, Venice*; Tacou-Rumney, *Peggy Guggenheim: A Collector's Album.*

Sources: AAA papers (*inter alia*): Baziotes, Castelli, Greenberg, PG, Johnson, Kiesler, Kuh, Motherwell, Parsons, Porter, Reis, Rothko; also Bernheim, Lader on Putzel; Roloff Beny Archive, PG correspondence; Kiesler Foundation and Archive, Vienna; MoMA papers: Kiesler; U.S. Embassy (London) Information Service; *View*; *Close Up: Love and Death on Long Island*, BBC documentary film on Pollock (1999, Teresa Griffiths). Conversations with Virginia Admiral, Rosamond Bernier and John Russell, Louise Bourgeois, Charles Henri Ford, Lisa Jacobs, Lillian Kiesler, David and Marion Porter, Paul Resika, Peter Ruta, Lawrence B. Salander, Charles Seliger, and Roger W. Straus Jr.

회고록

Books: Biographies of Max Ernst, Pollock; Ernst, *A Not-So-Still Life*; Levy, *Memoir of an Art Gallery*; Rudenstine, *The Peggy Guggenheim Collection, Venice*; Karole Vail, *Peggy Guggenheim: A Celebration.*

Sources: AAA papers: PG, Nevelson; Lader, *Peggy Guggenheim's Art of This Century*; contemporary press; Peggy Guggenheim's guest books(courtesy of Karole Vail). Conversations with Diana Athill, Charles Henri Ford, Thomas M. Messer, Antony Penrose, and Jacqueline Ventadour-Hélion.

과도기

Books: McCarthy, "The Cicerone"; biographies of Ernst, Pollock, Tanguy.
Sources: AAA papers: PG letters; PG letters (private collection); Mary McCarthy, letters; *View*. Conversations with Charles Henri Ford, Thomas M. Messer, Roger W. Straus, Jr. and Karole Vail.

팔라초

Books: Paolo Barozzi, *Peggy Guggenheim—una Donna, una Collezione, Viaggio nel'Arte Contemporanea* (Barozzi); Lord Berners, *The Girls of Radcliff Hall*; Virgil Burnett, *Edward Melcarth: A Hercynian Memoir*; Giovanni

Carandente, *Ricordo di Peggy Guggenheim;* Polly Devlin, *Only Sometimes Looking Sideways;* James Lord, *Giacometti;* Lord, *A Gift for Admiration* ("A Palace in the City of Love and Death"); Lord, *Picasso and Dora;* Ralph Rumney, *Le Consul;* Ned Rorem, *Knowing When to Stop;* Malise Ruthven, *A Traveller in Time;* biographies of Barnes, Bowles(autobiography), Cage, Ernst, Pollock, Read, Rebay; Cardiff, "Peggy Guggenheim"; Dortch, *Peggy Guggenheim and Her Friends;* Hughes, *The Shock of the New;* Melly, *Don't Tell Sybil;* Richardson, *The Sorcerer's Apprentice;* Rudenstine, *The Peggy Guggenheim Collection, Venice;* Tacou-Rumney, *Peggy Guggenheim: A Collector's Album;* and Karole Vail, *Peggy Guggenheim: A Celebration.*

Sources: AAA papers: Biennale 1948 correspondence, Falkenstein; Barnes, letters; Beny, letters; Brady, letters; Coleman, letters; contemporary press (Paul Bowles's obituary in *The Times,* November 19, 1999; Eric Hebborn's autobiography quoted in "The Collector's Collector," an article about PG by Lee Marshall, *Independent on Sunday,* September 13, 1998); ground plans, Palazzo Venier dei Leoni (before conversion to a museum), courtesy PGC; PG Archive in SRGF; PG guestbooks; Michael Combe Martin, letters (private collection); Thomas Messer, interviews with PG, 1974, in SRGF Archive; Herbert Read Archive; Rebay Archive in SRGF; *Catalog della XXIV Biennale di Venezia*(1948); Philip Rylands, *Peggy Guggenheim in Venezia; Per una Cronista dell' Esposizione della raccolta di Peggy Guggenheim alla Biennale di Venezia del 1948* (Maria Cristina Bandera Viani). Conversations with Alan Ansen, Paolo Barozzi, Rosamond Bernier, Paul Bowles, Maurice Cardiff, Vittorio Carrain, William and Deborah Chattaway, Anna-maria Cicogna, Michael Combe Martin, Doming de la Cueva, Patricia Curtis Vigano, Polly Devlin, Joan Fitzgerald, Cathérine Gary, Milton Gendel, David Hélion, Nicolas Hélion, Derek Hill, John Hohnsbeen, Julie Lawson, James Lord, George Melly, Thomas M. Messer, Paul Resika, Ned Rorem, Ralph Rumney, Sandro Rumney, Peter Ruta, Malise Ruthven, Philip Rylands, Simon Stuart, Laurence Tacou-Rumney, Karole Vail, Kathe Vail, Julia Vail Mouland, and Jacqueline Ventadour-Hélion.

유산

Sources: AAA; "How the Tate Might Have Got Peggy Guggenheim's

Collection," *Art Newspaper,* January 1997; letter from Sir Norman Reid; "The Real Story of Why Peggy Guggenheim's Collection Stayed in Venice," *Art Newspaper,* February 1997; Beny letters; Brady, letters; contemporary press; *L'Ultima Dogaressa,* documentary film (1976, Nicolas Hélion, Olivier Lorquin); Messer, PG interviews, 1974 (typescript); Obituaries: Sir Anthony Lousada (*Independent,* June 27, 1994; *Times,* July 5, 1994); Ronald Alley (*Guardian,* May 17, 1999, *Daily Telegraph,* May 21, 1999); SRG Archive and Museum correspondence/catalog for PGC exhibition, 1969(*Works from the Peggy Guggenheim Collection*); SRGF Archive: PG correspondence; Tate Gallery Archives: PG correspondence/bequest/Tate exhibition of PGC, 1964–1965/catalog. Conversations with Milton Gendel, Peter Lawson-Johnston, James Mayor, Thomas M. Messer, and Roger W. Straus Jr.

"낙엽은 맴돌며 떨어지네……"

Books: Dorothea Straus, *Palaces and Prisons*; biography of Boyle; Carandente, *Ricordo di Peggy Guggenheim*; Cardiff, Dortch, *Peggy Guggenheim and Her Friends*; Devlin, *Only Sometimes Looking Sideways*; Lord, *A Gift for Admiration*; Melly, *Don't Tell Sybil*; Richardson, *The Sorcerer's Apprentice*; Rumney, *Le Consul.*

Sources: AAA, PG, letters; Barnes, letters; Beny, letters; Brady, letters; contemporary press (France, Germany, Italy, Britain, and America); PG, late letters (private collections); SRGF Archive, PG, letters. Conversations with Rosamond Bernier, Peter and Caroline Cannon-Brookes, Maurice Cardiff, the Earl Castle Stewart, Domingo de la Cueva, Polly Devlin, Joan Fitzgerald, Milton Gendel, Lord Gowrie, Professor Sir John and Lady Hale, David Hélion, Nicolas Hélion, John Hohnsbeen, Ziva Kraus, Dr. Peter and Lady Rose Lauritzen, Peter O. Lawson-Johnston, James Lord, George Melly, Thomas M. Messer, Ralph Rumney, Sandro Rumney, Philip Rylands, Lawrence B. Salander, Roger W. Straus Jr., Laurence Tacou-Rumney, Karole Vail, and Julia Vail Mouland.

참고문헌

다음은 참고문헌 모음이다. 영화 또는 웹사이트 자료들은 제외했지만, 긴 기사 한두 편을 포함했다.

Peggy Guggenheim: Biographical Material/Material Relating to Her Collection

Art of This Century: The Guggenheim Museum and Its Collections. New York: SRGF, 1993.

Barozzi, Paolo. *Peggy Guggenheim: Una Donna, una Collezione.* Milan: Rusconi/Immagini, 1983.

Weld, Jacqueline Bograd. *Peggy: The Wayward Guggenheim.* New York: E. P Dutton, 1986.

Carnadente, Giovanni. *Ricordo di Peggy Guggenheim.* Milan: Naviglio, 1989.

Cardiff, Maurice. "Peggy Guggenheim: An Exchange of Visits." In *Friends Abroad.* London and New York: Radcliffe Press, 1997.

Conaty, Siobhán M., and Philip Rylands et al. *Art of This Century: The Women.* Stony Brook, N.Y.: SRGF, 1997.

Dortch, Virginia M. *Peggy Guggenheim and Her Friends.* Milan: Berenice, 1994.

Flint, Lucy, and Thomas Messer. *The Peggy Guggenheim Collection Handbook.* New York: SRGF, 1983.

Guggenheim, Peggy. *Out of This Century: The Informal Memoirs of Peggy Guggenheim.* New York: Dial Press, 1946.

_____, *Confessions of an Art Addict.* London: André Deutsch, 1960.

_____, *Out of This Century: Confessions of an Art Addict.* New York: Universe

Books, 1979; London: André Deutsch, 1979.

Lader, Melvin P. *Peggy Guggenheim's Art of This Century: The Surrealist Milieu and the American Avant-Garde, 1942–1947*. Ph.D. diss. 1981, distributed by University Microfilms International, Ann Arbor, Mich., 1998.

Licht, Fred. "Peggy Guggenheim, 1898–1979." In *Art in America*, February 1980.

Licht, Fred, and Melvin P. Lader. *Peggy Guggenheim's Other Legacy*. Milan: Mondadori, 1987.

Lord, James. "A Palace in the City of Love and Death." In *A Gift for Admiration*. New York: Farrar, Straus & Giroux, 1998.

Rudenstine, Angelica Zander. *The Peggy Guggenheim Collection, Venice*. New York: Harry N. Abrams and SRGF, 1985.

Seemann, Annette. *Peggy Guggenheim: Ich bin eine befreite Frau*. Düsseldorf and Munich: Econ und List, Rebellische Frauen series, 1998.

Tacou-Rumney, Laurence. *Peggy Guggenheim: A Collector's Album*. Paris and New York: Flammarion, 1996.

Vail, Karole P. B. with an essay by Thomas Messer. *Peggy Guggenheim: A Celebration*. New York: Guggenheim Museum, 1998. (Memoir by Peggy's granddaughter to accompany the birth-centennial exhibition she curated.)

Works from the Peggy Guggenheim Foundation. New York: SRGF, 1969

Note: Further works on Peggy Guggenheim, by Mary V. Dearborn and Lisa M. Rüll, are in preparation. A Festschrift by Philip Rylands is also awaited.

General

Abadie, Daniel. *Hélion ou la force des choses*. Brussels: La Connaissance, 1975.

Ades, Dawn. *Dada and Surrealism Reviewed*. London: Arts Council of Great Britain, 1978.

Aus der jüdischen Geschichte Baiersdorfs [From Baiersdorfs Jewish history]. Baiersdorf, Germany: n.p., 1992–93.

Baker, Carlos. *Ernest Hemingway: A Life Story*. Harmondsworth: Penguin, 1987.

Barbero, Luca Massimo. *Spazialismo: Arte Astratta Venezia* 1950–1960. Venice: Cardo, 1996.

———. *L'Officina del Contemporaneo Venezia '50–'60*. Milan: Charta, 1997.

Barnes, Djuna. *Nightwood*. London: Faber, 1936.

Barnett, Vivian Endicott, and Josef Helfenstein, eds., *The Blue Four*. Cologne,

Germany, and New Haven, Conn.: Dumont and Yale University Press, 1997.

Barozzi, Paolo. *Viaggo nell' Arte Contemporanea,* Milan: Pesce d' Oro, 1981.

Berenson, Bernard. *The Italian Painters of the Renaissance,* London: Fontana, 1962.

Lord Berners. *The Girls of Radcliff Hall,* Montcalm: Cygnet Press, London, 2000.

Berthoud, Roger. *The Life of Henry Moore.* London: Faber, 1987.

Birmingham, Stephen. *Our Crowd,* New York: Harper & Row, 1967.

Bowles, Paul. *Without Stopping.* London: Peter Owen, 1972.

Boyle, Kay, and Robert McAlmon. *Being Geniuses Together.* Baltimore and London Johns Hopkins University Press, 1997.

Bradbury, Malcolm. "A Review in Retrospect." In *The Calendar of Modern Letters,* (Bound edition, London: Frank Cass, 1966, reprinted from 1925-27 edition.)

Breslin, James E. B. *Mark Rothko,* Chicago and London: University of Chicago Press, 1993.

Breton, André. "Genesis and Perspective of Surrealism." Preface to *Art of This Century* catalog, ed. Peggy Guggenheim. New York: Art of This Century, 1942.

Breton, André. *Nadia,* Paris: Livre de Poche, 1964.

Burke, Carolyn. *Becoming Modern : The Life of Mina Loy.* New York: Farrar, Straus & Giroux, 1996.

Burnett, Virgil. *Edward Melcarth: A Hercynian Memoir.* Stratford, Ontario: Pasdeloup, 1999.

Cabanne, Pierre. *The Great Collectors,* New York: Farrar, Straus & Giroux, 1968.

Capote, Truman. *The Muses Are Heard.* London: Heinemann, 1957.

_____. *Answered Prayers,* London: Hamish Hamilton, 1986.

Carrington, Leonora. *The House of Fear: Notes from Down Below,* London: Virago, 1989.

Checkland, Sarah Jane. *Ben Nicholson.* London: John Murray, 2000.

Chitty, Susan. *Now to My Mother: A Very Personal Memoir of Antonia White.* London: Weidenfeld & Nicolson, 1985.

Coleman, Emily Holmes. *The Shutter of Snow.* London: Routledge, 1930.

Core, Philip. *The Origilnal Eye: Arbiters of Twentieth-Century Taste.* London: Quartet, 1984.

Cowley, Malcolm. *A Second Flowering: Works and Days of the Lost Generation*. New York: Viking, 1973.

Crosby, Caresse. *The Passionate Years*. Carbondale and Edwardsville: Southern Illinois University Press, 1968.

Davis, John H. *The Guggenheims: An American Epic*. New York: William Morrow, 1978; rev. ed. New York: Shapolsky, 1988.

Devlin, Polly. *Only Sometimes Looking Sideways*. Dublin: O'Brien, 1998.

Dunn, Jane. *Antonia White*. London: Cape, 1998.

Ernst, Jimmy. *A Not-So-Still Life*. New York: Pushcart, 1984.

Fielding, Daphne. *Emerald and Nancy*. London: Eyre and Spottiswoode, 1968.

Fischer, Lothar, ed. *Max Ernst*. Reinbek/Hamburg: Rowohlt, 1969.

Fitch, Noel Riley. *Hemingway in Paris*. London: Equation, 1989.

Fittko, Lisa. *Mein Weg über die Pyrenäen*. Munich: Hanser, 1988.

Ford, Charles Henri, ed. *View: Parade of the Avant-Garde, 1940–1947*. New York: Thunder's Mouth, 1991.

Fry, Varian. *Assignment Rescue*. New York: Scholastic, 1945.

_____, *Surrender on Demand*. New York: Random House, 1945; reprint Boulder: Johnson Books, 1997.

Gere, Charlotte, and Marina Vaizey. *Great Women Collectors*. New York and London: Harry N. Abrams and Philip Wilson, 1999.

Gerhardi, William. *Resurrection*. New York: Harcourt, Brace, 1934.

Gill, Anton. *The Journey Back from Hell*. London: HarperCollins, 1998–2002.

Glassco, John. *Memoirs of Montparnasse*. New York and Toronto: Oxford University Press, 1970.

Gold, Mary Jayne. *Crossroads Marseilles 1940*. New York: Doubleday, 1980.

Goodway, David. ed. *Herbert Read Reassessed*. Liverpool University Press, 1998.

Haskell, Barbara. *The American Century: Art and Culture, 1900–1950*. New York: Whitney Museum and W.W. Norton, 1999.

Hélion, Jean. *They Shall Not Have Me*. New York: Dutton, 1943.

Hélion. London: Mayor Gallery, July-September 1998.

Hemingway, Ernest. *The Sun Also Rises*. New York: Scribner's, 1926.

_____, *A Moveable Feast*. London: Cape, 1964.

Herring, Philip. *Djuna: The Life and Work of Djuna Barnes*. New York: Viking, 1995.

Holms, John Ferrar. "A Death." In *The Calendar of Modern Letters.* (March–August 1925); and various literary reviews.

Holroyd, Michael. *Hugh Kingsmill.* London: Unicorn, 1964.

Hoyt, Edwin P. *The Guggenheims and the American Dream.* New York: Funk and Wagnalls, 1967.

Huddleston, Sisley. *Paris Salons, Cafés, Studios.* New York: Blue Ribbon, 1928.

Hughes, Robert. *The Shock of the New.* London: BBC Books, 1980.

Jackman, J., and C. Borden, eds. *The Muses Flee Hitler.* Washington, D.C.: Smithsonian Institution, 1983.

"Jimmie the Barman" (Charters, James, as told to Morrill Cody). *This Must Be the Place.* New York: Lee Furman, 1937.

Josephson, Matthew. *Life Among the Surrealists.* New York: Holt, Rinehart & Winston, 1962.

Kiesler, Frederick. *Inside the Endless House.* New York: Simon & Schuster, 1966.

Kingsmill, Hugh. *Behind Both Lines.* London: Morley and Mitchell Kennedy, Jr., 1930.

Kluver, Billy, and Julie Martin. *Kiki's Paris: Artists and Lovers 1900–1930.* New York: Harry N. Abrams, 1989.

Knowlson, James. *Damned to Fame: The Life of Samuel Beckett.* London: Bloomsbury, 1996.

Lader, Melvin P. "Putzel, Proponent of Surrealism and Early Abstract Expressionism in America." In *Arts Magazine,* March 1982. (For more on Putzel, see Hermine Benheim's unpublished biographical study in AAA, Reel 3482.)

Le Comte de Lautréamont (Isidore Ducasse), trans. Paul Knight. *Les Chants de Maldoror.* Harmondsworth, England: Penguin, 1978.

Leja, Michael, and Jeremy Lewison, and Tim Marlow. "Jackson Pollock." In *Tate* 17(spring 1999).

Levy, Julien. *Memoir of an Art Gallery.* New York: G.P. Putnam's Sons, 1977.

Lewison, Jeremy. *Interpreting Pollock.* London: Tate Gallery, 1999.

Linder, Ines, ed. *Blick-Wechsel: Konstruktionen von Männlichkeit und Weiblichkeit in Kunst und Kunstgeschichte.* Berlin: Reimer, 1989.

Lomask, Milton. *Seed Money (The Guggenheim Story).* New York: Farrar, Straus Co., 1964.

Lord, Walter. *A Night to Remember*. Harmondsworth, England: Penguin, 1991.

Lukach, Joan M. *Hilla Rebay: In Search of the Spirit in Art*. New York: Braziller, 1983.

McCarthy, Mary. "The Cicerone." In *Cast a Cold Eye*. New York: Harcourt, Brace and World, 1993.

Marrus, Michael R., and Robert O. Paxton. Trans. Marguerite Delmotte, *Vichy et les Juifs*. Paris: Calmann-Lévy, 1977.

Mellen, Joan. *Kay Boyle: Author of Herself*. New York: Farrar, Straus & Giroux. 1994.

Melly, George. *Don't Tell Sybil: An Intimate Memoir of E.L.T. Mesens*. London: Heinemann, 1997.

van Moorsel, Wies. *De Doorsnee is Mij Niet Genoeg*. Nijmegen, the Netherlands: Sun, 2000.

Muir, Edwin. *An Autobiography*. London: Hogarth, 1954. (Revised and expanded version of *The Story and the Fable*.)

Naifeh, Steven, and Gregory White Smith. *Jackson Pollock: An American Saga*. Aiken, S.C.: Woodward/White, 1989.

Nicholas, Lynn H. *The Rape of Europa*. London: Papermac, 1995.

Nick Carter Stories, no. 1, September 14th, 1912. London: Street and Smith, 1912.

O'Neal, Hank. *Life Is Painful, Nasty and Short*. New York: Paragon House, 1990.

Penrose, Antony. *The Lives of Lee Miller*. London: Thames & Hudson, 1988.

Penrose, Antony, and George Melly. *Roland Penrose*. London: Prestel, 2001.

Penrose, Roland. *Scrap Book*. London: Thames & Hudson, 1981.

Phillips, Lisa. *Frederick Kiesler*. New York: Whitney Museum and W. W. Norton, 1989.

Read, Herbert, ed., and Nikos Stangos. rev. ed. *Dictionary of Art and Artists*. London: Thames & Hudson, 1966 and 1985.

Richardson, John. *The Sorcerer's Apprentice*. London: Jonathan Cape, 1999.

Rorem, Ned. *Knowing When to Stop*. New York: Simon & Schuster, 1994.

Rumney, Ralph. *Le Consul*. Paris: Allia, 1999.

Russell, John. *Max Ernst, Life and Work*. London: Thames & Hudson, 1967.

———, *Henry Moore*. Harmondsworth, England: Penguin, 1968.

_____. *Matisse: Father and Son*. New York: Harry N. Abrams, 1999.

Ryerson, Scot D., and Michael Orlando Yaccarino. *Infinite Variety*. London: Pimlico, 2000.

Saarinen, Aline B. *The Proud Possessors*. New York: Random House, 1958.

Schaffner, Ingrid, and Lisa Jacobs, eds., *Julien Levy: Portrait of an Art Gallery*. Cambridge, Mass., and London: MIT Press, 1998.

Spies, Werner, ed., *Max Ernst, A Retrospective*. London: Tate Gallery/Prestel, 1991.

Stein, Gertrude. *Everybody's Autobiography*. New York: Random House, 1937.

_____. *The Autobiography of Alice B. Toklas*. London: Penguin, 1966.

Straus, Dorothea. *Palaces and Prisons*. Boston: Houghton Mifflin, 1976.

Tanning, Dorothea, *Birthday*. Santa Monica, Calif.: Lapis, 1986.

Taylor, A. J. P. *English History, 1914–1945*. Harmondsworth, England: Penguin-Pelican, 1985.

Tomkins, Calvin. *Duchamp*. London: Chatto & Windus, 1997.

Vail, Laurence. *Murder! Murder!* London: Peter Davies, 1931; see also his *Piri and I* and *What D'You Want?*

Waldberg, Patrick. *Yves Tanguy*. Brussels: André de Rache, 1977.

Webster, Paul. *The Life and Death of the Little Prince*. London: Papermac, 1994.

Whitford, Frank. "The Great Kandinsky." In *Royal Academy Magazine* 62, (spring 1999); see also *On the Spiritual in Art*.

Williams, Gatenby (pseudonym of William Guggenheim). *William Guggenheim: The Story of an Adventurous Career*. New York: Lone Voice Publishing Co., 1934. (Lone Voice was Guggenheim's own private publishing house, set up for this book. Its address was that of his apartment at 3 Riverside Drive.)

Williams, William Carlos. *A Voyage to Pagany*. New York: Macaulay. 1928.

Woods, Alan. *The Map is Not the Territory*. Manchester University Press, 2001.

사진출처

Three sisters: Hazel, Benita and Peggy in Lucerne, 1908. (*Private Collection*)

Peggy's Parents, Florette and Benjamin, in their carriage in New York, about 1910. (*Topical Press Agency/Hulton Archive*)

Peggy with Sindbad and Pegeen in France in the mid-1920s. (*Berenice Abbott/Commerce Graphics Ltd Inc*)

Peggy and Mina Loy in their Paris shop before the rift between them. (*Corbis*)

Peggy's first husband, Laurence Vail. (*Courtesy of clover Vail*)

Laurence in England in 1931 with his second wife Kay Boyle, Sindbad and Peggy. (*Private Collection*)

Djuna Barnes, probably photographed at Hayford Hall in about 1936. (*Private Collection*)

Peggy at Hayford with John Holms, Sindbad and Pegeen. (*Private Collection*)

Emily Holmes Coleman. (*Courtesy of The Emily Holmes Coleman Papers, University of Delaware Library, Newark, Del*)

Peggy with Herbert Read in the late 1930s. (*Courtesy of Peggy Guggenheim Collection Library/Gift of Gisèle Freund, 1986*)

Max Ernst, Leonora Carrington, Roland Penrose and E. L. T. Mesens on holiday in Cronwall in 1937. (© *Lee Miller Archives*)

Peggy's friend, and the administrator at Guggenheim Jeune, Wyn Henderson. (*Courtesy of the Henderson Family*)

Artists and art-lovers at the 1936 Surrealist exhibition in London. (© *Evening*

Standard Collection/Hulton Archive)

Marcel Duchamp. (© *Bettman/Corbis*)

Samuel Beckett at Yew Tree Cottage with Pegeen and Deborah Garman. (*Private Collection*)

Peggy and Yves Tanguy *en route* to London for his exhibition at Guggenheim Jeune which opened on 6 July 1938. (*Private Collection*)

Douglas Garman. (*Private Collection*)

Peggy on the balcony of the flat she rented from Kay Sage on the Île-St-Louis in 1940. (© *Biliothèque Nationale de France, Paris*)

Peggy and Ernst arrive in New York after their exhausting flight from Lisbon. (© *Bettman/Corbis*)

Frederick Kiesler in the Surrealist gallery at Art of This Century. (*Courtesy of Berenice Abbott-Vintage Print/Austrian Frederick and Lillian Kiesler Private Foundation*)

Peggy operating the 'peep-show', Art of This Century, 1942. (*Courtesy of Austrian Frederick and Lillian Kiesler Private Foundation*)

Kiesler's design for the Surrealist gallery at Art of This Century, 1942. (*Courtesy of Austrian Frederick and Lillian Kiesler Private Foundation*)

Peggy with her large mobile by Alexander Calder. (© *Bianconero Archivo Cameraphoto Epoche*)

Peggy and Pegeen in New York during the war. (*Private Collection*)

Max Ernst with his fourth wife, Dorothea Tanning, in Sedona, Arizona, in 1946. (© *Lee Miller Archives*)

Frank Lloyd Wright, Hilla Rebay and Uncle Solomon Guggenheim with Wright's model of the Solomon R. Guggenheim Museum in New York. (*Courtesy of the solomon R. Guggenheim Foundation*)

Jacket design by Max Ernst and Jackson Pollock for *Out of this Century*, published by the Dial Press in 1946. (*Private Collection*)

Peggy next to her husband's autobiographical painting *The Antipope*. (*Private collection/Courtesy of the solomon R. Guggenheim Foundation*)

Jackson Pollock with Peggy in front of the recently-installed *Mural* at 155 East 6ist Street. (*Courtesy of the solomon R. Guggenheim Foundation*)

Pegeen and her first husband, the artist Jean Hélion, on a boat off Long Island in the early 1950s. (*Private Collection*)

Peggy's favorite painting: Giorgione's *The Storm*(C. 1505). (© *Scala*)

Peggy with Lionello Venturi at the Venice Biennale in 1948. (© *Lee Miller Archives*)

Peggy on the steps of the Palazzo Venier dei Leoni at the time of the first exhibition of sculptures in her garden. (© *Bianconero Archivo Cameraphoto Epoche*)

Peggy with her last great love, Raoul Gregorich, at the palazzo in the early 1950s. (*Ida Kar/Courtesy of the National Portrait Gallery, London*)

Peggy on her bed at the palazzo, surrounded as usual by Lhasa apsos. (*Courtesy of Ugo Mulas Archives, Milan*)

The Palazzo Venier dei Leoni, Grand Canal frontage, in 1960s. (*Private Collection*)

The drawing room of the palazzo when Peggy lived there. (© *Bianconero Archivo Cameraphoto Epoche*)

Peggy on her sun roof at the palazzo in 1950. (© *David Seymour/ Magnum Photos*)

Al Hirschfeld's cartoon of the great and the good in Harry's Bar in Venice in 1958. (*Courtesy of the Margo Feinden Gallery Ltd*)

A happy Peggy seated at the faithful portable manual typewriter. (*Roloff Beny/Courtesy of Roloff Beny Archives and the National Archives of Canada*)

Jean Arp 'smoking' the Angel's penis from Marino Marini's sculpture *The Angel of the Citadel*. (*Private collection/Courtesy of the Solomon R. Guggenheim Foundation*)

Peggy with the *Angel* on the canalside terrace of the Palazzo Venier. (© *Bianconero Archivo Cameraphoto Epoche*)

Peggy and Sindbad in a gondola during one of his visits to Venice. (*Private Collection*)

Peggy in her Kenneth Scott black-and-gold dress and her Melcarth 'bat' sunglasses. (*Roloff Beny/Courtesy of Roloff Beny Archives and the National Archives of Canada*)

Peggy with her Brancusi *Bird in Space*. (*Roloff Beny/Courtesy of Roloff Beny Archives and the National Archives of Canada*)

Peggy kept a collection of her passport photographs down the years. (*Private Collection*)

Howard Putzel, one of Peggy's principal advisers during the New York years, and arguably the unsung discoverer of Jackson Pollock. (*Portrait drawing by Charles Seliger. Charles Seliger/The Michael Rosenfeld Gallery, New York City*)

인명 찾아보기

리히터, 한스 472, 550
리히텐슈타인, 로이 642
릭워드, 에드젤 274
릴랜즈, 제인 691, 721, 722, 725, 726
릴랜즈, 필립 21, 723, 725, 733
립시츠, 자크 389, 404, 596, 607

◪

마그리트, 르네 290, 293, 333, 334,
　338, 388, 443, 596, 644, 699, 719
마르, 도라 634
마리니, 마리노 607, 609
마린, 존 292
마빌, 피에르 408, 413
마송, 앙드레 140, 141, 308, 348,
　349, 376, 381, 404, 407, 462, 472,
　492, 698
마타(에차우렌), 로베르토 366, 445,
　472, 497, 498, 533, 534, 545, 548,
　552, 576
마티스, 앙리 117, 123, 141, 175,
　363, 374, 388, 464, 578
마티스, 피에르 241, 374, 449, 472,
　497, 503, 506, 559, 576, 579
마틴, 마이클 콤 601, 611, 613, 648,
　735
만, 골로 404
만 레이(래드니츠키, 엠마누엘) 172,
　183, 186, 293, 303, 338, 339, 349,
　351, 385, 443, 452, 550, 576
만, 클라우스 508
만, 토마스 508

만, 하인리히 404
말러, 구스타프 404
말레비치, 카지미르 489
매카시, 메리 582~585
매컬먼, 로버트 174, 175, 188, 191,
　538
맥루언, 마셜 576
맥브라이드, 헨리 511
맥퍼슨, 케네스 538~540, 542, 544,
　546~548, 550, 551, 581, 591
맨슨, 제임스 볼리바르 326~ 328, 653
머더웰, 로버트 465, 494, 495, 497,
　506, 509, 525, 529, 533, 534, 548,
　549, 552, 558
메드니코프, 뤼벤 355
메릴, 제임스 646
메링, 발터 404
메서, 토마스 363, 634, 644, 673~
　676, 696, 702, 703, 715, 724, 695,
　698, 722, 723, 726
메이어, 에드워드 110, 111, 183,
　187, 188, 216
메이어, 프레디 335, 664
메이어스, 존 버나드 646
메쳉제, 장 374, 511
멜런, 조운 218, 422
멜리, 조지 336, 355, 714, 719, 735
멜카스, 에드워드 637
모호이 너지, 라슬로 325, 465
몬드리안, 피에트 140, 337, 356,
　361, 376, 388, 471, 488, 489,
　525, 527, 534, 537, 576

스트라빈스키, 이고르 604, 620, 621
스트라우스, 로저 W. 585, 673, 704
스티글리츠, 앨프리드 22, 123, 124,
131, 288
스틸, 클리포드 550, 559
슬라브친스키, 스테판 663, 665, 676

ㅇ

아라공, 루이 142, 183, 205, 294
아렌스버그, 루이즈 381, 453
아렌스버그, 월터 209, 302, 303,
381, 453, 488, 506, 729
아렌트, 한나 404
아르키펭코, 알렉산더 488
아르프, 장 20, 293, 296, 312, 314,
338, 349, 389, 392, 449, 463, 489,
549, 553, 607, 614, 644, 610, 643,
687
아스토어 4세, 존 제이콥 38
앙드리 파르시, 피에르 395
앙소르, 제임스 596
애드미럴, 버지니아 464, 465, 497,
534, 556, 561, 736
애보트, 베르니스 207, 494, 507
애플, 캐럴 643
앤더슨, 셔우드 172
앤더슨, 콜린 656, 658, 659
앤슨, 앨런 633, 644, 646, 648, 735
앨런, 그라시에 518
앨리, 로널드 669, 671, 672
야블렌스키, 알렉세이 폰 462, 500
언슬로 포드, 고든 366

에드가, 쿤 393, 394
에른스트, 루이제 411, 412, 440
에른스트, 막스 20, 187, 290, 291,
293, 338~340, 348, 349, 351, 355,
374, 376, 381, 383, 388, 408~418,
420~422, 425~435, 439~441,
443~456, 460, 462, 466, 468, 471,
473, 475, 477~482, 484, 488, 489,
491, 494, 497, 498, 499~501, 503,
504, 506, 507, 511, 514, 516~519,
521, 522, 526, 527, 533, 537, 538,
545, 550, 563, 566, 567, 576~578,
580, 595, 614, 624, 625, 632, 642,
644, 671, 672, 676, 679, 719, 730
에른스트, 지미 411, 440, 441, 444,
445~447, 451, 453, 467, 471,
475, 477, 479, 488, 489, 491,
499, 506, 510, 512, 513, 517,
522, 527, 552, 556, 567
에치스, 헨리 새뮤얼 36~40
엘뤼아르, 갈라(헬레나 이바노브나 디
아코노바, 훗날 달리, 갈라) 291,
379, 446, 491, 702
엘뤼아르, 폴 289, 291, 337~340,
348, 349, 351, 409, 446, 448, 491
엘리엇, T.S. 115, 141, 175, 226, 274,
329
엘리옹, 니콜라스 723, 727, 734
엘리옹, 데이빗 604, 734
엘리옹, 장 335, 379, 522, 524, 525,
547, 580, 604, 608, 616, 628, 361,
659, 677, 682

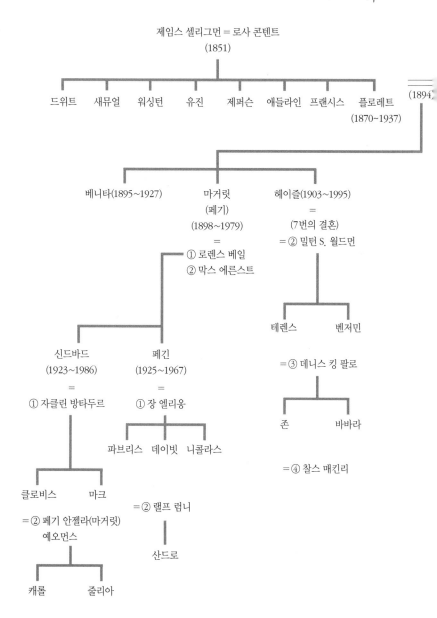

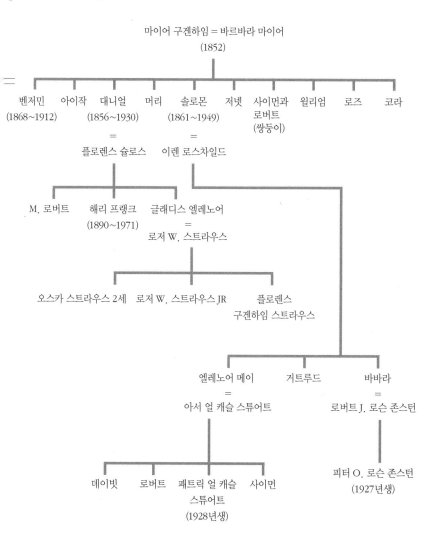

마이어 구겐하임 = 바르바라 마이어
(1852)

벤저민 — 아이작 — 대니얼 — 머리 — 솔로몬 — 저넷 — 사이먼과 — 윌리엄 — 로즈 — 코라
(1868~1912) (1856~1930) (1861~1949) 로버트
 (쌍둥이)

플로렌스 슐로스 이렌 로스차일드

M. 로버트 — 해리 프랭크 — 글래디스 엘레노어
 (1890~1971) =
 로저 W. 스트라우스

오스카 스트라우스 2세 로저 W. 스트라우스 JR 플로렌스
 구겐하임 스트라우스

엘레노어 메이 거트루드 바바라
 = =
아서 얼 캐슬 스튜어트 로버트 J. 로슨 존스턴

데이빗 — 로버트 — 패트릭 얼 캐슬 — 사이먼 피터 O. 로슨 존스턴
 스튜어트 (1927년생)
 (1928년생)

지은이 **앤톤 길**(Anton Gill)은 잉글리시 스테이지 컴퍼니, 영국예술평의회, BBC 등에서 활동했으며, 1984년에 작가로 전향, 본격적으로 글을 쓰기 시작했다. 20여 년 동안 20여 권의 책을 집필했으며, 그가 가장 몰두한 주제는 동시대 역사와 관련된 것으로 주요 저서로는 『지옥으로부터의 귀환: 강제수용소 생존자들과의 대화』(H. H. 윈게이트상 수상), 『화염 속의 춤: 전쟁 중의 베를린, 그리고 영광스런 패배: 르네상스에서부터 히틀러까지 독일의 역사』 등이 있다.

옮긴이 **노승림**은 이화여자 대학교 독어독문학과를 졸업하고, 공연예술전문지 월간 『객석』 기자, 성남아트센터 홍보실 과장, 대원문화재단 사무국장 등 문화예술계 현장에서 다방면으로 경험을 쌓았다. 현재는 대원문화재단 전문위원이자 음악 칼럼니스트, 문화예술 관련 자유 기고가로 활동하고 있다.